# 千年一遇馬師曾

馬鼎盛 策劃

彭俐 著

馬腔聲震粵劇壇，
師尊黎庶在人間。
曾仿挑夫檸檬喉，
紅伶高蹈壯河山。
線條柔美歌嘹亮，
女掃須眉九重天。
鼎鼎大名唯伉儷，
盛世流芳醉梨園。
相逢緣分三生幸，
傳奇撰就此詩篇。

www.cosmosbooks.com.hk

書　　名　千年一遇馬師曾

策　　劃　馬鼎盛

著　　者　彭　俐

責任編輯　陳幹持

美術編輯　楊曉林

出　　版　天地圖書有限公司
　　　　　香港黃竹坑道46號
　　　　　新興工業大廈11樓（總寫字樓）
　　　　　電話：2528 3671　傳真：2865 2609

　　　　　香港灣仔莊士敦道30號地庫 / 1樓（門市部）
　　　　　電話：2865 0708　傳真：2861 1541

印　　刷　亨泰印刷有限公司
　　　　　柴灣利眾街德景工業大廈10字樓
　　　　　電話：2896 3687　傳真：2558 1902

發　　行　香港聯合書刊物流有限公司
　　　　　香港新界大埔汀麗路36號中華商務印刷大廈3字樓
　　　　　電話：2150 2100　傳真：2407 3062

出版日期　2020年4月初版・香港

# 代序：回憶馬師曾藝術創作點滴

紅線女

二〇〇〇年四月二日，是馬師曾先生誕辰一百週年，回憶我與他初次見面，已是近六十年前的事了。

一九四一年底，太平洋戰爭爆發，日本侵略軍侵入九龍半島與香港，香港成一「死港」。靠演戲度日的我們這幫人，吃飯成了問題。我師傅蓮姐（何芙蓮）和靚少風三哥，到澳門成立義擎天班，我在班中擔任花旦。

後來，師傅蓮姐被太平劇團的馬師曾前輩聘請到廣州灣（現在的湛江市，當時是法租借）演出，是一九四二年的三月間，那裏有一座新建的約二百平方米的磚木結構的兩層半樓宿舍，可能是班主用來招呼外來的名演員們住的，而我與蓮姐則住在大中旅店裏。我第一次跟蓮姐到那座宿舍去排戲（其實過去所謂排戲只是主要演員向掌板頭架交代清楚自己的要求）。我去那裏主要是伺候師傅，再則是帶着好奇心，希望能一睹從未見面的大老闆馬師曾的風采。

我站在蓮姐背後為她搧扇子，不久聽到三樓有人下樓的步履聲。抬頭望去，看見一位四十開外、方面大口，神采飛揚，十足廣州「西關大少爺」樣子的人。他還站在樓梯間，就向二樓坐着的人打招呼：「各位辛苦！」聲音雖帶有「隔夜聲」，聽來卻堅實有力。過去我在電影裏看到的馬師曾是帶眼鏡的，此刻他臉上雖然少了副眼鏡，我還是第一眼就認出這是馬師曾，說時遲，那時快，

我幾乎跳起來叫道：「呀，馬師曾！」身旁的人也七嘴八舌地說：「這就是馬大哥，香港淪陷那天就偷渡到澳門，現在來這裏演出，可能是經過溪遂這條跳板到內地去吧。」這時，蓮姐也高興地走到馬師曾前叫他「大哥」（這是班中人對馬師曾的尊稱）。當時馬大哥給我的印象，是頗有點讀書人的氣質；同時我又看到了他不修邊幅、跋着拖鞋下樓會見一班兄弟的樣子。

這次排演的戲是《刁蠻公主戇駙馬》。馬大哥在排戲時總是嚴肅地教人：「阿蓮（對蓮姐的稱呼）不是這樣，你應該帶着刁、嬌二氣對我講這句對白。」「喂喂，你應該從這邊轉身，生氣地走過去才對。」面對這種排戲的情景，我心裏高興，因為很新鮮，又有東西學；但是，我也為蓮姐感到為難。

看到馬大哥排戲和演出，我逐漸感到他和一些前輩大老倌有不同之處。他明明是馬師曾，但演起角色就不是馬師曾了，並且扮演的角色各不相同。在《刁蠻公主戇駙馬》，既演出了虎將的威風，又表現了人物在特定情景下那種憨直、憨厚、調皮的性格。他在《苦鳳鶯憐》中扮演余俠魂這個市井底下的小人物，入木三分地刻畫了他的無知卻又有點小聰明，為了給苦命的被奸人所害的馮彩霞申冤，挺身而出，仗義執言，雖為此被打得幾乎喪命也義無反顧。他的表演給觀眾帶來了焦急憂慮，也帶來了喜悅歡快。馬大哥這種從生活中提煉，並進行藝術誇張的表演，毫無矯揉造作之弊。對馬師曾前輩的這點深刻印象，一直成為我從藝六十年來學習的榜樣，我從中體會到，戲曲的唱、念、做、舞，都是為了塑造人物形象。

我們在廣州灣演出了約兩個月的光景，當時日本的文化特務禾久田來到廣州灣，威迫利誘馬師曾回香港，馬師曾隨即避入寸金橋華界，並決定進入廣西演出。我在蓮姐的推介下，也受聘於馬師曾劇團同行。

## 自編自導的粵劇奇才

馬師曾在《審死官》中扮演宋世傑一角，在人物處理和表演手法方面，都與其他劇種迥然不同。宋世傑是一位放棄舉業的秀才，為一位被奸人誣陷的寡婦申冤，拼死力鬥幾個高官，使冤情終於大白。馬師曾以丑行應工，塑造了這個剛烈正直又頗具幽默才華的人物，他發揮嬉、笑、怒、罵的表演藝術，使粵劇《審死官》有別於其他劇種的《四進士》，成為粵劇特有的別具風格的喜劇，這是馬師曾在舞台藝術中的一個傑出創造。過去，我看過粵劇名丑梁醒波演的宋世傑；二十世紀九十年代我還看過青年演員張雄平演的宋世傑，他的演技雖尚幼嫩，但這個人物的輪廓還是讓人覺得有點意思的。

馬師曾演過一齣時裝戲《野花香》，他扮演的人物是大學文學教授姚其深。這個人物穿着布製的長衫馬褂，手拿一支很有派頭的文明棍，腳踏厚底的文明鞋。每次出現在家中的時候，他都教訓妻兒子侄應該如何如何，特別要求子侄們目不視美色，口不飲美酒，讀書要心不旁移。後來姚其深知道其子和侄都迷戀上一個妓女（野花），他便親臨妓女住處，準備教訓那個被他視為有傷風化、道德敗壞的女人。不料他自己也被妓女所迷，以致逐子出妻，家敗人亡，流落街頭，最後在幻覺中自責自咎而倒斃。我與馬老師同演《野花香》，少說也有五六十場，他扮演的姚其深一角，從莊而重之地責妻訓子，到初遇「野花」時的不屑一顧、目不斜視，後來被「野花」誘惑得慾火中燒，從而與他所謂的「尊嚴」在內心展開激烈的衝突，真如抽絲剝繭，層層深入。當「野花」拿起他的文

明棍把他拖入內房去的剎那間，觀眾席上響起「偽君子」的滿堂斥責和慨嘆之聲，於此，可見馬老師表演人物所產生的深刻效果。此劇演到姚其深為把「野花」據為己有，遷怒於其子徑，最後責打家人甚至拿起文明棍驅逐其妻，每次我都站在上場門看舞台上的演出。我感到馬老師演戲確實是投入了真情實感的，因而具有非常感人的藝術魅力。他的表演手法是寫實派，但是又融入了恰當的粵劇表演程式，所以，姚其深這個人物的表演具有濃厚的生活氣息，但其動作、語言又體現出他是舞台藝術中的人物，而不是自然主義地摹仿生活中常見的人。從馬老師塑造姚其深一角的藝術表演，也絲毫看不到他與塑造宋世傑那個角色有任何相像的地方。還有，馬老師飾演《佳偶兵戎》的王子一角，充份表現出角色是威武英勇的戰場猛將，此時他表現的卻是一個令人同情的村姑，而不是那種令人討厭的「八婆」。於此可見，馬師曾老師即使扮演那些市井底層的人物，也在表演藝術上恰當掌握其層次內涵，極少賣弄那些無聊庸俗的噱頭。他還演過《三娘教子》的忠誠維護少主人的義僕薛保（公腳）；演過降漢不降曹的關雲長（紅生）；演過見利忘恩卑鄙無恥的洪承疇和《拾玉鐲》中的劉媒婆……馬老師演過的出色的戲和角色，不勝枚舉。演出和自編自導過四十多齣戲的粵劇藝術家馬師曾，為嶺南文化、為粵劇藝術留下了一份豐厚的文化遺產，他堪稱千人千面地把寫實表現與粵劇表

## 為塑造藝術形象改變聲腔　終致攀登藝術高峰

一九五五年馬師曾回到新中國，在不到十年的時間，他在粵劇舞台和電影銀幕上演出了《搜書

演程式融為一體的粵劇大師！

院》和《關漢卿》兩個經典劇目。馬老師在《搜書院》中創造謝保老師這一成功人物形象，經歷了艱苦的創作過程。他無法從過去所演出的劇目中找到表演手段來借鑒，便經常站在鏡子前沉思比劃，煞費苦心地挖掘在書本上和生活中所接觸過的可以激發創作靈感的素材。為了追求藝術更高境界的需要，在《搜書院》這個戲中，馬老師把角色的唱腔和發聲處理改變，這種為了追求藝術更高境界而自我挑戰的創作精神和勇氣，使我佩服得五體投地。正是這種嚴肅認真精心創作的態度，使他把謝保這位老師宿儒、慈祥長者的嫉惡如仇、機敏幽默的動人形象，在粵劇舞台上栩栩如生地刻畫出來。至今四十年之後，這個形象仍為觀眾津津樂道，可見馬老師的表演藝術魅力是何等深入人心！

一九五八年廣東粵劇院：改編田漢先生的話劇《關漢卿》為同名粵劇，馬院長也參與編劇工作。他在劇中扮演的關漢卿，被譽為是扮演關漢卿的最佳表演者。當時曾有人說馬師曾之所以演得好，是因為演的是他自己。我不敢苟同這個看法。雖然馬院長同關漢卿一樣也是一位編劇行家，但他與關漢卿所處的時代不同，經歷亦不同。我認為演員要成功地創造人物形象，必須從劇本詞曲中去尋找人物的表演根據並有深刻的理解，才能進行不同凡響的二度創作，並在舞台實踐中完美地體現出來。我很高興看到馬院長充份發揮他的多彩多姿的粵劇藝術才華，在演出《搜書院》後短短的三四年間又再攀登上社會主義粵劇藝術的高峰！近幾年，廣州紅豆粵劇團重排了馬師曾戲寶中的《搜書院》、《刁蠻公主憨駙馬》、《苦鳳鶯憐》和《審死官》等戲，演出的場次多達三十多場，馬老師的舞台藝術能夠傳諸後代，並且受到今天觀眾的歡迎，說明馬師曾的舞台藝術是具有強大的藝術生命力的。不到三四年間，能在祖國粵劇舞台上攀登一個又一個藝術高峰，這是客觀給予他的創作條件和眾多力量的支持，這一切又是在當時香港決不可能得到的機會。

6
7

# 緒言

彭俐

中國乃一戲劇大國，馬師曾為千載名伶。

君問：何出此言？

看官少安毋躁。

待您於世事匆匆的閒暇之際，或燈下伏案，或平明依枕，或午後靠椅，或薄暮臨軒，平心靜氣地展讀，紙頁摩挲有聲，通讀過這本人物傳記之後，必見分曉，自有決斷。

遠的不說，且看公元八世紀上半葉，傳統戲劇「始祖」唐玄宗李隆基，創建華夏歷史上第一所「戲劇學院」——都城長安皇家「梨園」，設置「教坊」，匯聚天下音樂、歌舞、戲曲人才而教習、演練，詩人李白、賀知章等填詞，聖上與李龜年等譜曲……從而奠定我華夏民族千載舞台根基，鐘鼓弦歌不斷，教化流傳至今。其「開元」戲曲盛況，有白香山——白居易《琵琶行》、《長恨歌》等詩句為證：「十三學得琵琶成，名屬教坊第一部」；「梨園弟子白髮新，椒房阿監青娥老」。

自盛唐以降，歷經宋、元、明、清……至今一千三百多年，我國戲劇名人輩出，代有「才子佳人」，而中華遼闊大地、大江南北戲曲種類、流派之多，猶如天上星辰、地上花卉，屈指算來，不可勝計……京劇、崑曲、越劇、川劇、豫劇、閩劇等，不一而足，各有絕活兒。這其中，就有嶺南文化

奇葩——粵劇和粵劇巨擘。廣東粵劇界、東南諸省市，乃至海內外熱心故土、鄉音難忘的萬千粵籍觀眾，誰人不慕師曾的大名，何人不慕「余俠魂」的英風，哪個不迷「乞兒喉」的聲腔……

偉哉，廣東大戲；壯哉，馬腔歌喉。

況且，放眼現代中國，戲劇演藝界的「一門三學士」，非粵劇「馬氏」一家莫屬，儘管其「家道中落」出現「人事變故（夫妻離異）」，然而，曾經的三位親密家屬人員的成就有目共睹，值得一書。

——怎講？

——馬師曾為粵劇藝術大師，獨創「馬派」藝術，代表作品《苦鳳鶯憐》、《賊王子》、《搜書院》、《關漢卿》、《屈原》等。一生影劇「雙棲」，作品琳琅滿目，創作粵劇劇本九十餘部、演出劇目四百餘齣；創立「全球電影公司」，出演電影五十八部。歷史上，首創粵劇劇團男女演員合班，最先將西方歌劇、話劇、影片等改編、移植到粵劇舞台，並最早率領「國字號」粵劇團出訪異域……被其同齡又同行的摯交田漢（《義勇軍進行曲》歌詞作者）讚譽——「留得梨園一代名，海南天北遍歌聲」、「香山佳句能師曾，一例能抓大眾心」。

——紅線女（原名鄺健廉）是粵劇表演藝術大家，開創粵劇史花旦行當影響最大的唱腔流派之一「紅派」，其代表作有《刁蠻公主憨駙馬》、《佳偶兵戎》、《昭君出塞》和《山鄉風雲》等。四十年代起步入影壇，拍攝電影《玉梨魂》、《胭脂虎》、《慈母淚》、《紅白牡丹花》等百部之多。一九五七年在莫斯科第六屆世界青年節上，獲得東方古典歌曲比賽金獎；二○○九年榮獲首屆「中國戲劇終生成就獎」；一九九八年廣州市「紅線女藝術中心」大廈落成。她是中南海周恩來總理家中常

客，毛澤東題墨寶：「活着，再活着，更活着……」

——馬師曾、紅線女之子馬鼎盛，乃著名香港軍事評論員、軍事史學家、鳳凰衛視主播、專欄作家，同時也是廣東省社會科學院客座研究員、廣東省政協委員。他小時候在北京讀書（北京育才、清華附中），深得藝術家父母「耳提面命」與人格熏陶；畢業於廣州中山大學歷史系，多年鍾情於歷史研究，成就卓犖，著作等身，代表作《國共對峙五十年軍備圖錄——台海戰線東移》、《朦朧的年代》、《馬鼎盛紙上談兵》、《馬眼兵書》、《馬鼎盛：與香港名人談讀書》和《馬鼎盛自述：我和母親紅線女》等。周總理開玩笑叫他「馬尾雲」。二月河鼓勵他：再掘一寸，即見黃金。劉亞洲：怎麼我們的看法都一樣？溫家寶：我的文章馬鼎盛都評論了，你們新華社還沒有反應！

余生也晚，未能在上個世紀五十年代，有幸走進北京天橋劇場，仰觀、親聆粵劇大師馬師曾天馬行空般的「馬腔」演唱。但是，聊以慰藉的是，能夠在自家寫字檯前，聽到仁兄馬鼎盛學着乃母腔調，有板有眼地唱起粵劇《關漢卿》中的名段——《蝶雙飛》：

將碧血，寫忠烈，化逆鬼，除逆賊。這血兒啊，化作黃河揚子浪千疊，常與英雄共魂魄。強似寫，佳人繡戶描花葉，學士錦袍趨殿闕，浪子朱窗弄風月。雖留得綺詞麗句滿江湖，怎及得，傲岸奇枝鬥霜雪。念我漢卿啊，讀詩書破萬冊，寫雜劇過半百，這些年風雲改變山河色，朱簾捲處人愁絕……髮不同青心同熱，生不同床死同穴……待來年，遍地杜鵑花，看風前，漢卿四姐雙飛蝶，相永好，不言別。

——這是二○一八年的北京，正值金秋。

是夜，窗外碧空如洗，皓月當空，馬鼎盛兄在屋內踱步，因談起乃父的粵劇表演功夫，興致益然，故而模仿頗入戲，吐字甚清晰，唱得也十分動情，我們則聽得倍感唏噓。

想來，人生如夢，只不過「大夢誰先覺」而已。

如今，粵劇大師馬師曾之子馬鼎盛，也已經年屆古稀，倘若馬師曾先生還在，就是一百二十歲的仙翁了。

戲劇，是人類文明史上最為神奇、浪漫的創造；戲劇家，是世界上最為人欽敬、愛慕的人兒。應該說，所有戲劇藝術家都是一些具有偉大心性、情感和智慧、卻又永遠長不大的孩兒，所謂寧馨兒。但是，悖論也同時出現，他們既然是些可愛的赤子、孩兒，卻偏偏能夠造夢給我們「成年人」，帶給我們奇妙的夢幻還不夠，還要讓「老大不小」的我們笑成傻子、哭成淚人、感動得頓足捶胸乃至變成瘋子……

說到戲劇表演藝術，不學無術是不行的，然而走紅發紫也需要一點兒運氣。縱覽一生，傳主馬師曾的舞台運氣極佳。他自少年時代起，經歷了常人所難以想像的流浪、乞討生活，卻一路艱辛而不餒，終於完成了自己的人生大逆轉——從底層社會的貧窮乞兒，變成了上流社會藝術殿堂的尊貴王者。然而，不幸的是，他年壽有限，盛年西歸。細細想來，他在一九六四年撒手人寰似乎又是不錯的一種選擇，不用我說為甚麼，你就知道些原因。

畢竟，馬師曾已經為粵劇、為中華戲劇藝術做得太多，剩下的，就是我們應該整理並存檔他的珍貴藝術遺產。

戲劇表演大致有——「三重境界」，倘若戲入心，則為「戲精」，此為第一境界，初等境界；倘

若戲入骨，則為「戲骨」，此為第二境界，高級境界；倘若戲入魂，則為「戲魂」，此為第三境界，至尊境界。

（一）戲精。

這是指：一劇一時之明星，即本色演員，偶遇揚名。

（二）戲骨。

這是指：多劇長期之主角，即性格演員，必成氣候。

（三）戲魂。

這是指：是劇永久之形象，即天才演員，古今垂範。

毫無疑問，粵劇大師馬師曾先生乃「戲魂」也。

「戲魂」者，囊括宇宙者也。天地為其大舞台，日月權做聚光燈，山海坐觀其表演，萬物聆聽其聲腔。

需要說明的是，馬師曾先生既是「戲魂」，又有「俠骨」，還秉「龍鬚」，更添「文膽」。

而撼天地、感人心者，莫過粵劇「馬腔」也。

粵劇，豈止嶺南文化之載體，實為華夏大地之奇葩。

關於地方劇——粵劇，所言「過不了長江黃河」，主要指它的方言拗口、不易傳播，純屬語言學範疇的羈絆，卻不能說，它的戲劇形式和內容不曾囊括南北東西，多有涵容。正相反，它在發軔元末明初、孕育明清兩代、成熟清末民初的幾百年歷史歲月中，吸納天地萬方之精華，不斷補強自身，戲劇團體之「本江班（本地班）」雖曾對壘「外江班」，但也「偷藝」於競爭對手「外江姥（廣

東話）」。例如，漢族傳統戲曲四大高腔——梆子腔（秦腔、河北梆子、山東梆子）、皮黃腔（京

劇）、崑腔（崑曲）、高腔（原稱弋陽腔），無不浸淫於珠江三角洲地區的戲劇沃土，足令粵劇（又

稱「本地戲」、「廣東大戲」、「廣府戲」）這一參天大樹根系粗壯、發達。究其原委，概因南粵這

一方水土——江河湖汊交織如網，田疇平鋪阡陌縱橫，物阜民豐致使戲台城鄉遍佈，氣候溫暖而讓演

出大可露天……

如上所述，我國歷史上「戲劇大熔爐」的現象，出現在南海之濱再自然不過。

粵劇雖然生於濱海暖鄉，唱腔優美抒情，吐字好似軟語嚶嚶，屬於珠江水系之特有產物，卻借

鑒、融入了北方靠近西部寒帶雪域的高亢秦腔的韻味，吐屬不乏金屬錚鏦的鏗鏘、黃河瀑布的雄肆與

豪放。而剛柔相濟，不惟馬師曾先生的戲劇藝術風采，更是他人生俠骨柔腸的情感生活之寫照……

說起粵劇「泰斗」馬師曾（一九〇〇年四月二日至一九六四年四月二十二日），就不能不說到南

粵文化（即廣東文化）；說到南粵文化，就不能不說到政治領袖孫中山（一八六六年十一月十二日至

一九二五年三月十二日）和文化巨擘梁啟超（一八七三年二月二十三日至一九二九年一月十九日）。

廣東，非一般省份也。在中國近現代史上是主流文化的「大省」。

從某種程度上說，它主導着近一百多年波瀾壯闊的歷史進程，其政治屬性好似美國之馬薩諸塞

州（而廣州恰如波士頓，曾引發美國獨立戰爭），一九一一年四月二十七日「廣州起義」發「辛亥革

命」之先聲（其藝術氣質猶如意大利之佛羅倫薩，誕生畫家林風眠、關山月，音樂家冼星海、馬思

聰，電影家鄭正秋、鄭君里，詩人李金發、秦牧……其軍事意義正像日本之京都（一八六八年建立日

本陸軍士官學校），一九二四年創辦黃埔軍校……

馬師曾屬於粵劇，粵劇屬於廣東，廣東屬於中國，中國屬於世界⋯⋯

這既是廣東粵劇人的驕傲，也是中國人的驕傲——二〇〇九年九月三十日，粵劇被聯合國科教文組織列入——人類非物質文化遺產名錄。

一百二十年前，即一九〇〇年為粵劇而出生的廣東順德人——馬師曾，天堂應笑慰，黃泉亦開心。

在紀念馬師曾先生一百一十週年誕辰時，八十五歲高齡的紅伶——紅線女登台獻唱。她說：「我不是粵劇大師，他才是。」

說到馬師曾和紅線女，兩位不朽的藝術家各自成就皆為傳奇，而他們倆人的愛情、婚姻包括離異更是傳奇。結縭解縭，並不妨礙他們始終在戲劇舞台上珠聯璧合；牽手分手，依然在藝術創造的天地中無比真誠默契。如果愛不是奇蹟，那麼奇蹟就是愛。一對偉大天才心心相印，他們只有結合，不存在離異。因為融為一體而無法分離；因為互為彼此而終生一體。上帝造就了一個人世界中的兩個人，也造就了兩個人世界裏的一個人。還造就了只屬於他和她，甚至根本分不出他和她的永恆之愛。

舉目四望，世界五大洲，哪裏沒有中國堅韌、勤勉、開放、睿智的廣東僑眷，但有粵語美麗鄉音，怎能沒有粵劇的深情歌唱⋯⋯

諸君或曰：

普天之下，古往今來，凡成大事者，與常人何異哉？

傳者願答：

奇人必有奇遇傳為奇談；偉人必有偉業彰顯偉力。

正是（《詠馬師曾》）：

粵劇余俠魂，嶺南關漢卿。曾牽紅線女，絕代兩名伶。

二〇一八年十二月二十三日（星期日），於京華

馬鼎盛 識：

「我們欠馬師曾一本書。」這是一九八〇年代開放改革晴空萬里之際，我在廣東省一個文史工作者會議上大聲疾呼，與會者有共識，馬師曾乃廣東文化藝術奇葩，為「馬大哥」樹碑立傳刻不容緩。時光飛逝到二〇一〇廣東紀念馬師曾誕辰一百一十週年的有關會議上，我重申對於馬師曾的「欠」，母親紅線女說「你來寫」，小子萬不敢當。幸而母親的好友王蒙先生舉薦彭俐老師，一年之內完成二十八萬言傳記：《千年一遇馬師曾》，拜讀之餘，先父馬師曾的音容笑貌歷歷在目，遂不能自已，願附驥尾，在傳記內寄託一點對父親的思念。

# 目錄

子雪月嬌，縱酒吟詩，放浪形骸；海珠大戲院門口，遭遇歹徒炸彈襲擊，急救治療。

## 第十五章：赴西貢陷圇圄

三十而立，一九三○年，在香港「高陞戲院」主演粵劇《賊王子》（又名《八達城竊賊》），結交美國電影明星道格拉斯．范朋克；乘坐法國郵輪赴西貢演出，被邊防警察逮捕，身陷圇圄；於「永興戲院」為越南水災受害者賑災義演；重遊南洋巡演，人稱「散賑隊長」。

## 第十六章：舊金山黑老大

三十一歲，遠渡重洋，赴美國舊金山演出，滯留兩年；《千里壯遊集》被當作政治宣傳品扣押，人在拘留所被拘禁；音樂會門口牌子書寫「黑人和中國人禁止進入」；開辦「明星電影公司」上當受騙。

## 第十七章：迎娶「馬迷」少女

香港，一九三三年四月組建「太平劇團」，與「覺先聲劇團」競爭，史稱「馬薛之爭」；與金山華僑朱基汝合股，創建「全球電影公司」，拍攝影片《野花香》、《難測婦人心》等；第二次婚姻：迎娶「馬迷」十五歲梁婉嫦，婚禮盛大。

## 第十八章∶聖誕夜紅線女

一九四一年十二月九日，美國對日本宣戰，太平洋戰爭爆發；香港於「黑色聖誕節」被日軍佔領，舉家逃難，一九四二年一月一日，十一口人乘漁船偷渡至澳門；在廣州灣（今湛江）義演，組成廣西成為第四戰區司令部政治部「抗戰粵劇團」；初逢紅線女（原名鄺健廉），墜入愛河。

## 第十九章∶抗戰粵劇巡演

一九四二年，與紅線女同居；一九四四年二月，參加桂林「西南第一屆戲劇展覽」，結識田漢；十月，與梁婉媜離婚；梧州，二女兒馬淑明出生，母產後失憶；一九四八年二月二十九日，長子馬鼎昌於香港誕生；四月宣佈馬、紅結縭；一九四九年三月十二日，次子馬鼎盛出生。

## 第二十章∶周總理譽馬紅回歸

一九五五年一月一日，提攜小老鄉李小龍，拍攝電影《愛》（上集）公映；三月二日，與紅線女協議離婚；十月一日，天安門觀禮；十一月，回廣州定居；一九五六年任廣東粵劇團團長，周總理讚譽∶「現在，馬師曾回來了，氣象就更不同了，更提高了」。

# 第一章：母親教子有方

廣州，教書的母親王文昱教子有方，五歲背誦《增廣賢文》：「讀書須用意，一字值千金」；「士為國之寶，儒為席上珍」；「人能處處能，草能處處生」。

馬師曾，字伯魯，號景參，曾用藝名——關始昌、風華子，一九○○年四月二日（農曆三月三，民諺「三月三，生軒轅」），出生於廣東省順德縣桂洲鎮一個富裕的茶商家庭，書香門第。

一九○○年，不同尋常的一年。

——這一年還是快點兒過去吧，因為「八國聯軍」侵略中華大地的記憶實在刺痛每一個中國人。而我們回過頭來看，也正是這一年——十九世紀的最後一年、二十世紀的第一年，它好像把數千年古老中國的晦氣帶走了。那麼，這就預示着我們的國家民族和我們的傳主，將會一同迎來好運。

我們期盼着……

一九○七年，廣州。

港口，南來北往的船舶蜂擁一處，有的忙着繫纜，也有的急於起航。岸上的人流如注，洋人和老土混雜在一起，各色人等，各地鄉音，互不搭調，顯出滑稽……

街市小巷狹窄，泥塵飛揚，石板路凹凸不平極易崴腳。然而，店舖毗連，顧客盈門，只見茶幌酒簾隨風招搖，小攤小販們也有進項，他們收了攤兒還能去看戲。

母親王文昱戴一副眼鏡、皮膚白皙、清清爽爽的樣子，在人流中格外醒目，回頭率滿高。小學校剛剛下課，她目送班裏的學生，而後自己也匆匆往家裏趕，小師曾和弟弟、妹妹還等着媽媽回來做飯。

臨近自家庭院，兒媳王文昱，碰到了一身儒雅的老公公——馬肇梅。

馬肇梅的爺爺馬肇梅，是一位茶商，鳩形鵠面而眸子分明，年逾花甲，步履輕鬆。想來，他也算有福之人，膝下的四個寶貝孫子就是證明：馬師曾、馬師贄、馬師奭、馬師洵。儘管兒子馬公權（字慰儂），並不讓他省心，也不讓他安慰，但是，每每看到自己的四個貴氣的孫子，那種人生的滿足感也就油然而生。

兒媳上前攙扶老公公：「您，今天，這麼早就回家？茶莊的買賣，沒有您掌堂，怎麼能行？」

公公馬肇梅，低頭嘆氣：「哎，現在的生意不好做呀，弄不好就蝕本。出口東南亞的茶葉一上船，哪兒還聽咱們使喚？天有不測，大海的颱風來了，船一翻跟斗，大鯊魚就能把茶葉嚼了，還有海匪的劫持呢！」

「回去再說，回去再說吧！」

「那——不會出甚麼岔子吧？」

「好嘛，這是走錯了家門嗎？」

二人說着、說着，踏進院門。

怎麼活生生一個「全武行」的打鬥場？

——空中，正對着自己腦門，一隻長條板櫈——「嗖」地飛來，被老公公先是一個「狐狸躲閃」，再接一個「猿臂輕舒」，將那板櫈收攏在懷裏，還不忘，忙裏偷閒地看顧一下飽受驚嚇的兒媳，幸虧老人年輕時好歹當過幾天「武生」票友。如今，功夫生疏，手腳還算麻利。

兒媳王文昱的一副金絲眼鏡，已經在慌亂中跌落在地，又不幸被自己不長眼的一雙玉足，在上面轉着圈兒地踩踏兩遍，變成了細細的拔絲薯條。

最搞笑的是，老公公抱着板櫈，正在懵懂之際，說時遲、那時快，又有一隻大號的竹籮筐，猶如「天王蓋地虎」一般，從天飛降——不偏不斜，正好扣在老公公華髮稀疏的頭頂上。

馬肇梅，只能透過竹籮筐的縫隙，看到他自己的大孫子——馬師曾同樣驚駭不已、惶恐不

置的小眼神⋯⋯

小馬師曾，馳騁在幻想的粵劇舞台上，以天下名角的身份，打鬥正酣，且身手矯健、贏得（亦幻想台下）喝彩聲一片。

想像中，他可是「正印（粵劇一號演員）」武生，飾演的是《雙俠記》（當時名家靚元亨主演），他身邊的搭檔，是平時最要好的、清平路小學的同窗——陶哲臣，為他助陣、幫腔。可他萬萬想不到，自己第一次體驗做戲班「班主」、做萬世名伶的最為關鍵的一次出手——投出「打五件」之一件——「竹籮（竹籮筐）」時，竟然一點兒都不糟蹋地好好款待了自己的爺爺——馬肇梅！

事發突然。

——這種尷尬萬分的場景，定格了足足十幾秒鐘。

爺爺馬肇梅和兒媳婦王文昱，才勉強緩過點兒神來，做出正確判斷：這不是海匪打劫船隻，也不是黑幫打家劫舍⋯⋯

這是馬肇梅的孫子、王文昱的兒子——淘氣的馬師曾，帶着鄰家幾個頑童，正在上演粵劇中最受歡迎的「全武行（戲中大規模武打）」。

與其他北方劇種不同，這種暴烈的武打場面，尤其為廣州下四府的觀眾所偏好。

順便說一下，明清兩代，廣東省分設「十府」——即「廣州府、肇慶府、惠州府、潮州府、韶州府、南雄州府（上六府）、高州府、廉州府、雷州府、瓊州府（下四府）」。

因為「下四府」地區居民偏愛武戲，所以粵劇劇團便以武打戲迎合當地觀眾。與京劇中的武打展示虎

步、功架、身段，注重藝術性、表演性、觀賞性不同，粵劇武生可不是北京「天橋的把式」，他們可是講究真功夫，是上場「真打真拼」的。

正像中華武術中的——嶺南派武功，樸實無華、硬朗實用，粵劇武打也突顯實用性的武術技巧，一着一式，直擊到肉，譬如「打真軍（不用替身，用真功夫對打）」、「嘔真血（氣功逼吐胃水）」、「六點半棍（少林寺詠春拳必修兵器）」和「打五件（使用器物：橋櫈、擔挑、竹籮、四方枱、匕首）」等。

小師曾，六七歲的鬆齡，就學着舞台上的武生在自家院子裏耍，讓他的母親——小學教師王文昱大為光火。

院子裏，這幾個大要傳統粵劇「打五件」的禿小子，頗為識相，一看扔出去的「橋櫈」、「竹籮」惹了大事，立刻作鳥獸散，跑得一溜煙兒……

只剩下屋檐下站立，呆若木雞的小師曾一人。

母親王文昱忘記了斯文，厲聲訓斥：「今晚，你別吃飯！先給爺爺背誦《增廣賢文》，一個字都不許錯，錯了重背！聽見沒有？聽見沒有……」

一連十幾個「聽見沒有」的叫喊，已經沒有絲毫語言溝通的作用和意義，完全是母親用來發洩自己的怒火，至少一半原因是心疼那副金絲眼鏡。

反倒是爺爺馬肇梅怒都沒怒，火也沒火，他一看到自己的大孫子，小小年齡就這般勇武，有着《三國演義》中的西涼大將呂布的膂力，不禁心生歡喜。但是，多少也得給兒媳一點兒面子，於是，咳了咳嗓子，裝作嗔怒的樣子，高聲喝道：「還不快快進屋，給我背書去！」

小師曾本就乖巧，從不抵悟長輩，且很有些眼力件兒，從來不說掃大人興的話。他多聰明，一聽爺爺說話的口氣，懸着的心就放下了幾分。

背書，可難不住他。

古文《增廣賢文》有韻，且抑揚頓挫，順着韻腳一路走下去，就不覺得有多難。比起扔板櫈和投竹籤來，好像更要輕鬆一些。誰叫他天生記性好呢。

小師曾從小就會演戲，他故意慫頭耷腦地站到堂屋的八仙桌前，一副委屈的樣子，倒好像他的頭上曾被扣過一個竹籮。他口中念念有詞，聲音不高不低，高了讓人覺得自己「不服氣」，低了使人聽了「不爽快」。以此，表示自己悔改之心甚篤。

他還自己開導自己：敗軍之將不可以言勇，乾脆就這樣服軟吧。天也快黑了，老爸——喜歡喝酒、打麻將、脾氣不好的馬慰儂先生也快回了，還是乖乖的，免得再生事端。果然，老爸——馬慰儂跟跟蹌蹌地進門，見兒子認認真真地背書，也顧不上吃飯，就一臉莊重地向他伸出大拇指。

掌燈時分，海天一色。

秋天的南海上，萬頃白浪翻捲，海風格外清涼，揚帆出遠洋的漁夫坐在甲板呆呆地想家，岸上的漁家婦人則靠在窗前怔怔地思夫……

此時，天上的月牙彷彿在笑，也許是她聽到一位嗓音洪亮的孩童書聲朗朗：

昔時賢文，誨汝諄諄。集韻增廣，多見多聞。觀今宜鑒古，無古不成今。知己知彼，將心比

心。酒逢知己飲，詩向會人吟。相識滿天下，知心能幾人？相逢好似初相識，到老終無怨恨心。

……

近水知魚性，近山知鳥音。

……

運去金如鐵，時來鐵似金。讀書須用意，一字值千金。

……

平生不做皺眉事，世上應無切齒人。士乃國之寶，儒為席上珍。

……

耽誤一年春，十年補不清。人能處處能，草能處處生。

——聽着大孫子，才七歲的馬師曾搖頭晃腦地背古文，倒背如流，爺爺馬肇梅捋着頷下的鬍子——雪白一縷，那叫得意，脆脆地吧嗒了一口雄黃老酒，又用一雙鑲金的玉石筷子，滿滿地揀了一箸菜，送到嘴裏……

人說，隔輩疼。

——這話真不假。小師曾都折騰到這份兒上了，爺爺還滿不吝地向着他的大孫子：「書——就先背到這裏吧！快去洗洗手。陪着爺爺吃好這頓飯，再去背《幼學瓊林》也不遲……

「你媽媽不會再怪你了，她那副金絲眼鏡也用了幾年了，你有多大，它就多大。等爺爺茶葉銷量好些，買根金條，讓金首飾匠打造出一架望遠鏡，就是洋人船長脖子上掛的望遠鏡，送給你母親不就成了，

「那算甚麼呀?!是吧?!」

教書的母親王文昱,的確教子有方。

為甚麼說教子有方呢?

因為她作為小學老師任課,卻兼做校長,堪稱教育家。事實上,她就是教育專家。早先,她創辦了廣州西關女子師範學校,可謂該地女子教育的先驅人物。有了教育家王文昱這樣的母親,不教出藝術家馬師曾這樣的兒子,那才叫怪呢。

母親很會選擇適合自己孩子(三五歲年齡)的蒙學讀物。

她不選《三字經》(宋代王應麟)、《百家姓》(北宋初佚名),也不選《千字文》(南朝周興嗣)和《弟子規》(清朝李毓秀),卻直接讓兒子通讀《增廣賢文》(明代佚名)與《幼學瓊林》(明末程登吉)。這是非常有見地的做法,相當明智。

的確。《三字經》、《百家姓》、《千字文》是任何私塾必讀,無須家長重複;而《弟子規》則有不少教育觀念上的瑕疵,如虐待兒童之傾向(「親有過,諫使更,怡吾色,柔吾聲。諫不入,悅復諫,號泣隨,撻無怨」)。但是,《增廣賢文》和《幼學瓊林》則不同。人們都說,「讀了『增廣』會說話;讀了『幼學』走天下」。所謂「會說話」就是情商不低,能夠和群並與人合作;所謂「走天下」就是性格開朗,乃至「條條大路通羅馬」。按照今天的話說,馬母就是在強調人的素質教育,實乃頗有遠見的教育理念和方法。

況且,在廣州這地界兒,滿清王朝腐敗無能卻陰險歹毒的官員和孫中山組織的「同盟會」(一九〇五

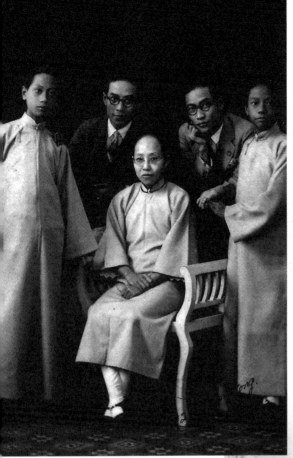

▲馬師曾父親馬公權，字慰儂。

▲馬師曾（右2）、馬師贄（右4）、馬師爽（左1）、馬師洵（右1）四兄弟和母親王文昱（中）。圖片說明是馬鼎盛編寫，有時用第一人稱。我的祖母十分慈祥，教我寫字諄諄教誨，用兒歌口訣教寫「為」字念念有詞；「一點一撇，扭扭趷趷，龍船轉彎，咚撐咚撐。」最後四個音伴隨著「為」字四點。琅琅上口的兒歌讓我們特別容易寫好字。嫲嫲又教古老的詩歌「北斗星高，單于遁逃，雲旗沙場飄飄。」我犯了錯也打，祖母拿戒尺輕輕拍打我的小手，一點都不疼。

▶1989年馬鼎盛往澳門西洋墳場掃爺爺的基，是三叔（右）引路。20年後馬鼎盛在碑上補了爺爺的中文名字馬慰儂。

▲ 黑瞎子島界碑，這是中國大陸的極東處。馬鼎盛專訪黑龍江省撫遠縣中俄黑瞎子島界碑。帝國主義列強侵略中華百年屈辱歷史，對中國傷害最深的是蘇俄。日本三次入侵佔領半個中國，最終滾回老家去。俄羅斯和蘇聯吞併中華黑龍江、烏蘇里江流域140萬平方公里疆土，新疆中亞40萬平方公里疆土，分裂外蒙古156萬平方公里國土及唐努烏梁海17萬平方公里；蘇俄歷屆政府至今不肯承認是不平等條約造成。1929年蘇聯通過「中東路戰爭」非法侵佔黑瞎子島，1990年代只吐出一小部份，具有戰略意義的黑龍江及烏蘇里江交匯處200平方公里拒絕歸還給中國，並駐有重兵。

年成立）」革命黨人勢不兩立，傳統私塾老夫子與洋教會學堂的教師講的不是一種人生道理，中外大小商人為各自利益而爭奪市場、討價還價，土豪劣紳和地痞流氓欺壓百姓、尋釁滋事……總之，政局不穩，難說太平，倘若，你不讓孩子記住——「逢人且說三分話，未可全拋一片心」、「貧居鬧市無人問，富在深山有遠親」之類的自我保護意識、人情冷暖常識，那怎麼能放心呢。

而這兩本書──《增廣賢文》、《幼學瓊林》，也確實在馬師曾的藝術生涯中派上過大用場。

——這是後話。

## 馬鼎盛 識：書香門第

從小就被人家問：「你的父母都是名演員，怎麼你不學唱戲？」我爹娘唱戲不假，可他們的父母也不是名演員。父親馬師曾的爸爸是商人，我們老馬家可算是清朝晚年的「四民之末」。當年廣州是爺爺也是商人，何況馬師祖父馬肇梅還是有官誥在身的十三行「洋商」。

全中國最商業化的大都市，做商人並不慚愧，馬師曾不看重「榮華富貴」，對我們子女從小教育「唯有讀書高」。

子承父業的世俗眼光難免鬧笑話。近年有人把馬師曾和馬鼎盛的故事搬上舞台，其中描述少年馬鼎盛要求父母帶他入行唱戲，甚至以絕食相要挾。可憐我八歲開始近視，小學生戴上三百五十度眼鏡，一九五〇年代沒聽說過隱形眼鏡片，描寫近視學唱戲不是癡人說夢？我好意提醒該編劇，被反駁「這是藝術創作」！庸俗商業化打敗文化，令人啼笑皆非。再有政治化壓倒一切也是我親歷其境。在八個革命樣板戲橫行神州的年頭，我插隊落戶的廣東珠江三角洲也不能幸免。北京高中生誰不會唱兩段《紅燈記》，我們公社每個生產大隊奉命必須排練演出革命樣板戲，廣東農民連廣州話也說不好，讓業餘的鄉村「毛澤東思想宣傳隊」匆匆忙忙上演京劇，其難度差不多是叫農民大煉鋼鐵。政治任務重千斤當然由知識青年擔當。北京高中生誰不會唱兩段《紅燈記》，鄉下姑娘十七八扮演李奶奶和小鐵梅，一個星期就演出「刑場鬥爭」折子戲，大家都說是「馬師曾紅線女的兒子親手教出來的」，在我們人隊彩排由黨支部書記驗收，這村唱罷那村和，到公社禮堂揚名立萬。直到二十年後，我們公社榮升全國「百億鎮」的第一梯隊，蓋起五星級規格的豪華劇院，請紅線女蒞臨剪彩，當地老領導還記得我演過「李玉和」，說是紅線女化的妝。不知怎麼誤傳到鄉下。

我連忙解釋，那是後來回到廣州說起在農村唱樣板戲的笑話，媽媽一時興起，在家給我勾了個臉。真正的笑話是我八百度大近視，摘了眼鏡走路都成問題。劇情要求李玉和在舞台上帶着手

銬腳鐐駢腿搓步，同李奶奶和小鐵梅眼神交流，怒視日寇鳩山，最後登上刑場高坡，我一不留神鐵鏈卡在小學校桌椅搭成的高台，可以想像革命烈士的英雄形象被名演員之子破壞無餘。

不管怎麼說，父母的戲劇基因在我這兒多少存了點。

自幼聽得父親稱祖母做「二嬸」，長大才知道父親從小過繼給他大伯為子，雖然還是跟親父母過日子，但是一輩子都稱呼為「三叔」「三嬸」，可見傳統文化的烙印。祖母是廣州第一代女性學校校長，兼任父親啟蒙老師。

馬師曾在兩湖書院讀聖賢書，不免「學而優則仕」之俗。千百來年流行的《陞官圖》遊戲將「朝為田舍郎，暮登天子堂」的中國夢表現得淋漓盡致。但是童年的馬師曾看到的《陞官圖》規定並不算是尊師重道，堂堂一個學院的教授才是七品芝麻官，經綸滿腹作育英才的教諭、訓導更是八品官。我的祖父馬公權有個官重，戲台上「中狀元，招駙馬」的書生夢想完全荒誕不經；清朝的狀元只給個從六品的翰林院修撰。我的祖父馬公權有個官學生的身份，比秀才、監生還低一兩級，即使拿到優良成績畢業，也不過是七八品筆帖式的前程。

在賣官鬻爵晚清時期，花幾千兩銀子買個道台，在廣州的洋行商人不過是捧個小旦的零花錢吧。《陞官圖》還明文規定下屬見上官必須送禮，品級相差越大，禮金越多。馬師曾在大清王朝風雨飄搖的最後幾年，刻苦攻讀四書五經好在所得中華文化幾千年的傳承。

# 第二章：武昌「小小舉人」

武昌，兩湖書院經學館——七歲的「小小舉人」誦讀四書五經：「『（《禮記》）唯樂不可以為偽』，唱戲不可以作假；雖是用嘴唱戲，發出的卻是心音」。

爺孫倆——馬肇梅和小馬師曾，於秋夜的窗前月下，同桌共進晚餐。孫兒的小手輕拈蘭草青花小酒杯，不斷為爺爺斟酒，瓷杯上還帶着小指尖的溫度。於是，此時爺爺喝的便不止是老酒，而是含飴弄孫的天倫之樂。一個傳統中國男人的花甲、古稀、耄耋乃至期頤之樂，莫過於此。

小馬師曾問：「爺爺，您最喜歡哪一齣戲？」

爺爺喝得多了點兒，嘟嘟囔囔：「爺爺最喜歡『三雪』！」

孫兒：「不是《六月雪》嗎？」

爺爺：「是『三雪』，三齣廣東大戲：一是《一捧雪》（明末清初李玉）；二是《雪重冤》（無名氏）；三是《六月雪》（又名《竇娥冤》元代關漢卿）。」

孫兒：「廣州不下雪，你才喜歡『三雪』，是吧？!」

爺爺：「對了！我的孫兒最靈光！可是，你不知呀，『三雪』這三齣戲裏的人，都冤枉啊！孫兒哪裏看過這三齣戲呢，他只和爺爺一起看過『半』捧雪，不是《一捧雪》，因為那晚他看着看着就睡着了，只看了一半……

「對了，要讓爺爺說，那就是——冤！冤！冤！和你爺爺一樣！」

「爺爺說都冤枉，那就冤枉！」

這時，母親的火也消了，看到爺孫這麼高興也臉上放光，紅潤潤的。

母親問孩兒他爺爺：「您怎麼就冤了呢？」

原來，馬肇梅的一船茶葉，在運往新加坡的途中，被海上的一陣「水捲風（龍捲風的一種）」吹到天

上去了。

內陸人不大明白，沿海的水手們又把「水捲風」叫做「龍吸水」、「龍擺尾」，它在水上的風速，最高可達每小時一百五十公里，水柱直徑從幾米到幾百米不等。

那是發生在（連接印度洋和太平洋）馬六甲海峽的海運事故，船長、船員落水，生死不得而知，確切的消息是，上百噸廣東四種珍品茶葉——鼎湖茶（肇慶）、觀辣樹茶（韶關）、羅浮茶（惠州）和玻璃茶（化州），全都變成了「天女散花」……隨風飄散……

茶商馬肇梅可慘了，欲哭無淚，只覺得自己比那竇娥還冤，真是無厘頭地六月飛雪。人家外商的貨物先期付款早已經到手，而且老馬還用它還了先前欠了別人的一筆賬。因此，手裏再沒有閒錢可以抵貨。這一船貨物卻已經見了海龍王，新加坡的買主等着茶葉貨船，等得先是着急，後是焦躁，最終光火，不勝暴怒。這最後的最後，放出一句狠話：

「貨再不到，要用茶商馬肇梅全家的人命相抵！」

事已至此，馬肇梅也徹底想開了，乾脆讓孫兒陪着，痛飲酒、大碗吃肉，再在廣州爽快這最後一天。

明天一大早，就起身趕路，帶着一家老小北上，去投奔自己在湖北武昌的叔父馬槙榆。

小馬師曾的曾叔祖（也稱曾叔祖父，即父親的叔祖父）、爺爺馬肇梅的叔父——馬槙榆，是武昌兩湖書院經學館院的館長。

設立在武昌的兩湖書院，作為晚清時期湖北省最高學府，是「四大中興之臣」之一——張之洞（與曾國藩、李鴻章、左宗棠並稱）於一八九〇年（光緒十六年）創辦，十多年後，先後改為兩湖大學堂、兩湖

總師範學堂。

這一書院與茶商馬肇梅雖然沒有直接關係，卻有間接淵源。它是由兩湖（湖南湖北）的茶商們捐貲興建，專取兩湖士子（即才識出群、志行不苟的秀才各一百人）肄業於此。為答謝茶商資助，預留四十個名額給茶商子弟。課程六門：經學、史學、理學、文學、算學和經濟。其所延聘的名師中，既有為南北朝鄘道元《水經注》做《水經註疏》的學者楊守敬，也有「戊戌變法」六君子中的學人楊銳……

生逢亂世，南北飄零。

馬楨榆、馬肇梅，叔侄二人，一見驚喜，未及多言，早就以淚洗面。

馬肇梅知道叔叔愛鳥，千里迢迢，提着鳥籠，帶來一款廣州畫眉。

畫眉是鳴禽中的王者，百鳥中的名伶。作為留鳥，它比北方的烏鴉與麻雀活得優游自在，因為廣東無冬，不似塞北冰封，使它免去了寒冷時節難以覓食的艱辛憂患，故而鳴叫得就更加帶勁，有充分理由的暢快，且發自內心。而且，它還頗有潔癖，一天洗浴數次，無水不歡，這與古代士大夫潔身自好的性格相媲美，自然會討作為經學大師的叔叔馬楨榆的歡心。誰都喜歡與自己的氣質、秉性相投和的尤物，況且畫眉的羽毛還是那般艷麗奪目……

叔祖母拉着孫媳婦──文雅的教師王文昱說話，掏出一把銀元裝進曾叔孫子──馬師曾的口袋，權當見面禮。

小馬師曾，不等父母發話，乖巧地跪在地上，磕了幾個響頭，鄭重地謝過曾叔祖母。

曾叔祖母看着「重孫子」的一張小臉，白淨、俊俏，格外喜歡、疼愛，攬在懷裏，讓保姆拿來一大盤

糖果給他吃……

一塊糖含在嘴裏，嘴就更甜。

小師曾發表了一番高論，把所有大人都逗笑了：

「快看呀，曾叔祖父（馬楨榆）的鬍子，長得茂密、苗壯，如同千里馬的馬尾巴一樣，爺爺（馬肇梅）的一撮山羊鬍，可就慘了！營養不良似的，稀疏得要命，掰着手指，就能數出有那麼幾根來……」

「哈哈哈哈哈哈……」

「哈哈哈，哈哈哈哈哈……」

叔侄兩人，都下意識地捋了捋自己的鬍子，開懷不已。

貴為兩湖大學堂經書院院長的曾叔祖父——馬楨榆，當即拍板：「今天，我們家來了個七歲的『小小舉人』，出口成章！我就收下這個『關門』弟子了！將來，這孩子必定虎步龍驤，前程無量！」

自此，小師曾在整整四年間，得到中華大地的心腹地帶——武昌經學大師馬楨榆的親授真傳，把個「四書五經」念得滾瓜爛熟，不僅嫻熟於心，還能別有心得……

順便說一下，即便是今日——二十一世紀的中國文人，如果不讀「四書五經」，恐怕也寫不好漢語文章。

古人所言「四書」，當然是指《論語》、《孟子》、《大學》、《中庸》；「五經」，即為《詩經》、《尚書》（書經）、《禮記》（禮經）、《周易》（易經）、《春秋》（春秋經）。

小師曾過目成誦，悟性極佳。

他居然領悟到以上這些漢文化經典的精髓，即許多成年人都總結不出來的微言大義。雖然在表述時顯

得稚氣未消、天真無邪，令人忍俊不禁，卻多少也對人有所啓發。

且看「小小舉人」振振有詞，解釋「四書」：

「孔子愛讀書、講道理——『學而時習之，不亦說乎』，『朝聞道，夕死可矣』；

「孟子愛孩子、不怕死——『大人者，不失其赤子之心者也』，『富貴不能淫，貧賤不能移，威武不能屈』；

「《大學》叫人天天洗澡、完美做人——『苟日新，日日新，又日新（商湯王刻在洗澡盆上的格言）』……『止於至善』；

「《中庸》讓人真誠、和氣不會迷路，能夠找到家——『天命之謂性，率性之謂道』；『和也者，天下之達道也』。」

對八九歲的孩子來說，讀「五經」比讀「四書」更有難度，也更不好理解。但是，同樣難不住這個機靈鬼。因為他已經從曾叔祖那裏「偷藝」，懂得了不少文學史上的知識，包括歷代詩詞歌賦以及各種掌故、傳聞、趣事等。「小小舉人」的名號，可不是白給的。

你看他是怎樣稽古鈎沉，振振有詞：

「孔子編輯《詩經》，告訴人愛鳥。要不，他也不會把《關雎》放在最前面，『關關雎鳩，在河之洲』。有人說雎鳩是魚鷹（鶚鷲），有人說牠是鴛鴦，我看牠們都不如這隻畫眉（指了指窗前懸掛的鳥籠）可愛，還是我們廣州的畫眉鳥叫得最好聽呀！只可惜，三千年前，商周時代的人還不認畫眉——歐陽修所做：『百囀千聲隨意移，山花紅紫樹高低。始知鎖向金籠聽，不及林間自在啼（見《畫眉鳥》（一〇四七年）』。」

曾叔祖父聽過曾叔孫的一番議論，甚為驚奇與得意。

他想起唐代駱賓王七歲《詠鵝》，李泌也是七歲《賦棋》，也想考考小重孫的文字功夫，看看他能有

多少文學潛質，於是出了一個難題：「你那麼喜歡畫眉，就給我作一首詩吧，題目是——《詠畫眉》！」

小師曾略加思索，脫口吟哦：

三月陽春畫眉叫，唱戲台詞全忘了。幸虧有我來提示，磕磕巴巴讓人笑。

——曾叔祖父聽了不禁哈哈大笑，聲震屋瓦，把那隻廣州畫眉嚇壞了。

小師曾見曾叔祖父這樣高興，就更是滔滔不絕：「《尚書》（書經）是道德書，誰能做到皋陶所說的

『行有九德』，誰就是十全十美的人。『九德』是——『寬而栗，柔而立，愿而恭，亂而敬，擾而毅，直

而溫，簡而廉，剛而塞，強而義』。可為甚麼偏要『九德』呢?!顯然，人是很難做到十

全十美！

「《禮記》（禮經）中說：『唯樂不可以為偽』，是在說，演戲不能作假。戲是假，人是真。那麼，真人

演假戲，又該怎麼辦呢？我都有點兒糊塗了！反正挺難的！用嘴唱戲的人，嘴要對心，這書裏說了：『德者，

性之端也；樂者，德之華也；金、石、絲、竹，樂之器也。詩，言其志也；歌，詠其聲也；舞，動其容也。三

者本於心，然後樂氣從之。故情深而文明，氣盛而化神，和順積中，而英華發外。唯樂不可以為偽』。

「《易經》說了，君子與天比高，與地比大。『天行健，君子以自強不息；地勢坤，君子以厚德載

物』。自強不息，我能懂；厚德載物，我就不明白了！厚德的人不貪心，不貪心，又怎麼能載那麼多

物』。

呢?!真是不懂?!

「最後說說《春秋》（春秋經）。《春秋》這本書呀，寫得真好，真是按照《禮記》所言『大道之行也，天下為公』，你看它別的不講，只講『王公』的事情。可『王公』不是『公眾』呀！我聽廣州街頭大人們演講，老說『公民』、『公眾』，不提『王公』的。從公元前七二二年到前四八一年，除了魯國十二個王公以外，就沒有別人的故事嗎？這十二位王公——隱公、桓公、莊公、閔公、僖公、文公、宣公、成公、襄公、昭公、定公和哀公，認都認不全，記也記不住。（背誦聽過的街頭演講）真正的『天下為公』，應該是孫逸仙先生的意思，要我解釋就是『天下為公』，利益是公民的意思，政治是公民『共管』，孫先生說，國家是公民『共有』，政治是公民『共享』。『三共』說的就是『三民』！孫先生的『三民主義（民族主義、民權主義、民生主義，一九〇六年提出）』是——民有、民治、民享，我大概都說清楚了吧。」

曾叔祖父一聽，這是活脫脫一個「小小舉人」呀，這是咱家的「小小同盟會員」、「小小革命黨人」啊！他心裏實在有些害怕，趕緊關窗戶，拉窗簾，制止反清言論：「我的小祖宗，快快打住！快快打住！不能再亂說！你這是從哪兒聽來的？現在清政府到處搜捕孫中山的同盟會員、革命黨人，懸屍城頭，格殺勿論！說這些話可是要掉腦袋的！你知道不知道?!」

小師曾想起瓊劇（瓊州戲、海南劇）《搜書院》台詞：

（鎮台）不准歇息，休多開口！走！

（謝寶）大人，人心肉造，他他非是馬牛！

曾叔祖父無奈地搖搖頭，自言自語：

「這小腦瓜兒，能想這麼多問題，提出這麼多疑問，恐怕是大多數內地孩子做不到的。這大概都是因為，自一八四〇年鴉片戰爭以降，近八十年來，神州陸沉，國祚衰微。根據《南京條約》和《中英五口通商章程》規定，中國東南五口開埠，上海開埠（一八四三年十一月十七日），廈門開埠（一八四三年十一月二日），寧波開埠（一八四四年一月一日），福州開埠（一八四三年九月二十四日），致使西學東漸，洋人入駐，西方文化、思想給你們這些殖民地的人洗了腦筋了⋯⋯」

雖然，經學大師馬楨榆嘴裏說是歷史大背景使然，但我們還是要說那句人們常說的話：

——「名師出高徒」。

小師曾在武漢，從曾叔祖父那裏得到了中國古典文化的薰陶和浸染。讓他一生一世懷抱一顆中國心。

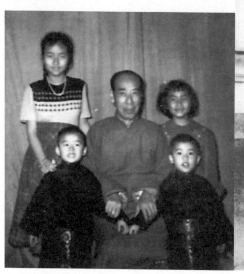

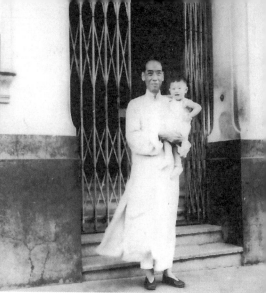

▲爺爺馬公權同孫輩馬淑逑（後左）、馬淑明（後右）、馬鼎昌（前左）、馬鼎盛（前右）。（該照片由馬鼎昌提供，後簡稱「昌提供」。馬鼎盛供稿從略）

▲慰儂爺爺抱着孫子在香港家門口。

▲馬鼎盛（右1）拍攝香港電台電視劇集《借東風》劇照，同時有顧美華（左2）、林威（右2）、張之亮（左1）。第一次面對攝像鏡頭，對手是大明星顧美華，我不是走錯了位置就是忘記對白眼神隔着眼鏡片亂轉也會被導演笑罵，創下NG17次的個人記錄。

# 馬鼎盛 識：家塾啓蒙

我三歲了，父親請來一位老師，給我們兄弟倆啓蒙。老人家教我倆幾個字，更不用明白梁惠王是甚麼東西，當然孟子是一定知道，那是祖母畢恭畢敬地告訴我們；孟老夫子是天字第二號聖人。祖母不輕易批評人，只聽説三叔被她叫做「生鏽鐵」——做甚麼都不成。我們倒是覺得三叔很好玩。他見我們背書背到「王曰：叟！」就用手指比作手槍對準我們喝道「搜身啊！」我們從「孟子見梁惠王」背書——孟子見梁惠王。王曰：「叟！不遠千里而來，亦將有以利吾國乎？」孟子對曰：「王！何必曰利？亦有仁義而已矣。」——也不管你認識家塾，《孟子》似懂非懂，沒想到二十多年後「發市當三年」。在中山大學開古文課，一次小測驗「古譯今」，老師在黑板寫「孟子見梁惠王。王曰：『叟……』」我暗暗好笑，不假思索地一揮而就。譯文從「孟子拜見梁惠王。梁惠王説：『老先生，你不遠千里而來……大王只説仁義就行了，何必説利呢？』」走上講台交卷，老師的黑板剛剛抄完。新時代的學生不喜歡背書，家長唯恐苦讀委屈了孩子。中華傳統文化有斷層的危機。

馬師曾、紅線女酷愛粵劇，他們唱了一輩子的戲；馬師曾把編劇專業放在他表演藝術成就之上。父親一顆愛國愛民的心躍然紙上，融入名劇《關漢卿》、《屈原》之中。紅線女引亢高歌「昭君出塞」時，可以聽出日寇轟炸廣州令她們鄺氏家族破產流亡的「馬上淒涼、馬下淒涼」。父母親能夠把畢生事業同職業共冶一爐，實在是造化。我在報刊雜誌電台電視台點評新聞、解讀歷史，享受言論自由、新聞自由和學術自由；母親在八十六歲高齡題字「鼎盛我兒：為人民講歷史是最大的幸福」。其實是沾了父母造化的光。

我對於爸爸馬師曾的生父馬慰農（馬慰農）印象很模糊，與爺爺同在一個屋檐下是六歲之前，其後聽長者片言隻語也拼湊不出老人家一幅身影。「正史」説馬公權十九世紀末畢業於香港皇仁書院，以官學

生赴美國留學，修讀農科，學成歸國在廣州經營養蜂、蒔花及手製皮鞋等生意。「野史」說我爺爺一事無成，早年享受祖、父輩餘蔭，其後花光了內人嫁妝，晚年享兒子馬師曾的福，一九五六年他在澳門風光大葬，一連做七場彌撒，比何賢父親出殯不遑多讓。我在近日才知道慰僱老人家不但有二房梁純一育有幼子馬師洵；另外還有三房四房小妾，其中第三房乃是雛妓美麗非凡，而第四房劉氏則是戰後年逾古稀的馬老太爺才將這位梨園「梅香」納為外室。當然，這三妻四妾在清末民國不足為奇，我只是不明白並不孤寒的老馬家怎麼會讓十七歲的長子馬師曾去香港收爛銅爛鐵，再賣身做戲子。令我眼花繚亂的家庭背景，對馬師曾的人生會不會有「行弗亂其所為」的影響？

我從小就喜歡《三國演義》，學齡前聽收音機講三國故事。初小看三國連環畫，高小可以看大部頭的《三國演義》了。同母親在北京頤和園長廊漫步，兩旁壁畫中的三國故事信手拈來。在父親面前講赤壁之戰滔滔不絕。「劉備有幾多兵？」父親好像隨口問，我眨眨眼說：「關羽有水軍一萬，劉琦一萬，張飛趙雲也有兩三千吧？」父親數着手指問，我眨眨眼說：「趙雲奪桂陽郡用三千精兵，張飛取武陵郡也是三千人，關公打長沙郡只要五百校刀手；你不覺得劉備快速拿下這三個郡太容易了？」我暗暗好笑，「關、張、趙雲有萬夫不當之勇，守軍只一個老黃忠，還有叛徒魏延做關公內應，劉備不贏才怪。」父親微微搖頭說：「年輕人好勇鬥狠，就愛看打仗場面。你不留意戰前的外交？」魯肅來討荊州九郡，說我東吳殺敗百萬曹兵，救了劉皇叔，你們不知恩圖報！諸葛亮說我們幫劉琦看管荊州，名正言順。遂表奏劉琦為荊州刺史，令東吳政治被動。又招攬荊州名士馬良獻策，制定南征零陵、武陵、桂陽、長沙四郡的方略，正是「運籌帷幄決勝千里」的典範。阿盛你讀書不能貪過癮，看戲看全套，文戲比武戲更有學問。這些道理，我要慢慢領會，受益終生。逐漸追求「於無字句處讀書」的境界。

# 第三章：九歲臨帖不輟

九歲時，隨曾叔祖父臨帖已成習慣，登堂入室，手不輟紫毫管，目不離《蘭亭序》，始知同鄉康南海《廣藝舟雙楫》言之有理：「唐言結構，宋尚意趣」。

二十世紀初，如果一個中國男孩不習書法，就像巴西男孩不踢足球一樣，是咄咄怪事，被人小覷。

九歲時，小師曾跟隨曾叔祖父臨帖習字已經兩年有餘，他鍾情書法一如他癡迷戲劇。書法技藝，曾經在他投身梨園行的過程中，起到槓桿一般的支撐作用。這是他和他的家人都萬萬想不到的。

何止藝不壓身，才藝隨處抬人。

曾叔祖父，乃教育行家，善於培養孩子興趣，興趣一來，學習就簡單、容易多了。他知道，小師曾七歲離開廣東到湖北，卻還一直念念不忘鄉音，想念青梅竹馬的玩伴，於是就從鄉情開始誘導，給他講述二位了不起的「鄉賢」——康有為（一八五八至一九二七年）、梁啓超（一八七三年至一九二九年）和「戊戌變法」的故事。等到這孩子開始崇拜「康梁」二人，再拿出他倆的「絕活兒」刺激他的神經，到時候孩子會追着你問這問那，學猶不及，你的教育計劃就可以按部就班地實行，一切都是水到渠成。

他被一八九八年全國各地三千舉子聯合起來鬧事，「公車上書」讓皇帝坐臥不寧，慈禧太后為之惱怒發狠，「康梁」二人流亡海外，「戊戌六君子」北京菜市口被殺頭……這一系列比「廣東大戲」更像是戲的事情所迷住，總是拽着老人的衣袖不撒手，懇求：

「再講！再講！」

曾叔祖父看到時機成熟，就先拿出古代經典法式碑帖，如楷書褚遂良《雁塔聖教序》、歐陽詢《九成宮醴泉銘》、顏真卿《勤禮碑》和柳公權《玄秘塔碑》讓曾孫眼觀手寫，在泛黃的毛糙紙頁上塗抹，每天不多不少三五十字。小孩子每天寫字太多，注意力下降，興趣減低，心生煩躁，習字效果不佳，適得其反。倘若寫字太少，又不能達到習書效果。就這樣，兩個「三百六十五天」過去，小曾孫的大字已經有了

此模樣，孺子可教是最令老人開心的事。

曾叔祖父對小曾孫説：

「楷書是站立，行書是行走。隸書是仰臥，草書是筋斗。」

因此，小師曾練了兩年楷書之後，開始臨摹一些行書碑帖，首先要臨摹的就是晉代王羲之（三○三年至三六一年）的「天下第一行書」珍品《蘭亭序》。況且，中國歷史上的「書聖」，又是文章家，《蘭亭序》作為千古美文隨著其墨跡同樣令人賞鑒不已，咀嚼不盡。髫齡孩童一邊落墨，一邊吟哦：「永和九年，歲在癸丑，暮春之初，會於會稽山陰之蘭亭，修禊事也。群賢畢至，少長咸集。此地有崇山峻嶺，茂林修竹；又有清流急湍，映帶左右，引以為流觴曲水，列坐其次，雖無絲竹管弦之盛，一觴一詠，亦足以暢敍幽情。是日也，天朗氣清，惠風和暢，仰觀宇宙之大，俯察品類之盛，所以游目騁懷，足以極視聽之娛，信可樂也。夫人之相與，俯仰一世，或取諸懷抱，悟言一室之內；因寄所託，放浪形骸之外……後之視今，亦猶今之視昔……」

同樣是廣東人、嶺南士、粵海君，雖然三位年齡大不相同，但他們發出的鄉音絕無二致，康有為、梁啓超、馬師曾——因書法在武漢的經學大師馬楨榆的宅第意外「相逢」。

曾叔祖父告訴小曾孫：「康有為先生，大號稱作『康南海』。他的書法在近代自成一體，尤其是關於書法藝術的論著《廣藝舟雙楫》（一八八九年脱稿；一八九一刻印）最為有名，雖在庚子年（一九○○年）遭清朝廷下令毀版，但仍然流傳於海內外，僅日本就以《六朝書道論》之譯名重複刊印六次之多。書載：『文字何以生也，生於人之智也。虎豹之強，龍鳳之奇，不能造為文字，而人獨能創之……以人之靈而能創為文字，則不獨一創已也。其靈不能自已，則必數變焉。故由蟲篆（蟲書）而變籀（大篆），由籀

而變秦分（即小篆），由秦分而變漢分，自漢分而變真書，變行草，皆人靈而不能自已也……」

小師曾耳濡目染，對翰墨的門道漸漸熟悉。

他覺得書法史上「碑學」與「帖學」的對峙很有趣，就像舞台上的人演「對手戲」，甚為好看。在戲劇裏和在生活中一樣，沒有對手就不夠出彩，沒有對峙就沒有高潮。「碑學」始於宋代，興盛於清中葉以後，研究、考證以魏碑和唐碑為主的碑刻源流、拓本真偽，藝術上講究「北派」的古拙、厚實、雄強、萎靡、豪放，其代表作有北魏《龍門二十品》、南北朝《爨龍顏碑》；而「帖學」發端、興盛於兩宋、式微、萎靡於清中葉以後，以研究、考證法帖為主，崇尚魏晉以降的法帖書法流派，有典型的「南派」藝術風格，飄逸、瀟灑、妍媚、柔美，其代表作有宋淳化年間《淳化閣帖》、元代《洛神賦》。

正像康有為是書法家兼書法藝術理論家一樣，康的學生梁啓超也對書法頗有造詣和心得。後者曾說：

「依我看來，寫字雖不是第一項的娛樂，然不失為第一等的娛樂。」

曾叔祖父說：「還是廣東人論書法能說到點子上，康南海所言八字，說盡書法千年的美學奧秘：『唐言結構；宋尚意趣』。」

馬家的窗前，有個小小庭院。

盛夏裏驕陽似火，一叢翠竹搖曳生涼。幾款太湖石錯落有致，緊臨碧綠池塘。池邊安放着石桌、石橙。此時，石桌上，一張古色古香的楸木棋盤已經擺好，一顆顆晶瑩剔透的雲子，黑白鮮明。茶湯鼎沸，雪乳飄香時，曾叔祖父就召喚他的小對手馬師曾，紋枰手談。不能說「棋逢對手，將遇良才」，這只是小師曾必修的一門課業。

自古傳統士大夫家庭的教育內容，少不了四門功課——琴棋書畫。

每當習字過後，筆、硯、紙、墨收拾停當，就到了曾叔祖父與小師曾的對弈時間。

落子之前，小師曾照例要通過兩項「棋詩」測驗，先是背誦古詩，後是即興賦詩。

「你還記得唐代喜歡木狐狸（古代時圍棋別稱）的詩人——杜牧的那首詩嗎？」

「記得！記得那首詩《送國棋王逢》：『玉子紋楸一路饒，最宜檐雨竹瀟瀟。得年七十更萬日，與子期於局上銷。』

橫來野火燒。守道還如周立柱，鏖兵不羨霍驃姚。得年七十更萬日，與子期於局上銷。」

說來也巧，像是天庭有耳，剛才還晴空萬里，此時一片淅淅瀝瀝⋯⋯

正當小師曾背誦杜牧詩句「玉子紋楸一路饒，最宜檐雨竹瀟瀟」的時候，細雨滴滴，就開始敲打竹

葉⋯⋯

現在，該輪到第二項，測試「即興賦詩」的能力了。

曾叔祖父說道：「就用『木狐狸』為題吧，做詩一首，絕句、律詩都行；五言、七言自選！」

小師曾沉默片刻，朗聲吟誦了一首打油詩——《詠木狐狸》：

木狐狸不木，迷惑人有數。偷雞常打劫，拐羊頭勁足。

躲角落安穩，拔朵花躊躇。走險能得勢，命好贏半目。

——曾叔祖父聽完，哭笑不得。

——你若說這詩寫得好吧，它活像一齣滑稽戲中的丑角念白；你要說寫得不好吧，它句句緊扣圍棋，並且

符合基本棋理。儘管文字有些隨意、俏皮、俚俗味濃，卻多少蘊含些機趣，最重要的是，竟然沒有一句話荒腔走板。

凡是粗通棋藝的人，都能看出道道：

首聯「木狐狸不木，迷惑人有數」，說的是圍棋是聰明人的遊戲，且需要算度，棋盤橫豎十九路是數，整個棋盤三百六十一個交叉點也是數；

頷聯「偷雞常打劫，拐羊頭勁足」，是說下棋時善於搞「偷雞摸狗」把戲的人，最喜歡「打劫（圍棋術語，也叫『劫爭』，包括『開劫』、『提劫』、『找劫』、『應劫』、『再提劫』）」，而『拐羊頭』也是圍棋術語，又叫「徵子」、「徵吃」，即利用對方僅有一氣而不斷扭吃的方法；

頸聯「躲角落安穩，拔朵花躊躇」，是說圍棋棋盤上四個角落，最容易落子存活，而「拔花」也是圍棋術語，也叫「提子」，有棋諺「中央拔花三十目」，指這樣一步棋價值很大，因而得意；

尾聯「走險能得勢，命好贏半目」，是說「勝在險中求」的圍棋和人生道理，而「贏半目」是下棋雙方最小的勝負差距。

——小師曾，小小年紀，雖然沒有甚麼棋癮，至少棋癮遠遠沒有戲癮大，但是，棋枰前，他的機靈和悟性卻顯露無遺。

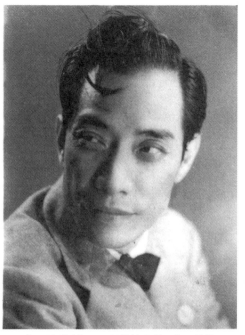

▲抗日戰爭時期，馬師曾劇照贈二弟馬師贄。

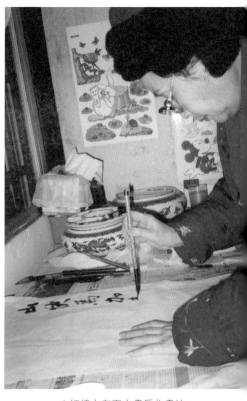

▲紅線女在家中書房作書法。

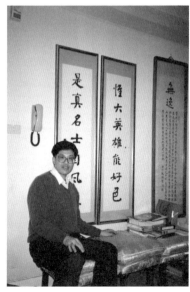

▲馬鼎盛和父親書法「惟大英雄能好色，是真名士自風流」。父親解釋此處「好」字為「作育」之意。

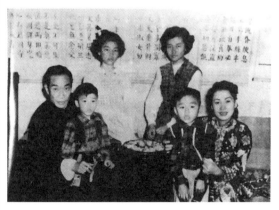

▲馬師曾（前左）全家福：紅線女（前右）、馬淑逑（後右）、馬淑明（後左）、馬鼎昌（母抱）、馬鼎盛（父抱）父親馬師曾在香港給我們兄弟姐妹畫了梅、蘭、菊、竹四幅畫，我是從頭到腳都是綠的竹子，哥哥姐姐則是爭妍鬥艷五彩繽紛的花卉。（昌提供）

# 馬鼎盛 識：嚴肅家法

馬師曾出演《雞鳴開虎口》一劇，現場大書古文義字，筆力雄邁。上演《呆佬拜壽》一劇時，在舞台上即席揮毫寫「金、壽、鑄」三個大大的字，同時有句口白「你要金錢我要壽」，引得觀眾連聲驚嘆。不少人願以高價買下他的「鑄」字書法。近年有朋友在澳門買回馬師曾「書有未曾經我讀，事無不可對人言」的對聯，問我是否真蹟。我不懂書法，只是覺得同我手上的先父手澤神似。

玉不琢不成器，馬師曾年幼時苦練書法，師從教育家、書法家梁鼎芬。兩湖大學堂經學館長馬楨榆是小師曾的曾叔祖，嚴師出高徒。我相信調皮搗蛋的馬師曾當年少不了體罰。我記憶中的祖父馬公權（字慰儂）不苟言笑，對長子馬師曾不假辭色，對嫡長孫我哥哥馬鼎昌溫言有加，同居一個屋檐下六年，我只記得爺爺對我說過一句話「腳踭（跟）不踮（點）地，鬼鬼鼠鼠（崇崇）」。真是冤哉枉也，自打我記事起，祖父就因為不良於行而足不出戶，連家族拜祖先大典也是祖母領銜磕頭。他的寢室門前是我拜見祖母臥房必經之路，怕驚動他老人家，比暗度陳倉更小心翼翼的踮着腳尖溜過那禁區，本來是一片孝心反倒贏來欽定考語。想來馬師曾在武漢那四年庇護在曾叔祖的慈愛下，有一個海闊天空的童年。我記得父親的脾氣大，可能同他的腳痛有關。馬師曾早年被炸傷家人皆知，他屁股割傷則是私隱。咔嚓一聲巨響伴隨爸爸慘叫，全家大地震，我們孩子的房門封閉免得添亂。原來坐廁爆裂，瓷片插傷了父親的臀部，流血如注，一貫貧血的爸爸頭暈目眩，電召家庭醫生搶救。此後一支「士的」就常在家中嗞嗞作響，我從小對棍子敏感，跟猴子差不多。其實挨爸爸打的次數有限，不過一次冤案卻刻骨銘心。那時讀「培英幼稚園」二年班，下課後回家練習毛筆字，感覺是父親走到背後，我心想會不會來玩「拔毛筆」的遊戲？爸爸試過冷不防抽起我手中的筆，如果抓不牢，說明執毛筆的功力差。誰知後腦勺啪地一巴掌，那力度絕對不是開玩

笑。父親輕聲呵斥「邊個叫你講×你老母×?!」我嚇得馬上跪低，「雞毛掃!」我急忙忙去大門口兩旁的戲

箱背後，拿出準備已久的雞毛撢子，照顧哥哥的女傭「漢姐」誠意推介，這是全家最軟熟的雞毛掃。雙手

奉上「家法」，乖乖褪下褲子趴上椅子。雞毛撢子帶着嗖嗖風聲抽在瘦小的屁股，我咬緊牙關把尖叫悶成

嗚咽，空前的劇痛告訴我，父親今天腿傷發作，打在兒的身，減輕父的疼。祖母顫顫巍巍趕到，「阿曾」

一聲，父親垂手肅立，恭恭敬敬稱呼「阿大」。祖母是東莞名門王孝廉之女，後來作為知識青年下鄉東莞

才知道土著恭稱母親叫「阿大」。父親稟報責子的罪名是「乜你老母乜」。祖母無語，哥哥扶着她一步一

頓走回臥房。我終於懂得這句國罵犯了天條，抱着腦袋挨足五藤條。

我們戰後一代少年，師長體罰是家常便飯，無分男女。小學，我輩淘氣男生經常罰站，站上櫈子也

有，但是像任小姐站上桌子則是異數。我回到家立即同哥哥分享八卦新聞；任小姐可能心裏有鬼，大熱天

穿長褲，據說是腿上有鞭痕！她可是一流明星任劍輝的內姪女呵。「阿盛!」父親一聲斷喝，我的腳比耳

朵反應更快，話音未落已經立正在爸爸眼前。「靜坐常思已過，閒談莫論人非，認真去抄寫。」我哪裏敢

問抄多少遍，就當是練字吧。抄了一張、兩張、三張紙，機械地「手揮五弦」，一直抄到哥哥來喊吃飯，

我才發覺一張紙寫滿了「任劍輝」。三十多年後，任劍輝的大號黑體字又映入眼簾。我已經在香港的報社

供職，看見任劍輝去世消息，好奇的是紅線女專程從廣州直馳香港弔唁任劍輝。我們從小知道，因為馬師

曾紅線女以香港演員的身份上廣州義演支持抗美援朝戰爭，更捐出巨款給中國志願軍買武器，所以備受港

英政府打壓。香港八和會館秉承當局的政策，開大會批判馬師曾紅線女，不提同行敵國的社會因素，光是

這一政治事件，足以讓我們感到任劍輝不像是紅線女的知交。一九八九年底媽媽突然得知任劍輝過世的消

息，馬上要求去香港告別故人。要知道紅線女根本沒有去香港的出入境證件，一時半會兒也不可能補辦臨

時通行證。省市領導可能考慮到省港文化交流等等因素，特事特辦，專門由省公安廳、海關等主管火速協調香港相應部門，陪同紅線女全線開綠燈，無證通關，及時趕到香港殯儀館，送任劍輝最後一程。時值一九八九年杪，中國在柏林牆倒塌之際，國際制裁甚囂塵上，特批紅線女通關拜祭故人富有人情味，緩和羅湖橋兩頭緊張氣氛，向西方釋出向前看和為貴的信息，這是當時看不到的深意。

# 第四章：十一歲初識「紅船」

十一歲，武昌鬧「辛亥革命」，一家人返回羊城，進業勤中學，語文老師講「紅船戲班」故事：「耶穌降生於馬槽，粵劇脫胎於船艙」。

小馬師曾，一語成讖。

當他在曾叔祖父的指導下，執一管上等紫毫，一邊習字一邊縱橫議論，大放厥詞，稱此《春秋》中「天下為公（魯國十二王公）」，非彼《禮記》中「天下為公（『大道之行也，天下為公，選賢與能，講信修睦』）」時，武昌就真地出事了！而且，出了大事！

公元一九一一年（清代宣統三年）十月十日，中國歷史上為推翻滿清王朝而舉行的「武昌起義」爆發，標誌著偉大的「辛亥革命」的開始。

正是到處揮毫題寫「天下為公」四個大字的「革命先行者」孫中山，領導了這場「驅逐韃虜、恢復中華」的革命運動，為延續二千多年的殘暴封建帝制而敲響喪鐘。

當時，打響第一槍的是新軍工程第八營的革命黨人。轉瞬間，這座古城九門之一的楚望台軍械所，就落到起義軍的手中。戰事也對他們極為有利，一舉繳獲德國、日本和漢陽造步槍萬支、火炮數十門、子彈數十萬發……

起義軍三千多人，推舉吳兆麟為臨時總指揮。

畢竟，在武昌城居民的眼裏，沒有人知道，在革命黨人的義軍和清政府的官軍對壘中，到底哪一方能夠取勝，只知道激烈的槍炮聲不斷，危險近在眼前。

因躲債而寄宿在叔父馬楨榆府上的茶商馬肇梅一家，午夜驚魂，驚慌失措。

馬肇梅徒嘆自己命途多舛，躲債躲得剛剛安穩幾年，卻偏偏又遭遇一場「戰亂」，後者比前者還要嚇人，到底是炮彈和槍子都不長眼睛。於是，再一次打點行囊，南下廣州，帶著自己的一家老小返還故鄉。

「錦城雖云樂，不如早還家（見李白《蜀道難》）」。況且，這「錦城（指武昌）」一時間是當兵、拿槍

桿子的人最樂，老百姓最怕……

回到廣州，安寧無事。

馬肇梅一家，安頓在西關曾家大巷，日子過得悠閒。

説到老城區關西，人們必然會想到古色古香的「上下九步行街」，想到各種可口的風味小吃——湯河粉、拉腸、燒臘、魚乾、椰子凍糕……尤其醒目的，是清末富豪遺留的嶺南特色民宅——「大屋」，其屏風門又叫「花門」、「矮腳吊扇門」，木雕裝飾華麗，十三根橫木構成的「趟櫳」相當於北方的門閂。這裏的巷子中，有保存完好的著名武術家兼影星李小龍祖居。街頭，還矗立着一座巍峨高聳的石室聖心教堂。它建成於一八六三年六月十八日——聖心瞻禮日，高約六十米，耗資四十萬法郎。這座天主教教堂可謂「世界四分之一」，與巴黎聖母院、威斯敏斯特特大教堂、科隆大教堂並稱「全球四座純石結構哥特式教堂建築」。清朝遺老常常指着它對晚輩「痛説家史」：「這可是當年我天朝兩廣總督的府衙舊址！一八五六年（第二次鴉片戰爭）竟然被英國人和法國人夷為平地！」

人間看戲，鳥間唧唧。

馬肇梅爺爺或是外婆，都願意帶着小師曾去東堤看粵劇，或「文明戲」，反正十六甫的私塾老師潘曉徵對孩子們並不嚴厲，只要你能把書背好了，早走無妨。那時廣州人看戲一絕，從正午開始泡在戲院，大白天的戲碼票價低，而晚場戲的座位則貴一些。甲乙丙丁戊，座位分五等，而座位號按照《千字文》中的文字來排序，對字入座，透着有文化，而且有創意。如果你讀不通文言文，看戲還真是個麻煩。惟一明顯不靠譜的是，不允許男女同座，而兩個大老爺們兒擠在一起，肩挨肩、肉貼肉地觀看思春戲——《琵琶

行》、《牡丹亭》、《靈犀一點通》、《誰是負心人》卻沒關係，妥妥的。其時，可供觀眾選擇的戲院也真不少，在熱鬧的東堤坐落着東關戲院（建於一九〇九年，宣統元年），河南有河南戲院，城隍廟內有鏡花台戲院，而西觀長壽寺原址上則有樂善戲院（建於一九〇五年，光緒三十一年，擁有一千一百座位，號稱廣州最早的固定戲院，二十世紀八十年代被拆除）……

小師曾，十二三歲，半大不大。

在他眼裏，最棒的粵劇名角是靚元亨（一八九二年至一九六四年，原名李雁秋，生於肇慶）。每次看過他的表演，興奮不已，回家的路上就要模仿，一邊哼唱一邊端着功夫架……

當時，二十五歲的靚元亨剛剛成為「祝華年班」班主、正印小武，其武藝精湛、唱工講究。由他主演的《西河會》、《鳳儀亭》、《蝴蝶杯》、《五郎救弟》、《大鬧獅子樓》、《可憐閨裏月》等劇目，總是場場觀眾爆滿，劇場效果甚好，要麼鴉雀無聲，要麼喝彩聲不斷。就連一次地震使得戲樓顫抖，坐客喧譁，也讓他出場亮相的英氣逼人所震懾，立馬安靜下來。一時間坊間爭頌，傳為美談。

說來也巧，無巧不書。馬師曾出生那年——一九〇〇年，十二歲的靚元亨從禪院步入梨園，考進「采南歌劇學校」粵劇學員班；馬師曾二十歲的時候，在新加坡的新埠，拜三十二歲的靚元亨為師，同台演出粵劇《海盜名流》。——這也是後話。

轉眼，小師曾上了中學。

業勤中學的國文課，以《共和國教科書》（一九一二年，上海商務印書館）為教材。凡是讀它幾遍的

人，身上就浸染了幾分端莊的文氣，一生也抖落不掉。你看那淬火之後的寶劍，甚麼也不能奪走它的鋒利剛硬。

正如編纂課本的鴻儒所願：「本書以養共和國民之人格，注重立身居家處事以及重人道，愛生物以闊國民之德量……」

注重人格教育，正是數千年中華文化的精華部份之一，也是中國人重視生命內在品質的核心觀念之一。我們在中華名伶的一世磊落的舞台生涯中，如見羅浮——嶺南第一峰的鬱鬱蔥蔥，瀟灑出塵，那是少年國文課業的薰陶，也是他靈心妙悟的偏得。羅浮山，海拔一千二百九十六米，被司馬遷讚為「粵嶽」，「五嶽」之後第六嶽，相傳軒轅鑄鼎於此，留下「鼎湖山」為後世觀瞻。多少像馬師曾這樣的南粵俊傑，就是中國古老文明做鑄造的人生之鼎，鼎盛綿延……

小師曾和大多數男生的課餘愛好，就是兩樣：踢足球；看大戲。

當時，廣州有好幾所中學是教會學校，西化教育理念重視競技體育，因此校園大多擁有田徑場、足球場。譬如一八二六年建校的象賢中學（原名何氏書院、明德學校）、一八六三年建成的聖心中學（今第三中學）、一八七二年成立的真光中學、一八八八年開辦的廣雅中學、一八八九年創始的培正中學、一九〇四年始建的南海中學、一九〇五年問世的南武中學……

其中，最典型的「牧師學園」，是一八七九年由美國長老會牧師那夏禮親建的安和堂（後改名培英書院、今關西培英中學），其校訓帶有基督教的鮮明烙印，三個字——「信、望、愛」。那夏禮目光炯炯，長髯飄飄，他和妹妹一起受北美長老會派遣來中國，一起傳教、佈道、建校、辦學，將他的整個後半生都

獻給了他信仰的上帝和廣州教育，為「古之楚庭」、今之花城留下他生命的足跡。

一九一五年五月，在上海舉行的第二屆遠東奧林匹克運動會（菲律賓、中國、日本發起，地區性國際比賽）上，由廣州人唐福祥任隊長、粵港選手組成的中國足球隊，第一次在國際正式比賽中奪得冠軍。消息傳來，極大地刺激和激發了整個花城青少年的足球熱情，小師曾也成了足球迷，在中學校隊裏踢闖關奪隘的左邊鋒。當然，他和廣州同鄉二十世紀六十年代馳騁綠茵的國家隊邊鋒容志行，不可同日而語。

其時，廣州的街頭巷尾，總有小球迷玩耍，足球不長眼，常把臨街居民家的窗玻璃擊碎。於是，玻璃行的買賣興隆，而安裝玻璃的小夥計腰包鼓鼓。小師曾的父母，也頻繁買單。遙想當年，西漢的海上絲綢之路繁忙，民間的商船往返，光鮮亮麗的「高貴的玻璃坐船進廣州」，讓大漢官民眼前一亮。如今廣州漢代古墓出土的文物——一件古羅馬晶瑩剔透的綠色玻璃瓶，就珍藏於中國國家博物館。

再說初中生小師曾格外好動，從不消停，整天課餘不是和學生劇團排演「文明戲」，就是踢足球。他所在的業勤中學足球隊，經常與西關培英中學足球隊進行友誼比賽，賽事一起，校園沸騰，因為無論專業還是業餘，自古綠茵場上從來不乏球星、帥哥。於是，踢球的人就是「名角」，看球的人如同「戲迷」。

這是花城春日的一個艷陽天，抬眼望去，校園足球場的草坪柔、平整，油油的，蒼翠欲滴，四圍看台由高大茂密的喬木構成——紅棉樹、榕樹、大花紫薇……枝椏縱橫權當座椅，男生女生坐得滿滿當當。只見賽場上奔跑的男孩子們生龍活虎，觀看賽事的校園女花們則個個打扮得花枝招展。看球是假，看人是真，她們笑語聲聲，唧唧喳喳……

小師曾本來就是替補隊員，而且，基本是能把板櫈坐穿的那位板櫈前鋒。因為他長得比同齡人瘦小，

而且球風也偏軟，儘管速度挺快，身子也算靈活，但是拼搶和對抗就麻煩了，撞不過對方。也許是戲劇票友的台步改不過來吧，他總是比別人慢半拍，等他把亮相的姿勢擺好，球已經到了人家的腳下。這回，球隊的主力選手突發高燒，教練不得已，就讓他來頂替。

他沒跑幾個來回，他就上氣不接下氣，心想，「這球場比戲台不知大了多少倍，即便是跑龍套，也跑得好辛苦，看台上的人倒不少，但捧角兒的就真懂『戲』嗎……」正在走神，忽然同伴一個長傳，從幾十米遠的後場，把球很準確、很舒服地送到他的腳下。這回可是輪到他出彩的時候了。哪個踢邊鋒的球員都喜歡這樣難得的機會，只要一加速，把對方的後衛甩掉，再用一個假動作晃過守門員，自己可就面對空門了。

我們的替補邊鋒也的確是這樣做的，而且一切都很順利。

他帶球疾進，足下生風……先是防守他的後衛有點兒大意，被他閃在身後；後是守門員又有些冒失，被他靈巧的身子晃過。現在，眼前一馬平川，就剩下一個空曠無比的大門了……只要他輕輕的推射或有力的勁射，就會大功告成，射進奠定勝利基礎的寶貴一球，也是他平生的第一個比賽進球，還能贏得觀賽男女生們的一片歡呼、喝彩。可是，讓他露臉的舞台還真不是球場，他居然把球踢飛了，足球和他踢球的那隻鞋子比翼齊飛，直奔着球場邊的一棵百年古樹飛去，像是懷古之幽情無處揮灑，又好似紅棉花的笑臉太過嫵媚、誘人……

可愛的邊鋒，一腳把自己的鞋子踢到高大的木棉樹上，坐在樹杈上的一位婀娜少女，身姿輕盈、搖曳，盛開得像木棉花一樣鮮明、燦爛。她能躲過一個足球，卻躲不過一隻臭球鞋。多少人會羨慕這隻鞋子呢，它帶着大地青草和泥土的氣息，也帶着青春胴體奔跑的活力，徑直投入花季少女的懷抱，在她山巒起

伏的胸前，結結實實地印上了一個大尺寸的唇型之吻……在球鞋穿過枝葉婆娑的樹冠時，刮了不少殘紅，只見鞋幫上掛滿了紅艷艷、柔嫩嫩的木棉花，乃至變成了一隻「繡花鞋」。

戲劇的高潮出現了。

——一個清秀的妙齡女子，舉着這隻「繡花鞋」，從老遠跑過來，她用雙手鄭重地遞給睫毛上閃爍晶瑩汗滴的大眼睛男孩兒——冒失的、不稱職的邊鋒。這位女生像是天使飛來，從天而降，她那高貴的表情和姿態，又如值得尊敬的長輩一樣，分明是在威儀萬方地給一個獲獎學生鄭重地頒發獎章。

當她和他，相互交接這隻「繡花鞋」的時候，一個滿面紅暈，一個手足無措……

這一幕，引來球場內外的一片噓聲和哄笑聲……

「哈哈哈，哈哈哈……你們看他倆的樣子，就跟在領獎台上似的，那叫一個莊重！」

「吻獎牌，吻獎牌，吻獎牌，吻獎牌……」

年輕的呼喊聲，響成一片，回盪在足球場上……

——這位「頒獎」女生，名字叫紅棉。

就是這位紅棉女子，在十年後，當馬師曾在新加坡的監獄裏蹲班房的時候，她像天使一樣的出現了。

這是只有在小説或戲劇裏才會出現的故事情節，而生活比藝術更加藝術。

業勤中學和其他許多中學校一樣，校園風行「文明戲（話劇）」，但馬師曾的語文老師卻是粵劇發燒友。

語文老師名叫——張說，名字和唐朝三拜宰相（六六七年至七三一年）一模一樣。張老師在課堂上講着講着就走偏，經常聲情並茂地給學生普及粵劇知識，包括粵劇起源、名角、流派和各種歷史掌故。老師的口才不用說，其說故事的能力賽過粵語講古（廣東評書，一五八七年興起）藝人。

他的講古段子，受到語文課堂時間的限制，只能是斷斷續續，但學生們卻聽得入迷，津津有味。

粵劇，從生下來就是個苦命的孩子。

它的經歷非常坎坷，曾被兩次打入死牢，卻因其頑強的生命力而存活至今，遠不是生於內地、寵於廟堂、養尊處優有日、未經大風大浪的京劇藝術可以相提並論。

嶺南之地，河漢縱橫，惟我粵海獨得舟楫之利，自古船家子眾，而揚帆跨海者亦不乏人。

耶穌降生於馬槽；粵劇脫胎於船艙。

早在北宋末年——宣和年間（一一一九年至一一二五年），即藝術家皇帝——宋徽宗當朝的時候，曾建有「大洲龍船」，至南宋末年宋幼帝趙昺（一二七二年至一二七九年，七歲登基，在位三百一十三天）倉皇乘舟航行於南海之際，有忠君之士計劃營造艦船上巍峨之宮殿未成，而左丞相陸秀夫已身背八歲幼帝於崖山蹈海。

——感念於此，後代廣東人，乃不惜工本製作了規模宏大的「大洲龍船」，龍骨所用巨木十數丈，層樓高聳，桅檣插天，舞榭歌台，燈紅酒綠，梨園名伶，粉墨登場，文場悠揚，武場鏗鏘，觀者如堵，列坐岸旁。每層樓閣都有戲台，每一戲台都演雜劇。其所扮者菩薩、天仙、大將軍、文人、女伎之屬。所服者冠裳、衲帔、巾幗、襁褓之屬。所執者刀槊、麾蓋、旌旗、書策、佩帨之屬。凡格鬥、挑招、奔奏、介胄、羽衣、坐立、偃仰之狀。與夫揚袂、蹙傷、喜、懼、悲、恚之情，不一而足，咸皆有聲色。令人遙憶

阿房宮的仙樂，銅雀台的曼舞。雖是機械所為之舞台景象，卻是戲船傳統之流芳。

今天看來，以上所述，作為水上移動的「歌劇院」，它比悉尼歌劇院還要資深百代，而且靈活、機動，跨海，溯江，可以隨時啓碇、起航。

再說紅船。

歷史上，此「廣東粵劇紅船」，非彼「浙江嘉興南湖紅船」。

前者，是傳統戲劇的載體，粵劇劇班流動的家；後者，是革命的搖籃，中國共產黨的誕生地。

十九世紀中葉，中國交通運輸水陸並舉，但主要以水路為主，撐船既經濟又便利，何樂不為。由於東南「兩廣（廣東、廣西）」地區水系發達，粵劇戲班也就樂得選擇紅船棲身，名曰「紅船戲班」，常年在各地巡回演出。紅船，既是旅舍，又是戲台。其船艙鋪位安排頗有講究，按照戲班成員角色分配。戲班中領袖人物，即經理（班主），名為「坐艙」；推銷員，即業務員，名曰「接戲」；一干辦事人員，包括管理員，稱為「櫃台」；會計，稱作「理財」；廚師，稱呼「伙頭」；一般伶人（演員），則叫做「大艙」；不分文場武場，樂師一律稱為「棚面」。

在廣東，人人都知道，一說「紅船子弟」，即指「粵劇伶人」。

而「紅船戲班」的大本營，設立在位於佛山的「瓊花會館（戲行會館）」。

據說，該會館始建於明代中期，為粵劇最早的行業組織，館址在佛山大基尾，供奉着戲行祖師「華光」，故稱「瓊花宮」。其實，依我看，「瓊花」之名，取其花卉植物特點「周邊八瓣」，因此「瓊花」又稱「聚八仙」。在「瓊花會館」之後成立的「八和會館」，也是花開八瓣，集會八仙的意思！正是：

「雪似瓊花鋪地；月如寶鑒當空。」

戲班日常培訓、教學、排練、進修於此。

在當時，伶人待遇相當不錯。《佛山中義鄉志》記載，鎮內有會館凡三十七，「瓊花會館」建築瑰

麗，為會館之最。

更有清代竹枝詞為證：

　　梨園歌舞賽繁華，一帶紅船泊晚沙。但到年年天贶節，萬人圍住看瓊花。

順便說一下，天贶節，於農曆六月六日舉辦，起源於宋代，習俗曬衣。

清代粵劇，憂國憂民，主題多為太子落難、大將勤王、保主回朝、光復河山，幾於千篇一律，而不嫌

老套者，蓋以此喚醒民心也。

為何如此？

蓋明末異族入主中原，伶官星散流轉各地，抱亡國之痛，懷光復之思，亦人情之所難免，既不能明目張

膽，公然反動，惟有寄之於服色制度，劇本表演，苦心微意，比興風存，此所謂可以觀可以群可以怨也。

一八五四年（咸豐四年），「瓊花會館」的世代名優李文茂，體雄力健，聲若洪鐘，武藝精湛，師宗

少林，一身江湖俠氣，素來輕財仗義，善演蘆花蕩張飛，斷喝可令河水倒流……適聞出生於廣東花縣的太

平天國天王洪秀全造反，便率戲班組成反清義軍聯合佛山同仁，共襄太平軍，一起攻城拔寨。

但見李文茂身披舞台蟒袍甲冑，伶優皆穿戲裝，戲班「三軍」用命：小武武生構建「文虎軍」；二花

面（近似京劇「架子花臉」）、六分（相當京劇「武花臉」）、「摔打花臉」）組建「猛虎軍」；五軍虎和

打武家建成「飛虎軍」。且有花旦女角們也戴七星額子，着女蟒袍，本是戲中女官，卻在現實生活中的戰場上，殘酷廝殺，衝鋒陷陣。每逢城垣難破，則武生們一串串筋斗，眼花繚亂，讓守城清軍惶恐不已，以為神兵天降，倉皇棄城而逃。

然而，最終天王洪秀全和班主李文茂，皆兵敗身亡，紅船子弟兵潰散四方，下落不明。

清廷政府遷怒於南粵梨園，皇帝於一八五五年（清·咸豐五年）頒詔，肢解紅船戲班，焚毀「瓊花會館」，追捕反清藝人，禁絕粵劇表演。

因此，粵劇銷聲匿跡於粵海不知多少歲月，至少十年有餘……

一八七一年（清·同治十年），兩廣總督葉赫那拉·瑞麟（一八○九年至一八七四年）上奏獲准，粵劇解禁。

這解禁的原因，也是一齣情節離奇、感人的戲劇故事：

總督瑞麟是一孝子，一八六八年（清朝·同治七年）為給老母祝壽，四處遴選戲班，惟才是舉。

雖然粵劇正當封殺之時，文武百官及黎民百姓不敢造次，但作為皇親國戚、朝廷命官的瑞麟，顯然有他自己的決定權。而且這又不是公演，只是在自家府邸舉行「堂會」而已。於是，選中粵劇名角廊新華（一八五○年至？）、花旦「勾鼻章（何章）」等，會同八方劇種，入府串演堂戲，頗有戲曲錦標賽的味道。

是日，廊新華等開場「賀壽」，繼而表演「三出頭（三折戲）」——《寒宮取笑》、《蘇武牧羊》和《太白和番》。沒想到，老壽星看到廊新華最新原創作品——《太白和番》時，為「勾鼻章」飾演的楊貴妃而潸然落淚，不能自已，忽然起身，離席而去，且再不露面，沒有下文。這讓獻藝的伶優們個個個志忑、

發呆，錯愕，徬徨，惴惴不安，驚恐萬狀，都以為自己演戲不慎或不妥，開罪了總督大人的親媽……

半晌過後，總督傳諭，眾人可歸，獨留「勾鼻章」滯留府上。

翌日，鄺新華率自己的戲班人戰戰兢兢地來到府上，不知該請罪還是該問安。等到得知原委，人人解頤。原來總督有一親妹妹，不幸夭折，她與「勾鼻章」的相貌酷似，其母一見而傷情，收伶人為螟蛉（義子），日着閨服陪伴左右。他也從此衣食無愁，告別梨園兄弟姐妹。

鄺某等見狀，馬上懇請總督大人上奏朝廷，放粵劇戲班一馬，也就是拯救粵劇於「禁忌」。總督既然收下粵劇伶人為「妹妹」，也就願意為「妹妹」和他的所有戲行同仁請求免罪。

好消息終於從帝都北京傳來，粵劇解禁。

鄺新華首先想到的是恢復「瓊花會館」，並將其更名為「八和會館（建於清·光緒十五年，一八八九年，位於廣州黃沙）」。

為何名叫「八和會館」？

因為當初「瓊花會館」機構龐大，下設八堂，即「八和堂」。一堂一戲班，分別代表逐漸形成的八個分支流派：兆和、慶和、福和、新和、永和、德和、慎和、普和。

按說，「八和會館」和和美美，一切恢復正常，粵劇本該又興旺發達了，也確是興旺發達了，在十九世紀與二十世紀之交，僅廣州就有粵劇戲班數十家，但在一九〇八年（清·光緒三十四年）清朝政府又以光緒皇帝病故為由，再次禁止粵劇演出。

——這就是粵劇近代發展史上的『二進宮』。

起因，則是粵劇伶人與孫中山先生的同盟會捆綁在一起，引起清廷不滿。早在一八九九年（清·光緒

二十五年），孫中山先生以粵劇啓迪民智，派李少白赴香港開辦「優天影」、「振天聲」劇社，並成立粵劇培訓學校，又在一九〇四年（清·光緒三十年）於廣州創建粵劇科班「采南歌童子班」，上演《文天祥殉國》、《地府鬧革命》等新劇，旨在傳播「三民主義」革命思想……

中國歷史上，戲曲劇種繁多，有人說二百七十多種，有人說三百六十多種，傳統劇目數以萬計。但是，沒有哪一個劇種曾經「兩次」被朝廷明令禁演，而粵劇獨大，也可以說獨領風騷，前因洪秀全，後為孫中山。

如果禁演某一齣戲也就罷了，禁演整個劇種的事情真是古今中外絕無僅有！僅憑此一項難以打破的紀錄，我們廣東粵劇就堪稱一枝奇葩！

以上，是張說老師給學生馬師曾等講述的「橋段」，雖說是「橋段」，卻是粵劇的真實歷史。

從旁觀者的角度看，粵劇與其他中國傳統戲曲劇種的區別確實明顯！

世人皆知，中國五大戲曲劇種——即京劇，越劇，黃梅戲，評劇和豫劇。

不管其出身、前身如何，無論其卑賤與否、尊貴與否，從結果上看，京劇終歸成為「皇親國戚」，越劇畢竟可稱「滬上名媛」，黃梅戲當然為「人間天仙」，評劇分明想見「蓮花白玉」，而豫劇則自然是「開封麗人」。但是，粵劇不然，正像張說老師所言，它從來都算不上金碧輝煌的皇宮貴客，也壓根不是養尊處優的社會階層的尤物，它像是大海裏的紅珊瑚，在大風大浪中長大成人。

京劇，其前身是徽劇。

——它是清代乾隆五十五年（一七九〇年），當皇帝正逢八旬萬壽慶典時，會辦事的地方官員所進奉

的「賀禮」。當時，所謂進京邀寵的「四大徽班」，分別是三慶班、四喜班、春台班、和春班，它們皆為

徽州富商資助、養育的戲劇團體，確切說是家庭戲班。古今中外，藝術——繪畫、雕塑、音樂、戲劇等基

本都是靠有錢人贊助而得以生存，猶如敦煌佛像、壁畫的供養人制度使得千年藝術佛窟成為經典博物館一

樣，又像十三至十七世紀意大利佛羅倫薩美第奇家族對文藝復興的貢獻一般，不僅曾重金收藏馬薩喬、波

提切利、拉菲爾、提香等人的畫作，還贊助達·芬奇，甚至乾脆收養了十幾歲的少年天才——雕塑家米開

朗基羅。中國皖南那些富甲一方的鹽商也是值得稱頌的，他們哺育戲劇藝術的功勞造福百代——乃至現代名

角梅蘭芳、譚鑫培、程長庚、楊小樓，個個聲名遠揚。

越劇，前身為民間說唱藝人的「落地唱書」。

——一八五二年（清·咸豐二年）發源於浙江嵊州，直到一九二五年在上海小世界遊樂場駐場演出，

才確立自己的身份，因《申報》首次在廣告欄中出現「越劇」一詞而有了正式「戶口」。其經典劇作《梁

山伯與祝英台》、《碧玉簪》等膾炙人口。

黃梅戲，原名「黃梅調」、「採茶戲」。

——可見同樣是民間「村姑」出身，卻終成城裏「大家閨秀」，其歷史可追溯至唐代，發源於湖北黃

梅，成熟於安徽安慶。其傳統劇目《天仙配》、《女駙馬》，聲腔美麗而典雅。

評劇，與前面的京劇、越劇、黃梅戲不同，它屬於典型的北方戲劇，又名「蹦蹦戲」、「平腔梆子

戲」、「唐山落子」等。

——它出現在十九世紀末葉，也是因名角白玉霜於一九三六年在上海拍攝電影《海棠紅》時，記者在

《大公報》上率先使用「評劇」而得名。其代表作有《楊三姐告狀》、《秦香蓮》等。

豫劇，就是河南劇，舊稱「河南梆子」，它是黃河之濱千年古都開封（又稱汴京）的產物，也是中國第一大地方劇種。

——據說，起源於明朝中後期的民間小調，一說起源於宋代汴梁的勾欄瓦舍。一九四八年，當歷史上第一所豫劇學校——「私立新光豫劇學校」掛牌時，才有了使用「豫劇」名稱的社會組織機構。而劇作《木蘭花》、《穆桂英掛帥》家喻戶曉。

——縱觀以上「中國五大戲曲劇種」，沒有一個曾有過廣東粵劇的起伏跌宕的「人生」閱歷。

相比之下，前面這些戲曲劇種也都是典型的「旱鴨子」，不似粵劇像一隻翩然翻飛的「水鳥」，曾自由自在地在紅船上落腳，在港灣棲息，在岸邊徘徊，也在陸地上幸福、快樂地高歌吟唱⋯⋯

的的確確：

耶穌降生於馬槽；；粵劇脫胎於船艙。

香港畫家、電影導演、粵劇編劇麥嘯霞（？至一九四一年十二月五日）在其《廣東戲劇史略》（又：胡振所著《廣東戲劇史》中稱「麥嘯霞假造粵劇史」，在此暫不作評價）一文中稱：「粵劇源於南曲，化昆之準繩，依漢劇之矩矱，規模組織，較京劇為完備。草創之始，肇自戲船，便於涉江湖也。」

可憐這位研究粵劇史的專家、撰寫粵劇劇本《虎膽蓮心》的麥嘯霞，在日本侵略軍的飛機轟炸香港時，中彈身亡，屍首無存。然而，他提出的「粵劇肇始於戲船」的觀點，言之有理。

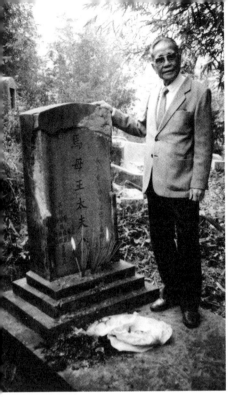

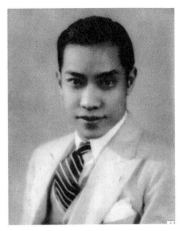

▲馬師曾翩翩少年。

◀馬師曾給母親王文昱立的碑，上面有他三兄弟
名字，及孫輩名字。後因墓園遷址，原碑不知
所終。三叔（立者）建的新碑不見馬師曾名
字。王文昱在得長子10年後才得幼子，不免
溺愛。馬師曾在香港的黃金十年，「包銀」交
給母親持家，他少年的三弟入讀香港「皇仁」
之類的名校，與何鴻燊大姐同班，下課開着帶
拖斗的摩托車載女友兜風。後來在南京念大學
期間，專門花高昂學費駕駛飛機。

▲ 馬門三代及祖母王文昱（前排右二）及廣州的王家表親，馬師曾（後排中）手扶馬鼎昌（左）、馬
鼎盛（右），次女馬淑明（二排右三）、姪女馬品端（二排右二）、馬淑英（二排右一），何少
儀孏孏（前排右一）。

# 馬鼎盛 識：一家之言

武昌起義推翻兩千年封建王朝，同時打倒歷代皇朝的精神領袖孔夫子。不過「孔家店」除了維護封建統治之外，孔孟之道儒家思想也是中國傳統文化的結晶。馬師曾接受反封建思想，也承傳祖國優秀的傳統文化。

父親有空就給我們講故事。話說在乾隆十七年點了個狀元秦大士，他自幼聰明好學，十歲便能寫詩作文，二十三歲考中舉人，乾隆皇帝欣賞他的才學書法，但是懷疑他是秦檜的後裔，於是親口詢問：「你是不是秦檜的後代？」秦大士壯起膽子答：「回萬歲，一朝天子一朝臣！」馬師曾用典故教導子姪輩，皇帝若是有道明君，必然喜歡用忠臣，即使有大臣心術不正，皇帝也會限制使用，不給他陷害忠良、貪贓枉法的機會。在推翻封建王朝統治的現代社會，國家元首專制獨裁的機會少了，貪官污吏則設法炮製一個誤國病民的政府，方便狐群狗黨殘民以逞。父親說興起，還指出有些坊間誤傳的故事，說乾隆皇帝對秦大士說，秦檜是狀元，你也是狀元，趙構是高宗皇帝，我也是高宗皇帝，你們秦家夠有意思。這種故事糊弄不了讀書的人。乾隆皇帝的廟號高宗是他身後由王公大臣建議嗣皇帝敬上的。說乾隆皇帝自稱高宗就鬧大笑話了。

父親的故事聽得多了，我也見獵心喜。近年母親紅線女常提起我三四歲時講一個兔子的故事，講得眉飛色舞手舞足蹈，結局的高潮是口沫橫飛的挑戰「轟隆一聲跌下地來」。如今鳳凰衛視給了我講故事的廣闊天地，《風範大國民》是講人的故事，《開卷8分鐘》是講書的故事，《往事如煙》講歷史事件，《鳳凰大視野》之「鐵馬冰河」則是東北國共內戰全紀錄。看到鳳凰衛視遍地開花的軍事節目連戰皆捷，香港亞洲電視台由老闆出面高薪開張《馬鼎盛講軍事》，「ontv東網電視」節目《軍政鼎盛》，香港電台「講東講西」數十年老店給我專門開了講古講今的專欄；以上通通與歷史有

關，我的歷史學專業一直有用武之地。對於一般中學生來說，歷史課是敬而遠之的冷門，青年人最怕「老土」；我被採訪時少不了要回答「你怎麼會選中歷史專業？」其實很簡單，咱們中華四大名著都是歷史文學，莎士比亞、雨果、歌德、托爾斯泰、馬克吐溫、安徒生等等我青少年時代喜愛的書也用歷史題材。毛澤東酷愛用歷史典故，「評法批儒」政治運動將人人讀歷史的熱潮推到沸點。馬克思、恩格斯說：「我們僅僅知道一門唯一的科學，即歷史科學。」將近而立之年，我考大學就是衝着歷史科學去的。父親知道我喜歡歷史書，鼓勵讀懂唐太宗的話：「以銅為鑒，可以正衣冠，以人為鑒，可以知得失，以史為鑒，可以知興替。」

自從一九八二年我在廣州的圖書館講課，三十多年咬定歷史題材，特別是軍事歷史不放。母親聽說我評價抗美援朝戰爭，特地去聽我的講座說，「馬師曾紅線女捐款給志願軍買槍炮，你知道的。」正因為如此，我更要對朝鮮戰爭務實求真。媽媽坐在禮堂第一排，目不轉睛望着小兒子，她會想起祖母常說我們馬家四頭牛的緣分嗎？父親生於辛丑年，母親乙丑年生，我大姐（同父異母）丁丑年，我是乙丑年。牛脾氣倔，牛吃苦耐勞，俯首甘為孺子牛。平民百姓像孺子，不知道軍國大事的秘密，中國民眾善良聽話。我願意做服務孺子的牛。我在講堂望着幾米外的母親，講述鮮為人知的歷史事實；朝鮮戰爭對於中國沒有法律責任。金日成的軍隊是斯大林一手組建訓練，武器裝備是蘇聯人給的，發動戰爭是蘇聯軍事顧問策劃指揮，一九五○年六月二十五日朝鮮爆發戰爭的消息，毛澤東看新聞報紙才知道。中華人民共和國同朝鮮並沒有軍事同盟條約關係，金日成慘敗逃到中蘇邊境時，斯大林接受朝鮮亡國的結果，叫金日成組織流亡政府，不是收容他去蘇聯，反而教他帶殘兵敗將進入中國東北。更豈有此理的是蘇聯怕打第三次世界大戰不出兵援朝，卻叫毛澤東出兵對抗擁有飛機大炮戰艦絕對優勢的美軍。中共中央政治局開會，大部份人反對

出兵參戰，毛澤東力排眾議下令抗美援朝，理由是美軍壓到鴨綠江邊，威脅東北重工業區。我論證當年美國並沒有入侵中國的計劃，否則不用壓到鴨綠江邊，駐三八線以南的美軍一樣轟炸上海、北京，駐華蘇軍不能有效防空。為了平衡講座的沉重氣氛，我插敍一個小故事。幾乎所有歷史記載都說三八線的軍事作用起源於一個美軍上校迪安·里斯克，一九四五年八月用一支鉛筆一把尺，劃分美蘇兩軍分別接受日軍原屬的範圍。其實在此之前，關東軍司令官山田乙三下令中國東北地區及朝鮮北緯三十八度線以北的日軍投降朝鮮軍，改隸關東軍，三十八度線以南的朝鮮軍改隸日本國內軍。再上溯到一八九六年，日俄密謀瓜分朝鮮，日本曾向沙俄秘密提出以三八線為分界線。一九〇四年日俄戰爭前夕，沙皇決定俄軍只控制三八線以北，不要向南攻擊日軍。更被世人以訛傳訛的論斷是：「美國在朝鮮打了一場在錯誤的時間、錯誤的地點、和錯誤的敵人、打一場錯誤的戰爭。」其實美國參謀長聯席會議主席布萊德利一九五一年五月十五日說的原話是：「如果我們把戰爭擴大到共產黨中國，那我們就會被捲入錯誤的時間、錯誤的地點同錯誤的對手打一場錯誤的戰爭。」當時正是志願軍發動第五次戰役受挫，四月底，第五兵團五個主力師在臨津江南岸被韓國軍阻擊，擁擠在幾公里方圓的狹小地域內，遭受美軍飛機大炮狂轟濫炸三天三夜，受到重大傷亡，戰役迂迴計劃破產。雙方停戰半個月調整兵力部署。可見美國同志願軍打了半年仗，認識到主要對手並非中國。既然兩軍膠着在戰爭開始之前的三八線附近，再打下去沒有必要了。我並不奢望聽眾完全接受另一個角度的觀點，但是相信會引起思考，母親聚精會神聽完講座說，你們讀歷史的「言之成理，持之有故」，你一家之言下了功夫。

# 第五章：西關少爺看戲

十三歲，幾個小戲迷由西關到東堤看通宵大戲，二十世紀初葉廣州最豪華、擁有旋轉舞台的粵劇大戲院——「廣舞台」，突然起火，火光沖天，幸遇武生名角靚元亨。

廣州民間俗諺：「東山少爺，西關小姐。」

——說的是清代晚期羊城的一道人文景觀，也可稱一種權貴文化。

東山一帶多居達官貴人，於是說「有權住東山」；西關地界雲集商賈大亨，所以說「有錢住西關」。

這種「東貴西富」的城市格局，正與古都北京類似。

東山，得名於明代東山寺（建於一四八五年），二十世紀初葉建有一片富麗的花園洋房，少說也有五六百棟中西合璧的建築，許多留洋先生、女士歸國省親出入於此；西關，則又名「荔灣」，入夜，珠江兩岸燈火朦朧，其繁華景致頗似上海外灘，以百年前興盛的商業機構「十三行」為標誌，也以美食著稱，人們都說「食在廣州，味在西關」。

初中學生馬師曾，是家住西關（荔灣區）的少爺，常去東堤（不是東山，位於越秀區）玩耍。

其時，觀看通宵粵劇，是廣州人的一大愛好和享受！

馬師曾和他的同窗夥伴，總會利用寒暑假，過足「戲癮」。他們結伴去看大戲，各自有各自喜歡的劇目和崇拜的名角兒。

當時上演的流行粵劇有《六國大封相》，它是一齣「排場戲」。照例，在每一台戲公演之前先行演出，其作用，如同一本大部頭著作前面的引子。該劇描寫戰國時期（公元前四七五年至公元前二二一年）鬼谷子的學生蘇秦，針對主張「連橫」的張儀，以「合縱」的計謀遊說成功、佩帶六國相印的歷史故事。

此劇之所以在當時的廣東備受歡迎，蓋因抵抗強秦就是反抗暴政，正與「辛亥革命」志士仁人的精神、思想相吻合，而近代反對清朝統治的革命火焰於嶺南燃燒最為熾烈。

另有大型粵劇《江湖十八本》常演不衰，它是每一個剛剛入行的粵劇伶人必習之戲，具有權威的梨園

教科書或舞台範式的味道。一般來說，只要演好其中一齣戲，就可成為名角。

粵劇千餘劇目之中，最早的「壓箱子底」的玩意，就是以下「十八本（其中有的篇目闕如）」：

（一）《一捧雪》　（二）《二度梅》

（三）《三官堂》　（四）《四進士》

（五）《五登科》　（六）《六月雪》

（七）《七賢眷》　（八）《八美圖》

（九）《九更天》　（十）《十奏嚴嵩》

（十一）……　（十二）《十二金牌》

（十三）《十三歲童子封王》　（十四）……

（十五）……　（十六）……

（十七）……　（十八）《十八路諸侯》

除了以上「十八本」，另有冠之以「大排場」的《江湖十八本》，則是洪秀全建立的太平天國傾覆之後，粵劇經歷禁演十六年或十七年的磨難，八和會館收拾殘局、整理出「粵劇中興」的全新劇目：

（一）《寒宮取笑》　（二）《三娘教子》（又名《春娥教子》）

（三）《三下南唐》（又名《劉金定斬四門》）　（四）《沙陀借兵》（又名《石門子出世》）

（五）《六郎罪子》（又名《轅門罪子》）

（六）《五郎救弟》（又名《五台會兄》）

（七）《四郎探母》

（八）《酒樓戲鳳》

（九）《打洞結拜》（又名《夜送京娘》）

（十）《打雁尋父》（又名《百里溪會妻》）

（十一）《平貴別窯》（又名《武家坡》）

（十二）《仁貴回窯》

（十三）《李忠賣武》（又名《魯智深出家》）

（十四）《高平關取級》

（十五）《高望進表》（又名《牧虎關》）

（十六）《斬二王》（又名《陳橋兵變》）

（十七）《辨才釋妖》（又名《東坡訪友》）

（十八）《金蓮戲叔》（又名《武松殺嫂》）

其時，廣州能演出以上大戲的粵劇戲班有——「祝華年」、「樂同春」、「周豐年」、「詠太平」等。而舞台名優，更是星光熠熠，有二十一歲就當正印花旦的千里駒（一八八八年至一九三六年），號稱「悲劇聖手」；二十歲為正印小生的白駒榮（一八九二年至一九七四年），譽為「小生王」；當紅小武靚元亨（原名李雁秋，一八九二年至一九六四年），人稱「一代小武」……當然，在這些名角之中，還有前面介紹過的為「粵劇中興」做出貢獻的武生廊新華。

——有了粵劇千百部中遴選出的名劇、知名戲班和當紅名角以後，還要有像樣的演出劇場才行。

說起當時繁華的東堤，就不能不說起建於一九〇九年的兩家大名鼎鼎的劇院——東關戲院和「廣舞台」戲院。

廣州「廣舞台」戲院，其建築樣式模仿上海一九〇八年落成的大劇場——「新舞台」，就連觀眾座位的數量都一致——二千有餘，同樣配備旋轉舞台（機械轉台），舞台美術、燈光設備一應俱全。

世界上最早的旋轉舞台，於一八九六年同時出現在德國慕尼黑劇院和莫斯科美術劇院，分別由德國舞台機械師勞頓施拉格和俄國工程師舒霍夫發明、製作。它的出現使多個佈景同時佈置，省去撤換佈景時間，豐富了舞美效果。

這晚，馬師曾等夥伴剛剛在劇場坐定，就發現事情有些不妙。

他們聞到氣味不對，空氣中瀰漫着一種淡淡的焦煳味兒。

開始，這幾個中學生還相互開玩笑，馬師曾學做黑幫老大的樣子，揪住一個長得就像丑角的同學衣領，哼着鼻子，用本來就很濃重的鼻腔吐髒話，他現編的幾句台詞還真符合無惡不作的歹徒口吻：「怎麼？就是你吧？你自己偷吃榴槤了——不是？要不，怎麼會那麼臭呢？嗆我們鼻子！你吃仙果兒，也不知道先來孝敬孝敬我——老大?!快，快把你褲兜裏的那個『軟傢伙』，又軟又臭還長歪了的傢伙，給我們大夥兒掏出來吧，讓我們好好驗驗你的貨！」

此時，另一個頑皮的同學，已經把手伸向了「丑角」的褲襠……

旁邊，一個同學也把一隻手，搭在「丑角」的肩頭，附和着說：「對啦！驗驗你的貨！老馬，馬大哥（馬師曾在家裏還真是老大，他是長子，下面有三個弟弟馬師贄、馬師奭和馬師洵）說得對，快掏出你的那個『軟塌塌』還『臭烘烘』的東西來！掏出來呀！」

幾個人，都「哈哈哈」、「哈哈哈」、「哈哈哈哈」——笑着……

——「別笑了！傻瓜！着火了！還不快跑?!一群混小子！」

——突然，一位壯漢聲色俱厲地嚷嚷，狠狠地推了一把馬師曾。

馬師曾一下子怔住了，只見來人杏眼圓睜，目光射電……直擊得他渾身打顫……這就是戲劇演員平時練就的一雙帶着超高電壓的雙瞳麼？當他認出面前人就是最新上演的粵劇《海盜名流》的小武主角——靚元亨時，馬上興奮不已，心想，甚麼着火不着火，我可碰到最火的粵劇名角了！

一時間，他顧不得許多，湊上前去，對着身材高大的靚元亨懇請道：「別光推我，踹我一腳吧！快點兒，狠狠踹我一腳！」

小武名角靚元亨，自幼得少林武術真傳，他飛起單腳，迅捷如風，「呼」的一聲，在空氣中擺動了一下，算是滿足了少年馬師曾的迫切願望。

原來，廣東人有一個算一個，若不是粵劇戲班的行家——演員，就是半個粵劇行家——戲迷。

盡人皆知，靚元亨在舞台上的扮相英俊、武功了得，他最著名的就是左右單腳站樁基本功，站如勁松，行似罡風，功夫架子甚美，粵劇管這叫做——「定金力」。

馬師曾這麼容易地零距離見識了舞台名角的「定金力」，剩下來的，就是他和夥伴們如何逃離這金光閃閃、火星亂竄的戲院火場了。

——只可惜，好景不長。

這座投巨資建造的偌大廣州「廣舞台」開業沒兩年，就被一場大火吞噬。

還有更倒霉的，是保險公司會賴賬，偏說保險合同上寫着為「廣舞台」的三字招牌投保，不是為有二千多座位的劇院投保，既然招牌未損，他們就不負責賠償，於是三萬元保金就這樣打了水漂兒。

——要說，這真是涉及粵劇行和保險業的一樁無頭冤案。

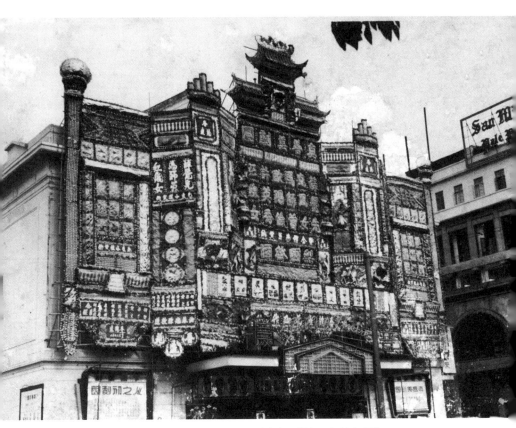

▲香港大戲院，幾丈見方花牌大書馬師曾、紅線女頭牌。

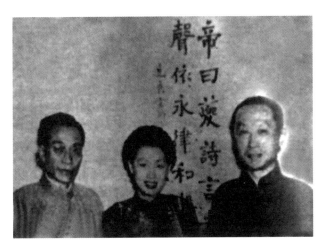

◀1948年，馬師曾（左）、紅線女（中）在香港接待京劇大老倌馬連良（右），背景是師曾書贈馬連良「帝曰夔詩言志歌永言聲依永律和聲」字幅。（昌提供）

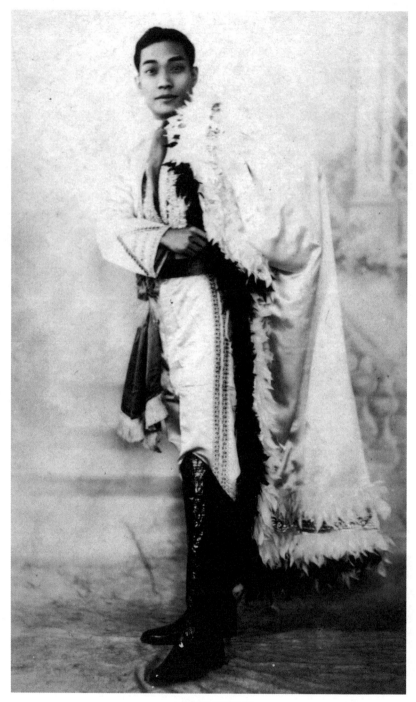

▲馬師曾年輕造型。

# 馬鼎盛 識：十年歲月蹉跎

父親是小戲迷，我們小時候難得上後台，偶爾鑽上去也是撿煙盒，父親抽的「大中華」「牡丹」「鳳凰」都是上等貨色。祖母是民國初年廣州第一批新式學堂的女校長，父親遵母訓不准馬家子弟再入戲行。

馬師曾幼承庭訓，想必知道「父母在，不遠遊，遊必有方」。後來他陰差陽錯賣身到南洋學唱戲，實在是少年輕狂的一着險棋，命運之神略施薄懲，已經令他飽嘗鬼門關的苦楚。馬鼎盛在「知識青年到農村去，接受貧下中農的再教育，很有必要」的最高指示策動下，同幾千萬中學生背井離鄉，流放到做夢都想像不到的天涯海角。我在解放軍毛澤東思想宣傳隊進駐全國中學之後，被宣佈「群眾專政」，關押地牢、半夜審訊。承蒙父親在天之靈庇佑，因禍得福，沒有和同學一起發配到黑龍江北大荒農場，也不用去內蒙荒野放羊，終於「投親靠友」跟隨哥哥馬鼎昌的華南師範學院附中插隊落戶在東莞魚米之鄉。不過難逃「農業學大寨」的魔掌，珠江三角洲的水利灌溉系統得天獨厚，長安公社被瞎指揮挖掘一條運河，糟蹋了千畝良田。我們知識青年同農民在大年三十還要陷在淤泥沒膝水深齊腰的運河工程中大幹社會主義。晚上蜷縮在不避風雨的草棚裏，身下單薄的草席擋不住濕泥透過來的刺骨寒冷。我一場重感冒沒有轉肺炎已經萬幸。我們父子兩代人的厄運各有因緣，不敢夢想「吃得苦中苦，方為人上人」，只求明白「人上人」為甚麼一定要千百萬中華青年去吃苦中苦呢？

人生在世，無非成家立業四個字。馬師曾立業於舞台，成家也離不開舞台。不過都在而立之年以前成就。馬鼎盛就慚愧了，年近三十還在山區工廠徬徨。當時社會潮流要求我在粵北山區一輩子幹到共產主義。我竭盡全力個人奮鬥，不過是混得兩頓酒肉，博得一陣廉價喝彩。廣東省煤礦機械廠有一大幫廣州仔

女，他們生長在中國最開放的大都市，突然被命運拋棄到於勞改農場毗鄰的粵北山區，很難接受殘酷的現實。同我一批進廠的廣州某副市長公子，在暮色蒼茫的「河邊廠」小火車站眺望蜿蜒山路遠方的寒酸廠房，和雲霧山中的破舊宿舍，他拋下行李就打道回府。去年香港名伶盧海鵬見到我興奮回憶道，你還記得我們同處東莞的牢房嗎？大家瘋搶被子捱過漫漫長夜。我莫名其妙，連我哥哥偷渡香港被抓的時間和盧海鵬也是參商不相見，更甭提馬鼎盛壓根沒有蹲過逃港的大牢。盧海鵬老哥一口咬定，我只好暗嘆馬師曾名氣太響，以訛傳訛的趣聞軼事勝於防川。不能不信天生我材必有用，窮鄉僻壤的省煤礦機械廠居然有個排球隊，我在北京高中那幾年基本功到了粵北山區立馬升壇拜帥。工廠籃球隊看到我的身手，挖我去當女子隊教練兼男子隊裁判，這也是在東莞的優差。文化大革命時期的工廠兩大娛樂；看電影和籃球比賽，我們廠還拿過冠軍。韶關地區當年包括一個市十四個縣（韶關市、曲江、乳源、仁化、樂昌、始興、南雄、英德、翁源、連縣、連南、連山、陽山、清遠、佛岡），每年都舉辦廠礦聯賽。著名的韶關鋼鐵廠、紅工煤礦、大寶山銅鐵礦、英德硫鐵礦、凡口鉛鋅礦、烏石電廠、煤田煤礦、石人嶂鎢礦、瑤嶺煤礦等等十幾個籃球隊，我們省煤礦機械廠不過是中等水平，很難打進決賽圈。不過我在一般工人業餘裁判當中，文化水平較高，理解能力強，所以參加決賽工作。我們球隊擁有政工組主管和工廠醫生，有權有勢，帶着籃球隊打遍了十幾個縣，到處吃香喝辣，遊山玩水，增廣見聞。一九七六年全國青年籃球賽在韶關設賽區，體委抽我加入裁判組，還作為裁判代表在「反擊右傾翻案風大會發言」，內容當然是生吞活剝「兩報一刊」社論，代價是十張男子決賽的室內球場木板地的門票回饋籃球隊哥們，馬鼎盛一時風頭無兩。其實一概虛榮背後是十年黃金歲月蹉跎，請客送禮苦苦哀求調回廣州而不得的哀傷。

# 第六章：戲館賣身畫押

十七歲輟學，前往香港「安泰銅鐵店」當學徒，回返廣州，夜宿「死人旅館」，誤入戲館「尖頭班」，簽署「頭尾名」賣身契隱姓埋名，化名「關始昌」。

在二十世紀初葉，不好伺候的清朝皇帝已經不再，輪流執政的軍閥也不是省油的燈。孫中山先生所倡導的國體——共和制，有點兒四不像，既非傳統封建帝制，又非現代民主共和，既非議會君主立憲，又非特權寡頭政治。總之，即便司馬遷這樣的「史筆」在世，也很難給這段歷史下個確切的定義。

一九一七年，廣州，石室聖心大教堂新年的鐘聲剛剛敲響，不愉快的消息就傳到馬師曾的耳邊。

當時的廣州，和其他許多城市一樣，受累於國事不寧，南北動亂，戰禍頻仍，經濟蕭條，乃至市民中因家道中落而不得不輟學的孩子不在少數。馬師曾就個正着。十七歲，他從業勤中學肄業，投奔香港（一八四二年割讓英國，距離廣州一百八十五公里）遠房親戚，嘗試在一家金屬店舖——「安泰銅鐵店」當學徒。

世界上最早的鐵器，出自公元前一千四百年前小亞細亞的赫梯人之手。而最早的銅器，則是距今五千或六千年前的蘇美爾人所製造。

一說銅鐵店，無非一年四季，爐火通紅，匠人不住淌汗，火星四處飛濺，不由得使人想起晉代名士稽康（二二四年至二六三年）。他光着膀子、肌肉隆起、奮力打鐵的樣子，曾讓漂亮的村姐偷窺。這位「竹林七賢」之首的「鐵匠」風采，連同他與鍾會之間的對話，總能讓會心者莞爾：

「何所聞而來，何所見而去」；

「聞所聞而來，見所見而去」。

少年馬師曾可沒有稽康的打鐵嗜好，也沒有名士那樣高大強壯的身板。想必他對敲打金屬發出的單調聲音——一成不變的「叮叮噹噹」、「叮叮噹噹」，一定感到乏味，甚至焦躁。比起粵劇棚面（樂隊）融合東西的樂器——橫笛、洞簫、胡琴、揚琴、吉他、木琴、提琴、梵啞鈴和薩克斯管等的和聲齊奏，其聽

覺效果就差得太遠了。可以說，一百年前，惟有粵劇，只能是粵劇具有這種海納百川的戲劇音樂襟懷，藝人有祖國，樂器無國界。

好在二十世紀的繁華香港，畢竟不是銅鐵時代的鄉村。

馬師曾落腳的銅鐵店鍛鐵的爐火不燃，而小五金的買賣興隆。不僅經營金、銀、銅、鐵、錫等色金屬，還捎帶收購各種山貨，包括中草藥、土特產，甚至連牛骨、鵝毛之類也一併低價買進，高價倒手。店內夥計十數人，年紀長些的經驗豐富，最為識貨，一打眼就知價值幾許；年齡小些的自然是青瓜蛋子，不知買賣深淺，也看不出行情。初來乍到的小馬，就更不用說，兩眼一抹黑。

應該說，小馬學徒的差使還算不錯，他跟着懂行的「買賣手（操盤手）」實習，這可是最輕省、也最有技術含量的活兒，別的徒弟求之不得。櫃台的業務繁忙，客商人來人往，一會兒一大堆廢銅爛鐵要你相面、稱重、估價；一會兒有一大筐菌類植物、香料讓你精挑、細嗅、辨識。總之，賣家與買家，兩家商量來商量去，都是一個固定的程序或套路——出價、議價、定價，實為你來我往、分毫不讓的討價還價……

然而，這哪裏是一個標準粵劇小戲迷、自命業餘名角的馬師曾的愛好和夢想啊?!

他呆着沒事兒，自編一首《廢銅爛鐵歌》，用粵劇的「馬派（自命）」聲腔一板一眼地哼唱，甚至一邊進貨稱重一邊小聲吟哦，像是嘟囔：

銅錘花臉扮鬚生，鐵青面色賽包公。可憐老朽無身價，論斤要來論斤稱。

——銅鐵店老闆的一生，對「銅鐵」一詞最為敏感，只要從誰的嘴裏吐出這兩個字，他就一定小心謹

慎，聽個仔細，生怕人家暗地打他生意的主意，那可是他的身家性命！

他一聽面相機靈無比、像是總有心事的小徒弟馬師曾，不時地小聲嘀咕「銅鐵」、「銅鐵」……不禁心生疑竇，老想弄個清楚。他就問那幾個靠得住的老師傅，這個廣州來的娃仔整天想甚麼。其中，有老奸巨猾者，正在嫉恨新來徒弟，佔了他們這些老者收入的份額，很是不爽。這回可找到排擠他的理由了，於是一一告狀。從他們歹意告發的內容看，原來也多少都算是粵劇「行家」，說着說着就説道「戲路」上來：

「他整天神遊，不知在想些甚麼！經常貨物進倉時，在貨架上顛倒次序，亂碼亂放，害得出貨時，查找不到客戶的訂貨。導致貨品錯發、惹惱客戶要求退貨的事，也是有的……」

「沒見過他好好驗貨、存貨，只聽他搖頭晃腦地唱：『斜陽畫角哀，詩腸愁滿載，沈園非復舊池台；紅酥手，黃藤酒，淚濕鮫綃人何在』（粵劇《再進沈園》名段）……」

「我也聽過，倒不是這段，他可沒有那麼雅的趣味！唱詞俗得不得了，唱的是──『查真我，有桃花命，那堪得配紅顏，係有喇，都係盲眼單眼與盟鳥眼，至配得我個衰人嘆』（粵劇《寶鼎明珠》）……」

「你聽聽這戲詞？估計，這是在惦記你家的千金吶，要不，幹嗎整天『桃花命』、『桃花命』的……

這不是犯神經嗎？」

「對呀！」

──這些人，你一言，我一語……

銅鐵店老闆怎麼能高興呢？

他也沒有把事情做絕，只是扣錢，罰站……並不想把小師曾逼走，內心還是欣賞他的聰慧、機敏。

天下的藝術天才都有一個共同點，三個字：呆不住。

他們在自己不喜歡的家人面前——呆不住，寧願孤獨；在自己不喜歡的生活地方——呆不住，寧去流浪；在自己不喜歡的課堂上——呆不住，寧得零分；在自己不喜歡的工作中——呆不住，寧可失業。

——馬師曾就是個呆不住的人，只有粵劇能讓他發呆，且一生癡迷。

三個月的學徒生活，像是三十年的牢獄之災。

一個人在他自己根本不喜歡的工作和生活環境裏，哪怕是終日衣食不愁、待遇優厚、風雨不侵，甚至別人也待你不薄，表面上看，一切都沒甚麼明顯的不好，可你還是心田長草，荒蕪一片，也不知是甚麼在纏繞、束縛着你的手腳，讓你無時不刻不感到一種厭煩、無聊。

人，願意做他喜歡做的事情，哪怕身處地獄，也絕不願做他不喜歡的事情，儘管身在王宮。至於是否會永世不得翻身，就要看他自己，同時也看命運女神的顏面和心情。

看吧！我們的傳主馬師曾，馬上就會跌入十八層地獄。

馬師曾跑了。

他果斷逃離了不屬於他的銅鐵店。

臨行前，他在盛怒中還和店主、店員大吵一架。

他的胸腔底氣足、嗓音本就洪亮，叫喊起來簡直是麥克效果，聲震屋瓦。鄰里受驚，引頸觀望；英國巡警前來，以為內地來了江洋大盜正在打家劫舍。其實，小馬「嘶鳴」，雖似烈馬嘶風，卻不過是出口惡

氣，對那些奸佞小人，發洩一下早已壓抑了許久的不快與憤懣。

獨自提一個小箱，僅放進簡單的幾件衣物。學徒掙的錢不多，被罰的卻不少，大概還剩下一二十元，暫且壓箱底。買張搭乘的廉價船票，只需幾個時辰，很快就從香港回到廣州。

船一靠岸，滿心歡悅。

越秀山秀美，鎮海樓英俊。「羊城」的傳說，帶我們回到遙遠的西周第九代國王──周夷王（公元前九三九年至前八八〇年）的時代。說不清，當時是否有五個仙人騎着口銜六枝穀穗的白羊走來，可我們還是喜歡這一美麗的傳說。

──世界上偉大的城郭都有傳說，羅馬有羅慕洛而雅典有雅典娜，前者是「母狼乳嬰」，後者是手植橄欖樹的「守護神」。

行走在自己熟悉的故鄉城的街道上，不光古老的樟樹、榕樹慈祥地敞開懷抱，風中的梔子花們也抖動潔白的裙裾，就連小商小販推車挑擔的叫賣聲也透着親切，舉世遊子儘管語言膚色不同，誰能不愛自己的美好家園。

馬師曾感到自己心裏也暢快許多，但就是不願意回家。

不回，是要面子！

男孩子到了十七八歲，變成了大小夥子，不知不覺唇上生髭，腋下長毛，再不想聽家長的訓斥，看長輩的臉色。一心想展翅高飛於遼闊、浩蕩的蒼穹，縱覽山海，如隼如鷹……

此時此刻，沒有誰能像美國詩人朗費羅一樣，懂得一個中國廣東少年的心，他的這首詩──《飄逝的

做：

青春》，曾被中學校園的外籍教師帶領同學無數次用雙語朗誦，彷彿就是為青春期的馬師曾一個人量身定

那美麗的古城常叫我懷想，

它就坐落在大海邊上。

多少次，我恍惚神遊於故鄉，

在那些可愛的街衢上來往，

儼然又回到了年少的時光。

一首拉普蘭民歌裏的詩句，

一直在我的記憶裏回蕩：

「孩子的願望是風的願望，

青春的遐想是悠長的遐想。」

我望見蔥蘢的樹木成行，

從忽隱忽現的閃閃波光，

瞥見了遠處環抱的海洋。

那些島，就像極西仙境，

——小時候惹動我多少夢想！

——馬師曾暫時還不能太過詩情畫意，人要先找到一個住處才好在夜晚推窗看星星……

年輕人的情緒就像海潮湧動，其規模和頻率即使是在一天之內，也會起伏很大，低潮與高潮分明。

他不禁眉頭緊鎖，又開始猶豫起來。

——他心裏這樣想着，剛才還歡喜、興奮的勁頭沒了。

「有家不能歸，那不是浪子是甚麼？」

但是，那不是他所能選擇，有時候羽毛艷麗的鳥兒，未見得能馬上找到精緻華麗的窩兒。良禽擇木而棲，架不住迫不得已。

作為中國乃至亞洲最大的商埠，廣州那時不乏高檔旅館。

他走街串巷，想尋一家普通一點兒的旅店，但即使普通的旅店價格也並不普通。進門一看價錢昂貴，馬上就因警覺而精神起來，旅途的倦意全無。他知道，不能把僅有的這點兒銀兩全花在住宿上。

自古飢腸出奇策，忽然想起小時候，和鄰家幾個淘氣鬼，大半夜，跑到破廟舊庵旁的墓田墳地去「捉鬼」。那時，經常見到蜷縮在簷下廊間過夜的流浪漢，那可是免費「旅館」呀！

天色已晚，飢腸轆轆。

終於，在老城郊外一個黑黢黢的尼姑庵找到落腳處。

這座廢棄已久的尼姑庵早已沒了「尼姑」，只剩下斷壁殘垣狀的幾堵「泥牆」。他對此簡陋得四面漏

風、沐浴一天繁星的「丙舍」，甚為滿意，就連現編的戲詞都有了：「天無絕人之路，地有留我之廬。」

這叫甚麼？

——這叫「死人」救活人。

「丙舍」，是那個時代廣州的特殊產物，廣州人給它起了一個十分喪氣、恐怖的名字：「死人旅館」。

為甚麼叫「死人旅館」呢？

——先要從「丙舍」說起，蒙學古籍《千字文》中說到，所謂「丙舍傍啟，甲帳對楹」。

古人以十天干——甲乙丙丁戊己庚辛壬癸，配五方——東西南北中。丙為南方，丙丁屬火。火分陰

陽：丙為陽火，丁為陰火。北主南從，陽主陰從。因此，南陰之地，「丙舍」也，「地戶」也。例如，後

漢宮中正室（正殿）兩旁，有別室（別殿），劃分為甲、乙、丙三等，「丙舍」為末等。放在民間住宅，

「丙舍」就正房旁邊的耳房。

「丙舍」就「丙舍」，三等就三等，怎麼又說「死人」呢？

——古人云：「亥為天門，巳為丙舍」。

若看十二地支——子丑寅卯辰巳午未申酉戌亥。「亥」是末尾，轉而為「子」，子時陽生，一輪新

生，故「亥」主生，命為「天門」。相反，「巳」為陽盡之時，「陽氣畢布已矣」，「巳」後是「午」，

「午」時陰生，稱為「地戶」。而「地戶」是專門與死人打交道的地方，例如「停靈室」、「祭祀堂」、

「陵墓屋」之類。

三國時期書法家鍾繇寫有《墓田丙舍帖》；元代詩人乃賢詩句：「墓田丙舍知何所？一夜令人白髮

長。」

此時的廣州城，有不少這樣眷顧天南地北亡靈的「死人旅館」：

位於東門外地藏庵的浙紹丙舍、地處馬草步的山陝義莊、建在東較場尾的安徽義莊、北門外寧波會館

丙舍、北較場湖南義莊、江西義莊、雲貴義莊、福建義莊、桂省義莊等等。

馬師曾最喜歡戲劇中出現的兩位古代英雄——趙雲和林沖。

一想到林沖，身處尼姑庵竟然如在天堂。

一齣《風雪山神廟》，萬世銘記一英豪。他伸了伸腿腳，望了望星空，學着飾演八十萬禁軍教頭、豹

子頭林沖的武生功夫架，面對一片荒野獨自唱道：

往事縈懷難排遣，荒村酤酒為愁煩……

彤雲低鎖山河暗，疏林冷落盡凋殘。

大雪飄，撲人面，朔風陣陣透骨寒。

第二天，清晨。

他被一陣像花旦吊嗓一般的清脆鳥鳴所喚醒。

四圍植被茂密，花草繁盛，側過身來傾耳細聽，遠處居然有溪水潺潺的聲響……

白茫茫的薄霧也逐漸消散了，隱約可見陽光的金線一縷一縷，粗細不同，正從樹林的枝葉間穿過，如

同一把亮閃閃的金梭……

昨晚，彷彿陪伴林沖一起在野豬林裏睡了一覺，夢裏還跟這位梁山好漢學了一陣刀槍棍棒和拳腳。

知道自己該去找點兒營生了，總要自己養活自己呀！

一覺睡香，心情大好。

對，去碼頭看看，打零工也成！

不知不覺，來到廣州西南部荔灣區的黃沙（今地鐵一號線有站）地段。

廣州知名的旅遊景區沙面與黃沙相隔一條馬路，南瀕珠江碧波蕩漾的白鵝潭。

沙面，作為小島，曾有個美麗的名字——「拾翠洲」。這裏是宋、元、明、清歷朝歷代與國內外通商的要津，自一八六一年後成為英、法兩國租界。當時，十多個國家領事館、八九家海外銀行，加上粵海海關會所、海員俱樂部、西式醫院、大教堂、酒吧、網球場、郵局、電報局等西洋建築林立，多達一百五十餘座，讓這一小小洲島儼然一片歐陸風情，顯得浪漫有加。

然而，附近碼頭旁邊就是另一番景象。中國嶺南風格的傳統民居錯落，儘管有些擁擠，卻也熱鬧喧譁。想當年，粵劇戲班的紅船就停泊在此，岸上慢慢形成戲人聚居的地方，坊間絲竹不絕於耳，清唱之音隨着珠江口的海風飄散……街巷深處，「戲館」散落。說是「戲館」，並無劇場和觀眾，只有老戲人為師，新學員為徒，確切說是「戲劇培訓班」。

廣州街頭這些「戲館（戲劇培訓班）」，大多由年邁、落伍的粵劇伶人開辦，專門招收傾慕梨園的半大孩子，收費不多，管吃管住。

但是，天下哪裏有免費的午餐呢，凡是踏入這個門檻的孩子，必須簽訂一份合同，名曰「頭尾名」，其條款無異於賣身。之所以叫「頭尾名」，是因為合同的一頭一尾都有簽約者本人的記號——「頭」有自

己的名字，「尾」有自己的手印。合同內容大致如下：

「某某某今日拜某某某為師，專門學習粵劇表演藝術，待他日積學成才被戲班錄用，或登台演戲一舉成名，甘願向恩師奉獻所得酬勞或年薪（若干，按照比例分成）……，直至（若干年）……為止，空口無憑，立此字據。某某某（按上自己手指指模）。」

是時，走投無路的馬師曾，明知這是「賣身」之辱，卻也無可奈何。

好在這「戲館」對外聲稱，學員一律優厚待遇，既不收取住宿費，也不用交伙食費。——這對一個流落街頭的孩子來說，誘惑實在巨大。再加上，他本來就是戲迷，一心想進修學粵劇，渴望着有朝一日成為天下名角兒。這又是多好的一個個機會呀！

就這樣定了！

他一頭扎進「戲館」！

對於此類「戲館」，外面的明眼人和內部的學員們有着異樣的稱呼，有的叫它「清衣館」，也有的稱它「尖頭館」。

入館不久，馬師曾就有了自己的切身體驗。

知其然，亦知其所以然。人與人之間必須共同經歷些事情才能認清彼此，一個人與一個團體相交相處的情形也大致如此。

他所在的「戲館」，位於黃沙區域清平路牛奶橋附近。

這是一座老舊得顫顫巍巍的二層小木樓，館主自稱「師傅佳」。

事實證明「師傅不佳」，人品難説「上佳」，但教徒弟唱戲卻真有兩下子。

「師傅佳」的年齡比木樓小些有限，而身體的狀況卻還不如這座木樓結實，走起路來晃悠晃悠，要散架的樣子。學員總共才五六人，他們都比馬師曾大幾歲，有的被「師傅佳」索要財務卻拿不出，只得剝下衣服去典當，而「清衣館」就是這麼來的。

當然，「師傅佳」也不容易，他教的這些學員都沒有一點兒，哪怕半點兒科班或戲班經驗，全都是對粵劇「不識之無」的「劇盲」，全都是從頭學起。而將來，一旦有那麼一天能在梨園冒頭，甚至成為名伶，那也要感謝「師傅佳」的點撥，再加上學員本人的造化。真若如此，這個「戲館」當然可被譽為「尖頭館」，「尖頭」就是冒尖的意思，這裏學戲的孩子，誰不想明日「毛尖」或拔尖呢。

馬師曾，身在曹營心在漢。

「戲館」只是他不得已時，暫時的棲身之地，正式「勉從虎穴暫棲身，説破英雄驚煞人。」

這從他簽名畫押時就能看出端倪。

他沒有在合同上簽署自己的真名，而是給自己起了一個別名——「關始昌」。

——這一化名的意思是，只要過了這一「關」，我就開「始昌」盛。另一個含義，是他自特家學淵源，曾在「武昌」跟隨曾叔祖父研習國學，自信自己絕非庸庸碌碌之輩，而深厚文化根底也讓他底氣十足。——如若發達，始於「武昌」。

前三天，「師傅佳」甚麼都不教，不教唱曲，也不教功架，更不教戲路之類。他只讓小學員馬師曾從早到晚站在門外面，如同婚喪嫁娶時特邀的鄉村樂手，一刻不停地敲鑼打鼓。

一會兒敲鑼：

「咚咚鏘，咚咚鏘，咚咚鏘鏘咚咚鏘……咚咚鏘，咚咚鏘，咚咚鏘鏘咚咚咚鏘……」

一會兒打鼓：

「咚不隆咚，咚不隆咚，咚不隆咚咚咚……咚不隆咚，咚不隆咚，咚不隆咚咚咚……」

——直敲打得一雙手掌虎口發麻，神經癱瘓；兩條胳膊僵硬、痠痛，幾乎不能打彎兒。

就這點兒鑼鼓傢伙兒事，也算是練習粵劇「棚面」中不可少的打擊樂吧。

等到第四天，「師傅佳」不但甚麼都不教給你，反倒向你要錢，聲明這可不是教學費，叫做鑼鼓樂器使用、損耗費！

馬師曾有理說不清，乾脆不說。

他暗自盤算，自己兜裏滿打滿算只有這十幾塊銀元，那小箱子裏也只有兩套換洗衣服。要麼花光銀元，要麼典當衣服。到最後，還能有甚麼結果？

「師傅佳」眨着一雙綠豆大小的眼睛，又說了一遍：「給錢！」

——誰讓咱寄人籬下呢？馬師曾只好委屈着，好不情願地從口袋裏掏出五元，無端地孝敬了自己敲打的鑼鼓。

由此，讓馬師曾機靈起來，私下裏向老學員一打聽。才知道，這裏的水好深，江湖上太好混。

學員中，不是被扒光衣服成為「清衣」人，就是被沒收所有物品，身上再無長物，變成「赤子」——

「赤條條之子」，卻做不到「來去無牽掛」。因為簽了「頭尾名」合同，盤剝你還不到家，所以不會放你走。

公平説，學員們受着虐待，也不能全怪罪「師傅佳」。他也是被人僱用，只做「先生」，並非「掌櫃」。這「戲館」的真正主人是當地一霸，姓薛。薛霸王，他有自己的旅館、煙館，早年以在碼頭欺行霸市起家，現在捎帶着經營這麼個小買賣。也是他愛聽粵劇的緣故，只是見錢就不認祖宗的毛病，一輩子也改不了。

——這不能不讓馬師曾再想着跳槽，就像從香港的銅鐵店逃離一樣。

「師傅佳」狐假虎威地拿了錢，倒還辦事。

從第二週開始，他親自教馬師曾唱戲的基本功，練習發聲。

每天黎明即起，教他吊嗓子。

師徒一起在僻靜的林間散步，邊走邊唱，為的是渾身肌肉放鬆，嗓子的聲帶也隨之舒展。鬆弛自如才能吐氣流暢、自然。

馬師曾只聽「師傅佳」不住地嘮叨：「看似喉嚨吐音，實為胸腔共鳴，從頭到腳都要發力。上接天風，下接地氣，人體是氣流運行的一個有機物體。先是深吸慢呼練氣為主，後是憑氣發聲逐步練音。氣、聲、腔、字——四者都要學，以氣導聲，以字行腔。唇、齒、舌、喉——四者都要靈，發音才準，聲音才美。而且，吟詩、吟唱都要學會，兩者使用聲帶的部位和振動的程度、頻率也不盡相同。——這裏面學問大了。」

師徒二人仰起鴻頸，競相引吭。

只聽一陣陣「咿咿咿——啊啊啊——」；「啊啊啊——咿咿咿——」的聲音，震撼了林莽，使得樹上

的鳥兒面面相覷，有些發呆，都不敢妄開尊口地出聲了，覺得自己遇到歌唱的高手。

「師傅佳」說：「嗓子和身子一並鬆弛，不是鬆懈。吊嗓子的關鍵是內鬆外緊，真等到你走上舞台唱戲時，就必須反過來，那時你要外緊內鬆，台下的觀眾看你在額頭沁汗、渾身用力，其實你的內心安然、篤定，一派祥和。」

馬師曾自己默默重複着，一遍又一遍：「走上舞台唱戲時，外緊內鬆，內心安然、篤定，一派祥和。」

第二個月開始，「師傅佳」動真格的，吊嗓子之外，還教徒弟一些傳統劇目中的唱詞，雖屬老套陳詞，無甚新意，卻也遵規導矩，並非亂來。

一品翰林宮院，許多吏部文章，有忠有孝有賢良，許多公侯宰相。

——有唱詞好玩呀，這讓馬師曾興趣大增。他的記性本來就好，不管甚麼樣的戲詞，唱上幾遍就能背誦下來，不知何時就能派上用場。於是，學唱時得意忘形，歡蹦亂跳，滑了一跤，險些掉進路邊的池塘。沾一身泥巴卻狂喜，就勢用泥巴給自己塗了一個大花臉：「『師傅佳』，『佳師傅』，你再教教我《八仙賀壽》吧，開場的唱詞多帶勁兒！」

「師傅佳」見徒弟愛學，心裏像吃了蜜。自己的那點兒章程往下傳，不爛在肚裏，能不高興？哪一個教學生的老師不是如此。於是話也多了，不再藏掖：「《八仙賀壽》、《六國大封相》、《玉皇登殿》、

《天姬送子》……這些都是粵劇傳統例戲。一年之中，凡是『慶升官』、『祝佳節』、『拜大壽』、『酬神仙』等大事小情，人們都會來找像戲班，找像咱們這樣的人……咱們廣東人把戲當作日子過，沒戲不成，無戲不歡，見戲則喜，有戲則安。在露天的戲台看戲，看客摩肩接踵，每每『爆棚』；在室內的戲院賞戲，觀者人滿為患，總會『頂櫳』。你看這世界之大，廣東人一嗓子就讓它變小了，鄉音無處不在，即便你走到天涯海角，也能聽到粵劇聲腔……

「你講得啱，那一齣《八仙賀壽》場面多大呀，戲詞也講究，只開場一句，就羞煞李杜，蓋過蘇黃……」

徒弟問：「李杜，就是李白、杜甫；蘇黃，是說蘇軾和黃庭堅吧？」

「師傅佳」頷首：「孺子可教！」

徒弟：「那您快教我唱啊！」

「師傅佳」只唱了一句「碧天一朵瑞雲飄」，就再不唱了。

徒弟馬師師曾乾瞪眼。

——這真可謂……響遏行雲。

▲ 馬師曾（中立）、紅線女（後右）、母王文昱（坐）、長女馬淑逑（後左）、次女
馬淑明（前）。

▲馬師曾（馬伯魯）的香
港身份證，身高5英尺6
吋（165公分）在當年
廣東人不算矮，年長2
歲的周恩來167公分，
是鄧穎超證實。

▶馬師曾「少年氣盛」

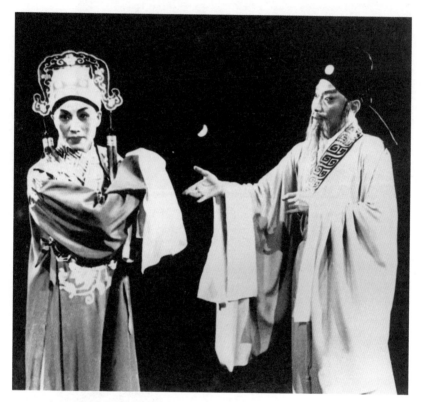

▲粵劇《搜書院》劇照。馬師曾（右）飾演謝寶，紅線女（左）飾演翠蓮。

# 馬鼎盛 識：少年氣盛

馬師曾幼年奉祖父命過繼給大伯父，伯母關氏，晚輩尊稱「關太」。

馬師曾十七歲時突然跌落到社會底層，我一直不明白厄運的來龍去脈。父親在一九五○年代的自述當中語焉為不詳。我想，即使是我祖父輩破產，長子嫡孫必須離家去香港做雞毛小店學徒；而次子馬師贄僅僅小馬師曾一歲，三子馬師洵，都可以繼續讀書，馬慰儂還養得起小妾生幼子馬師洵。按照常理，馬師曾在香港小店「炒魷魚」大可以回廣州生活，何必賣身做「戲子」？可見「少年氣盛」害人不淺。

馬鼎盛十七歲撞上文化大革命，失學十二年後才讀大學，其間在農村及山區飢寒交迫的經歷不能比先父九死一生的戲劇性生涯，卻不枉父子同屬牛的性格和命運。一九六一年馬鼎盛小學畢業考中學，母親紅線女打長途電話問我暑假回家嗎？升中學回廣州讀吧。那年頭打長途電話要跑到大郵局排隊，媽媽的聲音不清不楚斷斷續續，我支支吾吾一句「不回去」就掛了。多年之後，媽媽給我看一封信，是我當年寫在廁紙上，沒頭沒腦一句話「媽媽你不要結婚」。記得有一位文化界領導人跟我做思想工作說，「你媽媽還年輕」，我才不管你多大的官，只拿眼角回敬他「多管閒事」。一九六四年我考高中，暑假回廣州吃白米飯，一邊等待入學通知書。到了八月底還沒有通知，媽媽急了說，北京考不上就在廣州讀吧。我才不相信北京沒書念，萬一不行還有六個中專的志願保底吶，開起重機、挖掘機、鏟車的工作也好玩，還是響當當的工人階級呢。北京配給百分之七十粗糧，沒有紅線女高級知識分子的魚、肉、蛋、糖、油補貼，減少家庭管束也不錯。年邁的外婆一直勸我「唔好咁硬頸喇」，老人家一針見血揭開我逆子心態，無非是討厭媽媽身邊蒼蠅樣的男人。

當家方知茶米貴，養兒才懂父母恩。我過了耳順之年，看到母親病痛纏身，三個子女不在身邊，逐

漸自責有虧孝道。媽媽屬於「三高女性」；名氣、收入、眼光都不是一般的高，擇偶從來難於蜀道。不孝男再從中作梗，豈非「生人勿近」。馬鼎盛當年大鬧父親的靈堂，蠻力推揉林漢標叔叔等人，拒絕站到王鳳身旁，使參加馬師曾遺體告別的官員和文化界友好側目，令父親蒙「養不教」之羞。在「王同志」臨終前幾個月，見到她在九龍一家護老院四平方米的板間房，全副身家是破皮箱裏舊衣服。她訴說已經買好基地。後來有報道她的骨灰一灑了之，並未入土為安。好夕也是馬師曾遺孀，人走茶涼何至於此。

# 第七章：十八歲闖蕩南洋

十八歲以「丑生」身份被「轉賣」南洋，乘坐客貨兩用輪船廉價末等艙──「豬仔艙」，來到「粵劇的第二故鄉」──新加坡；在慶維新劇團，初次登台，跑龍套，表演馬旦。

當人們讚美一位伶人時，總愛說他「渾身是戲」。

殊不知，「渾身是戲」的代價，是歷經坎坷，非常人所及；困頓艱辛，非中人能忍。

廣州黃沙碼頭「戲館」的日子過得也快，珠江口的太陽從升起到落下，只在吊吊嗓子、背背戲詞之間。

剛剛吃過午飯，學員們就見櫃台前出現一位頭戴鴨舌帽、棗核兒身材的中年人。他的西裝隨腹部突兀、前挺後撅，頭髮像抹了豬油似的刷亮，晃眼。聽口音也是廣東人，卻在新加坡做生意。作為有經驗的掮客，專門在中國廣東和新加坡兩地「販賣」粵劇演員。

——他的名字也諧謔，叫做「牛大葉」。

「師傅佳」和這位老友牛大葉——曾經著名的「二花面（即花臉，京劇中淨角）」演員，打過招呼後，就一一介紹徒弟，特別推出得意門生——馬師曾。

他讓徒弟們管牛大葉叫「南洋伯」，大概因為「南洋伯」三字好聽一些。

「南洋伯」牛大葉，可是粵劇市場經營方面的行家裏手，十分熟悉市場行情，也精通營銷策略。既能讓兩地買家、賣家都滿意，還能讓他自己賺得盆滿鉢盈。這全憑他鬼頭鬼腦，會打小算盤。

他從新加坡來幹嘛？

——來廣州捕「新雀」呀！

他們都將年幼年少、尚未入行的粵劇學員、徒弟叫做「新雀」，至於將來能不能成為「孔雀」誰也說不好。

這一次，牛大葉是新加坡知名的慶維新戲院（原名「普長春」；建於一八八二年，一九三〇年改為百

貨公司）的代理人。

粵劇行將代理人稱為「大旗手」。

「大旗手」的工作，就是幫助戲班、戲院四處收購戲人，招兵買馬，並根據業務效益從中提取一定佣金。

簡單說，「大旗手」的意思是：

「大旗」一揮，「新雀」來歸！

原本，慶維新戲院託付大牛葉，為組建一個新戲班並上演新戲而來羊城選材、招人。但是，這牛大葉呢，他只對慶維新戲院的事情粗枝大葉，卻懷揣順手牽羊的心理辦理自己的私事。掯客的心思縝密，他想，若去專業戲班招人，價碼勢必要高，不像到街頭「戲館」招學員價格低廉。這樣的話，他就可以從中賺差價，而且賺頭很大。至於這些剛剛學會粵劇表演「ABC」的學員，能不能在新加坡的舞台上挑大樑，那根本就不在他的思考範圍。

馬師曾聽到牛大葉對「師傅佳」小聲嘀咕：「喂，有好徒弟嗎？推薦個最能唱、能演的，好讓我帶回新加坡——演戲！（他故意把「演戲」兩字的聲腔拉高，為了吸引徒弟們的注意）

「師傅佳」順手指了指立在一旁，默不作聲的馬師曾：「正好，我這裏演丑生的，很不錯，是我看中的小徒弟！人雖小，心氣可不小，他的主意大了，恐怕整個獅城（新加坡別稱）都罩不住他，你們那裏真要有獅子，吼起來時，也不是他的對手，嗓子亮啊……」

牛大葉多精明的一個人，聽都不聽：「你就說價錢吧！」

「師傅佳」伸出五個手指頭：「五十元！」

牛大葉說：「二十元，不再討價還價！」

「師傅佳」也爽快：「誰讓咱倆是老朋友呢，就三十元了！」

——就這樣，「大旗手」牛大葉（粵劇行業代理人雅號）的買賣三十元搞定。

於是，署名「關始昌」的馬師曾的一紙合同——「頭尾名」，就由「師傅佳」手遞手地轉交給了「大旗手」牛大葉。

幸虧，可愛的「大旗手」牛大葉只圖錢財，才給了快十八歲、沒有任何舞台資歷、學徒才不過半載的馬師曾，以在南洋星島一顯身手的機會。

這一天，對馬師曾來說，可謂大喜，也是他人生中的一大轉折。他的傳奇般的人生「折子戲」，或許從這裏才開始漸入佳境。

學徒這半年，「師傅佳」和這個戲館帶給他的，無論精彩不精彩，生動不生動，也不論內容和質量如何，也許只是一齣人生大戲前的「墊場戲」。

行前，「大旗手」牛大葉照例，給新買斷的馬師曾和其他戲館——大概十幾個「尖頭班」學徒生，人人都置辦了一身得體的行頭。

其實，每人花費六七元，就可以笠衫（襯衫）短褲的裝扮，洗浴、理髮，進行一番形象管理。之後，對這些年齡不大的孩子來說，牛大葉做事還算漂亮，他帶着這一干「新入伍」的粵劇遠征兵，找了一家寬敞、乾淨的餐館，美美地打了一回牙祭。一是為了以壯行色，二是為了留個好念想給後生，江湖的風景、氣候變化無窮，興許這群孩子中就有未來的名伶。

「大旗手」帶隊，乘上一艘中型的客貨兩用輪船，需要取道香港，才能駛向他們的目的地——新加坡。

此時，正是大自然的春日來臨之時，也是馬師增生命的春天生發之際。

嗚——，嗚——，汽笛鳴響時，海日正在緩慢地升起，金色的光芒如注，投射在船舷的金屬欄杆和木質甲板上，星星點點，像是飛濺的火花……

海鷗鼓翼，殷殷送行，蒸汽發動機在船尾劃出一道醒目的、翻捲着的浪濤，如同富饒、肥美的珠江三角洲的土地上，農人的犁鏵耕過留下深深的印記……

望着眼前的一切，辭別故土的不捨和嚮往星洲的夢幻，一同攪擾着青葱歲月裏的馬師曾，不由得熱淚盈眶……

站立在甲板上，憑欄遠眺，不一會兒，人的頭腦就變得清醒，隨着陣陣海風吹來，一股股又腥又鹹的味道撲鼻，馬上會使人的思緒回到五味雜陳的現實生活中，不再渺無邊際地陪伴海鷗在半空裏翱翔……

即便是海鷗，在雲中翱翔得久了，也要回歸堅實的陸地。

赤貧者被人小心防範，常如囚徒。

馬師曾的眼睛多有神，所處環境的細部都會看個仔細。

他發現船艙的大門上，居然備了一把大鐵鎖，沉甸甸的，表面泛着一層厚厚的鐵鏽，很像是哪一個因牢使用過的陳年物件，看了嚇人。他用手摸了摸這把冰涼、無情的鐵索，想到一九〇八年（光緒三十四

年）廣州遭受罕見的南海颱風，無數生命連同房舍一起被吞噬的悲慘景象。假如類似的事情發生，這輪船底艙的人可就沒命了。那倒也好呢，底艙的人被海水灌入淹死，頭等、上等、中等艙的人乾脆被颱風捲走……

這可不是矯情，而是事實。

馬師曾和十多個學徒生，宿住的正是再廉價不過的下等船艙，即底艙，善於幽默的廣州人把它稱作「豬仔艙」。

他還發現，和他們同在這憋悶的艙內，同睡席地大通鋪的「豬仔」們，足足有一百多號人，大多衣衫襤褸、面色不佳，無精打采不說，說話時也沒個笑意。也難怪，他們都是被騙或被賣去島國——新加坡賣苦力的，不是去烈日下割橡膠，就是去深山老林裏採礦……也有人是從「兩廣」僑鄉出遠門，去南洋尋親，想着發財致富……這些出去奔命、打工的人，上船前可沒洗澡，洗也沒搓肥皂，且大多光着黑黝黝的雙腳，嘴裏還大嚼自家醃製的小鹹魚，那臭味很盛。於是，艙內的臭汗味、腳丫味和菜餚味，混合成一種化學實驗室的怪味，空間本就狹小，令人無處躲，無處藏，只覺得鼻子多餘，大鼻子更是多餘。

鼻子是慘透了，那就讓耳朵舒服一些吧！

——馬師曾這樣想着，就對戲班學徒生們提出了一個建議：「我們每個人都有故事，一定的。何不把這個『豬仔艙』變成一個『故事艙』，一人講一段奇聞趣事。免得大家這麼沉悶，也好打發時間！」

一個面目白皙、性格綿軟的師兄弟，外號叫「腸粉」的立刻應聲說：「大家都是粵劇人了，都吃粵劇飯，就從粵劇的子宮——紅船說起……」

旁邊，說話太直、不會拐彎、綽號「櫓哥」的大師兄，馬上橫一棒子……「『腸粉』老弟，說着說着，

怎麼『子宮』這樣的詞都冒出來了？我們甚麼也不吃，就吃『腸粉』！糯米做的廣式『腸粉』！

馬師曾歲數最小，卻能安撫一干師兄弟：「『腸粉』說的對，話糙理不糙。說道『紅船』，還真是咱粵劇人的吉祥物，就像基督徒們所說的挪亞方舟，咱粵劇還是非『紅』不可！那京劇就不用說了，該是『黃』色吧，誰讓它從乾隆皇帝開始，就一直伺候穿黃袍的呢?!要說崑曲是『粉』色的，有明代關漢卿的《牡丹亭》（一六一七年）、清代孔尚任的《桃花扇》（一六九九年）作證！」

小白臉「腸粉」，知道馬師曾的國學底子最厚，出口成章，即興編詞，琅琅上口，全無半點磕絆，七步吟詩也不是甚麼難事。於是學着曹丕對付弟弟曹植的方式——出題：「你就用一個字——『紅』字，來寫一段唱詞唱！你寫，我就馬上譜曲，跟唱！」

只見馬師曾聳聳肩，甩了甩一雙長臂，像是清理一下自己的思緒，又像是故意逗逗一群師兄弟。然後，不緊不慢地用曼陀鈴一般的嗓音低吟：

——《紅——紅船之紅》

一般紅船滿載紅伶，兩岸珠江木棉花紅。
紅巾匝頭李雲茂盛，紅染黃花崗上紅松。
紅蕚紅蕊紅枝紅幹，紅詞紅曲紅班紅種。
紅色粵海紅火粵劇，紅潤大地紅透蒼穹。

這時，擅長作曲、操琴的「腸粉」來了興致，即時、同步地一邊演唱、一邊伴奏……

——「好！」「好！」「好！」

只聽「豬仔艙」裏一片叫好聲，喝彩聲，此起彼伏，此伏彼起，猶如舷窗外那連綿不絕的海浪。

這船艙，不是舞台恰似舞台；這船客，不是觀眾，勝似觀眾。

人們乘坐着「紅船」在航行，如聞天籟，如睹名伶。

其實，天下的孩子們都應該學戲，哪怕只是業餘愛好，不夠伶俐的會變伶俐，已經聰明的會更加聰明。

你看，在戲班學戲的孩子能夠適應環境，戲劇藝術和詩歌藝術所特有的「移情作用」，能夠讓他們將自己的空間體驗延展或置換，可令現實生活的硬地板，變成幻想天地的紅地毯，已讓沉悶沮喪不已的「豬仔艙」變成了「紅船艙」，從而隨時隨地心生歡喜，何止古代遺訓之消極無奈的隨遇而安。

不出聲就活不了的戲班「櫓哥」，又發話了：「你們先別忙着叫好，你們都聽懂了嗎?!甚麼叫『紅巾匾頭李雲茂盛』？甚麼叫『紅染黃花崗上紅松』？這可都是典故啊！」

眾人說：「別囉嗦！你就給咱講講唄！」

「櫓哥」勁兒勁兒地咳了咳喉嚨，又高高地吊了吊嗓子。

你就看吧，只要船不靠岸，「櫓哥」要是搖起櫓（搖起舌）來，那可就沒完沒了：「先說『紅巾匾頭』吧，那還是一八五一年（清·咸豐元年）世界歷史上第一屆國際博覽會，在英國倫敦新建的水晶宮舉辦。就是這一年，洪秀全在廣西金田發動了太平天國起義，足有兩萬多農民、手工業者頭裏紅巾，反對清王朝統治。三年後，也就是一八五四年（咸豐四年），咱廣東粵劇世代伶人李文茂，又名雲茂，在廣州北

郊起義，號稱『紅兵』，響應天王洪秀全，一同反清復明，嘯聚十萬人眾，亦頭戴紅巾，此馬師曾戲詞所謂『紅巾匝頭』也！

「再說『紅染黃花崗上紅松』一句，說的是一九一一年四月二十七日，孫中山發動、黃興指揮的廣州『黃花崗起義』。在攻打兩廣總督署的敢死隊中，就有咱粵劇伶人。和李文茂一樣，也姓李，名字只差一字，名叫李文甫。起義雖然失敗，白雲山下七十二烈士陵園的碑文長在。李文茂大名鐫刻其中，孫逸仙手植的松柏鬱鬱蔥蔥。遠的不說，就說辛亥中國，梨園子弟萬萬千，投身革命、拋灑一腔熱血者，唯有粵海一人爾，李文甫君也！」

「腸粉」也補充說：「李文甫，可是咱粵劇人的驕傲！他是孫中山同盟會會員（一九〇九年入會），創辦『醒天夢劇社』，應邀赴香港演出粵劇《熊飛起義》、《張家玉會師》等歷史劇，以古喻今，召喚革命志士共襄大業，題寫條幅自警勵人：『砥節礪行，直道正辭』。」

——關於粵劇歷史、人物的話題一說開，戲班師兄弟們，人人亢奮，個個領首，時而擊掌，隨聲附和。

本來都是學演戲的，都有表現慾，大家你一句，我一句地爭說。天南海北，清朝、民國……而精彩的故事還真不少，大多可編纂成史志，或改編為戲劇。

馬師曾在其中，畢竟文化積累和文學才能更勝一籌，說出的話也就更加簡潔有力，擲地有聲：「歷史上，惟我廣東粵劇伶人有骨，脊椎骨——筆直，膝蓋骨——不彎。從來不在天子腳下討生活，也不知道怎麼給皇帝跪拜祈福，叩頭拜壽，反倒和孫中山——孫先生一樣，跟皇上作對挺在行，動不動就抱着炸藥包去炸欽差大臣或總督……」

「櫓哥」立馬接詞：「廣州坊間傳聞，確是真事：咱粵劇伶人崩牙成、蛇王蘇，兩人都是同盟會會員，參與李沛基刺殺清朝鎮粵將軍鳳山（一八五九年至一九一一年）⋯⋯」

說了半天，師兄弟們一致認為，還是小師弟馬師曾即興編出的戲詞最好，唱起來不嫌重複，且讓人上癮：

一艘紅船滿載紅伶，兩岸珠江木棉花紅。

⋯⋯

紅色粵海紅火粵劇，紅潤大地紅透蒼穹。

不知不覺，船已靠岸。

一踏上新加坡（Republic of Singapore）的土地，年輕的師兄弟們感覺眼前的一切都很新鮮。

港口海關，到處是身材高大、軍服筆挺、頭戴高冠的英國軍人。

此時，一九一八年，正值英國大東印度公司的僱員斯坦福‧萊佛士，於一八一九年在此登陸、管轄島國，將近一百週年。益格魯‧薩克遜人已經把這裏當作故土。因此，這裏的一切行政管理都帶有不列顛王國的色彩，相對於其他非殖民地的亞洲國家更講究公共秩序和環境衛生。

新加坡，當時是，也一直是東南亞，乃至世界的一個有趣的國家——城市國家。

人的有趣在於性格多面；國家的有趣在於多元。

新加坡不多不少，共計有四個名字、四個族群、四方語言、四種宗教。

四個名字是——新加坡、星洲、星島、獅城；

四個族群是——華人、馬來族、印度裔、歐亞裔；

四方語言是——馬來語、泰米爾語、華語、英語；

四種宗教是——道教、佛教、基督教、伊斯蘭教。

這是一個熱帶國家，北緯一度左右，幾乎和赤道是同義語。

赤道帶多雨，天氣炎熱。好在來自亞熱帶北緯二十三度的廣州人馬師曾，基本還能夠適應，只是在炎熱程度上高了一個級別而已。

這時，在船上一直不露面、住在舒適客艙的「大旗手」牛大葉，突然出現了，他招呼這些小夥子們去邊境檢疫站，只說是去「沖澡」。

馬師曾抬頭一看，全部是同住客船底艙的窮小子們，在烈日的灼烤下，一個個瘦弱些的小排骨都快烤焦了，垂頭喪氣又有些無奈地排隊接受安全檢疫。

島上主人毫不客氣，給每一外來者的胳膊上都扎了一針。據說是接種一種有利健康的疫苗。接下來，就更加令人尷尬，所有人被扒光衣服，過一道消毒程序，一支粗大的水管子對着身子狂噴，目的是消毒。

只要誰的動作稍慢，屁股上就有邊檢員的皮靴伺候。

這樣的下馬威，有點兒猛了。

馬師曾知道了新加坡不愧是「獅城」的稱號，這裏的戲飯不一定那麼好吃，戲也想必不是那麼好唱。

馬師曾和一千師兄弟們為粵劇而來。他們聽「師傅佳」說過，早在半個世紀前，尤其在國內禁演時期，一批又一批粵劇伶人就飄洋過海，來到這裏避難，同時創辦劇社。此地的粵劇戲班和戲院以及名角一點兒不比國內少，甚至只多不少。

需要說明，新加坡雖然被稱為「粵劇的第二故鄉」，卻佔有不少粵劇發展史上的「第一」。

首先，它是世界上最早建立粵劇大戲院的國家，甚至比產生粵劇的中國還要早很多年！

譬如，我們前面說過的「慶維新戲院」，建於一八八二年（清·光緒八年）。它位於新加坡的珍珠山山麓，規模巨大，中西合璧的款式，三層結構，每層設有六個至八個包廂，八百座位，富麗堂皇，耗資九千六百銀元。相比之下，雖然中國在一八四一年（清·道光二十年）於廣州建立第一處具有營業性質的粵劇戲院——「慶春園」，卻是仿照茶園的形式經營運作，與此後陸續建成的「慶豐」、「怡園」、「錦園」、「聽春」諸園，皆屬茶桌、戲台兩家拼湊，根本算不上正規大戲院。而清王朝於一八五五年至一八七一年禁止粵劇演出，又讓獨立的、標準的、像樣的粵劇戲院遲遲未能出現。華夏歷史上最早的、規模可觀的固定演出劇場，直到一九一○年前後才在廣州誕生，那就是普慶戲院、樂善戲院、南關戲院、海珠戲院，乃至不幸於開業兩三年後被大火焚毀的、擁有二千多座位和機械旋轉舞台的「大舞台」戲院。

——這樣看來，確實讓國人感到尷尬和汗顏，新加坡的標準現代粵劇大戲院比中國的標準現代粵劇大戲院，提前面世近三十年之久！

再者，新加坡和廣州一樣，也有一個同名的粵劇會館——「八和會館」。

一看兩地同名會館的建成年份，就更加讓人覺得不可思議。

此新加坡的「八和會館」竟然比廣州的「八和會館」早落成整整三十二年。

前者始建於一八五七年（清‧咸豐七年），後者創建於一八八九年（清‧光緒十五年）。二者之間，巨大的年齡差異，源於清代專制帝制對於粵劇的剿滅。十六年的禁演讓此行業長期休克，也正是在「禁演」詔書發佈的兩年後，星島的「八和會館」成立。那是在大批中國廣東粵劇業界人士逃亡、流散於南洋諸島的大背景下的產物。

——這樣想來，也就不足為奇。

人生的緣份真是說不清、道不明。

「大旗手」牛大葉，把他從中國廣州用底價買來的粵劇演員們（實際上是粵劇學員）分別以高價賣給新加坡的一些劇團老闆，馬師曾被「倒賣」到慶維新劇團。

而湊巧的是，馬師曾與慶維新劇團同庚，二者都是一九〇〇年出生。

光緒二十六年（一九〇〇年），可謂新加坡的「戲劇年」，一連誕生了「四大戲院」——即慶維新戲院、慶新平戲院、怡園戲院和梨春園戲院。

從這些劇院的名稱看，都是地地道道的中華文化所催生的芳名。

古義盎然的「梨春園戲院」，顯然是在紀念中國戲劇鼻祖之唐明皇李隆基，是他開創歷史上最早、規模最大的宮廷劇院——梨園；而新意濃厚的「慶維新戲院」，則是在祭奠兩年前，即一八九八年死於母腹之中的胎兒——「維新運動（清朝末年的政治改良運動，名為『戊戌變法』或曰『百日維新』）。

彷彿前緣已定，與「慶維新戲院」同年出生的馬師曾，在他十八歲的時候要來到這個戲院舉行一場隆重、莊嚴的人生典禮——成人禮。

在這個儀式上，人們將會看到他的成年生命的起點，就是大戲院，就是粵劇舞台，就是粵劇演唱……

而他作為職業演員的粵劇生涯也從此正式開始，大幕拉開，就不再落幕，因為他的戲劇人生實在是太

過精彩，早先是戲迷們看不夠，如今是讀者們看不夠……

這齣至關重要的粵劇人生的開場戲，留給馬師曾的準備時間只有短短的三天時間。

年輕人啊，當你還青葱懵懂、不諳世事的時候，就要好好地貯備能量、作好準備，那個叫做「命運」

的女神，也不知她何時會心血來潮，在你毫無預感或毫無防備的情況下，點着名要你登場亮相，其結果

是——要麼你精彩亮眼，要麼你慌亂出醜。

一九一八年四月二日，正是馬師曾的十八歲生日。

這一晚的星洲，夜幕中星光格外燦爛，像是在為中國劇壇一顆新星的升起而慶賀，也為他的生辰而高

唱讚歌。

他正式出演了自己漫長粵劇生涯的第一齣戲——《六國封相》。

戲中，他被分派以馬旦的角色登場。雖然好大的不願意，與他簽訂的丑生合同有些出入，戲路兩岔，

卻也還算初試過關。「花滿企堂」的台步像模像樣，一了登台表演粵劇的初衷。

傳統粵劇戲班的行話是——「朝廷論爵；戲班論位」。

戲班中，等級、序列森嚴。

說的也是，就連宋代梁山泊的綠林好漢還要講究個「座次」呢。

二十世紀初葉，粵劇中有「海報十二類行當」，是指城市戲院演出時，刊登在海報上的角色——武

生、小武、花旦、正旦、正生、總生、小生、花腳、大花面、二花面、丑生、玩笑旦。其中，並沒有馬旦一說。那時因為馬旦在行當中屬於「雜類」，扮演宮女、仙女之類，相當於走過場的群眾演員，沒有唱詞，也無須念白，動作難度不大，一般是初入行的演員所為。

例如，馬師曾這次出演的《六國封相》，在程式化的「胭脂馬」表演中，只是做做騎馬的樣子而已，身段、台步講究一些即可。當粵劇迫於電影等新興藝術衝擊而壓縮編制，將眾多行當縮減為「六柱制（文武生、正印花旦、小生、二梆花旦、武生、丑生）」時，也就不見了馬旦這一角色稱謂。

馬師曾不喜歡扮馬旦，他不甘於做一個無足輕重的配角，他要在舞台上表現自己，張揚個性，施展才華。這是他的天性所決定。對於像他這樣雄心萬丈的年輕人來說，活著，就是一個目的——追求卓越。

一連數日，戲是演了，但是總跑龍套誰受得了?!

十八歲，是一個喜歡交友、容易交友的年齡。

這個年齡的男孩、女孩，真可以說見面就是朋友。因為他們有着同樣的青春期，同樣的好奇心和求知慾，同樣的生命活力與激情，因荷爾蒙過剩而具有同樣的冒險精神和犧牲精神，而闖蕩世界、成就自我所必須的無私品格也在自覺和不自覺的鍛造之中……

在戲班裏，馬師曾就好不費力地找到一位鐵哥們兒，外號叫作「小生全」的同齡「老演員」。

一天，「小生全」一腦門官司，急匆匆找到馬師曾求助：「你從大廣州來，一定讀過幾天書吧？能幫我寫一封信嗎？這可是有關我一生的大事！」

馬師曾沒二話，一口答應：「寫一封信算甚麼？還值得你這麼誇張！怎麼就成了影響你一生的大事？

「快快拿筆來！」

「小生全」滿臉放晴，立馬筆墨伺候，笑嘻嘻地說：「這可是一封情書呵，你得寫得有文采，特煽情。讓女孩子讀了就再也放不下我，這輩子就跟定我了，天涯海角，萬死不辭……起碼得有這個效果。你行嗎?!」

「怎麼，看不出啊，『小生全』！你還這麼浪漫呀？二武生了不得，一心想抱得美人歸呵……」

「小生全」向馬師曾如實招供：「我這事，誰也不知道。你是一個新來乍到的外來人，反倒讓我信得過。看你面相，也還端端正正，不會太離譜。我愛上一個書香之家的小女兒，她還在上高中，常和她爸爸媽媽來看戲。她不看別人，不看一號武生，專看我這二武生。其實呢，我可不二，我多機靈。就是我不太識字，才求你寫信。」

馬師曾就不解了，趕忙問：「有話直說，去找女學生面談呀！寫信、寄信又麻煩又耽誤時間，幹嘛這麼囉嗦，直接去約她出來，把心裏話都吐出來……」

「小生全」垂頭喪氣：「我們沒少見面，可現在她不見我了！她說是她父母不讓她理我。說我沒文化，說男人沒文化就沒前途。還說給她找個家世體面的書生，詩禮傳家！對了，還說唱戲的男孩兒都不願意讀書。如果不厭學、不逃課、不掛科，怎麼會墮落到走江湖，進戲班?!——你聽聽，這是甚麼話?!多麼不把咱們放在眼裏？看戲時，他們那麼享受、那麼舒坦，怎麼不說看着我——二武生彆扭呢？有本事，別來給我們捧場、鼓掌，別來海邊玩耍、就喝杯茶，別搭理我，別來戲院買戲票呀！還有欺人太甚的話呢，她老媽嘴最狠。看到她女兒和我絕交，說甚麼——『別看大武生、小武生，都是台上風光，台下窩囊！會念曲詞，不會寫字！』我一時心急，怕失去她，就拍胸脯說大話。我說：『雖說我讀書不多，可我

也不是白字先生！我文筆還不錯呢！詩詞歌賦，也知道不少……」她本來就受她爸媽影響，怎麼約她，她

也不出來，還嘲笑我，說有本事就寫一封信，想看看我能認多少字……這可真難住我了！

聽到這兒，馬師曾把剛剛拿起的筆又放下了…「這可不行！這不是騙人嗎?!糊弄人家——大家閨秀！

別人不知道，我還不清楚嗎?!你就會那麼幾句台詞、念白，說到文章、辭賦，你可是真不通，也真不會

呀！我不寫……不管寫……」

「小生全」急得抓耳撓腮，急得快哭了…「甚麼騙人?!要說是騙人，也是我，不是你！你的小老

弟——我，容易嗎?我們家裏孩子多，不可能讓每個孩子念書。再說，我老爹早就知道我心上長草，不是

讀書的苗子，他說得對呀，『多一個不念書的，就耽誤了一個放豬的』。他老人家心疼豬，賽過心疼兒

子！

——聽到這裏，「撲哧」一聲，馬師曾被「小生全」給逗樂了。

看到事情有緩，有商量，「小生全」就更加來了精神，鼓蕩三寸不爛之舌，大打兄弟哥們兒一場的

感情攻勢：「你還沒有談情說愛，你哪裏懂得我的軍情吃緊！你知道——情場如戰場！我那個她，她身邊

總圍着好幾個酸文假醋的白面書生，長得文文靜靜，像你，總向她大獻殷勤。我的競爭對手不少，敵強我

弱，戰事正酣。先人有言，兵不厭詐！難道你不想幫幫我?!」

幾句話，說得馬師曾心也軟了…「行啊，誰說你不識文墨，韓非子（約公元前二八○年至前二三三

年）的話，你也記住了呵…『繁禮君子，不厭忠信；戰陣之間，不厭詐偽』。好吧！不就是嫌棄咱們兄弟

沒文化?!你那個——她，她叫甚麼名字？我給你露一手！我們出一奇兵，一招制勝！」

「小生全」這個二武生一高興，變成了滿臉堆笑的「丑生」。他也頗有眼力見兒！四月的新加坡已經

很熱，他拿來一條濕毛巾給馬師曾擦汗，又奉上一盞香茶給這「大恩人」。然後，才恭恭敬敬地小聲說：

「她叫『梅香』」。

不一會兒，毛巾未乾，茶盞未涼，一封滿紙戲劇《西廂記》中張生語氣、情調，且意綿綿、情拳拳、風騷騷、火辣辣的求愛信已經寫好。

「小生全」一讀，不覺喜上眉梢。

信尾，附有一枚情感的重磅炸彈，能把閨房小姐炸昏。那是一首表白濃濃愛慕之情的藏頭詩，標題是——《小生全非梅香誰也不娶》：

小雨知春三月來，生生不息百花開。全世界上尋一遍，非你無人是乖乖。梅枝雪片同清爽，香溢酒窩掛兩腮。誰說戲子沒文化，也能賦詩賽李白。不有精誠開金石，娶得嬌妻赴蓬萊。

「小生全」好生念了一遍又一遍，搖頭晃腦，連連叫好：「別看我不會寫詩，我可會評詩啊！一開頭，這『小雨知春』就有味道，我記得戲詞：『常時車馬之客，舊，雨來；今，雨不來』。『舊雨』是老友的意思。那麼『小雨』就是說，我和她已經是老友。『梅枝雪片』也好！是在說她身姿瘦弱，玉潔冰清。『香溢酒窩』就更形象了，四個字就能把人灌醉。結尾說『赴蓬萊』，那是人間仙境啊！你看，這首詩的左邊——藏頭；後邊——押韻；中間——內容扣題，寫人寫情。好詩，好詩，好詩……」

「小生全」從小在戲班浸淫已久，背誦過許多戲詞，還有劇本中比較講究的韻文，儘管他自己不會吟詩作賦，卻還有些鑒賞眼光，所以說得頭頭是道。說完了，還不忘表達感激之情：「你這個朋友，我認定

了。將來，你有事，可別瞞着我！如果你也認我這個伶人做朋友，不覺得給你丟臉，你就不要和我客氣。

你的事，就是我的事！」

——有了這樣有文采的兄弟出手相助，至少解了「小生全」的燃眉之急。

俗話說得好，救急不救窮。馬師曾特意叮囑「小生全」：「私下裏，你要趕緊多買幾本書，惡補一下文化知識。一定要趕在『謎底』被揭穿之前，讓自己的文字水平大致與這封求愛信相稱。否則，一旦讓梅香發現端倪，定會凶多吉少，前功盡棄。」

「小生全」當然更知道輕重。他連連點頭，發誓從此發奮讀書，要效法當年——東漢末年三國時期的東吳大將呂蒙（一七九年至二二〇年），以勤補拙，篤志力學。再不做吳下阿蒙，讓人恥笑。

腦子靈活的「小生全」心想：既然發現了一塊寶貝金子，何不充分利用，別讓它浪費呀！本來「小生全」就想着在劇團鞏固自己的地位，總想露一手，貢獻個新劇本給戲班，關鍵是他拿來戲本，他就有權利演個好角色。於是，他求馬師曾幫助他實現這個願望，後者一口答應，還了他一個願。

在那個年代，年紀輕輕的粵劇演員，又有幾個讀過書呢，大多都是大字不識幾個的窮孩子，實在找不到出路才寄身梨園，混口飯吃而已。

時間一長，戲班的人，都知道馬師曾文筆了得，且善書法，具有「教書先生」的才具卻做着「粵劇伶人」的美夢。

「小生全」實在太仰慕、太佩服有文化、通文墨、懂詩詞的馬師曾了。這新來的夥伴，可是他從來未

遇的不穿長衫的「大先生」！

眼見「大先生」每天晚上在戲台上扮演一個「小角色」，不光馬師曾本人，就連戲班其他的人也感到一種身份錯位，大才小用。

「小生全」忍不住對馬師曾說：「你可是一個大人物啊，你和我們不一樣，滿腹詩書，一開口就透着文氣。幹嗎在這戲班混呢，你應該是個教書先生才對！」

年歲更大一些」的演員也好心勸說：「做戲，是我們這些江湖人幹的事，可不是你這樣的斯文的人該做的。讀書人自有發達的職業，你有才學，就該在學界謀個職位，遠比賣面相、賣身段、賣嗓子強得多……這戲班裏的水有多深，你哪裏知道……大魚吃小魚，小魚吃蝦米，蝦米吃滋泥……」

說得馬師曾有點兒犯蒙，脖頸子冒涼氣。

他就說出了自己除了粵劇嗜好以外，也的確有另一打算：「我有一個髮小，名叫陶哲臣。我們倆是廣州的小學同學，前些年，他跟隨父母遷居新加坡。我很想去找他，聽說他是一所小學校的校長。也許，我能在他那裏教書，當個教書匠也不錯啊！只是我脫不了身，我有賣身契在人家手裏攥着！『大旗手』牛大葉不放過我，掙夠了錢才可以贖身，那得等到猴年馬月？」

馬師曾一邊自言自語地念叨，一邊唉聲嘆氣。

「小生全」是新加坡的華裔，在此地居住已久。雖說不算太富裕，但是，從藝多日，多少也有些積蓄。他對剛剛結交的兄弟馬師曾，以親兄弟相待，慨然相助，掏出一大疊新加坡現鈔，真誠說道：「大丈夫在世，一分錢難倒英雄漢！我先前，你都看到了，也曾犯難，真正體會——一個字難倒英雄漢的滋味。我們兩人可算是同病相憐，患難與共啊。我這裏能拿出的錢不多，卻也足夠給你贖身。剩下的零錢，你置

辦一身像樣的衣服，到學校當老師要穿着得體呀！再買一個皮箱，打點行裝、物件⋯⋯」

馬師曾眼含淚花，收好救命贖身的錢款。

他用手拍了拍「小生全」的肩膀，再拍了拍他的肩膀，甚麼也沒有說，又好像甚麼都說了。

——這就是男人和男人的交往，一切盡在不言中。

▲馬鼎盛在廣東省政協大會暢論中華南海戰略

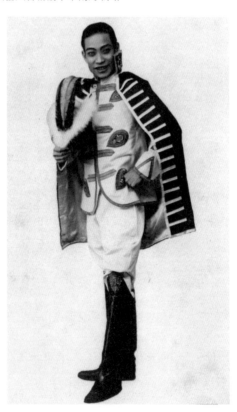

▶ 馬師曾戲裝。

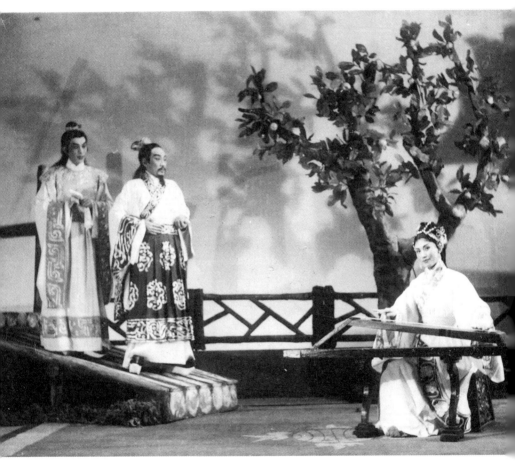

▲ 馬師曾（飾演屈原，立）紅線女（飾演嬋娟）演出粵劇《屈原》。戰國時期楚懷王忽視強秦的侵吞野心，拒絕屈原忠心諫言，被放逐的屈原投江殉國。1958年，馬師曾編寫排練粵劇《屈原》，具有強烈的時代意義，其後僅獲在小範圍彙報演出。（廣州紅線女藝術中心提供，後簡稱「紅中心供」）

## 馬鼎盛 識：小麻將大道理

歷史充滿着偶然性，書香門第少爺淪落到「賣豬仔」跑龍套。同時存在必然性；泱泱大中華落魄到同秘魯小番邦簽訂不平等條約，馬師曾可算與祖國同甘共苦。

東西方的風俗習慣千差萬別，本來是全世界人類發展百媚千嬌的一幅彩虹圖。可鄙的是殖民主義將自己的習俗以行政命令強加於中國人，如港英政府立法，禁止在街巷「倒提家禽」。我們唐人去街市買活雞回家，不就是用水草紮起雞腳倒拎着招搖過市嗎？我們小時候有雞吃可是逢年過節拜祖先的大日子，拎兩隻雞貼上紅紙那是辦喜事咯。那雞也規規矩矩不會掙扎不亂叫，洋大人操的哪份心呢！講到吃狗肉，爸爸說南洋有唐人聚居之處，「狗肉滾三滾，神仙企唔穩」，真個是香飄四季。我問到胡志明請吃狗肉的故事，爸爸心往神馳說，絕對是高手，瘦肉離骨、肥肉潤了唐蒿菜，狗皮爽而不韌，夾起狗腸，好味到連舌頭吞下肚。我講起金日成請志願軍吃狗肉，萬歲軍梁與初大讚比江西佬做得香。父親說朝鮮人吃狗佔了地利，冰天雪地零下三十度，狗肉這種燥熱大補的東西，配合滾燙的火鍋，六十度燒酒相得益彰。父親最不接受的是殖民地統治的征服者心態，說你自由平等博愛沒有問題，所謂人道主義澤及動物也無可厚非；但是英國皇室聾聾斷獵鹿專利，以獵狐為貴族高尚遊藝，甚至將香港新界的華南虎趕盡殺絕，番鬼佬還當我們土著是不開化的野蠻人。聽得大家開心，爸爸再來一個西洋人買甘蔗笑話，遊客問「How much?」香港小販也懂幾句洋涇浜，答「ten sents one碌」，洋人一聽，丟下十仙硬幣就跑，他不敢再look。

爸爸在新加坡認識個魔術師，跟你握個手，爸爸的金錶就不翼而飛。說是沒有留意，人家讓你重新戴上，甚至往上撈緊了，全神貫注再來握手，勞力士丟了毫無知覺。父親學他的手指靈活，把小雜技用在舞台上，一頂禮帽耍起來得心應手，隨便一拋飛掛一丈開外的衣帽架，塑造風流倜儻的公子哥兒。南洋盛行

「國技」麻將，爸爸見識過高手不看牌，也不砌牌，等到胡牌時一翻，讓輸家慢慢去算。所謂不

看自家看三家，何止一心二用。父親晚年患喉癌，同親友打個小麻將消遣，在北京的連襟鍾元昭是常客，

他們早在香港時期就稔熟。我這個五姨丈是福建大家子弟，少年負笈東洋，通俄文、英語，橋牌高手。僥

幸逃過反右運動，卜居東郊三元里。當年文化部的司機對一片大躍進樓盤不熟要我帶路。父親步履艱難爬

上樓梯，進門打趣說：「四哥，你搬到咁遠係唔係避朋友？」我不明白五姨丈怎麼又叫四

哥？如果不按連襟的輩分稱呼，父親年長鍾家老四足有十七歲，這哥字何來？爸爸臨終前晚還打麻將，手

風順暢精神不差。翌日突發心臟病，送近在咫尺的同仁醫院搶救不治。馬師曾患喉癌醫治經年，最終是死

於心臟病。

母親對我打撲克管束甚嚴，小學三年級最後一次體罰就是撲克牌招災。文化大革命後母親有一段精神

壓抑時期，找來一副麻將排解鬱悶。一千零一次和三個子女開枰。哥哥經商有年，麻將搓得入型入格，喜

歡打英雄牌，高歌奮進，不大顧家。母親說：「你學賭神周潤發？那是拍電影。」姐姐看來不怎麼打牌，

只是看準媽媽叫胡馬上送章，得到嘉許：「明明（馬淑明）乖起來都幾識做。」我為了入門，買了本《麻

雀須知》，學習基本法只為基本不犯法。逮空胡一把冷門小牌。母親評價我：「拉拉雜雜，廣東牌、上海

牌、台灣牌甚麼也叫胡。」我湊趣說，還有東北牌，「中、發、白」也算一坎，可以碰，不許上。媽媽笑

笑指着我們說，你們三個也算「中、發、白」？「家姐是名正言順的紅中，紅虹嘛。哥哥發財，下海多年

了。」我兩手一翻說：「小弟是一窮二白吖。」姑奶奶我還是租客，窮

甚麼呀你。」哥哥接着說：「加拿大的親友都說我沾了弟弟光，你紅過太平洋啦。」媽媽望着五十上下的

兒女道：「馬師曾紅線女都是白手起家。」

その實早年我也問過爸爸：「媽媽打牌厲害嗎？」「她哪有功夫打。」「有時要陪那些太太？」「輸的多。」日本人在牌桌選女婿，官商勾結開枱承轉合，人生如戲，如牌戲。我的牌技不入流，人際關係也不及格。

馬氏父子同南洋有極深的淵源。馬師曾混跡新加坡、馬來亞各埠四個年頭，歷盡人間滄桑，含辛茹苦，豈止是「苦其心志，勞其筋骨，餓其體膚，空乏其身，行拂亂其所為」，百煉成鋼，終於出頭。父親從三十塊新加坡幣身價被人買來賣去的劇團雜役，昇華到以「聲震南洋七州府著名丑生」進軍廣州，邁出振興粵劇的萬里長征第一步。馬鼎盛則以香港民間軍事評論員被特邀為廣東省第10/11屆港澳地區政協委員，他爭取在八次大會發言及歷次港澳聯組、小組發言中，緊扣經略南中國海的議題，反覆強調三百萬海洋國土對於壯大中國國防戰略的必要性。馬鼎盛指出，百年來歐亞列強及東南亞周邊各國肆意壓縮中國的海洋生存空間，特別是中國南沙群島絕大部份被武裝竊據，中國百萬漁民斷絕生計。近年中國成長為海洋運輸世界第一大國，南海作為我們走向世界的起步點，再也不能容忍外國艦船「橫（航）行自由」、肆無忌憚的逼近巡邏，甚至在我「臥榻之旁」頻繁軍事演習。我大聲疾呼必須逐步拿回南中國海的制海權、制空權。過去中華海軍孱弱，對印度尼西亞、越南、柬埔寨各國排華無計可施，百萬華僑、華人備受凌辱，今天中國已經是東南亞許多國家的第一貿易國，我們的戰機軍艦亞洲一流，中國海防應該從「黃水」推前到「綠水」以至「藍水」，要有同美國在太平洋分庭抗禮的雄心壯志。廣東政協大會主席半開玩笑說馬鼎盛把軍情觀察室搬進會場了。五年來，中國大張旗鼓「吹砂填海」，在南沙的美濟礁、渚碧礁、永暑礁分別建成幾百萬平方米的人工島，快速修築港口機場供軍民兩用，美國和一些非法侵佔中國南海島礁的國家驚呼：解放軍在人工島部署雷達導彈，將「南海軍事化」，我把它當作誇獎和激勵。

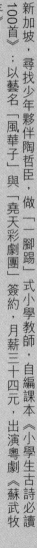

# 第八章：做教師「一腳踢」

新加坡，尋找少年夥伴陶哲臣，做「一腳踢」式小學教師，自編課本《小學生古詩必讀100首》；以藝名「風華子」與「堯天彩劇團」簽約，月薪三十四元，出演粵劇《蘇武牧羊》。

馬師曾，來到駐紮新加坡的一家廣東會館，打聽同鄉陶哲臣的消息。

順便說一下，中國歷史上各省在外埠（包括國內外）所建立的會館雖多，卻以廣東為最。道理很簡單。

廣東是中國最大的僑鄉。而廣東人則是南中國一個最大的海上「游牧民族」群體。他們以天地為廬，四海為家。廣東會館——堪稱一種文化現象，很值得社會學家們把它作為一個專門課題來研究。它最先只是在中國內地發展，如今已然遍佈世界各個大洲。

廣東會館，以清朝初葉開始興盛。那是廣東商人建立在全國各地的客棧、交易與聚會的場所，僅在都城北京就多達四十餘家。然而，最典型的卻是天津的廣東會館，它保存至今，改為華夏第一家戲劇博物館。建於一九〇七年的新式歌舞台見證梅蘭芳、尚小雲的演藝輝煌、孫中山的革命演講……誰讓廣東人迷戀這三件事——經商、戲劇、革命。

很快，馬師曾就找到了小學同窗陶哲臣所在的小學校。

這是一家私立小學——佘街進取學校。

陶哲臣未及弱冠，卻擔任了校長一職，要麼那時的年輕人全都早熟，要麼就是社會晚熟，否則，十八九歲的孩子怎麼可以擔此重任。而且，在當時這還真不算甚麼新鮮事。十八歲的企業家、十八年歲的將軍、十八歲的總編輯、十八歲的名演員……全都不讓人感到驚訝，上世紀（二十世紀）是一個十八歲人當家作主的世紀！

張愛玲的名言是「成名宜趁早」；而我們要說「成功宜趁早」。

對於馬師曾來說，天掉餡餅砸腦殼，人生中的幸運總是躲也躲不過。

千里萬里辭鄉遠遊；一朝一夕得遇髮小。

——如此的驚奇、驚喜在一個人的一生中，能有幾回？有那麼一回就值得你一百次的回味！

陶哲臣一身筆挺白色西裝，一頂遮陽帽，還配一副黑邊眼鏡，儼然紳士派頭。見到髮小自是喜不自禁，尋一家上等餐廳，好好地款待了一番小學最要好的同學。

二人多年不見，有說不完的話。主人殷勤，斟酒滿滿：「快嚐嚐這道菜！這是本地最有名的美食——雞肉沙爹！」

136
137

馬師曾一臉疑惑：「『雞肉』就『雞肉』，還『沙爹』？你沒開玩笑吧？怎麼能隨便叫『爹』？」

陶哲臣笑了：「你怎麼還是改不了『老學究』的毛病。我們當時叫你『老學究』真沒錯！較甚麼真兒呢?!咬文嚼字的！人家新加坡人願意叫『爹』，就叫『爹』。其實，這是引進新加坡的馬來西亞名菜！香香的炭烤雞串，搭配爽口、開胃的黃瓜、洋蔥，再澆上一點兒精心調製的黃梨花生醬。太可口，也太饞人！」

馬師曾指着另一盤菜問：「這又是誰家的『爹』呢？」

「咖喱魚頭！印度人的做法！香辣口味！不香不辣，不辣不香；越香越辣，越辣越香。今天，這裏的石斑魚賣沒了，我們只好吃紅鯛魚頭了。」

「深海紅鯛，可是名貴的魚！那不是更好嗎！更好！紅紅活活，有頭有臉，說的是你，說的是我。」

陶哲臣講了一段關於紅鯛魚的故事。

事實上，那不是甚麼人為編造的故事，不過是一種較為奇特的真實的自然現象：「紅鯛魚，是一種很特殊的魚。牠的活動範圍在中國的南海、東海、黃海和渤海一帶。游動姿態很美麗，渾身閃耀着彩色的

光芒。牠燦爛的魚鱗彷彿閃電一樣，劃破海底的黑暗，像是一位紅伶身著絢麗的戲裝，活躍在深藍色的舞台上。最讓人驚訝的是，當一條雄性的紅鯛不幸去世時，牠的『妻子們』會悲傷地圍繞一圈，表示悼念。

旋即，其中一條最強壯的雌紅鯛，將會變成一條雄紅鯛，升任一家之主，負責照顧香艷異常的眾多『妻妾』，繼續生活……

不知怎麼，馬師曾聽了紅鯛魚的經歷，不覺黯然失色，竟然產生一種物傷其類的不祥之感。

他怔在那裏多時，再也沒有把筷子伸向這可憐的海洋動物。

看到馬師曾一時間六神無主的樣子，髮小陶哲臣並不見怪。或者說，見怪不怪。只因他小時候就習慣了。這位有些神經質的同窗總是神遊天外，若有所思……你讓他自己安靜一會兒，就又好了，好像甚麼事情也沒有發生。

於是，陶哲臣停頓了一會兒。招呼侍者再添上一些小菜，才緩緩地舉起杯盞，向老友敬酒：「來，乾一杯！祝我們星洲相會！」

「祝重逢！」

「祝重逢！」

眼見一桌豐盛酒席，馬師曾有些過意不去：「只是讓你太破費了！」

陶同學不以為然：「哪裏哪裏，雖說我不算富裕，不聞古語：『自奉必須儉約，宴客切勿流連』！」

「這麼說。你還是把我當外人了！我算是甚麼客人，我倆可是同學！髮小！你是光說上句，沒有說下句。古人還說：『飲食約而精，園蔬愈珍饈。』你看看你點的這麼多山珍海味?!」

「對，對，同學！髮小！你說的都對！我說不過你！」

兩人開懷大笑：「好好，為我們南洋相會乾杯！」

「乾杯！」

馬師曾見老友心切，竟然忘了和慶維新劇團打招呼，在他家留宿。

天色已晚，乾脆就聽從老同學陶哲臣的勸說，在他家留宿。

但見同窗所住的房屋高大，亭軒寬敞，不像劇團宿舍那樣狹小、擁擠。這時，還管他甚麼「維新」不「維新」、「劇團」不「劇團」；也不管甚麼「六國」不「六國」、「封相」不「封相」了。陶兄溫順的妻子為萬里來客安排好床鋪，還准許她的夫君多陪陪天涯孤客，讓他們兩個髮小再多多敘舊。

最終，兩人做出了一個重要決定：

他們又喝了些酒，聊天繼續……

馬師曾改換「行頭」，暫時或永久脫離戲班和舞台，做一個教書匠。就在陶哲臣當校長的這間學校——佘街進取小學教課。

新加坡小學上課有華文課本，新任教員馬師曾甚至無須備課。

況且，當時，這裏的小學校最歡迎能夠「一腳踢」的教師，那就是「萬金油」，既能夠教學生語文、歷史、地理等基礎課，又能夠兼任體育、音樂、美術等輔助課。這樣的教師一專多能，一身多任，能給私立學校節省開支。而辦學並不賺錢，尤其是開辦小學校，頂多算是小買賣。至少，不如當地的橡膠種植業、稀有金屬業、旅遊餐飲業等大量吸金。

走馬上任。馬師曾當了三個多月的孩子王。孩子們倒也聽話。老師不算嚴厲，卻在課餘和學生們有說有笑。師生相處，其樂融融。

新加坡人口中百分之七十左右是華人。因此班裏的學生，大多是華人子弟，漢語教學也就成為重要課程。這時，從小跟外叔祖——馬楨榆學習傳統國學打下的扎實基礎，派上了用場。

馬師曾拿出了自己祖傳的漢語「秘方」，自編自寫小學語文講義，每天給孩子們講一首語言淺顯、通俗易懂的古詩，大多是五言或七言絕句。孩子們和家長都感覺新奇而有趣，學習效果甚佳。這對馬老師來說，信手拈來，並不費力。這些小詩都是他的蒙學養料、童年記憶。等到一個學期結束，整理整理，正好湊足了一小本中國漢語古詩小學讀物，共計一百首詩，其中五絕四十首、七絕四十首、五律十首、七律十首。他將語文課上的「每天一詩」精心編訂成冊，書名曰——《小學生古詩必讀一百首》。

——正當如此盡職盡責的馬老師講到第一百首古詩的時候，小學校的暑期到了，學生們該放假回家了。

一個不好的消息接踵而至。

一直以來，佘街進取學校經營不善，經費總是入不敷出。校長陶哲臣和妻子早有「關門」的打算，如今另有高就，即將離開新加坡。

陶哲臣對馬師曾說：「老弟，你怎樣打算呢？要不，這個學校由你接管？」

馬師曾說：「這麼個攤子，你都弄不好，我哪行?!你別管我，要走就走吧！」

百般無奈之下，馬師曾只好再去慶維新戲院探班。再去找慨然散金、為自己贖身的好兄弟「小生

全」。

人活天地間，做事莫拘泥。

儘管古訓說得明明白白，甚麼「凡事當留餘地，得意不宜再往（見清初朱伯廬《朱子家訓》）」之類，恐怕是當事人沒有體味過山窮水盡的滋味。

再見「小生全」，馬師曾有些尷尬，有點兒敗走麥城的羞怯。

雖然小學校關門不是他能夠左右，但是想當教書先生、想脫離梨園行當，確定無疑——是他自己三個多月前的想法和決定。

人家「小生全」還是「小生全」，又見好友欣喜若狂！他看出馬師曾的心事，就笑哈哈地說天說地，並若無其事地調侃：「我沒有諸葛孔明的腦子，沒有他那麼能掐會算，可我就知道你會回來！你是想我啦，對不對?!」

馬師曾知道「小生全」在給自己台階下，也就領情，接茬兒說：「是呀！能不想你嗎?!沒有你，就沒有我的自由身！我是一個老黑奴，你就是美國總統林肯！（早在辛亥革命前後，上海京劇名伶潘月樵和廣東木鐸劇社先後演出過京劇與粵劇《黑奴籲天錄》）」

俗話說得好，「天無絕人之路」。

萬事誰能料？人有稀世福。

算是馬師曾交到真朋友，又是仗義的「小生全」為他解了難，找到個粵劇班演小生的差使。

文冬埠，這個華僑聚居的小市鎮，是一個丘陵地帶。

那裏的礦工很多，全都是粵劇的擁躉。一個名叫「堯天彩」的劇團正在招聘小生演員。雖是第三號小生，座次低一些，也還是個挺不錯的營生。至少有吃有住有補貼。

在「小生全」的大力推薦下，馬師曾順利地與劇團簽了合同。

臨行前，馬師曾的心裏七上八下，好不安生！

他知道自己甚麼都不會，來到新加坡後，總共登台演過兩三晚馬旦的角色。台步都沒走順，曲調也沒記熟。至於小生的戲，那就更是擀麵杖吹火——一竅不通！壓根兒就沒學過！簽了合同就得上台表演，那可不是鬧着玩的！

「小生全」想的周全，他給馬師曾一人辦了個「小生強化訓練班」。總計也就是三天「培訓」時間。

聽說馬兄在唐山（不是國內河北唐山，而是指中國，華僑稱祖國為大唐江山，所以叫「唐山」）吊了幾天嗓子，「小生全」就讓他喊兩嗓子，喊甚麼都行。

馬師曾氣運丹田，卯足了勁兒，大喊大唱了幾句。他的全部看家本領也就這幾句——

一品翰林宮院，許多吏部文章。上奏龍顏大悅，賞賜黃金萬兩……

——前面兩句是在廣州跟戲班師傅學的，後面兩句是自己臨時胡謅的。

沒想到，「小生全」一聽，高興得直鼓掌。大加讚賞不說，還篤定馬兄日後會紅得發紫，名滿天下：

「你的聲音好得很呀！不得滿堂彩才怪！甚麼樣的角色擔當不起?!讓我先教你兩度『散手』，保管你登台不會『撞板』！」

馬師曾學會了《大賀壽》（《八仙賀壽》）、《小送子》（《天姬送子》）等幾齣戲關鍵場次中的主

要段落，主要是掌握小生表演的台步和唱詞。而第三小生一般都是扮演諸如——「雪樓書童」、「太子下

漁舟」等陪襯角色，唱、念、做、表的程式清晰、套路分明，因為戲份不重，學也不難。

細心的「小生全」還額外地教會他一曲——《遊花園》的唱段，以備萬一。萬一上演觀眾看好的折子

戲《西廂記》，需要扮演公子的第三小生在遊花園遇美人時，也能從容應對。

三天，僅僅三天。

三天不短，能做許多事情！

海倫·凱勒（美國當代著名作家，一八八○年至一九六八年）曾經說：「假如給我三天光明，我會看

到多少東西呀（見自傳《假如給我三天光明》）。

對於懂得將生命能量濃縮為原子能一般核動力的人，三天，實在是大可利用的大好時光，那可是金子

一般沉甸甸的七十二小時呀！

馬師曾與堯天彩劇團簽定合同，原本月薪三十二元，薪酬已經不少。

但是，後來的小加碼全靠「小生全」的極力推銷：「這位馬師曾先生可是大才子，大陸戲班都稱呼

他為『文學家』！不光會唱戲、能演小生，還是兼做『師爺』！人家自編了一本新加坡小學華文課本——

《小學古詩誦讀一百首》。自己也能吟詩作詞！更寫得一手好毛筆字呢！撰寫個戲院廣告、海報、書信、

文案之類，全都不在話下。編寫個劇本、唱段也行……」

一聽這來頭，是個大人物啊！

堯天彩劇團老闆、班主簡直樂壞了。

這不是正和了劇團「天彩」的大名，無意之中，中了一個天大的大彩嗎？！

——於是，人還沒到，再加兩元，月薪就變成了三十四元。

去劇團報到時，馬師曾突然發現自己還沒有戲裝。

幾個月黑板加粉筆的生涯，已經讓他落得「清苦」二字，一文不名，再置辦兩套像樣的戲服談何容易。

正在躊躇猶豫之時，早讓「小生全」看在眼裏。當初馬兄代筆吟詩，讓自己抱得美人歸的幸福感，使他那救人救到底、送佛送到西的慈悲心再度爆棚。就再掏腰包購置了名為「四處海青」的小生戲袍一件、一對小生靴、大小兩條毛巾……件件雖屬估衣店裏的二手貨，卻也不顯陳舊，很拿得出手。

馬師曾將衣物全都塞進自己的一隻破皮箱，衣服不多，是因為這裏一年四季平均溫度，總是保持在二十三度至三十四攝氏度之間，只穿一身單衣即可。

他搭乘一輛汽車，趕往文冬埠的劇團。

但見沿途植被豐富，風光旖旎，中式亭台樓閣與歐洲式花園交相映襯，錯落有致。海上帆檣林立，岸邊綠草茵茵，不時有野生動物出沒，而名花異卉更是鮮艷。直讓人不錯眼珠，只覺心曠神怡。

濱海的一座山巒之上，東西兩尊海口炮台巍峨雄壯，算是從海上眺望星洲的標誌性建築。駐守的英軍士兵持槍而立，大不列顛王國藍底紅白相間的米字形國旗甚是招搖。據光緒年間的英國人戶籍冊所統計，在此定居的中國人有八九萬之多——二萬四千九百八十一名福建人、二萬二千六百四十四名潮州人、八千三百一十九名瓊州人、一萬四千八百五十三名廣州人……還有二百七十二名不列顛籍華人。等到

二十一世紀的今天，華人人口已經多達三四百萬人。

自從十九世紀六十年代新加坡成為英國殖民地以來，這裏的道路交通已經非常現代化。代步工具五花八門——有帆船、小艇，有馬車、牛車，也有手推車和自行車、摩托車和小汽車……自來水管通到各個城鎮街區，煤氣燈則把夜晚的街市照得通亮。城市街道上，隨處可見不少西式醫院、銀行、教堂、博物館、圖書館、動物園、植物園、影劇院、郵電局和棒球場……

當地不乏經營廣東風味佳餚的酒樓，其間的酒品可謂中西合璧，既有嶺南的糯米酒、江浙一帶的紹興酒，也有法國香檳、白蘭地以及英國的威士忌……其時，害人的鴉片煙同樣在這裏大有銷路。那些洋車夫十有八九是癮君子，他們將辛辛苦苦的血汗錢用以自戕。當然，各個城市都有一些專門上演中國地方戲的劇院，演出的劇目主要是粵劇，也有閩劇和潮劇。

馬師曾來到堯天彩劇團。他自己給自己起了個藝名——「風華子」，意思是「風花雪月，才子多情」。

劇團裏的人，個個名字好奇怪，要麼像日本人名字，要麼像韓國人名字，就是不像中國人名字。班主是小武，名叫「英雄信」，其妻子是正印花旦，人稱「揚州妹」。女小生大號「新太子友」，男二小生名曰「小生貞」，公腳子（末角，專演白鬚白髮的唱功戲）叫做「牙達」，丑生綽號「婆嫂」（粵語上年紀的女人）良……

戲班同仁大多是認字不多、科班出身的江湖藝人。

一個月來，每晚演出的劇目，皆為傳統的舊戲如《江湖十八本》之類，也有當時較為流行的劇作《六

國封相》、《八仙賀壽》、《天姬送子》等，再加上一些觀眾愛看的連本戲《東周列國演義》、《三國演義》、《封神榜》……

「風華子（馬師曾藝名）」作為第三小生，儘管天天亮相，在舞台上晃悠幾下，但畢竟戲太少，難給觀眾留下深刻印象。這就像一個合唱演員天天亮嗓，卻到底不如獨唱演員一經引吭就獲得千人矚目、萬人欣賞。

世界上，每一個天賦異稟的人，在人生路上沉寂的時間都不會太長。

這一天，西天的雲霞格外火紅、明亮，雨後的山巒萬木滴翠，好像是要有貴客臨門。

真是這樣！廣州粵劇名流「老新華」走訪新加坡，蒞臨文冬埠。

他的到來給了馬師曾（即「風華子」）一個展露頭角的機會和來自觀眾的認可。

按照一般老舊的戲行規矩，已經成名的戲劇大老倌（今天叫大咖）到訪，劇團要讓出一兩場戲給大老倌來演。這是基於兩種考慮，一是借助大老倌的名望來「旺台」，也就是撐場子；二是借機封個「大禮包」給大老倌一些酬勞（羊毛出在羊身上），以表示江湖義氣。

大老倌「老新華」點着名要唱粵劇傳統名劇《蘇武牧羊》，這是他自己編劇自己主演的拿手戲。其中的唱詞十分講究，顯示出相當的文學功底：

蘇子卿，蘇子卿，困在那匈奴北海邊，冰天雪地，將廿年。忘不了錦繡，山川。我朝也思，

我暮也想，我的好祖國，你常在我的夢魂顛。

誰料秋復秋，年復年，雁來雁去，徒令我望眼，將穿。你是有心，抑無意，雁呀你慣學洪喬，辜負了相思，不淺。何以十九年，消息斷，唉！等同異世，此身如隔，雲天。莫非是，我同胞，當我在匈奴，遇險。莫非是，當我蘇子卿，屍骨，無存。疑我死，疑我亡，疑我失德，叛變。因此上，不來理會，視我作縹緲，輕煙。

.....

第三小生馬師曾，在這齣戲中飾演「猩猩子」。

但他戲齡太短，所學不多，又非科班出身，許多曲調和唱段都很陌生。

他自己是一個生手、菜鳥，而與他同台對唱的卻是粵劇名伶。

劇中的「猩猩子」，習慣上總是演唱「亂彈（一種曲調）」，他哪裏會唱啊，真是急煞個人！

眼看《蘇武牧羊》就要開演了，「風華子」還沒有找到調門。無奈之下，情急之中，他只好硬着頭皮開口，向前輩「老新華」請教「亂彈」唱法。並匆匆忙忙地學了一遍曲詞，就隨着鑼鼓點兒，粉墨登場了……

或許是他真有些本事，才敢憑借急就章式的討教而做戲，或許是他靈性過人，過曲不忘，才能闖過這樣的難關。

總之，當他飾演的劇中小小人物「猩猩子」一亮嗓，只一句「孝敬只因從父命」，就博得滿堂彩。觀眾對這位初來乍到的年輕演員「風華子」開始好奇，只見他看似新手又不像新手，功架沉穩，唱腔飽滿，動作利索，吐字清晰。就這樣絲絲入扣、陣腳不亂地把一整場戲演了下來。

台下的人們竊竊私語：「這『風華子』是哪來的？還真有模有樣！」「聽說是從廣東來的，歲數不大，也就十八九歲。是一塊名伶的好材料！」

主演大老倌「老新華」也對他大加褒獎，說他聰明伶俐，孺子可教。馬師曾得到這樣的誇讚，也受寵若驚，一再表示要向粵劇老前輩多多請教。

失敗太多會成為習慣，成功不少會引來成功。

這次，金寶埠的「慶維新劇團」的掌門人姓崔名賢（諢號「盲公賢」），就看中了這個名叫「風華子（馬師曾）」的能力和才華。僅從這一點看，「盲公賢」先生可是一點兒都不「盲」，而是心明眼亮。

老闆崔賢，我們就叫他「盲公賢」吧，他來文冬埠延請演員加盟，甫一露面，就被「堯天彩劇團」的一張商業海報驚着了，墨跡未乾而字體遒勁：「這是誰的大手筆呀？大字竟然寫得這樣有筋有骨有力度，既瀟灑又得體，一看就有功底，好字！好字！好字！」

——「盲公賢」一連說了三遍「好字」，也就忘了他來幹嗎。好像他不是來招聘演員，而是來聘請一位書法家。

要說這崔老闆——「盲公賢」還真有眼力！看來他一定熟悉中華文化！幾千年以來，華夏字體生發演變不外五種形式——篆、隸、楷、行、草，而中國古人關於書法妙理、翰墨心得大致有這樣「九論」：

一曰「正心論」。——唐代柳公權：「心正則筆正。」

二曰「器志論」。——唐代孫過庭：「得時不如得器，得器不如得志。」

三曰「性情論」。——清代劉熙載：「筆性墨情，皆以其人之性情為本。」

四曰「立品論」。——清代王好：「立品之人，筆墨外自有一種正大光明之概。」

五曰「人性論」。——東漢蔡邕：「夫書稟乎人性，疾者不可使之令徐，徐者不可使之令疾。」

六曰「英傑論」。——宋代朱文長：「夫書者，英傑之餘事，文章之急務也。雖其為道，賢不肖皆可學，然賢能之常多，不肖者能之而賢者遽棄之不事哉！」

七曰「靈物論」。——明代項穆：「夫人靈於萬物，心主於百骸。故心之所發，蘊之為道德顯之為經綸，樹之為勳猷，立之為節操，宣之為文章，運之為字跡。」

八曰「新意論」。——宋代蘇軾：「吾書雖不甚佳，然自出新意，不踐古人，是一快也！」

九為「筋骨論」。——東晉衛夫人：「多骨微肉者，謂之筋書；多肉微骨者，謂之墨豬。」

最是這最後一種「筋骨論」，可謂正中肯綮。

戲班主「盲公賢」非常喜歡招賢納才，一打聽，這寫海報的人，原來是第三小生「風華子」，就不再多說甚麼，馬上邀請他加入自己的團隊——金寶埠「慶維新劇團」。

通文墨、擅書法，這事放在中國大陸算不了甚麼，可在星洲就大不一樣了，尤其是在戲班就更屬鳳毛麟角。馬師曾——第三小生，僅僅憑借書法功夫，就能坐上粵劇劇團第一或第二小生的席位。

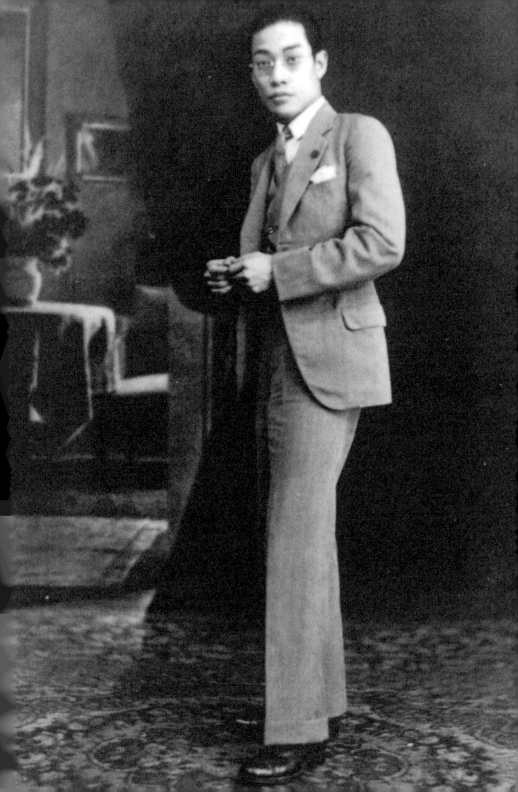

▲ 梅蘭芳（左3）成名比馬師曾（右1）早很多，1916年第三次南下演新戲
《黛玉葬花》等連唱45天。1919年應日本帝國劇場邀請，攜同「喜群社」
訪日在東京、大阪、神戶等地演出，名聲遐邇。圖為1960年「全國表演藝
術研究班」，梅蘭芳馬師曾任導師。（紅中心供）

▶ 一表斯文的馬師曾。

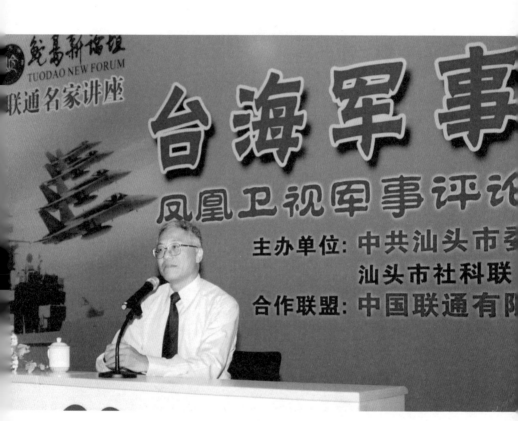

▲馬鼎盛的軍事講座。秉承父親愛國主義精神，馬鼎盛一直關注國防建設，同有識之士探討中華民族的敵我友國策，與廣大觀眾、聽眾和讀者一起分享國防意識。

# 馬鼎盛 識：父子講學

馬師曾教書，可謂書生本色、家學淵源。新加坡的華人社會，同祖國同聲共氣、息息相關。不過命運安排他入戲行，踏上「學而優」的人生路。我中學的志願是人民教師，成人後上講堂樂此不疲。

馬師曾的一方閒章《學而優》，陽文。側面陰文「伯魯兄雅念，弟葉子修敬贈，民國卅四年八月，尤博刻於八步」。這應該是抗日戰爭勝利時刻，老馬的連襟葉思永送的紀念品。子修是他的別字，伯魯則是馬師曾別字。父親對我解釋並非「學而優則仕」的意思。書香門第的馬師曾本色是莘莘學子，身處山河破碎風飄絮的時代，造化弄人淪落梨園。舊社會優伶之輩是下九流，《紅樓夢》中晴雯「心比天高身為下賤」；馬師曾則是「位卑未敢忘憂國」，他所唱所編的粵劇，時刻不忘憂國憂民，兼知勸懲之義。有機會步入教壇，馬師曾一展胸中才學。馬鼎盛中學的志願是人民教師，成人後一登講堂則全情投入樂在其中。

在中小學階段，「自由散漫」的考語是前後五六個班主任對於我的共識，加入少年先鋒隊難於上青天，一直到五年級最後一天才勉勉強強戴上紅領巾。見到爸爸忙不及地炫耀當時得意忘形，少先隊輔導員建議唯一的新隊員給大家講個故事，我順口就是「文若虛遇巧洞庭紅」，全班同學聽得津津有味，輔導員表揚說：馬鼎盛能看《初刻拍案驚奇》，這是高中的課外讀物。說到這裏，哥哥哼一聲說「貪天之功」。我那時不過看看《西遊記》《水滸傳》和《三國演義》；「三言二拍」的故事從小聽父親講不少。在中隊會上我得到鼓勵就像脫韁野馬，把《說岳全傳》《楊家將演義》《東周列國志》和《克雷諾夫寓言》的精彩片斷和盤托出，一口氣講到吃晚飯。爸爸先列舉我有記性、不怯場、有點口才，然後教訓小兒子：說話是給人家聽的，你一下子講這麼多，同學們都願意聽嗎？二十多年後我有機會登上講台，無論是幾百人的圖書館、大學階梯教室、香港大會堂、省人大會場、警方學習班還是幾十人的獅子會場、甚至幾個聽眾的澳門

文化講座，我事先都會徵求主辦方意見，務求「看人下菜」；開講期間不忘察言觀色，鼓勵觀眾互動，牢記父親的秘訣：聽眾是上帝，不是填鴨。

我重視聽眾，更尊重軍事真相。絕對不媚俗。我第一部軍事歷史專著《國共對峙50年軍備圖錄——台海戰線東移》的主要論點，經常在講堂同大家分享。一九五八年國共空軍在台海大戰，雙方都宣傳勝利。作為民間軍事評論員，不可能掌握真實的擊落飛機數字。我看到國共兩軍公佈的空戰區域是相同，歷次戰場都在大陸及沿海，絕對沒有打到台海中線，更沒有在台灣上空開火。據此我斷定一九五八年空軍優勢在老蔣手裏。沒有制空權，當年解放台灣的時機不成熟。

再有一個故事，二○○二年十月二十三日，俄國官方報道：四十多名車臣游擊隊闖進莫斯科軸承廠文化宮，劫持八百五十餘觀眾和演職員為人質。他們早在劇院周邊佈滿爆炸裝置，還在劇院各個角落安排身上捆綁炸藥的自殺式女襲擊者。普京決定向劇院內灌入臨床常用的麻醉氣體。特種部隊推倒薄牆進入舞台，狙擊手要在兩秒鐘內擊斃所有持爆炸物的恐怖分子。俄軍結果全部殲滅敵人，只誤傷了幾個人質。香港的電視台請我現場評論，我當即指出普京撒謊，容納幾百觀眾的劇院有幾千立方米空間，在兩秒鐘內不可能灌滿足夠的麻醉氣體制服幾十個車臣人。除非使用劇毒的軍用神經毒氣，但是必然造成大量人質傷亡。電視台高層提醒我別質疑普京，要相信莫斯科和北京專家。我堅持據事實和常理分析的判斷。好在俄國在總統之外還有議會，有反對黨，有獨立媒體。半年後披露人質傷亡數百，普京使用毒氣。

# 第九章：太平間詐屍案

馬來西亞，金寶埠，受班主「盲公賢」賞識，轉入「慶維新劇團」，出演《杜十娘怒沉百寶箱》中的「薄幸郎」；失業後沿街乞討，蹲班房看守太平間，賣膏藥，採礦沙，咖啡店記賬。

俗話說「水漲船高」，人世浮沉亦如此。

金寶埠「慶維新劇團」的演員陣容相當不錯，他們大多具有多年戲齡，唱做俱佳，這也讓「風華子」能多與高手切磋、過招，從而多長見識和本事。

其正印小生——「風情郁」，正好與馬師曾的藝名「風華子」形成一種排行關係；正印花旦——銀飛鳳，也是從廣東來淘金。第二小生——「風情錦」，功夫不讓頭名；二幫花旦——仙花明，則是「風情郎」之妻。還有大花面——曹操耀，二花面——大牛水，武生——聲架悅，正印小武——趙雲笑，丑生——生鬼操等一干實力派角色。

對於一位剛出道的戲劇演員來說，別人的缺席就是你的機遇。

——其實，各行各業，都是如此。

這晚戲要開場，由名角銀飛鳳主演的《杜十娘怒沉百寶箱》一劇中，前面說的正印小生「風情郁」和第二小生「風情錦」，二人竟然同時病倒，不能出演。

假如臨時改換劇目，想必觀眾會鼓譟鬧事。

這讓戲班主感到絕望，急火攻心！

萬般無奈人生豹膽，走投無路敢出險着。

按照戲行慣例，很少有第三小生代替第二小生乃至正印小生出演。弄不好，第三小生在台上有個閃失或荒腔走板，砸了人家第二小生或正印小生的牌子，你說這罪過該算誰的?!再說，「風華子」入行不算久，戲碼也生疏，倘若演得不好，也給整個劇團丟臉呀。可是，梨園界都知道，救場如救火，也只能冒一回險了。班主「盲公賢」令旗一揮，「風華子」領命，飾演劇中頭號人物薄幸郎。

「風華子」——馬師曾感到興奮異常，躍躍欲試。

女主演銀飛鳳私下擔心，「怕他拍檔不來」，毀了自己的名聲；眾演員覺得有些荒唐，卻懾於班主威勢，敢怒不敢言……

銀飛鳳終於忍不住，揪住「風華子」的衣袖小聲問：「你有把握嗎？」

「風華子」——馬師曾是誰，未來的粵劇泰斗，生來就是個頂好強的人。哪有猶豫、含糊、怯場、篩糠的道理？！再說了，沒吃過豬肉，還沒見過豬跑？小時候沒少看戲，也會唱一些經典唱段，其中就包括這齣「杜十娘」。他不僅不打磕絆，還非常脆生生地說：「沒問題！」

——說是沒問題，還是要格外認真、謹慎地對待。

於是，兩人一起，認認真真地趟了趟戲路，走了走台，對了對台詞和唱詞……

粵劇《杜十娘怒沉百寶箱》，是根據明代通俗小說家馮夢龍（一五七四年至一六四六年）的小說《警世通言》中的名篇改編而成。

馮夢龍本人就很風流倜儻，因科舉屢試不中而灰心。他結交一位蘇州歌妓侯慧卿，熟悉了青樓粉黛的生活，並為其賦詩：

詩狂酒癖總休論，病裏時時晝掩門。最是一生淒絕處，鴛鴦塚上欲招魂。

夢龍先生曾說：「世俗但知理為情之範，孰知情為理之維乎？」又云：「民間性情之響，天地間自然

之文。」「借男女之真情，發名教之偽藥。」他認為其市井小說、紅塵戲劇大可使「怯者勇，淫者貞，薄者敦，頑鈍者汗下」；其名言警句亦不少：「人不可貌相，海水不可斗量」；「人逢喜事精神爽，月到中秋分外明」；「勢不可使盡，福不可享盡，便宜不可佔盡，聰明不可用盡」。這位萬曆年間的作家寫作目的明確，主張「情教」、「導愚」、「觸里耳」、「振恆心」。

不知馮夢龍，難懂杜十娘；不知杜十娘，難演薄幸郎。

此時的「風華子」馬師曾之所以能輕易超越梨園儕輩，獨步藝苑。他對於戲劇劇本和人物的深刻理解，直接表現在他少年時代飽讀詩書。正式基於古典文學知識的文化水平和內在修養使得他鶴立雞群，舉手投足有根有據，一個不經意的眼神也具有心理層面的含義，不能亂來。杜十娘是青樓妓女，但不是一般的風塵女子，她對紹興富家公子李甲──薄幸郎的一腔愛戀，具有捨命「豪賭」的意味，卻終究以命相抵命運的無情，縱身葬入茫茫大海。而薄幸郎的性格與杜十娘的爽朗剛烈截然相反，他在懦弱中有些無奈，也在退縮中有些苟且，因此目光含情而又躲閃，舉止文雅而有萎縮……所有這些人物內在感情的微妙之處，都逃不出會演戲人的方寸……

正是：

大幕拉開，杜十娘軟玉溫香姣好模樣，步態迷人豐姿綽約。

一吐唱詞，滿座洗耳：

坐中若有杜十娘，斗筲之量飲千觴。院中若識杜老嫩，千家粉面都如鬼。

秋水盈盈眼欲描，海棠帶醉更添嬌。煙花名巷浮沉久，淚灑平湖第幾橋。

風月場名妓對公子哥李甲的情意款款，句句嬌美動人：

俏郎君，弄鳳凰簫，公子多情憐弱小，錢塘李甲，戀妖嬈。脫籍迎歸情款款，十娘不再淚飄飄，百寶金箱收拾停當了，辭卻煙花歲月，不復柳悴，花憔。拜別姐妹同群，再說一聲，去了。

鶯聲一語「李郎啊」，繼續唱道：

我身入飛絮隨風飄，萬里關山唯君照料。終身之託，情意幾回表。君休叫，盟約輕毀掉。駕輕車，滿路花亦俏，只望到歸得錢塘如花妙。兩相諧和，朝夕亦同唱悅情調。恩愛深深，永不消，只願此柳眉如許，任君描。

——該輪到馬師曾演唱了。

他的扮相雖然沒有變，穿的是正印小生——「風情郁」的全套戲裝。

但是，對人物的處理卻翻出新意，讓觀眾感到新鮮有趣。他有意使唱曲有一種飄飄忽忽的感覺，連同眼神也在朦朦朧朧中游離，而肢體語言則棉絮之輕顯得沒着沒落，用以表現薄幸郎李甲的不可靠、不擔當、不靠譜。這樣做的效果奇妙，台下一片叫好。

這種台上台下的良好互動，正是戲劇演出的佳境。

原本心情緊張的老闆「盲公賢」，面部表情鬆弛了許多，也跟着觀眾鼓掌。於是，演唱者也就更加提神，嗓門也好像塗抹了潤滑油的金屬，那叫一個響亮……

應該説，這齣戲畢竟是女角杜十娘為主，而她的悲劇人生也令人淚零……

鄙夫變心太無良估道生生世世相依有靠，我歸宿喜有望脱火網，你歸鄉遠去去扮翁姑許將婚配，怎知願已枉。天何不憫苦命人，十娘命比桃花薄……我懷中這百寶箱，金銀珠寶數難量，翡翠金釵好把傍……誰料你無福消受呀只好赴汪洋。白浪滔滔水茫茫，日夜奔流無定向，十娘歸宿何處是，千秋遺恨，水雲鄉……了卻此生葬波浪，向船家躬身，深深下拜，望你日後能為我燒炷香。十娘去了！

——戲唱罷，馬師曾仰天大嘯，暢快不已，體驗了一回李白——「我輩豈是蓬蒿人」的得意。

少年南洋得志，星洲升起粵劇未來之星。

在他自己有點兒趾高氣揚時，同戲班夥計們的嫉妒也隨之而來，且來勢洶洶……

人，有時要為自己的出人頭地而付出代價。

這次，對馬師曾來説代價有些大。

就在班主「盲公賢」為業務前往唐山（中國大陸）的時候，戲班的人發動一起「政變」。

他們把「破壞戲行規矩」的罪名加在「風華子」馬師曾的身上，說他從第三小生陡然在一夜之間擔當正印小生，是鑽了人家突然患病的空子，乘人之危！這種「越級」犯禁的事情，不可饒恕！且犯了眾怒，不得在此做藝！

而鬧得最凶的，當然是利益和面子受損最大的正印小生——「風情郁」。他的藝名中的一個「郁」字，本來是指林木叢生的茂盛或滿腹經綸的，這時卻只剩下一個解釋：鬱悶！

鬱悶和憤懣至極的正印小生在班主不在時，暫時履行戲班班主的責任。

一朝權在握，他哪能輕饒了「犯上」、「造反」的異國他鄉的無名後生呢。他勒令馬師曾捲起鋪蓋，馬上離開！

馬師曾被這幫同行排擠，在戲班混不下去，失業在街頭，流浪在人間，四顧茫然，不知所措！如果實在找不到工作，只能靠乞討生活，一般腦瓜靈活一些的人都會想，大城市的條件要比小城鎮好得多。記得影視演員王志文曾經酒後吐真言：「你就是託生為一條狗，也要生活在北京！」

——他的意思是說，作為一個演員，尤其是想當明星的演員，你就一定要在國家中心——首都討生活，那才會有希望！

此時的馬師曾也知道，和尚化緣也離不開富人聚居地，流浪漢乞食也必須在繁華街區，於是他從這小地方——金寶埠出發，來到大霹靂埠（又稱「怡保」、「霸羅」）找機會。

大霹靂埠確實有一個戲班，馬師曾讀過戲班演出的海報後，按圖索驥，前來找營生。

幸遇曾在新加坡「慶維新劇院」同台演出的小生「銀牙超」。

那時馬師曾演馬旦，與其有點頭交情。

「銀牙超」還認舊人，對馬師曾說：「現在找事做很難！戲班人滿為患！要不，先委屈你一下，在這裏做一個『掛單和尚』？」

——事到如今，哪還能討價還價呢，馬師曾只能是千恩萬謝呀。

外人，恐怕不知道戲班裏這點兒事。

所謂「掛單和尚」，就是失群的孤雁或離群的孤狼。您都「掛單」了，意思是說廟裏已經沒有和尚陪您念經了。放在戲班，就是說沒人伴您唱戲，您就掃掃地，倒倒茶，遞遞毛巾，幹些雜務。

打雜的日子很不好過，可以說顏面丟盡。

別人吃完了飯，有剩的，才輪到你進食，常常是杯盤狼藉下的一些殘羹剩飯，要麼就是清湯寡水。住呢，您只能住在戲棚下，披星戴月一點不假，碰到野狗還有危險。戲班人管這叫做——「朝捲晚鋪」。睡覺或休息時，不能阻礙旁人走路，如果太靠近甬道，人家經過時會順便踢你一下，這還算禮貌，不然當眾呵斥和辱罵您也不稀奇。

然而，即使是「掛單和尚」的日子也過不長久。

還不到一個月的功夫，戲班出去巡演，「銀牙超」一揮手和馬師曾就拜拜了。

這下，馬師曾又流浪街頭了，只是從金寶埠的街頭，挪移到了大霹靂埠的街頭而已。

要說，只是這城鎮的規模和繁華程度是變大了一些，可是，流浪漢的處境卻絲毫沒有變好。

一個戲班底層的「掛單和尚」，此時變成了地道的乞丐。

十字路口，就是乞丐背負的十字架，假如能把這十字馬路立起來的話。

這裏過往穿梭的車多人多，穿戴時髦或得體、舉止優雅且風度翩翩的人也多，一句話，腰包鼓的人多呀……

馬師曾往這裏的電線杆一靠，清閒自在得不得了，有一句沒一句地行乞，像是在台上演戲，一點兒也不覺得難堪。他手裏捧着一頂乾乾淨淨的白色禮帽，總是姿態優雅地躬身說道：「小姐，先生，弟弟餓了，弟弟餓了，你看，小弟弟瘦成這樣，真的餓了……賞一頓飯吧，或賞一杯飲料……」

看到這乞丐長得英俊，濃眉大眼，聲音還好聽呢，就像在唱戲一樣，也就不時地有先生、小姐停下腳步，瀟灑地往他的白色禮帽裏扔錢，或是鈔票，或是銀元……

沒想到，不能說有求必應，卻也應聲不斷……

他一看，日進斗金不敢想，日有零錢還不少呢。於是隨興編了一首乞丐歌，一唱就使他的乞討變成了藝術，而且收穫頗豐。

人在絕境時的幽默，才是真正的幽默。

馬師曾原創的《乞丐歌》是這樣的諧謔調侃，雖然身無分文，卻沒有半點寒酸相，讓人聽了開心，不掏錢接濟一下，自己都不好意思：

星島天熱雨水多，花兒渴了有水喝。一年四季產鮮果，鳥兒吃飽才唱歌。
椰子榴槤菠蘿蜜，山竹毛丹奇異果。石榴多籽您有福，手指葡萄好施捨。
哈哈哈，哈哈哈，花兒渴了有水喝；哈哈哈，哈哈哈，鳥兒吃飽才唱歌。

先生小姐心眼好，聽我唱支乞丐歌。人生低谷沒着落，我有古琴弦已瑟。
一滴露水潤潤嗓，一葉青草解了渴；一塊小小麵包渣，一隻螞蟻就能活。
哈哈哈，哈哈哈，一葉青草解了渴；；哈哈哈，哈哈哈，一隻螞蟻也能活。
先生小姐心眼好，你能見我不管麼？各位心眼實在好，哪能見我不管呢！

——意想不到的是，馬師曾的「化緣乞食」成果不小，進項不少。

他每天早晨八九點鐘，趕在上班時間，按時「上崗」。

不一會兒，禮帽裏的蹦子和現鈔就裝得滿滿，只恨帽子的凹槽太淺。

一天、甚至好幾天的食宿款，全都有了。他就買一張報紙，尋一處幽靜的茶館坐下來，細細地品他最愛喝的一種「爹爹茶」。一飲就是一整天，直到落日染紅了西天和港埠的海灘，椰子樹的樹梢上掛一彎銀鈎。

沒想到，麻煩又來了。

馬師曾每天在這裏演唱《乞丐歌》，已經成為街頭一景。只要他一開口，十字路口就開始擁堵，人流就開始聚集，一時間，鬧得風生水起，甚至驚動了當地警務人員，前來勸阻他不再發聲。

一次勸阻不行，兩次；兩次勸阻不行，三次……

最終，終於把警察惹急了。

警方以妨礙交通、破壞秩序、有傷風化、誤導青年等「四項罪名」將他逮捕，雙手被拷上手銬，蹲了英國人的班房。

我們在小說、戲劇、電影、電視劇等藝術作品中，常見英雄救美，惟有現實生活能夠提供我們美人救英雄的故事。

你一定還記得，前面（第四章）提到過馬師曾的中學同學——綽號「繡花鞋」的紅棉同學吧？馬師曾曾在足球賽中的一腳臭球，踢出了一段校園佳話。按照二十一世紀的青年人說法，就是踢出了一個精彩的「橋段」。

那還是大約十年以前的事情，當時的馬師曾和紅棉都是十三四歲的孩子，如今二人都長成了二十三四歲的成年人。

這一天，她帶領她的學生暑期實習，來到「模範監獄」參觀。為了給學生佈置一篇作業，題目是——

《模範監獄裏的典型囚犯》。

光陰荏苒，紅棉已經成為新加坡一所高中學校的中文教員。

優秀的人就是優秀，馬師曾所蹲的監獄可是全新加坡數一數二的「模範監獄」。

這是在開玩笑嗎？

不是！

這是真的，監獄裏給囚犯提供了一個踢足球的空間。

雖然是坑坑窪窪的泥土場地，卻也不耽誤一群鬍子拉碴的凶神惡煞們分隊比賽。何況這星島的天氣，一年四季都是春天和夏天，幾乎沒有秋天，絕對沒有冬天，很適合人們光着膀子開展戶外運動，譬

如踢球。

這所「模範監獄」的監獄長，是一位標準的英國紳士。

他知道女教師紅棉要帶着學生來參觀，就命令手下給每一位囚犯置辦一身球衣，或叫隊服。說是球衣、隊服，其實不過是一件大褲衩和一件背心，足球鞋都是囚犯自己在「監獄車間」裏製作的產品。

比賽開始了。

馬師曾是紅隊一方的主力中鋒，最是顯眼。

坐在場邊觀看的老師紅棉，一開始還沒有注意，看着看着就愣住了，眼珠子差點兒沒掉下來！幸虧一般東人都眼眶眶深且結實！

獄因們的足球比賽剛一結束，英國的監獄長就見證了一場轟轟烈烈的「中國愛情」。

紅棉老師張開雙臂，撲向一身臭汗的「中鋒」。她完全忘記自己是一位教師、身邊有幾十個學生好奇觀望。

馬師曾和紅棉緊緊地擁抱在一起，淚水交流着同窗之誼，目光中蘊含着青春愛意……

只是此時此地，兩個人全都沒有一句言語，一切盡在不言中。

這突如其來的一幕，彷彿戲劇舞台上編排出的一幕，感動了所有在場的人，所有的獄囚和獄警都站在一旁鼓掌，還有其他的帶隊老師和學生。

紅棉也不問原委，一味地站在同窗馬師曾一邊，對監獄長說：「我今天只有一個請求，就是把我的同

學帶走！我不管他做了甚麼，也不管他犯了哪家的法，我都願意出錢把他贖出來。你們要多少錢都行，我的錢不夠，還可以去銀行貸款……」

監獄長畢竟是英國紳士。他馬上微笑着打斷了紅棉，給了她一個果決的回答和意外的驚喜：「尊敬的紅棉女士，請您不要着急！事情可不像你想像的那樣糟糕！事實上，您今天來的正好，您和您的學生所見，正可以寫一篇很好的畢業論文——《論一位獄囚的作為》。我們這座『模範監獄』的『模範獄囚』，正是您面前的這位馬先生！我們當時把他請進監獄，也是一個『軟司法』行為。甚麼叫做『軟司法』呢？說起來有點兒囉嗦，那就是——當一位無業遊民在城市裏四處流蕩，且身懷絕技，他逢人乞討有傷斯文，卻並不觸犯法律，但也確實在一定程度上破壞秩序、有損大英帝國的尊嚴，何況我們的王子要來旅遊。於是，我們不得已才加以干涉，用強制方法把他請進『獄所』。需要強調一下，我們對馬先生非常了解，也格外欽佩！他演唱的《乞丐歌》比《聖誕歌》的意境不差，曲調也很美。後來得知，這竟然是他即興所作，自己作曲，自己填詞，自己演唱……當然，他還擁有其他天賦，比如中國書法和廣東粵劇……

「而我們『請』他進來，也有兩個目的。一則，是讓他有個臨時住處，不至於地當床、天當被；二則我們警務當局也對上面有個交代，至少在王子來訪期間，社會和交通秩序維持得好一些！但是，等到馬先生真地住了進來，我們發現，他在獄中很有威信和號召力。我們的足球隊水平提升不少，這您看見了；而且，我們的娛樂生活，包括獄囚和獄警都能聽到原汁原味的粵劇演唱……例如《蘇三起解》、《鍘美案》，就很適合我們的工作和生活……這就讓我們不大想讓馬先生離開了。我們要求他，不，是請求他在這裏多住上幾天。他雖不太高興，可也沒有完全反對。於是，於是，剩下的，尊敬的教師女士，剩下的您全

都看到了！

「——這就是『軟司法』！

順便說一下，我的母親也是一位中學教師，所以我本人對您和您的職業，非常非常尊敬！再強調一遍，我們對馬先生不能完全算是『拘捕』。確切地說，是我們不很費力地就撈到一條大魚！按照你們中國人的說法，就是——『抄着了！』」

——不僅是紅棉，也不僅是馬師曾，連同所有的師生和所有在場的人，全都被監獄長的這番話所震撼，同時又覺得有些好笑。

正趕上學校放假，紅棉就把馬師曾同學暫時安排在她的校舍裏住。

校舍安安靜靜，空曠的教室和操場都可以當作練功場，未有耽誤第三或正印小生的戲路溫習和演練。

其實，剛到新加坡時，馬師曾還給紅棉同學寫過幾封信，只是後來自己沒有混好，寫信就不再積極，覺得好沒顏面。而紅棉同學那邊卻盼信盼得好苦，最後，一咬牙自己就隻身來到星島「尋夫」。心想，這個城市島國不大，面積也不過七百多平方公里，找個人還不容易。她這樣想，倒是對的，結果證明，她的癡心不是妄念，而是福分。敢作敢為，往往會交到好運。因為，上天不喜歡優柔寡斷和猶猶豫豫，那一定是私心太重、精於算計。

馬師曾管紅棉叫「紅顏知己」。

紅棉同學，名字就高大上。

作為植物，紅棉又稱「木棉」、「吉貝」、「烽火」、「瓊枝」、「攀枝花」、和「英雄樹」。因其花朵紅艷而得名，為落葉大喬木，樹形高大，枝幹舒展，遮天蔽日，氣概非凡。高可達十至二十公尺，喜陽光充足、乾熱氣候。而花、樹皮、根皮皆可藥用，利濕，活血，消腫。原產印度，是廣州市花。

是呀，誰能有福與廣州市花同眠共枕呢？

星島的夜晚，星星格外明亮。

因為赤道帶所能看到的星星最多，憑借少了天文學上的「恆隱圈」的緣故，比其他緯度的位置顯得優越一些。據說人們肉眼可以觀測到天上的全部八十八個星座。

馬師曾和紅棉，兩人一起在午夜的窗前數星星……

紅棉依偎在馬師曾的懷抱裏，嬌滴滴地背了一首唐詩，與她自己和他們兩人的戀情有關的李商隱的詩作——

《李衛公（德裕）》：

絳紗弟子音塵絕，鸞鏡佳人舊會稀。今日置身歌舞地，木棉花暖鷓鴣飛。

——馬師曾聽了，不覺詩興大發，即刻吟詩一首。

——詩的名字就叫做《紅棉》，是標準的七律，中間的對仗工穩，句句說的是紅棉其人，句句也說的是紅棉和他自己的邂逅相遇。其中，對自己於星島佔得中學的校花不無得意。

此時，正好應了古人那「紅袖添香」的說法，紅棉起身取來上好的宣紙和筆墨，觀賞她的心儀捉筆染

翰，四韻八行，一蹴而就：

紅雲一朵跨平洋，萬里飛來琥珀光。星島芳心歸乞丐，嶺南遊子伴溫香。美人救駕獄囚喜，頑劣拈花訓導慌。若問此生何所願，夜闌與汝共眠鄉。

——紅棉將一首《紅棉》詩讀了再讀，她那婀娜的身子也就軟了再軟，紅棉花苞酥了又酥，而紅棉花瓣則隨之顫了又顫……

馬師曾——舞台上那位飾演「薄幸郎」的第三小生，時來運轉，變成了現實生活中一個獨佔花魁的幸運兒。

他渴望，懷抱溫香軟玉的日子持續下去，但是，上帝另有安排。

兩位當年的同窗在「模範監獄」上演的這齣愛情戲，驚動了監獄，也驚動了校園。

學校校長是紅棉雙親的摯友，負責做紅棉的監護人。

他知道了紅棉的「艷遇」（他不相信這是愛情，只認做一場艷遇），就十萬火急地往廣州拍電報，彙報這裏的緊急情況。

紅棉父母都是有錢人，即刻買了機票，匆忙趕到星島來「滅火」。他們一致認為自己的女兒上了「邪火」，必須在苗頭剛起時把它滅掉！

說來話長，僅報結果：

紅棉，扭不過她的父母及一大家人。

最終，被兩個膀大腰圓的哥哥脅迫，登上飛往美國加利福尼亞州舊金山（三藩市）的班機。

紅棉一家人，都堅決不同意這門「親事（其實兩人還沒有談親事）」。只是「模範監獄」的相見太過突然、也太浪漫，讓兩個年輕人瞬間激情忘我。

這是世上太自然不過的事情。

何況兩人天性浪漫，情投意合?!但是，紅棉家人實在看不起「一個戲班的小混混（這是他們對馬師曾的標準稱謂）」。只要他們還在，就決不能讓這兩人整天撕扯在一起，或者說纏綿在一起。

此後多年，二人相互音信全無。

直到一九三一年，馬師曾帶着他的粵劇劇團出訪舊金山，才又一次邂逅昔日情人。

人生中，應該遇見的人，總會遇見，無論何時，無論何地……

再次成為乞丐，再次流浪街頭。

好在馬師曾天性樂觀，從不知愁，整天傻樂，笑口常開，倒好像他才是王子，生長在大不列顛王國的王室。

其實，他內心的痛楚卻無人知曉。

那是一種屬於情感世界的內傷，卻以外在的歡愉來掩飾和遮擋。

那些不屈服於命運、對自己狠一些的硬漢總是這樣，你能看到的，往往是他們的瀟灑，你所不知的；

則是他們的難堪。

馬師曾告別紅棉之後，找到的第一個份工作，竟然是守護殯儀館的太平間。

在殯儀館工作，有着得天獨厚的好處，這裏安安靜靜，沒有人吵鬧，可以一個人安心看書，這正是馬師曾的喜好。順便，還可以觀摩「裝殮師」的操作。

「裝殮師」又稱為葬儀師，專門為死去的人化裝整儀。此職業興盛於日本，普及於各邦。

說實話，這是馬師曾自己主動上門求取的職位，殯儀館是他的最愛！

他太喜歡，惟有陰陽兩界「中轉站」才有這種奇特的感覺，這難道不是天地間天天都在上演的一齣齣無聲的大戲嗎?!說是悲劇，興許還是喜劇呢?!

假若不是一個世界上最具幽默感和最善於自嘲的人，斷然做不出這種在多數人看來都不可思議的選擇。

然而，老馬做了這種選擇！

我們應該從此改變一下稱呼，稱馬師曾為「老馬」。

——道理不言自明。

他已經參透了人生的生死問題，獲得了一種初級或終極的大智慧。

中國晉代「書聖」王羲之（公元三○三年至三六一年）在《蘭亭集序》一文中說：「死生亦大矣。」

英國戲劇家莎士比亞（公元一五六四年至一六一六年）在《哈姆雷特》一劇中說：「生和死，是一個問題。」

老馬走馬上任了！

深更半夜，與一具具死屍為伍。

他想像着躺在這裏的大人和孩子，也都是一個鼻子兩隻眼睛，都是和自己一樣的人。他們的今天，就是我們的明天。一想到此，萬事開竅，再沒有甚麼是心胸所裝不下的事情，除了為人的誠實和正直，做事的善良和無私。

殯儀館的老人，對新來的員工傳授經驗，告訴他夜晚要小心，有時會有「詐屍」現象。

傳說中，有人見過已經死去的人，入殮前卻突然間坐立起來……要是在漆黑的夜晚發生這樣的事，真會把活人嚇死！

這麼說，好像世間真有鬼魂和幽靈一樣。而先哲孔子在《論語》中有言：「未能事人，焉能事鬼」；「未知生，焉知死」。

然而，在現代社會，不知死，不給一個生命的死亡劃一個界線是不行的。

早在遙遠的古代，人們把心臟視為維持生命的中心。傳統醫學只知道死亡標誌是心臟停止跳動、自主呼吸消滅。直到後來，才逐漸認識到，人的腦死亡才是關鍵，從而改變了判定死亡的標準。

現代醫學將死亡定義為──「大腦排出所有氧氣」。其特徵是──「瞳孔會變成看上像玻璃晶體一樣

的物質」。

世界衛生組織建立的國際醫學科學組織委員會，規定了死亡標準：

1、對環境失去一切反映；

2、完全沒有反射和肌張力；

3、停止自主呼吸；

4、動脈壓陡降；

5、腦電圖平直（消失、平坦）。

當老馬獨自一人在太平間值夜班的時候，他的腦子裏還沒有上述關於人的死亡的清晰概念。有的只是一些稀奇古怪、道聽途說的傳聞。讓人想想就感到頭髮上豎、毛骨悚然……

他雖不迷信，卻還是害怕。尤其是一想起流傳最廣的東北「貓臉老太太（黑貓跨屍，詐屍還魂）」的故事，就總會自言自語，有時竟然神神道道：「人死時，胸中還會殘留最後一口氣，也許是好幾口氣……若被哪隻野貓、野狗或老鼠衝了，就不得了！夜半，那一具冰冷、僵直的屍體會猛然間起身，向你走來……」

這是一個月黑風高夜。

大海咆哮，樹枝折斷，房屋像要散架的樣子，城市街道上一片狼藉。

正在太平間一個人當班的老馬，心裏甚為恐慌。

他打開一瓶烈性酒，大飲幾口，給自己壯膽。殯儀館規定，值班人不許喝酒。但是人在極度恐慌的時

候，已經顧念不了太多。再說，剛剛失去戀人紅棉的苦痛還在繼續，撕心裂肺。

老馬在酒精的作用下，不一會兒就進入夢鄉。

他的好夢簡直是美極了。

鬆軟的大床靠墊兒上，紅棉的鬢髮蓬鬆，眼神迷離，正在伸出白皙的手指為他剝石榴，鮮嫩粉紅的籽粒入口即化，散落在他的胸膛……

太會調情的紅棉，用舌尖輕輕地舔食他胸前的果粒……偶爾舔到了他和紅豆一般大小的乳頭。男人的乳頭，根本沒有存在的價值和意義，卻也擺在那裏，就連男人自己都不願意多看兩眼，卻能被淘氣的女人所利用。男人的乳頭和女人的乳頭最大的不同，是不喜歡被人觸碰。或許，男人的乳頭的歇後語，應該是——「冒名頂替」。

——我們不能再開玩笑了。出大事了！

就在老馬鼾聲正濃、做自己美夢的時候，太平間裏可不消停。

狂風，搖撼着殯儀館的房子，就像搖晃着一個嬰兒的搖籃。只是它的手勁兒用得大了一點兒，也猛烈了一些。一具僵硬的屍體終於被搖醒了！這屍，不知因外力還是內力，猛地彈了起來，一個瘦高的黑影颯然晃動在偌大的太平間裏，黑影幢幢，像彈簧一樣，搖搖晃晃。它如同告別一樣向着他的殭屍同伴一一屈身行禮。然後，十分準確地走到一個玻璃窗前，一頭撞向那無辜的玻璃，玻璃粉碎而殭屍無恙。

確切地說，應該是站立起來的殭屍無恙！

世界上的殭屍們一旦站立起來，那將是黑暗中的奇蹟。

那是陰魂不散的倔強，死而復活的絕望，冥府召喚的不果，魔鬼授予的勳章……橫行之際，不可阻擋。

翌日黎明，彩霞飄飛。

星島大地一派光明，好像昨夜甚麼事情都沒有發生一樣。

只是殯儀館已經再也不是昨日的殯儀館了！

老馬被館長叫到辦公室接受嚴厲質問的時候，他的酒還沒醒，夢也沒醒。乃至他看到殯儀館館長臉上的幾粒粉刺，還要再嚥一嚥口水，他感到了一陣陣清涼味道中的酸甜，就像口嚼石榴籽的那種感覺……

「你昨天夜裏幹甚麼去了?!」

「我？我睡覺去……不對，我沒有睡……我值班來着……」

老馬被問得語無倫次，似醒未醒。

而館長的火氣越來越大，真是雷霆暴怒，聲震屋瓦：「說吧，你幹甚麼去了！看你這樣子，你一定是喝酒了，肯定喝了不少！你知道嗎，你闖大禍了！我當館長三十多年，從來也沒有出過一次差錯，我這輩子都讓你給毀了！」

老馬這回酒醒了不少，夢醒了個徹底。

他知道自己的面前，沒有紅棉，也沒有紅石榴，只有殯儀館館長一人，只有館長臉上茂密而有鮮亮的

紅粉刺……

「館長，您先消消氣！告訴我，出甚麼事了？」

「出甚麼事了？！是我該問你！你沒見死屍少了一個？！總共三十四個屍體，早晨上班的人一清點，少了一個！」

——這個殯儀館每天早晨，剛一上班，都有一個例行公事——給屍體點名！

給死人的屍首點名，為的是向顧客負責、向死人的家屬活人負責，不能等到人家入殮安葬親人時，找不到自己親人的屍體。

人家顧客們信任殯儀館，才敢把屍體交託付給你。就像把孩子託付給託兒所一樣。儘管這個比喻不很合適，但是「託付」這個事實就是如此。

老馬一臉惶惑，萬般驚奇：「少了一個！

「是的！跑了！屍體，就是跑了！不是自己跑了，就是裏應外合，有預謀的逃跑了！」

「是的！跑了！怎麼可能？難道屍體自己會跑不成？！」

關於「詐屍還魂」的說法，不符合科學。

但是生活中，有時會出現人未死而被判定為死亡的事故。但未死者終會「死而復生」，所以太平間還真有可能發生屍體站立起來的事情。

——這樣的事情，偏偏就讓我們的老馬遇上了！

真是福無雙至，禍不單行。

剛剛痛苦地失去了美麗的紅棉——一個真的大活人；現在又遺憾地丟失了一具僵硬的死屍——一個假死人。

——你說倒霉不倒霉！

沒的說，老馬被殯儀館罰款、除名。

他本來就沒甚麼錢，還被罰了個錢物精光！就連看守太平間這樣的事由，也給丟了！

對老馬來說，流浪已經不算甚麼，也不是第一次了，可以說輕車熟路。

他漫無目的地走呀走，走到了吉隆坡。

從地圖上看，新加坡緊挨着馬來西亞。如果說馬來西亞是一雙撇開的八字腳，新加坡就是左腳的後腳跟。

二十一世紀二十年代，從新加坡到馬來西亞首都吉隆坡，只需五六個小時的車程，乘飛機一小時就可抵達。

作為一座現代大都市，吉隆坡與芝加哥、洛杉磯、莫斯科、多倫多等被列為世界一級城市。其城市標誌性建築——「石油雙塔」共計八十八層、高達四百五十二米，聞名於世。

老馬徘徊在吉隆坡的街頭，開始與戲班夥伴一起賣膏藥。

他在這裏巧遇「堯天彩劇團」的丑生「婆嫲良」。

「嫲」（發音「哪」）這個字，意思是雌性。如果說「嫲型」，那就是「娘娘腔」的意思，出自粵語。

自己煮膏藥自己賣的丑生「婆嫲良」，拉老馬合作：「現在好多演員都失業了，為了兩餐（新加坡和馬來西亞人，一般一日兩餐或一餐，因為天熱，沒有胃口），幹甚麼的都有。你暫時就跟我賣膏藥吧。我

教你煮膏藥，你幫我叫賣。」

買賣開張前幾天，行情看好。

架不住老馬會吆喝，自己會編廣告詞。他即興寫了一首打油詩——《我家膏藥最貼心，又白又嫩小黏

糕》：

膏藥膏，膏藥膏，咱家膏藥賽芍藥。芍藥可是定情物，吊你膀子纏小腰！

膏藥膏，膏藥膏，火辣溫暖勝花椒。貼在身上麻酥酥，誰最舒服誰知道！

膏藥膏，膏藥膏，沒人黏你太糟糕。我家膏藥最貼心，又白又嫩小黏糕。

——旁邊，還有一個丑生「婆姆良」在幫腔呢：

怎麼講？為甚麼說芍藥是定情物呢？

老馬接着唱：

君不聞，自古《詩經》民歌好！國風《溱洧》有說道：「維士與女，伊其相謔，贈之以芍藥。」

——那些路過的人，一看一位大帥哥在這裏叫賣，叫賣的曲詞編得文雅，很是好奇，再加上膏藥不貴，也就樂意掏錢買它幾貼……

有時，老馬和「婆姆良」還拿出唱戲的看家本領，一起演唱幾段粵劇精彩片段，以及老少皆知、風行一時的曲詞，再加上舞台對白，聲情並茂，生動傳神，觀者駐足，聆聽過癮，不買兩貼膏藥自己都不好意思。

說起製作膏藥，也真不容易。

膏藥，是中醫的外用藥，古稱「薄貼」。

它用植物油或加藥熬製成膠狀物質，塗抹在布、紙或皮子上面，專門治療瘡疥或用於消腫等，可止痛、消炎、活血、化瘀、通經走絡、開竅透骨、祛風散寒、擴張血管等。稱為中藥五大劑型——丸、散、膏、丹、湯之一。因其外用，避免了內服的毒副作用。

自古岐黃家有言：「膏藥能治病，無殊湯藥，用之得法，其響立應。」

煮上一鍋膏藥，雖然費時不少，但最難的卻是「前戲」。先要翻山越嶺鑽進莽莽叢林，抓捕毒蛇，採摘新鮮藥草。還要到荒野溝渠，尋覓各種蛇蠍蟾蜍之類的動物。捕獲這些鮮活動物後將其殺死，再埋入泥池待其屍體腐爛，而後配以藥草一同蒸煮……

煮膏藥時，其毒性不小，能讓近旁的蟲子、螞蟻、蒼蠅等悉數斃命。

就這樣，煮膏藥，賣膏藥，老馬感到挺新鮮，長知識。

向晚收攤，一數進項，足夠二人「兩餐一宿」還有富裕，餘下的零錢積攢幾天還可以出去打打牙祭。

一天又一天，日子過得挺樂和。

二人不時到街邊的涼棚喝兩杯啤酒，品嘗一下馬來西亞的美味。

兩人都愛吃當地「骨肉茶」。

說是茶，卻是菜，肉骨慢慢燉成茶湯，配上藥材和香料，汁濃味美。據說，幾百年前的南洋勞工發明了這種烹飪。

而最有當地特色的，應該是「娘惹菜」。它選用中國傳統食材配合馬來西亞常用香料烹製而成，充滿熱帶風味特有的刺激——香辣酸甜。其起源追述到唐宋或明清時代的移民。他們把生子叫做「峇峇」，把生女叫做「娘惹」。

當然，還有流行的麵食料理「叻沙」，或咖喱叻沙，或亞參叻沙。

「叻（音『樂』）」，對北方人是陌生的，卻是廣東人格外喜愛的字眼，意為「聰明」。一口一力，搭配起來就是社會佼佼者——既有口才，又有能力。而馬來語「石叻」和「叻埠」，都是「新加坡」的簡稱。

這膏藥賣着賣着就不太平了。

人家看到你賺錢，就該個個眼紅了。

那些平時欺行霸市的地痞無賴們，聞着一點兒腥味兒就猛撲過來，如同叢林野獸。野狗就有這種嗅覺和本領，牠知道獅子或豹子捕獲了新鮮獵物，就馬上追蹤而至，憑借一種惡劣的天性無理搶奪，他們的宗

旨就是不勞而獲。

事情已經到了無法繼續的地步。

老馬和「婆嬤良」兩人不給惡霸頭目上交保護費，就被禁止買賣。與三山五嶽的「好漢」周旋，除非你有三頭六臂。初出茅廬的伶人在街頭做生意，哪裏通曉這麼多內情與黑幕。

一是看不慣，二是受不了。

兩人一合計，乾脆上山「打窿（開礦）」。

他勸「婆嬤良」同去投奔這些開礦的工人，也許能混上一口飯吃，且比受城裏黑幫的欺負要好得多。

「婆嬤良」說：「你看我這小身子骨，行嗎？點炮眼兒炸山，還不先把我給炸飛了?!」

老馬勸導：「你讓火藥給炸飛了，也比被夕人榨乾了好吧?!」

「婆嬤良」到底是戲班標準的丑生，本不乏幽默，立馬回應：「這麼說，不是炸飛就是榨乾，那還有甚麼說的，上山吧！」

兩位伶人說幹就幹。

他倆向一家開採砂礦的公司租賃了一套採礦的「行頭」：一把鐵鍬，一柄礦鏟，一桿鋤頭，一方鐵尺，一個鐵錘，一握鑿子，一隻泥簸箕⋯⋯

他倆拿不出那麼多錢，就先賒賬，等到上繳礦砂時再扣還。

砂礦，是存在於砂礫石沉積物中的礦床。

這些礦床多在低山區和丘陵地帶的地表環境下，經過漫長年代的風化和侵蝕，形成具有較高化學穩定性的礦物，並在水流和重力作用下經過挪移而至地窪處，形成可開採的砂礦。其相關的礦產包括：金、錫、金剛石和金紅石等。而在新加坡，主要有錫、鎢、錳、綠松石和輝鉬礦等礦物資源，

在二十世紀三十年代的星島，採礦業的規模不大，屬於原始手工操作，強體力勞動，且零星作業，三五成群，十人一隊，類似於小型手工業生產，產量自然有限。不少人爬樹鑽山，或巢處或穴居，過着史前時代的野蠻生活，而採掘的卻是現代礦產。兩個伶人不去唱戲，跑到這兒來點炮鑿石，顯得有點兒不倫不類，有些滑稽。

隔行如隔山，但馬、婆二人奮勇向前。

他們手拿肩扛着笨重的工具，光爬山就已經累個半死，搞得紅脖子漲臉，氣喘吁吁，腳下拌蒜，汗透衣衫。要幹活兒時，還感覺自己甚麼都不會，只能瞪大眼睛，先看人家怎麼「打窿」，怎麼爆破岩石，怎麼挑選礦砂……然後學着別人的樣子，依樣畫葫蘆，二人比比劃劃，姿勢倒很像那麼回事兒，他們本來就

練過把式，可就是笨手笨腳，不出活兒。

兩人花了整整兩天，打了一個能裝下兩人的小洞，卻甚麼也沒有找到，好像在給自己挖坑呢。

老馬一看，不免自嘲，懶洋洋地坐在一塊石頭上，哼起了自己現編的一支廣東小調——《挖坑自埋》，把北方人的調侃也用上了：

挖個坑，自埋了。山有洞來人無腦。兩個傻子讓人笑。

本以為，想的好。打個窟窿就是實，金子銀子少不了！

睜眼瞧，不太妙。除了沙子和石塊，兩個棒槌一擔挑！

——丑生「婆姆良」反倒嚴肅起來了。他認認真真、一絲不苟地說：「哪還有心唱曲，這可都是技術活兒！不鑽研行嗎？！我們得先知道這山裏有甚麼礦，哪一種礦最值錢，每一種礦都是甚麼顏色……我剛才問了一下，這裏只有三種礦——錫、鎢、錳。

其中，錫和錳最值錢，因為錫能夠製造合金；錳能給玻璃染色或脫色，能增強鐵的硬度。」

老馬一聽，也不笑了，伸出了大拇指：「行啊，老『婆』，真不簡單，快成礦業專家了！」

「婆姆良」說：「我是聽一個大學生說的，人家是專門學礦物學的。」

說着說着，人家大學生來了，並告訴他們倆一些訣竅。

怎麼「打窿」呢？記住四字原則：「先縱後廣」。

怎麼選礦呢？也是四字原則：「輕錳重鎢」。

——先往縱深用力，再向橫廣拓展。

——用手掌掂量，石頭輕者為錳；石頭重者為鎢。

如此這般，作業一週。

兩人終於摸到一點兒門道，也和大家一樣，能夠憑把子力氣掙兩頓飯吃。但是代價不小，手腳磨出血

泡，身體消瘦了幾斤。尤其是書生氣質的老馬，更加狼狽，骨頭架子要散。

住宿，也是件麻煩事。

睡在山上，荊棘遍野，夜晚濕涼，幕天席地，要蓋氈毯；下山吧，有了房間，但採礦路徑卻加倍，工具擔上擔下，未曾幹活兒，先已疲憊不堪。

倘若入群，人手多，合夥幹，可能會好些。何況二位還是身體單薄、只會唱戲的伶人？！

達，有的還力大如牛，誰又願意和新來的生手合作？可是，人家老礦工，工齡都不短，個個腰板硬朗、肌肉發

最後，還是老馬說得最慘烈，表述得最形象：「我們不能再這樣下去，哪有個出頭的日子？過不多久，我倆不是累死在山上，沒有人收屍；就是剩一張皮，將來只能去唱皮影（皮影戲，有稱『燈影戲』、『驢皮戲』，起源於西漢）！」

年輕人，二十多歲，正是闖蕩的時候。

凡事新鮮好奇，容易魯莽衝動，且不知深淺，等自己撞過幾次南牆就會清醒一些，明白自己到底想要甚麼、到底能幹甚麼。

老馬這下是大夢初醒。

他知道自己還是最迷戀粵劇舞台，演戲才是他的興趣所在。

沒甚麼好留戀的，放下鐵鍬、鑿子，去城裏投奔戲班，殺個回馬槍無妨。相處有日的夥伴「婆媽良」

願意留下就留下，自己隻身去山城「壩羅」尋找機會。

說走就走。

老馬搭乘一輛礦車，一路顛簸，聽說山城「壩羅（即怡保）」有戲唱，興奮得心臟砰砰跳……

到了目的地才知，戲班已經轉場。

難道還要隻身流浪不成？也只有流浪。

是的，只有流浪，只有流浪，只有流浪……就像印度影片《流浪者》中的「拉孜之歌」所唱的一樣。

「壩羅」，可是馬來西亞霹靂州的首府，距離首府吉隆坡二百公里，屬於該國第四大城市。它因十九世紀末錫礦業興起而漸漸成為「錫都」。這裏有不少華人居住區和殖民地建築物，商業較為繁榮，流浪漢也易於生存。

老馬經由一個好心的阿婆（「爹爹茶」棚的主人）介紹，來到一家福建籍人開辦的咖啡廳做記賬先生。

雖然老闆娘只管食宿，沒有工資，也總比你自己睡大街討飯要好得多。店舖不大，算是家庭生意，只有老闆娘張阿婆和女兒白月兩人。娘倆都不識字，也不會記賬。老馬一來，把賬目整理得乾乾淨淨，一條條收入、支出記得清清楚楚，主客同心，皆大歡喜。

老闆娘就像寵兒子一樣的寵着年輕的老馬，女兒白月則像照顧夫君一般地服侍他，他自己則在菠蘿蜜的蜜汁中浸泡，感覺甜美，妙不可言。

倘若沒有戲劇情節，人生多麼枯燥乏味。

而老馬走到哪兒，哪兒就有故事。

只不過這回的故事結局過於淒慘，讓讀者的小心臟難以承受。

自從年輕帥氣的老馬入住以來，家裏的賬目算是算清楚了，但是咖啡廳老闆娘的女兒心卻亂了，開始變得糊塗了。

這讓老闆娘也看得明鏡似的，心裏不快，又不好發作，只能生悶氣。

白月，有福建人血統的女兒。而福建的女兒是甚麼樣的？她們個個都長得像武夷山的杭白菊、鼓浪嶼的雪浪花。

小家碧玉的白月，皮膚白皙，玲瓏嫵媚，水樣兒的人兒，冰雪的氣質。但凡這般姿色的女孩兒，心思若不浪漫就不對了。這就好像一位玉樹臨風的美少年，毫無半點情商，那又怎麼可能?!上帝不會這樣拿生命的美麗開玩笑吧，大自然也不忍讓人間尤物感覺遲鈍。

咖啡廳本來不大，客人又少，一天內出來進去，總在老馬眼前晃悠的，就是短裙短衫的高中生白月。

母親也發現她總往櫃台前跑，一會兒給賬房先生斟茶，一會兒又給他遞毛巾……嘴裏就嘟嚷：「這叫甚麼事呢？真看不出，這家裏誰是被僱來打工的！我這女兒倒像是女僕，那老馬『反串』為少爺，而且不知是從哪裏來，也不知是誰家的少爺。」

老馬的賬目清晰，可是合上賬本也會在心裏打算盤。

腦子裏浮現白月的纖指和腰身，巧笑和媚眼，香腮和酒窩，酥胸和玉腿……誰讓他是一個如火如荼燃燒着生理慾望的小夥子呢?!

兩位年輕人，每每四目凝視，又馬上躲開……

紅唇微啟，又立刻禁閉……

白月多聰明呀？她美其名曰——學寫字，就能大大方方和老馬接觸了。耳鬢廝磨，也是為了學習漢語，名正言順。

大文豪蘇軾曾說：「人生識字憂患始，姓名粗記可以休。」

——但是，兩個人不會休呀，一個是「學而不厭」，另一個是「誨人不倦」。

當兩個人開始秘密遞送紙條時，一切就已經失控，一發而不可收了。

一開始，老馬還寫一些風雅含蓄的詩詞，可謂人間正聲。等到親密熟落以後，就變得隨意多了。他寫了一些曖昧的詩句，比古代的脂粉詩、香奩詩（晚唐五代詩人韓偓編輯《香奩集》，後世稱為「香奩體」創始人）還要色彩濃艷、語言直白，簡直是風流放浪，無所顧忌。

例如《抱明月》一詩，就把男歡女愛的感情寫得十分露骨：

白月照黑夜，清光何皎潔。願抱明月終，天地無分別。

——老馬所希望的「天地無分別」怎麼可能呢，只要不分別得太早、太突然、太猝不及防就阿彌陀佛！

因為，誰都知道，卻也難以避免命運的捉弄，所以才有這樣的感慨：「天有不測風雲，人有旦夕禍福。」

這是一個高溫悶熱的傍晚。

女老闆懶得做飯，從餐館買回了一些海鮮食品。女兒白月吃過後，高燒嘔吐！老馬沒能吃到海鮮，他的飯食相對粗糙一些，所以躲過一劫。在熱帶地區，這種食物中毒非常危險，加上天氣極度高溫，海產品就更容易腐爛。嬌弱的身子哪裏扛得住呢?!

白月被送到醫院的急診病房，沒過兩天，最不幸的事情發生了。

老闆女兒一命嗚呼。

咖啡廳女老闆徹底崩潰了，她將喪女之痛的悲傷，全都轉化成怨恨和怒氣發洩在老馬身上。

這也能夠理解，誰能承受得了這樣的毀滅性打擊？

現在，只剩下女老闆一人空守小店。

她把老馬訓斥走了，一邊整理女兒遺物一邊埋怨，說他克死（指外人帶來晦氣）愛女：「我的女兒白月是你給害的！就是你害的！是你整天胡說甚麼──『願抱明月終』?!」

◀ 馬師曾早年女裝劇照。
後來他反串飾演粵劇《拾
玉鐲》劉大娘，與紅線女
合作，該劇作為廣東粵劇
院青年訓練班教材。

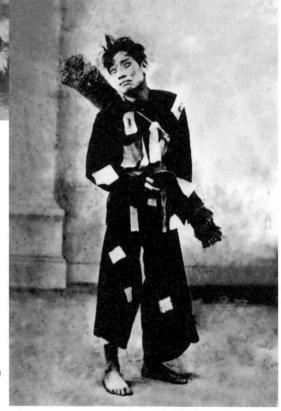

▶ 馬師曾創「乞兒腔」的
余俠魂角色。（昌提供）

▲馬師曾（坐）、紅線女演粵劇《桂枝告狀》。（紅中心供）

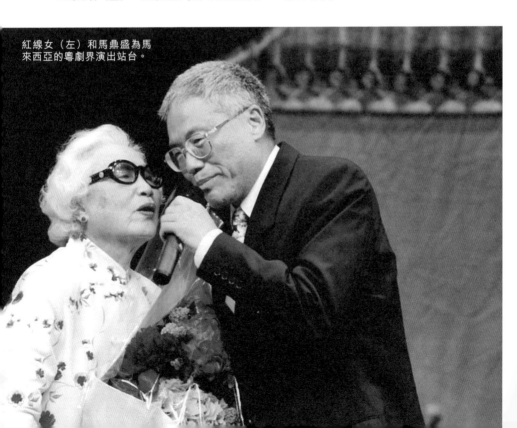

紅線女（左）和馬鼎盛為馬
來西亞的粵劇界演出站台。

# 馬鼎盛 識：中人之資

舊社會的「戲子」已經是賤業，看守死屍、沿街乞討，沉淪社會最底層，是「發達要早」的悖論。大部份人因此一蹶不振，馬師曾怎樣能夠柳暗花明又一村？論者的共識是：貧賤憂戚，玉汝於成。馬師曾由此深刻體會民間疾苦。

馬師曾在南洋這幾年混跡在社會最底層，甚麼看守死屍、捉毒蛇賣膏藥、挖礦石，再苦再累也還是一份工作。至於委身「乞幫」，求爺爺告奶奶沿街乞討，才是徹底的斯文掃地。一個青年人，有氣有力，斷文識字怎麼鬧到挨家挨戶伸手去討要剩飯果腹？我想像不出當年父親怎樣才能突破讀書人尊嚴的底線，難道遊戲人間可以測試到如此地步。我只是相信馬師曾在飛黃騰達之後，應該像韓信那樣，把乞食漂母、受辱胯下作為人生動力，鞭策自己要不斷奮發上進。無獨有偶，開國元首毛澤東也有一段行乞歷史，志在了解社會。

《平天彩》粵劇團是馬師曾正式登台的機會，雖然從馬旦轉第三小生，再演丑角，終於拜著名小武靚元亨為師，接着以馬師曾本名演出，可以想像他已立下凌雲志。一代名優就此橫空出世。

馬師曾晚年患喉癌，接受放射性治療於北京，下榻崇文門新僑飯店，取其就近同仁醫院。馬鼎盛星期天去探望父親，他揭開脖子左邊的紗布，給我看皮開肉綻的患處，激光造成的創傷慘不忍睹。我講些開心事為父親解悶，說到周總理吃螃蟹的精湛手法，他突然問：「你將來要做周總理那樣的人嗎？」我吃了一驚，這不是比癩蛤蟆想吃天鵝肉更癡心妄想！父親慢慢說：「《孫子兵法》說：『求其上，得其中；求其中，得其下；求其下，必敗。』年輕人立志要存高遠。」

周總理為國為民任勞任怨鞠躬盡瘁深得人心。鄧穎超不同意後人把周恩來同毛澤東對立起來評價說：

總理甚麼時候不是同主席站在一起？鄧小平總結：沒有周總理，文化大革命還要慘，不是總理，文化大革命也不會這麼長。

有一次我拿學生手冊給父親，他一頁一頁細細看完，望着我輕輕説：「上品之人，不教而善；中品之人，教而後善；下品之人，教亦不善。看來我這個小兒子是教而後善，中人之資。」我十五歲失怙，半個多世紀過去了，無數事實證明「知子莫若父」。哪怕我黑得站在全校師生面前被批鬥為「武鬥黑幹將」，還是紅到接受電視台「最佳節目創意大獎」，馬鼎盛不過是芸芸眾生的「中人之資」。永遠是在出類拔萃的父母光環下的小兒子。

# 第十章：拜師傅靚元亨

馬來西亞，壩羅，隨「平天彩劇團」演出，初獲成功：二十四歲於新埠再遇靚元亨，拜為師，加盟南洋「普長春劇團」，使用「馬師曾」原名，演出首本戲《洗冤錄》被喝倒彩。

老馬神情沮喪，捲起鋪蓋走人，剛步出咖啡廳不遠就見一戲班海報。

上寫：「平天彩劇團從新埠到壩羅公演」。

他講述了自己先後在「堯天彩劇團」和「慶維新劇團」擔任第三小生的經歷，以及失業後輾轉周折的

過程……

一看海報，高興地笑了。立馬前往該劇團「探班（拜訪、自薦）」。

正好這裏的第三小生接到荷蘭埠的關聘（聘書），不結賬也不辭行，靜悄悄離去，戲行稱之為「花

門」。老馬也就先補缺、填空，先沒有合同，有戲登台，無戲打雜。

他勤勤懇懇，上下滿意。

物傷其類，戲班人多表同情。

當「平天彩劇團」上演時尚粵劇《血灑金錢》時，老馬得到飾演反派人物或飽受欺侮的小角色的機

會。他一拿到劇本就細細研讀……

——這是識字的好處，大多將社會三教九流的眾生相搬上舞台，揣摩人物性格、心理，做足案頭準備工作。

這些現代戲，諷刺豪門暴富者為富不仁，遊手好閒者花天酒

地，而那些出賣苦力者則尊嚴掃地……

未上舞台，心已亢奮。

他將自己這三年遭遇到的社會黑暗勢力的壓榨和底層生活的艱辛體驗，全都傾注在自己塑造的人物

中，使得人物豐滿，栩栩如生。觀眾有眼，看出他演得比先前的第三小生更好。

劇團，爽快地與他簽下聘用合同。

好的演員，是觀眾培養的；好的老師，是學生培養的；好的記者，是讀者培養的；好的廚師，是食客培養的。

當老馬第一次接到觀眾來信，獲得好評，表示願意和他交友時，他的欣喜之情難以抑制，一種專業技能被認可、觀眾成朋友的快慰，也許只有當事者能夠體味。

演員是公眾人物，他價值在於他在多大程度上影響和感染觀眾。

此時，他的意志更堅，青春綻放光華於此，感到自己有一種責任。那是對粵劇藝術、對觀眾的雙重負責與擔當，一個都不能忽視，一個都不能捨棄。

「平天彩劇團」接到新埠的邀請，前往其著名的「萬景園戲院」演出。

新埠，又名「檳榔士」、「布路檳榔」，是一個港口城市，位於馬來西亞西岸的檳榔嶼。它於一七八六年被英國東印度公司所佔，闢為商埠，故而稱為「新埠」，乃為馬六甲海峽北端的重要港口。——清代謝清高（一七六五年至一八二二年）所著《海錄》中有所記述。

應該說，「平天彩劇團」陣容豪華。

班主金玉樓主，男花旦——靚少鳳（當時稱「小湘鳳」），正印小生——銀牙超，女花旦——靚寶蓮（銀牙超之妻），第二小生——風情貫，丑角——新生鬼毛，第一小武——擎天佳，兩位第二小武——癩佳、英雄安，二面花——癲九。

——在整個南洋粵劇界中，此為名班。其中演員，大多有些名氣。

班主金玉樓，是靚少鳳的契娘（粵語「乾媽」），小湘鳳則為班主的台柱。

作為粵劇界的新銳人物，靚少鳳年輕漂亮，戲路最好，其文化程度比較高，編劇、寫詞、導演，樣樣在行。他獨樹一幟，打破傳統粵劇「江湖十八本」的慣例，創編現代劇，力主穿時裝登台……

當時，中國流行一時的時裝劇，顯然是受到南洋海風的吹拂。

靚少鳳的標新立異，對馬師曾的藝術生涯影響很大。後者在二十世紀三十年代編寫、演出的新戲──洋時裝劇的一些風格痕跡，曾被一些人詬病為「趨向低級趣味的劇目」。

我們縱觀馬師曾的粵劇人生，他正是從「平天彩劇團」學得真本事。他尤其受到粵劇新派人物、戲班男花旦靚少鳳的鼓勵和支持，學會了扮演馬旦、小生和丑生，並最終擅長演丑角（戲行稱為「網巾邊」）。

《賊王子》、《野花香》、《奶媽王》、《璇宮艷史》、《慈命強偷香》、《難測婦人心》等，都帶有南邊」）。

靚少鳳和馬師曾，皆出自書香世家，同為文化人，共有文章嗜好，也都能編纂劇本，因而私下裏頗有共同語言，實為一對好搭檔。

在新埠，他們劇團最叫座的劇目，是靚少鳳親自編寫的第一部時裝新戲《癲、嘲、廢、憨》，描寫四對夫妻。其中四個丈夫都有毛病：一個是煙鬼，一個是嫖客，一個總酗酒，一個愛賭博，正可謂「抽、嫖、喝、賭」；且個個屬於今天所說的「家暴」角色，當時叫做「虐待妻子」。

馬師曾扮演劇中的「爛賭二」，一副蠢笨的樣子，讓人忍俊不禁。

舞台上，老馬是那樣灑脫，可以說大露頭角。觀眾被他出神入化的表演所折服。

此前，扮演無賴丈夫的，都似凶神惡煞、魔鬼閻王，打老婆的工具也都是真傢伙，或用煙槍劈砍，或

拿茶杯猛砸，要麼飛腳狠踹，要麼揮拳相向……不光台上老婆們怪可憐，把觀眾也嚇得夠嗆。因此而缺少

黑色喜劇的幽默感和荒誕感，反倒變成了真打真殺，味道全無。

不客氣地說，這都是表演者沒文化鬧的。他們不知道分析劇情和人物心理，也不知道照顧觀眾情緒和

劇場效果，只知道自己在那裏直來直去、十分呆板生硬的表演……

惟有馬師曾，能夠用心思研究角色和觀眾反應，非常聰明地選擇了打老婆的道具。

他別出心裁，用點水煙袋的紙條來打妻子，與其說是打，倒不如說是調情。喜劇的感覺立時變得濃

郁，觀眾的叫好聲爆棚……山呼海嘯……

因為他們被這神來之筆給撩撥得心喜欲狂，天才演員就是這樣，在看似平常的細節裏顯出與眾不同！

還有呢，他居然與戲班的台柱靚少鳳演對手戲，靚少鳳扮演馬師曾的妻子，二人對唱與問答，詼諧之

至……

一夜成名，真不虛也！

他的表演轟動了新埠，戲迷們奔走相告：「這裏來了個『老倌』，唱做都好，比『大老倌』靚少鳳一

點兒不差！」同時，再一次得罪了同行。

二丑角——新生毛鬼，就無中生有地指責他「撈過界」（搶佔人家地盤、飯碗），差點兒大動干戈。

一群老藝人聯合起來，嚷嚷着要開「忠義堂會議」，修理這不知天高地厚的毛小子。還卑鄙地威脅

他：「出入要小心！」

幸有戲班裏地位高、說話管用、鎮得住人、撐得了場子的台柱子——靚少鳳，出來平息一群義和團一

般的暴民所發動的「暴亂」。他力挺馬師曾，厲聲對手下人說道：「你們要幹嗎？要造反？把我也給一起辦了，不是更好嗎！是我倆一起演的對手戲呀！甚麼都是罪名，甚麼『個公頂個立』、『職分者當為』？這是一齣新新戲好不好？! 別老講甚麼老規矩！」

——眾人再不敢吱聲。

靚少鳳到底是台柱，軟硬兼施，也讓這群人平衡一下心情，於是慷慨做東，大擺酒席，請戲班全體大吃大喝一晚，一切恢復正常。

古人云：「雲從龍，風從虎，聖人作而萬物睹，本乎天者親上，本乎地者親下，則各從其類也（見《易經·乾卦》）。」這是在說一種人生道理：同聲相應，同氣相求。

龍吟雲出，虎嘯風生。也就是說，人間具有相同特質的東西會彼此吸引，相互感通，有美好內在人格的人只要一站出來，萬物便能清明地見到，有如在天翱翔的飛龍。

不久，靚少鳳和馬師曾，兩人另起爐灶。

他倆組成一個新的戲班——名字仍然叫「平天彩劇團」。

戲班人員有些變化，新來第二花旦銀彩屏、正印武生公爺信，馬師曾升任第二小生。班底一變，戲路也隨之變得寬廣。

他們離開新埠，前往端洛。

端洛，是馬來西亞霹靂州的一個小鎮，因二十世紀初採礦業興起而建鎮，位於馬來西亞西岸。

第一晚演出粵劇《白蛇傳》，就大獲好評。

馬師曾繼續着他的精彩表演，一路揚名⋯⋯

時間過得很快，轉眼馬師曾已經二十四歲了。

「平天彩劇團」巡演各地，又一次輾轉到新埠時，馬師曾巧遇少年時代的偶像──小武生靚元亨。

靚元亨和兩廣一帶的名角一樣，經常被邀請到粵劇流行的馬來西亞，做指導性的商業演出。

我們在前面介紹過這位粵劇名角，馬師曾在十三歲時，第一次遇見他是在粵劇大戲院──「廣舞台」的大火中，還是靚元亨搭救了幾個小戲迷！

記得當時，馬師曾興奮地說：「別光推我，踹我一腳吧！快點兒，狠狠踹我一腳！」

現在，再見昔日偶像時，靚元亨和他一樣興奮、激動。

照例，班主靚少鳳，恭請靚元亨登台串演，第一部戲演的是他最拿手的《海盜名流》。

靚元亨的常演曲目還有《可憐閨裏人》、《分飛燕》（三本）、《龜山起禍》、《虎口情怨》（七本）和《三門街》（七本）等。

雖是當時粵劇大人物，靚元亨依舊謙遜。他從國內帶來《海盜名流》劇本，詢問各位有沒有修改意見。畢竟這是在馬來西亞，不是中國，或許劇本會有水土不服的地方，或許可以根據當地社會背景和觀眾興趣喜好而稍做調整。

──這就是大家，從來不會顯出包打天下、唯我獨尊的霸道樣子！

但是，這些戲班伶人大多連字都不認識幾個，就更別提看劇本、提意見了，哪裏在行啊?!

當靚元亨問：「你們都看得懂曲本嗎？」

——沒有人回答。

惟有馬師曾，自告奮勇：「我看得懂！」

順便，也將自己怎麼從廣州來到新加坡，再到馬來西亞，怎麼學戲、表演，怎麼編寫小學課本《小學生古詩必讀一百首》，怎麼替「小生全」寫過劇本，一一稟告，就沒敢說自己幫他寫情書……

「怎麼？你還能寫劇本？」

——靚元亨感到了意外之喜，他本想找一個能讀一讀劇本的人，卻發現了一個能夠寫劇本的人！你說他能不高興嗎？！

當即拍板，靚元亨決定和馬師曾做拍檔，一同表演《海盜名流》。

粵劇《海盜名流》的故事是這樣的：

主人公尚武公子，出身書香門第，秉性忠厚，富有同情心。他為搭救一位被誣陷、被貶黜的清官的千金，而遭遇一個奸險陰毒的惡霸的公子迫害，終於淪為海盜。而清官的女兒，則跟隨被發配的父母還鄉。不料，途中出現變故，父親暴病而亡，母親無助，女兒只好去賣身，換得錢來安葬父親。

第一晚的演出中，靚元亨飾演海盜，馬師曾飾演惡霸的公子，靚少鳳飾演被貶黜的清官之女。年過弱冠的馬師曾，將他扮演的社會奸險卑劣之徒的嘴臉刻畫得惟妙惟肖，入木三分。因為他自己經歷和見識了太多人世間的黑暗和醜陋……許多即興的發揮，都博得觀眾的喝彩。

三位粵劇「大老倌」共同擔綱，在當時的南洋戲劇界被稱為一齣「重頭戲」。

演出結束，觀眾依依。

靚元亨本人心情大好，十分高興。他對年輕的馬師曾讚不絕口，而發現一位可造之材，正是為師的至樂！

靚元亨和靚少鳳商量，要拉馬師曾入夥兒，倆人拍檔，組一個戲班子，去新加坡演出。

靚少鳳等戲班人，雖然有些不捨，自然也沒的說；馬師曾自己則從小仰慕靚元亨先生的「小武」功夫，佩服得五體投地，就更是一說即成。

在新埠，馬師曾正式拜靚元亨為師。

當時的師徒契約，大致是一樣的：其名為「頭尾名」的合約上，會清楚地寫明，一旦徒弟日後成名，四年為期，願奉「領班」，將自己所得年薪的四分之一交予師傅，以報答授藝之恩。

拜師後的馬師曾，專門跟師傅學了一些小武生的戲。例如《佳偶兵戎》、《趙子龍》等，模仿師傅的樣子，也能透出一股威凜凜的氣勢，台步矯健有力，頗得真傳。

由此，老馬逐步走上戲劇的坦途，如日中天之時，星洲耀眼，南洋立腕，港島揚名，花城紅透……

在他漫長的粵劇人生中，慢慢錘煉得戲路寬廣，演技超絕，唱功渾厚，才藝無雙。——所有這些，都和拜師粵劇的先輩英豪靚元亨有關。

師傅靚元亨，招收了馬師曾這樣一個好徒弟，大喜過望，馬上招兵買馬，想在星島大幹一番。

靚元亨回到星島的牛車水街，慫恿他的朋友梅魯錦擔任「普長春劇團」的班主，並打電報至廣州，

聘請著名男花旦——陳非儂、美人輝和美中輝等三位加盟。更請來了另一男正印花旦——白蛇森，以及正印小生——銀牙超、小生奕、女正印花旦——靚寶蓮、末角（即公角）——薛寶耀，二花面——癸酉，武生——聲架悅，網巾邊——蛇公成，「拉扯（丑生助理）」——鬼馬咸。

這裏要特別說明一下「網巾邊」。

「網巾邊」，簡稱「邊」，是粵劇早期戲班男丑的稱呼。後來成為丑生的代稱。清朝男人留辮子，演員化裝要把辮子盤起，用網巾裹住，才好塗脂抹粉，「網巾」出處在此。「邊」又是怎麼來的呢？當時粵劇丑角化妝並不講究，常把辮子一盤就完事，用自己的辮子代替了「網巾」，所以叫作「網巾辮」。廣州話中「辮」與「邊」同音，人們說習慣了，就變成了「邊」。

靚元亨本打算讓徒弟馬師曾做「網巾邊」，但招致戲班一群「遺老遺少」的不滿。他們的老例和規矩太多，說馬師曾還嫩，資歷不夠，難挑如此重擔。再者，他原是小生戲路，不能一下子就轉為「網巾邊」。

年輕的「老馬」只好當了「拉扯」，做「網巾邊」的助手。

此時，「老馬」棄用「風華子」的藝名，開始使用自己的真名——馬師曾。

靚元亨的人馬齊整，就在梨春園戲院開鑼。

戲班剛剛成立，不便相互齟齬，為照顧大局，只好先委屈一下「老馬」了。

這個「普長春劇團」在當時南洋七州府的戲班中，陣容豪華，乃至無人可望其項背。

尤其是靚元亨、陳非儂和馬師曾三人，都屬戲班鴻儒，個個能寫劇本，而大多演員也都能讀曲本、潤

台詞。戲班表演內容和風格相對儒雅，很受追捧，在華僑觀眾中走紅。

「開戲（編劇、導演）」由靚元亨負責，另請了兩位隨班的高明人士——「開戲師爺（編劇）」，一

個叫黎琛湖，一個是馮顯洲。

他們的「開戲」師爺忙碌，新劇本層出不窮。劇場每晚都有新戲上演，觀眾大呼過癮。

「老馬」目睹了「普長春劇團」在新加坡創造的演出奇蹟，原本計劃在此演出三個月，後來延長至六

個月，再延至一年。

一個戲班能有如此「常春藤」一般的商業業績，成為老馬日後自己做班主的經驗積累。

——這種經驗積累也包括失敗的教訓。

師傅看中老馬文章、書法，卻不知他許多戲劇角色、情節並不熟悉，專業知識和技能尚欠火候。可

是，大海報上，大名一登，觀眾就要你在舞台上兌現本領。而你拿不出像樣的東西，就會出醜。

出醜，讓一個後生知恥後勇。

按照南洋七州府粵劇的傳統習慣，無論是新人還是老人，如果將其尊姓大名以台柱身份標明在海報

上，就要按順序拿出自己的看家本事，每人每星期演出自己的首本戲。

——有點兒「是騾子是馬拉出來遛遛」的意思。

登台之初，每個台柱（主要演員）要用第一晚的收入報效班主，也可以說是「義務演出」一場。

需要解釋一下，所謂「首本戲」，顧名思義，就是伶人自己擅長之戲。例如粵劇中，任劍輝、白雪仙

的首本戲是《帝女花》、《紫釵記》；又如京劇的梅蘭芳，首本戲是《貴妃醉酒》。

中國大陸來的靚元亨，在星洲托大，他顯然誇大了徒弟馬師曾現有的表演水平。

既然您敢在大海報上彰顯你的大名，那麼，班主梅魯錦當然要追着老馬要「首本戲」：「有！」

——老馬緊咬後槽牙說：「有」。

馬師曾會寫劇本沒錯，但他還沒有一個成熟、足以傲世的個人「代表作」或「成名作」，更沒有他自己拿手的連寫帶演的所謂「首本戲」。

但他正值年少輕狂，十分好勝，且百倍自負，決沒有退縮、認慫的可能，那就只能「趕鴨子上架」——既絆腳，更跌跤。

儘管他熬了一整個通宵，憑借神話傳說和想像力，潦草趕寫了一個劇本——《洗冤錄》，但是結果可想而知。

我們的「老馬」非科班出身，入行不久，難免對許多粵劇曲調、戲路感到陌生。要說自己的表演履歷，實在是底子太薄，只演過幾次馬旦、第三小生、第二小生，且一向只是不起眼的配角。這次要自己挑大樑——寫大戲、唱大戲，到底有戲沒戲呢？

他連夜趕寫的劇本，描寫洞房之夜的一椿命案，卻屬於今天我們所說的典型的「狗血劇」。

它描寫的是，一個與將入洞房的女子相好的「姦夫」，挖地洞，潛入新房。他殺死了新郎，埋入洞內，又裝扮新郎，夥同新娘裝瘋佯狂，趁夜逃離。還自作聰明，脫下靴子，放置江邊，冒充投水自盡……

埋屍大冤案，驚動縣衙，一機警過人又詼諧幽默的師爺偵探，使真相大白。

——戲中，馬師曾飾演師爺偵探。

那一晚，一條繁華的牛車水街，真是車水馬龍。堪稱粵劇迷們的節日！就像英國倫敦的網球迷，等待觀看溫布爾頓網球決賽一樣的喜慶、熱鬧。而整個梨春園戲院的戲票，早已一票難求。

廣東粵劇大海報鋪天蓋地，字號大而醒目：「普長春戲班名丑馬師曾，主演首本戲《洗冤錄》」。

——當地觀眾格外好奇，人人都想見識一下「唐山（中國）」名伶的本事。

然而，前面說過，既是某某演員的首本戲，既是台柱在表演，那麼，該演員應該從頭至尾當主角兒才對，至少也該主演大部份段落才能服人。

可糟糕的是，戲中師爺偵探的戲很少，蜻蜓點水。直到打官司後才出場一兩次，看不出他是主角兒來，連個配角兒都戲份太少。遲之又遲的出場，少之又少的戲份，讓觀眾的怒火和抱怨一並爆發，簡直忍無可忍。

馬師曾一生都不會忘記：

自己的「首本戲」，是出丑戲！

自己的《洗冤錄》，是蒙恥錄！

自己的「大海報」，是大孽報！

他領教了觀眾的——一片噓聲、叫罵聲、憤怒的退票的呼喊、拍打椅座的陣陣轟鳴……

星島觀眾是誰？

——是世界上最懂得粵劇的觀眾！

從十九世紀中葉到二十一世紀的今天，從來如此！

一個演員最不堪的事情沒有別的，就怕觀眾鼓倒掌、喝倒彩。

福無雙至，禍不單行：接着鬧出「斬首三次」的笑話，也讓「老馬」銘記終生。

那是與日戲（日場戲）小武新福喜一起出演《斬二王》，鬧了一個大烏龍！

粵劇《斬二王》，是一齣歷史悲劇，講的是宋太祖趙匡胤（九二七年至九七六年）龍袍加身後，不認結拜兄弟鄭恩（另有柴世宗、高懷德等），輕信西宮寵妃韓妃讒言，並在國舅韓龍的挑唆下將其斬殺的故事。宋太祖最終反悔，在高懷德的奏請下，斬韓龍，貶韓妃。

——但是，觀眾自有判斷，韓龍所進讒言，未必不是太祖所期盼。

馬師曾也是真倒霉！

當時戲中扮演韓龍的網巾邊——蛇公成，臨時因病告假，輪到作為「拉扯（網邊巾助手）」的馬師曾頂缺。

韓龍是奸臣，奸臣是丑角，丑角是馬師曾拿手，本不該出甚麼亂子。都說老馬識途，但我們的「老馬」卻偏偏不識途。

他不熟悉「斬二王」的傳統演法，只記得小時候在廣州看粵劇，戲台上斬首行刑時，一刀下去，被斬者一躺，倒在地上——一命嗚呼，即可。

當晚，小武新福喜飾演朝廷元老高懷德。

當他演到斬韓龍一幕，一輪唱白過後，一手拔劍，一手執韓龍（馬師曾飾）衣領，將其按跪在地。馬師曾背台而跪，位置不對，新福喜已經不滿，不斷用手勢暗示「老馬」側身。但「老馬」不明其意，只能被拉拽到其應分的位置。此時的新福喜更為惱火，待揮刀斬首時，「老馬」見寒光一閃，「嗖」的一聲砍下來，立馬應聲躺倒在地上。這一來，徹底激怒「刀斧手」，把其從地上硬拉起來，憤憤然地說：「你想

「詐死嗎?!」

——被斬的「老馬」完全沒有反應。

他根本不知甚麼叫「詐死」，他是在表演「真死」。

於是，第二次被斬首後，「老馬」就先倒下，接着爬起來，跑入後台。

——引起全場觀眾的騷動和謾罵⋯⋯

你想，三番五次被「戲弄」的「元老高懷德」，能不氣瘋了嗎？

這小武——新福喜也顧不得甚麼戲劇規矩和套路，逕直猛虎撲食、蒼鷹捉魚一樣，將「老馬」從後台揪出來，揪到台中央，再度將其脖頸按下⋯⋯還不能解氣，乾脆把一隻腳踏在這「罪大惡極」、「死有餘辜」的國舅韓龍的背上，重又唱白一番，第三次，也是最後一次將其執刃斬殺！

——此時，戲院裏所有人都明白出了甚麼事故。

惟有懵懂的「老馬」一人，仍然不知道為甚麼新福喜總是放不過他，人都跑到後台了，還要被撕扯回來。他更不明白觀眾為甚麼騷動，還以為觀眾對「斬首三次」不滿，從而謾罵不止呢。

等到兩人都回到後台，新福喜拍案踢櫈，對「老馬」一通責罵：「你到底會不會演？不會演這個角色沒關係，你來問問我呀?!這不是砸我牌子——拆我台——丟我面子——毀我人嗎?!」

——馬師曾能說甚麼呢？

他知道自己沒理啊！好在他還知道一個做人的道理：沒理不支聲，就是理。

「老馬」恭恭敬敬地斟了一杯茶，雙手捧着——奉上，並認錯、道歉，讓新福喜消消氣。

由此，「老馬」才知，傳統粵劇中飾演韓龍的演員，事先化妝穿戲服，底袍不繫帶子，頭頂鑲紅線，

稱為「紅氈帽」。如此這般，以便被斬時脫下蟒袍華帶，就能馬上露出底袍，變成囚徒打扮，一刀斬下，底袍罩頭，突出紅帽，以此象徵頭部血淋淋……

——真要這樣來演，怎麼會出現荒唐的「三次斬首」呢！

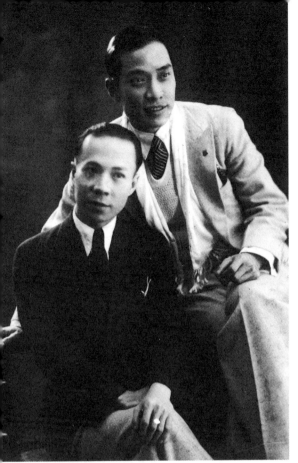

▲馬師曾開手師傅靚元亨。
（昌提供）

◀青年馬師曾與表哥陳非儂（下）
合作無間。

◀馬鼎盛（右）向「李鐵
梅」劉長瑜（中）請教
京劇《紅燈記》問題。

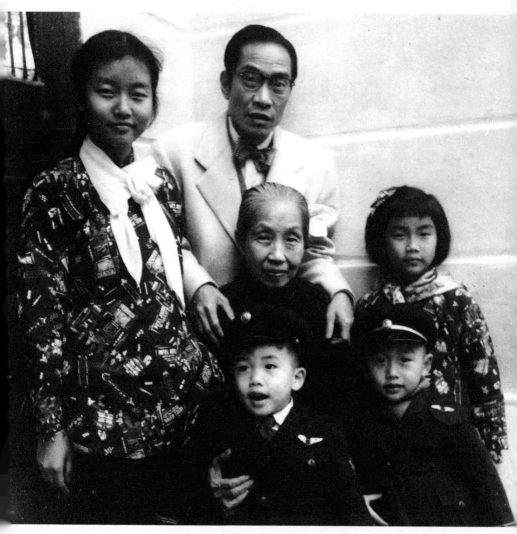

▲馬師曾（立）、王文昱（坐）、馬淑逑（左）、馬淑明（右）、馬鼎昌（前右）、
馬鼎盛（前左）。馬師曾是家族經濟支柱，更是精神上的中流砥柱；直到他的八十
老母仙逝，馬師曾告訴二弟馬師贊「頓感天地崩墜，身無所寄」。

## 馬鼎盛　識：揚長避短

拜名師、首次使用真名掛頭牌，馬師曾一夜成名。「再三斬頭」當場出醜，激勵他苦練粵劇基本功。可巧五十年後馬鼎盛也鬧過類似的做戲笑話，半路出家又要速成，非得揚長避短才有希望出奇制勝。

馬師曾初入梨園缺乏自信，使用關始昌、風華子等藝名；從關氏承繼母借來姓氏。無獨有偶，馬鼎盛初登報界也用過不少筆名。「郭堅」取岳母的姓、內子之名，「司馬平」用了女兒的名，「逍遙子」則承接「風華子」遊戲人間。半路出家唱京劇樣板戲，自知濫竽充數，也把《紅燈記》電影看了五遍，其中李玉和唱「刑場鬥爭」那段，我在東莞太平鎮電影院邊看邊學，好在觀眾寥寥無幾，我緊跟着錢浩亮唱了一遍又一遍，不但糊弄廣東鄉下人綽綽有餘，連湖南籍軍代表也表揚我比花鼓戲好聽。我們大隊黨支書喜出望外，當場點唱「窮人的孩子早當家」，毫無準備的胡琴手懵了。一個過門拉得不倫不類，調門更是高了半度，我憋着嗓門逼着音樂跟我走，唱不了幾句已經險象環生，「小鐵梅出門賣貨看氣候」這句，我們私下用粵語胡亂編詞，搞笑唱作「小鐵梅賣油賣鹽賣掃把」，倒也是合轍押韻。只聽得大隊書記五官挪位，軍代表還反應不過來，台下哄堂大笑，直到今天我還不敢回想是怎麼下得了台。

被打鴨子上架並非一次。話說韶關地區廠礦籃球聯賽，我是裁判新丁分配吹女隊，以為問題不大，開幕式照例是上屆冠軍打二流隊，等於「垃圾時間」。總裁判漫不經心點了我的名，拍檔比我年輕、更沒有經驗、是瑤嶺礦區子弟，連廣州都沒有去過。他仰望着我稱呼「馬師傅」我一聽就暈，第一年的學徒工我才拿十八塊錢生活費，怎麼就師傅了？「我第一次來韶關，您多多指教！」我怒極反笑說：「您別客氣，咱們分工明確，這球場一人一半。」我在地下畫出長方形籃球場，對角線一分，「上場吧。」我倆帶着兩支女子隊，一邊握手一邊跑步入場，一九七二年大陸講究「友誼第一，比賽第二」。站在球場正中開球，

我才真正懂了。十盞強光燈把我死死罩定，看台一片漆黑，我登時比一絲不掛更覺得無助，身邊兩個女子中鋒一米七幾，緊張得鳳眼圓睜，哆哆嗦嗦等我拋球。「鬼叫你窮啊頂硬上啦，」我把籃球垂直一拋，眼角餘光瞄着兩個女生的前腳，果然那冠軍隊的腳提前離地，「嘀嘀——」我馬上吹她違例，拿球給對方開邊線球。這招是在東莞學的，開場第一哨必須吹得又準又狠，借人頭立威，增強自信。上半場吹下來汗流浹背，裁判長老周是國家一級裁判，連連給我們打氣，「你們對半分工不錯，但是當球進入三秒區內外，底線裁判看腳，邊線裁判看手，這時容易犯規，哨子一響，即使有問題，另一個裁判不要爭拗。你們好好合作啦。」老成謀國啊，周子強老師幫我開竅，吹裁判的小道也是做人的大道。我是順德小夥，他是中山長者，其實周老先生才是「順得人」。

# 第十一章：新加坡成名角

新加坡，加入「普長春劇團」，自編、主演諷刺劇《孤寒種娶觀音》，一舉成名。從演日場戲到演夜場戲，並非一天的事情：出演喜劇《炸彈逼婚陳皮下氣》亦轟動，簽約三月，續約六月，延至一年……。

你沒有被喝倒彩，怎麼能夠成角兒?!

自從馬師曾首本戲《洗冤錄》蒙恥;《斬二王》一劇「三次斬首」蒙羞，二十多歲的青年人開始懂得粵劇藝術的深奧，知道自己需要好好補課、進修。於是每天發奮學習、鑽研，再不敢有半點僥幸心理，也絲毫不允許自己怠惰。

一有時間，就觀摩前輩、名家拿手戲，揣摩各種各樣的戲路，體會不同風格的表演，並且私下裏潛心苦練，熟悉、掌握經典作品的唱段、念白……

他蒐集、整理傳統粵劇「江湖十八本」劇目，一一精讀，將每一劇目的情節本事，人物性格，歷史背景……曲調、樂譜、台詞細心研究，也學會了操胡琴。

新加坡有三間大戲院：慶維新戲院、小坡戲院、梨春園戲院。都由名班名伶上演，馬師曾時常看他們演戲，也時常自己寫劇本。

當時，跟靚元亨做「開戲師爺」的馮顯洲、黎琛湖，都是編劇老手，馬師曾時常向他們請教。那時候，編劇主要是把故事寫出來，然後寫鑼鼓的敲打法，哪一場、哪一節用甚麼音樂鑼鼓配合，都有講究。例如，表現苦情時，用「二黃（曲調）」對答之類。

馬師曾編寫劇本，事前事後都向前輩領教一番。

馮顯洲、黎琛湖等亦認為他勤懇好學，有出息，有前途，樂意幫助。

在劇團中，男花旦陳非儂（一八九九年至一九八四年）是馬師曾的表親，是一位有藝術修養，能編劇導演，也是好新奇的人物，他跟靚元亨又是老朋友。在唐山（中國），陳非儂以演改良時裝粵劇著名。

當時為了爭生意，普長春劇團的七條台柱：靚元亨、陳非儂、蛇公成、聲架悅、癸酉、銀牙超和小生

奕，每天都以首本戲吸引觀眾，晚晚換新節目。這樣一來，需要很多新劇本，兩位「開戲師爺」日夜「開新戲」也供不應求。

陳非儂初到新加坡時，也幫忙編劇，但後來慢慢懶了，很少編劇，有時還指使馬師曾編。高興時，他還把故事向老馬說一說，有時懶散得只說：「阿馬，你寫下得啦。」就這樣把編劇的責任，加在馬師曾的身上。

馬師曾每天唱戲之後，不是看書看舊劇本，就是動手寫戲。

他將少年時代，在舊學堂裏學會的一些寫詩填詞的本領，盡量運用到劇本的唱詞和對白之中。馮顯洲見老馬有舊學的根底，也頗有才華，就格外欣賞，毫無保留地傳授編劇經驗。因此，悟性極佳的老馬，劇本創作的道路上，可謂一日千里。

當馬師曾還未成為台柱之時，他在普長春劇團多擔任日場戲的主角，或夜場戲中的配角。但他編寫的諷刺劇《孤寒種娶觀音》轟動一時，頗受觀眾好評，演出常常滿座。——這使他在戲班的地位提升，從配角變為主角。而他的戲也是最旺台的，名氣變得越來越大。

與許多戲劇演員成名的經歷不同，馬師曾是以寫劇本帶動表演。

簡言之：以寫帶演。

他辛苦撰寫的粵劇劇本是其登上粵劇舞台的一塊塊敲門磚，因為他寫的劇本太多，所以他自己只要願意，似乎隨時隨地都可以敲門。這也是他的粵劇藝術發展頗有後勁的根本原因。正是因為有了文化知識做支撐，他的戲劇樓台就蓋得比別人高，高大不說，還更輝煌壯麗，永久堅固。

馬師曾生逢其時，也是他成就粵劇大事業的原因之一。

正所謂：得天時也。

當他隻身赴南洋，來到新加坡和馬來西亞時，正是中國「五四」新文化運動的興盛時期。

一批追求時代新風尚的粵劇人脫穎而出，夾帶着一大批反帝、反封建思想內容的新劇作，具有創造意識和批判精神的青春風暴激蕩着古老的紅船，傳統藝術形式受到文明戲的影響而產生時裝粵劇新寵再自然不過，所以他也借勢張帆開始了自己的藝術探索與成就的遠航……

老馬先後寫出了一鳴驚人、轟動星島的諷刺劇《孤寒種娶觀音》、喜劇《炸彈逼婚陳皮下氣》、社會問題劇《金錢孽果》、幽默劇《古怪夫妻》等。

而他非凡的藝術創造力、想像力，集中體現在他的粵劇名作「孤寒種」中，娶妻不見人，娶個泥塑觀音像回家，一聽這劇情梗概就覺得有趣。

中國北方人不曉得甚麼是「孤寒種（又稱『孤寒鐸』、『孤寒鐸叔』、『算死草』、『孤嗇鬼』、『錢罌』）。

——這是廣州方言，用來形容一個人小氣、孤嗇、摳門兒、斤斤計較。

「孤寒」，係古詞語，多指貧寒讀書人。據説清末番禺有個粵劇小生，姓孔名鐸，本就貧寒又善演貧士，後來「孤寒鐸」漸成熟語，凡係吝嗇小氣鬼，喙稱「鐸叔」。到了二十一世紀，人們在解釋「孤寒」一詞時，還在以馬師曾劇作《孤寒種懺悔》中戲詞為例：「人生幾十年，孤寒有何益？」

與俚語「孤寒種」相對應的反義詞是「大碌藕」。

「大碌藕」，原意為粗大的一段（即一碌，數量詞）蓮藕，帶有貶義、指責、諷喻，指一個人花錢大手大腳，大破慳囊（又叫「撲滿」，即儲蓄罐，滿則撲之）；有時也單指人的氣質粗線條，粗枝大葉，並

無譏諷之意。

羊城人所云「泮塘五秀」之蓮藕，乃珠三角百姓日常蔬菜，其粗大者孔大，積水則多，清洗時需用力甩乾，甩完又甩……比喻花錢大方，大甩銀紙（鈔票），一擲千金。「泮塘」，廣州泮塘路一帶；「五秀」，五種水生植物：蓮藕、茨菇、馬蹄、茭筍、菱角。

民國初年，大名鼎鼎的革命家廖仲愷之兄廖恩濤（一八六四年至一九五四年），留學美國，做過駐朝鮮總領事，善為詞，他在廣州方言詩中說：「大碌藕兼抬館色，生蟲蔗中啜埋渣。」

——我們詳細了解了「孤寒種」一詞的詞義，就好理解馬師曾的劇作《孤寒種娶觀音》的寓意。

故事講的是，一個百萬富翁，家中三妻四妾，享受榮華，對自己捨得，對別人卻是一個一毛不拔的嗇嗇鬼。平日裏，他對傭人十分刻薄、慳吝，要求傭人做許多事情，卻不許他們吃飽，還克扣工資。傭人對其鄙夷，就想出惡作劇來戲弄主人。

恰巧，這天齊嗇的富翁想再娶一房年輕貌美的太太。傭人就介紹說，有一位美嬌娘生得月影婆娑，顧盼生姿，天下無雙，可以找自己的契娘（乾娘）來代理這門親事。這麼好的小美人本來屬於無價之寶，卻只需你破費少許，二三十元而已，且其腰肢太細，故而飯量甚小，外加手腳極為刷利。

主人聽聞，心中竊喜。買賣划算，出少入多。於是，說幹就幹，迫不及待地要連夜迎娶新娘，囑咐快快找一個便宜的轎子把女子抬到府上。

結果，卻讓這位吝嗇鬼震怒，氣得七竅生煙。因為抬到家裏來的，竟然是一尊泥塑的觀音。美麗確實美麗，養眼真是養眼，只是不好上床睡覺，可遠觀而不可褻瀆焉。否則，定會是稀裏嘩啦地泥濘一床被單……

——這樣的喜劇情節，最適合編劇馬師曾自己表演。誰叫他是「網巾邊」，是丑生。這也的確是他最拿手的一部成名劇。

不僅馬師曾自己主創寫本子，而且還自己主演挑大樑，「普春園劇團」的又一個高大的台柱立了起來，結結實實！

昨日，那些劇場內觀眾的噓聲、倒彩、哄鬧；今朝，卻變成滿堂叫好、鼓掌、歡騰……

由此，馬師曾完美地華麗轉身，成功逆襲。

他完成了整個粵劇生涯中的自我救贖和蛻變，可謂破繭化蝶。

只要有他，戲就旺台。

他從一個戲班的區區配角變成了堂堂主角，從南洋星洲飛向大陸花城……

——當然，這樣的啟程莫急，我們還需要一些時間來準備，各位看官請耐心等待。

後人有述，此話不假：「在普長春劇團靚元亨的門下，馬師曾有了創作劇本的機會。他寫了好些時裝粵劇，灌注反封建反舊制度的思想，打破舊粵劇的一些不合理的傳統，甚至曲調唱腔也大膽的嘗試自成一格。他寫了《洗冤錄》以後，又寫了幾齣時裝粵劇的劇本……」

與前面這部諷刺劇《孤寒種娶觀音》幾乎同時上演的，是馬師曾主演的另一齣戲劇《炸彈逼婚陳皮下氣》。

——該劇也同樣受到觀眾的喜愛，一個附帶的福利或獎賞就是他從演日場戲，過渡或提升到演夜場

戲。

首先，劇名就很幽默。

「炸彈逼婚」好理解，一聽「炸彈」就是現代戲；「逼婚」就是逼迫結婚唄。

那麼，「陳皮下氣」是甚麼意思？

「陳皮」，又稱橘皮，是一味中藥的名字，其功能是理氣健脾，主治脘腹脹滿，與山楂、神曲等配伍同用，可緩解食積氣滯。

——顯然，劇中人物名叫「陳皮」！

此劇，寫一對青年男女學生談戀愛。

他倆經過一段交往，彼此傾慕，「暗裏回眸深屬意」，一心想成為佳偶。卻偏偏遇到阻力，女方頑固的家長陳皮，是一典型封建傳統保守派人物。他總是這也不行，那也不妥，清規戒律可多了。陳皮反對新式戀愛，勒令女兒不與對方來往。新舊兩代人，從意識觀念到思想見解，因對立而勢不兩立，代溝深邃、鮮明，不可逾越，亦不可填平。

怎麼辦？

一天，兩位深陷愛河的青年學生，手拿一方手帕包裹之香煙罐。他們來找代表社會頑固勢力的老人陳皮談判，懇請老人放他們兩人一馬，同意他們的婚事。

然而，老人陳皮鐵板一塊，鐵心一顆，鐵青着臉宣佈了他的鐵則：「自由戀愛，沒門！除非等我死了，你們把我這老骨頭喪！」

兩青年問：「真的嗎？」

「真的，你們死了這份心吧！」

「那好，我們可就不客氣了。這可是您老人家自己的選擇，由此引出的任何後果……我們概不負責！」

——兩位青年掏出了事先準備好的「炸彈」，對老人說這可是一枚袖珍炸彈，說着說着就馬上準備引爆，並且揚言：「乾脆咱們同歸於盡好了！」

老人陳皮禁不住這樣的恐怖威脅，只好勉強答應了年輕人的要求。

二人歡喜，立刻跑到學校宣佈結婚，請校長證婚。

等老人醒過夢來，發現自己上當了，那手帕是真，裏面包裹的炸彈卻是假的，那不過是一個香煙罐。

哪裏有甚麼「炸彈」，確有一顆「詐彈」！

——一字之差，「詐」、「炸彈」，「炸彈」就是「詐彈」！

有「炸」沒「詐」，沒「炸」就有「詐」！

老頑固加老糊塗陳皮，越想越氣，越想越怒，也趕到學校來繼續理論。

這時，證婚人說話了。

他力陳傳統的舊式婚姻的弊病、危害，父母包辦、媒妁之言的落後、愚昧……以及新式男女自由戀愛、結合的合理、好處……

最後，陳皮老人終於明白了其中道理，轉怒為喜。

——演員動情，觀眾受益！

馬師曾扮演劇中的老者陳皮，身穿傳統服裝——長袍馬褂，戴一尖頂小帽，嘴唇上掛着兩撇八字鬍，神情舉止詼諧、滑稽，引人發笑。他的表親陳非儂傾情相助，飾演其中的女青年，人物形象鮮活靚麗，光彩照人，同樣惟妙惟肖，獲觀眾叫好。

在「普長春劇團」參演初期，馬師曾所扮演的角色不疼不癢，不被台上台下的人所重視。他表演的戲劇場次全部安排在白天，除了表演「日場戲」以外，沒有「夜場戲」。

記得有一首歌曲的名字叫作《白天不懂夜的黑》。

星島的演員，如果自己不努力，不追求卓越，不在戲劇藝術上更上層樓，那麼，他真地就應了這首流行歌的説法「白天不懂夜的黑」。

對戲行人來説，演「日場戲」只能算是「吃頓飯」，卻遠遠不能叫做「吃大餐」。「吃頓飯」固然可以充飢，暫時填飽肚子，但是，只有「吃大餐」才是享受。這又好比喝白開水和喝美酒，完全是兩回事。唱「日場戲」是喝白開水，解渴；唱「夜場戲」才是飲美酒，醉人。

隨着馬師曾的劇本越寫越好、戲也演越好、名氣越來越大、粉絲也越來越多，他本人當然不滿足總是像往常那樣，在「日場戲」裏跑龍套，而盼望在「夜場戲」中當主演。

他一再向班主梅魯錦提出自己的訴求，但班主對他多少有些成見，認為他雖然有了些名氣，可是號召力值得懷疑，萬一演不好，就像《洗冤錄》被喝倒彩那樣，就會讓戲班蝕本。而虧本買賣恐怕沒人願做，所以梅班主不便直接拒絕，就採取模稜兩可的推託之計，對這事能拖就拖，能敷衍就敷衍。

馬師曾比梅班主還能磨人。在他執着地申請下，也礙着他是靚元亨徒弟的面子，班主勉勉強強地答應，但只給他安排一個晚上的「夜場戲」，而且還是票房銷售最淡、戲院觀眾寥寥、生意僅有三五成的星

期一。

週末，才是戲劇演出的黃金時段！

或許，「酒香不怕巷子深」——在這裏是說得通的。

戲好不怕星期一！

馬師曾把他的看家本事全都拿出來，就主打這兩齣威力巨大如同「字母彈」一般的戲：《炸彈逼婚陳皮下氣》和《孤寒種娶觀音》。

且不說戲如何、演如何，但說自編自演這兩點，也讓他能顯出天賦與才華，使觀眾佩服。更何況，今非昔比，近一年來，他的舞台表演技藝已經有了長足進步，足以讓人刮目。

結果不出所料，觀眾認可他，也擁戴他，人們都在說：

「馬師曾已經扎了（已經紅了，有人捧場）」。

為了讓自己戲路更寬更活，也更吸引觀眾，他開始在新編粵劇中，借鑒諸多戲劇中最講究功夫的京劇藝術，吸收京劇的工架和台步特點，融入自己的舞台實踐。

老馬首先看中了京劇《紅霓關》（又名「東方夫人」）中的故事，想將其改頭換面，推陳出新，用一些現代人物取代古老人物。為編寫這齣戲，就得向京劇武生討教其專門技術，不僅學舞學唱，掌握表演程式的規範動作，還要練習其特有的台風。他請教正在星島演出的京劇武生郭鳳仙。恰好郭先生的演出日程沒有排滿，有時隔天沒有事做，不需要演戲，正可以接受和輔導馬師曾這樣臨時性的「私淑弟子」。

郭鳳仙在此授徒，每月修金五十元。

馬師曾一人負擔不起，就拉來個陪讀——陳非儂。倆人都對京劇頗感興趣又都一竅不通，所以一拍即合，共同進修，修金各付一半，每人二十五元。

京劇《紅霓關》是傳統老戲，講的是隋朝末年天下紛爭，各路豪傑之中，瓦崗寨尤為勁寇。隋紅霓關守將辛文禮，膂力過人，勇不可當。瓦崗諸將屢戰不克，關為所阻，旋被王伯黨冷箭所傷。辛妻東方氏，雖絕世麗人，卻蠻靴窄袖，槍馬絕倫，誓欲為夫君報仇。

然而，當東方氏與仇人王伯黨兵戎相見時，二人一照面，夫人甫啟齒問罪，即一陣眼花繚亂，手震顏積，嬌軀險些從馬上墜下。繼而復四目對觀：我這裏覷個出神，他那裏也瞧個飽。按兵不動，弄得兩下裏的兵丁都驚詫不定。並且驚詫了一陣，也都個個看呆。直至數分鐘之後，被一陣擂鼓聲驚醒，方再交戰。王伯黨雖勇，卒被擒獲。

兩廊眾將士歡聲雷動，頻頻催夫人下令行刑，以祭主帥。惟夫人則戀戀不忍殺，反屢以軟語挑王伯黨。奈王伯黨性甚剛勇，堅不許。夫人不得已，復遣侍兒往說，王伯黨以三事向要，夫人無不一允從，乃為之撮合，二人遂為夫妻焉。王伯黨於是乎降東方矣，而東方於是乎降瓦崗寨矣。嗚呼是為夫妻之愛情。

——據說梅蘭芳最善於演此劇中重要角色侍兒，玲瓏剔透，嬌小聰明，真可兒也。

多年以後，馬師曾真就和紅線女在首都北京共同拜會梅蘭芳，成為劇壇一段佳話。

二十幾歲的馬師曾，就以其高尚藝術品位和獨特審美趣味，一眼看中這一齣京劇，改編此劇本後大可以為粵劇舞台增添一抹亮色。

如果你感到充實，時間就過得飛快。

從一週只在週一晚上演「夜場戲」，到一週演兩三場，再到週末黃金夜場也開始主演……

不過一年半載，天資聰慧的徒弟馬師曾，竟然有了超過師傅靚元亨的勢頭。他出演的新編粵劇比師傅還要叫座。這讓師徒二人都感到有些詫異，也有幾許尷尬。可以肯定地說，他們事前——在簽訂拜師文書「投名狀」時，恐怕誰也沒有想到會是這樣的一個結果，而且是這麼快就出了結果。否則，從師傅靚元亨一方來說，他就可能不太願意收下這個日後倒海翻江，與自己搶觀眾，尤其是馬上就超越自己的徒弟；而從徒弟馬師曾這邊來說，他當然是一百個願意！

此後，師傅兩人之間的關係，變得非常微妙，非但不讓人感到樂觀，甚至令人惋惜。

其實，這是傳統戲行普遍存在的一種現象，人們熟知「教會徒弟，餓死師傅」這一俗諺，不是空穴來風，而是嚴酷事實。

在徒弟超越師傅——這種趨勢和苗頭下，師傅靚元亨對徒弟的迅速成長感到憂慮，對他的事業發達加以遏制，對其走紅懷着妒忌之心，甚至背地裏做一些小手腳，也都是人之常情（因為誰也不是聖人），多少可以理解其意念由來和動機基礎，卻斷然不能原諒這種難言厚道和善良的行為和做法。

畢竟，古人常說「玉汝於成」。

——不僅說說而已，確有不少社會生活中生動感人的實例。

可是，我們前面說過了，不能按照古往今來不多見、亦不少見的聖人、潔士、君子、達人的標準，來一一對照、要求人間煙火之中、滾滾紅塵之內的每一個普普通通的人，每一個看上去不太好、細想起來也

千年一遇馬師會

不太壞的那些可憐的俗人。

因此，無論這世界上發生了甚麼，也無論生活中你遇到了甚麼，全都不必大驚小怪，好像有甚麼新奇的事情被你發現、不可理喻的言行被你逮個正着似的。世事紛繁，莫過這兩個字——人性。

——下面，我們就會看到，在徒弟馬師曾真正的好事來臨時，師傅靚元亨是怎麼加以阻止、壓制，甚至千方百計地束縛其手腳，限制其人身自由，乃至徒弟要展翅高飛，不得不上演美國電影大片《飛越瘋人院》中所出現的情節⋯⋯

馬師曾與「普長春劇團」簽約，一開始合同一簽三個月，再繼簽三個月，等到半年過去，他不僅立足，而且走紅，於是劇團再簽就是整整兩年的契約了。

——這就是說，人家需要你，你是台柱，再不願意放你走了。

▲馬師曾風華初露。

◀馬師曾飾演薛丁山「袍甲戲」。父親晚年在珠江三角洲演出
《趙子龍催歸》，我在後台蹭戲看，看慣他演丑生、老生，
突然變得大馬金刀的台風，教我大開眼界。（紅中心供）

▲ 香港鳳凰衛視趁伊拉克戰爭新開了「軍情觀察室」特備節目，在中國大陸人氣急升，馬鼎盛作為該節目主持人和評論員也由此「帶電」，正式加盟鳳凰台，榮獲當年「最佳節目創意大獎」，我在領獎時老老實實說：這個節目的創意是老闆劉長樂的，所謂千里馬常有，而伯樂不常有。關鍵是大規模戰爭不常有。數十年來馬鼎盛堅持一個觀點：「戰爭不是萬能。」你看美軍消滅了薩達姆幾十萬大軍，推翻了一個地區小霸的國家政權，並不能消除中東的反美勢力。蘇聯以閃電戰拿下阿富汗，卻陷入民族游擊戰的泥淖。中國在一個月內橫掃越南邊境三個省會，擊潰多個主力師，而無法挽救「赤色柬埔寨」政權，越南並未接受教訓，反而在中國邊境開打長達9年的邊境戰爭。多年來人們擔心第三次世界大戰來臨，特別怕核戰爭。馬鼎盛不怕，縱觀第二次世界大戰後70多年，各國打了大大小小千百次戰爭，沒有一次是兩個發達國家之間走火，都是美蘇等強國恃強凌弱，或是第三世界國家胡打亂拼。理由很簡單：發達國家頭腦清醒，知道不可能用戰爭屈服另一個發達國家。核戰爭更沒有贏家，打來幹啥？！

# 馬鼎盛 識：務實求真

插班生要想出人頭地，馬師曾超長發揮文人功底、幽默本性，征服觀眾。時值五四運動風氣大開，他標新立異闖出馬派的一片天地。馬鼎盛也有點不同凡響的基因，在傳媒界運用馬克思「懷疑一切」的思維尋找事實真相。馬師曾成名前後盡力發揮編劇的強項，惡補登台表演的弱項。馬鼎盛初入報社喜遇海灣戰爭，充份發揮其軍事歷史的本行，盡量掌握新聞背景資料，瞄準西方傳媒人急功近利不求甚解的死穴，打響頭炮。

記得父親給幼年的兒輩講「天下第一家」故事：乾隆和劉墉出宮私訪，見有家大院門口的匾寫：天下第一家。乾隆心想除了朕誰敢稱天下第一家。進門要問個明白，見到一個十三、四歲少年自稱是當家的，說：「我們家規，不娶妻不能當家，但是不知道為何稱天下第一家，請到後院問我父。」兩人走到後院，見一個三、四十歲漢子，乾隆又問了一遍，漢子也說：「不知道，請到後院問我父。」第三層院一個花甲老人又說：「不知道，到後院問我父。」進到第四層院子，一個八十老翁還是說：「不知道，請到後院問我父。君臣兩人進到第五層院子，一位百歲鶴髮童顏壽星。乾隆終於真相大白：「如我富不如我貴，如我貴不如我父子公孫三及第，如我父子公孫三及第，不如我五代同堂結髮夫妻百歲齊。」乾隆笑嘆自愧不如。他不必細想也知道，五代之家一門良賤幾百口，近百年來解決五花八門的矛盾衝突，培養出三代一甲進士、內無再婚之女，外無犯法之男，敢於公告天下「天下第一家」，傲視王侯。這個家族的凝聚力、正能量是典型的「齊家、治國」楷模，帝王家的幸福感望塵莫及。這故事說皇帝富有四海，權傾天下，但是不可能做「十全老人」。深層意思是民間希望統治者能夠容忍比他強的臣民。

當年大英帝國容忍公開宣稱埋葬資本主義的馬克思，今天我在香港可以運用「懷疑一切」的思維做傳

媒，可謂生正逢時。

　　二〇〇四年九月俄羅斯北奧塞梯共和國別斯蘭市第一中學發生劫持人質事件。我通過現場直播揭露莫斯科政府說謊，把狂轟濫炸害死幾百學童及家屬、教師的罪過推卸給車臣游擊隊。該學校在開學典禮被劫持一千二百多人質，百分之七十是兒童。俄國當時公佈人質死亡一百多，其後在媒體及死者親友調查的壓力下，承認人質死亡三百二十六人。但是指恐怖分子槍殺，大部份是游擊隊在體育館內引爆炸死。我在電視台直播當場指出重大疑點：1、從學校體育館頂部及外牆被炸開的洞口看，明顯是從外部炸進造成瓦礫不在屋外。2、阿爾法特種部隊清場後，兩個籃球架高高連接二十幾米長繩，還吊着幾包爆炸物。可見普京政府睜眼說瞎話。中外親俄派一片喧囂，罵我甚麼親美，電視台高層也提醒我注意。我經過多年風風雨雨，更體會到一些人只願意聽自己相信的消息和評論，你跟他擺事實講道理，他們充耳不聞。既然馬鼎盛定位在務實求真，就算說了也白說，然而白說也都說。

　　二〇〇七年有媒體引用別斯蘭罹難者家屬經調查，證實俄羅斯特種部隊和安全部不顧學生和教師生命安全，從外部發射火箭及迫擊炮炸塌牆壁強行攻入造成幾百人質死亡。莫斯科國會反對黨也揭露執政黨濫用武力殺傷人質。更有華文媒體到北奧塞梯共和國別斯蘭市公墓查看學校劫持人質事件死亡的墓碑，赫然發現近千人死於九月三日俄軍強攻體育館當天。令人痛心的是做新聞和看新聞的都像父親六十年前講的寓言故事：西山有隻大麻鷹，幾百斤重，毛都無一條——有頭無尾嘅。

# 第十二章：跨海偷渡回國

二十五歲，從南洋「偷渡」回國，在廣州「人壽年劇團」接替辭覺先做新台柱——正印丑生，首演粵劇《宣統大婚》，飾宣統皇帝，被喝倒彩；自編自演《苦鳳鶯憐》，飾乞丐余俠魂，大獲追捧，創造馬腔唱法「檸檬喉（又稱『乞兒喉』）」。

駕馬戀棧；駿馬跳槽。

二十五歲，百歲人生的四分之一。

——這是人生最為關鍵的時刻，身體旺盛的精力已經達到巔峰，而頭腦智慮的成熟還處在低谷，至少要在另一個二十五年後才能盡顯輝煌。

此時，香港普慶劇院老闆的內侄轟耀卿，專程來到新加坡。

他要物色這裏的粵劇人才，一來帶一班大老倌回香港唱大戲，二來把新秀帶回充實他任班主的廣州新中華劇團陣容。

轟耀卿來的正是時候，馬師曾所在的「普長春劇團」演出旺台（市場票房好），而老馬本人也在本埠的粵劇戲行歷練有日、剛剛「扎起（舞台出名、嶄露頭角）」。

但凡各行各業真有眼光者，大多不用費時費力搜尋、考察業內精英，只須在某些場合或台面對一干人眾瞥上那麼一眼，就馬上能夠發現真貨，識得英才。——這種非凡的鑒賞、甄別能力、判斷力，叫做「一眼識別君子」。

轟耀卿，一眼就認準了馬師曾！

這些天，轟先生不幹別的，白天夜裏，天天看戲，日日尋人，想要找到他想找的能撐場面的人物，也想帶走他能徠觀眾的可招徠名伶……

轟先生有福，他還真地實現了他的願望。

當他看到馬師曾的時候，眼睛一亮，心頭一驚，感到自己走了鴻運。「踏破鐵鞋無覓處，得來全不費

功夫」。因為，就在他的面前，猛然間，出現了一個四條腿的聚寶盆，長著腦袋的搖錢樹，張嘴唱曲的台

柱子，震撼粵劇舞台的「網巾邊」。

其時，總是滿座、又是滿座的「普長春劇團」，正在演出粵劇《風流天子》（即《馬嵬坡》）。

舞台上，演員們服飾講究，流金溢彩，珠光寶氣，富貴張揚，其中唱詞華麗，文采可觀：

一對對、一雙雙，自天定許大好儷伉，兩相愛，免憂悵，對酒宴，朝朝暮暮，舉

杯痛飲互接觴，通宵未央，與嬌旦夕酬唱，永受享，有此快樂皇最望……望你花容不老，與我地

久、天長。卿你回眸一笑百媚生，麗質堪皇，鑒賞。六宮粉黛無顏色咯，因為你，艷冠，群芳。

雖有佳麗三千，孤亦已無，意向。還有梅妃雖艷，亦遭感嘆，衾寒。

——然而，皇上妃子唱的甚麼，轟先生過耳即忘，卻只記住了一個小太監。

馬師曾在戲中的角色——小太監本來很小，不值一提，卻楞讓他通過自己的演技給放大了不知多少

倍……

老馬扮演一個小太監，原本沒戲，偏由他作出好多戲來。

正像戲班人評價的那樣：「（他）能夠在戲的卡隙中找戲做，表現他獨特的台風，贏得觀眾青睞。」

其實，現在的馬師曾，今非昔比。

他甚麼樣的角色沒有嘗試，甚麼樣的戲路不曾琢磨，甚麼樣的劇本沒有研讀，甚麼樣的舞台場面沒有

見過，生、丑、淨、旦……唱、念、做、打……包括飾演風流小生，多情才子，天王老子，駙馬貴婿，皇

親國戚，媒婆巫祝，深閨佳麗，元帥忠臣，義俠乞丐，奸佞小人，陰毒之輩⋯⋯我們的社會生活有多麼廣闊，他所扮演的角色就有多麼豐富。

轟先生，既然已經探明一座價值連城的金礦，他就要馬上開採，打聽到老馬是靚元亨的高足，就先去聯繫靚師傅，心想能高抬貴手，放飛一隻蒼鷹。

沒想到，被靚師傅一口拒絕了。

拒絕的理由充份：「兩年合同還沒有到期！」

靚師傅，眼看着徒弟就要高就，遠走高飛，內心就很不是滋味，也很緊張。他決不容這一個如此年輕的後生，彷彿未費吹灰之力就平步青雲，不到一年，就走了他十年的路⋯⋯而他這一生，吃了多少、多少、多少苦呢?! 越想越不平，越想越來氣，十萬火急，趕緊跑去夜半敲門敲窗，不惜吵醒剛剛入眠之人，反覆叮囑戲班的兩位「開戲師爺（編劇或兼導演）」——馮顯洲、黎深湖⋯⋯

「少給馬師曾寫重要、出彩的角色；少讓他出演適合他的角色⋯⋯」

接着，又找到徒弟，苦口婆心地勸說：「你總要想想，你的功夫還沒有學到家，還要繼續跟着師傅勤學苦練。年輕人嘛，千萬不要急躁，不能急於求成，更不能好高騖遠。師傅我，可是一個過來人，聽我的沒錯！咱們不說甚麼——吃鹽多，過橋多⋯⋯就說我跌過的跤，肯定比你打的趔趄要多；我碰的壁，當然比你爬過的牆要多；還有我在大樹下吊過的嗓子呢，一定比你在樹枝上打的鏢悠要多得多⋯⋯」

——一連說了這麼多個「多」，可見靚師傅多麼不靚的心裏，是多麼憋屈，多麼不爽，多麼不容。

是啊，在這件事情上，靚師傅內心不靚。

但是他畢竟還念念師徒情，他不想讓徒弟離開，也有情有可原的一些顧念在其中。那就是，他知道自己漸老，也就還有最後一個機會，和徒弟一起成就粵劇大戲。等到自己有那麼一天，真的老了，身邊當然就更需要一個能幹、得力的弟子幫襯、服侍……

那些內心恐懼的人，往往是世上最殘忍的人。

說起來，也有點兒可憐的靚師傅，還不辭辛苦地找到戲班班主——梅魯錦，告訴他要適當地給徒弟馬師曾加薪，並允諾他以後會不斷加碼……以便讓老馬看到些油水，從而放棄離開戲班的想法和念頭，不回祖國，也不跳槽。

各忙各的，個個都忙。

另一邊，轟先生也與馬師曾頻繁接頭，見面。

轟先生表示，願意以年薪六千元港幣成交，聘請老馬到廣州新中華劇團擔任「網巾邊」。允諾，付給他年薪港幣六千銀元（大約相當於二十一世紀二十年代一百萬元人民幣）。這一價碼，在當時可算是相當優厚的待遇，老馬心有所動是必然的。然而，人不能一味認錢，那也決不是咱老馬的性格，更不是他所秉承的為人處世之道。留在星島，還是返回故土呢，真要定奪，進退兩難。直令他徘徊不安，煩惱重重……

倘若跟師傅告別，說明就裏，師傅斷然不會應允；不辭而行，開小差兒，又怕被人在背後戳戳點點。

人家會說：「怎麼樣？看到了吧，馬師曾剛『扎起』（舞台成名）就『花門（背義取巧）』！不守信用！」

——這不是壞了自己的名聲，斷送自己的前途嗎?!

倘或不走，就在這星島扎根，留駐普長春劇團，但戲班開戲已加限制，對自己不予重用，不派給你主要角色，自身處境悲慘，猶如潛水之龍困沙灘，深山之虎捆手腳，凌雲之志不得伸，攬月之心難實現，又是多麼讓人不甘?!

兩位「開戲師爺」心好，馮顯洲和黎琛湖非常同情老馬。

因為他們也都是從年輕時候過來，對戲班江湖水深浪急、夜黑風高實在太了解，而自己這一輩子受打壓、被排擠、遭迫害的經驗體味也太深……

馮顯洲和黎琛湖，一起給年輕人出主意：「還是回國吧！先斬後奏！你可留一封信，留一封長信給師傅靚元亨。」——這樣比較妥當。對師傅說明白你的難處，你的理由，你的願望，你的真實想法和不得已的做法……靚師傅不能說不是通情達理之人，只是他出於個人利益，不捨得、不願意你離開他……同時，給師傅留下幾百元禮金，並保證自己以後繼續履行與師傅所簽訂的「頭尾名」之契約……保證履行師徒合約義務……你的信，可以交給我們倆人，等你走後，我們再代交，讓你的師傅看……我們還可以在一旁勸慰幾句，代為說項……」

——「這樣最妥！這樣最妥！」

馬師曾一邊回應，一邊在內心裏感激不盡。

二位「開戲師爺」見多識廣，想得周到，又叮囑道：「走時，要悄悄地走，悄悄地上船。神不知，鬼不覺，最好！千萬不能告訴任何人，更不能讓班主發覺，不然，他可以上報移民局，到船上把你揪回來。這裏是英國殖民地，一切按照英國政府制度管理。你和戲班簽了合同，就必須遵守，你和戲班班主之間有

僱傭關係。英國人最講究這種一套，因為他們那裏是契約社會，法律健全……你犯法就會被追究，吃不消的……」

「師爺」就是「師爺」，指點迷津。

——後來，馬師曾在國內發跡了，第一件事，就是把星島的二位「師爺」請回去，分享他的「勝利」成果。

有了二位「師爺」的鼎力相助，馬師曾底氣十足，痛痛快快地接了轟先生的聘約和定金。

聘約上，寫得清楚明瞭：「馬師曾已經接受聘書和定金，應在是年（一九二五年）六月十九日抵達廣州，直接向新中華劇團報到，不得有誤。如不能按時報到，需向劇團支付違約金（賠償金）一百倍。」

接聘書的時候，已經是陽春三月。

馬師曾只有兩三個月的準備時間，光買船票都已來不及了。

忽然想起一個姓甦的朋友，他在石叻莊任職，隸屬於香港與新加坡出入口商行，經常有商務貨船來往於香港、汕頭和新加坡三地。貨船雖不載客，卻可以載石叻莊所派的押運人員。

姓甦的朋友恰好是老馬的戲迷，很快答應讓「普長春劇團」的「網巾邊」扮裝成一位押運員，這對伶人來說並不難！

新加坡開往香港的貨船，週二下午兩點起航。不巧的是，這天下午兩點，正好是馬師曾開演「日場戲」的時候。

臨近乘船出發的那幾天，馬師曾裝作一副若無其事的樣子，整天悠哉悠哉的看書，哼曲，飲酒，逛

街……

只是逛街，卻不買東西，有時看看電影，輕鬆、愜意得不得了，以便讓戲班人放鬆警惕。從師傅靚元亨到班主梅魯錦，從戲班大老倌到打雜的臨時工，他們沒有一個人發現老馬「出逃」的任何蛛絲馬跡。

一切，都像是那部電影——《勝利大逃亡》！

人們說：「一個好漢，三個幫。」

其實，兩個就夠用。

師爺馮顯洲、黎琛湖是馬師曾的「軍師」，兼做左膀右臂。

馬師曾和他倆商量好，為他「出逃」做掩護。

因為平時，黎琛湖就曾替老馬出演下午兩點的戲，這樣做不會讓人懷疑。

黎琛湖只一句話：「全包在身上！」

馬師曾決定在貨船起航前一小時登船。

還有兩個小時就開船時，他還在戲班上和大家打牌，有說有笑……

下午兩時，一艘貨輪起航了。

從星島穿越馬六甲海峽，開往中國香港，再駛向目的地——廣州。

馬師曾，來到星島已經整整七年。堪稱「七年之癢」。難道愛情的「七年之癢」在戲行也適用嗎?!

來時，還是一個生澀的戲班伶人；走時，已成為一方成熟的舞台台柱。

手扶船舷的欄杆，浩蕩的海風勁吹。

遠望海天一色。

隨着蒸汽船的「犁鏵」在耕耘，只見雪浪翻捲……

獨自暢想，孑然一身，往事依依，遠途蒼茫，馬師曾的心裏同樣浪濤洶湧……

粵劇劇壇，人才輩出。

難道，他本人也是「牆外之花」麼？

他的粵劇才華是在南洋的星島和馬來島顯露，而廣州和香港則是他真正拳打腳踢、大殺四方的「疆場」。他把星島當作自己的「潛龍」之地也未嘗不可，粵劇的沃土是一片南洋！

從十八歲到二十五歲，馬師曾的「南洋行」值得他一生的追憶，他把最美好的年華揮灑在這片迷人的熱帶島嶼。在這裏，他學過戲，教過書，採過礦，賣過藥，乞過食，算過賬，編過劇、成過角……

或許，這樣一首七律《憶南洋》，能夠或多或少記錄他的這段青春歲月：

　　　紅船何故渡南洋，粵劇星洲似故鄉。
　　　難忘洗冤喝倒彩，初嘗孽果嚐名揚。
　　　丑生從來美不勝，靚女於今恥卉香。
　　　頭尾名簽成禁錮，一別頓首向殘陽。

——這首詩中，「紅船」，指早期粵劇伶人乘船巡演，以塗抹紅漆的渡船為舞台，為住所，所以它也象徵粵劇藝術和粵劇戲班。

「星洲」，即新加坡的別稱。

「難忘洗冤」，指馬師曾第一次寫出並出演自己的「首本戲」——《洗冤錄》，卻得到一片噓聲，滿場倒彩。

「初嘗孽果」，指老馬編演新戲《金錢孽果》，大獲成功。

「丑生」，即「網巾邊」，是老馬最擅長的粵劇角色。粵劇男子丑生，以四種不同顏色的戲服表示不同丑生類別：黑袍戲、海青戲、藍布長衫戲和爛衫戲。只有一位全才丑生演員，才能飾演這四種不同的戲。

「靚女」，指老馬曾經扮演馬旦，是一些容貌美麗的女子角色。

「頭尾名」，指師徒簽訂的合同。

「一別」，指一九二五年六月十九日，老馬告別南洋，乘船駛向廣州「頓首向殘陽」，指老馬的航船向着西方行駛，從星島回返自己的祖國。

根據原來與轟耀卿先生的合約，馬師曾是到香港新中華劇團做「網巾邊」。於是，老馬乘坐貨船從星島經汕頭「偷渡」到香港時，就登上維多利亞港的碼頭。

他先到高檔服裝店置辦了幾身像樣的衣服，備好旅行所用的簡單用品，再去美髮店打理修飾了一下，便興沖沖去約定地點見轟先生。

不知為甚麼，轟先生改了主意。

他把馬師曾介紹給廣州「人壽年劇團」經理駱錦卿。

經理駱錦卿，誠邀老馬加盟。

當時的「人壽年劇團」在羊城是鼎鼎大名的粵劇劇團之一。

它與新中華、梨園樂、祝華年劇團同樣知名，被時人譽為「晚清粵劇四大名班」。而且，其班底水平甚至比其他團體更勝一籌，可以說是最叫座的一個戲班。看一看演員陣容，你就會大吃一驚，堪稱藏龍臥虎，個個頭角崢嶸。著名大老倌有武生——靚榮，小武生——靚新華，小生王——白駒榮，花旦王——千里駒、嫦娥英，網巾邊——李少凡，皆為能唱會演、觀眾追捧的大腕兒人物。

那時侯，戲班如列國，爭雄天地間。粵劇市場的競爭激烈，遊說期間的縱橫家搖唇鼓舌，看似爭相搶奪大老倌，實為搶奪大老倌背後的生意。

那麼，誰是聲震梨園、穩坐第一把交椅的丑生呢？

除了薛覺先（一九○四年至一九五六年）以外，一時再找不出第二人。

薛覺先，是廣東順德龍江鎮人，出生於書香世家，粵劇造詣極其深厚，舞台風采光耀無際，堪稱懷瑾抱瑜之君子，溫文優雅之名伶。故後世享有「粵劇伶王」、「萬能老倌」之美稱。十七歲（一九二一年）進入「環球樂班」學藝，拜新少華為師。翌年，加入「人壽年戲班」，被千里駒破格提拔。因主演《三伯爵》（駱錦卿、李公健編劇）而一舉成名，享譽四方。二十五歲（一九二九年）自己挑大樑，組建「覺先聲劇團」，巡演於羊城、香港、南洋各地，以「四大美人戲」——《西施》、《王昭君》、《貂蟬》、《楊玉環》而知名。四十八歲（一九五二年）加入馬師曾、紅線女的「真善美」劇團。其粵劇藝術理論主張，見他的文章《南遊旨趣》：「合南北劇為一家；綜東西劇為一體。」當時的薛先生，不僅擅長丑生表

演，而且能唱文武生，戲行裏這點兒事，幾乎樣樣皆通，生、旦、淨、丑全能，且能臻於完善，做到極致，而其形象也十足飄逸，好個玉樹臨風，彷彿古代潘安再世，實乃戲壇麟鳳，舞台龜龍，大可倒海翻江，也能呼風喚雨。

誰都知道，薛覺先是「人壽年劇團」幾大台柱中——最為堅挺的一柱，毫不誇張地説，是該團的一支擎天柱。

今天的城市足球俱樂部和籃球俱樂部，都是以商業化經營為特色，其一年一度的職業聯賽中，有着為人們所熟知的球員「轉會」制度。

而一百年前的廣州粵劇界，就早已在實行和運用這種演員「轉會」的科學方式，以便使人才的池塘活水流動，永保清澈，不至於因為淤積、阻滯而變得污濁、腐臭。

——這是多麼超前的一種商業科學管理的思維和作為。

正是在這種充滿生機的活躍的環境和氛圍之中，薛覺先先生才從所在的「人壽年劇團」被挖走，用適當的資金補貼方式走走大老倌的，是另一家知名劇團——「梨園樂劇團」。

那麼，自然而然，現在的「人壽年劇團」需要一位能夠接替薛覺先的人物，他必須是一個人物，能夠有前任大老倌那樣的舞台技藝和個人魅力，能夠有強大的票房號召力和觀眾吸引力。那麼，這個人會是誰呢？

——是馬師曾！

——就是馬師曾！

——只能是馬師曾！

馬師曾，年紀輕輕，剛從南洋回國，就加盟如此負有盛譽的戲班——「省港第一班」，又接替薛覺先這樣如此有聲望的角色——「一代宗師」。

——可算是天賜良機，人逢大喜。

但是，事情都有兩面性。

大凡世間所有的機遇，同時也有可能成為遭遇。

對馬師曾來說，要麼出頭，要麼出醜，好像再沒有留給他第三個選項。

又驚又喜之餘，他知道：「整個戲班都是真金白銀的好角色，可師可學可當楷模者甚多，演得好，很容易出名；而萬一頂替不好大樑，讓戲班的屋頂塌下來，也會闖下大禍，恐怕自己這一輩子都爬不起來。」

這全要看他怎麼把握，怎麼表現，怎麼處理……一句話，面對瓷器活兒，全看他自己有沒有一個杠杠的金剛鑽。

他預支了幾千元，重新購置戲裝，之所以要這樣破費，概因頂尖大老倌就要講究氣派。就連自備的台圍和椅墊，都要是錦繡編織、五顏六色，並且用精細的針腳繡上自己的大名。身邊隨時伺候的雜務人員，也端茶倒水的忙活兒，不能稍有怠慢。

這叫做——擺譜兒！

鬧市街頭，「人壽年劇團」刊登的廣告惹人眼目：「新聘南洋七州府著名丑生馬師曾，將於某某日在我家大戲院登台。」

第一晚，他主演的大戲是粵劇《宣統大婚》。

說起這部二十世紀二十年代的「皇帝劇」，是一部應景之作。

當時，末代皇帝宣統，又稱「清廢帝」，即愛新覺羅·溥儀（一九〇六年至一九六七年），他是道光皇帝的曾孫、攝政王載灃之子，母親是嫡福晉蘇完瓜爾佳氏。蘇完瓜爾佳，乃慈禧心腹重臣榮祿的女兒，被慈禧從小收養在宮中，長大後又被指婚配給載灃。我們只說宣統大婚的事，那可稱得上是當時

（一九二二年十二月一日）社會最大的新聞，已經遜位十年有餘，被驅逐出故宮也十餘年的溥儀，依然顯赫張揚地舉行婚禮大典。上海《申報》（一八七二年創刊，近代中國發行最久、影響最大的報紙，標誌現代報業的開端）報道：「溥儀決定聘榮源之女為正妻，端緒之女為妾。」侍衛隊、儀仗隊、軍樂隊浩浩蕩蕩，打着大清王朝的龍旗去新娘家送定親禮，送給皇后黃金一百兩、白銀一萬兩⋯⋯溥儀在乾清宮降旨冊立皇后，鑴知皇后名號的金冊、金寶送至皇后府邸。於清晨三四點鐘，由福晉攙扶進入坤寧宮，在此完成婚禮後，舉辦「合卺宴」，而後，十八歲皇后和十七歲皇帝一起入洞房。

——這一天，古都北京的市民，紛紛歡言：「走，瞧小皇上娶娘娘去。」

的確，這是一個時尚戲劇的好題材，而惟有廣東粵劇人最為敏感，他們最具有商業意識，馬上就寫出了相關劇本。

這齣時髦的粵劇《宣統大婚》，本是「人壽年劇團」最旺台的劇作，原來由薛覺先飾演宣統皇帝。而

薛先生一出走，按照傳統戲行的講究——「職分者當為」，接替者馬師曾就推脫不得，不管自己對此劇熟悉與否、擅長與否，全要擔待。

你想啊，馬師曾一直以來是甚麼戲路？

舞台上，他扮演的角色，總是滑稽幽默、戲謔無狀、插科打諢、裝瘋賣傻……而宣統皇帝溥儀又是甚麼人物，他貴為皇帝，威儀無上，普天之下，莫非王土；率土之濱，莫非王臣……台上台下，這樣兩個迥然有異的生命個體形象，又怎麼能夠很好的調配、融合在一處呢?!

因為廣告宣傳做的甚好，劇場觀眾爆滿，人人期待多日，早已心急火燎，爭睹南洋歸來的著名丑生的舞台風采和精湛演技。

此前，薛先生演宣統，長圓面龐，鵝蛋形狀，英俊相貌，風流倜儻，唱腔精緻華美，作派端莊得體，觀眾看了，如癡如醉。戲迷們都說：「別的不觀，只看薛覺先便值回票價！」

這時，一看馬師曾的面相——方方正正，國字臉一張，先就有點兒彆扭；再看他五官線條並不柔和，鼻直口方，稜角分明，全非俊美一路，而是峻峭一格，又平添一道心堵；待這位曾混跡南洋、爆得大名的丑生開唱，一副沙啞音腔，難稱刷亮，雖然雄放寬厚，聲震殿堂，磁力誘人，魅力尚可，但是，若比起他們早就熟悉、激賞的薛先生來，不免覺得有些掃興，熱烈的期盼只是換來了一場空歡喜，惱火是可以理解的。更加上老馬過去演慣了「網巾邊」的喉頭，總愛聳肩、撇嘴、翹眉、擠眼……把這些東西放在一國之君（儘管已經遜位，名號、位子和待遇還在）宣統溥儀的身上，一想想合適嗎?!難怪觀眾大喊：「下去！下去！」

正當觀眾頻頻「倒彩」的節骨眼兒上，特別需要其他舞台因素，比如舞美效果之類給力，可偏偏第

二男花旦蘇韻蘭為老馬所化的妝，又出事了！這脂粉面妝，因為粉塗不勻，眉畫太濃，汗水一浸，稀裏嘩啦……很不爭氣地烏塗一團，變成了熊貓扮相……難看不說，還很滑稽。

觀眾席三翻躁動，現場一時失控。

前排，貴賓席就座的一位風度翩翩的先生，一襲白色綢緞長衫，見狀起身，拂袖而去……走的時候，還提高嗓子，朗聲甩下一句扎心的話：「呢個馬師曾，孼大個口（張了好大個口），趕扯八行位。」

——台上的馬師曾，聽得清清楚楚，一字一句都聽清了，也記住了。

這一晚登台演出，令一貫好強、雄心萬丈、眼睛望天、十分不屑的馬師曾，丟臉丟大了，狼狽得不行，難堪再加上難堪，尷尬又復為尷尬，沮喪得要命，卻不能去跳海。

他儘管無盡地失落，也還是得活着……

他既然碰了一根大釘子，讓觀眾這麼不待見，就開始深刻地反省自己，想在自己的獨特戲路和觀眾的普遍興趣之間，找個一個契合點或平衡點。

馬師曾剛剛回到故鄉，廣州的劇院讓他既熟悉又感到陌生。

熟悉的，還是兒時看戲的印象；陌生的，是今天自己唱戲的舞台。

他沒有灰心，就連灰心的感覺都沒有。喪氣，那是失敗者所擅長，決不是成功者的選項。

生活中，許多經過了這樣失敗的人，原本不過是一個不起眼、也不受矚目的不很熟練的「失敗的臨時工」，但是，只因他們太過敏感，也太過在乎，太把失敗看重，於是放不下一時一事的挫敗，放不下

每一個跌倒的體驗，乃至沮喪心情得不到治癒而愈加沮喪。到頭來，日積月累，是他們自己通過自己堅韌

不拔地不懈努力，最終於「轉正」，從一個「失敗的臨時工」成為一個老練的「失敗的職業人」。

——馬師曾才不會這麼傻、這麼笨、這麼總跟自己過不去呢！

他能把失敗當作藥用營養品來滋補自己的身體，就像中醫大夫或懂得養生的人知道蛇蠍泡酒、以毒攻

毒的道理的作用。

人們不妨就把蛇蠍當作失敗好了，你何不把牠們炮製了並浸泡在白酒裏喝下去呢?!

我們的老馬喝了失敗的蛇蠍藥酒以後，身體反而比以前更加強壯了

他走台步的腿腳更穩，一步步，都堅實有力，踩得硬木地板都「吱扭」作響；他習唱時的嗓子也更

潤，更加通透，氣流下至丹田，上至頭蓋骨，彷彿渾身通暢。因為，他的耳邊，常常會想起台前就座的

「長衫客」那幾句刺耳又錐心的話：

「呢個馬師曾，擘大個口……」

「呢個馬師曾，擘大個口……」

「呢個馬師曾，擘大個口……」

事後，戲班人告知老馬，那位提前離座的白綢長衫客，是「環球樂劇團」的男花旦——新丁香耀。

其實，那一晚把《宣統大婚》演砸後，戲班裏的其他大老倌們——千里駒、白駒榮、嫦娥英等，並沒

有對馬師曾的馬失前蹄太在意。

他們在台口觀察，看到了一切，幕後一起嘀咕，議論，品評老馬的演技，一致認為他的唱工和做工都

不錯。觀眾之所以喝倒彩，是因為他的戲路，對於「宣統皇帝」來說不對路，也可以說是一種「誤會」所

造成。既然如此，不如就改動一下劇本，也改變一下表演方式，按照馬師曾自己擅長的演技發揮，豈不是更妥，更好。

這時，來給你鼓勁的人，都是貴人！

他們每個人所說的話，也讓馬師曾一字一句清清楚楚地記住了，以至三十年後，還能記得真真的，對人說起來如數家珍，那是他珍藏在心靈裏的寶物。

千里駒對馬師曾說：「萬丈高樓平地起，我看出，你的戲有根底！只要用心學，唔懂來問我，包你扎起！」

白駒榮、嫦娥英兩人說：「『人壽年劇團』，有我們幾個人在，拍硬檔，你不用驚，也不必多慮，準會賣座的！我們不愁！」

千里駒和大家一起想辦法，共同發現：「老馬和老薛，兩個人的戲路完全不同，正好相反。因此，我們向反方向使勁兒，就對了！還是這齣《宣統大婚》，馬演薛戲，一點兒不難。我們也無須對劇本大動大改，只須把個別故事情節和部份人物唱詞改過來，改成老馬的路子就可以了。這樣就能夠充份發揮老馬的特點——詼諧、逗笑、通俗、機變……」

——這個發現，既重大又及時！

既然是戲班大台柱，也不能只演這一齣《宣統大婚》呀。還要準備幾齣拿手戲才成。

千里駒知道，馬師曾是靚元亨的高足，就問：「你跟了演過《海盜名流》的師傅靚元亨，他可是武術行家站樁出身，學過少林功，你有沒有學到些真功夫？」

馬師曾答：「學到一些小武戲。」

千里駒一聽就樂了，建議他把跟師傅學的一些功夫拿出來，在舞台展示一下。並且打賭說：「觀眾一定很有興趣，你會吃得開的。」

說做就做。

千里駒一刻都不耽誤，連續幾天伏案，為老馬臨時編寫了一些小武戲，添加在舊戲的故事框架結構中，還要顯得情節添加得不生硬，且順暢自然。

例如《玉樓春怨》一劇中，以前沒有打打殺殺的殘酷戰爭場面，卻專為老馬做了改動，有了古老排場中表現功夫技巧的「激子上馬」、「長亭餞別」等場口，可讓其以英雄豪傑的威武姿態出場。這使觀眾耳目一新，看了讚賞不已。

戲路一對，順風順水。

出演《玉樓春怨》，讓老馬嘗到了甜頭。

本是丑生的他，以小武戲路出現也給觀眾留下新鮮的印象。

千里駒也高興啊，他半是正經、半是打趣地對馬師曾說：「成啊，以後就照此辦法，多開戲路，老渣（玩笑地說薛覺先）演正你演反；他演風流小生，你改為幽默詼諧……」

等到觀眾看到馬師曾主演的劇作《一個女學生》（李公健編劇）之後，就徹底被新台柱所折服了，真正開始無條件的賞識這位原本名不見經傳的南洋粵劇後生。而老馬本人在「人壽年劇團」，在整個廣州粵劇界的日子也好過多了，心裏也舒坦、快樂多了，可以說是美滋滋的。

戲班老闆駱錦卿也甚為滿意，薛覺先「轉會」並沒有帶來災難性的後果，「人壽年劇團」反而是旺台更旺，戲迷們也更瘋狂。

單從名字上看，就知道時裝粵劇《一個女學生》是時尚廣州的產物。

它是千里駒和薛覺先合演成功的首本戲，主題是當時社會的主流文化思想的體現，即反對封建傳統，爭取婚姻自由。

劇中，有一場戲，是寫男女學生同遊荔枝灣的情景。

薛覺先飾演男生——花花公子；千里駒扮演女學生。麗日，微風，小徑；河邊，樹下，花前，二人攜手漫步，殷殷互致繾綣。男女問答，兒女情長。一派斯文風雅，觀眾頗覺屬意。

待到千里駒（扮女學生）和馬師曾（飾花花公子）再演這部戲時，劇本的一些情節修改了，還是馬師曾本人動手修改了唱詞，使唱段更適合他本人的表演風格——亦莊亦諧，纏綿裏蘊含着頑皮，斯文中帶有些粗獷。

——在這部劇中，最能體現粵劇劇壇一直對壘的兩位名伶的兩種風格：薛覺先演薛派的風雅斯文，陽春白雪，重文輕理；馬師曾演馬派的詼諧幽默，俚俗不避，雅俗共賞。

時勢造英雄。

馬師曾是——為大時代而生的人，也為大時代所托舉。

屈指一算，僅僅二十五歲光陰，就遇到了至少四樁歷史大事件……

一九〇〇年，剛一出生就遇到八國聯軍進佔北京；

一九一一年，剛剛十一歲就遇上孫中山領導的推翻清政府的辛亥革命；

一九一九年，剛剛年屆弱冠就趕上反帝反封建、提倡民主科學的「五四」新文化運動；

一九二五年，剛剛從南洋歸國開始在廣州唱戲，就見證支援上海人民「五卅」反帝愛國運動的「省港大罷工」。

——了不起的廣東人，在近現代中國歷史上，以「金田起義豪傑」、「變法維新志士」、「民主革命先驅」的形象彪炳史冊，「太平天國」領袖有洪秀全、洪仁玕；「戊戌變法（又稱「百日維新」）」領袖有康有為、梁啟超；推翻滿清封建王朝的「辛亥革命」領袖有孫中山、廖仲愷……

同樣，馬師曾間接參與其中的這次「省港大罷工」，聲勢浩大，時間跨度也大（一九二五年六月二十九日至一九二六年十月十日）。

而大罷工的起因是兩件事：同年五月上海發生工潮，工人領袖顧正紅被殺害；繼而學生抗議示威又被英國租界的巡捕開槍射殺十三人、重傷數十餘人，是為「五卅」慘案。沙基慘案發生於一九二五年六月二十三日，又稱六二三事件，駐廣州租界英軍開槍鎮壓省港大罷工的遊行示威，當場打死五六十人，一百七十人重傷，造成嚴重國際事件。

馬師曾，一位粵劇伶人，怎麼會和「大罷工」扯上關係呢？

當時的背景是，「人壽年劇團」在與其他劇團競爭時，很想創下一個無人能及的紀錄：日場、夜場演出，劇場全都「頂櫃（滿座）」。

老闆駱錦卿琢磨着，怎樣挖掘老馬——這位粵劇舞台的「南洋新貴」的潛力，希望他改變一下「馬不吃夜草不肥（大老倌都演夜場戲）」的觀念，也來參與日場戲的演出。然而，一般大老倌是不演白日戲的，覺得那樣掉價兒。畢竟日場戲觀眾比較少，演員演着也不帶勁兒，不解渴。所以，老闆駱錦卿盤算歸盤算，卻不便向老馬直接開口。他只能拜託老前輩千里駒去單獨與老馬商議。

千里駒問馬師曾：「你在南洋時，演過日戲（可不是指日本戲，而是指針對『夜場戲』的『日場戲』）嗎？」

「演過，演過……」

——馬師曾腦子裏過電影，馬上想到自己當年演日戲時，鬧出的種種笑話。別提了那次演《斬二王》中趙匡胤的把兄弟韓龍，現眼的「三斬韓龍」，讓小武新福喜（飾演高懷德）揪着脖領子追問——「你想詐死嗎？」

千里駒的興致更高了，馬上追問一句：「那你有沒有賣座的日戲戲目？日戲賣座，那可太不容易了！

我看呀，恐怕再沒有人，也就你——老馬能行！」

——這種激將法，對馬師曾這樣的人非常起作用。

你不能命令一個能人，但你可以「引領」一個鬥士。

對於天賦異稟、不計得失的人才，你只須簡單地告訴他，別人不行，只有你行，事情大概就會搞定。

老馬馬上就上套了，不由分說就要駕轅，也不管自己能得多少報酬，出多少汗，受怎樣的累，他只想

成就一番事業。

他高興地應承：「行，我當然行！我演過日戲——《孤寒種娶觀音》，那可是我自編自演的拿手戲！」

千里駒大喜過望：「怎麼，你自己編劇，自己表演，真不簡單呢！這回我要說，你豈止是行，你是太行了！既當關漢卿——寫戲，又做梅蘭芳——演戲，那真是戲行奇才，天下少有，百代千年，伶人有幾?!」

——千里駒和馬師曾談得這樣融洽，日戲的事情就好辦多了。

老馬出台，日場戲開鑼了！

上演劇目，還是馬師曾曾在星島唱紅唱火的《孤寒種娶觀音》，只是戲詞改了。本來只是諷刺守財奴的一副寒酸相，現在卻增加了呼籲、支持「省港大罷工」的新內容。唐代詩人白居易（七七二年至八四六年）曾說：「文章合為時而著，歌詩合為事而作。」一二○○年前的詩人，尚且知道這個文學藝術創作的道理，何況今人?!古訓就是初衷，歷史不會忘記。我們今天文壇藝苑的有志者把它叫做社會責任感和使命感。

下面的曲詞，即老馬的手筆，就是這種古今文人千年不變、一以貫之的情懷和境界，關注社會生活，關心人間正義，關愛芸芸眾生。劇本修改後，「加了一段『孤寒種之覺悟』唱段，首板開頭，滾花下句，『哭湘子（一種調子）』串白欖（學名橄欖，這裏指一種板腔），重句滾花（一種板腔）收下句結尾」。

由於緊扣現實生活主題，跳動着時代脈搏，反映新思潮的湧動，這段唱詞被傳誦一時，至今讀來依然有着

歷史的質感：「想起我當初，孤寒到已極，我飲又唔捨得飲，我食又唔捨得食，人哋請我請兼夾拎，叫我請番餐，情願腳伸直。不論係遠親，抑或係近戚，講到借錢一個字，完全冇交易。若論做生意，別講我唔識，專做雷公轟，貪渠本少好利息。我請啲夥計，第一要忠直，人工又要平，又要渠有人識，恐防人探渠，稐咗我一餐食，慳埋又是慳，日蓄兼夜積，專做守財奴，唔慌做吓公益。天理有循環，報應如霹靂，千祈咪吝嗇，單生一個仔，死到硬直直，將來我盆水，唔知邊個拎？人生幾十年，孤寒又何益？你既然有錢，社會憑你力，貧民養老院，應分要開闢，國由家而成，時常要交易，祖國若淪亡，家財唔嘫式。受人哋嘅專制，生雖在中國，如同在異域。奉勸啲有錢佬，千祈咪吝嗇，人生幾十年，孤寒又何益？你既然有錢，社會憑你力，貧民養老院，應分要組織，工人幫你忙，工人求你食，各等工藝場，家財任人拎，總之謀救國，同胞如親戚，有錢嘅出錢，無錢嘅出力，將來中國強，大家都有益，虧我人老聲嘶又頑。」

——在整整九十五年前，中華名伶馬師曾就寫出了這樣的戲詞，其愛國的赤子之心躍然曲中，對國家民族的誠忠之志見於言表。我們未見哪一位大名揚天下、舉世皆知曉的中華戲劇人，在那樣一個時代，在那樣一個環境，在那樣的生存狀態中，出此豪邁壯語，寫此高尚文字，唱此文明戲曲。

中華名伶，當之無愧！

馬師曾的粵劇代表作，是他原創和主演的喜劇《苦鳳鶯憐》。

故事是說，貧窮潦倒的乞丐余俠魂，於清明節去尋他的妹妹余阿三，想向她借銀祭拜父親的山墳。說是借款，實為討錢，類似的事情一多，妹妹就覺得哥哥夠討嫌。妹妹余阿三，是馮家大戶的傭人，哥哥余俠魂走到馮家無意中聽到傷天害理的秘密：馮家二奶和姦夫巫實學，正在商量假造一封情書，加害於姪女

馮彩鳳，意欲拔去這顆眼中釘，以便掃除謀害親夫的一道障礙。姪女要在，二人不好下手。余俠魂知道這個害人的勾當，義憤填膺，想去告訴馮彩鳳。

馮彩鳳，已經嫁給邊關總鎮（頭領）馬元鈞為妻。馬元鈞被一封假情書所蒙蔽，一怒之下，將妻子馮彩鳳和女兒馬素英一並驅逐出門。余俠魂費盡周折找到馬家，可是他本人衣衫襤褸、蓬頭垢面，形如乞丐，確是乞丐，人微言輕，反受到馬家的勢利眼光所鄙夷，通報消息不得信任，卻無緣無故地挨了一頓毒打，好不可憐。

邊將馬元鈞自出妻後，鬱鬱寡歡，悶悶不樂。一日巫山知縣李世勳邀他到風月場所——宜春院去解悶散心。宜春院名妓崔鶯娘，嫵媚動人，艷幟高張，被告老還鄉的達官顯貴錦卿侯收為乾女兒。寂寞孤獨中的馬元鈞對名妓一見傾心，魂不守舍。善於逢迎的知縣李世勳看在眼裏，從旁撮合，他介紹説馬元鈞髮妻亡故，意欲續弦而屬意鶯娘。鶯娘久歷風塵，覺得終身大事不可草率，故未應允。

鶯娘為自己的婚姻大事猶疑不決，這天就到觀音廟去求籤，進香問卜。她見一憔悴婦人攜幼女跪在神像前哭泣，動問方知，這婦人竟然是馬元鈞的妻子馮彩霞，身邊女兒玲瓏可愛。鶯娘惻隱，贈銀相助，並表示願意出力，想辦法讓馮彩鳳與夫君破鏡重圓。此時，正遇余俠魂傷痕纍纍、跌跌撞撞進了廟門，他正在四處尋找被迫流浪的馮彩鳳母女。

余俠魂揭露馮家二奶和巫實學的密謀，並願做證人帶彩鳳母女去巫山縣衙門告狀。同時，崔鶯娘也趕到官府，用錦卿侯的名義，令知縣李世勳請馬元鈞到衙府一會。李世勳不得已，只好唯唯諾諾，請來馬元鈞。這時，余俠魂也帶母女倆趕到。余俠魂據理力爭，鶯娘從旁相助。馬元鈞和李世勳，二人自覺理虧，而馮彩霞最終被判無罪。余俠魂、崔鶯娘兩人功成身退，飄然而去。

——馬師曾匠心營造的這部喜劇中，「苦鳳」的「鳳」，就是馮彩鳳；「鶯憐」的「鶯」就是崔鶯娘。而簡單的一句話——「頌揚美德，嘲諷惡習」，是所有喜劇的宗旨和要義。像世界上許多同類體裁的戲劇一樣，這齣戲劇表現的是人類生活中悲中的喜，或喜中的悲。英國的莎士比亞（一五六四年至一六一六年）在《威尼斯商人》中是這樣做的；意大利的哥爾多尼（一七〇七年至一七九三年）在《一僕二主》中是這樣做的；法國的莫里哀（一六二二年至一六七三年）在《欽差大臣》中是這樣做的；美國的卓別林（一八八九年至一九七七年）在《百萬英鎊》中是這樣做的；德國的布萊希特（一八九八年至一九五六年）在《四川好人》中是這樣做的；瑞士的迪倫馬特（一九二一年至一九九〇年）在《貴婦還鄉》中也是這麼做的⋯⋯

馬師曾飾演義丐余俠魂，實在是他戲劇表演的巔峰之作。

正是在這部粵劇中，他創造了自己的「馬腔」唱法，那是一種前無古人的全新唱法，被後世親切地譽為「檸檬喉」、「乞兒喉」、「豆沙吼」，觀眾為之着迷，陶醉，聞聲則喜，享受之極。

為甚麼叫做「檸檬喉」呢？

從咀嚼檸檬的口感來說，其特有的酸澀味道，是其他水果不可比。而馬師曾的演唱就有這種酸酸的刺激，而且其他人都不好模仿，那是他獨有的令人解頤的「快樂維生素」的給予。檸檬果兒中，的確富含維生素。一百克檸檬汁中，竟然含有五十毫克維生素C。它還能白嫩皮膚，防止皮膚血管老化，消除面部色素斑，防治動脈硬化。而所有這些含有水果的營養、保健功能，恰恰與笑口常開所起到的「治病」作用是一樣的。西方諺語這樣說：「一個小丑進城，勝過一打醫生。」照此說法，推演下去，一個粵劇戲班的正印丑生進城，至少要勝過幾打醫生吧。

廣州人有言：「一笑去百病，就看馬師曾。」

但是，以上所言，只是一種戲説，並不是「檸檬喉」的正解。

正確的解釋如下：：

當時，馬師曾就住在廣州西關觀音街大巷。他時常聽見賣檸檬的小販沿街叫賣：「鮮檸檬，鮮檸檬，馬來西亞的鮮檸檬。清涼解渴，消滯去熱，開胃解脾，生津潤肺，沏茶泡水，一樣好喝……」

這位中年男子的叫賣聲，如同秋風吹落木葉，沙啞之中咬字清楚，鬆弛自然裏帶着遒勁，別有一種風格，聽起來味道十足……

馬師曾具有文學家的修養，感情豐富而細膩。這樣的叫賣聲是不能不讓他感動的，感動之餘，就產生頓悟：這不正是自己苦苦追尋的一種個性化唱法嗎?!一個叫做「余俠魂」的義丐，面黃肌瘦，形容枯槁，他可能有神而氣不足，唱的聲音就不會是高亢洪亮的。但是，因為是演戲，唱詞必須要讓觀眾聽清楚，吐字發聲就必須有講究。這街頭小販的「檸檬調」，正是「乞兒調」，也可叫「豆沙調」。

飲譽粵劇劇壇近百年的「馬腔」，就是這樣創造出來的。

正是：：生活是藝術的母親；藝術是人間的心聲。

粵劇《苦鳳鶯憐》，讓馬師曾獨特的義丐唱腔一鳴驚人，「馬腔」突起而萬籟俱寂，百演不衰而百看不厭……尤其是廣東口語在舞台上是大膽使用，更是別開生面。他打破了千百年來，日常生活語言與戲劇藝術語言之間固有的藩籬，坊間俗語、鄰裏笑談，不時穿插於文言文的演唱之中，典雅不避俚俗，高貴憐恤貧寒……

258
259

難怪人們喜愛他，他也熱愛人們……

不然，他怎麼會為人們演唱得這樣好呢：

——

我姓余，我個老豆又係姓余，俠魂就係我的名字。我家中內，糧無隔宿，幾乎要做到乞兒。有一日，係三月清明，乃祭拜山的日子。我就去馮家，搵我大姐來借銀，想去拜我老豆的山墳。……

——如果你看過馬師曾的粵劇表演，無論是從舞台上還是在銀屏裏，你就一定會和我有一樣的感受，劇中余俠魂是喜劇表演之靈魂附體，能讓人不錯眼珠兒的觀看，唯恐漏掉了一個戲謔的表情或動作，當然還有太過滑稽的台詞和念白的方式……一個人的舉手投足、眉目傳情，怎麼可以這般的幽默搞笑，丑生也真不是說着玩的。

我們大家都看過卓別林的喜劇表演，倘若非要在中國找出一位與之比肩的演員來，人選無他，恐怕也只有馬師曾一人了。

但是，廣州粵劇舞台上，如日中天的馬師曾，也有比戲中「苦鳳」還苦的時候，簡直有苦難言。

這天晚上，他要隨「人壽年劇團」去樂善劇院演出《苦鳳鶯憐》。

照例，他要在家裏睡個午覺，為夜場戲備足精神。

當他醒來後出門，忽然間，被幾個身懷槍械的壯漢攔截、扭住，不由分說地把他塞進一輛黑色轎車，

疾馳而去。

老馬頓覺不好，以為是綁票。

不一會兒，轎車停在南關。

原來，不知是哪位佩帶軍銜的將軍閒來無事，在南堤上大擺筵席，邀請四方賓客給自己祝壽，只缺絲竹管弦與名伶演唱，於是想到這整個廣州城最大的戲班台柱馬師曾。

馬師曾忙說晚上還有演出，耽誤不得，將軍大笑，無事一樣。他哪管那麼多，只想把自己的生日過好。其部下一干人眾呼三喝四，準備搭起個臨時舞台，來賓都嚷嚷着要看名伶拿出點兒真功夫，唱幾段好戲。就這應混亂折騰一陣，已經快到天黑，戲院那邊馬台上要開鑼卻仍不見正印丑生的蹤影，急如熱鍋螞蟻。都嗔怪馬師曾不守信用，更不守規矩。

戲院，亂成一鍋粥。

一個馬師曾不來，戲班和觀眾一樣，全都沒了着落，也徹底沒了主意。

大幕拉開，總得有個人出場，還必須是「乞丐」才行，這臨時去哪兒找啊?!沒辦法的辦法，是讓演過乞丐的演員陳醒威頂替老馬出場。誰料，簾一掀，剛一露頭，觀眾就噓聲一片，頭又縮了回去。

台下大喊，此起彼伏：

「快出來！快出來！」

「要馬師曾出來！」

「要馬師曾出來！」

——不是不讓馬師曾出來，馬師曾在哪兒還不知道呢。

「馬師曾不來就退票！」

「不出來，就退票！」

「退票！」「退票！」「退票！」

「退票！」「退票！」「退票！」

——本來嘛，人家觀眾來幹嗎？

花不少錢買張戲票，有的還是價值不菲的前排座位，最次的票也不便宜。人家看準了海報消息，是喜劇《苦鳳鶯憐》，是老馬主演，才肯掏腰包，不就是來看馬師曾嗎！

看不到馬師曾，就看不到余俠魂，看不到余俠魂，就不叫個《苦鳳鶯憐》，觀眾不急不鬧才怪吶！要

我也鬧！

原本見勢不妙，縮回頭去的演員陳醒威也真夠倒霉。他被老闆駱錦卿和大老倌千里駒——兩個人又推上了舞台。

陳醒威硬撐着勉強唱了幾句：「我姓余，我個老豆又姓余⋯⋯」

——觀眾哪聽啊，鼓譟聲震耳欲聾：「你姓甚麼余?!誰說你姓余！要姓就姓驢！」

還有觀眾接下句呢：「我姓驢，我個老豆也係姓驢⋯⋯」

——台下更有觀眾，不嫌事情鬧得大。有往台上扔茶杯的，砸椅子的，擲果皮的，還有把自己腳下的木屐也脫下來，當作手榴彈往後台甩的⋯⋯

後台經理只好走出來，當面向觀眾道歉。

謊說馬師曾臨時出點兒小麻煩，貴體欠安。並且表示，盡快再和老馬聯繫，看看他能否抖擻精神，滿足一下觀眾的迫切願望……讓大家有點兒耐心，再稍等一下。

劇院還宣佈，馬上給每一位觀眾發兩根香蕉，先吃點兒甜的，消消氣。

還好，這時候，馬師曾匆匆忙忙地趕來了！

經理樂不得立刻高聲現場告知：「大家都安靜坐好！我們重新演過，仍然由馬師曾出台！」

舞台不大不轟動；觀眾不認不成角兒。

這天，樂善戲院發生的「老馬晚場」新聞事件，也有它的積極意義。

孤高自負的老馬本人，領教了甚麼叫做──身不由己；戲班人更知道馬師曾在觀眾心目中的地位崇高，無人替代；同為廣東順德人的「悲劇聖手」千里駒，對自己一心培植、愛護的小老鄉更有信心……

唯有「人壽年劇團」老闆駱錦卿實在不爽，覺得馬師曾沖了「人壽年」的喜氣。早就看他彆扭（領老闆發給的酬金，卻從來不上繳份子），現在又添了一重厭煩。為此事，戲班老闆和台柱，再次發生齟齬，各不相讓，別人勸說也不成，而且火藥味極濃。

從此，駱錦卿、馬師曾，兩人竟然鬧得水火不容。

一般戲行，都有些外人不知的講頭兒、說頭兒。讓旁人看來不解，甚至可笑，但業內人卻尊之如佛陀，信之若真諦。譬如一旦出現這種「演員遲至」、「觀眾鬧場」的事情，戲班從此就會倒運。

戲班老人、新人大多認為：

——罪魁禍首，就是馬師曾！

終於有一天，馬師曾在「人壽年劇團」再也呆不住了。

既然與老闆總是不合，那麼，無論你做甚麼都不會很爽快。每當心煩意亂時，老馬總是不停的背詩，

就背這麼兩句，沒有別的：

「錦城雖云樂，不如早還家（見李白《行路難》）」。

——老闆名叫駱錦卿，名字中間有一個「錦」字。

他的戲班，就可以理解為「錦城」，而老馬的家在哪兒呢？

他的家，就該是他自己另起爐灶所組建的戲班。

有這種可能嗎？

——其實，他自己從來都沒有想過，從來不曾有過這種念頭。

# 馬鼎盛 識：把握時機

回到祖國才是粵劇大師的廣闊天地。初登場被喝倒彩只是一時不服水土。開風氣之先的五羊城張開懷抱接納文藝奇才，大革命大時代充滿機會。絕對貼地氣的馬師曾在家鄉宏圖大展。馬鼎盛在「九七」前後創業香港，借「台海危機」初試啼聲，趁伊拉克戰爭翱翔媒體。

香港文化藝術奇才黃霑對馬師曾推崇備至，說老馬最善於把握機會。馬鼎盛定居香港第一天黃霑的肺腑之言；香港最寶貴的特點、優點就是充滿機會，只要你有料，「香港唔會死錯人嘅。」一九九〇年海灣戰爭爆發，幾十萬美軍跨過半個地球去解放科威特。伊拉克數十萬兵力全副蘇聯裝備，森嚴壁壘佈陣沙特邊境。中外軍事專家估計美國為首的聯合國軍將打一場曠日持久的地面戰爭。我剛剛落腳香港報界幾個月，發表評論預測薩達姆會敗得很快。道理很簡單，五次中東戰爭，以色列區區小國，用美國和西方的武器裝備打得阿拉伯各國滿地找牙。如今西方世界傾巢而出，伊拉克使那點蘇聯軍火真不夠看的。人微言輕，難覓知音。結果是一百小時的地面戰爭，薩達姆十幾個主力師土崩瓦解，聯合國軍最大的麻煩是俘虜收容不過來，美軍戰死幾十人，兩萬個收屍袋白買了。

一九九五、九六年台海危機，台灣駐香港時事評論家譚志強說「台海危機紅了個馬鼎盛」，解放軍導彈飛過台灣那幾天，天天十幾個電台報社電視台的記者圍追堵截，採訪的電視攝像機擠進我家狹窄的客廳兼飯廳兼書房兼孩子住房。門外過道擠滿記者，樓下同行還排着隊。家人抱怨我有求必應。我研究軍事歷史多年，還不是尋求歷史真相，分析萬惡的戰爭的來龍去脈，將千慮一得的一孔之見奉獻給國民，或有助於制止不義戰爭略盡綿薄。有關台海危機的報道汗牛充棟，我看這仗是打不起來，對於精明於經濟，蒙昧於軍事的香港大眾，不如作一點點啟蒙工作。首先搞清楚甚麼是彈道導彈。所謂導彈是受電子科技引導的

炸彈，能準確炸毀目標，例如越南的清化大橋，美軍出動飛機幾百架次，投下炸彈不能命中要害，越南容易修復。一九七二年美國使用激光製導武器，一舉炸毀幾個橋墩，北越通往南越的主要幹線癱瘓。至於彈道，則是導彈飛行的拋物線軌跡，我最初聽說彈道，是來自北京育才小學，那是紅二代、軍二代集的貴族學校，從延安時期為高級幹部培養接班人的搖籃。毛澤東進北京，把南郊天壇、先農壇附近大片殿宇劃為「育才」地盤。父輩打江山的血統極其尚武，小學生之間喜歡比較父輩的革命資格，長征老幹部地位崇高，抗戰時期叫做「三八式」，已經屬於小字輩。馬師曾那點抗日事跡不足掛齒。他們高談闊論軍事戰略，我只有洗耳恭聽。當年正是美蘇爭霸大力研發彈道導彈的熱潮，劉伯承元帥講解彈道的故事津津樂道。紅軍幹部多數沒有文化，甚至名字都不會寫也能當師長團長，劉伯承教他們指揮炮兵必須講清楚彈道，於是用男子漢撒尿來比喻：你們看一泡尿在空中劃出拋物線。我拿這個故事向父親賣弄，爸爸不得不給我再啟蒙。帝國主義列強侵略中國，船堅炮利讓大清朝「師夷長技以制夷」，李鴻章買德國鐵甲艦，舊式火炮不明白裝甲為甚麼鋪在水平的甲板上，敵艦大炮不是打我垂直的船身嗎？德國首相俾斯麥解釋道，舊式火炮打得近，一兩百米平射打船舷。你買我的克虜伯大炮可以打八千米，炮彈飛上天再掉下來，垂直砸在甲板上。李鴻章等清軍將領教近代化戰爭的ABC。

「你很喜歡打架？」父親點著我的學生手冊說。馬鼎盛從小調皮搗蛋，男孩子打打鬧鬧就長大了。記得小學一年級，看見二年級的哥哥被人推撞，我二話不說就是一頓拳腳，好像爸爸也沒有責罰。「那時你們還小。」父親拉下臉說：「現在是中學生，力氣大拳頭硬，不知輕重，會打傷同學。」我連忙認錯，「那時不打臉、不勒脖子、不使撩陰腿。看到父親臉色緩和，哥哥指著沙發上的《馬師曾的戲劇生涯》說：爸爸跟小武王靚元亨學過功夫，流氓打手也不怕。那時年少氣盛，現在說起來

不用跟這種人動手，我們後台有糾察。難得父親同我們小青年對話，我也壯着膽子說：香港那個馮峰吹牛說打過您一掌？馬師曾用歌德的故事啓發我們；有人攔路挑釁說：「決不給混蛋讓路。」歌德氣定神閒回道：「而我則恰恰相反。」哥哥開竅了說：「君子不與牛置氣。」，我老氣橫秋地說：「晚輩配角自我標榜打過馬師曾，只能暴露其無禮。馬師曾巍然不動以免妄人借機宣傳的奸計得逞。」父親諄諄教誨；你們以後進入社會，記住君子動口不動手，但是掌握一點防身功夫還是好的。上了高中，長到一百四十磅、五呎九吋，學了一點拳擊、摔跤，舉重一百多公斤，在文化大革命的武鬥，可以自保。

▲馬師曾改編《苦鳳鶯憐》為現代喜劇電影，引用粵劇「余俠魂」經典唱段。
（昌提供）

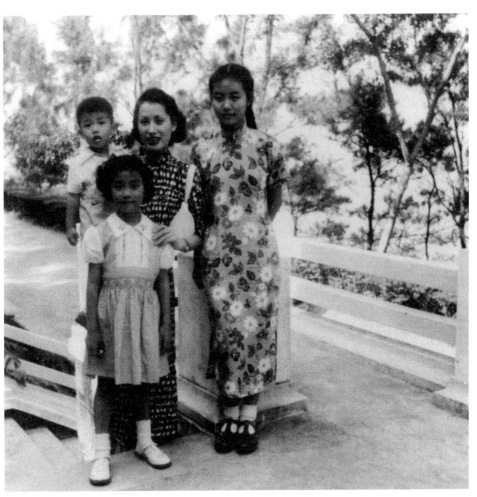

▲紅線女和馬淑逑（右）、馬淑明（前）、馬鼎盛（抱），攝於1951年。

▶ 馬鼎盛在鳳凰衛視現場點評2003年伊拉克戰爭。全球矚目的戰場直播招攬各路軍事專家評論紛紛。號稱世界第三武器裝備的伊拉克，擁有成建制的蘇聯模式裝甲兵團，絕對忠於薩達姆的「共和國衛隊」埋伏何處伺機反制美英聯軍？是中央級別電視台軍事節目主持人苦苦期待。馬鼎盛從戰爭打響就斷言侯賽因不堪一擊，西方聯軍可以速勝。因為伊拉克1991年已經被聯合國軍打成殘廢，此後飽受國際封鎖十幾年，大半領空被設為軍事禁飛區，喪失制空權的薩達姆地面部隊等於洗頸待戮。當時被眾多媒體標籤為「親美」的馬鼎盛，在4月9日美軍輕取巴格達，侯賽因棄城遁逃之後，突然被公眾發現一個香港老百姓，沒上過軍校，在鳳凰衛視評論伊拉克戰爭不幸而言中！中國一夜之間冒出十幾個「鼎盛軍事」網站，電視台同事打趣說，你紅也不用開這麼多網站啊，忙不過來可以高薪請我幫忙呵。天可憐見，馬鼎盛哪裏有閒心搞個人網站？雖然明白「食肉者鄙」，敢於挑戰權威，同時有自知之明，懂得盛名難副。

# 第十三章：「人壽年」辦婚禮

告別「人壽年劇團」，創建、主持自己命名的「大羅天劇團」，組成「十八羅漢」；遵照「父母之命・媒妁之言」，舉辦婚禮；在廣州海珠戲院上演首本戲《佳偶兵戎》，破天荒地開創戲班「特設編劇部」制度。

馬師曾再次跳槽，純屬無奈。

與馬師曾第一次主動跳槽——二十五歲從新加坡「平天彩劇團」來到廣州「人壽年劇團」不同。此番，他在二十七歲時脫離廣州首屈一指的「人壽年劇團」，組建、主持自己命名的「大羅天劇團」是被迫出走。

起因，居然是他人生第一次大婚。

既然已經是整個省會廣州的名伶，結婚娶媳婦總該講究個排場。誰讓咱在梨園行混日子呢。可是，每年進項六千元，怎麼夠一個最著名的戲班正印丑生舉辦大場面的婚禮，捉襟見肘啊！

沒辦法，只能借貸。

他想到，香港有個父輩世交——何萼樓。

何伯父不僅跟父親關係好，小時候還總是給自己壓歲錢，出手大方！

自己找何伯伯借錢，硬氣。

何萼樓先生作為「人壽年劇團」的班主，常駐香島。

他是經理兼開戲師爺駱錦卿的頂頭上司。其時，馬師曾因桀驁不馴，不肯向一直關係不好、相互敵視的駱錦卿低頭，所以才沒有張口借錢，數額並不大——兩三千元而已。

老馬向駱錦卿請了兩天假，乘坐渡船去找何伯伯。

見到馬師曾來到香港，世伯何萼樓非常高興。他邀請這位世姪到高昇戲院對面的瑞華園去喝咖啡。

何伯父給自己點了一份味道極苦、又黑又濃的「意大利雙份」，既不加牛奶，也不加砂糖；卻給馬

師曾要了一杯普通的藍山咖啡，還特意給他要了一款糕點——「拿破侖」，層層巧克力、層層奶油的甜點。——這一法國經典甜品——酥、軟、香、甜。因此，其法文名字又叫「千層酥（Mille feuille）」，有點像西式的「千層餅」，味道妙極！

話說中國名伶——馬師曾細細品嚐的法國名點——「拿破侖」，正是他的最愛。這讓他在香島想起星島（包括南洋的馬來西亞）唱戲與流浪交織的歲月，想起了暹羅咖啡店主的女兒白月，也想起愛情的生與死——那甜美與淒涼一同令人咀嚼、難以忘懷的記憶……想到此，他反而一時間覺得這大千世界，萬物渺小而萬事荒唐，自己的大婚是否也會像《宣統大婚》那樣，最終成為一場熱鬧而又滑稽的表演呢，誰知道呀！

父母看到兒子二十六七仍然孑然一身、未有家室，總覺得不是事兒，就趕忙託人介紹了一位醫生的千金……

何伯父知道這位世姪，如今已成為戲班台柱，無事不登三寶殿，就直截了當地問：「師曾呀，你找我有甚麼事呀？」

「何伯伯，我要結婚了，辦喜事想要風光一點兒。戲班裏，我掙得不少，也不能算多（他不想讓世伯誤會，他要漲工資）。所以，一時手頭緊，又不好對父親開口。好歹我在廣州最著名的粵劇劇團混得有頭有臉，不好意思對父母說我缺錢。其實，也就是一時個人經濟週轉不開，等到唱幾個月戲，這點錢也就能掙出來了。」

世伯何夢樓當然很願意幫忙，這世姪也不是外人，而且戲唱得在「人壽年劇團」可謂數一數二，前途無量。

何伯伯笑着説：「婚姻大事，就是花錢的事，我們不能太小氣！讓人家看不起不行。你就痛快説吧，需要伯伯我出多少錢？」

馬師曾趕快聲明：「何伯伯，我不能花您的錢，借錢是要還的。您就先借給我兩三千元，就可以了。」

「好吧。伯伯借給你三千元，再給你發一個喜慶紅包六千元。」

——就這樣，馬師曾春風得意地回到了廣州。

老馬向經理駱錦卿報到，並且炫耀自己喝了何班主在高檔的瑞華園款待的咖啡，西式糕點「拿破崙」的口感也很純正，比廣州能吃到的西餐點心正規多了。而且，何班主對我太好，出手大方，大大方方就借給我三千元！

馬師曾故意不説何葦樓是自己的世伯，只是口口聲聲稱他戲班班主！

——這讓本來心眼兒就不大的駱錦卿，更是不快。

駱經理想，你馬師曾雖然是「人壽班劇團」的名角、台柱子，可你到底還在我手下、歸我管理，我是經理！你不跟我借錢，卻跑到我的上司那裏借錢，甚麼意思呢？！

——這不是明擺着有意在上司面前給我難看、給我扎針嗎？！還至於辛辛苦苦地跑趟香港，你説説這像話嗎？這人——需要多麼大的歹意和迫害我的動力，才能做到啊？！

自此，二人矛盾升級。

轉眼，到了六月。

這是一年一度，粵劇戲行重新洗牌的「轉會」期。

遵照老例，每個戲班為了「散班（戲班拆散）」和「埋班（戲班重組）」，忙得不亦樂乎。

當時的花城、香島，戲班少說也有三十六個，號稱「三十六班」。

前面說過，「人壽年劇團」首屈一指，是戲班中的老大，觀眾中的最愛。

其他的戲班，較為知名、吃香的有——「新中華劇團」、「梨園樂劇團」、「祝華年劇團」、「周豐年劇團」、「環球樂劇團」等等。

每當此時，必然舉行一次由全體名班明伶參與的大集會。

這些被推選出的粵劇演出團體和個人之中精華的精華，將在一個大戲院中，於同一個夜晚，上演各自最拿手、最叫座的「首本戲（代表作）」，具有會演兼比賽的性質和作用，最高興和享受的當然是觀眾了，如同過一個「粵劇節」。

等到整個大會演結束，重新組建戲班的工作也就開始了。

——一百年前，二十世紀初葉中國戲行這種經營運作方式，簡直像極了七十年前，二十世紀中葉（自一九五一年開始）美國NBA（National Basketball Association）的市場行為和方法。

粵劇每年六月舉行的會演，相當於NBA每年二三月舉辦的全明星賽；而粵劇的「散班」、「埋班」，正如NBA的選秀。

而粵劇戲行這一傳統，堪稱一種戲劇文化。甚至值得今天的戲劇人記取和仿效。

有了這種超前的市場化運作，當然要有符合其規律的市場宣傳。

這一點，廣州粵劇人依然做得很好！

他們在戲班重新組建時，適時地利用新聞媒體，刊登報紙廣告和消息、報道……並在藥行業創立於

一八一一年的老字號——「兩儀軒（廣州總店、香港分店）」做大海報，其《真欄日報》刊登的預測消息，最為戲迷們所關注：哪一個戲班又得到哪一位紅伶，哪一位演員又當上了哪一個戲班的正印，誰又成為新組建的劇團台柱……

戲班人員變動、組合陣容，將會直接影響到來年的演出規模和態勢，可以從中看出戲行變化、發展的許多端倪……

這邊廂，馬師曾正在籌辦婚禮；那邊廂，「人壽年劇團」正在臨近「散班」。

為了來年劇團繼續盈利，擴大票房收入，即使經理駱錦卿對馬師曾一萬個不願意，也還是想盡最大的力氣留住他。他是台柱子，更是搖錢樹！

但是，馬師曾因年輕氣盛而血氣方剛，因血氣方剛而性格倔強，因性格倔強而橫衝直撞。做人有稜角，做事憑意氣。全然不知遇到麻煩和險境需暫時隱忍，學會閃轉騰挪，更不會為了自己更大的利益和更長久的計劃，一時低頭彎腰、委曲求全……所有這些，在一般常人看來太簡單的事情，好像是為人處事的ＡＢＣ原則和方式，他一概不知、不懂、不學、不會。

——世界上，哪一個天賦異秉、才華橫溢的人，不是睥睨天下，自視甚高呢。

經理駱錦卿，深知他自己沒有能力說動老馬留下，就讓與老馬關係很好、威信很高的戲班大老倌千里駒，來勸說這位正在當紅的正印丑生哪兒也不去，就在「人壽年劇團」演戲。甚至，寧肯戲班出血，出大價錢留住老馬。

千里駒問老馬的年薪意願：「年薪，你想加多少呢？」

想不到，老馬不太看中中年薪，而是看不慣經理駱錦卿：「錢加多少都無所謂，關鍵是駱錦卿一日留在班上，我就不想留啦！」

——一看馬師曾這樣斬釘截鐵，別人還真不好再說甚麼。

而這時，許多別的戲班，都想拉老馬「跳班」，想收編老馬，那自然是不在話下。

即便是這樣，「人壽年劇團」仍然抱着一線希望，想拴住狂傲的老馬，於是全戲班上下，都對外放風

——「關於去，還是留，我們正在跟老馬談着呢……我們正在斟盤（考慮、計算）……」

——言外之意，就是你們都不用打老馬的主意，老馬是我們的人。

在此戲班人事變動的關鍵時刻，人人都有打算，人人都在爭取自己的利益，因此人人都到位於廣州繁華地區——西關陶陶居的蓮香樓來品茶。

這其中，包括戲班大老倌和無名小卒……

說是品茶，其實是有目的社交，通過交際而謀求好處和利益，主要是在好的戲班站住位置，在位置保全的基礎上提高薪金……如此而已，再無他想……

唯有一貫清高自負、白眼看天，一貫凡人不理、獨來獨往的馬師曾，不來此湊熱鬧，不關心，不參與！

因為絕跡不到這樣的地方來，所以老馬的信息不靈。他對戲班的「散班」和「埋班」的走向和脈絡，全然不知。

平日，老馬不與戲班人過多交往，結交、聚會的，還是他小時候的頑皮髮小，就是在他家院子裏打鬧，上演「全武行」的那群人。要不，就到做教師的朋友學校或圖書館坐坐。他的興趣、愛好比同為戲班伶人的人，更加廣泛，或者說更加文雅一些。

當然，隨着在戲行浸淫日久，他身上也還是「戲味」漸濃，學會了打牌、打麻將，不時也吃吃喝喝，煙癮不小。甚至不避嫖賭，徜徉在煙花柳巷，玩耍在青樓酒肆，也是常有的事情。乃至招惹不少棘手的麻煩，也闖下危及性命的彌天大禍……

就在「人壽年劇團」散班的前幾天，經理駱錦卿還想做最後的努力，派韋耀跟老馬商量。

「特派使者」韋耀問老馬：「你要多少錢？咱們再續訂一年合同！」

馬師曾有意為難駱錦卿：「本來，『人壽年』有駱錦卿就沒有馬師曾，有馬師曾就沒有駱錦卿，既然讓你老兄出面，好，我們就談談。我要兩萬元，一年！」

韋耀吃驚不小，好，又問：「你是開玩笑還係當真？你比千里駒重要，高出兩千元?!」

——當時，千里駒可是粵劇界的泰斗級人物，是數一數二的大老倌，年薪一萬八千元，算是全戲行的最高待遇。

而此時的馬師曾在「人壽年」戲班不過是六千元年薪，相當於千里駒年薪的三分之一。

駱錦卿的「特使」韋耀一聽這價碼，覺得不是不是自己的耳朵出了毛病，就是馬師曾的腦子出了毛病，一定會讓經理駱的小心臟出點兒甚麼毛病。——於是，再不多言，想着回去怎麼婉轉地向駱經理彙報……

即便是韋耀，心裏也明白，馬師曾的存在，是「人壽年劇團」的經濟增長點！能留住，當然最好！所

以，他也要力勸經理接受老馬的要求，儘管這要求高了一些，讓人有些三頭暈腦脹，眼冒金星。

果不其然，第二天，韋耀領命，再次找到老馬斟盤、算數。

對馬師來說，真算討價還價；對駱錦卿而言，可謂不惜血本。

韋瑤攤牌：「駱經理有意要留你。年薪有商量。他願意出價一萬六千元，最多可出一萬八千元，與千里駒的年薪持平。但，不能再加了。你也得為老前輩千里駒着想，最好是讓人一步，應比千里駒少一兩千元。」

「不行，我就要兩萬元，一文不少！」

——說實在的，經理駱錦卿的誠意足夠，年薪加碼的力度足夠，做得仁至義盡了。

但是，馬師曾仍然意氣用事，就是這樣優厚的條件他還是拒絕簽約。

若從旁觀者的眼光看，真不知他老馬此時的腦袋裏在盤算甚麼。他為甚麼要這樣決絕，沒有半點讓步的可能，「退一步海闊天空」，他不會不知，只是他不為也，不願意採取行動。

既然這樣，「人壽年劇團」別無選擇，只能放棄老馬。

天下沒有不散的筵席。

「散班」那天，戲班送給老馬一個大紅包，戲行管它叫做「大紅封包」。

包封裏裝着一份賬目明細表，一筆筆，詳詳細細，清清楚楚。

老馬花銷不少，平時個人用於消費預支不少，而年薪又不多，所以一年結算下來，他非但沒有掙到錢，反倒欠戲班一萬元。

封套後面，寫了四字：「後會有期」。

——這又是戲行規矩，有這樣四字——「後會有期」，就是不再聘用的意思，只是說得含蓄一些。伶人一見，心裏就清楚了，這是讓自己走了，可以離開了。如果沒有這四字，就是繼續任用，是留下來的意思。

這樣做的好處是，對那些拿到「後會有期」的解聘暗示的人，戲班是分手不分家，還是期待後會，興許就有後會，山不轉水轉，日後見面也不尷尬。而對那些留下來的人，當然就更不用說甚麼。

當馬師曾接到「紅包」時，旁邊的男花旦蘇韻蘭還好奇地詢問：「昨天，你們談價碼談得如何？他們留不留你？」

老馬回答：「還未談妥。」

還是蘇韻蘭在這方面更有經驗，他拿過「紅包」正反面一看，就明白了，趕緊告訴馬師曾：「後會有期，這是他們不留你啦！」

——真到解約，真到了和戲班說再見的時候，馬師曾盛氣凌人的那股盛氣，倒是消了一些，發熱的腦子也清醒了一些。

他知道一個人唱戲唱得再好，也不能沒有一個平台，不能沒有一個團隊。這個平台，是戲院的舞台；這個團隊，名字叫做「戲班」。

現在，自己該怎麼辦呢？！

對於一個伶人來說，孤身一人，是不能打天下的。

千年一遇馬師曾

即使你有黃金的嗓子，響遏行雲，就當你有表演的天賦，渾身是戲，縱然你名頭不小，威震八方，沒有一隻「紅船（戲班）」也還是不行。

一向桀驁不馴的老馬，一時間變得不再狂躁。而平湖止水，方能映照天光。他平生第一次，體味了徬徨無措的感覺。這是一種——他於南洋隻身流浪時也沒有體味過的感覺，一種從高處驟然墜落的、失重的感覺……

原本，馬師曾只是想借機與駱錦卿鬥一鬥氣，想出一口氣，可是結果卻令人懊喪！難道他就這樣離開「人壽年劇團」，還欠一屁股債？！

這總共一萬元又是怎麼欠的呢？

——馬師曾有了南洋艱苦生活的歷練，平時生活簡樸，不會大手大腳地花錢。但是，他與師傅靚元亨簽訂的時間和馬師增在「人壽年劇團」的薪水所折合的數目。馬師曾表示要付，分期付，師傅也同意了。

可是，事後有變。

一天傍晚，馬師曾隨戲班在河南戲院演戲。

他剛剛來到後台，過道上，遇見一個着短打衫褲的中年男子，歪戴帽子，嘴叼香煙，膀大腰粗，面帶殺氣。

廣州，在「祝華年劇團」擔綱。按照戲行規矩，馬師曾應該付給靚元亨七千五百元，這是根據「頭尾名」有師徒「頭尾名」契約，就要把唱戲的收入分成上交師傅。就在馬師曾回國的第二年，師傅靚元亨也回到

「正是」。

這個流裏流氣的壯漢，一隻腳踩在老馬的服裝箱上，神氣十足地發問：「你就是馬師曾嗎？」

壯漢揮掌打過來，還罵罵咧咧：「他媽的，老子打死你！」

馬師曾在新加坡演《古怪夫妻》時，為了模仿紅霓關戲路，曾請教京劇老師學點武藝，學會了幾着散手，同時也有一些師傅覷元亨的小武戲根底，因此扭打起來並不吃虧。

兩人你一拳、我一腳，動靜很大，驚擾到戲班同仁。

眾人上前勸阻，硬將打鬥者拉開。

戲班經理連同幾位武生，護持馬師曾。無論如何，不能傷着咱家的台柱子。大家把這前來無故挑釁、無理取鬧的流氓無賴，待到一間房內清茶伺候，目的是探明背後原因和目的。

——這話，也許是真，多半是假。

一問才知，此人自稱是「大天二」——李福林（一八七四年至一九五二年）手下人，名字叫周少保。

因為李福林早年投身綠林，與鄉人結成匪幫，被推舉為「大老」，但很快就於一九〇七年投奔孫中山，加入同盟會。辛亥革命時，參加反清起義，人稱「福軍」。後來，曾任國民革命軍第五軍軍長、廣州市長。

而像這樣尋釁鬧事的流氓，都喜歡找一個頭衘大的人物吹噓，以便抬高自己的身份。其實呢，或許不過是一個街頭小混混。儘管他年紀不小，仍然是小混混。

順便說一下，民國時期，廣州人詼諧幽默地創造了一個詞彙，將佔據地盤、打劫勒索的土匪，稱為「大天二」。

再多問幾句，才知，這個人到中年的街頭小混混——周少保，原來也曾是戲行中人，只是好吃懶做，不務正業，混跡江湖。說着說着，他就說禿嚕了。大家也就找到了事情的起因。

這個街頭小混混——周少保，居然知道馬師曾欠他的師傅覷元亨七千五百元，數字有整有零，一分不

差。

事由明確，甚麼都不用説了。

架也打了，總得有個説法吧。千里駒怕事情鬧大，就出面調停，馬上和戲班伶人一合計，決定不能讓老馬遭此暴力催債討債的逼迫，欠多少錢馬上還多少錢不就結了?!

——於是由戲班作主，一次結清了師傅之間「頭尾名」契約所規定的賬目——七千五百元。

這是戲班代為墊付，扣除老馬的年薪還差餘額一千五百元。

事後，師傅靚元亨表示，他對周少保的做法毫不知情，並以拒絕接受徒弟的七千五百元，來為自己的清白作證。

但是，經過戲行老前輩的再三斡旋、調節，賬目還是結清。

靚元亨和馬師曾師徒之間的一場誤會，也最終得到冰釋。多少年後，師傅已經見老，且不再登台表演，生活拮据、潦倒，而馬師曾事業紅火、無限風光，依然執弟子禮，殷勤拜訪，聊表心意。

此時，馬師曾和師傅靚元亨的賬算是算清了，可老馬還有和「人壽年劇團」的一筆賬目要算呢，不是欠一萬元嗎。

一萬元，減去戲班幫助老馬還師傅七千五百元，其他是馬師曾置辦演出服裝、用具以及平時應酬等的花銷，也有些賒賬。

話説馬師曾自南洋歸來，父母就惦記着兒子成家的大事。

父母盤算，兒子是梨園中人，名門大戶的閨秀想必不願意嫁給伶人，那就只能找一位小家碧玉，只要

身家清白也就可以了。

毋庸諱言，中國傳統文化觀念中，對戲劇人的認識有誤。

例如，「戲子」一詞，就不是一個禮貌的稱呼，它含有貶義。社會上，人們在言談話語中，公然輕視，甚至貶損某個行業的專門人才。這樣的事情並不少見。記得人們挖苦過警察，稱為「狗腿子」；蔑視過礦工，叫做「煤黑子」；戲謔過教師，叫做「臭老九」；諷刺過辦事員，嘲笑為「大雜兒的」……但是，若論行業歧視的程度，尤以伶人為最。小說《紅樓夢》中的說辭（人物對話），頗有代表性：「拿着我比戲子，給眾人取笑兒！」

——人們普遍認為，演戲不過是在舞台上一驚一詐，哭哭鬧鬧地供人娛樂而已，這一行當不夠體面。

馬師曾出身於詩禮之家，其父母當初堅決不讓他從事演藝行業，無奈兒子執意於此，不惜離家出走，浪跡天涯，也非要登紅船而後快，往這火裏跳的時候，誰也拉不住啊！

現在，到了成家立室的年齡，問題馬上就顯現出來，可再說甚麼也晚了。

生活，告訴馬師曾：做一個成功的伶人，就難免失敗的婚姻。

老馬的父母，和當時的許多家長一樣，按照傳統習慣為他操辦婚事，一般都不外乎「三部曲」的固定形式和套路：先是「父母之命」，後是「媒妁之言」，繼而「轎子迎親」。

知情人透露：「當時有個與馬家關係密切的醫生劉哲明，知道馬要成親，便自告奮勇，為馬做媒，介紹一個家道中落的王姓人家的獨女給老馬，一拍即合。」

——老馬的第一次婚姻，就是這麼簡單的「配對」。

婚前，一對男女，既沒有邂逅相遇的驚喜，也沒有深入交往的陶醉。

其中，絕無一點兒浪漫可言，更不清楚二人「三觀（人生觀、世界觀、價值觀）」的匹配度，這就似乎預示着不祥的結局。

人類的婚姻，倘若不基於愛情，就不值得存在。

兩人結為夫妻、成為伉儷，只有一種理由能夠讓我們理解和接受，那就是彼此相愛。

關於男女彼此相愛、一見傾心，關於人間戀情的自然發生、美好感受和浪漫結合，我們古老的先民為我們做出了榜樣（見《詩經·國風·鄭風·野有蔓草》），只是我們在大多數時候不善於記取和仿效：

野有蔓草，零露漙兮。有美一人，清揚婉兮。邂逅相遇，適我願兮。

野有蔓草，零露瀼瀼。有美一人，宛如清揚。邂逅相遇，與子偕臧。

——這是一首近三千年前的戀歌，描繪的是先民淳樸的男女情愛，無比的清新、純粹、美好，不含半點塵世煙火氣息，全無一絲市井俗人味道……彼此傾慕就可以攜手，心有所屬就喜結連理。那時候，青年人實行自由戀愛，他們在大自然的原野上相互追逐、嬉戲，配偶求愛的方式原始、大膽、直接，卻給人以美感，因為沒有物質雜念在其中，惟有內在人性閃爍着聖潔的光芒……

正是（見《詩經·國風·鄭風·溱洧》）：

溱與洧，方渙渙兮。士與女，方秉蘭兮。女曰「觀乎？」士曰「既且」。「且往觀乎？」洧之外，洵訏且樂。維士與女，伊其相謔，贈之以芍藥。溱與洧，瀏其清矣。士與女，殷其盈兮。女曰「觀乎？」士曰「既且」。「且往觀乎？」洧之外，洵訏且樂。維士與女，伊其相謔，贈之以芍藥。

——古人，一支芍藥的定情物，比之「媒妁之言」如何？

我們周代的先民，還在黃昏時分自由自在地約會，也可以說是情侶幽會，就站在城牆邊上等待自己的心上人。他們是那樣的無拘無束，享受着青春韶年的燦爛芳花（見《詩經·國風·先秦·靜女》）⋯

靜女其姝，俟我於城隅。愛而不見，搔首踟躕。靜女其孌，貽我彤管。彤管有煒，說懌女美。自牧歸荑，洵美且異。匪女之為美，美人之貽。

——古今不同，人情無二。

就這樣，馬師曾在「人壽年劇團」散班的那一年，吹吹打打地舉行了舊式婚禮。

他身為粵劇界炙手可熱的紅伶，娶了人家王氏家族的小姐做媳婦兒，理應鋪張一番才說得過去，當時就是這麼個習俗。

老馬原本與父母住在西關曾家大巷，現在也不得不另覓新居，粵劇大老倌的新房怎麼能不講究？他

在十五甫蔡家大屋租了一座大房子，稱不上多麼富麗堂皇，倒也寬敞明亮。只是他自己的心裏已經寬敞不了，也明亮不了，因為他又花了大大幾千元，而且是借錢講排場，冒充富貴老大。

人生的教訓是：凡事不可勉強，順從自己的心願才是正道。

尤其是婚姻大事，不能聽別人的勸說、催促，哪怕是「父母之命」也要掂量掂量，不可造次，不可魯莽行事。娶個媳婦，一定要自己真正從內心迫切地渴望、期冀才成。古人云「疑事無功」，切記，切記。

婚後，沒過多久，老馬就知道自己馬失前蹄，擇偶有誤。

他感覺自己與王家小姐性情各異，志趣不同，好像哪兒哪兒都不合適，同處一座大房子覺得太擠。因此，兩人感情異常不好。丈夫好動，妻子懶得動；妻子事多，丈夫多煩事。

——這還怎麼過呀?!

與其同床異夢，不如勞燕雙飛。

如此婚姻，大約只維持了一年左右。

馬師曾第一次結婚和第一次離婚，同樣來得迅速。

再說馬師曾離開「人壽年劇團」的消息，不脛而走，成為《真欄日報》的特大新聞。

人們議論紛紛：

「這樣紅的老倌，『人壽年』怎肯放他走?!」

「一定是虛傳！不可能的事！」

「數口（價錢）未斟掂，還有的斟酌。」

「老馬此去，是被哪個戲班高價挖走，想必是天價才成！」

報界新聞狗仔隊也跟着起哄，有的報紙刊登不實消息，謊稱馬師曾根本沒有離開「人壽年」；有的則無端揣測，說是正印丑生已經和某某知名戲班簽約，還有的說得更加離譜，竟然說老馬要再闖南洋，並且要帶走一大批名伶……

一台發動機的曲軸，需要汽錘重力擊打。

——人才的鍛造如是。

「後會有期」四字，作為戲班辭退的婉語，的確打擊了年少成名的馬師曾。這是他自南洋歸來後所遭受的第一次沉痛的挫折。

父親、母親和親戚朋友聽到坊間不少傳聞，也看《真欄日報》報道「人壽班」不再錄用馬師曾云云，就來問他：「報紙刊登的這些消息……是真的嗎？」

老馬愛面子，也不想讓家人擔憂，就安慰父母說：「待定，待定，還沒有最後拍板呢。」

這一晚，正式「散班」。

老馬所在的「人壽年」戲班在廣州海珠戲院，演出《苦鳳鶯憐》。

戲班全體人員到場，包括行政管理的頭頭腦腦，照例有別的戲班來人收容未被留用的演員，或有新的班主出面拼湊一些演員，成立新班。

馬師曾演完戲，卸了裝，沒精打彩，心事重重。

他剛一走出戲院，就被一個人拉住了。

原來是老馬的朋友——謝魯二，旁邊站着一位穿戴考究的陌生人。

不知為甚麼，老馬的朋友——謝魯二滿面喜色，他一手拉着馬師曾，一手拍着陌生人的肩膀，高興地介紹說：「我讓你們二位認識、認識！這位是——劉蔭孫先生，辦捐的大老闆（包收捐稅的撈家），還是剛才你們演出的戲院——海珠大戲院的院主；這位馬師曾，不用介紹，都認識啦。」

馬師曾問：「二位有何指教？」

劉蔭孫馬上搭話：「咱們到俱樂部食點食夜宵，慢慢談吧。」

老馬推辭，因為心情不佳，只想早點兒回家：「我今天胃不舒服，不想夜食，多謝啦！」

謝魯二忙說：「阿劉這時候來，請你宵夜，當然是有事和你商量啦！」

——此時，夜色朦朧，海風拂面，街上燈影幢幢，人已稀少。

老馬一臉愁雲未散；謝魯二則暗自心喜；劉蔭孫是滿懷期待。

三人，邊走邊聊，不知不覺就到了珠江北岸繁華的大街西堤。

西堤，是羊城歷史上最早的馬路之一。

二十世紀三十年代，這條街道在城市中顯赫的地位就好比北京的王府井大街，上海的南京路……

這裏高樓林立，商業興盛，早在一九〇一年英國人在此建成五仙門電廠，使廣州成為大陸最早的不夜城之一；一九二二年建成的大新公司大廈，高十二層，是當時中國建築第一高度，比天津最高建築勸業場大六歲，比上海最高樓沙遜大廈早七年……

大老闆劉蔭孫，預先在位於西堤的南樓俱樂部訂了一個包間。

這家俱樂部是一班撈家巨商開辦，鄰近夜半依然燈火輝煌，像是專門在等待三位貴客。

門口的侍者殷勤上前鞠躬，引路……

夜宵席已經擺好，美酒佳餚甚是豐盛，時令海鮮樣樣齊全，龍虎鬥這樣的名菜都上來了，特製的羹湯鮮美，足夠一個戲班的人享用。

這哪裏是吃點兒夜宵，整個一個大餐。

香檳酒也備好了，就等着喜事宣佈時，開瓶慶賀……

席間，謝魯二率先活躍氣氛：「老馬，你可不知，咱們大老闆劉蔭孫最愛看你演的戲，你的唱詞他都會唱，可算是你的鐵桿戲迷」。

老馬話不多，應酬而已：「多謝劉老闆抬舉！」

謝魯二清楚自己要幹甚麼，這可是給朋友老馬找一條唱戲的「活路」，也是在給商人老劉找一條賺錢的「財路」：「劉老闆，對戲班很感興趣。他聽說廣州三四十個戲班，各個都賺錢。像你們『人壽年』這樣的劇團，哪一年不是賺得盆滿鉢盈?!搭台唱戲，不需要甚麼成本吶？不需要購買原材料，也不需要建廠房、組裝機器，形成流水線之類……原材料就是那麼幾個演員，還別開口唱，一開口唱就收錢，你說這錢該多好掙呀？這不是一本萬利又是甚麼?!」

老馬這時好像聽到了一點兒感到些興趣。

劉蔭孫見老馬來了精神，才開口說話：「老馬呀，今天可不是單單請你吃宵夜，我們有要事相商！直截了當地說，我想讓你挑頭，組建一個新戲班！幹一番大事業，創一片新天地。你老馬是誰？你可不是在

地上跑的馬，你是一匹天馬呀！天馬行空，縱橫無際！」

——老馬本就年輕，一聽這話，血脈賁張，受到如此恭維，馬上變得顧盼自雄，他興奮得忘記自己是誰，忘記了自己剛剛被人家「人壽年」掃地出門，只覺得整個粵劇劇壇，捨我其誰?!只顧自己低着頭，自言自語地小聲嘀咕：「……挑頭，組建一個新戲班，幹一番大事業，創一片新天地，我老馬是誰，我可不是在地上跑的馬，我是一匹天馬，天馬行空，縱橫無際……」

——劉蔭孫——劉老闆到底是一個大商人，見到商機，就像老虎和獅子聞到一點兒血腥味一樣，猛撲過去，決不放過任何可口的獵物。

而且，真正成功的商人，都會察言觀色，都有上佳口才，善於說服人，把他看中的賺錢機器——人說服了，就等於說服了錢，讓它順從地溜進自己的腰包。

劉老闆不說話則已，一說話就直指人體穴位：「老馬，我想問問你在『人壽年』幾多工薪呢?」

「六千。」

——「『人壽年』留住你未呢?」

「講緊（討論）」。

——「你想要幾多呢?」

「兩萬」。

——劉蔭孫伸出手來拉住馬師曾的手說：「就這樣決定啦，給你兩萬，你來吧」。

——老馬一時驚愕不已，以為自己在做夢。

——劉蔭孫又說：「我老實對你說，我從未做過戲班班主，全靠你主持啦！由你來開個戲班成員的名

單⋯⋯」

老馬說：「先商定個班名吧。」

劉老闆是將戲班組建的事，全都託付老馬，並不事必躬親地勞累自己，他只管出錢，對老馬作為執行經理的業務和管理，不加干預。他懂得：「疑人不用，用人不疑。」

劉老闆說了一句：「戲班是你的，出錢是我的事。戲班的名字，就由你起吧。」

老馬，未加思索，靈機一動，想出個名字「大羅天」。

「對，就叫『大羅天劇團』！」

他是從「天馬行空」想到了「大羅天」的。

應該說，老馬之所以取名「大羅天」，是氣魄和心胸使然，也是才華和能力體現。「大羅天」三字，乃包羅天地萬有、戲班地位最高之意。

道教稱：「大羅天，為三十六重天中最高一重天，乃最高最廣之天也。」

北宋朝廷著作佐郎張君房於天禧三年（公元一〇一九年），編成《大宋天宮寶藏》一書，又擇其精要萬餘條，進獻仁宗皇帝。這萬條精要薈萃之冊，就是《雲笈七籤》。張君房編書目的是：「上以酬真宗皇帝委遇之恩，次以備皇帝陛下乙夜之覽，下以裨文館校讎之職，外此而少暢玄風耳。」而「雲笈」中有言：「玉京山冠於八方，上有大羅天，其山自然生七寶之樹，一株乃彌覆一天，八樹彌覆八方，故稱大羅天也。」

馬師曾開列了一個「大羅天劇團」大老倌名單：

花旦——陳非儂，武生——曾三多，文武生——靚少華，小生——李瑞清，第二花旦——林超群，丑

生——馬師曾，第二小武——新靚就。

——其中，文武生靚少華是原梨園樂劇團的台柱，因薛覺先去了上海，梨園樂散班之後，還沒有組成新班，被老馬拉了過來。小生李瑞清是由劉蔭孫推薦。

劉蔭孫問：「廖俠懷，用不用？」

老馬說：「多多不拘」。

於是，名單裏又多了個第二丑生廖俠懷（一九〇三年至一九五二年）。他是馬師曾的師兄弟，同出靚元亨的門下。他以演《賊王子》中黑人王子而聞名，代表劇目《花王之花》。

這位廖先生還有「廖聖人」的美稱，他不抽煙，不喝酒，不賭錢，不好色，一生只娶一個婢女出身的妻子，不離不棄。

——這些話劇演員，平時也喜歡鑼鼓戲，並時常在俱樂部中客串演粵劇，非粵劇出身，屬於半路出家。

劉蔭孫還舉薦了一批新劇（話劇）演員，花旦——林崑山（育才書院的畢業教員），丑生——伊秋水（原銀行職員），小武——葉拂弱（原海員），小武——羅文煥，頑笑旦——譚猩猩，丑生——黃瘦年，小武——李遠芬，小生——陳兆文。

劉蔭孫讓他們到戲班來，也是為商業考慮，為了擴大「大羅天劇團」的勢力，招攬看客，把一些年輕的話劇觀眾也帶過來。至少這是一個賣點：話劇演員表演粵劇，將會是甚麼樣子？

——就這一點，就能引起觀眾好奇，吸引不少看客。兵不厭詐，在市場競爭中，也算是標新立異，讓人莫測高深吧。

劉蔭孫授權老馬，「大羅天劇團」所有演員受聘、解僱、定薪級、簽合同等等事務，都由老馬來負

責。

實際上，老馬是在擔任整個劇團執行經理的角色，或曰戲班總管家一職。他的權力很大呢！

第一個來「南樓俱樂部」報到的人，是男花旦陳非儂（一八九九年至一九八四年）。

老馬問：「老表，有戲班要定你嘍，你要多少人工呀？」

陳非儂說：「照梨園樂界返循八千五百元行啦」。

老馬說：「我都頂兩萬啦，你亦定兩萬嘍！」

——並馬上讓陳非儂簽字。

陳非儂半信半疑，驚訝萬分，一時語塞，轉而正色：「喂，喂，我說老表，真的，假的，我知道你在

舞台上能搞笑，現在可不開玩笑！不要開玩笑！」

老馬也很嚴肅地說：「係劉蔭孫定你，不信你問劉蔭孫！」

一旁的劉蔭孫開口道：「定係我定，但工薪由老馬話事！他說兩萬就兩萬！」

——陳非儂這才手震震地拿起筆來，簽了合同。

其他大老倌也一一到來，商談簽約事宜，任由他們開價，要多少就給多少，決不討價還價，十分爽

快！

至於老馬欠「人壽年劇團」的一萬元債務，由劉蔭孫代老馬向「人壽」方面清還，而又不扣老馬的年

薪。

——這一點，劉蔭孫做得非常大度，後來「大羅天劇團」能夠大走鴻運，和劉老闆的做人做事風格有很大關係。

馬師曾是個豪俠仗義、大氣磅礴的人，正好與同樣豪爽、大氣的劉蔭孫一拍即合，彼此共事十分地暢快、舒服。

劉蔭孫為何這樣豪爽、大度？

——這與他身上濃厚的文化氣質有關，他可不是一般的商人，而是典型的儒商。

後來，老馬才得知，就在劉老闆出資營造「大羅天劇團」的同時，可不光是海珠戲院的院主，他還兼任廣州知名的民辦報紙——《國華報》（一九一五年至一九五〇年）的社長。

這家報紙，位於廣府始於明朝的（荔灣區西關）十八甫（十八條商業街）之第七甫，其宗旨是「站在民營之立場，不受任何方面津貼，克盡報人天職，為國家社會服務」。有意思的是，其副刊有「清代秘聞軼事」、「紀實小說」、「偵探小說」、「寄情小說」等欄目，關鍵是關有「顧曲談」戲劇專欄，專門評論戲劇作品和演員。因此，劉社長組辦粵劇劇團，也和報紙編輯內容有關。當然，就像當時其他報紙會做廣告宣傳一樣，其煽情廣告語比戲詞不差：「一個迷迷離離的噴，一個熱熱烘烘的吻，一個癡癡綿綿的愛。」

廣州粵劇界出了個大號新聞，劉社長的《國華報》當然率先報道：「大羅天劇團」成立，與馬師曾簽訂為期一年的合同，年薪兩萬元，連還債等於年薪三萬多了。

——這是粵劇史上，最高的工薪！

「大羅天」埋班的消息傳出，《真欄日報》則用特號字登載這一**轟動新聞**，致使廣州、香港、澳門三地的粵劇界大為震動，長時間引為談論話題。從此以後，戲班與戲班之間的競爭更加激烈，從而促使粵劇藝術更為蓬勃的發展。

好似神兵天降一般的「大羅天劇團」演員陣容，豪華而又氣派。

尤其是戲班幾位大老倌，他們同為粵海同鄉，大多年齡相仿，趣味相近，意氣相投。而且，個個成名趁早，身懷絕技。亦有一些新劇（話劇）新銳人物，放異彩於舊式梨園。這些新劇演員，不是職業教師就是英文翻譯，還有海員和醫生，從而大大提升了戲班文化素質和知識含量。同時，編劇大腕與表演大咖，配備齊全，如同雙峰並峙，二鬼拍門。更有粵劇作曲高手助陣。倘若一一排列，可謂「十八羅漢」，以馬師曾為首。老馬本人，既是「開戲師爺」，又兼「表演台柱」。

粵劇和其他中國戲曲一樣，以傳統儒家學說為宗，馬師曾將戲班命名為「大羅天」，而戲班「十八羅漢」則是佛教說法。於是，儒、釋、道三教本來是一家。

正是：道根儒莖佛葉花，三教合一，在此有所體現。

## 「大羅天」的「十八羅漢」之一位：

馬師曾（一九〇〇年——一九六四年），演丑生一絕，兼善小生、小武、花臉、鬚生……其獨領風騷的粵劇「馬腔」，腔調頗有「富貴險中求」的味道，冷峻、峭拔，同時又詼諧、幽默，融入俚語方言。東方卓別林，華夏一名伶。舉手投足，渾身是戲。首本戲《苦鳳鶯憐》，以其「檸檬喉（乞兒喉）」爆得大名，只要一張口，酸澀味濃，甘甜味美，酸甜都能夠迷倒觀眾一大片。

「大羅天」的「十八羅漢」之二位：

廖俠懷（一九〇三年——一九五二年），飾小武一絕，亦工丑生，藝名「新蛇仔」，表明他在新加坡出道。其行腔獨特，善用鼻音，尤以面部表情豐富著稱，模仿男女老少、五行八作神態畢肖，故稱「千面笑匠」。以出演《毒玫瑰》（新編現代俠情劇，白虹編劇社編劇）中一病院院長而成名，飲譽省港，獨樹「廖派」一幟，為當時粵劇五大流派之一（薛覺先、馬師曾、桂名揚、白駒榮）。

「大羅天」的「十八羅漢」之三位：

陳非儂（一八九八年——一九八四年），扮花旦一絕，其「苦情戲」表演無人能及，不僅少女、少婦刻畫逼真，亦精通武戲，乃文武全才。首本戲有《玉梨魂》、《賣怪魚龜山起禍》等。曾加入同盟會，隨馮自由往見孫中山。因其父親陳伯寅為前清秀才，故通文辭，十一歲（中學時代）即入廣州第一個白話劇團「民樂社」，故而戲劇舞台「念白」講究，以至獨領風騷，戲行中人稱「打引儂」。

「大羅天」的「十八羅漢」之四位：

靚少華（一九〇一年——不詳），飾文武生一絕，乃粵劇紅船科班出身，曾經加入廣州「八和會館」（舊址在黃沙地區，入會會員需交「份金」白銀一両）。於南洋戲院演出知名，別出心裁，原創自立粵劇「文武生」新行當，其他戲班追隨仿效。兼善唱、念、做、打，其首本戲有《十奏嚴嵩》、《風流天子》、《大紅袍》等。

「大羅天」的「十八羅漢」之五位：

曾三多（一八九九年——一九六四年），裝武生一絕，隨義父姓，幼年僑居馬來西亞，曾與陳非儂合編合演《危城鶼鰈》，後吸收京劇特長，開創粵劇武生開臉先河。其首本戲有《火燒阿房宮》、《醉倒騎

《驢》。尤其《醉倒騎驢》中演李白之「醉眼」、「睇眼」、「冷眼」、「瞪眼」、「笑眼」，眼功非凡；而「單揰鬚」、「雙揰鬚」、「彈鬚」、「顫鬚」、「抖鬚」、「甩鬚」，鬚功不俗。

「大羅天」的「十八羅漢」之六位：

桂名揚（一九〇九年——一九四九年），花旦、小武各一絕，十一歲拜「優天影劇團」男花旦潘漢池為師，後隨「崩牙成劇團」赴南洋巡演，改為小武。歸國後，加入「真相劇社」，宣傳革命。其身形高大、魁偉，舞台上工架巍峨，猶如擎天柱一般，扮相格外英俊，尤以袍帶甲冑戲而見長。人稱「背後的旗」也會演戲」；具有「薛（覺先）韻馬（師曾）神」。

「大羅天」的「十八羅漢」之七位：

林超群（一九〇六年——一九五五年），花旦一絕，「閨秀戲」獨步。原名「林元挺」，生於佛山平洲知識分子家庭，父親懸壺，母親授課，常於庭院花木懸掛抄錄詩詞，花韻墨香，濡染童年。曾加入藝人金山和的幼童戲班。少小俊秀，每逢迎神賽會扮作觀音。行腔婉轉，做工細膩。舞台之上，光彩奪目，靚裝炫服，朱欄延佇，閬苑仙姿，縹緲雲途。首本戲《色膽占皇妃》、《十美繞宣王》等。

「大羅天」的「十八羅漢」之八：

新靚就（一九〇六年——一九九六年），小武一絕，北派功架，南派唱腔，有「生關公」之美譽。祖籍廣東開平市，家境貧寒，十三歲於新加坡餐廳做侍者，並開始學戲，拜師小生新北。十六歲入廣州「紅船班」。又拜靚元亨為師。一生鍾情於武術，早年習洪拳，屬白鶴派兼取其他，自創「無極剛柔拳」。其首本戲《神鞭俠》，戲中，手揮丈餘軟鞭，觀眾但見三盞蠟燭燭火熄滅，而蠟燭不倒。

「大羅天」的「十八羅漢」之九位：

靚榮（一八八六年——一九四八年），小武一絕，時稱「武生王」。一九〇四年於海幢寺參與創辦「采南歌」戲班，出演新戲宣傳民主革命信息。同年，與金山炳、周瑜利等赴美演出。善演項羽、關羽、岳飛等。首本戲有《霸王別姬》、《關張戰古城》、《岳武穆班師》等。戲路寬廣，可演白鬚（老年）、黑鬚（中青年）、武生及丑生。亦擅長文戲《文天祥》。中氣十足，聲若洪鐘，行腔自然，唱做皆精。

「大羅天」的「十八羅漢」之十位：

馮鏡華（一八九四年——一九七七年），小武一絕，台風穩健。因其唱工優美，柔和安詳，韻味純厚，融匯佛教音樂與寺廟梵歌於唱腔之中。因原名「馮名鑒」，號鑒波，故人們讚譽其為「梵音鑒」。他是廣東省佛山市順德人。人稱「粵劇在佛山，名伶出順德」。將近而立之年，才在新加坡學戲，可稱「大器晚成」。其首本戲《平貴回窯》、《月下追賢》、《陳宮罵曹》等。

「大羅天」的「十八羅漢」之十一位：

半日安（一九〇六年——一九七〇）：丑生一絕，南海人。原名李鴻安，早年入靚少鳳戲班做戲。其首本戲《歸來燕》、《甜言蜜語》、《冤枉相思》。與馬師曾關係非常，始為「義徒」，終為「義子」，取「君子難求半日安」之義。與師傅赴越南、美國演戲。其妻子顏思莊是粵劇花旦——「上海妹」。其弟李鴻標也是粵劇演員。與廖俠懷、李海泉、葉弗弱並稱粵劇「四大名丑」。

「大羅天」的「十八羅漢」之十二位：

林坤山（一八九一年——一九六四年），丑生一絕，屬於新劇（話劇）人物，尤其擅長詼諧劇表演。廣東中山市人，少年愛好戲劇，參加義演。最早於「灣仔書院」擔任英文教師，課餘參加「琳琅話劇社」，演「文明劇（時裝粵劇）」於一九二六年出演新派鑼鼓戲（即時尚粵劇）《孤兒血淚》而獲好評，

因而放棄教席，專門從事戲劇表演，曾參加「優聲樂劇團」商業演出。

「大羅天」的「十八羅漢」之十三位：

伊秋水（一九〇四年——一九五五年），丑生一絕，伊景榮，藝名「伊笑儂」。香港皇仁書院畢業，曾任律師事務所英文秘書。新劇起家，曾入廣東首個白話劇社「琳琅幻境」（一九〇七年成立），佈景油畫，燈光裝置。該劇社建於香港，遷至廣州，由同盟會成員陳少白等組辦。與「采南歌」戲班、「優天影」戲班一樣，義務出演，只管夜宵、車費，以宣傳孫中山革命思想、籌備經費為目的。

「大羅天」的「十八羅漢」之十四位：

葉弗弱（一九〇五年——一九七九年），丑生一絕，號稱「新劇巨子」。早年就讀香港英文書院，後當海員。學生時代曾是校園戲劇的骨幹，後加入「廣州起義」的同盟會領導蘇兆征所組建的戲劇團體——「樂樂樂劇社」。參與當時盛行的粵劇改良運動，橫跨傳統戲劇——粵劇和新式話劇——白話劇兩個天地，後入影壇，皆有所為，可謂全才。

「大羅天」的「十八羅漢」之十五位：

黃壽年（一九〇〇年——不詳），丑生一絕，表演灑脫，擅長戲劇，風格俏皮。除粵劇演出以外，曾經出演多部香港粵語影片《傻老祝壽》（一九三五年任彭年導演）、《半開玫瑰》（一九三五年麥嘯霞導演）、《野花香》（一九三五年蘇怡導演）、《鄉下佬遊埠》（一九三五年邵醉翁導演）、《孤寒財主》（一九三六年陳皮導演）和《賣怪魚龜山起禍》（一九三六年侯曜、尹海靈導演）等。

「大羅天」的「十八羅漢」之十六位：

陳天縱（一九〇三年——一九七八年），「開戲師爺」，號稱「編劇之王」。廣東省東莞人。二十歲

開始創作粵劇劇本兼表演。作品有劇本《原來我誤卿》（與盧有容合作）、《賊王子》（與馬師曾、陳非儂合作）、《欲魔》（與馬師曾合作）、《傻大俠》（與馬師曾合作）、《返魂香》（與馬師曾合作）、《冷月孤墳》（與馬師曾合作）。乃集粵劇、電影編、導、演於一身的全才。

「大羅天」的「十八羅漢」之十七位：

麥嘯霞（？——一九四一年），作曲一絕，本是職業畫家、電影導演兼演員。曾撰寫《廣東戲曲史略》，列舉、記述自明清以來較有影響的諸位粵劇作曲家。一九四○年曾為「香港婦女新運會」等義務撰寫抗日粵劇《虎膽蓮心》，在天平戲院公演，激勵中國軍民奮勇抗擊日本侵略軍。一九四一年不幸於香港遭受日本軍隊空襲時遇難。

「大羅天」的「十八羅漢」之十八位：

尹自重（一九○三年——？），奏樂一絕，著名琴師。廣東東莞人，自幼旅居香港。父親尹琴卿業餘廣東音樂玩家。參加香港「鐘聲慈善社」演出。拜音樂家何柳堂為師。十四歲專攻小提琴。曾研究粵劇唱腔與西洋樂器的配合併親自實踐。常任戲班首席音樂員。深感國內樂器音域不夠寬廣，影響演出效果，獨創「廣東小提琴演奏法」。與呂文成、錢大叔、何大傻並稱音樂「四大天皇」。

這是一個奇特的夜晚，觀眾期待已久的「大羅天劇團」終於亮相，他們在廣州堪稱戲院「戲霸」的海珠戲院拉開大幕。

開張大戲，是馬師曾的首本戲之一——《佳偶兵戎》（又名《古怪夫妻》）。

故事非常有趣，以報國為題，因結親生事。主要人物「七王劍鋒」和「金泉郡主」，二人雖已定親，

但情感糾葛不斷。原因是道宗皇帝昏聵無能，不辨奸佞，被覬覦帝位的太師莫元章玩弄於股掌之間，險些三喪國害妻。偌大朝廷之內，幸有尚書李炳一人方正、耿直，同時又能運籌帷幄，方能一次次化險為夷。劇情起伏跌宕，環環相扣；人物特點鮮明，刻畫生動。難怪此戲叫座，常演常新，概因結構巧妙，懸念叢生。

登場戲詞四句洗練，人物心理昭然若揭；

忠臣尚書李炳說道：「報國惟得忠與敬。」

賊子太師元章則曰：「謀朝全靠計和兵。」

歹人將軍畢恭恭出語：「休論是非共邪正。」

奸佞尚書楊奉有言：「但求官祿年年升。」

我們一定記得莎士比亞的代表作——悲劇《哈姆雷特》，寫的是弟弟謀害國王哥哥、並娶了皇后為妻；而馬師曾的首本戲——喜劇《佳偶兵戎》，則寫的是皇帝哥哥謀害（在奸臣的慫恿下）弟弟，並宣佈與弟弟私通的王后（也是造謠誣陷）死刑。

顯然，在中國近代史上開埠最早的港口城市之一——廣府，更早地接觸了西方文化，因此這裏有了最早的新劇（話劇）劇團，傳統戲劇粵劇中也早先使用了西洋樂器——小提琴、曼陀鈴、吉他等伴奏。當然，也最先熟悉並在舞台上移植西方劇作家莎士比亞的作品，所以，馬師曾自覺不自覺地在劇本創作中吸取莎翁藝術的精華，就顯得非常順理成章。

在中國千百年傳統戲劇史上，粵劇學習、借鑒、吸收、傳播西方戲劇藝術功不可沒，這是一種戲劇文化的「西學東漸」，更是一種社會文明的東西互補與交融。惟有粵劇人，最先把戲劇看成是一種世界藝

術，當作一種人類文化精神，加以推廣。他們生於海畔，眺望海洋，在二十世紀初葉就已經在上演粵劇形

式的莎翁經典，譬如粵劇《一磅肉》（又譯《威尼斯商人》）、《情化兩仇家》（又譯《羅蜜歐與朱麗

葉》）、《刁蠻公主憨駙馬》（又譯《馴悍記》）、《姑緣嫂劫》（又譯《奧賽羅》）、《凡鳥恨屠龍》

（又譯《尤利烏斯·愷撒》）、《天仇記》（又譯《哈姆雷特》）等。而且，不光是改編、排演英國戲

劇，更有美國戲劇《黑奴籲天錄》搬上粵劇舞台。更難能可貴的是，二十世紀前後很長一段時間裏，傳統

粵劇的改革始終伴隨着中國民主革命的進程，發揮着啟迪民智、濡染世風、革除舊俗、振奮精神的社會作

用，為其他戲劇門類的伶人所不能同日而語，甚至在思想境界和革新意志上所不能望其項背。

——讓我們回到這部戲《佳偶兵戎》的故事中來，情節的編織技巧純熟，引人入勝。況且，只是欣賞

劇作家馬師曾撰寫的戲詞，就是一種莫大的享受，可謂字字珠璣，琳琅滿目。假如老馬不演戲，單單寫劇

本就已經了不起。

且看，道宗皇帝無道，一味聽信奸臣元章的挑唆：

七王劍鋒，心懷不軌，外結西涼，內通陸后……除卻七王陸后，大家共享榮華。

雖然貴為皇后，母儀天下，但是陸后也只能仰天長嘆：

國有賊臣覷禹鼎；朝無忠烈護龍廷。

七王劍鋒，被誣告與皇后私通，自是有口難辯，便想出一個權宜之計——裝瘋（這太像《哈姆雷特》中的王子佯狂）：

愛卿，誰來動刑，我把頸伸到丈八長，擂鼓奏樂齊送我上天庭！

殺殺殺！癲癲癲！呵呵！哈哈！嘻嘻！——殺殺殺，聽見就高興，試嚇你們的好本領。諸位

——皇帝和眾大臣都被皇弟的瘋癲驚着了，紛紛議論：

好似亂了性；

定是喪了心頭情婦，亂了神經！

這時，飾演皇弟劍鋒的馬師曾，用「滾花」板式唱道：

我的心頭情婦，正在此笑盈盈（手指奸臣元章，顯然是瘋癲不認人了）。你看他秀髮蓬鬆，好似浴罷溫泉，洗對菱花鏡。

——於是，大家都信皇帝的弟弟劍鋒，徹底瘋了！

而那邊，西涼郡王府中，美麗的金泉郡主（劍鋒已經定親的未婚妻）正在想念心上人：

説甚麼如花美眷，空負了似水流年。倚遍欄杆十二，望斷雲路三千。丁香愁暗結，青鳥書不傳。夢魂難到玉關東，真不是天涯近，情人遠。相思債，哪日完，當日共君同學劍，每在風花雪月天。揚鷹驅犬，同圍獵，到河源！

……

我愛郎神箭，追風逐電，巧穿柳葉尖；君喜我，鴛鴦刀，舞得渾身，飛雪片。郎暗願，奴暗願，願同做對雙飛燕。

……

不幸你父皇，轉眼龍歸滄海，我父又星隕長天。你兄皇身受挾持，我兄又心生別念。

——這裏轉折，劇作家一處閒筆，妙極。

侍女采雲，對金泉郡主說，見一對蝴蝶花裏盤旋，一高一低舞得正甜，捉了一隻，放走一隻。

金泉郡說「傻丫頭」，繼而唱道：

人家是恩恩愛愛，一對快活神仙。你捉就兩隻都捉，放就兩隻都放。讓牠們生共對，死成雙，免得兩下相思長抱怨。

劇中，精彩唱段太多。

瘋癲皇弟劍鋒的以下唱曲，甚為詼諧，符合老馬的獨特風格，不妨欣賞（用白欖板式演唱，並做瘋癲狀）：

對着眾兄弟，不妨傾腑肺。昨夜上天堂，今早朝玉帝。封我大元戎，賜我三及第。命我披起蓑衣上戰場。帶你們去打那靚女仔。刀對刀來槍對槍，打輸打贏無所謂。捉個香來做老婆，被人捉去做女婿。總之有便宜，不愁會吃虧。記得面對面，先行個軍禮。誰人未學會，睜大眼來睇。

——總之，這的確是一齣好看的戲，故事和人物太有觀賞性不說，馬師曾的表演也發揮得淋漓盡致。

但是，最想不到的結果出現了⋯

觀眾反響平淡，還是《佳偶兵戎》這齣戲，還是在海珠戲院，還是最叫座的丑生老馬主演，然而，就是演技爐火純青的老搭檔千里駒不在，情況就變得大不同了。藝術審美也有一個慣性，觀眾或許欣賞慣了千里駒的表演方式，老到、深刻、細膩、渾厚⋯⋯

如今，與老馬拍檔的陳非儂，畢竟不是千里駒。同是正印花旦，他們兩人的表演卻各有千秋。儘管名氣都不小，但是兩人的特點不一樣，戲路不一樣，適合的劇目自然也不一樣。有了前面這「三個」不一樣，演出效果不一樣還有甚麼可奇怪的呢?!

怎麼辦？

——想辦法找到最適合「馬（師曾）陳（非儂）」組合的戲碼不就行了!?

對！

鞋不舒服——腳知道，戲不合適——角明瞭。

換個新的戲本，也許就能煥發生機，扭轉不利局面。

現在，「大羅天劇團」的主要競爭對手，就是「人壽年劇團」。應該以己之長，克彼之短，首演之所以「落敗」，是因為忘了揚長避短。

馬師曾、陳非儂等一商議，達成一個共識：

與「人壽年」爭雄，只有一招可用——開新戲！

放棄此前人家的叫座戲——《佳偶兵戎》、《苦鳳鶯憐》和《伏虎嬋娟》之類。

大權在握的馬師曾，作為「大羅天」的大當家，急中生智，馬上成立一個「特設編劇部」，會聚編劇能人，相當於一個作戰部隊的「特種兵」制度，為了主導整個戰役取勝而專門設立。

老馬本人就是編劇行家，他還召集了「開戲師爺」陳天縱、馮顯洲、黃金台、麥嘯霞等一群精英人物，策劃選題，趕寫戲本，絞盡腦汁，共克時艱。

此前，一般粵劇戲班只設一位「開戲師爺」。

有時候，一人獨大，難免托大，乃至大老虛胖，體型巨大而已，肚子裏的貨卻未必真有份量。凡事倨傲自負，則顛仆不遠；獨斷專行，則勢必顢頇。操觚染翰，概莫能外；呻章吟句，豈當兒戲。詞人之所謳歌，理應取諸懷抱；騷客之所用心，關乎世道人倫。

只有到了馬師曾這裏，才由一人「領導（智慧）」，變為集體「領導（智慧）」。

況乃劇本撰寫，絕非雕蟲小技。

「蓋文章，經國之大業，不朽之盛事。年壽有時而盡，榮樂止乎其身，二者必至之常期，未若文章之無窮。是以古之作者，寄身於翰墨，見意於篇籍，不假良史之辭，不託飛馳之勢，而聲名自傳於後（見曹丕《典論·論文》）。」

兵馬未動，糧草先行。

「特設編劇部」是整個戲班的大腦和靈魂，老馬為其爭取到每年一千二百元的創作經費，足夠給大腦和靈魂補充營養和能量。

大家每每一起熬夜，從夜半至天明，商討劇本創作與修改方案，直言不諱，老少無忌。有時為了一人物和情節的合理性、為了幾段唱曲、幾句台詞的準確性，竟然唇槍舌劍，各不相讓，乃至爭論得面紅耳赤，甚至揮動拳腳……只能由老馬出面調停，提出一個折中辦法或超常思路……

這種凝聚集體思維智慧和創意才能的做法，避免了師爺過於自負從而壟斷劇本寫作的流弊。開粵劇劇本團隊合作式創作之先河，同時也開開放式、民主式戲班業務管理風氣之先。

「二開」之功績，良有以也！

馬師曾的粵劇人生，其最大的一個特點，就是開拓、創新，就是做第一個吃螃蟹的人。

他是戲劇界，也是人世間稀有的創意元素，而各行各業天才人物的創意萌生，就是人類文明進化之因子。

老馬的寓所，就是編劇的作戰「指揮部」，「開戲師爺」們就好比「作戰參謀」。

每個晚上，當老馬演戲結束，卸妝完畢，就在自己的住處與各位「高參」聚集，商議「軍情」，策劃

「軍中大事」。

正如古人所言：運籌帷幄之中，決勝千里之外。

大家你一言，我一語，分析當天演出情形，看是否適合觀眾口味。戲，是「伺候」觀眾的美味，不是

自己吞嚥的食物。這一桌菜的色、香、味，到底怎樣，還是觀眾說了算，而後廚的技藝正是挑剔的食客給

逼出來的。認識到這一點，各位師爺對待劇本都加以十分的小心、萬分的謹慎，必心血灌注、精益求精而

後安，誰也不敢有一絲怠慢。再說了，人家——劉蔭孫老闆，好吃、好喝、好待遇，把各位待為上賓，但

凡有點兒良心、懂得些禮數，自己總得拿出來一點真東西，好玩意兒，才說得過去。

的確，「特設編劇部」的成立，就是重視戲劇之根、一劇之本。

——這在當時的戲劇界，不唯粵劇戲班，都是一種空前的舉措，也屬超前的做法。

本人在二十世紀八十年代曾經在報紙發表文章，提出一個觀點：「研討本勝過研討劇」。

——這是針對當時各種影視劇研討會風雲際會，卻都是放馬後炮，不如大家提前在劇本創作階段就

開始研討。想不到，二十世紀三十年代，馬師曾就已經意識到這一點，並且在他的「大羅天」天天研討劇

本……一天都不落……

每天，「特設編劇部」的例會也有意思，基本由老馬主持：

老馬演了一晚上戲，早已累得不行，於是他就像大爺一樣，躺在自己那大號席夢思的軟床上，為下

一個新戲談構思，講故事，反正他肚子的故事很多……幾位大老倌——「開戲師爺」洗耳恭聽，耳聽筆

錄……記下故事大綱或梗概，然後分工合作地分場分段，再起草、填寫曲詞、台詞、對白、念白……

有時候，角色反過來。

由各位「開戲師爺」提出劇本創意，拿出簡單的故事情節、線索，徵求老馬的意見，再進一步加工、完善、修改……

總之，老馬是這個編劇部的「操盤手」、「掌舵人」、「領航員」、「董事長」，事無巨細，都由他拍板，負責說最後一句話。

他對每一個新劇本都要發表意見，常常是決定性的意見，有時還要動筆寫唱詞，那是因為他實在看不慣沒有文采的戲詞，看不上一齣本該文雅的文戲中的大白話。

可以說，在「大羅天」與「人壽年」彼此爭鋒的幾年之中，讓「大羅天」勝出的原因，主要就是原創戲劇的數量巨大，新戲一個接着一個，層出不窮地推出，再加上表演方面也不遜色，不拖後腿，因為馬師曾在，就有一柱擎天的威力。

一句話——勝在新戲。

僅第一年，就推出時尚粵劇新作——《賊王子》、《紅玫瑰》、《女狀師》、《轟天雷》、《蛇頭苗》、《義乞存孤》、《呆老拜壽》……燃旺了演出市場，瘋魔了戲迷無數。

其中，數這部時尚劇《呆老拜壽》最具有傳統粵劇的味道。

——這本是一個老舊粵劇中的《呆老》角色。雖然適合，但是，若以詼諧滑稽勝場，就必須改編，並且修改唱段。好在這也是他所專長，輕車熟路。老馬只是揮幾下筆，寫一段唱詞，就把一切搞定。其唱段名叫——《呆老拜壽之貓與鼠》，他想以一貓一鼠，一雞一蟲，來生動、形象地描摹作為一個癡呆人的呆老口吻。

老馬唱詞之後的幾句按語，表述得相當精闢：

孟子所謂惻隱之心，人皆有之，呆老獨非人乎？世有自相殘殺，悍然不動於中者，洵呆老之不苦矣，師曾嘗數當是劇，有感於呆老飲詩書湯而愈，覺其間隱寓世之未讀書者，便稱為呆。安得濃煎萬千盅詩書湯，飲遍世之懶讀書者，使舉世無智、愚、賢、不孝之分哉。

——此一段該劇內容思想簡要說明，勝卻天下多少戲劇說明書之贅語煩言。可存當世以為鑒，警後來以發蒙。

正是：「呆老」不呆，「大羅天」添彩；「拜壽」不壽，「人壽年」損年。

這本新戲出籠，一炮打響。

「大羅天劇團」一舉成為名班，海珠戲院照舊是珠光寶氣，演出場場爆滿，觀眾嘖嘖稱羨。老闆不住收銀，伶人個個兌現。

此時的馬師曾，如此年輕的粵劇全才——演員、編劇、導演，不過二十六七歲，已經馳騁藝苑，震撼梨園，揚名萬里，萬眾矚目。

——粵劇史上，也屬嶄新的一頁！

原本，大老闆劉蔭蓀只與馬師曾簽訂了一年的合同，一看前三個月的戲院火爆行情，當即拍板續簽了第二年契約，並且預定將老馬的年薪由兩萬元提升至四萬元。

一般只要球隊能夠贏球，陣容就不會輕易再變。

——戲班，也是一樣。

第二年，「大羅天」還是往日齊整的演員隊伍，還是以原創新戲的不斷出台包打天下。

相繼推出了——粵劇新戲《贏得青樓薄幸名》、《難分真假淚》、《原來我誤卿》、《囊鍵裙釵都是她》、《子母碑前鶼鰈淚》等等。

——直至今天（二十一世紀十年代末），仍在網上看到拍賣「民國粵劇戲單」，由馬師曾和譚蘭卿合演的「歌唱巨片」《贏得青樓薄幸名》。雖然戲單有些殘破，但歲月的風塵留痕：「佈景玉砌金堆；服裝花團錦簇；全部粵語對白。；片上加印唱詞」。且註明影片放映盛況：「連日擁擠」。影院位於「(上海)虞洽卿路744號」。

說到譚蘭卿，就必須熟悉一下起源於民國初年的「粵劇全女班」。

——這恐怕是唯有粵劇戲班才有的一種「娘子軍」現象。

「全女班」興盛於二三十年代，廣州知名的四大女子培訓機構，專門招收十三四歲的女孩兒學戲，也應城內公司或四鄉之邀演戲。女班中的三大名班——「鏡花影」、「金釵鐸」、「群芳艷影」湧現出不少名伶，但是最為知名的還是「沈大姑班」。而「沈大姑班」聲望最隆的當屬正印花旦譚蘭卿、文武生宋竹卿與丑生大口何。人稱「肥蘭瘦竹」，指的就是譚、宋二人，前者豐腴，後者消瘦。

實際上，「四大女班」可謂粵劇四大女子培訓機構的四大名班——鏡花影、金釵鐸……

譚蘭卿與馬師曾合作時間很長，合演影劇也多，最為人稱道的劇目是《刁蠻公主戇駙馬》。

老馬編劇的粵劇作品中，常會出現一些「香奩體」詩歌，顯出他傳統舊學的根底與詩詞歌賦的才情。

例如《難分真假淚》中的一段唱詞，頗有越劇《西廂記》艷詞軟語的纏綿情調：

愁看落紅填幽徑，怕見飛絮繞高樞。及笄年年猶待聘，相思紅豆欲撩情。夜夜青燈憐翻影，朝朝紅日妒嬌形。因繡鴛鴦時發怔，懶拈針黹做女紅。風雨昨宵臨花階，飄蕊今日滿芳庭。為花與悲哀花命，暴風急雨太無情。

——像這類才子佳人、談情說愛、纏纏綿綿、卿卿我我的戲劇，無論哪一個時代都會使市場活躍，票房飄紅，就如同今天的影視劇仍然走情感路線，愛情片是永恆的題材。

簡言之：

馬師曾紅了；劉蔭孫賺了。

一年、兩年、三年，馬師曾主持的「大羅天劇團」持續高調，連年旺台，既讓「人壽年劇團」甘拜下風，也使老闆劉蔭孫發了筆大財，每年除去戲班日常各種開銷，至少要淨賺十數萬元。

老闆劉蔭孫也不含糊，他自己有進項，也讓合作者有收益，老馬的年薪從頭年兩萬元，到次年四萬元，再到第三年八萬元，來了個「三級跳」。

凡是會做生意的人，都是會做人的人。

凡是可做超大生意的人，都必然是超大尺寸的人。

凡是能做大生意的人，都一定是大個的人。

一般粵劇戲迷，只是看到馬師曾的舞台風采（就已經崇拜得不得了）；卻難得從文字上欣賞一代名伶的文采（倘若拜讀一定會更加崇拜）。

台上風采；台下文采。

——這就是馬師曾粵劇生涯的流光溢彩，演戲寫劇二者兼修，猶如長天虹霓，內外二環。

到了第三年，「大羅天」更換了幾位演員，老馬不想讓戲班因人員變動而減弱票房號召力，就託病告假暫不登台，而是伏案疾書，把自己關在房間裏整整七天七夜，一口氣寫出了三個劇本——《雞鳴開虎口》、《斷腸蕭郎一紙書》和《有情太子無情棒》。在前兩部戲的戲詞中，既有令人非常驚嘆的雄辯滔滔，也有使人深深感動的情話綿綿……

顧名思義，《雞鳴開虎口》的故事，一定與春秋戰國時期「雞鳴狗盜」之徒的事跡有關。果然，它就是在寫「戰國四公子」之一齊國孟嘗君田文（另有魏國信陵君魏無忌、趙國平原君趙勝、楚國春申君黃歇）。秦始皇一心要加害於孟嘗君，而其門下食客馮諼則足智多謀，且能言善辯，教授給孟嘗君一席話，才讓公子免於遭難。那麼，馮諼說了些甚麼呢？

劇中，有「說秦」一幕，由老馬飾演門客馮諼，他巧舌如簧地教授給公子孟嘗君一番說辭，直把秦始皇說得暈頭轉向，沒了主張：

我先君太公，助我周王伐紂，天子以太公不無微勞，乃封之東海，賜國號曰齊。而命秦先君曰，西夷多事，反覆無常，不有戍邊，難靖西鄙。此秦齊所由隔膜，及先君桓霸諸侯，意欲修好於秦，用兵中原，頻年征伐，而不獵於西疆，反使受命於秦。齊東，道里難計，一夷一華，德信難孚，華夏尊王，齊侯是任。西戎霸主，秦伯難辭，足見齊秦交好，不但今日。今日寡君使文田受命於秦，重修舊好，苟大王不棄，即署和約，俾文田得見寡君，誠秦之德，齊之幸也。

與令人解頤的詼諧幽默劇《雞鳴開虎口》不同，《斷腸蕭郎一紙書》則是一齣淒清悱惻、使人落淚的傷感劇。

粵劇「斷腸」，無寧一曲哀婉的愛情悲歌，劇中主角兒是一位青樓女子，名叫「花雨秋」，熱戀一位書生蕭紫瑛。未想，蕭紫瑛乃風流才子，他與「花雨秋」雲雨巫山的不解之緣，終成孽緣，只剩下風塵女的一紙絕命書在人間。

——在漫長的中國古代社會，我們的妓女行業和勾欄文化一併發達，宮廷妓女、軍帷妓女、官衙妓女、商埠妓女、市井妓女……雅的，俗的，明的，暗的，大的，小的，貴的，賤的……各有生計，不一而足。秦樓楚館，艷幟高張，花林粉陣，鶯歌燕舞，玉卮豎灌，簫管橫吹。光是其行業稱謂，就紅紅綠綠、五花八門，讓人眼界打開：

歌女、神女、內人、花娘、花魁、酒糾、錄事、鶯花、校書、包婆、樂戶、眉史、教坊女、章台人、個中人、河房女、燈船女、夜度娘、茶室女、挑山招、北里女子、勾欄美人、舊院女子、煙花女子……

歷代才子雅士、騷人墨客，浸淫其間，形成一道旖旎風光，人們熟知的傳說就有——薛濤、元稹唱和，魚玄機、溫庭筠互文，李師師、周邦彥共曲，柳如是、錢謙益酬酢。此等輕歌曼舞、活色生香的人文景觀，尤以唐宋時代為最，正如曼妙詩詞佳作所細膩描述：「水剪雙眸霧剪衣，當筵一曲媚春暉。瀟湘夜瑟怨猶在，巫峽曉雲愁不稀。皓齒乍分寒玉細，黛眉輕蹙遠山微。渭城朝雨休重唱，滿眼陽關客未歸（見唐代‧崔仲容《贈歌姬》）」。

又如：「山抹微雲，天連衰草，畫角聲斷譙門。暫停征棹，聊共引離尊。多少蓬萊舊事，空回首，煙靄紛紛。斜陽外，寒鴉萬點，流水繞孤村。銷魂。當此際，香囊暗解，羅帶輕分。謾贏得，青樓薄幸名存。此去何時見也，襟袖上，空惹啼痕。傷情處，高城望斷，燈火已黃昏（見宋代‧秦觀《滿庭芳‧山抹微雲》）」。

古今中外，描寫妓女的戲劇作品更是不勝枚舉，且佳作頻仍。

元代雜劇奠基人、號稱中國「莎士比亞」的關漢卿（一二二九年至一三○一年）。

在他存世的十八部劇作中以《竇娥冤》（又名《六月雪》）最著名，然而他還有「青樓三部曲」——《趙盼兒風月救風塵》、《錢大伊智寵謝天香》、《杜蕊娘智賞金線池》亦為妙筆佳篇。自元以降，四百年後的清代出現了劇作家孔尚任（一六四八年至一七一八年）和他的《桃花扇》，這位山東曲阜人、孔子第六十四世孫也鍾情、至少是同情妓女，講述了明末復社（文人會於蘇州虎丘欲改良政治的文學社團）領袖之一侯方域也鍾情、至少是同情妓女李香君的故事。繼而戲曲中流傳最廣的劇目之一京劇《玉堂春》（根據馮夢龍小說《警世通言》故事改編），同樣是描寫留春院的妓女蘇三邂逅兵部尚書之子王金龍的奇特經歷。更為人觀賞的是評劇《杜十娘怒沉百寶箱》，作為妓女的杜十娘，心靈的純淨豈是世間混濁所能遮掩?!

西方最著名也最感人的妓女題材戲劇，當屬法國小仲馬（一八二四年至一八九五年）根據同名小說改編的歌劇《茶花女》。

凡是讀過小說或聽過歌劇的人，都會被女主人公馬格麗特‧戈蒂埃的美麗、善良和無私所深深觸動，我們似乎再也找不到一個比她更好、更可愛、更純潔高尚的女人，在這個世界上。

當然，還有同是法國劇作家的薩特（一九〇五年至一九八〇年），他創作的話劇《恭順的妓女》（又譯《可尊敬的妓女》）以理性的態度對待環境與生存；德國劇作家布萊西特（一八九八年至一九五六年）的話劇《四川好人》，寫妓女沈德行善卻不得好報，於是以惡抗惡；而美國戲劇家奧尼爾（一八八八年至一九五三年）的話劇《安娜‧克里斯蒂》，則告訴我們妓女也同樣擁有自己對美好生活的夢想和追求，甚至在追求過程中比我們之中的任何人都更加勇敢和執着。

馬師曾少小打造一生國學根底，少年闖蕩南洋經受歷練，青年回到國際化都市廣府唱戲。他在社會上打磨、見多識廣的同時，廣泛接觸了西方各種文學藝術，自然在撰寫妓女角色時，已經能夠高屋建瓴，抖落塵俗之見，對風塵女子表達足夠的人格尊重和命運同情。愛情，並不受社會身份和職業屬性的影響，同樣可以抵達人性的深邃領域和人類精神的崇高境界。

在描寫青樓妓女的粵劇《斷腸蕭郎一紙書》中，老馬的戲詞悲愴、淒楚，聞之心酸、落淚。他是這樣寫的：

脫風塵，暮去朝來，說不盡新愁舊恨，歌餘舞罷，待不盡旨酒嘉賓。得過蕭郎，心心相印，願為從古癡情，偏多遺恨。由來好夢，最易銷魂。曾記落魄章台，慵敷脂粉，何幸藏嬌金屋，得

神女，夜夜行雲。鰈鰈鶼鶼，只望有緣有份，卿卿我我，從此相愛相親。心有靈犀，偏偏蒙混；事如春夢，總總無痕。從此後，好事多磨，飄零金粉。他說道慈帷抱病，趕反省親。後命屈氏傳書，虧郎心忍，竟以千金代價，玷辱奴身。似海侯門，向誰追問，恩將仇報，重富欺貧。多少謠言，盛傳遠近，有何顏面，復見他人。情海茫茫，竟為情困。情天渺渺，錯種情根。兔死狐悲，警告後來紅粉，珠沉玉碎，請你莫學斯人。死路一條，千秋遺恨。遺書尺幅，不知所云。

——每當戲院舞台上，馬師曾（飾演多情才子蕭紫瑛）手捧「花雨秋」的手跡，高歌一曲「絕命詞」的時候，總是能贏得觀眾許多眼淚。

一部戲中，若沒有幾句能讓觀眾記得住或傷心落淚的唱詞，那還叫甚麼戲劇呢?!而老馬一出手，就不乏感人樂章，驚人詞語，正是「不薄今人愛古人，清詞麗句必為鄰（見唐代·杜甫《戲為六絕句》」。

戲班的開戲師爺，總在夜深人靜時辛勤勞作，也恰恰應了那句文章家的感慨——「句向夜深得，心從天外歸（見唐代·劉昭禹《句》」。

前一戲《雞鳴開虎口》，語言表述是那麼滑稽、突梯；後一戲《斷腸蕭郎一紙書》的文字鋪排又是如此深情、唯美。我們正可以從這一莊一諧、一喜一悲的戲詞之中，看到馬師曾豐富的內心情感世界和豐贍的文學寫作才力。

三年來，「大羅天劇團」以每週原創一部新戲的節奏，讓戲迷們如癡如醉，樂不可支。這在中國戲劇誕生以來，可算是前無古人、後無來者的「開戲」速度和效率，是任何其他戲班不可能

完成的任務，但是老馬和他的團隊卻做到了。

這大概是，唯有在戲劇天堂才會出現的一種奇妙景觀吧，那還要有足夠多的配得上天堂級別的天才編劇才行。

新戲製作的程序是這樣的：

週日晚上，商定下週新戲選題；

週一一天，把戲劇故事確定下來，劃分場次、段落；

週二一天，把故事材料收集、整理齊全；

週三一天，把劇本寫出來；

週四一天，把曲子寫完，曲本編好；

週五一天，讀曲、背詞、走台；

週六晚上，新戲上演。

——每週如此，循環往復……

而編劇部的高效製作流程，也需要一定雄厚的資金保障和支持，劉蔭孫老闆做得很好，很給力，乃至每個月的新戲劇本生產費用，達到驚人的三萬元。

這匹老馬跑得快，一點兒不假。但是，你讓老馬跑，也讓老馬吃草吃飽也不能不真。

人啊，你豈能為平庸而來世上走一遭兒?!

我們為創造人間奇蹟而來到這世界上，「大羅天劇團」也是一樣！

老馬主持的「大羅天」創下了廣府其他戲班所難以企及的業績：

一部戲在海珠戲院連續演出二十晝夜、四十多場，場場觀眾爆滿，打破了戲班歷史上的記錄。

那時，在馬師曾剛剛出生的第二年，即一九○二年（清朝光緒二十八年）的珠江北岸馬路中段，從五仙樓到西濠口一帶，建起了一座大致與二十世紀同庚的戲院——同慶戲院。

當時戲院座位只有四五百個，僅僅經營了兩年就更換了主人，名字也變成了海珠大戲院。之所以命名為「海珠」，是因為當時江面尚有一礁石小島，江水沖刷有年，變得光滑如墨玉，故名。

如今小島不見，徒留「海珠」虛名。

這座海珠大戲院，於一九二六年改建，開始變得壯麗輝煌，它的頂部呈現一個金甌的形狀，人們俗稱為倒「鍋形」鋼筋混凝土結構的穹隆，並擁有三層觀眾席和包廂，共計設置二千零五個座位。其建築規模和觀眾容量皆為廣州之冠。它的設施設計獨特，全部座位都是機動性的，可以根據需要而移動。穗港兩地的戲劇觀眾都慕名而來，親睹頂尖級別的粵劇戲班與大老倌們登台獻藝。

珠江兩岸，與之毗鄰而居或遙遙相望的戲院，還有幾個——如江南的大觀戲院、江北的樂善戲院、關東戲院、廣舞台戲院等。五大戲院，隔江對峙，各大戲班，輪番亮相，粵劇觀眾，趨之若鶩。

由於「海珠」最善招徠觀眾，其建築設備的獨特先進和商業廣告宣傳聲勢的浩大，均屬巨無霸。大門口巨大的霓虹燈顯示「海珠大舞台」的眩目招牌，報紙廣告則露骨地自我吹噓——「海珠院霸」。一時間，海珠戲院的演出盛況空前，人流如注。

不到「海珠」觀戲，怎稱粵劇戲迷？！

嶺南各地粵劇戲班，皆以在「海珠」表演為榮耀，大有「一登龍門則身價十倍」的意味。就連京劇藝

術大師梅蘭芳也遠道而來，在此表演他的拿手好戲，大顯其梅派表演強勁的勢頭。

——現在，我們就知道，老馬的「大羅天劇團」在海珠戲院創造演出奇蹟的價值和意義了。

如果說，海珠大戲院是廣州所有戲院的「院霸」，那麼，「大羅天劇團」就是這裏所有戲班的「戲霸」。

馬師曾自南洋歸來不過三五載，就幹出如此震動粵劇劇壇的事情來，這是誰也不曾預料的，卻實實在在地發生了。

他的一鳴驚人，再次證明了一個道理：後生可畏。

而他指揮的「編劇部」這個特種部隊，的確發揮了至關重要的取勝作用，他們創作的新戲，猶如在粵劇界發動了一次舉子們參與的「戊戌變法」一樣，大膽變革、大破了粵劇的傳統規範。他們創新腔，用小曲，加俚語，吐方言，奏洋樂，着西裝，佈燈光，懸油畫……他們表演的是創新的粵劇，卻是地道的粵劇，因為他們始終秉持一顆粵劇之魂，只要內在的魂魄在，就不怕外在的形式變……而萬變不離其宗，那就是中華戲劇的民族意識、精神品格和美學追求。

這幾年來，老馬和他的「開戲師爺」們寫出的粵劇新戲，可以列出一個長長的「清單」。

這些編演新戲大致分為三類，各佔三分之一：

（一）古裝戲；
（二）時裝戲；
（三）西裝戲。

除了前面介紹過劇目以外，還有以下可以存檔備案：

《丐緣》、《欲魔》、《魔宮》、《天網》、《賊王子》、《花蝴蝶》、《傻大俠》、《返魂香》、《雌雄花》、《審死官》、《趙子龍》、《飛將軍》、《唐宮恨》、《胭脂虎》、《男郡主》、《薄幸郎》、《媽媽王》、《佛女兒》、《勢利圈》、《陳後主》、《女狀師》、《一封信》、《寒江關》、《孤寒種》、《義乞存孤》、《冷月孤墳》、《情覺情孀》、《落紅零雁》、《桂枝告狀》、《荊棘幽蘭》、《洞房之夜》、《粉末狀元》、《一曲成名》、《星月爭光》、《罪在朕躬》、《亂世忠臣》、《秘密之夜》、《無心恩愛》、《龍虎鴛鴦》、《璇宮艷史》、《鬥氣姑爺》、《一頭霧水》、《神經公爵》、《妻嬌郎更嬌》、《忍棄枕邊人》、《慈命強偷香》、《歌斷衡陽雁》、《春酒動芳心》、《欲念鬧情心》、《難測婦人心》、《天下第一英雄》、《有情太子無情棒》……

——就這樣，「大羅天」不斷編演新戲，佔得廣州戲班賣座頭把交椅，最被觀眾擁戴，怎麼能不讓同行們眼紅、嫉妒?!於是，應了古人的箴言：「事修則謗興；德高則毀來。」竟然有不少人無端非難、指責馬師曾，更有粵劇界的老前輩也一副看不慣的樣子，好似前清的遺老遺少一般最見不得世上有新生事物，於是大放微詞。

——一種批評言論說：「老馬破壞粵劇舊傳統的束縛有餘，建設不足。」

——還有人說，他的新戲崇洋媚外，「對改革粵劇的思想意識，不是有正確的思想指導，而是自發自流，加深了粵劇的商業化和殖民化……着西裝演粵劇，顯然是不倫不類，十足十的殖民色彩。」

平心而論，戲劇商業化，是一種古老傳統和定律，不該被枉加指責。

戲劇的商品屬性是沒有原罪的，正像人的天性不值得大驚小怪地指責一樣。哪有一齣戲劇不賺錢還能存活的道理呢?!那麼，老馬製戲考慮到觀眾、考慮到票房，也考慮到市場，又有甚麼不對?!至於說「殖民

「化」的斥責，就更加可笑了，不是他老馬想「殖民化」就能「殖民化」，難道穿件西服，拉拉小提琴，在舞台上掛一幅油畫就是「殖民化」，那麼，「殖民化」也太簡單化了！

以上所有這些莫名其妙的抨擊，讓老馬心有鬱積，不平則鳴。

他原本就是這種性格：「寧鳴而死，不默而生（見北宋名臣范仲淹《靈烏賦》）。」

更何況范仲淹還有言：「彼希聲之鳳皇，孰為神兵？焚而可變，孰為英瓊？彼不世之麒麟，亦見傷於魯人。鳳豈以譏而不靈，麟豈以傷而不仁？故割而可卷，亦見譏於楚狂；

馬師曾在報紙公開發表署名文章，與業內人士針鋒相對，提出自己的看法，題目是〈我的新劇談〉。

——此老馬「新劇談」，雖然寫於九十年前，今日奉讀依然是嶄新的戲劇觀，全新的戲劇理論，清新的戲劇見解，譬如其核心觀點：「藝術具有民族性，同時具有世界性。人類具有個性，同時具有通性。有了同情的個性，人類才能領悟到互助；有了形象的通性，藝術才能受到無論甚麼人的欣賞。」

縱觀中國梨園，自鼻祖唐玄宗以來，千百年間，伶人無數，劇目萬千，一言以蔽之，關起門來過年。

這與國門未曾真正打開，未與西方國家在精神層面真正溝通、交流有關。同時，也與業界內外的行家、學者眼界未開、胸襟狹窄、見識淺陋、思維閉塞有關。

而在戲劇學術和理論方面，馬師曾是倡導「戲劇藝術世界性」的第一人，也是鮮明指出「戲劇具有人類通性」的第一人，更是強調「戲劇形象因通性可以盡人皆賞」的第一人。

只有民族戲劇經典，鮮有世界戲劇範本。

——這是我國至今還存在的戲劇藝術創作和理論研究著述的瓶頸。

例如，眼見中國古老文化元素和題材生發的作品——影片《花木蘭》和《功夫熊貓》，卻是美國編

劇和導演的傑作，事實令人瞠目，而現實使人痛心。蓋因我們國人，尤其是影視劇藝術家們自製門檻以自縛，自設牢籠以自拘，自命不凡以自詡沒趣。沒有好好聽馬師曾唱戲也就罷了，沒有好好聽正印武生說話，就太不應該了，太過粗魯與淺陋。

老馬讀書，無問西東。

他不僅汲取中國古人的智慧於四書五經，稽古探賾，也能夠借鑒西方文化典籍中古希臘戲劇藝術和美學觀點，再結合自己的粵劇編寫和舞台表演實踐，做到東西結合，古今對照，融會貫通，且能條分縷析、彰明較著地說出自己的獨特理解和看法。如此治學作藝的態度與精神，於梨園中人甚為罕見。「亞里士多德謂戲劇在藝術的位置，有（這樣）三個原則：一是對象，二是工具，三是體裁。戲劇的對象是人生；其工具是文字，文字就是戲劇的詞曲，動作就是戲劇的表演。所以凡是新編一劇，就要順着現代的人生編排，反之則不能發生特殊的藝術。不能發生特殊的藝術，則不能得到普遍的了解和欣賞。」

——在此，馬師曾特別強調、提出了一個編劇原則：「順着現代的人生編排。」

是的，「順着現代的人生編排」！

——他的意思大概是說，劇作家要忠實記錄當下人們的生活，尊重我們眼見的現實人生。或許，這就是尊重自然，尊重藝術。

同時，他還強調了戲劇表現生活、塑造人物的「特殊性」，即創造一種「特殊的藝術」。而「特殊的藝術」之所以無比珍貴，而且具有永恆的價值，就在於它們能夠「得到（廣大觀眾，包括中外受眾）普遍的了解和欣賞」。

他的激憤之語，則源於對電影和其他現代娛樂方式衝擊下的粵劇藝術生存的擔憂，不僅僅是粵劇，其

他劇種也面臨同樣的危機。

於是，他說：「我國戲劇，開化最早。周有俳舞，漢有樂府，晉有伶官，唐有梨園，金有院本，元有雜劇，明清則有傳奇。崑曲皮黃秦腔粵調，迭出不窮。以迄民國肇建，則有京劇、粵劇、白話劇、歌劇之分，並皆佳妙……可是近年以來，中外的交通，多麼便利，生活的變遷，多麼劇烈，我們的伶人，依然死守着甚麼場口、步武的成法，甚麼靶子演唱的老例，純粹用圖案做脊椎，決不能站起來自稱藝術。在此電影戲和舞台戲競爭劇烈當中，哪有不一敗塗地的道理呢！

「師曾自南洋歸來，在大羅天劇團，眼見粵劇萬分寂寞，感覺得藝術雖不是為人生，人生卻正是為藝術。便本着革命的精神，努力奮鬥。探討人心的深邃，表現生活的原力，放着膽子，打倒千百年的老例，先後編演《賊王子》、《子母碑前鶼鰈淚》、《欲魔》、《冷月孤墳》、《飛將軍》等新文化的簇新作品，差幸備受了社會熱烈的歡迎；現在還不敢自滿，重新又新編了一齣《秘密之夜》，造出一朵從來沒有開放過的藝術鮮花；更給香港鐘聲慈善社劇部，飾阿露佛伯爵，拍演《璇宮艷史》，準備和有聲影片，爭一回勝利哩！」

——老馬觀點鮮明，其「藝術雖不是為人生，人生卻正是為藝術」，正是他自己從事粵劇藝術的真實寫照。

他演戲、唱曲，都是出自內心的熱愛，一心一意的忘我熱愛。

否則，他就不會由於連續傍晚登台表演、熬夜寫劇本而操勞過度，昏厥在舞台上；也不會因為扮演劇中人過於投入而從高高的舞台上跌落下來……他實在是太癡情、太專注於粵劇藝術事業，從而忘記了自己是在做甚麼（指謀生、把工作當作飯碗），為甚麼而做，因為他決不是在為「稻糧謀」，不是為了「五

斗米」而奔波。所以，他才能夠説出這樣的話——「藝術雖不是為人生」，是的，對他來説，藝術不是為了自己能夠存活，而自己的存活沒有他圖他念，唯有崇高的藝術。因此，他才會説——「人生卻是為藝術」。我們看看，哪一位真正的藝術家不是這樣呢?!

——不是靠藝術而活，活着是為了藝術!

藝術家的情懷如此，而如此情懷，怎麼能不感動你我，感動大家，感動每一個人?!

而他——「準備和有聲影片，爭一回勝利哩」的豪情壯志，令人感佩。那是他對於廣東粵劇和中國粵劇的一片赤誠!

當此之時，粵劇界叫罵、詆毀者多，鮮有人發聲力挺老馬。反倒是新劇人物看好老馬的改革路徑，並為他説些公道話。

中國話劇開拓者、戲劇家歐陽予倩（一八八九年至一九六二年）正在廣州，創辦「廣東戲劇研究所」，主編一份雜誌《戲劇》（雙月刊）。他早年留學日本，曾於一九〇七年加入春柳社，演出新劇《黑奴籲天錄》。歐陽公站出來，以他在戲劇界的影響力，支持馬師曾的粵劇革新，撰文題為〈書《粵劇論》後〉（發表於《戲劇》第二期）。

他在文章中説：「馬師曾唱平喉，許多人罵他，平喉吐字容易清楚，也未嘗不是一個好方法。再者，師曾用的詞句，的確有很粗俗的地方，不過能運用俗語卻是很好，而且廣東這種陽平低，鼻音重，入聲強斷的言語，求其拿俗語唱得自然，尤其不是容易的事。至於龍舟、南音之類，本不妨充份運用，這不能説馬師曾的不好，反見得他的聰明。」

從歷史上看，在社會的各個領域，沒有哪一位改革者不被同時代人罵得狗血淋頭。挨罵不要緊，問題

是，要做出些對得起良心和本份的事情來。老馬就是這樣做的。在他和同寅不懈地努力下，終於完成了傳統粵劇藝術發展過程中的重大變革，即由「官話」改唱「白話」變革。到了二十世紀三十年代初，「粵劇」

『廣府班』除了傳統戲中的某些專腔（如『罪子幫』、『木瓜腔』、『打洞腔』、『追賢腔』等）仍需用『官話』唱外，其餘都可以用廣州方言演唱⋯⋯改唱『白話』後，不但使粵劇的地方色彩更為鮮明，觀眾

容易聽得懂、看得懂，使粵劇與群眾的關係更加密切⋯⋯新曲一出，萬口傳唱⋯⋯」

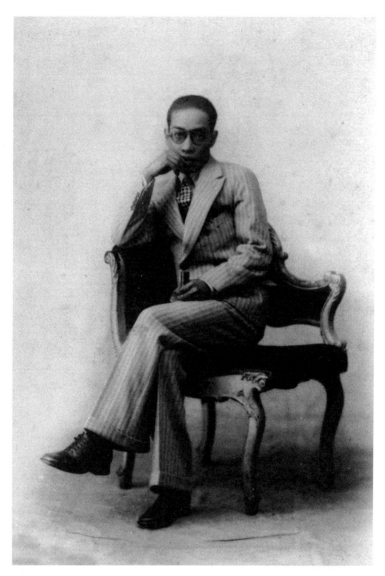

▲馬師曾一手包辦編劇、導演、主演，充份發揮「學而優」特色。

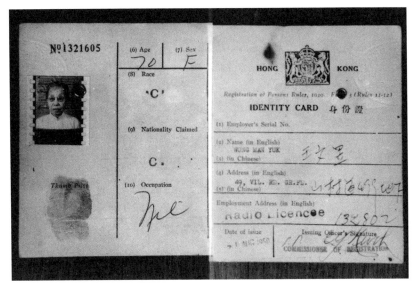

▲王文昱的香港身份證。馬師曾天性純孝，對母親言聽計從。

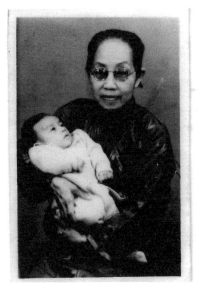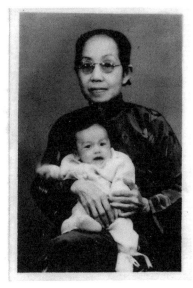

▲馬母盼望長子馬師曾早生貴子，實際上要等到23年後。

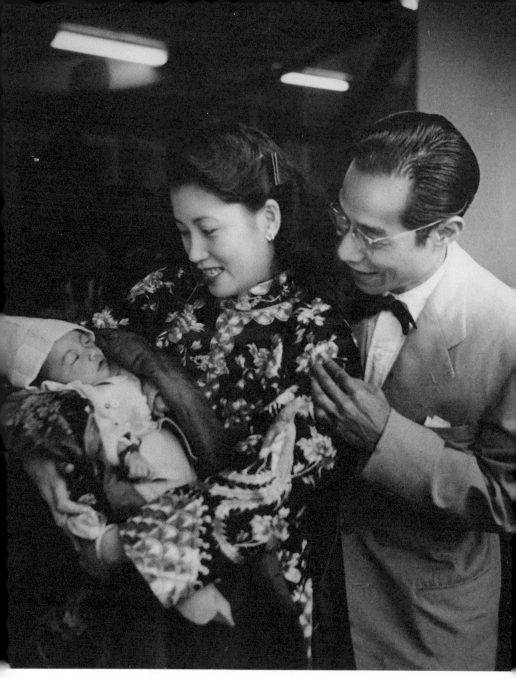

▲馬師曾紅線女弄璋之喜，產婦第三天就登台演出。女姐事業紅透半邊天的代價不菲。（紅中心供）

# 馬鼎盛 識：破鏡難圓

私生活方面，組織上希望他們破鏡重圓，譜寫一曲「舊社會離異，新社會復合」的藝壇佳話。當時紅線女在政治上積極要求進步，省委和中央領導的關懷盛情難卻。在母親生命最後的幾個月，她突然半夜打電話到香港同我談心，平日極少提及「馬院長」，那時敞開心扉和幼子分享一個片段回憶：一九五〇年代在北京天橋劇場上演《關漢卿》，馬師曾紅線女在後台耳語對白，「漢卿啊，我哋（們）生死不離別㗎。四姐，千秋共此心呵」，父親情不自禁對她有所動作，媽媽說「就黎（要）上台啦，唔好玩啦」……

我們幾個子女當然不喜歡成長在單親家庭，更不願意空降後母繼父。但是造化弄人，神女有意襄王無心：在藝術層面馬紅心有靈犀，在家庭生活卻是覆水難收。

說到田漢在《關漢卿》主題曲「蝶雙飛」之中「髮不同青心同熱，生不同床死同穴」名句，馬鼎盛唱起來感同身受。紅線女的愛徒瓊霞多次邀請我和她合唱「蝶雙飛」，我這卡拉OK的業餘水平打鴨子上架，父母給的基因不怯場就登上大舞台，關鍵是這段唱詞田漢寫得感人肺腑，馬師曾紅線女譜曲蕩氣回腸，我身不由己進入關漢卿角色，眼前盛裝的瓊霞就是情人朱簾秀，我們唱的字字句句都是共赴愛河的海誓山盟，脈脈含情的表演令我感受物我兩忘的境界，相信現場的觀眾也會投入戲假情真的文化盛宴。馬師曾的艷遇傳聞在風流倜儻的演藝界並非異數，但是由此失去廣州的觀眾和市場就是他命中一大劫數。

在舞台上的馬師曾，往往就像華光師傅附體，生猛異常，他能把余俠魂一個窮困潦倒「幾乎要做乞兒」的倒霉鬼，塑造成機智、勇敢、義薄雲天的大丈夫形象。甚至有人因為馬師曾在沒有唱段和道白的時

馬師曾紅線女回歸祖國，「南國紅豆」煥然一新，組織上關懷備至，安置在華僑新村花園小別墅，馬師曾月薪一千二百大圓，是一般職員工資四十倍，比梅蘭芳高，比毛主席還高。馬紅在舞台珠聯璧合，在

候用動作、造型「搶戲」，便串通小報記者給他扣上「顛馬」的綽號。所謂顛，無非是表演慾旺盛，在這方面，恐怕馬鼎盛頗有父風。一九九二年徐小鳳「金光燦爛演唱會」，我拿到第一排VIP座位，小鳳姐一口氣開足四十三場，真是神仙也難頂，其中邀請現場觀眾上台合唱的招數在所難免。一般候選一些小妹妹、害羞的小鮮肉，歌壇天后容易控制。不幸她走到我跟前，眼風掃到我那一剎那，馬鼎盛跨過圍欄，走上舞台說「我來唱」。身經百戰的徐小鳳先請教這個莽撞漢子貴姓大名，急速打量我的座位是贈票，料想是「自己人」不至於有差池，便說：「你穿件T恤也敢登上紅館？」我打蛇隨棍上說：「你借一件畀我咯。」她真的叫人送上一件穿膠片五光十色的絨布小坎肩，我一邊努力穿她一邊問「唱甚麼歌」。可惜不是早有預謀，這個場合應該唱徐小鳳首本名曲《婚紗背後》，我隨口說《綠島小夜曲》。音樂總監問我要key，問了幾次我才知道要定調子。小鳳姐已經帶我走向舞台中心，上兩個台階時，我順手幫她提長裙後襬，徐小鳳打趣說：「唔好裝（窺）我吖。」我回敬道：「馬太在下面看着呢，你放心。」她喜歡講笑：「馬太，乜他馬蹄呀？」一座哄堂大笑，又搞氣氛又拖了時間。我們開始合唱，沒有注意舞台中心部份轉動，小鳳姐躲進陰影，剩下我被轉着獨唱。當時感到四大皆空，不知是音樂伴着我，還是我跟着音樂走，不知不覺中又回到徐小鳳身邊，她輕輕拍手說：「想不到香港人的普通話咁正。」你想不到馬師曾紅線女幼子給你撐場。

# 第十四章：「大羅天」遭炸彈

一九二九年，「大羅天劇團」改換門庭，更名為「國風劇團」：主演《薄幸蕭郎一紙書》，突然昏厥於舞台；夜遊陳塘馨蘭街「老舉寨」，結識風塵女子雪月嬌，縱酒吟詩，放浪形骸：海珠大戲院門口，遭遇歹徒炸彈襲擊，急救治療。

一九二九年，對馬師曾來說，是他戲劇生涯的一個「多事之秋」。

而且，事情不小。

第一件大事，可稱為戲班的「變動」。

「大羅天劇團」的產業，被老闆劉蔭孫倒手，以高價轉賣給香港一位姓源的老闆。源老闆經營着自己的高陞戲院。雖然馬師曾主持三年多的戲班，駐地也由廣州遷至香港，演出則在廣州、香港和澳門三地之間巡回流動。而劇團的名字「大羅天」，不管它已經叫得多響，多有聲望，也不得不更換，變成了一個有些嚴肅、呆板的稱呼——「國風劇團」。大概是取孔子編訂的《詩經·國風》之「國風」二字，似乎含有「民間」、「通俗」、「大眾」和「普及」的相關含義。

第二件大事，可說是個人的「變故」。

前面，我們提到老馬描寫風塵女子的新戲《斷腸蕭郎一紙書》，他在戲中飾演多情才子蕭郎，而在現實生活中他曾做了蕭郎所做的風流之事。只不過，戲中的蕭郎幾近斷腸；戲外的蕭郎差點斷腿。

一個「開戲師爺」哪裏是好當的？

換句話說，一個蕭郎哪裏是好演的？！

為了寫好一齣塑造妓女形象的戲，就要熟悉、了解煙花柳巷的人物；為了把女校書的生活和心態寫得細膩、準確，就必得親密接觸一些女校書；為了讓劇中的女主人公——「花雨秋」生動傳神，就只能叫「蕭紫瑛」做一回蕭郎。

好在當時偌大的廣州，並不缺少早自秦漢以來的章台街、宜春院、鳴珂巷和風月場。一句話，並不缺少妓院。

古人好冶遊，折花柳，上自宮廷，下至民間，總會有各種名目的藏嬌之地——「樓堂館所」。按照大致的時間順序說，有女閭、狹邪、章台、平康、勾欄、瓦舍、行院、秦樓、夢館、門戶……曲中……春秋時期齊國法家代表人物管仲（約前七二三年至前六四五年）創始官辦妓院，名為「女閭」，收取「花捐」。明末清初學人褚學稼《堅瓠集續集》記述：「管子治齊，置女閭七百，徵其夜合之資，以充國用。此即花粉錢之始也。」

當然，我們必須說一句公道話，從古至今，世界上辦得最高檔、最具規模、最秩序井然、最令人艷羨的「溫柔鄉」，還是歷代皇帝的西宮和後花園，號稱「後宮佳麗三千人，三千寵愛在一身」。那麼，醉酒貴妃，也就是天下第一的內人，而且是天上人間的頭牌。然而，與管仲創辦的國家妓院徵稅所不同的是，皇帝的後宮，即帝王妻妾成群之地（漢設內觀數百人，唐置內官、女史共二百餘人）所養妃嬪之眾，乃由國家「納稅人」所負擔。

二十世紀上半葉的廣府，色情業發達，紅燈區繁盛。

此地方言將妓女叫作「老舉」，妓院稱作「老舉寨」。

清代袁枚在《隨園詩話》中記載：「廣東稱妓為老舉，人不知其義……偶閱唐人《北里志》，方知唐人以老妓為都知（妓院班頭），分管諸姬。有鄭舉舉者，為都知，狀元孫偓頗惑之。盧嗣業贈詩云：『未識都面，先輪劇罰錢。』廣東有老舉之名，始以此始。」

清代沿襲清代中晚期的「花船（又叫「花艇」、「花舫」，即水上青樓）」遺風，各個等級的「老舉寨」或豪華，或簡陋，或全開放，或「半掩門（半地下）」一並開筵坐花、飛觴醉月，嫖客盈門，買賣興隆，較為知名的眾多「師姑廳（託名尼姑庵的妓院）」接待的都是政府要員、達官顯貴、富商巨賈。特

別是陳塘地區，類似的北京八大衚衕，曾享有「陳塘風月」的雅號，從黃沙到泮塘一帶，因清朝光緒年間谷米生意賺錢，四鄉糧船在穀埠停泊，商賈雲集，花艇迤邐，「大寨」都是豪華畫舫，後棄舟登岸，散落於東堤沿江大街，以珠璣路為中心，招財進寶。香港記者曾經描述：「廣州陳塘，猶香港之石塘，高等妓女雲集於此，俗呼為大寨。」當時，講究的花筵酒家（妓院）有——流觴、詠春、群樂、大觀園、宴春台等二十多家，也有檔次低的「火坑（窯子）」——歡得、天德、得心、萬和、萬花、奇花、逍遙等近二十家。

沒有「粵花」，哪有「粵菜」？

清朝粵菜的兩大流派——「滿漢全席」、「陳塘風味」，後者即「陳塘風月」所催生和孕育。

人間高等廚藝出自高等妓院，刺激味蕾和性慾的精緻美食和美味大餐，最先在煙花街巷與秦樓謝館中，以重金購得並由食客推廣。

這裏的風流顧客不光要填飽肚子，更要享受一款款餚饌色、香、味俱佳的感覺，討得脂粉佳人的歡心。據説「陳塘風味」起源於江浙風月場所，強調食材鮮嫩，色澤艷麗，清脆爽口，回味生香。最為誘人的美味，當屬一道叫做「花酌」的名菜，俗稱「白灼響螺片」，奶白其色，脆嫩其嚼，旺火速烹，煽爆至味。陳塘廚師，最懂四季時鮮，烹炒青菜時，先行一道「飛水」的工序，致使葉梗不僅翠綠滋潤，而且豐盈飽滿。此乃「硬炒」與「軟炒」之區別，實為「北派」和「南派」之差異。

——馬師曾忙裏偷閒，也是為「開戲」積累資料，每每和幾位年輕朋友，一起到陳塘的「老舉寨」冶遊玩耍，必點這道名菜——「花酌」。

他管這叫做「花為媒」，即打趣地說：「我們一起去逛『花街』，吃『花酒』，醉『花船』，品『花灼』。

他的幾個酒肉朋友，就會同聲說出最後一句，也是最關鍵的一句話：「死『花下』！」

一次馬師曾偎紅倚翠，喝得爛醉，就半清醒半糊塗地反駁同伴們說：「對，對了！你們說對了！可你們也說錯了！你們說——死『花下』！不就是，要說——『做鬼也風流』麼?!死『花下』——可不算死，

沒準就會——變『花生』！」

於是，朋友們哄笑：「還是咱老馬有本事，有本事讓——死『花下』，變『花生』。誰讓咱大老倌的

傢伙兒好使，成活率高呢！」

——到了風月場，平時再一本正經的男人，也會變成另一副樣子。

你也許會看到一個老大不小的大男人，竟然會像一個貪圖玩耍、戲樂和胡鬧的小孩子。他與生俱來的天性，與雄性相伴的野性，與原始的遺傳基因相吻合的獸性，全部都赤赤裸裸、一絲不掛地暴露出來。如

同回到了古老的伊甸園，彷彿又體驗了一回「燧人氏」、「有巢氏」的原生態生活。

這就如同英國的居家妻子，沒有同丈夫一起，參加異國他鄉舉行的歐洲足球俱樂部盃總決賽。結果丈

夫參與足球流氓鬥毆，被囚禁釋放歸家後，妻子萬分詫異：「怎麼在家裏好好的，出去沒有幾天就變成流

氓了?!」

世界上，男人們的野性和獸性，其實很難被古代禮教和現代文明和所徹底馴服，一旦把他們放到一個

合適的空間，又偏巧沒有人看管，那麼生出一點兒亂子，是太有可能的。

馬師曾儘管從小飽讀詩書，長大也通情達理，但是，有時也未能免俗。尤其對於一位藝術家來說，他的放浪形骸乃至巫山雲雨，未嘗不是一種情感積累或釋放，而唐代詩人杜牧的詠嘆——「落魄江南載酒行，楚腰纖細掌中輕。十年一覺揚州夢，贏得青樓薄倖名（見《遣懷》）」，也未嘗不是一種肉身凡胎的沉迷、享受，同時也是一種洗刷內心污垢的精神洗禮，或曰審視自身和拷問靈魂的異樣旅程。

再說了，自古迄今，青樓未必不是蘭台，妓女幾多堪比文士。唐代巴蜀才女薛濤，就是一個典型例子。作為成都樂妓，傳說她被武元衡奏請授為校書郎。《唐才子傳》記載：「蜀人呼妓為校書，自濤始。」

王建詩（見《寄蜀中薛濤女校書》）：

萬里橋邊女校書，枇杷花裏閉門居。掃眉才子知多少，管領春風總不如。

南宋台州營妓嚴蕊的詞《卜算子·不是愛風塵》更顯才華：

不是愛風塵，似被前緣誤。花落花開自有時，總賴東君主。去也終須去，住也如何住。若得山花插滿頭，莫問奴歸處。

——她為保護台州知府唐仲友而忍受酷刑絕不出賣朋友⋯

身為賤妓，縱合與太守有濫，科亦不致死；然是非真偽，豈可妄言以污士大夫，雖死不可誣也。

馬師曾，不意成了溫柔鄉裏的常客。

他本想着為寫一齣戲而逢場作戲，卻終於變成了假戲真做。自己儼然成為一個生死戀的劇情片中的男主角兒。這可是他萬萬想不到的，否則他也不會自動招惹一顆汽車炸彈來襲。

「雪月嬌」，你聽聽，光是這名字，就讓男人筋骨麻酥酥的，甚至垂涎欲滴。她是這齣激情戀愛戲中的另一個主角兒，即女主人公。她的命好苦好鹹，直比南海的海水還要苦，還要鹹。

青樓雖豪華，豈能邀雪月？

紫帳麝香濃，焉可藏阿嬌？

雪，已嬌；月，已嬌；雪月復嬌嬌。

雪月嬌出生在一個父母、祖父母共同嬌寵她的大家庭。

祖父母曾經是晚清的朝廷命官，仁慈的父親是工程師，文雅的母親是大夫。她是官宦之家的掌上明珠、千金小姐、金枝女郎、玉葉閨秀。要不是一次意外的海難，她仍然過着養尊處優的富貴生活。她自幼就跟隨爸爸媽媽出入戲院和電影院，受到良好的家庭教育和藝術薰陶。

一九一五年五月七日，一艘英國客船——暱稱為「海上灰狗」的路西塔尼亞號，在由紐約駛往倫敦的途中，於愛爾蘭的南部海域遭遇德國魚雷艇襲擊，不幸沉沒。

在一千二百人喪生的名單中，就包括雪月嬌的父母。其祖父母聞訊，禁不住這樣殘酷的打擊，神經失

常，家道破落，無依無靠，讓年幼的雪月嬌淪落風塵，令人哀婉、嘆息。

幸虧妓院老鴇同情她的身世，又愛重她的美貌和靈秀，自從將其收養後，待之如義女，使其琴棋書畫、詩詞歌賦，無所不通。而她天性純厚，心地澄明，娉婷婉約，眸子含情，婀娜嫵媚，宛若天人。自從及笄之年以來，不過像一幅仕女圖一樣偶爾拿出來展示一番，「五陵年少」們也只能隔着翡翠屏風，再隔一道縹緲紗幔，恍恍惚惚地看個麗影而已，難得靠近。

或許是天意如此，讓雪月嬌迷戀粵劇。

她幼小失怙，常常思念逝去的雙親，每每面壁枯坐，神情呆滯，抑或愁眉緊蹙，以淚洗面。惟有一聽到粵劇聲腔，就來了精神，尤其欣賞勇闖南洋、載譽歸來的帥哥——正印丑生馬師曾。

在她的眼裏，天底下最美的美男子，除了古書上所說卻見不到真人的——潘安、宋玉，就是鼻直口方的丑生大老——「大羅天」的台柱！

雪月嬌最欣賞馬師曾的「檸檬喉（乞兒喉）」，也最崇拜他在舞台上塑造的義丐「余俠魂」。睡夢裏，無數次，她在「小馬哥（自己私下起的外號）」的帶領下乘坐紅船出海，揚帆疾駛，為的是去解救落水的親生父母。她不相信自己的父母已經亡故，葬身魚腹，永遠也不曾相信……

她自己只有活着，只要還能喘息，就盤算着，怎樣搏擊海上風浪，去搭救雙親。

老鴇亦有仁心，亦懂慈航。

她知道雪月嬌的心思，就帶她去海珠戲院，看馬師曾演他的拿手戲《斷腸蕭郎一紙書》。

多情的雪月嬌基於自身處境，對名妓「花雨秋」頗有同病相憐之感，看馬師曾飾才子「蕭紫瑛」則百看不厭。

那天晚上，嚇死人了！

馬師曾由於過度勞累，身體虛弱，竟然好端端地唱着唱着，突然間一頭栽倒，雙目緊閉，昏厥於舞台之上，好半天不省人事。

戲班人見狀慌了神，亂作一團；現場觀眾驚得發呆，不知所措；唯有小時候見過大世面、跟做醫生的母親學過些急救知識的雪月嬌清醒、鎮靜，她撩起裙裾，飛鳥似地輕盈，快步跑上台去。

別看她苗條纖弱的體態、白嫩細膩的肌膚，此時卻動作矯健異常，一秒鐘都不耽誤地迅速彎下腰，趴在她朝思暮想的「小馬哥」的身上，先是用雙手有力地做胸部按壓，然後，嘴對着嘴，為他做人工呼吸。

直到看到她的「白馬王子」甦醒過來，才稍稍鬆了一口氣。

等到急救車呼嘯着趕到，醫生和護士們急速簇擁上前，她自己才如釋重負，不聲不響地離開。

由於事發突然，現場混亂，人們的注意力都集中在名伶的性命安危上，幾乎沒有人注意她從哪兒來，何方人士，姓甚名誰，也沒有人發現她是怎樣從人群中擠出來，雖然衣衫不整、嬌喘微微、有些狼狽，卻像任何一位剛看過熱鬧的散場觀眾一樣，若無其事地走回家。

人間幸有安徒生童話，讓這個世界美麗了許多！

雪月嬌，曾經在媽媽的臂彎裏聽着丹麥童話入睡，《海的女兒》也讀了無數遍，只是她不曾想過，海的女兒一吻救活了王子的一幕，居然就發生在中國廣州的海珠戲院，發生在她和她的「小馬哥」之間。

——這讓她回到自己的房間、回到鬆軟的床上以後，徹夜難眠。她翻來覆去地在心裏嘀咕、念叨：

「『小馬哥』終於醒過來了，他知道是誰救了他嗎？他會認得我麼？會有人告訴他——誰救了他，他會在看我一眼之後記得我麼？不管怎麼說，他的唇上還留有我的口紅，還有無數的親吻……他要是再晚一點兒

甦醒，再多閉一會兒眼睛該有多好，那樣我就能繼續緊緊抱着他，感受他的體溫……他的唇是那樣的柔軟，男人的嘴唇怎麼也像花瓣兒一樣呢……」

——在馬師曾的眼裏、心裏，這一切大戲開演前的「前戲」，他全然不知，全然不曉。

在「小馬哥」來到陳塘一帶的馨蘭街，跨入陌生的青樓見到雪月嬌時，他不知道這位令他一見傾心、驚為天人的女子，早已經是暗戀他多日的深情女郎。

老馬雖然閱歷豐富，但是初見雪月嬌，還是吃驚不小；而雪月嬌已經「吻過」心上人，自然更顯得嬌羞。

老鴇見多識廣，一看雪月嬌和馬師曾互相呆望的樣子，就知道自己該回避了。她一心賺錢，可也有一時忘了賺錢的懵懂。俗話說，老虎還有打盹兒的時候！這老鴇也是地道的粵劇迷，也同樣迷戀老馬，只是她知道該讓着少女雪月嬌，畢竟她遭受人生大不幸，太不容易。該讓她盡情盡興地去喜歡她的「小馬哥」。

兩人坐定，推杯換盞，恰切言談，你情我願。

酒過三巡，菜過五味，眸子星輝，春風拂面。

那邊一個嬌滴滴、軟綿綿、羞答答，低眉順目，起伏酥胸；

這裏一個情暖暖、意濃濃、志軒軒，昂頭挺胸，氣鼓丹田。

平時的雪月嬌，怎有如此興致，今有貴客，更兼心儀，願為撫琴，殷勤調音，一曲《碣石調·幽蘭》

芬芳了整個軒庭，也澄澈了窗前明月。

雪月嬌，偶爾抬起她清麗的面龐，輕聲問她的「小馬哥」：「好麼？」

馬師曾也解得花語，對答就很有意思：「甚麼好麼？」

兩人你言我語，關鍵不在說甚麼，在不說甚麼：

「你覺得好麼？」

「是酒？是菜？是琴？是月？」

「都是，又都不是！」

「那你還問甚麼？」

「因為，因為，我想知道⋯⋯」

「你想知道甚麼？」

「甚麼都想知道⋯⋯」

「我知道你甚麼都想知道！」

「那你就告訴我唄？」

「我知道我不告訴你，你也全都知道⋯⋯」

「算了，算了，還是我來告訴你，你不知道的事情吧⋯⋯」

——雪月嬌一邊說着，一邊拿出一張花箋（也稱「彩箋」、「錦箋」）。古人常用這種精緻華美的手工製紙，寫詩唱和，互贈款曲，或傳遞男女情思。

可見宋代孫光憲《河傳》一詞：「襞花箋，豔思牽，成篇，宮娥相與傳。」

美人花箋，藏諸香奩，其工整娟秀的墨跡，芳香撲鼻。

這是雪月嬌寫的一首含蓄蘊藉的五言古詩，題目叫做——《碰杯》，專門為馬師曾而做。

她一字一頓地認真念讀：

酒杯碰酒杯，花瓣對花瓣。飽啜玉液時，細嗅魂飛斷。
醉醒人不知，聞香誰能辨。生死兩相依，天上共人間。

——這首詩記述、表達了馬師曾昏厥在舞台上，而雪月嬌嘴對嘴地人工呼吸施救，以及風塵女願與其

「小馬哥」永結歡愛的美好願望。

當然，作者也很智地看到兩人社會地位的差異，故曰「天上共人間」，雖然你我地位懸殊，雲泥之

別，但是，人間的真情實意卻能夠穿越任何屏障與藩籬。

老馬聽了此詩，不明就裏，丈二和尚，摸不着頭腦。倒好像一個癡情女子在那裏自說自話……

「小馬哥」礙於情面，不好指摘詩作唐突，束一句、西一句，不知所云。只是輕描淡寫地說了一句：

「請雪妹妹，再讀一遍！」

雪月嬌，嬌嗔不已，飛睩一眼，假裝生氣的樣子，乾乾脆脆地說道：「不念了！不再念了！」

老馬見紅顏慍怒，就如劇中「乞兒」一般，裝扮成一副媚態，拿着粵劇腔調，連連乞求似地唱道，台

詞即興，卻也合轍押韻：

雪妹妹息怒，雪月姐姐開恩，雪花娥不躁，雪神女溫馨；雪融我濕潤，雪化我塵心。雪覆我微軀，雪漫我靈魂。雪山上揚鞭馳騁駿馬；雪地裏乞兒玩耍打滾。雪皎皎清涼無限，純淨天地；雪茫茫潔白一片，素裹乾坤。

——此時，早已是夜闌人靜，月明星稀。

馬師曾、雪月嬌，兩人酒醉，琴歇，棋罷，詩成……

無須多言語，盡在不言，真有情意，搖櫓解纜……

紅羅帳裏騰蛟起鳳，彩雲堆中纏繞溫存……

山環水繞，一番雲雨，一層眷顧；

阡陌縱橫，一度耕耘，一重深情。

花箋復花箋，雪片復雪片，芳馨復芳馨，繾綣復繾綣。

時而喘息，時兒打鬧，時兒挑逗，時兒戲謔……

不知不覺，良宵苦短……

吟哦不止，五次三番……

——這宇宙的天花板好不結實！

天上「哐當當」掉下個大活人——雪月嬌，千嬌百媚，萬種風情！

雪月嬌，「小馬哥」的雪妹妹，不光美艷，還有才呢！

當她從精緻的箱篋中，搜索出一疊疊花箋，一一展讀時，馬師曾才知道人間確有芳心在，古往今來總是

淚人！

這是怎樣的一往情深，才能捧出一眼如許清泉，清澈、甘甜，一飲則千金不昧，可做「廉泉」。

——人們都知道，粵海之鄉，有一著名的「貪泉」，位於南海縣（今佛山市南海區，即秦始皇所置南海郡），「相傳飲此水者，即廉士亦貪。」，事見《晉書．良吏傳．吳隱之》。

千古深情女子，為謂人間湧泉。

且讀下面一闋至情文字，此外，天下再無錦心秀口。

這是雪月嬌幾年前寫就的一首《七律．讚大羅天——呈馬師曾》，她精心釀製的文字佳釀，足以醺倒

他十個馬師曾：

羊城戲霸大羅天，粵劇名伶最枉班。
老馬識途街日月，雛鷹展翅舞河山。
千年一吻紅玫瑰，四海重說黃鸝憐。
世上余俠魂魄在，檸檬喉唱震梨園。

——詩歌嚴格按照古典律詩的格律要求，平仄嚴謹，對仗工穩，韻腳一致，文字考究。

第一句「羊城戲霸大羅天」：點題，從廣府三十六戲班中「大羅天」冠絕群雄的地位說起。這是年輕

的馬師曾命名、組建、主持的粵劇劇團，跨年度創造了每週推出一部新戲的歷史紀錄。

「老馬識途」：顯然是在說馬師曾主持戲班，編、寫、演

「銜日月」：指一年又一年，連續三年最旺台，最叫座。「雛鷹展翅」：是說老馬少年英風，海天奮

起，從南洋到南嶺，跨越萬里河山。

「三樓」大台柱，居功至偉。

一年演出的粵劇新戲《紅玫瑰》，頗受觀眾歡迎。

「千年一吻紅玫瑰」：「千年一吻」，意為曠世之戀，長久熱愛；「紅玫瑰」，指「大羅天劇團」第

「四海重說黃鸝憐」：「四海重說」，四方談論；「黃鸝」，即鶯，身體小，嘴短而尖，叫聲清脆，

吃昆蟲，是益鳥；「黃鶯憐」，指馬師曾的首本戲《苦鳳鶯憐》。

「余俠魂」：是老馬作為正印丑生所扮演的標誌性人物——乞丐。

「檸檬喉（又稱「乞兒喉」）」：是指老馬所獨創的一種「馬腔」唱法。

馬師曾畢竟是大編劇，對於文字的感悟力，比常人不知高出多少，再加上他溫柔鄉裏做皇上，格外興

奮。

如今，皇帝溥儀都被逐出故宮大殿，他「小馬哥」卻在秦樓楚館登基。而且，不費吹灰之力，就贏得

個頭牌，更是才女。於是，他儘管勞累了大半夜，也還是抖擻精神，起身即興揮毫，為面前的曠世美女寫

下了一首獻詩，算是「唱和」，韻律不拘，情感無二。

「小馬哥」所做的是唐詩風範的《七律》，同時又是藏頭詩，題目是——《雪月嬌寵老夫愛你》，可

以和前面雪月嬌的題贈詩相媲美：

雪山峽谷陷驪駒，月滿庭軒酒肆旗。嬌怯含苞花露淚，寵接吐膽虎藏鬚。

老攜百歲千般願，夫對三之萬不提。愛把微軀相贈與，你來人世美無匹。

——從整首詩看，橫豎皆可觀。

先要橫着看：首句「雪山峽谷陷驪駒」，只一句話，就交代了「雪、馬」兩人的情事。

然後豎着看：每行第一字，串聯起來，則是表達老馬對紅顏的情意：「雪月嬌寵老夫愛你」。

更要一行一行地逐句看——

「雪山峽谷陷驪駒」：「雪山峽谷」，雪白的酥胸似山峰突起，乳溝深陷。

「陷驪駒」，意思是說我「老馬」深陷愛河。

「月滿庭軒酒肆旗」：「月滿庭軒」，說美人清麗的光芒照徹天地；「酒肆旗」，是指青樓高張的酒幌。

「嬌怯含苞花露淚」：「嬌怯含苞」，說少女羞澀；「花露淚」，描述二八佳人思念遠去父母，常含淚水。

「寵接吐膽虎藏鬚」：是說老馬自己受到析肝吐膽的赤誠厚待，藏鋒威嚴，變得無比溫柔。

「老攜百歲千般願」：「老攜百歲」，指百年偕老，倒裝句式；「千般願」，乃極度期盼。

「夫對三之萬不提」：是用成語「三夫之對」（意同「三夫之言」）），表達流言不可信，蜚語要提防，而「萬不提」，告誡自己不要傳言，也不要偏聽。

「愛把微軀相贈與」：認為愛就是彼此奉獻全部身心。

「你來人世美無匹」……一是說世界有你，美麗無比；二是說你的美麗，舉世無雙。

其實，老不老，馬師曾僅只年屆而立；小不小，雪月嬌已然豆蔻年華。

只見這一老一小，眉目傳情而吟詩互贈，琴棋詩酒，歡娛之極。

恍恍惚惚之中，馬師曾總覺得好像在哪裏見到過雪月嬌，就問：「我們倆人此前見過？」

雪月嬌的梨窩顯露，卻不露聲色地反問：「我們倆人在哪裏見過？」

——老馬猶疑不覺，還是迷迷怔怔，像是發問，又像是自言自語：「好像見過？忘了在甚麼地方！」

雪月嬌收起笑容，囁囁地說：「我們在夢裏見過，就像現在一樣。只是我們不要從夢裏醒來，人世間，沒有甚麼地方比夢裏更好……」

老馬不斷地重複她的話，覺得像是一句經典台詞：「人世間，沒有甚麼地方比夢裏更好……還真是呢……人世間，沒有甚麼地方比夢裏更好……」

——一陣急促、猛烈的砸門聲響起，驚醒了情侶之夢……

「砰砰砰」、「砰砰砰」、「砰砰砰砰」……

正是：溫柔鄉裏夢中人，幾人好夢能成真。

此時，半路裏殺出個程咬金。

話說當時的廣州警察局局長，名字叫——歐陽駒。他大權在握，專橫跋扈，對老鴇的義女雪月嬌垂涎已久。且早就向老鴇交底，明確告訴她要懂得輕重，要為自己也為妓院避禍求福。

警察局長威脅說：此陳塘妓院可以開張，但雪月嬌不許接客。

風月場，從信息的採集、散佈和傳播來說，可算是四面漏風的「露天」場所，是各界人士匯聚的消息靈通之地。自古至今，形形色色的探子、奸細、捕頭、衙役、糾察、警員、巡捕、間諜，皆以此為通風報信的所在。所以，警察局長歐陽駒的這點小心思和小主張，幾乎是盡人皆知，也被人們在暗地裏嘲笑，當作一個笑話說⋯⋯

——游走四方、桀驁不馴的馬師曾，當然也知道這點兒「內幕」。

但是，他自己不以為然，就連警察局長讓他上繳戲班保護費，他也是有一搭無一搭地打哈哈。局長手下有個科長，名叫凌驥，對從不買賬的老馬也心懷怨恨。總之，老馬的不屑威逼恫嚇，不低聲下氣地應酬，以及那不管不顧的書生氣、簡直氣壞、惹惱了警局上上下下的所有人，除了幾個食堂做飯、喜歡看老馬演戲的大師傅以外，人人都想用手銬把老馬拷起來。

——就是在這樣的背景下，突然闖入的警察局長歐陽駒，妒火中燒，他歇斯底裏地一通發洩，亂砸亂摔，還把雪月嬌的花箋和馬師曾的即興詩作，全都當作「作案證據」一併沒收。

「驪駒，不就是在影射我——歐陽駒嗎?!」——這句詩的時候，馬上聯想到這是在諷刺自己：

——這可真是——秀才遇上兵，有理說不情。

警察局領導很生氣，事情很嚴重。

至於後來發生的事情，大家都已經知道，略述可也。

二十世紀二十年代末的廣州，坊間議論着一條驚人消息：「昨晚，『紅伶』馬師曾，於廣州海珠大戲院出演粵劇《冷月孤墳》。待夜場戲過後，老馬卸了妝，剛剛走出大門，就在靠近接送他的小轎車時，被歹徒扔一枚炸彈炸傷倒地。只聽炸彈『轟隆』一聲響過，鬧市街區一片煙霧騰空，街燈玻璃震碎，廣告牌傾覆。一時間街頭失序，場面大亂，人群尖叫，呼喊『救命』，聲嘶力竭，老少夫妻相與四散而逃，慌不擇路，多有碰撞、顛仆者……炸彈事件中傷者被送至醫院緊急搶救，老馬幸被戲班雜役陳牛捨命搭救，上前救護、攙扶、前者臉色慘白，大汗淋漓，一路跟蹤，幾度昏迷，失血過多，人體衰弱，生死不明……」。

——甚為詭異的是，事發當晚，廣州市警察局科長凌驥曾派一名警員陳量海，到馬師曾家裏「借款」。

警員對老馬的父親說：「老馬在家嗎？我們的凌老師，向馬師曾借款二千元。」

老人一聽，不知所以，只說等兒子回來再議。

警員陳量海用威脅地口氣說：「等你家兒子返來，請他到警察局走一趟，把錢送去。否則，我們凌科長要他停演六個月！」

馬師曾在不幸之中還算萬幸，他的腳被炸彈炸傷，但生命保住了。

事後，老馬乘船離開羊城這個是非之地，暫時躲避到香港。

他在一家醫院治傷、療養，幾個月沒有登台表演。

老馬被炸彈炸傷的後遺症較為明顯，因失血多而長期患有貧血病，所傷右腳得了風濕病，每年到了黃梅雨季節就會疼痛鑽心。

對於名伶馬師曾曾遭受此次炸彈襲擊的真正起因，坊間與後世，一直存在以下三種猜測，三個說法，各執一詞，莫衷一是：

一說，因為老馬主持的戲班未交當局保護費，惹來麻煩；

二曰，因為老馬閒逛風月場結交頭牌，爭風吃醋所導致；

三傳，因為老馬編演新戲，影射國民黨暴政而引來橫禍。

關於前兩種說法，我們前面有所提及，有所描述。

至於第三種說法，簡要介紹如下（見沈紀《馬師曾的戲劇生涯》）：

「老馬無辜的被炸受傷，國民黨警察局還迫令他停演六個月。這在馬師曾幾十年的戲劇生涯中，是一個極慘痛的遭遇，也叫他認清了國民黨政府的暴戾與兇殘……

「在國風劇團的時候，正是蔣介石叛變孫中山先生的聯俄、聯共、扶助工農三大政策，向人民進行大屠殺的時候。廣州公社（一九二七年十二月十一日廣州起義中成立的、仿照巴黎公社的蘇維埃政府，葉挺總指揮、葉劍英副總指揮）起義失敗，全市陷入了白色恐怖之中……雖然當時馬師曾只談藝術，不問政治，更不懂甚麼主義，但他是一個有正義感的藝人，自己遭受國民黨的迫害和歧視，對於國民黨的……暴行，他是很憤慨的。我們可從老馬當時演『神經公爵』戲中，看到他當時的心境，他是援用檀弓苛政猛於虎的意思影射國民黨的暴政的。

「在『神經公爵』中，馬飾柳扶風，他的父親為仇人所害，他披髮佯狂，胡言亂語，避免與父同遭於

難。這是改編的西洋戲，根本無粵劇味道，但它仿京戲宇宙鋒『金殿裝瘋』的情調，在『詐瘋』唱詞中，發洩對當時時局的積憤。唱詞如下：

「（沉腔慢中板）：『你睇通天下，槍聲迫逼響，個的炮聲似行雷。若果做生意，被人抽重稅，講到話做官，想落唔好拘。若果做平民，四鄉的盜賊……不若做鬼重好做，你都不用躊躇，快的跟我落去』。

「於正義感，而又年輕、倔強、好勝，在舊社會這是難免招人忌恨的……國民黨的壞分子，在廣州向老馬勒索、敲詐，把他炸傷之後，又不許他在廣州演戲，可見其對馬師曾的迫害手段之狠毒了。』

——我們知道，人類歷史上的炸彈事件皆有轟動性質。

假如沒有瑞典化學家、發明家諾貝爾（一八三三年十月二十一日至一八九六年十二月十日）於一八六三年獲得硝化甘油炸藥專利，並在斯德哥爾摩辦廠，世界上就不會有炸彈和炸彈事件。但是，我們絕對不能怪罪諾貝爾，就像不能怪罪比其黃色炸藥更早的黑色炸藥發明家中國人一樣。在中國名伶馬師曾遭受炸彈襲擊以前，更加不幸的人還有不少。人類的科學發明和技術進步具有雙刃劍的性質，鋒刃所向，取捨由人。它們可作為造福人生的手段，也可以成為摧毀生命的方式。自十九世紀六十年代以降，因黃色炸彈所致傷致死的生命無數。而老馬還算是一位大難不死的幸運者！

一八三一年三月十三日，俄羅斯帝國皇帝、近代化先驅、沙皇亞歷山大二世·尼古拉耶維奇（一八一八年四月二十九日至一八八一年三月十三日），號稱「解放者（一八六一年下詔廢除農奴制）」，在聖彼得堡被「民意黨」刺客投擲炸彈，不幸遇難。

一九〇五年九月二十四日，清朝派五大臣出國考察憲政，揚言為立憲做準備，鎮國公載澤、戶部侍郎

戴鴻慈、兵部侍郎徐世昌、湖南巡撫端方、商部右丞邵英，在北京正陽門火車站登車。革命黨人、辛亥革命先驅吳樾（一八七八年至一九〇五年）投擲炸彈，以身殉國。孫中山先生親撰祭文：「爰有吳君，奮力一擲。」

當一枚炸彈，轟動了廣州、香港和澳門，乃至整個粵劇界後，卻不見有人出來對此炸彈事件負責。我們至今也無法弄清楚，到底是誰預謀作案，誰懷揣炸彈，向馬師曾奮力一擲，以洩心頭之怒。

這是一起讓當時整個廣府的司法界顏面盡失的刑事案件，既明目張膽地破壞公共安全，又明火執仗地試圖剝奪人的性命，卻不了了之。於此，人的生命權被踐踏，而老馬還係一代名伶、公眾人物。毫無疑問，警方未能盡職盡責，顯然這不算是太複雜、太難以偵破的傷人案件。

馬師曾前往香港治療養傷；雪月嬌則從此再無音信。

香島，總是星光璀璨，香風瀰漫。

維多利亞港灣的夜色，格外迷人。惟獨老馬一人，寂寞難耐。他孤孤單單地躺在一張病床上，傷口的疼痛鑽心，而心口的隱痛更甚。

每當一彎新月高懸在窗前，他的情緒必然低落到深淵。長夜不寐時，捉筆，憑借韻腳尋覓芳蹤，或成或不成，或遇或不遇，不過是自我安慰而已。詩家安頓自己的那顆無着無落的小心臟，也只能如此。

廣府一別兩心驚，薄幸蕭郎亦癡情。

馬師曾心念「雪月嬌」，賦詩一首《雪月嬌吟》（七律）：

雪漫雲山馬不前，月缺霧海夜難眠。嬌嗔夢嘆天何迥，微喘歌吟地太偏。露淚紅濕花苗條，梨窩白嫩玉闌珊。蕊圓枝細綽約美，顧盼生姿最讓憐。

▲馬鼎盛在馬師曾故鄉廣東省順德桂洲鄉學唱「馬腔」。當天同台獻唱的還有80多歲的黎子流老市長，他一力主持廣州「紅線女藝術中心」的興建，為振興粵劇不遺餘力。我看到家鄉許多業餘少年粵劇發燒友登台歡聚，感嘆馬師曾紅線女後繼有人。

◀1957年，馬師曾（前右）紅線女（三排左2）攜帶幼子馬鼎盛（二排左2）和劇團同事參觀北京故宮。（昌提供）

▲ 2017年11月，馬鼎盛登上訪問香港的遼寧號航空母艦，採訪副艦長陸強強。得知艦載機夜間着陸訓練有待進行，幾任航母艦長並非航空兵出身。我至今堅持「航空母艦並非中國當務之急」的觀點。中國人最關心可見的未來同誰打仗？解放台灣是嗎？海峽不過兩三百公里寬，大陸起飛的幾百戰機作戰半徑覆蓋整個台灣戰區綽綽有餘，航母艦載機區區幾十架，並非雪中送炭。難道拿中國幾萬噸的常規航母同美軍10萬噸核動力超級航母對抗？我看用東風-21D彈道導彈打美國航母不是事半功倍？何苦以中馭對上駟。解放南沙被越南菲律賓竊據的島礁確有必要，但是我們在南沙已經擁有「不沉航空母艦」——三大人工島「美濟」「渚碧」和「永暑」了，戰鬥力比航母更加多快好省。請「航母派」的專家不吝賜教。

## 馬鼎盛 識：周公風度

馬師曾是廣州人，他做大戲在廣州發跡，一九二九年被「戲院炸彈事件」及當局停演令放逐香港，但是一九四六年《野花香》被禁演事件再次逼迫馬師曾慘別故鄉。直到

一九五五年，周總理邀請馬師曾和紅線女到北京參加國慶六週年觀禮，在北京飯店宴請馬師曾並親切交談，邀請他到全國各地看看。在觀禮活動中馬師曾還會見了茅盾、夏衍、梅蘭芳、程硯秋、田漢、歐陽予倩、曹禺等著名文學家、戲劇家，大家都誠懇希望老馬投身新中國工作。在北京和廣州，馬師曾看了很多戲曲演出，特別是廣東粵劇團的組織、演出情況。最後，在廣東省長陶鑄接見他時，馬師曾表示決心回來工作。

近年兩個描述馬師曾紅線女回歸祖國的文字和劇目，都形容紅線女的主動性，好像馬師曾心懷種種顧慮。我們從兩個基本點分析，首先，五十五歲的馬師曾在香港的演藝事業已經從三十年代的巔峰時期冉冉下行，而二十多歲的紅線女大紅大紫，正是如日方中。更重要的是，當時馬師曾的政治頭腦成熟，看透了港英當局的敵視和當地同行的排擠；國共兩黨對馬師曾的態度天壤之別。紅線女在人生閱歷方面相對稚嫩。由此可知馬師曾回廣州謀求新發展不會是被動的一方。

一九五五年冬，回到香港馬師曾同全家人分享祖國見聞，他眉飛色舞地描繪周總理的風采，總理緊緊地和他握手，親切稱呼他「馬老」。馬師曾受寵若驚，連忙說：「不敢當，不敢當，」「周總理您比我年長啊。」「那怎麼尊稱呢？」父親笑道：「最多叫我老馬，老馬，」周總理哈哈大笑：「那你就叫我老周！」馬師曾大半輩子唱戲，接觸達官貴人不知凡幾，飛揚跋扈者有之、酒色上臉者有之、冠冕堂皇生人勿近者有之；周恩來貴為中央政府首腦，接見一介平民，地方劇種演員，如此平易近人，令漂泊半世的馬

師曾如沐春風，心悅誠服。父親從此提起周總理都尊稱「周公」，我們從小就敬慕「周公吐哺，天下歸心」的先賢故事，知道父親敬仰的周公是他重登廣州舞台的第一推動力。從余俠魂到關漢卿，在廣州馬師曾暮年煥發文化藝術青春。

# 第十五章：赴西貢陷囹圄

三十而立，一九三〇年，在香港「高陞戲院」主演粵劇《賊王子》（又名《八達城竊賊》），結交美國電影明星道格拉斯．范朋克；乘坐法國油輪赴西貢演出，被邊防警察逮捕，身陷囹圄；於「永興戲院」為越南水災受害者賑災義演；重遊南洋巡演，人稱「散賬隊長」。

三十歲的馬師曾，是一個瘋狂的影迷。

他一直是穗港兩地電影院的常客，一部好的影片會觀摩多遍，揣摩明星的演技，模仿他們的技巧，偷學表演的功夫⋯⋯為他日後涉足影壇，投身電影藝術創作，當編劇、做導演、演主角做足了功課。

他最喜愛、欣賞兩位西方電影明星。

一位是大名鼎鼎的英國戲劇大師查理·卓別林（一八八九年至一九七七年）；另一位就是曾主演《佐羅的面具》、《羅賓漢》的美國演員道格拉斯·范朋克（一八八三年至一九三九年）。

前者卓別林，因其代表作《城市之光》、《百萬英鎊》而聞名，以啞劇的服飾與動作誇張，與詼諧、滑稽、幽默的風格而取勝。後者范朋克，則以相貌英俊帥氣、武打功夫見長而頗受廣大觀眾愛戴。兩個人都是二十世紀上半葉轟動一時的影壇巨星。只要影院放映他們主演的影片，老馬就一定買票，且百看不厭。

范朋克，是第一個定居加利福尼亞州洛杉磯的貝弗利山的演員。

他早期以飾演諷刺喜劇為主，其妻子是默片時代的「美國甜心」瑪麗·碧克馥。他主演的神話故事影片《巴格達竊賊》（又譯《八達城大盜》），於一九二四年三月十八日上映，很快就風靡整個東南亞國家，包括當時繁華的時尚之都廣州和香港。

故事講述巴格達國王阿曼達的不幸遭遇。

他被宰相賈法所謀位篡權，並淪為可憐的階下囚。幸有小竊賊阿布出現，搭救他逃出監獄，並一起流浪，環遊世界。路上，偶遇美艷的巴格達公主，恰好賈法也艷羨其美貌前來求婚，於是阿曼達被其妖法變為盲丐，小竊賊阿布也變成小狗。最終，巨靈顯威，幫助阿曼達大敗賈法，讓巴格達的國王如願以償，迎

娶了美麗公主，小竊賊阿布，則騎上他的飛毯，繼續完成自己神氣、浪漫的遊歷。

這樣一個充滿異域風情、色彩斑斕的傳奇，即國王與竊賊為伍，從而獲得人生幸福的奇妙故事，深深吸引、打動了中國粵劇伶人。馬師曾本人就曾在南洋過着乞丐的生活，酸辛過往歷歷在目，乃至他格外喜歡這個以小流浪漢兼小竊賊為主角的影片，很快用自己的如椽巨筆將其改編為戲班新戲，其粵劇名字也變更為《賊王子》。

此時，馬師曾正在香港的「國風劇團」擔綱，他在高陞戲院（一八九〇年建成，位於皇后大道西一一七號）出演這部熱門的「中西合璧」式粵劇《賊王子》。

偏巧，美國影星道格拉斯‧范朋克也隨之來到香港，香港的影迷蜂擁而至追捧范朋克，范朋克卻一心一意追尋馬師曾。

這在當時也非常好理解。

儘管中國和美國時空阻隔，隔着一個浩瀚的太平洋，也隔着一個太過久遠的歷史年輪（一個是五千年文明；一個是一百多年立國），再加上語言不同，觀念各異，風俗有別，觀念參差，然而，所有這些一點兒也不妨礙戲劇和電影等表演藝術家們，互相欣賞，彼此傾慕。

好像是專為迎接范朋克到來似的，馬師曾的粵劇《賊王子》的大海報掛滿香港街道。

范朋克所到之處，都在聽人們說中國頂尖的粵劇藝術家馬師曾，正在演出他在電影中演的角色——「巴格達竊賊」。這讓美國影星老范既感動又好奇，說是甚麼事情不幹，也一定要見一見中國名伶老馬，會一會這位表演俠義風流大盜的人物。

老范在高陞戲院的後台找到老馬。



兩人一見面，就忍不住哈哈大笑起來。

因為他們倆人的臉型、眼神、大腮大嘴和風流倜儻的神情和作派，竟然是那麼相像！

他們握手、擁抱，坐下來喝茶，彼此交換了飾演乞丐和竊賊的心得體會，口氣和措詞又是那樣吻合。

范朋克問：「你喜歡乞丐？喜歡竊賊？——為甚麼？」

馬師曾說：「世上無乞丐，不好玩，人在窮到家時，就懂得了以世界為家的道理！窮到身無分文、沒有人搭理、走投無路的時候，就知道了路在哪兒了，那是因為沒得挑了，認命！竊賊嘛，比一般人更加辛苦受累，也算是一種技術活兒，不得不敬業，否則，他們萬難生存！他們身上的機靈勁兒，是一種天賦，會看個眉眼高低，如果再加上一點兒哥們兒義氣，着實是最可愛的一群人！」

范朋克聽了老馬的一番「歪理邪説」，興奮得差點兒從椅子上跳起來。

他不住地用他寬大、厚重的手掌拍椅把兒，狠狠地拍打，好像很解氣似的，可憐了那把不一會兒就散了架的高檔藤椅。

馬師曾也不忘記借機會，向大洋彼岸的演藝高手討教，他問道：「演電影和演舞台劇，兩者有甚麼不同？」

范朋克用他在影片中慣有的詼諧語氣，調侃着說：「演電影，說話不費勁兒；演舞台劇，你總要扯着嗓子喊。」

說到女人，兩位飾演竊賊與大盜的高手看法也驚人的一致。因為他們倆人正是賽着風流，各自都不缺少女人。

范朋克的情人中，有主演影片《莉莉·瑪蓮》的瑪琳·黛德麗。她在二十世紀二三十年代，可算唯一

可以和葛麗泰‧嘉寶分庭抗禮的女明星。黛德麗甚至曾對范朋克說了一個大膽（未曾實施）計劃，就是把

希特勒殺死在床上。她說「我會讓他感覺我是真愛他的」。

而馬師曾同樣是情人不斷，剛剛告別了雪月嬌，又將要遇到紅線女，可謂佔得人間無數俏佳人。

范朋克問：「中國女人難纏嗎？那個叫『杜十娘』的妓女，她為甚麼要把『百寶箱』扔到水裏去?!」

馬師曾解釋說：「中國女人把糾纏男人叫做愛男人。她們現在不纏小腳了。但是，這種總要把甚麼

東西緊緊地纏繞起來的習慣還在，至少這種腦筋和思維還在。於是，她們乾脆把男人當作小腳來死纏，死

勒，死裏，為的是讓你跑不了。一般來說，人要是被一條帶子緊緊纏裏住了，也就算你殘廢了。你說的那齣

戲，杜十娘怒沉『百寶箱』，是因為她恨金錢，她覺得都是金銀財寶惹的禍，惹得男人太貪心。要是換

了我，就不對『百寶箱』動怒，乾脆討個機會把公子哥李甲沉到水裏去。再抱着『百寶箱』，去尋相好

的！」

范朋克說：「真有你的！不過，我很贊同你這樣做，我大概也會的。我們美國女人倒也痛快，她們才

不把失去個男人當回事呢！她們大多獨立自主，要是有把子力氣，能夠把男人的活兒都幹了。她們即使被

男人甩，也不會哭哭啼啼，或者哭一陣了就忘了為甚麼哭。獨立的女人最美。你看紐約那座自由女神像，

就她一個人站立在自由島的哈德遜河口，就她孤獨的一個人。她所以是自由女神，因為她誰也不倚靠。反

倒是人們，包括許多男人要倚靠她的幫助和祝福呢！」

馬師曾也深表贊同：「的確，獨立、有主見和主張的女人最美！」

——老范有範兒；老馬有料兒。

兩個人相見甚歡，交流融洽。初次相逢，卻像是老友重聚，且意猶未盡。

然而，香島的落日已經殷紅，彩霞已經漫天。

第一顆宣告夜幕降臨的金星，升起在頭頂。晚上的戲就要開演了，馬師曾該準備登台了。

東西方兩位表演藝術家約定，有機會在洛杉磯，在道格拉斯‧范朋克的宅第見面，繼續暢談未了的話題……

離開香港時，老范留下了自己的地址和一封信給老馬，期待着再度見面。

大約一兩年後，馬師曾真就前往美國加州的洛杉磯了，也如約去登門拜訪好友范朋克……

香港的日子，不太好過。

真是一波未平，一波又起。

在廣州吧，有人抱着炸藥包要炸死老馬；來到香港躲避以後，又有人提着盒子槍要一槍打死老馬。前者，是因為老馬青樓得意而得罪了警察局局長；後者，則是由於老馬與戲迷富豪「太太團」的成員有染，而遭遇槍擊。

一天深夜，老馬主演的粵劇散場後，他乘坐回家的轎車在途中，被另一輛轎車尾隨、跟蹤，行至一個偏僻拐彎處，槍聲大作。

幸虧，這開槍的人沒甚麼準頭，而那幾顆子彈也沒有腦子，不爭氣，分不清誰該是靶子，就直奔司機肥碩的後臀而去，很不客氣地鑽了一個眼兒。算是對老馬出行和做戲，作出了一個嚴厲警告，殺無赦！

——與其說這是一椿報復性的「暗殺事件」，倒不如說是一起「桃色事件」更加準確。

雖然姓氏之中，姓香的人不多，但是，老馬的這個仇人正是姓香。

香不香、臭不臭的，我們不管，香大富豪確實娶了幾房香噴噴的姨太太。

她們整天塗脂抹粉的招搖在官邸內外，最喜歡去的地方就是馬師曾唱戲的戲園。

這些年輕的闊太太們打扮入時，紅綠爭艷，看戲成癮，捧角瘋狂，遇到英俊、帥氣的紅伶，出手也格外大方。無論歲數大小、也不論高官顯貴的一房、二房或三四房姨太太，沒有一個不用迷離恍惚的眼神，想盡辦法勾引正印印丑生馬師曾。

在她們看來，舞台上的「義丐余俠魂」，比現實生活中的每一個富家翁都更有趣，也更可愛。

舞台上，老馬眼神中的「賊光」一閃，就似電流一樣穿過她們綿軟的身體，感受到一種麻酥酥的顫慄。她們每個人都天真或任性地認為，那帥哥挑逗的目光就是專門衝着自己來的。而丑生插科打諢的動作和語言所流露出的「壞樣」，又正合這些平日裏無聊得要命的富有太太們的口味。

剛剛新婚不久就夫妻分道揚鑣的老馬，依舊年輕血熱，性慾旺盛。他單身一人，難耐寂寞，也樂得與這些要麼傻呆呆、要麼瘋癲癲、要麼嬌滴滴、要麼哆分兮兮的姨太太們，逢場作戲。只要他寫戲演戲不太緊張，就會抽出一些時間，不時和他的「太太團」裏的情人們喝喝酒，打打牌，或為消愁解悶而打情罵俏一番，或為散心解壓而鬼混在一起……

一位姓阮，名叫「阮流芳」的年輕姨太太，是香大官人的第三房小妾。不知甚麼時候，就成了老馬的鐵桿戲迷和情侶。老馬對她也格外用心，只因她渾身酥軟，玉體潤澤，咀嚼起來甜香如蜜，愜意銷魂，一旦嘗味，永生難忘。如同你在蘇州平江路的街邊小攤，品嘗過私家製作的傳統梅花糕；或是在廣州繁華鬧市的甜品店裏，享受過「糖不甩（又叫「如意果」）」的那種特殊的酥滑口感。

我們可以從老馬那些肉麻的詩句中，看出他對「阮流芳」玉體芬芳的陶醉和依戀。那是只有懂得享受

花萼甘甜的小蜜蜂和採摘過獼猴桃的美猴王，才能體驗過的生存快樂和美感……

老馬題贈詩——《致阮流芳》：

人間美味最需嘗，軟嫩酥滑細膩香。醉飲流杯春釀酒，傾聽金谷鳥聲長。

——這首小詩，頗具韓偓香奩詩的遺風，它雖不似李商隱愛情詩那般晦澀難懂，卻也需對所用典有些了解，才好理解文字中的詩情畫意。其中，「流杯春釀酒」，是指晉代王羲之於陽春三月大宴文人賓客，吟詩作賦，在竹林間的清溪上放置酒杯，流至各位身前，便要飲酒。「金谷鳥聲」，則是指金谷園，即西晉富豪石崇的別墅，遺址在今天洛陽老城，園內建有歌女綠珠的「綠珠樓」，美女如雲，弦歌不斷，翠鳥喧聲，不絕於耳。

毋庸置疑，老馬和情人「阮流芳」的交往，惹惱了與黑社會勢力有牽連的香大官人，所謂「槍擊案」係出於此。

馬師曾的「國風劇團」沒有半年的光景，就已經日薄西山，氣息奄奄，有點兒辦不下去的樣子。又耗了幾日，戲班終於解散。

老馬賦閒，一個人把自己身心放空，在般含道寓所閉門讀書。

一個人長久的辛苦忙碌、高強度的工作、神經一刻不放鬆，絕對不是甚麼好事，而適當的閒適、優游則於身體健康大為有利。一輛車，尚且要維修、加油，人的機體亦然，它也需要檢測、潤滑。

更重要的是，他需要隱居一段時間，以等待追蹤暗殺風波的停息，或許過上一段時日，就會風平浪

靜。畢竟，男人之間的爭風吃醋，雖然一時激憤，可能釀成殺戮慘禍，但是，假以時日，就會讓當事人因

事過境遷而感到羞愧，或覺不值。男女風流，於梨園中人、官場中人，個個在所難免，終不至於總是拔刀

相向。

難得整日懶懶地坐臥，不惜睡到日上三竿，翠綠的盆景寓目怡神，沏一盞咖啡滿室飄香。靜靜地瀏

覽「二十四史」，正好可以惡補一下歷史知識。讓自己的思緒在時光的隧道裏穿梭，「思接千載，視通萬

里」。銷魂在古典文獻之中，那是怎樣一種精神慰藉。

晉代陶淵明在一封家書——《與子儼等疏》中說：「少學琴書，偶愛閒靜，開卷有得，便欣然忘

食。」

開卷有益，似對「開戲師爺」所言。

馬師曾撰寫許多粵劇劇本，著述等身，得益於披覽古籍多矣。

尤其是歷史劇寫作，人物、事件只考究，稽古鈎沉，當有賴於千秋史筆。他目下捧讀的這成套的珍貴

典籍「二十四史」，就是具有歷史文物價值的家庭藏書。它原本是曾叔祖父馬楨榆在湖北兩湖書院（光緒

十六年，一八九〇年張之洞創辦）掌教時的「教材」，乃由晚清學者、藏書家梁鼎芬以藍筆圈批，洋務派

領袖人物張之洞用朱筆圈點，馬楨榆等做頭批的「文物」。身無長物，惟此典籍，即使在後來的兵荒馬亂

時期，老馬也總是悉心保存，不離身旁。遺憾的是，它被日本軍隊佔領香港後，被極力搜刮中國文化瑰寶

的日軍劫掠而去。失此家傳寶物，老馬痛心不已。

所謂「二十四史」，是中國各個朝代撰寫的史書集成。因採用司馬遷《史記》記傳體寫法，被稱為

「正史」。《隋書·經籍志》載：「世有著述，皆擬班、馬，以為正史。」

這部煌煌巨著，為清代乾隆皇帝所欽定，上起傳說之皇帝（公元前二千五百年），下迄明朝崇禎

十七年（一六四四年），計三千二百一十三卷，約四千萬字。後將《新元史》、《清史稿》列入，成為

「二十六史」。其中，記載了歷代政治、經濟、文化、軍事、科學、藝術等人物事跡。其排列順序是

《史記》、《漢書》、《後漢書》、《三國志》、《晉書》、《宋書》、《南齊書》、《梁書》、《陳

書》、《魏書》、《北齊書》、《周書》、《隋書》、《南史》、《北史》、《舊唐書》、《新唐書》、

《舊五代史》、《新五代史》、《宋史》、《遼史》、《金史》、《元史》、《明史》。

馬師曾創作於三十年代前後的新編粵劇中，就有不少牽涉到古代人物和事件。譬如《范雎投案》、

《齊侯嫁妹》、《班超》、《趙子龍》、《艷將軍》、《陳後主》、《蒙古王子》、《武陵鞭掛秦淮

月》、《洪承疇》、《清宮冷艷》等，還有五十年代與紅線女合作演出的歷史劇《關漢卿》、《屈原》

等。這些劇本寫作需要相當的史學知識和修養，好在老馬身邊曾有「二十四位」學識淵博的歷史老師。

此時此刻，老馬正好翻到漢·班固撰、唐·嚴師古注的《漢書》（郊祀志第五下），讀到與自己土生

土長的嶺南有關的文字，不禁啞然失笑：「是時既滅兩粵，粵人勇之，乃言『粵人俗鬼，而其祠皆見鬼，

數有效。昔東甌王敬鬼，壽百六十歲。後世怠嫚，故衰耗』。乃命粵巫立粵祝祠，安台無壇，亦祠天神帝

百鬼，而以雞卜。上信之，粵祠雞卜自此始用……

……公孫卿曰：『黃帝就青靈台，十二日燒，黃帝乃治明庭。明庭，甘泉也。』方士多言古帝王有都

甘泉者。其後，天子又朝諸侯甘泉，甘泉作諸侯邸。勇之乃曰：『粵俗有火災，復起屋，必以大，用勝服

之。』於是作建章宮，度為千門萬戶。前殿度高未央。其東則鳳闕，高二十餘丈。其西則商中，數十里虎

圈。其北治大池，漸台高二十餘丈。名曰泰液，池中有蓬萊、方丈、瀛州、壺梁、象海中神山龜魚之屬。

其南有玉堂璧門大鳥之屬。立神明台、井幹樓，高五十丈，輦道相屬焉。」

——首先，粵人以雞骨頭占卜吉凶，就很是有趣。

他們既不耽誤吃雞肉，也不浪費任何一根雞骨。生活與信仰兼顧，可謂兩全其美。這恐怕只有粵海之人能夠如此，就連對待命運一事的堅信不移，都採取務實態度。

再者，粵人對待建築物被焚毀的態度，也顯示出十分的倔強。偏在重建時，建造起一座較之火災之前的屋宇更加高大，甚至數倍高廣的樓台，在氣勢和意念上就要戰勝天災人禍。這也是廣東人具有永不服輸的精神和勇於挑戰的堅強意志的體現。

問題的關鍵是，粵人的思想和觀念曾經影響了聖上的決斷，至少在宮廷傳統儒家禮制建築——明堂（南面向明之堂）的規制上，採用了「勇之」的建議。

閱讀「二十四史」的好處，是能夠很具體地了解古代中國人的精神氣質和思維方式，了解這兩點非常重要，讓每一個國人知道自己從哪裏來，也知道自己為甚麼是自己。例如，老馬的性格和他的粵劇劇作當中，就帶有傳統儒學的基因成份，所以，在他讀到了《漢書·司馬遷傳》的時候，就不再輕鬆莞爾，而是表情嚴肅，面色凝重，且不住地頻頻頷首，因為那是關於人生觀和價值觀的表達：「子曰：『我欲載之空言，不如見之於行事深切著明也』。春秋上明三王之道，下辨人事之經紀，別嫌疑，明是非，定猶豫，善善惡惡，賢賢賤不肖，存亡國，繼絕世，補弊起廢，王道之大者也。易著天地陰陽四時五行，故長於變也；禮綱紀人倫，故長於行；書記先王之事，故長於政；詩記山川溪谷禽獸草木牝牡雌雄，故長於風；樂樂所以立，故長於和；春秋辯是非，故長於治人。是故禮以節人，樂以發和，書以道事，詩以達意，易以

道化，春秋以道義。撥亂世反之正，莫近於春秋。春秋文成數萬，其指數千。萬物之散聚皆在春秋。春秋之中，弒君三十六，亡國五十二，諸侯奔走不得保社稷者不可勝數。察其所以，皆失其本已。故易曰『差以毫釐，謬以千里』。故『臣弒君』、子弒父非一朝一夕之故，其漸久矣……

「僕聞之，修身者智之府也，愛施者仁之端也，取予者義之符也，恥辱者勇之決也，立名者行之極也。士有此五者，然後可以託於世，列於君子之林矣。」

一位當今紅伶整日閉門讀書縱然是件好事，但是，戲劇舞台上演技荒疏也說不過去。

恰逢越南西貢來人了。

他是當地著名的堤岸永興戲院的經紀人（粵劇稱「大旗手」），經由一些富有的華僑介紹、推薦，專門來邀請馬師曾帶帶戲班去演出。

因此，錢多少不在乎，任由老馬出價，只要能答應去演出，一切都好商量。

老馬閉門有日，正樂不得出國去轉轉。一來散散心，二來也熟悉以下舞台。自從在廣州被炸彈傷身，前前後後，雖然也曾登台演戲，畢竟沒有連續下來。都說：「曲不離口，拳不離手。」梨園子弟的真經不念不行，不去做更不行。這樣想着，也就爽快地應承下來，只提了一個條件：「我老馬在抵達你們的港口時，要在碼頭和戲院搭起牌樓迎接，一定要有樂隊表演。總之，要有大排場，搞得熱熱鬧鬧。不然，我這麼長時間沒有出來演戲，少說也有幾個月了吧，人家會以為我在中國混不下去，才灰溜溜地來到一個小小鄰國唱戲。」

「正巧，我剛在看『二十四史』。越南，過去也算是中國的藩屬國。西漢時叫做『交趾郡』。東漢光

武帝建武十六年（公元四十年），素來臣服的交趾郡發生叛亂，『伏波將軍』馬援率漢軍八千征討，凱旋時立銅柱，上刻『銅柱折，交趾滅』。三國時期孫權派步騭為交州刺史……我老馬好歹也是大國名伶，禮遇需要隆重一些。」

越南西貢的「大旗手」高高興興，領命而去，回去抓緊置辦中國式牌樓和迎賓樂隊去了。

馬師曾這邊，也開始組建起一個臨時戲班。

唱戲的人手有的是，都願意聽從大老倌的召喚。於是，很快派出的戲班先遣隊中，有花旦蘇韻蘭、丑生半日安，還有幾位樂隊的鑼鼓手和弦樂師……他們前去西貢打前站，路途不是很長，卻來了一位說一不二的「粵劇國王」。

老馬本人則和前來接洽的華僑富商，一同預訂了仲夏六月，從香江啓航的法國豪華郵輪——「安得來朋號」的頂級艙位。

海上往來的郵輪，雖曰「郵輪」，實為客輪，亦兼遊輪，哪一位船王或海運公司的老闆，也不會專為寄送郵件而萬里海航，郵件不過是搭乘客船而已。

顯然，「安得來朋號」名稱的翻譯，蘊含着「有朋自遠方來」的儒學意味，而那時類似萬噸級別的龐大郵輪並不多，其住宿與娛樂設施完備，數千人遊蕩其間，如同一座海上「城郭」。

與中國粵劇泰斗馬師曾同船的，是同時代的新聞巨擘成舍我（一八九八年至一九九一年）。

後者的目的地是法國馬賽，為了考察西方報業。成舍我是從上海啓程途經香港的，他此時正在經營兩大報紙——北平的《世界日報》（一九二四年創刊）和南京的《民生報》（一九二七年開辦）。其主張是——「世界和平之保障，不在少數政治家間之諒解，而在全體國民間之諒解。最足以造成或促進此種諒

解者，即在全世界新聞家之推誠合作。」

事實上，在宣揚中國文化和樹立國家形象這個層面，我們偉大的戲劇家和新聞家是能夠想到一起的。

前者歌吟於舞台，後者撰述於報章，同為華夏赤子，共造民族輝煌。

馬師曾後來遠渡重洋，率領粵劇戲班去美國演出，也同樣是為了傳播中華古老的文化藝術，名之曰「千里壯遊」。老馬曾自豪地説：「我中國能立國數千年，號稱世界文明最古者，以我自有其特有之道德文化也（見《我遊美演劇之宗旨》一文）。

再説，法國「安得來朋號」郵輪巨大的船體，像一座移動着的山峰，又似天神般的大力士揮動一把利斧，劈濤斬浪，呼嘯奔馳……

穿行在一望無際的南海水域，海天一色的遼闊、壯美，激盪着馬師曾——粵劇詩人的情懷……

是的，老馬是一位粵劇詩人，或曰梨園騷客。

老馬的一生，總是與粵劇和美人相伴。他所到之處，總會見花開懷，觸景生情。此刻船過海南島，進入北部灣，彷彿一隻高跟鞋一樣的越南國土的邊境線已經鄰近。站在甲板上，沐浴着海風，鷗鳥相隨，宛若知音，晚霞成綺，金光萬丈，不由得興致盎然，吟詩一首，發散連日來心中的鬱悶，也記述捧讀古籍的心得。

他的這首七律《海鷗解語共翱翔》寫得慷慨豪邁、意氣縱橫：

海鷗解語共翱翔，夕照相迎彩帶長。國士折節家萬里，王妃落雁異族鄉。

二十四史曾讀過，七尺男兒實劍芒。莫道蘭花指戲子，可聞俠義乞兒腔。

話說法國油輪如期抵達西貢海岸，等待老馬的可不是甚麼彩旗花車、歌舞樂隊，也不是事先說好的高大牌樓和夾道歡迎的觀眾，而是殖民地越南邊疆駐禁的法國警督，還有他們伺候老馬的冰涼手銬和陰暗小牢。

正當輪船快要靠岸，乘客紛紛收拾行李時，一艘滿載全副武裝警察的快艇疾馳而來，像是瞄準好目標一樣，爬上扶梯後，直奔老馬所在的客艙。一個身材高大、一臉絡腮鬍的法國水警隊長，嘴裏嘟嘟囔囔，還用手比比劃劃，也不知他說的甚麼……船上的客艙服務員趕過來當翻譯，一句一句的直譯，才聽明白事發的原因。

法國水警隊長厲聲問道：「先生，請問你叫甚麼名字？」

老馬毫不含糊地挺胸回答：「我叫馬師曾！」

再問：「請問您是哪裏人？從哪兒來？來到這裏做甚麼？」

再答：「我是廣東人，從香港來，來西貢是為了表演粵劇。」

這時，法國水警隊長不再詢問老馬，而是單獨對臨時做翻譯的客艙服務員嘀咕了幾句，並由後者翻譯成中文：「對不起先生，您的入境手續不清楚，需要把您帶到移民局說話。」

老馬一聽，驚訝了好一陣，他張大了嘴巴，好像遇上了身穿制服的海盜，不知道該說甚麼。

法國警官有點兒不耐煩，嘴裏只蹦出一個字……「走！」

不用聽清他說的話，只看看他那用力搖動的手式，就知道他的意思。

——順便說明一下，自從一八五九年法國軍隊入侵，越南連同商埠西貢就成為殖民地城市，並留下一

372
373

些著名的法式建築物和法蘭西風格的生活習慣。例如喝咖啡，就是受到法國人的影響。越南歷史上的咖啡

種植園始建於一八八八年，而法國軍人隨身攜帶的苦咖啡和滴漏壺，就成為遺留至今的街頭飲品和器皿。

老馬就這樣被法國警察無聲頭地盤查、詢問，接着被一群警察不由分說地帶走，再接下來被移民局

看守所的官員強制性地關進了一間牢房。他自己有口難言，大惑不解，也不想在這裏演一齣《蘇三起解》

（又叫《會審玉堂春》），合同裏沒有這一齣。但是，看守所各個鐵柵欄裏的單間都擠滿了囚犯，他們個

個兇神惡煞，面目猙獰，衣衫不整，骯髒邋遢，聞聽從中國香港來了個粵劇名伶，要和他們一度蹲監牢，

簡直樂壞了，興奮得一起跺腳，敲打飯盒，劈劈啪啪、叮叮咚咚……

一個囚犯帶頭，眾囚犯跟隨：「好啦，馬師曾來了，今晚我地有戲聽咯！」

「快來呀！唱一段！現在就給我們唱一段！」

「來吧，老馬，就愛聽你的戲，在哪兒不是唱啊！」

——馬師曾被一幫囚犯震耳欲聾的叫喊聲，震撼得清醒了許多。認識到自己的處境大不妙，恐怕還不

如蘇三的命運好。她好歹不用翻譯就能申訴冤屈，自己卻人生地不熟，更添語言障礙。看來這就是定數，

命裏有的總會來，命裏沒的求不到。男人一生的那點兒隱私，不便對人說的那些醜事，還有甚麼沒有幹

過？我老馬不壞，也不能說好，都說五毒俱全，自己也差不太多，醉漢做過，乞丐做過，賭徒做過，煙鬼

做過，嫖客做過，還就剩下一個囚犯沒有做過。今天，好了，也算完成一件人生經歷中必不可少的大事。

西貢監獄新來的囚犯老馬，這樣想着，自我開導着，再加上自嘲着……也就不再那麼沮喪，悲哀，顧

影自憐，反倒覺得有那麼點兒老大蒞臨，躊躇滿志。

這時，囚犯之中，一個廣東籍十八九歲的粵劇票友，意外地見到崇拜已久的名伶，按捺不住激動心

情，竟然班門弄斧地唱了起來。因為他實在是太高興了，甚至還說：「今日，能夠見到馬師曾，死在牢裏也值了！」

馬師曾只聽他唱了兩句，就知道這是一個粵劇好苗子。

年輕的囚犯名叫「謝天一」。他唱的是粵劇傳統劇目《山東響馬》（編劇陳聽香）中的「困寺」一段，本是劇中人——響馬單雨雲的唱曲（慢板），聲音高亢洪亮，響遏行雲：

今晚夜，氣煞了。英雄好漢，英雄好漢！好一比，籠中鳥，插翅不能高飛，好比網內魚，有水難游，難以逃出落網，叫俺怎樣，行藏。都只為，追究他，黃金，端放，帶累某，困此間，未有，主張。四下裏，耳不聞，譙樓，鼓響。舉頭來，看不見，朗月，星光。今晚夜，有好比，囚籠，罪犯。任你是，大鵬鳥，難以，飛揚。唉——！越思想，不由人，心如，刀創。又只見廣東先生，佢睡在一旁。

——此情此景，如夢如幻。

這段戲詞，簡直就是用白描手法再現馬師曾「今晚夜」的遭際……

老馬對這位「金嗓子」很好奇，詢問了一下粵劇票友「謝天一」的簡歷。他是因為街頭擺攤而與欺行霸市的痞子流氓發生爭執，出手太重，打傷了人，才被關押起來，聽候警局發落。

老馬之所以做了法國警察的階下囚，是因為西貢的兩家戲院——中國戲院和永興戲院起了爭執。

兩家戲院，為爭奪中國粵劇名伶的演出優先權而爭風吃醋，乃至出招陰損狠毒，暗中栽贓告官，從而引起來訪者——馬師曾莫名的禍端。

一句話，馬師曾是兩家戲院明爭暗鬥的犧牲品。

「中國戲院」，是由廣東幫的華僑領袖梁康榮主持經營；「永興戲院」，則是由越南本地人茶泰榮做老闆。他們本來在業務上就有競爭，邀請老馬來演出將這種競爭變成「戰爭」。

但是，說到底，老馬並非被越南人出賣而蹲監獄，反倒是被同胞所害而受驚嚇。可以說，這又是一次中國人害中國人的典型案例。

自從海外有了華人足跡，自打國人能在異國他鄉聽到自己熟悉親切的鄉音，這種自相殘害的惡性案例就一直發生，而且一直不間斷地在同一個地方或異地重複性發生。

當然是越南的中國僑眷先邀請老馬，也就是說「中國戲院」先與老馬掛盤，但商談不果，戲院一方不接受老馬提出的「苛刻」條件：甚麼乘法國豪華郵輪、碼頭樹牌樓、禮賓樂隊伴奏、夾道群眾歡迎之類。

可是，越南人大方啊，或者說他們更加看中老馬的市場價值，「永興戲院」對老馬的要求全都一口答應，且在西貢報紙上大肆宣傳：「中國名伶馬師曾，將於某年某月某日自香港啓程，乘坐法國郵輪『安得來朋號』抵達本埠，『永興戲院』允諾搭建彩色牌樓、組成數十人銀管金屬樂隊、籌劃大型歡迎儀式，以迎接粵劇第一大老倌……」

應該說，越南戲院經理人也欠，明擺着在和當地華僑商人叫板，還有嘲諷、奚落之嫌。

於是，「中國戲院」一方，怎麼也嚥不下這口氣，就想出一個強制性的「金蟬脫殼」的對策，拘牽老馬。讓你「永興」好戲不得好唱，好人也做不成，永遠興盛不起來。

當老馬被法警帶走時，「永興」派出的大型樂隊和歡迎隊列正在西貢碼頭集結，人頭攢動，翹首以盼。

儀仗隊前，班主茶泰榮帶頭，一身紅綠絲綢盛裝惹眼，為老馬打前站的義子半日安和花旦蘇韻蘭站立左右，只聽交響樂響起時鮮花舞動，老馬的戲迷圍攏而來，大家都想在第一時間瞻望大老風采，乃至人山人海……

——誰知，等到豪華郵輪上的最後一位旅客，也從扶梯上走到岸上，也還是不見老馬的身影。

「永興」老闆茶泰榮發現事情不妙，趕快登船向水手們打聽消息。方知那邊老馬已經被法警一干人帶走，身陷囹圄，名伶大老，已成囚犯。

事不宜遲，大夥兒趕忙乘車，直奔海關移民局看守所。

義子半日安，這下心裏一刻不安；花旦蘇韻蘭，一時震驚甦醒不過來。這兩位老馬忠實搭檔一見「主公」形容憔悴，神色黯然，鐵窗冰冷，好不可憐，不禁與之抱頭痛哭，涕泗長流……

比演戲還要真實，且令人感動！

那些十惡不赦的獄囚見狀，也都個個神情淒楚，打了蔫了，有的還跟着師徒一起拭淚。

半日安和蘇韻蘭異口同聲：「大哥不怕，戲院老闆茶泰榮正在與移民局交涉，找法警理論，保管你能夠從這裏出來！」

茶泰榮一經交涉，案由清楚。

這完全是中國人整中國人，給越南人看臉色且拆台。

都因為「中國戲院」在搞鬼，他們知道老馬乘法國郵輪來此，就向西貢警司秘密誣告粵劇大老倌，謊稱老馬是鬧罷工、搞革命的「危險人物」。這次是被組織派遣、帶着重要任務進海關⋯⋯最終的目的，是裏應外合搞陰謀暴動，推翻越南殖民政府，趕走大鬍子法國人，建立紅色政權。

再加上，他們將老馬在廣州被炸彈所傷、在香港被槍擊身旁座駕等，都用做此人參與政治活動的有力證據。且添油加醋地說，身為名伶實乃政變元兇的老馬，一但入境，則不惟西貢供奉不起，就是整個越南也要翻天覆地⋯⋯

——越南當局和法國警督一聽，這還了得！

於是，前面抓捕政治要犯的水警行動就進行得迅捷、乾脆、利落。

而老馬作為跨國要犯，也就只能在牢獄中受些折磨。

其實，比蹲監獄的老馬更加憋屈和冒火的，是越南西貢「永興戲院」老闆茶泰榮。

茶老闆實在是氣爆炸了！

他現在倒是真有要「暴動」的動力和膽子。正所謂：「怒從心頭起，惡向膽邊生。」

一想到，今次碼頭盛大歡迎儀式就這樣白白泡湯，白白破費，而競爭對手「中國戲院」又這般歹毒，

如此險惡，他就想去買些炸藥包和輕重機槍，去揭毀其大本營。

但終歸他——茶泰榮是做茶枱起家，多喝幾杯清茶也就能敗敗火，減消些憤懣。而他轉念一想時，即刻轉怒為喜，而且喜上眉梢。

——何不順勢而為？

好在老馬這棵搖錢樹完好無損，而且能借機擴大宣傳影響，比此前的樂隊、牌樓、萬人空巷的歡迎還要帶勁兒！何不趕快找記者，去報社，把中國名伶馬師曾的傳奇遭遇，作為頭號新聞發表，讓粵劇演出市場一下子紅火起來?!

——這就是成功商人的思維，懂得借力打力，借勢起勢，將計就計，反敗為勝。

茶泰榮經營的「永興戲院」來頭不小，它是越南皇姑「安南」的物業。

茶老闆直接給駙馬「太平」掛了個電話，說明原委。

有了駙馬出面調停，當局怎敢怠慢。

很快，老馬就獲得了自由。只是在他離開看守所時，千般不捨、萬分無奈的是那些喜愛粵劇的囚徒。

他們眼巴巴隔着鐵窗與老馬告別，有的還遺憾地說：「想聽聽老馬唱《山東響馬》，這回也聽不到了！」

——這句話倒是提醒了老馬，讓他記起了早已盤算好的一件事。他找到法國水警隊長說：「這裏有一位廣東籍的囚犯，名字叫『謝天一』。他是因打架被關進來的，我們倆是老鄉。我願意出錢保釋他出去，需要多少錢，我老馬就掏多少錢，一切按照你們法國人的規矩辦……」

法警知道老馬身為粵劇名伶，卻是一位通天的大人物，就連越南的駙馬「太平」大人都親自點名放人，也就樂意給老馬一個面子，順水推舟地說：「這個好說，好說！您老馬是社會名流，公眾人物，讓我們信得過！您要是願意，現在就可以把人帶走，至於贖金，可以事後商量，事後商量……」

老馬混跡江湖有年，甚麼社會上的五行八作，以及官場台前幕後的那點兒事情沒有經歷，沒有見過，馬上聽出了法警的那點兒意思。當即慷慨解囊，把法警拉至一個僻靜處，點給他一千法郎。那是他臨行前

以備萬一，怕遭劫持，為自己贖命的錢。這回，派上了用場。

囚犯「謝天一」被打開手銬、腳鐐，就這麼痛快地放了出來。

法警不忘記告訴他，誰是他的大恩人。

見到老馬，「謝天一」自己也不再是「謝天一」了，他內心裏對恩人老馬千恩萬謝，卻又拙於表達，乾脆「撲通」一聲，來了個雙膝跪地。

老馬趕忙上前攙扶，對他說：「老弟，我不知道你多大，看上去一定比我小。山不轉，水轉；天不轉，地轉；人不轉，命轉。你看，你的命運就轉了吧，命轉還不好?!以後，你就跟着我老馬，榮華富貴不敢保證，吃飽喝足我包了！」

金嗓子「謝天一」掙脫開老馬的雙臂，「撲通」一聲，又一次跪下了。

老馬再度上前攙扶，用力抱緊他在懷裏，對他又說：「天一啊，有一，還偏得有二，是吧?!怎麼又跪下了?!一個大男人，怎麼還哭上了?!要我說啊，你雖然姓謝，也只能姓謝，但是，你要聽我，聽大哥老馬的！一不用謝天，二不用謝地，三不用謝我老馬。你就謝謝你的老媽老爸就成了，誰讓他們給了你一副好嗓子?!金嗓子呀！」

老馬一不留神，「謝天一」躲閃一旁，「撲通」一下，他第三次跪下了。

——這就是粵劇界後來廣泛流傳的故事，老馬讓「謝天一」三次叩首，終生仰慕。

老闆茶泰榮，一是為解救老馬順順利利而高興；二是想要要威風，氣氣對家——仇人冤家「中國戲院」，就用好幾輛大卡車把在碼頭佈陣的原班人馬——樂隊、歌舞隊、秧歌隊等全都運至移民局的看守所

大門口，鼓號齊鳴，煙花怒放，載歌載舞，樂曲悠揚……

——就像過節一樣地迎接老馬出獄。

這真是盛況空前，觀者如堵。

世界歷史上，恐怕還沒有任何一個梨園囚徒，曾經獲得如此尊貴的禮遇，這樣熱烈的隆崇，而老馬一人卻盡情享受了，他也值得享受……

這件中國名伶西貢被捕的咄咄怪事，經過坊間的口口相傳，再加上媒體渲染報道，在當地華僑社會引起很大震動。

人們都知道了「馬師曾」的大名。

——也知道，他在戲裏戲外，都不愧是一位行俠仗義的「余俠魂」，樂於為人排憂解難，且格外豪爽大方。

當地觀眾都在說：「這回非要看看他的戲不可。」

老馬不費吹灰之力，未唱先紅，擅演「義丐」的正印丑生在此名聞遐邇。

原本，「中國戲院」是想着毀了「永興戲院」的大事；同時壞了馬師曾的好事，沒承想，卻大大地促成了「永興」老闆茶泰榮與粵劇名伶老馬的大好事。

正是：

乾坤多見荒謬，世事不乏蹊蹺。

想看人家熱鬧，卻送福氣不小。

馬師曾在西貢「永興戲院」演出的首本戲，是他拿手的粵劇《佳偶兵戎》。

鑼鼓一響，紅伶亮相，唱腔獨特，風流倜儻。

觀眾從四面八方趕來，劇場盛況空前，人們看過還想再看，美譽口口相傳，連續不斷地夜夜頂櫳（廣東戲行術語，即「爆棚」）。

老馬知道，當初自己在「大羅天劇團」所演的旺台戲，每一齣，都讓觀眾難以忘懷、津津樂道，何不照方抓藥?!

他接連推出的還是那些劇目——《呆老拜壽》、《花蝴蝶》、《天網》、《贏得青樓薄幸名》、《情覺情霜》等等。

茶泰榮老闆，看到每一齣戲都觀眾爆滿，戲院日進斗金，就爽快地拍板，將原定的半個月演出合同，延長為兩個月的週期。

相比之下，「中國戲院」那邊門庭冷落，日漸虧本，大有一蹶不振的跡象。

其經營者眼見在老馬為「永興戲院」演出期間，自己這裏觀眾流失，損失慘重，不得不託人找到廣東會館的權威人士，央求他們出面說項，向老馬示好，希望和解。

他們央求茶老闆和馬老大，讓老馬不要總在這裏「坐莊」，也去外埠走走，不要「頂死」他們可憐的「中國戲院」。

當時的越南，凡是華僑眾多（尤其粵籍華眷較多）的城市，粵劇戲迷必多，粵劇劇院易火。西貢市有

「永興戲院」、「中國戲院」；堤岸市有「大同戲院」、「同慶戲院」、「競南戲院」；河內市、海防市也大概都有五六家或七八家戲院。

——應該說，粵劇的演出市場生存空間不小，戲班也就頗有回旋餘地。

是時，越南一些地方正逢嚴重水災，大水沖垮了堤壩，也損毀了家園，災民們扶老攜幼，顛沛流離，哀鴻遍野，餓殍滿地……

令人聞之淒惻，慘不忍睹，政府救濟則杯水車薪，而財政支出也捉襟見肘。

——老馬何人？

——仗義之人！

他入斯邦而睹斯人，見斯情而感斯難，能忍人乎？能無助乎？

適逢西貢有善長仁翁，發起募捐賑災，馬師曾第一個自告奮勇，連續很賣力的義演數日，將所得款項分文不留，全部捐出作為救災之用。

義演第一晚，戲碼為以中國古代義士豪傑關羽為主角的《關公送嫂》。最昂貴的票價一千元、幾百元，被稱之為「榮譽票」，頃刻間，銷售一空。

當地民眾皆從內心崇敬仗義的美髯公——關公，所以一晚售出四萬多元票款，集得善款豐厚之至。馬上在馬師曾舉行義演賑濟救災的新聞，一經當地華僑報紙、法文報紙，相繼於重要版面醒目刊登。該國各個慈善團體和華僑組織，則紛紛寫信向老馬表示謝意和敬意。何止我國僑胞，無數的越南人和法國人都對老馬讚不絕口，走在街上也要向他伸出大拇指。

中國名伶馬師曾的友善之心，推誠之舉，捐資之義，正如他戲中所演「義丐」的無私魂魄一樣，感天動地，也感動了所有越南人。

此時的老馬酷斃。

他雖身處異國他鄉，面前受災者並非同胞骨肉，卻能以千古俠義心腸厚待之，有難同當，分甘絕少，出手及時，慨然襄助。實為中華古老梨園之仁人巨子，五千年文明養育之奇偉國士。其善舉昭昭，其美意韶韶，為我泱泱大國樹立起儒家君子美好形象。

——中華名伶，此之謂也。

老馬和他組建的臨時粵劇戲班，在西貢和堤岸足足愉快地逗留、演出了兩個月後，應各地華僑領袖們的盛情邀請，開始赴越南的其他城市繼續進行巡迴演出。

每到一地，觀眾歡迎的程度都超過預期，原本預定演出一週時間，因為人們購票踴躍、供不應求，不得不增多演出場次，延長至兩週。

一路下來，竟然將廣東粵劇從越南西貢，演到了柬埔寨的首府金邊。

有趣的是，當時的越南各地都在銷售一種時髦的帽子，名叫——「馬師曾氈帽」。

無論華僑還是越南人開辦的裝飾品公司、衣帽製作與銷售廠家，皆念老馬義演商家逐利，卻有仁心。他們專門製作了一款帽子，並與老馬接洽，想求得他的署名權，並商議產品流通利潤分成的問題。

老馬一聽用自己的名字做商標，覺得好玩。那時候還沒有「熊貓牌洗衣粉」、「天鵝牌沐浴液」，所以，選用一個動物（人類不過是高級動物）的名字來兜售商品就更新鮮。

正印丑生具有足夠的幽默感，也懂得商人精於算計，不會做虧本買賣，也就爽快地答應簽約。至於分成約定，分得一二成已經是奢望。馬師曾做事，何曾把錢放在第一位？

——要說，還是商人懂得經營，善於推銷。

人家就能憑借市場上所積累的經驗，敏銳地發現商機，知道老馬的名字——三個字「馬師曾」，就是一個熱銷的大賣點。

這是多麼機敏、聰明、巧妙，既省力有賺錢的思路和做法?!

從商家來說，沒有任何成本，成本就是一句問話——「（對老馬）能不能用你的名字做商標？」

其時，越南繁華街市上常見的「馬師曾氈帽」、「馬師曾頭水」，就是這麼來的。

——這一點需要藝人學習，借鑒。

越南巡演，時近一年。

老馬回到香港時，堪稱讚譽而歸。

他讓廣東粵劇藝術在鄰國普及一番，也讓中國伶人義薄雲天的美名四海傳揚。

要說演技，像馬師曾這樣的粵劇名伶，在哪裏迷倒觀眾一片都不覺奇怪，太自然不過。然而，說道人要說演技，像馬師曾這樣的粵劇名伶，在哪裏迷倒觀眾一片都不覺奇怪，太自然不過。然而，說道人品，說道為人，說道俠肝義膽，一位中國藝人能夠讓友邦萬眾感佩、舉國傾慕，恐怕只此老馬一人。

正是：人生不有三問，何以為人？

一問：你做過甚麼事情讓父母開心？

二問：你做過甚麼事情讓祖國放心？

三問：你做過甚麼事情讓人類暖心？

——縱觀馬師曾的一生，他很好地為我們回答了此三番發問。

隨着馬師曾成為一代紅伶，香港小報記者豈能放過他的私生活。

縱然你的千年往事也會被挖掘出來。

聞聽老馬戲劇人生中的「乞討門」、「丟屍門」、「離婚門」、「招妓門」、「偷情門」、「炸彈門」、「槍擊門」、「入獄門」、「賑災門」等等，如此般有褒有貶的各色「門」的傳奇經歷，不僅是新聞記者終日追蹤，戲迷擁躉不分戲院、府邸一併盈門，社會各界人士茶餘飯後談論，更有許多好事者、崇拜者慕名求見。

其中，就有新加坡的福建籍華僑富商——李金髮。

李金髮的妻子，藝名「譚劍秋」。她善演女小武，也是一位梨園中人。

譚劍秋在星島一家粵劇團供職，主演過一些電影如《蜘蛛黨》、《黃天霸招親》等。她具有粵海女子特有的秀美容貌，小巧的高額飽含聰慧，一雙丹鳳眼顧盼生輝，線條柔媚、豐潤的嘴唇半開半合時，最是迷人……

老馬一見李金髮，就想起他自己在南洋的經歷，那時，他是李金髮、譚劍秋夫妻的好友，家中座上賓。

兩位老友重逢，格外親切。

一番寒暄過後，李金髮說明來意。

近年來，久聞馬師曾伶人名聲顯赫，粵劇舞台炙手可熱，戲班紅火，鼎盛於省港，譽滿海內海外。作為星洲戲行的知名李大老闆，不可能對此無動於衷，何況二人早有交誼在先。此番抵港，是有備而來，專門為探望並邀請老友馬師曾去南洋巡演。

西方諺語說：「好朋友，清算賬。」

二人商定，甲乙簽約：雙方酌定，關聘先暫時定為三個月。

倘若行情如預計一樣見好，不妨再追增、延長三個月。

由乙方（馬師曾）臨時組建的戲班來往交通、食宿費用，演出場地租金等劇務方面瑣細支出，全部由

——甲方（李金髮）承擔。

市場演出盈利分成方式，按照甲方（李金髮）七成，乙方（馬師曾）三成計算。

——甲乙兩方合作簽約的條目，清晰、明確。

無須贅述，老馬此番率領一千粵劇同仁出行格外順利，二度遠赴南洋巡迴演出風光無限。

半年演出，一路走紅。

戲班上演劇目，都是輕車熟路的「大羅天劇團」旺台戲，打磨多年，滾瓜爛熟，配合默契，自然出彩。

戲班中，人人都賺得一筆不菲傭金，老馬本人獨得六萬元進項。

老馬別人不思不想，最念當年梨園故舊「小生全」的情誼。

只不過幾年過去，他和「小生全」同在的「慶維新劇團」已經今非昔比。戲行買賣也難以為繼，同行四散，淪落八方。

如今的「小生全」在馬來西亞的第四大城市——怡寶，經營着自己的一家咖啡店，日子過得還算可以。他在自己的家中款待老馬，舉酒話舊，不覺數載睽離，猶似當年初見。説起往事，不勝唏噓。

當初，二人情同手足，不分彼此。

馬師曾幫他寫情書，夢中抱美人，終於得償所願；「小生全」助老馬贖身費用，外加一路盤纏。

男人之間的友情，默而識之。雖不似一般閨蜜那般，總是黏黏糊糊地黏在一起，半夜煲電話粥，攜手逛街購物，互贈口紅、髮卡等小禮物，不時相互傾訴隱私衷腸……但兄弟一場，語言問候不多，心裏各自有數，不再無事搭伴，只看遇事鼎力相幫。或許，一年不問音信，或許，幾載不見蹤影。然而，自古高山流水，心志相通；落月屋樑，何時不想?!

老馬的俠義之情，體現在南洋散金。

他的戲班所到之處，總有無數應酬。昔日「慶維新劇團」、「堯天彩劇團」、「平天彩劇團」等戲行故舊相識，聞訊而至，寒暄而來。老馬一直在江湖上混，屬場面中人，對此並不見怪。反倒是，舊雨新朋但有來訪，不分遠近親疏，相識與不相識，熟落與不熟落，凡有所求，必有回應，花銷不計，破費無算。

幸虧他現在依然是單身漢子，一個人吃飽，全家不餓，所以對身外之物，全不在乎，也沒有人在乎他的不在乎。

——這就是活出個神仙模樣。

自中國香港遠道而來的粵劇大老馬師曾，在此星洲、馬來，至少有半個衣錦還鄉之意。

說是半個，概因南洋屬於粵劇第二故鄉，也同時是老馬人生的第二故鄉。

當年，一個小夥兒，蜷縮於貨船「豬仔艙」的席位而來，又以「偷渡客」的猥瑣、狼狽而逃離。如今

呢，一位名伶，乘坐氣派豪華的法國郵輪而至，巡演各埠皆被擁為泰斗，待至上賓。此乃今非昔比，物是

人非，命運轉折，換了人間。

古人「十年寒窗苦讀，一朝榜上登科」，也不過如此。

昔日無名丑生今次揚名，難免會顯露出躊躇滿志、睥睨群倫之態。

那麼，老馬作為大老倌中的大老倌，請客吃飯，就不用說了，借此酒席上喧鬧、推杯換盞的機會，像

是無意地饋贈他人，便是一片誠心、美意。

老馬心裏也確實是這樣想的，這樣暗自驕傲和自豪：「老子終於打出一番天下了！」

馬師曾作為戲班班主的這趟南洋之行，被人們稱之為「散賬隊長」。

——多少年過後，老南洋的廣東粵劇戲迷，一說起馬師曾的二度巡演，依然眼睛放光，着魔一般。

人逢喜事精神爽，鯉魚翻身「大碌藕」。

三十而立，日當正午。

這一年，馬師曾思索百歲人生，為自己填詞一首，想圖個吉利，故題為《黃金縷》（又名《蝶戀

花》）——三十初度自題小照：

荏苒韶光三十歲，遊戲人間，遍歷滄桑事。阮籍狂歌聊玩世，幾回顧影情何寄。

傲骨嶙峋慚附驥，也許元龍，湖海增豪氣。舞彩年年心竊慰，椿庭萱草長青翠。

——在這首詞中，老馬用了四個典故。

第一，「阮籍狂歌聊玩世」。

阮籍（二一○年至二六三年）是三國時期魏國詩人，生於河南開封。他與嵇康、山濤、劉伶、王戎、向秀並稱「竹林七賢」，崇奉老莊哲學，終日彈琴狂嘯，每每酩酊不省，且個個不拘禮法，不慕榮利，性情孤高，睥睨天下。其見古戰場，遂云：「世無英雄，使豎子成名。」

第二，「慚附驥」。

附驥，乃謙辭，是指蚊蠅叮附馬尾而行，比喻依附名人而出名。見司馬遷《史記・伯夷列傳》：「伯夷、叔齊雖賢，得夫子而名益彰。顏淵雖篤學，附驥尾而行益顯。巖穴之士，趣舍有時若此，類名堙滅而不稱，悲夫！閭巷之人，欲砥名立行者，非附青雲之士，惡能施於後世哉？」

第三，「也許元龍」。

東漢末年將領陳登，字元龍，少年即有扶世濟民之志。二十五歲被推舉「孝廉」。他博覽群書，學識淵博，為人爽朗，性格沉靜，且智謀過人，胸藏宇宙。因向曹操獻滅呂布之策，被授廣陵太守，以除呂布之功，勝孫權之役，而被封伏波將軍。三十九歲卒。

第四，「椿庭萱草」。

椿萱，指父母。《莊子・逍遙遊》：「上古有大椿者，以八千歲為春，以八千歲為秋。」《論語・季

氏》：「陳亢問於伯魚曰：『子亦有異聞乎？』對曰：『未也。嘗獨立，鯉趨而過庭。曰：「學詩乎？」對曰：「未也。」「不學詩，無以言。」鯉退而學詩。他日，又獨立，鯉趨而過庭。曰：「學禮乎？」對曰：「未也。」「不學禮，無以立。」鯉退而學禮。聞斯二者。』陳亢退而喜曰：『問一得三：聞《詩》，聞禮，又聞君子遠其子也。』」因此，「椿庭」為父親代稱。「萱草」，又名「諼草」、「忘憂草」，是忘記的意思，例如「永矢無諼」。見《詩經·衛風·伯兮》：「焉得諼草，言樹之背。」朱熹註：「諼草，令人忘憂；背，北堂也。」

——老馬的自題詩，猶如自畫像。

他為人一世，大概如此。既是魏晉狂士，風流倜儻；又是當代孝子，趨庭鯉對。

◀ 范朋克。

▼ 鳳凰衛視群星閃耀：吳小莉（前左4）、陳魯豫（前左3）、許戈輝（前左2）、沈星（前右4）、盧琛（前左3）、陳曉楠（二排右3）、朱文輝（二排左）董嘉耀（三排左5）、竇文濤（三排左3）、胡一虎（三排左）、王魯湘（四排左1）、何亮亮（四排右1）、梁文道（四排左2）、石齊平（後排右1）、馬鼎盛（前排中）。

2011.03.31

▲2003年，馬鼎盛在香港採訪美國航空母艦「卡爾文森號」，10天後該艦轟炸伊拉克。美軍航母除了艦載機群，更囊括全球戰略要津的軍事基地及設施200餘處。人們以為美國總統每逢遇到戰爭危機時，首先問軍方「我的航空母艦離危機地點有多遠」；其實白宮最重要的戰略考慮是「誰是美國這次戰爭的盟軍？」在全球戰略的棋局，眾多盟友才是美國稱霸的根本依據。在歐美有「北約」，亞太有日本、澳大利亞和新加坡。反觀中國則是不結盟國家。

# 馬鼎盛 識：絕處逢生

馬師曾坐牢，不是第一次，人離鄉賤，何況中國是半殖民地，華人在殖民地的待遇慘過余俠魂。好在華僑是粵劇的第二故鄉，南洋更是馬師曾登上舞台的福地。粵劇插班生拜到名師靚元亨。大起大落遭遇豐富他的粉墨人生，愛國主義的基礎一層層夯實。

馬師曾漂泊異國他鄉「坐鬼監」，飽嘗人間地獄的苦楚。在絕望的鐵窗下，年輕的馬師曾會不會聯想到十八層地獄？有朝一日登上舞台，要向觀眾傾訴世間的不平。華人在海外沒有強大的祖國作靠山，只能把「犯強漢者，雖遠必誅」的豪言壯語埋在心裏。馬鼎盛也有慘遭政治打壓的華蓋運。不說一九六八年在中學被解放軍毛澤東思想宣傳隊宣佈「群眾專政」關押地牢事件，只講一九七六年在工廠接受「清查四人幫有關連的人和事」停職反省，廠革命委員會政工組電召我問話，一進門就感到如臨大敵的氣氛，平時嬉皮笑臉的保衛幹事鐵青着臉，慣常在廠籃球隊一起光膀子大呼小叫的政工主管，正襟危坐讓我站着回話：「這篇東西是不是你寫的？」我看這照片上稿紙是常用來寫報道廣播稿的，飛沙走石的筆跡分明是馬鼎盛體。只有供認不諱。他劍指一條粗黑線劃出要害子句「你怎麼知道毛主席逝世後可能發生重大事件？」唉，劍拔弩張的我以為甚麼大事，你問這些文章觀點怎麼來的？無非是「小報抄大報、大報抄梁效」罷了。我請他們拿出幾天以來的人民日報，不費吹灰之力就找出原創金句。真是不好意思，廠革命委員會為了完成「清查四人幫有關連的人和事」的政治任務，好不容易找到替罪羊。他們的政治警覺性挺高，既然廣州清查紅線女，那麼她的兒子理所當然有嫌疑，「京信常通」在馬鼎盛的報道廣播稿昭然若揭。在一個小三線工廠揪出隱藏在工人階級理論隊伍中的四人幫關連人物，可是無產階級文化大革命又一個偉大勝利。可惜是蚊子叮泥菩薩，找錯對象了。一九六六年八月七日，毛澤東致江青的信，在打倒林彪

後一九七二年五月，作為「批林整風」彙報會議文件印發，其中有預言身後「中國如發生反共的右派政變……很可能是短命」的話，政工幹部應該從中得到啓發。

大難不死必有後福。馬師曾有幸拜到名師靚元亨門下，連學習帶偷師，快速打熬出一身過硬本領，日後在香港大紅大紫十餘年，平步青雲的轉折點就在遇貴人——小武王靚元亨。馬鼎盛在文化大革命淡化後絕處逢生也是遇到貴人，沒有鄧小平一錘定音迫不及待地回復高等學校考試招生，我不可能脫離煤礦機械工廠晉身全國十大名校，毫無機會跳出粵北山區，回復現代化大都市居民的身份。如果說老鄧是遠在天邊的貴人，還有近在眼前的貴人紅線女，母親聽說我高考的分數大大超過一般錄取線，更比中山大學的錄取線高，她鼓勵我向省級部門申訴，寫信給廣東省革委會副主任、科教辦黨委書記楊康華。媽媽特地教我在申訴信件註明，馬鼎盛是已故廣東省粵劇院長，省政協常委馬師曾之子。父親當年同廣東省副省長、省委統戰部長、省政協第一副主席楊康華有直屬的行政關係。楊康華叔叔看過我的申訴信後，即寫信給中山大學副校長黃煥秋，讓我連同申訴信一起面交。看看我擺脫「工字不出頭」的命運遇上多少貴人，關鍵的貴人是父親馬師曾。因為當時母親正在接受「清查四人幫有關連的人和事」停職、包括停止黨員組織生活的處理，必須請出馬師曾這尊菩薩救命。

# 第十六章：舊金山黑老大

三十一歲，遠渡重洋，赴美國舊金山演出，滯留兩年；《千里壯遊集》被當作政治宣傳品扣押，人在拘留所被拘禁；音樂會門口牌子書寫：「黑人和中國人禁止進入」；開辦「明星電影公司」上當受騙。

一九三○年末，馬師曾從南洋返回香港。

在碼頭恭候，大擺酒宴為老馬接風洗塵的，是知名的富商陳雨田。

陳是謙益隆金山莊的大老闆。他表示，願以自己的山莊做抵押，出資聘請馬師曾去美國舊金山進行商業演出，簽訂一年合同。粵劇演出所得利潤，按照三七開來分成，老馬得三成，他得七成。

舊金山（又稱「三藩市」），是美國著名的「金州」——加利福尼亞州太平洋沿岸的港口城市，與其相鄰的城市洛杉磯是電影荷里活所在地。

加州雖然屬於亞熱帶地中海氣候，卻被早期西班牙探險者描述為「熱得像個烤爐」。或許，因涉足沙漠地區的緣故。十九世紀中葉，西海岸的「淘金熱」興起，該城市被稱為「金山」，為區別於澳大利亞墨爾本而叫做「舊金山」。這裏華僑很多（約佔總人口的四分之一），粵籍僑眷尤其多。因此，它是粵劇戲班赴美演出的首選巨埠。其城市地標——金門大橋（世界最大的單孔吊橋之一，建於一九三七年）和唐人街，舉世聞名。

京劇泰斗梅蘭芳（一八九四年十月二十二日至一九六一年八月八日）曾於年初訪美，歷時半年，先後在西雅圖、芝加哥、華盛頓、紐約、舊金山等地演出。讓國粹藝術在北美大陸傳揚。他本人也獲得南加利福尼亞大學、波莫納大學文學榮譽博士學位。由於事先宣傳策劃縝密、精細，梅先生人未至而名聲已響。當地各大媒體的新聞報道、廣告，包括一些出版物《梅蘭芳》、《梅蘭芳歌曲譜》、《中國劇之組織》等早已造勢成功。紐約大戲院原本六美元的京劇門票，竟然炒到十六美元一張，足見其受歡迎程度。自海外載譽歸來，梅博士猶如寺廟頭陀鍍一層金粉，一身金光燦燦。

無疑，這對於粵劇名伶馬師曾來說，是一個巨大的刺激和誘惑。

他正值而立，如日中天，何曾不想以世界為舞台，讓人類做觀眾，追隨梅蘭芳腳步，也登上大洋彼岸

一展檸檬喉。如將軍拿破崙，似樂壇貝多芬，像銀幕卓別林那樣——大名垂宇宙。

臨行之前，或許是有意參照梅蘭芳發散出版物的做法，親朋好友專門為馬師曾編輯、印製一本小冊

子，標題氣魄不小，名曰《千里壯遊集》，以壯行色。

文集中，收錄了老馬本人的兩篇小傳——〈馬師曾傳略（中英文）〉、〈馬氏春秋（作者伯樂）〉，

也集錄他所創作、表演粵劇的相關資料，圖文並茂，包括「精選曲詞」、「戲劇文論」、「舞台劇照」、

「書法作品」、「友人題詞」等欄目。

其中，老馬的短文〈我之希望中美親善談〉，頗有「民間大使」風範，具有前瞻味道。今日讀來，

依然發人深省，頗有現實意義：「客問於余曰：『子是次赴美演劇之目的。能見告否？曰，予之希望，惟願

中美之親善而已。客曰：今日之中美邦交，非不親善也。而子更有云者，抑有說乎？予應之曰，子不觀乎

國際間之所謂某某親善者，特外交上之一種策略。政黨之一種政見已爾。故今日親善，他日可以交惡焉。

甲黨執政，則與某國親善；乙黨執政，則將其政策推翻焉。此種親善，不過一時之親善，而非永久之親善

也。欲求永久之親善，當先由兩國之人民親善始。而兩國人民所以得親善之由，則藝術尚焉。蓋藝術者，

人與人情感傳遞之一種方法也，國與國親善之一種工具也。欲知其國之文野，當視其國藝術之優劣。欲知

國民對於何國之有好感，當視其國民對於何國藝術之好尚。此恆理也。雖然，藝術之範圍至闊也，藝術之

種類至多也。固凡一種藝術，只能代表其國文明之一部。若能代表其具體者，誠莫戲劇若也。舉凡其國之

道德教化風俗習慣，皆可於戲劇窺其全豹焉。故予是次赴美，將吾國優美之道德教化、善良之風俗習慣，

盡量於戲劇表演。俾彼邦人民，生生其嚮往心，表其同情心。自是則人民日益親善；邦交則日益鞏固。而樹

立永久親善之基礎焉。子以為然否？客曰：善！」

老馬的一位文友還欣然命筆，題寫了一篇洋洋灑灑的文章——〈千里壯遊集解〉，文中說道：

「集胡名曰千里壯遊？以集之主人姓馬也，夫馬而以千里稱者，則其為名馬也必矣。

「此嶺南廣府名馬，北國大宛俊騎不可比也」，傳說中騏驥不可同日而語也，其嘶鳴之音域高亢、曠遠，非尋常牛駄驢騾之輩可望其頸項，縱有翩然大雁、強禽禿鷲嘹唳於長天空而恍若寂然……自其粉墨登場後天下難遇像樣丑生，而余俠魂橫空出世則人間再無余俠，何止獲激賞、傾慕於萬千觀眾，實乃驚醒於冥府唐代玄宗酣夢……

「馬也，知四海華僑之眷顧垂愛之深邃，於是不辭萬里馳驅，西南走越南、高棉，東南踏石叻、大馬……大展其梨園驚人藝如孔雀開屏，斑斕眩目；高歌古老紅船曲調似鶴鳴九皋，聲震乾坤。此非常馬也，天縱驪駒，不惟嘯傲舞台，兼吐文章珠璣，其詩詞歌賦雅麗，不讓一代文豪，雖非千古聖賢明哲，堪稱當今文曲妙才。

「古者，不有馬踏飛燕以喻捷足先登，亦有老馬識圖以示運斤成風，此皆此馬之神奇、之高蹈，之老到，之奇崛。蓋天馬行空，縱橫無際，良有以也。夫惟缺憾在於世界之大，非廣大中華與東南亞也，縱然弋盛譽於南洋各埠……而獨美洲華僑未睹中國粵劇名伶之風采，未償所欲……是以函電交馳，促其赴美，於是馬感其意，艇其情，不憚遠涉重洋，再有新大陸之行……

「揚帆志遠，高古懷抱。昔日詩仙李白不有『長風破浪會有時，直掛雲帆濟滄海』之豪語?!今次，茫茫大洋，迢迢遠道，誠不知幾千萬里也，而途中波詭雲譎、萬般不測又孰能預料哉?!今，馬遊其地，匪獨貢獻其藝術於國人，且欲將吾國固有之道德文化，宣揚、傳播於彼岸他疆，異域藩邦，俾膚色不同、語言

不通之外人有深刻之認識，其所抱之志願，如此其宏且大，寧非壯舉耶?!

「馬，年三十，恰當壯歲，而有此舉，胡可以不計?!乃曰千里壯遊。」

——我們從這篇〈壯遊集解〉中基本能了解老馬此行的雄心壯志，但是還是聽聽他自己的發言最好。

馬師曾在他的〈我遊美演劇之宗旨〉一文中，說得明白：「我中國能立國數千年，號稱世界文明最古者，以我自有其特有之道德文化也。所謂特有之道德文化者何，即父子兄弟夫婦朋友之倫常，忠信孝悌禮儀廉恥之美德，而人人皆奉為做人之信條也。吾人自有生以來，即涵濡於特有之道德文化之中，故能父慈子孝，兄友弟恭，夫義婦順，長幼有序，朋友有信，歷數千年，以迄於今。大聖大賢，莫不以此為化成民俗之標準，明君良臣，莫不以此為治國治民之大綱。雖歷史上興衰治亂，更變無常，而此特有之道德文化，屹然存在，永永不滅不磨。匪特不滅不磨而已，最近更引起歐美學者之注意，於東方道德文化，而加以研究焉。然則吾人正宜發揚而光大之，使傳播於歐美，以宏我中邦之德化也……夫人亦孰不愛國，凡愛國者必思自葆其國有之道德文化。而我去國數千里，僑居異域之同胞，其愛國之心，比身居祖國者而尤熱，則其不忘國有道德文化之念，當為摯也。師曾不敏，學業久荒，昔嘗備員教育界中，其投身優界，則亦以戲劇與社會教育，關係甚大，雖不敢誇居指導地位，亦欲借以宣傳我國特有之道德文化，將古今之忠臣孝子，節義夫婦，編為劇本，使國人於娛樂之餘，兼知勸懲之義，庶幾國有之道德文化，不至隨新潮而漸滅。今滋遊美演劇，亦不揣鄙陋，本此宗旨，以與我僑胞相見於公餘之暇，稍慰我僑胞不忘國粹之心；兼使彼都人士，知我道德文化之優美，固自有其可貴者焉。區區之愚，悉在於是。

我僑胞諸君，不棄鄙陋，進而教之，幸甚幸甚！」

——誰知，正是這本小冊子，在馬師曾乘坐的輪船抵達舊金山海岸時，給他帶來了一個不小的邊境麻

煩。

現在，我們有必要介紹一點鮮為人知的粵劇訪美的歷史知識，就從下面的幾個問題開始吧：

在馬師曾於一九三一年三月來到美國舊金山之前，最先在美國演出粵劇的戲班是哪一個？在甚麼時候演出？在哪個城市演出？演出的劇目是甚麼？

——說起來，會嚇你一跳！

中國廣東粵劇戲班飄洋過海，登陸北美洲大陸，那還是發生在十九世紀中葉的事情。

據美國《上加利福尼亞州日報》（Daily Alta California）舊報資料顯示，一八五二年十月十六日，該報刊登一條中國粵劇的演出消息：「『鴻福堂』將於十月十八日在舊金山三桑街（Sansome Street）首演。」

——此鴻福堂戲班龐大，竟有一百二十多人，演出劇目有《六國大封相》、《八仙賀壽》、《關公送嫂》等，並在聖誕節前後（十二月二十三日至十二月二十九日）於「中國戲院」演出一週。之後，又到紐約、新澤西州等東部城市演出。

如果以上消息屬實，那麼，它就不單單是廣東粵劇首次赴美，而是中國戲劇於數千年歷史中第一次走出國門、走向世界。

從十九世紀中葉，直到梅蘭芳訪美的二十世紀三十年代，美國人始終把粵劇當作「中國戲劇」，不知有「京劇」一說。

這非常容易理解，最早赴美淘金的廣東人居多，而粵劇又是粵籍人的日常生活元素。記者兼作家馬克・吐溫於一八七七年描述過當地粵劇演出的盛況：「演戲的劇團是從廣州來的，團員六十二名，包括演員、樂師和其他工作人員。他們此番赴美，預定到西海岸五個城市巡演，演出三十九場」。在馬克・吐溫看來，粵劇大體「類似意大利歌劇加上馬戲班雜耍，（還有）神妙的中國功夫、奇特的東方服飾和狂野喧鬧的音樂⋯⋯」

再說馬師曾，於前輩粵劇人首演於舊金山「中國戲院」八十年後，來到了對他來說十分陌生的北美大陸。

此時的美國西海岸已經是春色妖嬈，而他的心裏卻只感受到冬天刺骨的寒冷。

前面說過，行前他的朋友幫忙，熱心為其印製了幾千本宣傳小冊子，名曰《千里壯遊集》，塞滿了二十多個箱子。可就是這些箱子惹眼，生事兒，被美國的海關視為「危險品」，連人帶箱子一併拒絕入境。

他初來乍到就被當作一個「不受歡迎的人」，甚至被警方關押起來，怎麼能不感到自己是在北極冰窟窿裏游泳——透心涼?!

在馬師曾的一生中，有一個有趣而又奇怪的現象。

他總是被異域他鄉的海岸所拒絕，總是重複性的無辜受罪、無端蒙辱，一再栽在邊境警察的手裏，就像是一個倒霉孩子。

或許，真正的原因是老馬的長相和作派。

他長得既像「竊賊（黑白影片《巴格達竊賊》）」扮演者范朋克，又酷似「海盜（彩色影片《加勒比海盜》）」飾演者約翰尼·德普，而行止不拘、風流倜儻的特質，愈顯得標新立異，與眾不同。

回頭吧，凡遇他國海岸關口，老馬必因各種緣由被虐待。在星洲、在越南、在舊金山……或被扒光搜身、檢疫、沖涼，或者直接逮捕、戴上手銬，關進小牢，屢屢走背字，回回認倒霉。

有時，還是他自己非法鑽進貨船的貨艙偷渡，卻能安安穩穩，保持尊嚴，不會被邊防警察們發現和追究問罪。譬如，二十五六歲時，隻身從南洋化身押運船員返回中國大陸。

這次，輪到誰來把他搭救呢？

馬師曾無辜涉案，憤懣不平。

海關拘押他的警員卻認認真真，振振有詞：「此係企圖入境的一位危險分子，隨身攜帶政治宣傳品二十箱之多。可見其組織龐大，有備而來，為美利堅合眾國（United States of America）社會之潛在威脅。」

人逢大難想至親，同姓不遠血緣深。

聞訊而來，出手解救老馬的，是當地馬氏宗親。

馬氏族長出面，向政府的移民局交涉，呈交所有馬氏華僑聯合簽名的擔保書，保釋並無政治傾向和使命的粵劇名伶。

偏巧，當地姓馬的人最多，屬於大姓。十個人中就有九個姓馬，這難道還不神奇?!

同時，馬姓族人致電舊金山接待方——中央戲院的老闆陳敦樸，希望利用他經營的媒體施加影響，共同設法營救老馬出獄，使之重獲自由。

戲院老闆陳敦樸，同時還經營着一家報紙，名為《世界日報》。

美國報業，基本與美國同齡，其第一份日報《費城晚報》於一七八三年創刊發行。而舊金山則號稱「西方新聞的搖籃」。一八四八年這裏發現金礦，使一個不為人知的小村莊，短短十年間成為舉世注目的掘金城，而當地報紙也從區區兩家，陡然增加至八十九家之多。於是，「金礦」、「報紙」、「華僑」、「粵劇」，成為加州乃至三藩市的關鍵詞。還要加上一個詞——「地震（舊金山地震頻發，一九〇六年發生八點六級大地震）」。

老馬抵達舊金山這一年（一九三一年），正是當代媒體大亨魯伯特·默多克出生之年。

長話短說。

被保釋出獄後，老馬與他的戲班成員編劇盧有榮、丑生「半日安」、花旦「上海妹」、「蟾宮女」、「譚玉蘭」等會合，緊鑼密鼓地準備登陸美國港城舊金山的首場戲。他們人人有一種大幹一場、讓粵劇藝術的迷人魅力征服整個新大陸的豪情壯志。

第一晚上演的開台戲，是老馬最火爆、最叫座、百唱不衰的古裝粵劇《佳偶兵戎》。劇中，「譚玉蘭」，既有纏綿詞曲，低吟淺唱；亦有豪邁詩章，高歌引吭。金泉郡主，衣飾典雅，神情嫵媚而端莊，贏得觀眾嘖嘖稱羨：

歸鴉盡，夕陽斜，斜陽，你轉回，回來照我，望山崗。山崗路斷，望不到，昨天戰場。尚記賢王，輕騎追上，估道山陰深處，傾肝膽，訴惆悵。又誰料兄王聽讒言，奪我兵，鎖我入牢房。如今恨我——身困十丈高樓，四面鐵窗。空悲叫，空苦望，蒼茫，蒼茫——雲迷高山，月籠荒沙，全是摧折人腸。還防裏邊有詭計潛藏，暗伏精兵和驍將，四面高山，深洞懸崖，峭壁銅牆。單人獨馬，精疲力困，賢王他——怎能抵抗？

……

金泉冤屈何足惜，只妨害了國家棟樑。怎能飛下高樓，共死之盟不爽。

——廣東粵劇秉承了中國戲劇唱詞優美、念白文雅的傳統，正像有人提出粵劇之源可以追溯至先秦《詩經》一樣。這種思索的角度，說明文學在戲劇中的崇高地位。一劇之本的劇本，若不是純文學作品，那麼戲劇的精神與格調就會大打折扣。當我們的觀眾，聽到以下台詞的時候，一定感受了文學，特別是詩詞的韻味和美感（禮部尚書李炳，尋機向金泉郡主通個消息，揭破太師陰謀，以保國家統一）：

大石壓青松，青松不甘死。橫向石邊生，一樣參天地。

兩個月內，馬師曾的戲班一連推出多部粵劇。

除了上面介紹的首台戲《佳偶兵戎》，還有《趙子龍》、《呆老拜壽》、《賊王子》、《紅玫瑰》、《天網》、《欲魔》等。

其中，既包括傳統古裝粵劇，也涵蓋新編時尚粵劇；既有本土題材的挖掘，也有異國作品的改編。

這種古今平衡、東西眷顧的戲劇創作，演出態度，頗有一種縱覽環球的博大襟懷、海納百川的大家風度。從縱向的時間看，正如唐代詩人杜甫在談及詩文章法時所詠嘆：「不薄今人愛古人，清詞麗句總為鄰。」從橫向的空間看，則符合今天的時代觀念和信仰，人類擁有「同一個夢想」。

連日來，中央戲院的票房收益甚好，盛況空前，觀眾為一部部走馬燈似的新戲而癡迷，場場滿座。

舊金山的戲，好唱，也不好唱。

台上的事情一切順利；台下的事情就不妙了。

事先，甲乙雙方，即老馬的戲班一方和邀約戲班演出的陳老闆一方，彼此簽訂了合同。

合同一年，戲演三百六十五場，本該月月連續演出才對。

其間適當修整可以，休息幾天沒問題。但不能一歇一兩個月。否則，作為乙方的馬師曾就沒辦法交代了，戲劇演出場次不夠，就等於沒有履行合同協議條款，而違約可是一件不得了的事，法律是不允許的。

但是，剛剛演出兩個月，中央戲院忽然通知老馬，戲班的戲停演一個月。

更有甚者，當老馬要去找老闆陳敦樸當面交涉，想問明原委時，卻遭到了威脅，那是只有黑社會才會有的威懾口吻：「你從香港來到這裏，不太明白這邊的行市！這裏——舊金山，整個『金都』都是陳老闆的地盤。停戲，可是中央戲院的規矩。陳老闆邀請的演出團體太多，一年到頭，演出日程表排得滿滿，根本就安排不過來。你——老馬，就不錯了！你連續演了兩個多月，收入也不少，比別的戲班強多了。尋常戲班，頂多演上一個月，就馬上歇了。陳老闆已經是大大地優待你了！你就領情吧！甚麼也別去問，甚麼

也別說了！陳老闆不喜歡被別人問這問那⋯⋯誰敢?!誰那麼不長眼?!老闆腰裏別着一把槍，三句話不對路，他就賞給人家子彈吃！那玩意兒，我們叫做『蜜彈糖』，算是咱粵菜特色——偏甜口！怎麼樣，我看老馬先生，總不會想要嚐嚐吧?!」

——還記得當初在越南西貢的拘留所裏，老馬花重金為之贖身的囚犯謝天一吧。

謝天一自從拜老馬為師，一直跟隨師傅左右，盡心盡力服侍，真乃一日為師，終身為父也。就像小說《西遊記》中手握金箍棒，跟隨師傅唐僧去西天取經的孫行者一樣，忠心耿耿。

此時，老馬被前來的「說客」一番威脅，謝天一全聽個仔細，不由得火冒三丈，睚眥盡裂。他二話不說，破門而出，轉眼間，不見蹤影⋯⋯

老馬最了解徒弟謝天一。

他草草打發走了中央戲院的「說客」，馬上招呼戲班的人，分頭去找剛烈魯莽的謝天一，生怕他惹出甚麼亂子來。

儘管老馬本人也氣血上湧，有那麼一股子大鬧天宮的衝動；但是，畢竟自己經歷的事情多一些，凡事總會先想想後果，然後再權衡一下利弊，不至於「匹夫見辱，拔劍而起」。那樣的話，拼他個你死我活倒是很容易，而真把一籌莫展、萬般無奈、困難至極的事情處理好，卻需要更大的勇氣、智慧和能力。

還好，謝天一不愧是老馬的徒弟，人挺機靈悟性也很好。

小謝氣不忿地跑出去，並沒有魯莽行事的意思。

他走遍了附近的大街小巷，在一家地下出售槍械的小黑店，購買了兩把手槍。他知道師傅在舊金山算是遇到土匪強盜了，他作為徒弟要好好保護好師傅的人身安全，要做一個合格的貼身保鏢。沒有兩把像

樣、好使的手槍怎麼行呢?!

謝天一不無得意地對老馬說：「師傅，咱的腰裏也不能空着呀！您快看看，我這裏也有槍，不是一把，而是兩把！要說吃『蜜彈糖』，去他娘！哪天我高興了，就讓我好好餵餵這幫烏龜王八蛋！根本不用師傅您動一個小手指頭！不用！」

老馬，知道徒弟的心思。

知道謝天一，一方面是真要持槍保護自己；二是想讓自己高興、出口惡氣。

一看謝天一這副油頭粉面、一口渾話、與街頭小流氓別無二致的口條和樣子，老馬早已經忍不住大笑起來……

有這樣善解人意、俠肝義膽的一個徒弟，讓師傅早忘了甚麼戲班停演不停演、甚麼一個月還是兩個月的麻煩事。

這一日，金色陽光，照耀着細砂平鋪的黃金海岸。

太平洋的海風把閣樓的窗簾吹起，「呼啦啦」的山響，像是要有貴人來訪或喜事臨門似的。

老馬正在舊金山的臨時住所裏，閒極無聊。

但他心情大好，嘴裏一邊輕鬆地哼着家鄉小曲，一邊笑容可掬地逗弄一隻乖巧的雪色貓咪。這隻貓咪不經意間，老馬猛一抬頭，面前竟然出現了一位如花似玉的美人。難道是真的美麗公主駕到?!

可神了，你若不衝她笑，她絕對不衝你笑，高傲似公主。

這樣一位怎麼也想到的不速之客，讓他驚喜不置、興奮不已……

假如，你仔細地讀了前面的第九章，就知道現在站在老馬面前的是——紅棉。

她是老馬中學時代的女友、南洋闖蕩時的情人紅棉，是老馬無論走到哪裏都不會忘記的紅顏知己紅棉。

馬師曾的一生，與姓紅的人最有緣。

前有紅棉，後有紅線。

或許，是因為老馬太愛粵劇，而粵劇最早是在紅船誕生。

那麼，我們也有理由說粵劇姓紅，紅船的紅！

是的，粵劇姓紅，名叫紅船。

當初，紅棉正在和老馬激情熱戀，卻被父母和哥哥們強迫登機赴美，轉眼十多年過去了。

父母一廂情願、想當然地覺得「金州」是一個聚寶盆。自家的千金小姐本就不該是窮命，應該在這裏找一個富商結婚。

女婿至少家裏有兩三座金礦，用金子做抽水馬桶。無論如何是不能嫁給一個乞丐，哪怕他美其名曰「義丐」。義不義的不管，反正說到底還是一個乞丐。這乞丐有個「俠魂」也沒用，沒用的就是馬師曾。

紅棉，到了美國，也交了幾個男朋友，黃色的，白色的，都有。

也有比鞋油更亮的黑皮膚小夥兒追她，她沒有甚麼感覺，主要是害怕。本來就害怕夜晚的黑，就不願意再黑上加黑。

比較而言，她還是更喜歡白人小夥子。拋開身材健碩、骨骼強壯、肌肉發達不説，光是性格開朗、大方就招人喜歡，痛痛快快，從不磨叨，也不嘀咕。

有一個名叫傑克・托馬斯的吉他樂手，善於演奏鄉村藍調（Country Blues），差點兒讓她披上婚紗，走進教堂聆聽牧師的祝福，要不是有一個糟糕的種族歧視法案在作怪的話。

這一法案於一八八二年簽署，稱為《排華法案》（一九四三年廢除），是針對特定族群的移民法。其中規定，任何華人離開美國後再度入關需要獲得許可。

而排華理由是：「華人有諸多惡習和偏見，無法在生活上美國化。」

因此，在跨世紀的十九世紀末葉和二十世紀上半葉的幾十年間，尤其在加州，華人禁止與白人通婚。

——此禁婚法律直到一九四八年才被廢止。

對紅棉來説，黃皮膚的中國人也有可心的。但他（馬師曾）在遙不可及的中國，而聽説人家已經有家室。

她從媒體報道中得知老馬完婚，內心釋然。

當她自己成家的念頭和衝動過後，竟然覺得一個人獨來獨往沒甚麼不好，也就一直耗着，單着。

她每週必去教堂和耶穌基督交流感情，交流一種人類之愛的大愛情懷。

也許，是她追求完美的性格與《聖經》的內容有某種契合，所以她幾乎把情感的大部份，全都獻給了教會的禮拜和教義宣講。

在「金州」冬暖夏涼的聖弗朗西斯科，在當地著名的漁人碼頭，她和老情人老馬再次墜入愛情的激流，激情蕩漾……

(You should be perfect, simply because the father of heaven is perfect)」。

此時，宋代詞人晏幾道寫的《鷓鴣天·彩袖殷勤捧玉鐘》，最能表達兩個人的心情：

彩袖殷勤捧玉鐘，當年拼卻醉顏紅。舞低楊柳樓前月，歌盡桃花扇底風。

從別後，憶相逢，幾回魂夢與君同。今宵剩把銀釭照，猶恐相逢是夢中？

紅棉在一陣劇烈、急促的喘息過後，輕聲對老馬說：「你應該是完美的，因為在天之父是完美的

老馬戲班，原定一年的演出時間，被零零碎碎地切割。

這個月演演，下個月停停。

剛好，讓老馬有足夠充裕的時間，可以和紅棉一起到處逛逛，看看美國人是怎麼生活，也了解一下他們的演藝圈和戲劇人在做甚麼……

聽了聽歌劇，沒有甚麼感覺；而新電影上映，則每部必看。

舊金山，每於美國獨立日（七月四日，Independence Day）舉行焰火表演。這是一大「Party（聚會）」，也成為一個傳統娛樂觀光項目。但見深藍色的夜幕中煙花璀璨不停地綻放，每個人的笑臉都是一片風光，即使是來自遠方的旅遊者置身其間，也一定會感受到一種分享的愉悅和快樂。

戀人攜手，人間天堂。

望着北美夜空絢麗的煙火，想起小時候羊城春節點燃的燈籠和爆竹，一種思鄉的情緒湧上心頭。

老馬會把身邊的紅棉抱得更緊⋯⋯內心裏、血液中，書香之家的遺傳基因躁動不安，詩句猶如大海的排浪，奔騰而來⋯⋯

口占一首《七律‧仰望紅棉花綻放》，恰好寫出老馬此刻人生感觸：

仰望紅棉花綻放，瞬間依偎在胸前。良宵獨立日攜手，美眷成雙月下弦。
萬里重洋一盞酒，三生有幸二人眠。天邊不到知誰愛，地角多情怎叫偏。

日日遊玩，夜夜陶然。

相比赴美演出的被蒙被涮、被坑被宰，再遇紅棉，也可以叫做「情場得意，賭場失意」吧。

較之歌劇，更加吸引老馬的是美國音樂劇（Musical Theater）。

音樂劇，是一種歌舞劇。是集音樂、舞蹈、戲劇三者為一體的舞台藝術。特點是通俗易懂，與高雅艱深的歌劇形成鮮明反差。這一新鮮劇種起源於十九世紀的輕歌劇（Operetta）、喜劇（Comedy）、黑人劇（Minstrel shows）。尤其善於表現幽默、諷刺、感傷、愛情、憤怒等伴隨動作的情緒，動感十足，感染力巨大。

據說，歷史上第一部音樂劇《乞丐的歌劇》（編劇約翰‧凱），於一七二八年首演於英國倫敦。

美國本土的第一部音樂劇《黑魔鬼》，直到一八六六年才出現。

美國人的性格簡單、豪爽，使他們傾向於音樂劇，「就像當初米蘭人期待普契尼歌劇，維也納人盼望勃拉姆斯交響曲一樣」。而老馬也正是因他的「乞兒喉」而萬里揚名。

偏巧，在老馬赴美的時候，正是音樂劇開始興盛的黃金時代。代表作有一九二七年面世的吉羅姆‧科恩和奧斯卡‧漢姆斯特恩的《演藝船》（又名《畫舫璇宮》）。它被稱作「真正的小歌劇」、「第一部優秀的音樂劇」。故事以密西西比河一條演藝船為原型，人物有船長夫妻和女兒、賭徒女婿、船艙黑奴、黑人廚娘等，劇中加入民間歌舞和爵士樂。一曲悲切的《老人河》（Old man river），唱遍世界：

There is an old man called Mississippi,
That's the old man I don't like to be .
What does he care if the world's got troubles,
What does he care if the land ain't free.
Don't look up, and don't look down!
You don't just make the white boss frown,
Bent your knees and bow your head,
And pull that rope until you are dead……

與《演藝船》同時享有盛名的音樂劇，還有喬治‧格什溫的《開始奏樂》（一九二七年）和《瘋狂女

郎》（一九三〇年）。

——以上介紹的這些音樂劇，老馬不知看了多少遍，戲詞嫺熟於心，日後回國，直接影響到他的時尚粵劇的創作。

那時，偉大的音樂劇作品——《貓》和《歌劇魅影》的作者安德魯·洛伊德·韋伯（一九四八年三月二十二日至）還沒有出生。

當然，那時候的中國人走在美國大街上，常會遇到不愉快的事情。

馬師曾從踏上美國西海岸的那天開始，就一直不順。

除了遇到紅棉讓他驚喜以外，剩下的似乎全是驚嚇，不是黑幫們「蜜彈糖」的威脅，就是兇神惡煞一般的音樂廳門衛。

這次，當老馬和紅棉正要走進一家高檔音樂廳時，門前侍者攔住去路，指了指牆上的一張告示：「黑人與中國人禁止進入」。

更讓老馬惱火的是，門人問他是日本人還是中國人。當他回答說是「中國人」時，卻遭到拒絕。

老馬不堪忍受，想要上前理論，被身邊的紅棉一把拽住，勸他說：「有日本人進去，咱們還不願意進去呢！！！」

——紅棉説得有理。

這一年，即一九三一年，正是「九一八事變（又稱『瀋陽事件』）」的年份。

每個中國人心上的痛都是巨大的。

414
415

日本軍隊製造中國軍隊炸毀日本修築的南滿鐵路為藉口，佔領了瀋陽。

但是，當時日本國力強大，經濟和軍事發達，福澤喻吉的「脫亞入歐」的戰略方針得以實現，國際地位迅速竄升。日本也參與了一九○○年「八國聯軍」侵略中國，並分得一杯羹，大有與西方世界列強平起平坐的勢頭。

──因此，美國人才會尊重日本人而歧視中國人。

這樣的情形，十年後就徹底轉變了。

──也可以說是「大反轉」。

一到一九四一年十二月七日「珍珠港事件（Attack on Pearl Harbor）」發生，不僅中國人和日本人在美國人心中的地位顛倒過來，就連整個世界的格局都改變了。

老馬不忘和美國影星道格拉斯‧范朋克的「香港之約」，手持他的親筆信，前往洛杉磯荷里活其府邸拜訪。

不巧，范朋克去了法國巴黎。

他的兒子──二十二歲的「小道格拉斯‧范朋克」熱情招待了中國客人。

這小范朋克也不簡單，十五歲就拍了一部電影《史蒂芬失足記》，那是會賺錢的製片人看中他老爸的名氣，才找他參演。

雖然有年齡差，但老馬與小范朋克談得挺投機。

小主人說，他自己最想做一個美學家。認為戲劇人和電影人都應該是美學專家。為此，讀詩、作畫就

是必須的，也要多參加一些高雅的聚會，讓談吐高貴、舉止優雅。果不其然，日後他真成為演員、製片人和編劇，其一九三七年的影片《贊達的囚徒》一炮走紅。

老馬也對他說「電影好玩」。

因為電影演員不像戲劇演員那樣受約束，總被拴在舞台上，可以到露天的任何地方，可看高山大海，可到無邊的曠野裏去撒歡兒……那才是一匹馬該幹的事，甭管老馬還是小馬！而一齣舞台戲呢，會遇到很多限制。你演得再好，也就千把人到劇場觀看；一部電影不然，好歹就會有十倍、百倍，甚至千倍、萬倍人去電影院觀賞。

——十幾年以後，馬師曾真就涉足影壇，創立「全球電影公司」，拍攝了數十部影片，成為一位叱咤風雲的舞台、銀幕「雙棲」巨星。

對老馬來說，他在美國所經歷的最驚心動魄的一幕，發生在愛迪生（一八四七年二月十一日至一九三一年十月十八日）逝世後的第三天，即一九三一年十月二十一日。

愛迪生高壽，八十四歲辭世。

這位人類歷史上最偉大的發明家，在新澤西州的西奧倫治閉上他明亮、智慧的雙瞳。他一生中共有二千多項發明。美國第三十一任總統胡佛說：「他是一位偉大的發明家，也是人類的恩人。」

非常懂得感恩、乃至發明了「感恩節」的山姆大叔，為了紀念這位電燈的發明家而決定全國在這一晚熄燈，就連自由女神像也將高舉的火把熄滅了。

有人在用甚麼東西滑破窗玻璃。

那細如髮絲折斷、輕紗撕裂的「沙沙沙」、「沙沙沙」、「沙沙沙」的聲音，在不斷地傳來，好像是

猶如幽靈，彷彿夢魘……

他聽到後窗戶發出一陣微的響動，一個身影倏忽之間閃過。

突然——

畢竟，處在經濟大蕭條時期的美國，各大城市的犯罪率都很高，尤其是「金州」，淘金熱使人口激增，為各州之最，治安的麻煩層出不窮。

早早熄燈後，老馬與慣常迥異，難以入睡。

他在床上翻過來掉過去，總感到哪兒不舒服，也下意識地感到有些恐怖。

近些，心裏踏實。

徒弟謝天一執意要借用花園裏的一間儲藏室，自己把它收拾得乾乾淨淨、整整齊齊，說是和師傅挨得

只不過現在只有他和紅棉兩個人住，房子顯得太空曠了一些。

老馬的住宅，是一座花園別墅式的二層小樓，一層客廳比較寬敞，二樓書房和臥室也算舒適。

整個港口城市，每一幢參差錯落的建築，都顯得面目猙獰。

這一夜，黑暗中的舊金山，被不知從哪裏飄來的海霧所瀰漫，像是塗了一臉鍋煙子，一片朦朧，一片死寂。

有人用黑夜紀念愛迪生；有人利用黑夜來做營生。

一開始，老馬還以為外面落雨，向外一望，根本不見雨點……

類似的情形，相同的聲響……

曾在大馬的大霹靂埠殯儀館——停屍間發生過，只是當時老馬醉酒後頭就睡，睡得跟死神一樣坦

然，甚麼也沒有聽到，乃至一具屍體被人偷走都毫無察覺。

可是現在不一樣，他不僅聽到了，還看到了一個黑黢黢的人影，人影幢幢……

接着就一陣「玎玲哐噹」的大動靜。

顯然是有甚麼人把客廳裏的櫃子撞倒了，從震動的聲響巨大來看，那是只有彪形大漢才能做到的……

老馬沒有驚動床上仍然在打鼾的紅棉，她白天逛街走得太累了，睡得昏天黑地。而是徑自躡手躡腳地

摸索到樓下的客廳，只見一個蒙面大盜正在往背包裏填塞金銀器皿和細軟。

學過些拳腳的老馬，也不驚動盜賊，只從他背後猛地使出一個掃堂腿，就把面前一個高大魁梧的身軀

放倒在地。

盜賊起身很快，一拳擊中老馬面門。後者一時暈眩，幾無還手之力。

這時，盜賊從腰間拔出一把利刃，用雙手攥緊，高高地舉起，用足了泰山壓頂的死力刺了下來……

只聽一聲淒厲的尖叫聲——劃破夜空……

足足有二百公斤重的壯漢應聲倒下，那種強烈的震撼，恍若天塌地陷。

老馬緩緩地起身，仍在眼冒金星。

他恍惚中，看到一個熟悉的人影在晃動，知道那是自己的徒弟謝天一。

正是謝天一救了師傅。

他從盜賊破窗而入時就先去了廚房，順手抄起一把錚亮的剔骨刀，再迅速趕至客廳，正遇盜賊手起刀落，千鈞一髮之際，他只比刺向師傅的匕首快了百分之一秒。

就是這百分之一秒的出刀速度，讓一個生命倒下，另一個生命站起。陰陽兩隔，生死一瞬。

這是謝天一一生之中，最感到自豪和安慰的一件事。他終於報答師傅馬師曾從監獄裏把自己贖救的恩情。

黑夜過去，天地光明。

赴美兩年，老馬受挫於粵劇商業演出，幾乎是零收入。

他的最大收穫是觀光旅遊、增長見聞，當然，還有與紅棉共度的美妙時光。他去了洛杉磯的荷里活，也到了紐約的第五大道，看了芝加哥的摩天大樓，也參觀了墨西哥古城堡，目睹了巴拿馬運河……

一九三三年初春，馬師曾離開舊金山，回到了久別的中國香港。

老馬雖然屢屢受挫，依舊雄風不減，他佇立甲板，眺望故土，尖沙咀的清風如故、濤聲依舊……

船靠九龍倉碼頭時，迎接他的人們並未蒼老，他們仍然容光煥發，還是像他出發時一樣的手捧鮮花，祝福聲聲……

一切盡在不言中，又見親朋知交，不覺熱淚盈眶……

▲馬鼎盛在華爾街「鬥牛」。

◀馬師曾希望通過《千里壯遊集》在美國弘揚中華文化，展示粵劇藝術魅力，一解僑胞思鄉之渴。

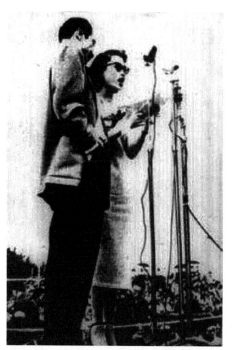

◀ 馬師曾、紅線女上廣
州為抗美援朝義演。

▲ 馬鼎盛在憶述馬師曾與紅線女愛國情操和藝術人生的現場會演講。

# 馬鼎盛　識：危中求機

中國戲劇與西方文化交流是馬師曾的夙願，「千里壯遊」其志可嘉，拘禁受騙其情可憫。新時代弄潮兒馬師曾發揮勇於探索的冒險精神。馬鼎盛一九六八年插隊農村是文化大革命的無奈，一九八九年「洋插隊」香港純屬冒險。香港的電視台記者不明白他放着廣州華僑新村的花園洋房不住，跑到孤島沒有廁所的「板間房」與鼠輩同居。

而立之年的馬師曾意氣風發，遠渡重洋去新大陸謀求宏圖大展。他在《千里壯遊集》寄託發揚光大東方道德文化傳播於歐美的遠大志向，被美國海關視為宣傳品扣押。《千里壯遊集》在中國人立場的硬銷之下，馬師曾深切體會「在此電影戲和舞台戲競爭劇烈之中，」死守「成法」「老例」絕不能自稱藝術，「必然一敗塗地」。老馬識途的真知灼見，在百年後的今天，仍然有切中時弊的現實意義。

馬師曾早在赴美的幾年前，已經根據莎士比亞十大喜劇《威尼斯商人》改編為粵劇《女狀師》，在大革命熱潮的廣州大受歡迎，馬師曾、陳非儂等根據外國電影《八達城之盜》改編《賊王子》大戲，沙翁四大悲劇《王子復仇記》由老馬改編為《神經公爵》，借劇中人哈姆雷特之口針砭時弊：「你看通天下，槍聲啪啪響，如果做生意，被人抽重稅，四鄉的盜賊，周圍收行水，不如做鬼重好」，那已經是大革命失敗，軍閥混戰的亂世。

馬師曾危中求機，去美國學習拍電影，同時吸取電影新元素改革粵劇。所謂物離鄉貴，人離鄉賤。豪情滿懷的老馬在「番邦」兩眼一抹黑，根本看不懂演出合約的陷阱，英文合約寫演出一年，他就以為一年為期。豈料戲院老闆陳敦樸強詞奪理，楞說合約規定演出三百六十五天！中國人在美國本來就沒理可講，加上為虎作倀的奸商扣住護照勒索，馬師曾只得傾家蕩產交出二萬美元的學費。

在異國他鄉吃苦頭，馬鼎盛也有點DNA。一九八〇年代中國大陸的「出國潮」中，香港的親戚建議他去拿個香港身份證，我無可無不可，拖拖拉拉兩年才批准，不巧碰上一九八九年八月的新政策，不再允許雙重戶籍。我必須取消廣州的職業、戶口，才能回到香港定居。當時沒有三思而後行，拿上幾千塊港幣的退職金，哥哥招呼我到他的岳父家當「廳長」。找到報社工作後搬到一間唐樓的「板間房」，十平方米，一面磚牆，三面是三合板「牆」，天花板兩米二高，也是三合板，老鼠大白天也刷刷地來回跑，我下班回房間，床鋪照例是老鼠屎。廁所欠奉，公廁不遠，但是人滿於患，好在有洗澡的水龍頭，有時還有熱水供應。不過從此養成游泳習慣，看中公共游泳池一年四季都有熱水洗澡。香港有電視台記者不明白馬鼎盛放着廣州華僑新村的花園洋房不住，跑到孤島沒有廁所的「板間房」與鼠輩同居三年。一九八九年入職《明報》，其後在《大公報》、《天天日報》、《星島日報》、《蘋果日報》、《香港電台》、《華娛電視台》、《文匯報》和《鳳凰衛視》工作，其間在《新報》、《東方日報》寫專欄，在《亞洲電視台》做我個人節目的主編和主持人。三十年來的新聞媒體工作，享受新聞自由、言論自由和學術自由。何陋之有。

# 第十七章：迎娶「馬迷」少女

香港，一九三三年四月組建「太平劇團」，與「覺先聲劇團」競爭，史稱「馬薛之爭」；與金山華僑朱基汝合股，創建「全球電影公司」，拍攝影片《野花香》、《難測婦人心》等；第二次婚姻；迎娶「馬迷」十五歲梁婉嫻，婚禮盛大。

一九三三年，馬師曾親手組建的第二個粵劇戲班，命名為「太平劇團」。

最初，「太平劇團」的名稱很是新潮，名叫「太平歌劇社」。其意在於改革創新，想讓粵劇的這罈陳年老酒，換一個時尚款式的新瓶。

而當時，老馬也以粵劇革新為己任，將自己在南洋和北美遊歷所形成的「國際視野」、「現代意識」，運用在粵劇劇本創作和舞台表演的實踐中，被新聞媒體稱之為——「新派粵劇泰斗導演兼主演藝術巨子」。

關於粵劇革新，我們僅舉一例。

如今高等學府的學生動輒穿着漢服上街。說是繼承漢文化，也就是想在衣着服飾上體現民族信心。

殊不知，這種追溯到漢朝的復古穿戴，其創意還要拜老馬所賜。

他最先在粵劇舞台一改傳統戲裝平口窄袖的衣裳，採用布帛所製的寬衣大袖的袍服。女子則把頭髮綰結成髻，插戴步搖、花鈿等晶瑩飾物，華麗大方，讓人彷彿回到漢武帝的時代。

那時候的劇團成立也簡單，太平戲院的老闆源杏翹一拍板，讓老馬牽頭組織就是了。

兩個人的分賬方式按照一般慣例：三七開。

老馬三成，源老闆七成。

人事權和業務管理權都在老馬手裏，盡可以甩開膀子幹。

投資人源老闆只是掛個班主的名而已。好在老闆懂得，戲劇藝術有其自身規律，他們商人既然是外

行，就不便指手畫腳，那叫做「礙事」。不像現在的戲劇團體，屬於政府行政系列，劇團團長不是廳局級領導，也是處級幹部，參與管理的意識很強，也很願意事無巨細地操勞；

老馬麾下的精兵強將不少，如花旦——陳非儂；丑生——半日安；武生——梁冠南；小生——馮俠魂、馮醒錚、趙驚魂；男花旦——李艷秋、袁是我等；開戲師爺盧有容、馮顯洲、黃金台等。

香港第十八任總督威廉姆斯·倍爾爵士（Williams Peel）制定了一項開明政策，取消了以往粵劇戲班不允許男女同班的禁令。

直接受益者老馬，馬上聘用了原來粵劇女子戲班的台柱譚蘭卿和「上海妹」，以及後來陸續加盟的麥顰卿、衛少芳、區倩明、區倩坤、楚岫雲、鳳凰女、羅麗娟、甘艷鳴、紅線女等。她們擔任花旦，可以解脫男花旦而成為小生、丑生或老旦。顯然，這讓老馬手裏可打的牌更多了。而眾多美艷紅伶的加入，與一個個風流倜儻的男角兒搭配，更讓現代粵劇平添絢麗色彩，更讓觀眾觀劇的興趣大增。

可以想像，這是一個怎樣繁忙的年度，一個戲班推出幾十部戲劇作品，劇目內容豐富，琳琅滿目，觀眾陶醉在這些舞台故事裏，留下一生美好的記憶。

他們忘不了《龍城飛將》的殺聲振天的陣勢；《鬥氣姑爺》詼諧幽默的詞曲；《情泛梵皇宮》的滑稽、誇張的表演；《惡人自有惡人磨》的生活邏輯……還有那些說不盡人間愛恨情仇、恩恩怨怨的《國色天香》、《丫環憐縣宰》、《野花香》、《大鄉里》，更有一說名字你就想一窺究竟的《十三妹大鬧能仁寺》、《不是冤家不聚頭》、《亂世忠臣》和《欲焰情潮》……

歷時兩年的美國之行，也不白交學費。

老馬帶回了電影拍攝的手法，並將其運用到粵劇舞台上。

從導演調度的靈活到排演的緊湊，從舞美佈置的考究到舞台燈光的調試，全都更加科學、有序，使傳統粵劇的演出面貌煥然一新。

電影的每一個畫面、每一句台詞都有講究，每三四分鐘就必須出現故事情節的小轉折或小高潮，而整部作品自始至終都不允許有半點拖沓和累贅，節奏的把握就顯得必要，而沒有必要的動作和台詞就忍痛割愛。所有這些現代聲像藝術的先進理念和手法，都對古老的戲劇是一個刺激和啓迪。

當時的香港影院，一天可以演四五場電影，而且場場將門票賣光。但是，粵劇劇場就顯得冷清多了，即使一天只演兩場，也還是四五成的上座率。惟有老馬的「太平劇團」因為陣容齊整、名角優異而能與影院抗衡，觀眾踴躍而未有淡季。儘管暫時能和影院打個平手，老馬也還是憂心忡忡，居安思危。

他知道要加倍的強大自己，才能挑戰這個「夢工廠」的現代化機器製造出的「怪獸」。作為古老戲劇的「麥田守望者」，你可以稱這搶奪觀眾、分流受眾的電影是「魔鬼」或「天使」，但你卻不得不承認她的魅力，奪人又牽魂。

長時間裏，老馬的「太平劇團」儘管譽滿嶺南，卻總都有一個強悍的競爭對手，一個讓你神經繃緊、不敢懈怠的對立面，那就是同樣享有粵劇大名的薛覺先的「覺先聲劇團」。——該劇團成立於一九二九年，前身是「大羅天劇團」。

唱對台戲的雙方，是對手，也是朋友，唯獨不是敵人。

更進一步說，和你唱對台戲的人，是你的貴人。

粵劇歷史上的「馬薛之爭」，應作如是觀。

馬師曾與薛覺先，年歲相仿，順德同鄉。

正是：

這邊「馬腔」，那邊「薛腔」。

梨園二聖；紅船兩槳。

一為「虎步」，一為「龍驤」。

一日「鹿鳴」，一日「鷹揚」。

共放異彩，美名同彰。

馬師曾又是香港電影的開拓者之一，可謂中國的先驅之先驅。

香港電影，是中國電影或日華語影片的先驅。

中國粵劇和電影有緣，華夏電影與香港有緣。

從世界範圍看，中國電影比起人類第一部電影，即英國人於一八九五年拍攝的作品《火車進站》，不過晚出世了十八年。

一九一三年「香港電影之父」黎民偉的好奇心重，他將粵劇《莊周蝴蝶夢》改編為電影《莊子試妻》。

——這一改編非同小可，它成為一個歷史的標杆，標誌着中國電影的誕生。

黎民偉的妻子嚴珊珊，也因飾演片中婢女而成為中國電影史上第一位女演員。

此後，黎先生開辦了「民新製造影畫片有限公司」。

——這是全部由港人投資創辦的電影公司，具有開創意義。

經過百年電影工業生產的延續，香島被譽為「東方荷里活」，年產影片曾經高達驚人的二百多部。

不做則已，一做就做大的。

——這才符合老馬的性格。

一九三三年，他和「金山」華僑朱基汝合股經營，創辦了一家名稱大得嚇人的電影公司——「全球電影公司」。

兩年前，在舊金山，老馬曾被華商陳敦樸說動，投入一年演戲辛苦掙來的五千美金，與一位猶太商人合股創建「明星電影公司（又稱『萬拿電影公司』）」，做了個掛名股東。結果上當受騙，電影夢破滅，錢打水漂兒，心有不甘。

不光是老馬，在那個電影開口說話的年代，也就是一九二七年十月六日，美國華納公司拍攝的《爵士歌王》的出現，結束了默片的無聲狀態。作為表演藝術家，誰不想觸一觸「電」呢?!就像電視出現，人們願意在屏幕露臉；網絡來了，人們又開始嚮慕「網紅」。在這歷史上第一部有聲故事片中，原本是舞台喜劇演員的喬爾森說：「等一下，等一下，你們還甚麼也沒聽到呢！」

也正是從二十世紀三十年代起，借助聲音和圖像的翅膀，戲劇電影開始進入觀眾視野，成為一種舞台劇的延伸和普及，也讓經典戲劇作品和天才演員的表演，通過音像資料的形式得以永久的保存。

今日重來，老馬底氣十足。

他的「全球電影公司」片場設在香港仔（原名「石排灣」），憑借「太平劇團」連年巨額盈利的物質基礎，一下花費數萬元置辦電影生產設備、器材、道具等，還聘請當時已經知名的導演蘇怡（一九〇〇年至——）為總導演。

老馬利用戲班每年三個月的「散班假期」來拍電影，一口氣拍攝了多部風靡港澳以及整個東南亞的影片——《野花香》、《婦人心》、《二世祖》、《龍城飛將》等，都是由粵劇改編而成的戲劇故事片（或曰「時裝戲」）。

一時間，在當時暴力、色情、神怪影片充斥電影市場的時候，粵劇故事片如同一股清風襲來，很受觀眾擁戴。馬師曾和譚蘭卿聯手主演影片的電影海報，張貼在繁華鬧市，撬動了電影票房，一路飆紅。

值得一書的是，一九三八年初，正是抗日戰爭焦灼的時期，老馬在自編自演了以抗日愛國為主題的影片《龍城飛將》後，又參與拍攝了抗戰籌資影片《最後關頭》。

鼓舞全國軍民抗戰的《最後關頭》一片，由老馬的「全球電影公司」、「南粵影片公司」、「南洋影片公司」、「啓明影業公司」和「大觀聲片有限公司」代表華南電影節聯合製作，由港滬數百名演藝界名流共同參演，為全體演職員自願、義務拍攝。

這部戰爭片，講述一群大學生基於愛國熱忱，動員各界人士共赴抗日前線的故事。其演員陣容強大，「影劇兩棲」藝術家居多，有馬師曾、薛覺先、伊秋水、唐雪卿、譚蘭卿、吳楚帆、陳雲裳、盧敦、嚴夢

等；導演也是名流雲集，有陳皮、趙樹燊、蘇怡、李清芝、南海十三郎和高梨痕等。而特邀演員的級別更高，個個都是國家領袖，有蔣中正、汪兆銘，也有香港富商、社會活動家何甘棠等。

當劇中人高呼「一定要把侵略者驅逐出去」，現場觀眾群情激奮，掌聲雷動。除去影片必要支出，票房收入全部捐獻國民政府，用於抗戰，而海外版權費也一併購買救國公債。

三月二日，該片上映成為轟動事件。

回望中國電影史，馬師曾是一個不可忽略的人物。

他最早提出了中外電影市場競爭的問題，考慮到民族電影的生存與發展，發現國際電影進出口貿易逆差，言詞懇切，憂心忡忡：「電影在中國，雖然有二十年之歷史，然而仍未得有與時間俱長的進步，這是件憾事。就中國現存的製片公司而論，資本額最巨的，實際上亦僅得二十萬至三十萬而已。外國製片公司，挾其多量的資本，精良的器械，美備的人才，年中製輸巨額的出品，以臨我國。我國則資本、器械、人才三者，均遠落人後。一旦相形之下，我國電影被壓踏於外片巨蹄之下，真是翻身無地了。近兩年來，美國製片家鑒到他們的危機，日深一日了。這危機就是美片來華之數量日減，與我國人趨向國片之心日熾⋯⋯（見發表於《伶星》雜誌的〈中國電影的危機〉一文）」

說道老馬所拍攝的影片，一定創造了一個戲劇界的奇蹟。

我們恐怕再找不到一個伶人能夠像他一樣，參與公司創辦、製片、編劇、導演，並主演了那麼多部叫座的電影。

千年一遇馬師會

據統計，他一生中居然拍攝了五十八部電影。

其中，包括曾經風靡香港、大陸和整個東南亞的影片《愛》（上、下集）、《天涯》、《欲禍》、《賢婦》、《關漢卿》、《搜書院》、《野花香》、《賊王子》、《大鄉里》、《大都會》、《姊妹花》、《婦人心》、《父母心》、《王寶釧》、《洪承疇》、《審死官》、《佳偶兵戎》、《苦鳳鶯憐》、《流水行雲》、《趙雲催歸》、《臥薪嘗膽》、《紅白牡丹花》、《醫死閻羅王》、《陳圓圓之歌》、《摩登女招夫》、《虎嘯枇杷巷》、《兩個鄉下佬》等。

今天的中國電影人，應該向馬師曾這樣的早期創業者、篳路藍縷的開拓者，脫帽致敬！

三十二三歲，年輕的馬師曾開始以「雙棲」表演藝術家的身份，為海內外人士所矚目。

其時，粵劇界、電影界的跨界大咖馬師曾，被業界人士尊敬地稱為「馬老大」、「馬大哥」、「馬老倌」。人們對他的敬意和喜愛，源於他對同行兄弟姐妹的關照和給與。

古往今來，人間少有「五型人」。

馬師曾就是這樣的傳奇人物，他是一個「創造型」、「建設型」、「生產型」、「關愛型」、「給與型」的「五型」之人。

他一旦演唱粵劇就創造「馬腔」；一經組建粵劇劇團就建設「旺班」；一朝開辦電影公司就生產「佳片」；一舉賑災、抗日義演就關愛「蒼生」，一設戲班伶人「外館」就給與「溫暖」。

我們説説「外館」。

幾年下來，老馬的「太平劇團」經營不錯，積累了一定的資金，他就為讓演員們的生活安定、舒適一些，租用了太平戲院後面的幾棟樓房，用作戲班的演員和職工宿舍，被戲行人稱之為「外館」。

——這可是幾百年以來戲班歷史上未有的一個創舉。

此前，跑江湖的伶人，到哪裏去找自己的安穩住處？

他們不是在哪個破破廟裏借宿，就是在街頭騎樓底下蜷縮，或在簡陋的戲棚露宿，或是在戲院舞台上下搭鋪……平時吃不好，睡不好，過着一種流浪漢一般的生活，漂泊不定，居無定所。因為地位底下、日子寒酸而被社會排擠，被世人輕蔑與小視。這一切苦難與心酸，老馬都曾在南洋諸島親身經歷，他不想讓這樣的情景再在他的眼前出現，於是，他寧可拿出大筆款項，也要改善戲班人員的生活處境和待遇。

如今有了「外館」，戲班人再不用為自己在哪裏過夜而忐忑、操心。他們出入現代樓宇式的宅第，昂頭挺胸，再不會覺得自己比誰矮一頭。每當散班休假的時候，下一年的合同簽訂就會有一筆預付款，演員因此衣食無憂。「我唱戲，有所得，且有人格」，那樣的一種感覺多好！

馬師曾這一創舉，被其他戲班紛紛效仿。

我們在這裏不妨贈給老馬一個名譽綽號：中國伶人的「有巢氏」。

他的確做了一件很了不起的事情，想當年，唐玄宗李隆基始建戲劇梨園，而馬師曾則創建伶人「外館」。

馬師曾的第二次婚姻，他的二入洞房，就是在他主持「太平劇團」期間所得到的幸福。

老馬的「太平劇團」，相當於太平戲院的駐院劇團。太平戲院則是香港歷史上第一家戲院。它位於石塘咀，始建於十九世紀，最遲也要追溯到一八九○年以前，足足可以容納一千多人，三層坐席，八大包廂，晶瑩剔透，富麗堂皇。處在最上層的超等席位，票價最為昂貴，只能滿足二百人的需求。

整個建築設施為觀眾考慮周到，正門大廳的牆壁上懸掛着玻璃櫥窗，鑲嵌着五顏六色的電影和戲劇海報。二層入口處，可見巨大的西洋壁畫，希臘神話中的裸女豐腴健碩，天使則一臉稚氣，笑容綻放，天鵝寧靜而又安詳。每一排座椅的邊上有「位仔」專座，是免費的一把小鐵椅子，供帶孩子的看客使用。惟有大舞台兩邊立柱上的對聯，可以斷定這是中國傳統戲園子的規制。其楹聯的內容頗有學問，盡顯文采，非朝廷三甲進士不能為也。

上聯：太古衣冠做出戲假情真借此堪作他人懲勸；

下聯：平台歌舞動謂曲高和寡無非欲駭俗見聞。

我們從一九○九年的一張黑白照片上看，此規模宏大、氣魄雄偉的太平戲院，即便放在清朝帝都北京也是屈指可數的戲樓。

石塘咀，早在一八八○年以前還是一個荒山坡，因優質花崗岩石的開採，以採石、刻石為業的惠州客家人聚居而日漸繁榮。採石場遺留的一個凹陷石塘很像鳥喙，因而名叫「石塘咀」。

一九○四年，香港新上任的第十三任港督彌敦，下令所有妓寨（妓院）一律遷至此地。他看中紅燈區可以一本萬利，色情業能夠大筆吸金。果然，一個時期內妓寨連營，青樓林立，艷幟高張，酒幌迎風，

人流不息，好不熱鬧。號稱妓寨七十家，鴇兒二千人，酒樓四十座，業界五萬人。其時，香港不過五十萬人，十分之一人口的營生賴於茲。

我們解釋一下「港督」。其全稱是香港總督。

從一八四二年至一九九七年的英國殖民地時期，香港總督是英政府派駐香港的英王全權代表，同時是香港三軍司令，並主持政府機關的行政局和立法局，兩局議員也由其任命，共歷二十八任。

其中，第二次世界大戰時期，有兩任總督為日本人，當然那不是英國王所任，而是日天皇所派。

歷史的一頁一頁很快翻過，到了馬師曾定居香港的時候，太平戲院雖然還叫「戲院」，但是事實上已經是粵劇和電影「二龍戲珠」。

馬師曾的粉絲中有很多婦女，許多是漂亮的少婦或年輕閨秀，個個花枝招展，穿着艷麗。「女為悅己者容」，也為己悅者容。「馬迷」太太助威團和「馬迷」女學生啦啦隊，風頭同盛，各顯風騷。

——這在當時的太平戲院是一道風景。

演出時，總有一位貌美的女學生坐在貴賓席的第一排。幾乎場場不落，目不轉睛，也不知道她是真愛粵劇，還是愛看粵劇中的老馬。

她一襲雪白的裙子，襯托出濃密、烏黑的長辮，十分醒目地在台下晃動，在丑生老馬的眼前招搖。台上的老馬早早就注意到這一點，心中竊喜。「老司機」即使在擁擠的路上，也能敏銳地捕捉到美人蹤跡。而整個戲班人，甚至大部份戲院的常客也都心知肚明。於是，台上台下的人，包括一些小報記者，都送給這位女學生一個綽號——「馬迷」。虧老馬有多年的舞台歷練，才不至於表演時忘詞，卻也多少分

心分神。

這位清麗可人的「馬迷」，可是一位大家閨秀。

她養在深閨人未識，名字也很好聽，叫「梁婉嫇」。

「嫇」字，比較少見，只有一個適合的詞組，即「嬌嫇」，就是女子佯惱撒嬌的意思。

這還真像梁婉嫇的性格。若是不會撒嬌，女人的魅力減半。

她手捧一個暖瓶，旁若無人，裊裊娜娜地飄然而至，找到老馬的化妝間，看到她喜歡的正印丑生正在塗脂抹粉。

這又是一個烏黑髮亮的大辮子誘惑人的夜晚。

誰也想不到，「大辮子」居然在演出之前，徑自來到了後台。

她的白裙飄飄，緊繃嶺南女子特有的豐腴身體，曲線柔美，凹凸有致。世上，男人最怕的，就是這種水冷冷、鼓囔囔的——「桂林山水甲天下」的風韻。

老馬抬眼一看，驚為天人。

老馬不覺倒吸一口涼氣，那是一種高山缺氧的感覺，男人受不了雙峰插天的巍峨。

但是梁婉嫇的暖瓶卻是暖暖的，嬌羞的聲音也是甜甜的，她大膽的說明了來意：「這些天，看你演戲演得辛苦。我坐在第一排，看得真真，你的臉色不好，一副蒼白的樣子！我自己在家為你學了煲湯，是你們廣州老火靚湯。秋天，滋潤益氣，就是這種西洋參燉鵪鶉最好！你可以趁熱喝，喝不完，拿回家去，明天熱熱再喝⋯⋯」

老馬和其他廣州男人一樣，哪有不愛煲湯的道理？

「你煲這一暖瓶湯，至少得半天功夫吧？」

〔大辮子〕說：「何止半天？我用了一天半！從來沒有煲過湯，家裏都是保母做飯。我只想親手給你煲湯，就學呀！上午，第一鍋武火（大火），據說需要一個多小時，燒大發了，燜了！滿屋子焦煤的味道，嗆死人！下午，武火過關了，文火又出了點兒問題，配料都放進去了，可燉得時間太長，鹽也擱多了！我才知道，幹甚麼都不容易，第二天小心謹慎，一切順利。不順的是，從沙鍋往這暖水瓶裏倒湯時，瓶口太小，鵪鶉太大，忘了切碎點兒！結果，你看把我的手都燙壞了！」

老馬本來就憐香惜玉，趕快捧起纖纖玉筍，好一通摩挲⋯⋯

才發現，白嫩白嫩的，又忍不住，輕輕地舔了舔被燙得微紅的手背，還心疼地說：「你看，本來是雪白的，現在白裏透紅，也還是好看！」

〔大辮子〕扭捏：「這樣還好看?!」

老馬說：「你怎麼都好看！一看就是個可愛的女學生！」

〔大辮子〕趕快說：「人家可不小了，明年我就高中畢業（實際上剛上初二）了！馬上十八歲（謊報歲數，當時只有十五歲）！都是老姑娘了！」

老馬對她開玩笑：「你猜我現在想甚麼？」

〔大辮子〕很好奇：「想甚麼？快告訴我！」

老馬壞笑：「我想變成一隻狗獾，今天晚上就鑽進你的被窩兒裏，是那種渾身冒油的獾。你知道吧，獾子油可以治療燙傷！」

「大辮子」一聽，又是縮脖，又是顫抖身子，嬌嗔地說：「我怎麼渾身癢癢呢?!就你鬧的！都怪你！

今晚，我沒法睡覺了！睡不着怪你！我去敲你家門！也不讓你睡好！哼，等着吧！」

老馬收斂起笑臉，一本正經地問：「說了半天，我還不知道你叫甚麼名字?!」

「大辮子」溫柔地把秀氣的臉蛋兒，近乎貼到老馬的耳朵上，悄悄地，神秘地說：「我告訴你，你可

不要告訴別人，尤其是你們戲班的人！他們都用那種眼神看我！你先答應我！」

老馬篤定地說：「答應！」

「大辮子」笑成一朵粉嫩的桃花：「我叫梁——梁——婉——娘！記住啊！」

老馬疑惑：「甚麼？梁婉——哪個真？是真的『真』？還是珍貴的『珍』？」

梁婉娘說：「我這個『娘』字，很少見，卻最好記。女人都比男人真，對吧？就是女字旁，再加一個

真字！」

老馬沉吟：「女人都比男人真？也許吧？男人還都比女人傻呢！得了，扯平了！」

到底是大家閨秀，梁婉娘很知趣地說：「你快化裝吧，不打擾了！我到台下去了！」

老馬望着她的背影，裊裊娜娜，娉娉婷婷，那是一款宋代青花瓶的剪影，格外惹人愛憐。

人非草木，孰能無情？

靚湯潤肺，阿妹暖心。

這晚演出結束，再度春心萌動的老馬，沒等卸裝，就忍不住吟詩一首，聊以慰藉自己莫名的心中焦

躁，同時也寄託一片對女學生梁婉娘的繾綣之意。且看《七律·九龍一鳳》：

港島西環石塘咀，一鳳求凰百代迷。最好野花香滿路，誰曾憨駙馬上騎。

銀屏兩度傾家產，紅舫三番扛大旗。莫道太平風景美，山河望斷患支離。

——詩中，用典是古詩詞的傳統，在此，所謂「典故」是老馬自己的人生經歷。

第三句中「野花香」，指老馬剛剛（一九三四年）拍攝的電影《野花香》，在香港公映時，非常轟動，連續上演十天，場場滿座，創下電影最高票房紀錄。這是老馬根據德國影片《藍天使》改編而成的粵劇作品，同時也是他自己擔綱主角，搬上銀幕後，依然火爆。此外，老馬的電影公司還在一年間就推出了《寶花瓶》、《陳後主》、《人生如夢》、《寶劍名花》、《老虎詐嬌》、《俠侶情鴛》、《軟皮蛇招郡馬》等。這使老馬在粵劇、電影雙線作戰，皆大獲全勝。

第四句中「憨駙馬」，指老馬的粵劇首本戲粵劇《刁蠻公主憨駙馬》（二〇〇四年，由紅線女拍攝同名動畫影片，她自己親自改編、導演、配音，曾獲得中電影華表獎）。

第五句中「銀屏兩度傾家產」，指老馬先於美國投資成立「明星電影公司」，破產後血本無歸；後於一九三四年在中國香港投資創立「全球電影公司」，影片製作順利且大賺利潤。

第六句中「紅舫三番扛大旗」，「紅舫」，即紅船，是粵劇的別稱；「三番扛大旗」，指老馬先後在「人壽年劇團」、「大羅天劇團」、「太平劇團」擔綱領銜，為其台柱子。

第七句「太平風景」，既是指老馬的「太平劇團」，也同時指中國的帶引號的「太平盛世」，事實上，當時「山河破碎風飄絮」，國人個個「身世浮沉雨打萍」。

第八句中「山河望斷患支離」，指自一九三一年「九一八事變」後，日本軍隊不斷地侵略中國國土，佔領了東北三省，又繼續擴大侵略範圍……而老馬則一心憂國家領土完整，帶頭連續多年捐款抗日。他在「太平劇團」創建了一個「獻金救國」制度，闡述抗日圖存的愛國精神和理念，並徵得每個成員同意和支持，每人每月捐款自己工資的百分之一，而他本人率先每月捐獻五百元港幣。此制度十年如一日，直到散班為止。

一九三四年，馬師曾在香港辦了兩件大事：

一是創辦了「全球電影公司」。

二是營建了自己的愛巢，與十五歲的梁婉嫻（一九一九年至二〇〇一年）喜結連理，婚禮盛大。

一九三七年十月八日，長女馬淑逑出生。

老馬遵循「女詩經，男楚辭」的起名趣向，取《詩經·關雎》詩句「窈窕淑女，君子好逑」之意，為千金取名──「淑逑」。

寶貝女兒滿月時，親朋好友以及省港澳同行與縉紳紛紛道賀，老馬秉承母命揖告曰：「如今國難方殷，不敢為小女彌月言賀。若蒙錯愛，敢請將賀儀徑交國家抗日當局，以表抗日救國之決心。」

▲ 馬鼎盛（抱坐）、外公
鄺亦漁（坐）、外婆譚銀
（抱孫）、馬淑逑（中
立）、馬鼎昌（右一）、
馬淑明（左一）。

◀ 馬師曾同長女馬淑逑、
次女馬淑明、子馬鼎昌。

▲ 馬師曾和香港太平戲院老闆源杏翹（右）。

▲ 馬師曾（左2）改編日劇《蝴蝶夫人》為粵劇，同薛覺先（右1）、紅線女（右2）
　1953年上演。（紅中心供）

# 馬鼎盛 識：薛馬雙贏

二戰前的香港有烈火烹油、鮮花着錦之盛。馬師曾如魚得水，放手革新粵劇，開男女同班之先河，大膽用西洋樂器伴奏，更引進電影概念，乾脆自己開電影公司，「薛馬爭雄」是省港文化雙贏，痛罵漢奸賣國賊。老馬演藝生涯的巔峰十年，也正是日寇侵華、國難當頭的時期，他帶領同人編演愛國戲，捐抗日義款，十年如一日。馬鼎盛繼承父輩抗日傳統，四十年來一以貫之。

余生也晚，一九三○年代令省港戲迷如癡如醉的「薛馬爭雄」盛況，馬鼎盛只能從歷史文獻浮光掠影。俗話說文無第一武無第二，戲台可沒有甚麼第一第二，在商業社會，贏家花團錦簇，輸家如棄敝履。我看當年在同行敵國之中爭取生存空間，馬師曾抱着你死我活的心態迎戰薛覺先可想而知，同此心，心同此理。最大的贏家自然是廣大觀眾，不但香港的馬迷大飽眼福，連廣州和珠三角的粵劇發燒友也湧到香港躬逢盛會。同「播種龍種，收穫跳蚤」恰恰相反，兩位粵劇大老倌對台戲的初心未必那麼高尚，結果卻是鬥出一頁文化盛宴的歷史。薛馬二人都是廣東順德人，揚名立萬在二三十年代，日寇侵佔香港時，馬師曾毀家紓難，冒險偷越封鎖線回歸祖國懷抱，薛覺先委曲求存之後還是離開日寇鐵蹄下的香港。一九五四年薛覺先從香港回大陸，任廣州粵劇團藝術委員會主任，比馬師曾早了一步，但是兩年後就去世，年僅五十二歲。同輩藝人都很惋惜薛老查的結髮愛妻唐雪卿英年早逝，只有四十幾歲；多年來有老婆貼身照顧，特別是每天晚上陪薛覺先打坐兩個鐘頭，保證他的精氣神不至於外洩。唐雪卿急病死後，薛老查迎娶護士，不久赴黃泉重逢老妻。馬師曾親書一副輓聯：「當年角逐藝壇，猶憶促膝談心，笑旁人稱瑜亮；今日栽培學業，獨懷並肩同事，悲後輩失蕭曹」。馬師曾晚年續弦二十幾歲的上海女伶，同輩藝人擔心在私生活方面薛馬同途。

# 第十八章：聖誕夜紅線女

一九四一年十二月九日，美國對日本宣戰，太平洋戰爭爆發；香港於「黑色聖誕節」被日軍佔領；舉家逃難，一九四二年一月一日，十一口人乘漁船偷渡至澳門；在廣州灣（今湛江）義演，組成廣西第四戰區司令部政治部「抗戰粵劇團」；初逢紅線女（原名鄺健廉），墜入愛河。

一九四一年十二月七日，日本軍隊偷襲美國位於夏威夷的海軍艦隊基地——珍珠港。

——這一軍事「偷襲」事件成為第二次世界大戰的轉折點，導致美國國會通過決議於兩天後對日本宣戰。它也是太平洋戰爭的導火線，並直接影響了中國抗日戰爭的走勢，也間接影響到馬師曾的粵劇生涯和愛情生活。

是年，十二月八日，日本軍隊入侵香港。

——「二戰」的戰火燃燒至此，香島一百六十八萬人口飽受戰亂的痛苦煎熬，許多難民背井離鄉，老少攙扶，景象淒慘。

老馬一家，狼狽至極。

老馬的轎車被英國軍隊徵用，再無代步工具。

問題是，他還指望用這四個軲轆，帶領包括父母在內的十一口人逃難。

老馬與父母同住的般含道（又名「般咸道」）寓所，位於太平山山頂及中環之間的半山區，居住者多是外來移民，小區環境甚佳，植被豐富，可以眺望維多利亞港的景色。

現在可好，被日本軍隊的艦炮一通狂轟亂炸，已是硝煙瀰漫，彈片紛飛，人命不保，怎能棲身?!

香港，當時雖屬殖民地，而大街小巷卻有無處不在的國學典故。

「般含道」——這一街道名稱頗有講究，其釋義，可見南朝·梁·劉勰《文心雕龍·諸子》：「丈夫處世，懷寶挺秀。辨雕萬物，智周宇宙。立德何隱，含道必授。條流殊述，若有區囿。」其中，所謂「含

道」，是懷藏正道，抱有主張的意思。港人熱愛國故，不喜歡「般咸道」的稱謂，因為那是以港督般咸的名字命名，所以反倒是俗稱「般含道」叫得更響。

為了躲避炮轟，老馬只得趕快搬遷。

匆匆忙忙，躲到馬會跑馬地的朋友家借住。不想也遭到炮火襲擊，於是再搬家，來到干德道，是因為舊日本領事館設在此地，有「膏藥旗」的地方總該安全吧。不然。這裏照樣挨炮打，而且炮彈更加密集，原因是英國駐港警察總部和老馬想到一起，也跑到這裏避難，被日本情報人員發現並報告攻擊部隊。

最後，老馬帶家人，躲避到香港島北岸「水坑口」地區的舅舅家，才算安全一些。

「水坑口」，早在一八四一年一月二十六日就已經聞名，英國遠東艦隊司令伯麥在此舉行升旗儀式，並在海面鳴炮，表示正式佔領香港。

轉眼之間，整整一百年過去。

日本軍隊又來了，他們擊垮英軍駐防部隊只用了十八天的時間。

這時，千萬不能貶低英國軍人的勇敢和堅毅。畢竟，此地不是英倫三島，英軍作戰士氣不高，不是守衛自己家鄉，誰又願意血戰?!

日本軍隊在強大軍艦炮火的掩護下登陸，長驅直入，英軍經過一些象徵性地抵抗，也就草草收場，溜之大吉。

一九四一年十二月二十五日，香港淪陷。偏巧，這一天是聖誕節。因而，日本「膏藥旗」代替英國「米字旗」的受降日，被稱為「黑色聖誕節」。

香港被日軍佔領的第三天，在港粵劇藝人們接到佔領軍報道部的通知，隔日在德輔道（一九〇四年以英總督德輔命名字命名）大同酒家二樓聚齊，有事相告。

藝人名單，由一位日本「中國通」禾久田幸助提供。

禾久田幸助，自稱嶺南大學畢業生，是廣東語專家，也是戰時日軍任命的「藝能班」班長。

三年前，他曾經在一家酒店，警覺地發現一位戴白手套的中年男子飲茶，覺得香港四季不寒，戴手套可疑，上前詢問，發現梅蘭芳隱遁在港。

他也記住了：「男青衣，對於手必須妥為保護。」

多年後，老馬與梅蘭芳相遇北京，還談起這段歷史……

現在，在日本佔領軍的威逼脅迫之下，老馬只能和其他伶人們一道，前往大同酒家，聽聽當局口風，見機行事。

平時香港「八和會館」的老大——老馬，此時一人安靜地躲避在角落裏，不抬眼，也不作聲。

日本人要求所有粵劇伶人，配合日本帝國「大東亞共榮」的政策和戰略計劃，全都出來演戲，恢復歌舞昇平氣象，輔助大和民族的「聖戰」。如此行事，必有大大的獎勵。

日本軍方報道部官員，點名讓馬師曾發言，老馬鐵着臉只是搖頭，一言不發。

禾久田幸助尚不罷休，追蹤而至，來到「水坑口」的老馬借宿的舅舅家。

這位日本文化官員，一再想說服老馬，他知道老馬是粵劇伶人的「頭馬」，軟硬兼施地要他帶頭回到

「太平戲院」，歌頌太君，歌唱太平。

——這怎麼可能?!

老馬從小是在古典漢語文化中浸淫、長大，相當於一個國家民族的貴族教育濡染，心說：「上有中華民族的列祖列宗，下有億萬計的同胞百姓，生身父母在堂，兄弟姐妹在旁，面對掠我國土、毀我家園、欺我良民、辱我社稷的日寇強盜，我老馬怎麼可能出來唱戲，那豈不是對不住——我這堂堂男人的七尺之軀?!也對不住我華夏大美之萬里山河！休想！休想！」

——老馬心裏所念，中華文化所繫，惟我千年古國，生此肝膽魂魄。

老馬稱病，閉門不出。

總這樣託病不出，不登台演戲，沒有錢掙，飯從何來？

左思右想，走為上。

老馬獨自悶坐，托着腮，盤算着往哪裏跑，並要設計一條穩妥一點兒的出逃路線。

他想，回返大陸是不可能的，廣州在一九三八年就已經被日本軍隊佔領；向海外漂泊也沒有出路，馬六甲海峽全都是日本軍艦……

想來想去，也只有就近去澳門躲避戰禍了。

可怎麼走呢？

你瞧這一大家子人——父親、母親、二弟、二弟媳、四弟、四弟媳、表妹、老女傭，再加上老馬自己和妻子、女兒。

——這麼大一群人，老的老，小的小，一走動目標不小，想要在日本佔領軍的眼皮地下跑出香港，談何容易。再說，路上的盜匪也成群，如狼似虎。還有麻煩的，是路上的盤纏問題。

一般含道的老宅，已經被日本軍和盜匪洗劫一空。

家中值錢的金銀寶物和大部份積蓄，存儲在東亞銀行。但其銀行賬目被凍結，根本取不出來。

老馬只能按照「非常時期」的原則行事，將家眷們叫到一起，把各自身上所有錢款，包括零錢都拿出來，湊成一個整數。他將僅能收集的一些美鈔、港幣、零碎珠寶、金銀元寶之類，分散縫綴在每個人的襯衣裏、棉被裏、帽檐裏、鞋窠裏……

每逢喪亂見死友；一遇危難逢義士。

這時的香港在日本侵略軍的鐵蹄踐踏之下，滿目瘡痍，一片狼藉，可謂鬼魅橫行，人間地獄。

尤其是那些高門大戶和富貴人家，無不被大發國難財的地痞流氓所騷擾，動輒財產被劫掠，家人受迫害。老馬目睹街市上發生的一切，正在為全家人的命運擔憂，惶惶不安、心急如焚的時候，他的死黨、徒弟謝天一，彷彿是神明派遣，上帝指令一般，再度出現。

謝天一，曾在越南西貢監獄裏結識過一些黑幫人物。有的還算仗義，也認他做朋友。其中，就包括此時趁火打劫的歹徒首領之一，一個外號叫做「橘子皮」的東莞人。只因他皮膚泛黃而且不甚平整，才得此外號。

廣東人，本就有給人起花名的鄉俗，不分社會階層一概戲謔。例如，他們管康有為叫「聖人為」，把梁啟超稱作「大口超」，將蔣介石編排為「蔣門神」，只覺有趣，並無惡意。

謝天一和「橘子皮」一商量，就在老馬舅舅家的大門上張貼了一則告示。

說是告示，不過三個歪歪斜斜地大字：「橘皮府」。

黑社會的人，一看「橘皮」兩字，就知道這是咱家老大的特別關照。於是，絕對不敢造次。

謝天一知道師傅老馬要去澳門，還幫助師傅找到了一條偷渡的水路。

偷渡船，也事先聯繫好了。

雖然，誰也不能保證偷渡船主的信譽，一路上也風雲莫測，甚至有生命危險，但是，為了逃出虎口，就是把自己餵了狼，也只能認命。

老馬此時求之不得，哪裏還有討價還價的道理。

只是需破費一些，每人付五百元港幣，且為一口價。

凌晨四點。

老馬一家老小，趁夜色朦朧，從「水坑口」出發，向着香港南部的海岸行進，個個面色倉皇，心驚肉跳，生怕被日本佔領軍發現，扣留，那可就慘了。

他們或手牽着手，埋頭不語，迤邐而行。道路晦暗，地形不熟，趔趄、顛仆時而有之。

無老無幼身上再痛再疼，不出一聲。那情景讓人看了不忍。

走着走着，就發現類似老馬這樣的「家庭旅行團」還有不少。

人們或熟識或陌生，全都互不搭訕，無心攀談，只管默默前行，因為心事重重，都知道偷渡不是好玩的。

452
453

服。

沿途總會遇到強人攔路，收取「買路錢」；也有「剝光豬」等在渡船岸邊，掠奪財物，甚至扒光衣

一夥亡命之徒認出了老馬，知道這是有錢人。

他們不傷害人，只將老馬家人衣物搶奪，並要求每人脫下皮鞋。

老馬說：「打劫就打劫，該給的也給了，這可太過啦！」

一個劫匪頭頭說：「馬師曾你扯啦，磅的水先都好喎。」

老馬到底也是跑過碼頭的人，對付這些人還是有些辦法。他拍了拍匪頭的胳膊，笑哈哈地説道：

「老哥，我如果有把子力氣，我都會跟你一起撈世界嘅。但你知啦，我演戲嘅，在台上我亦演過山

東響馬。山水有相逢，衫領都畀你地割咗，留番雙皮鞋走路都好啩。」

江湖人，聽得進江湖話，也就放老馬一馬。

正是那句黑話──「山水有相逢」，説動了這夥兒人。

一路磕磕絆絆，好不容易，一家人才來到海邊。

老老少少，登上了一艘靜候的小艇。

小艇上的難民，全都安安靜靜，蜷縮在一起，船舷幾乎緊貼着海岸，緩緩地駛向香港仔。

香港仔，又名「石排灣」。

這是一八四一年一批英軍登陸的地段。當時那些疲憊不堪的盎格魯─薩克遜人，詢問當地人這是哪

裏，當地人回答是 "Hang Gang"。

想起來，這事情實在有些詭異，當年英國人從這裏上岸，今天中國人卻要從這裏逃亡。

老馬和家人，轉乘一隻大號漁船。

船艙裏塞滿了一個腦袋、四條腿的活物。

人們擁擠、疊壓在一起，如同沙丁魚罐裝在一道。

空間狹小，密不透風，人人大氣難出，而且飢渴難耐。幸虧飢腸轆轆，因為如廁沒門。

老馬一想，這可比自己當年前往南洋的「豬仔艙」差多了，目下是豬狗不如，還有性命危險。

這艘逃難的漁船行駛不遠，就被一隻日本海軍的巡邏艇攔截。

日本軍人上船又把難民身上的財物洗劫一遍，好在放行，算是萬幸。

扯帆的漁船，就怕海上風平浪靜，好好的桅帆變成了擺設。船夫只能用雙手費勁地搖櫓，航行速度太慢。

幾個時辰過去，才勉強來到珠江口外的大嶼山。

確切說，是大嶼山島。

——這是香港最大的島嶼，位於其西部海域，島上的鳳凰山海拔九百三十五米。若在平時，這裏是旅遊觀光之地，可現在誰也無心觀景。

忽然，迎面駛來一艘漁船，也是運送偷渡難民去澳門的。

兩船相錯時，那船上的艄公大喊：「快往回返吧，切莫向前去啊，前面海上有海盜，謀財害命！」

老馬這隻船上的人一聽，全都嚇壞了！只見人群騷動，難民們議論紛紛，有的爭得面紅耳赤，有的乾

脆嚎啕大哭，是進是退，莫衷一是。

這時，老馬站了出來。

他找到幾位年歲大的難民，臨時組成一個難民船「領導小組」。

他們前去和船主協商進退問題，船主顯現是懼怕了。他已經事先拿到了錢，不願意冒險前往。萬一有個好歹，那可就太不值得。

老馬提出加付船主一千元，且擔保，倘若真的出了甚麼事，自己必挺身站在船主前，要死第一個去死。

——船主哭喪着小臉兒，對着老馬說了兩個字：「啱啦（行啦）！」

——話都說到這個份兒上，船主是想推辭也不好推辭了。

畢竟，大家都是有血性的廣東人，風裏浪裏也都經過，還說甚麼呢，痛快答應就是了！

一些乘客，大聲嚷着要求船主掉頭返回。

剛剛把船主說服，船艙裏又有人鬧事。

有個戴一副眼鏡的人帶頭大喊：「生命比甚麼都重要，絕對不去冒險。」

老馬怒了，提高了嗓子，呵斥了幾句，船艙裏馬上鴉雀無聲：「誰不聽話，不跟着船走，就把他捆起來，扔到海裏餵鯊魚！」

——說來也真是神奇，老馬斷喝一聲，不惟船上頓時變得安安靜靜，天地山川也為之變色。

一陣陣狂飆捲席而來，艄公滿帆，迎風疾駛。

船內的難民們見狀，全都抑制不住驚喜，歡呼了起來……

逃離香港日本佔領區的港民笑容燦爛，登上岸後，每個人都像孩子一樣地歡蹦亂跳……

滿載着難民的漁船停靠在澳門的碼頭。

凌晨時分。

一九四二年一月一日。

老馬攜家眷冒風險從香港出逃至澳門，並非為安全隱居於後方唱戲為樂。

他悲憤於神州陸沉，外寇臨門，一向狂放不羈的名伶，哪堪忍受做一個亡國奴的悲慘?!

澳門（作為葡萄牙殖民地）屬於中立區，相對來說比較安樂。

這裏未曾遭受戰火蹂躪，直到「二戰」結束，日本軍隊始終止步於城下。

然而，老馬一生豈是貪圖安逸、逍遙之輩?!

最終，他率領一千粵劇伶人跋山涉水，穿越不毛，披肝瀝膽，共赴國難，誠哉斯人，國士風存！

老馬婉拒了當地戲院商人的聘請，拒絕了讓他和譚蘭卿組班，定期演出粵劇半年的邀約。只是稍做喘息和停留，就通過雷州半島的廣州灣（湛江），趕往內地廣西、廣東……

他和伶人們一起，加入國軍第四戰區編制、穿上軍裝做抗戰勞軍義演、參加「西南第一屆戲劇展覽會」、為號召同胞奮起救國而不遺餘力地鼓與呼……

今天的湛江市，當時叫廣州灣，別稱「港城」。

它由一個半島和三十個海島組成，秦朝時屬於象郡，唐朝至清朝屬於雷州府。自一八九九年開始，成為法國殖民地（即「租借地」），租借期為九十九年。

由於對外貿易的開展，使得這座粵西最大的城市率先繁榮，一些西洋建築格外惹眼。一九〇三年建成的霞山天主教堂最為醒目，雙塔高聳，大廳可以容納千人禱告。

在這座哥特式教堂的花園裏，從南美移植而來的十字架樹（即「叉葉木」），紫色花朵，燦若雲霞，花果直接生於樹幹和枝條乃為奇觀。教徒們見之，必在胸前劃「十字」。

廣州灣，正在像兄弟一樣呼喚老馬。

人生路上，那些得益於親朋好友幫襯的事情，如同你偶爾彩票中獎一樣，可遇不可求。

老馬弟弟——馬師贊的同學李建鑑，偏巧在廣州灣經營一家戲院。

這就和咱自家兄弟開戲院是一樣的。

李建鑑做事周到，派人接老馬到自己的地界組班，還將老馬遺留在香港「太平戲班」的戲服戲箱，輾轉澳門，託運過來。這還要感謝戲班的「雜箱」麥牛、覃申二位仁兄。

戰時的廣州灣，彷彿一個橋頭堡。

它是抗日大後方與軍事淪陷區之間的交通要道。

此時，這裏地方不大，卻聚集了省、港、澳三地許多電影、粵劇演員，他們臨時組建的粵劇班、話劇團三五成群。老馬未到時，已經有業界名流吳楚帆、歐陽儉、何芙蓮以及尚未成名的戲班第四花旦廊健廉（即紅線女）等，在這裏駐場演戲，很受歡迎。

尤其意外和驚喜的是，見到了多年前的好友靚少鳳。

他倆在馬來西亞的西海岸城市——新埠相遇，於「平天彩」劇團同舟共濟的情形歷歷在目。

歷史，是由巧合構成的。

正是靚少鳳，曾經手把手地教紅線女唱曲，將自己最拿手的劇目《花落春歸去》、《西廂記》中的表演技巧，包括一舉手、一投足、一送目的絕活兒，毫無保留地悉數傳授，並把她招收在自己「金星劇團」的旗下。

最初，作為戲班中的「梅香」，即次要女角，紅線女的地位不高，台上演的是婢女，台下做的是女僕。

她平時，要好好地服侍舅母兼師傅何芙蓮，也要替班主靚少鳳洗衣，為十幾位戲班同行做飯。

一次煮飯，雞蛋和水、米攪成糊糊，火候過了，竟然煮成了「三及第（廣州話）」，即又「生」又「爐」又「爛」。

靚少鳳笑着說：「不是阿紅，怎有阿膠（焦煳飯）？」

——後來，當老馬要從「金星劇團」借調紅線女時，靚少鳳儘管不捨，礙於老友情面，只好應承。

中華大地炮火硝煙，又是一年陽春三月。

即使是無比殘酷的戰爭，也阻擋不住愛情生根發芽。

假如沒有遇到紅線女，馬師曾的生命裏就沒有春天。

馬、紅二人，即將一見鍾情，情如珠江，浩蕩深沉，一發而不可收，一生一世無聚無散，始終不渝有情有義。

惟千年一遇之男歡女愛，更萬古流傳之名伶伉儷。

廣州灣，是愛情灣。

這裏屬於熱帶和亞熱帶氣候，終年受海洋氣候調節，冬無嚴寒，夏無酷暑，年平均氣溫二十三度，最適合人們談戀愛。

老馬一到，馬上與歐陽儉等人組織戲班，沿用「太平劇團」的名稱，也以其多年打造的拿手戲目為主，先後上演了粵劇《天網》、《四進士》、《苦鳳鶯憐》、《佳偶兵戎》、《寶鼎明珠》、《鬥氣姑爺》、《刁蠻公主憨駙馬》等。

一開鑼就爆棚，場場如是。

只是戲班清苦，場場都是「勞軍義演」、「難民救濟募捐義演」、「募集寒衣義演」等，進項無多，伶人們只能勉強餬口。

但在戰爭時期，國難當頭，沒有前線的槍林彈雨，只有舞台的絲竹管弦，能得溫飽，免卻飢寒，這已經相當不錯了，讓人沒有二話。

此時的紅線女，還叫原名——鄺健廉。

她跟隨自己的舅母兼師傅——何芙蓮，入聘了老馬的戲班。

日本人佔領廣州，鄺健廉輟學。

那時，她只有十三歲。

小小年紀投身戲行。

臨行前，她沒敢向父親辭行，老爸不願她學戲。

媽媽送女兒出門時，曾經一字一句地叮囑：「你到戲班，用心機學，做人爭氣，不要被人睇小（小看）！」

——一生一世，她心裏總想着：「不要被人睇小。」

於是，她就格外好強，而且極度爭勝。

她天資過人，性格倔強，做事追求完美和極致。極致很好，極端不妙，她極端到不能見一個「小」字。

於是，她到哪裏都把自己的年齡說大，至少說大兩三歲，看誰還「睇小」。

先前，舅母何芙蓮給她起過一個藝名，有點兒俗，叫做「小燕紅」。

她不喜歡，倒不是覺得俗，只恨一個「小」字。

最初，在舅舅靚少家組建的「勝壽年劇團」，只有簡單的兩套「梅香（粵劇行當名稱，小角色之謂）」衫褲、幾粒石頭碎花，就算行頭，卻信心滿滿。

但是，一看到大海報上的伶人名單，把自己排在倒數第一，就感到不快。認為是「小燕紅」的「小」字惹的禍，讓人家把你認做老末。

況且，她還是庶妻所生，內心就更添一份要強。

當時省港澳的戲行有一句口頭禪：「粵劇班，多少家；要出頭，找老馬。」

這是一個陽光明媚的上午。

廊健廉，路經前面說過的教堂——霞山天主教堂時，巧遇一位神甫。

她只是對神甫嫣然一笑，神甫就隨手摘了兩片十字架樹上的葉子，送給了她，並很有耐心地對她說，說了好長一段話：「今天，是你的好日子！你會見到一個十字架，它會把世界的祝福送給你，就像上帝把結了果子的樹木播種在大地上！我愛你們，正如父愛我一樣。你們要常在我的愛裏。你們若遵守我的命令，就常在我的愛裏。正如我遵守了我父的命令，常在他的愛裏……你們要彼此相愛，像我愛你們一樣……人為朋友捨命，人的愛心沒有比這個大的……不是你們揀選了我，是我揀選了你們。並且分派你們去結果子，叫你們的果子長存……阿門！」

她很感動。

小時候，她常和同學去廣州的石室聖心大教堂，不會錯過任何一個聖誕節。聖誕節夜晚的蠟燭顯得格外明亮、管風琴演奏的曲調也更加迷人，關於上帝的讚美詩甚至能讓人流下淚來……

那是因為聖誕日——十二月二十五日，恰恰也是她本人的生日。

說起來也比較神奇而靈驗，凡是在聖誕日出生的人，多少都沾了些耶穌基督的光。

酈健廉捧着兩片十字架樹的葉子，在她起伏的酥胸前，像是一對翠綠色的乳罩。她的面色如同這裏鮮嫩的芒果，而腰身卻像椰子樹一樣的修長、挺拔。總之，她是人見就會口水直流的熱帶水果，儘管還稍顯青澀。

十五歲的酈健廉來到排戲現場，馬師曾剛好從樓梯上走下來。

「哇！馬師曾！」

她忍不住尖聲叫着，胸前的兩片葉子激動、亢奮得顫抖起來，彷彿伊甸園中走出了夏娃。

而「夏娃」，第一次見到她中意的「亞當」。她終於見到了心目中的偶像，記得小時候，在留聲機裏聽過王人美的歌曲和千里駒、馬師曾演唱的粵劇；長大一點和媽媽在珠海大戲院看過馬師曾演戲；也去電影院看過他和譚蘭卿主演的影片《野花香》、《婦人心》、《鬥氣姑爺》……

在她眼裏，老馬雖然已是四十二歲的不惑，卻依然顯出二十四歲的英氣。

他有點不修邊幅，一派天然，風流倜儻，放浪不羈。好像沒有看到一個小姑娘在臉紅，只是朗聲笑着對戲班的人喊道：「各位辛苦晒喇！」

酈健廉並不覺得自己被忽視。相反，她心裏有準兒，她有辦法讓老馬注意她，不「睇小」她，欣賞她，重用她，喜歡她，並且需要她，然後愛上她，永遠離不開她……

男人最大的信念是——征服世界；女人最大信仰是——征服男人。

愷撒，永遠是愷撒；海倫，永遠是海倫。

鄺健廉具有頂級的聰慧和悟性，而廣州灣的熱帶水果也真幫忙。

她想起神甫的點撥——「結了果子的樹木播種在大地上」，就上街買來當地最有特色的紅橙、菠蘿、菠蘿蜜、檸檬……幾乎花光了兜裏的零錢。

她將這些水果搗碎，製成了冰鎮雜拌兒，一看到老馬排戲緊張，一頭汗、嗓子啞的時候，就遞上一甌潤喉的果汁，還不忘説：「『檸檬喉』快吃點兒檸檬吧！」

老馬看到鄺家小姐這麼乖巧、伶俐，懂得看個眉眼高低，還這麼會體貼人，就讓她隨便唱個曲子，想看看她潛力如何，是否是一塊好材料。

第四花旦，原本是沒有甚麼機會在老馬面前唱曲的。

這回好了，展示自己才藝的「平台」，是她自己搭的。

她當然不客氣，選了《刁蠻公主戇駙馬》中的一段，開口唱道（一人裝扮駙馬、公主男女二人）：

嬌妻快昇我入來（駙馬孟飛雄）。

要叩響頭認錯，否則枉你白費心機（鳳霞公主）。

我如今知錯啦，虔誠跪倒跪在門楣（駙馬孟飛雄）。

重有一個新法規，要當我十足係皇帝。你一行與一動，一愁與一樂，都要順從衰家旨意（鳳霞公主）。

你有沒有想仔細，我豈不變成沒腦筋一個瓦公仔。找個夫婿又懵又呆，你也唔願對佢一世（駙馬孟飛雄）。

你，你太不識趣，道理層層作辯詞。休在想我會讓你入來，你自己延誤了佳期（鳳霞公主）。

——對於老馬這樣的粵劇行家、泰斗，只要你一開口，唱它三兩句就知道有沒有……

事實上，老馬驚詫不已。

他見多識廣，甚麼伶人沒有見過，卻還是不能無動於衷。

就像當年歐陽修讀了蘇東坡的文章後，讚賞不已，對他的孩兒說：「三十年後，人們不知有我歐陽修，但是知道有一個蘇軾！」

紅線女的金嗓子一開口，南北通吃。足以令所有南國的鳳凰都不敢再吱一聲，北方的天鵝也沉默地來個大窩脖（難怪十五年後，在一九五七年蘇聯莫斯科，參加第六屆世界青年聯歡節，以一支粵曲《昭君出塞》獲得「金質獎章」）。

出於好奇，老馬又問：「你聽我唱戲，有何感受？人家都說『薛、馬之爭』，你怎麼看呢？」

對這樣一個難題，酈健廉的回答，繼續令老馬對這個小姑娘刮目相看。她氣定神閒，不緊不慢地說道：「您的聲線，雄壯明亮，且極咬線落棚，而音韻奇特，與普遍老倌聲線迥然不同，即自有粵伶以來，亦未聞過此種聲調。惟其聲線雜響，而音韻帶有沙磁音……馬之成名，係馬腔得力不少，馬之歌喉，可算

霹靂一聲，前無古人，後無來者！換句話說，名之為創新平喉，亦無不可也。抑揚有進者，馬伶唱曲不肯

苟且，每唱必用正丹田之力，故其聲能無遠悠頓挫，合院可聞，有時雖立在院外，亦可聞之，其聲之雄，

有如是者……現在雖然有許多人學他的歌喉，但得其神髓者極少，正如麒麟之於走獸，鳳凰之于飛鳥而已

（見〈馬師曾和薛老查聲色技總比較〉一文）。」

──除了仰天大笑以外，你說老馬還能說甚麼？!

酈健廉要的就是這種效果，而她平時也的確用心學習。

無論走到哪裏，總是隨身攜帶一個小本子。

老馬指導排戲時，說到關鍵、筋節處，她就詳細記錄下來。

兩三個月，也聽老馬說了何止幾十部戲，才藝大長，唱工精進。

有沒有走背字或走麥城的時候？

哪能沒有。

你有沒有經歷過噓聲，又怎麼能成角兒？!

這次，她得到老馬的破格提拔，從第四花旦提升為第二花旦，從扮演宮女改為飾演皇后，成為《佳偶

兵戎》一劇中的主角，戲份也相當重。

當時唱戲，由導演說說大致劇情，演員可以根據現場情緒和觀眾反映，即興編詞、演唱，有自由發揮

的空間。只要你給「棚面（樂隊）」打個手勢，就可以按照「爆肚（即興表演）」的詞曲，即興演唱。

戲一開場，扮演陸氏皇后的酈健廉，扮相格外艷麗，非常養眼。

她的嗓音高吭，柔美動聽，觀眾很是受用。

但唱到情節高潮處，她因經驗不足，漸漸與唱對手戲的老倌歐陽儉（演道宗皇帝）出現錯位。

她自己唱得興起，唱到不可收拾，也忘記收腔交回給對方。

歐陽儉用袖子捂住唇口，小聲提醒：「收啦，收啦。」

可她聽不到呀，觀眾都看出來啦，兩邊「虎度門（上下場口）」也有人頭攢動，噓聲漸起，看熱鬧的

人則交頭接耳……

——哎，這台漫長的戲，總算演完了。

老馬倒是不覺得鄺健廉和他本人有甚麼難堪，反倒覺得正常。

因為他到過南洋，少年恣意登台，也因曲詞不熟、戲碼弄混，不僅遭到觀眾的噓聲，還領教了倒彩。

可一向嚴厲的舅母兼師傅何芙蓮，不依不饒。她感到太沒面子，於是一點兒不客氣，劈頭蓋臉地大巴

掌就扇了過來。鄺健廉只剩下委屈地痛哭流涕，淚下如雨，脂粉凌亂，一塌糊塗……

多麼嬌滴滴的一個小美人，變成這個樣子，讓人看了能不傷心。

我們在關於老馬的許多文字資料中，都會看到這樣一首「朦朧詩」。

老馬喜歡吟詩作賦。一般來說，和他寫的粵劇戲詞一樣，通俗易懂，老嫗能解，惟獨這幾行似李商隱

晦澀、隱喻風格的詩句，使人費解。

老馬此次賦詩，一反慣常的坦率、直白、流麗、瀟灑，而是格外的深沉、含蓄，憐香惜玉之情躍然紙

上。且讀《竹林聽雨》一詩，作者是這樣溫情脈脈地詠嘆：

466
467

銀線絡流螢，憑欄聽雨聲。可憐翠袖濕，風舞淚痕輕。

——至今，許多馬師曾和粵劇「馬腔」藝術的研究家，沒有人對這首小詩留意，也沒有人對其作出像樣的解釋，好像這五言四句的五古根本不存在似的。

現在，我們到了了解開這個謎語的時候。

此詩，是專為只有十五歲的紅線女而作。老馬看到這個小姑娘被打了一個耳光，羞愧難當，淚墜撲簌……心裏實在不是個滋味，為了安慰這個稚嫩的花旦，就即興吟哦，使得原本就天性樂觀、開朗的紅線女破涕為笑。

——這是一個無比美妙的瞬間，柔情蜜意的時刻，傾心表達的雨夜。

轉瞬，到了月季盛開的五月。

廣州灣地方不大，卻雲集了太多戲劇藝人、太多大老倌。

老馬感到潛水蛟龍不好撲騰，正想着挪一挪地方，馬上就接到了廣西郁林郡一位李姓商人的邀請。

一個月演戲，四六分成。

於是，老馬作為班主兼演員，組建了一個「抗戰粵劇團」欣然前往。

這是老馬第一次做班主。

戲班成員有正印花旦羅麗娟、第二花旦酈健廉，武生梁冠南，小生兼丑生馬師述，女小生兼花旦甘燕鳴等，加上演員、雜箱和鼓樂手，共計六十餘人，算上家屬一百多人。除了固定工資外，戲班還負責食宿，並且破例允許家屬隨行，堪稱一個劇團加親屬團。

郁林郡，郡府在布山。

這座城市號稱廣西第一古城，其歷史可追溯到公元前一一一年的西漢時期。當年漢武帝劉徹派伏波將軍路博德，揮師南下平定南越國的叛亂，調整郡縣設置，改秦桂林郡為郁林郡。

宋代詩人廖德明題詩《郁林郡城》：

荒煙漠漠雙江上，往事悠悠古戍孤。

春到偏臨青草渡，夢中猶記白鷗湖。

老馬的「抗戰粵劇團」，一個相當軍隊加強連的陣容，在公路上行進，幾十個戲箱裝滿道具，每個人大包小件，穿着各式各樣，讓人們感到十分好奇。

從廣州灣到郁林郡，二百六十多公里路程，乘火車需要三個半小時，徒步走至少要十天半月，因為其中不少是山路。

戲班走上幾十里路，來到一個村鎮，就停歇下來，演一兩場戲，掙一點兒旅費，再度啓程。

沿途，諸多狼狽不堪之事，不必贅述。伶人們足底水泡，身上蚊蟲叮咬，白日太陽烈焰灼烤，夜間宵

小竊取財物，強人攔路打劫時有發生，惡霸戲棚盤剝虧本蝕利⋯⋯

然而，老馬和他的戲班沒有退路，只能拼命向前。

凡是徒步旅行過的人都知道，寧走百里平原路，不在十里山地行。翻山越嶺所消耗的體力和能量十分巨大，非一馬平川可以同日而語。

老馬和他的戲班，不幸撞上了橫亙在合浦郡和郁林郡之間的十萬大山。

廣西境內海拔千米左右的十萬大山，山脈雄奇壯麗，長約一百七十公里，呈現東北——西南走向，通過邊境線深入越南。

如今的十萬大山國家森林公園令遊人神往，原始狀態下的亞熱帶雨林風景奇特，空氣格外清新，奇峰挺秀如圭，飛泉流淌似玉，堪稱休閒觀光之勝地。

儘管老馬一行人，一路坎坷，身心疲憊，痛苦難言，也還是被水色山光，被眼前的一切所震撼。

世間，惟有大自然可以醫治人們的心靈創痛，她的四時美景變換莫測，初春花木蔥鬱而繁茂，盛夏岩泉光滑而流響，深秋霧靄濕潤而朦朧，嚴冬冰雪潔白而凜冽。

而此時，正逢夏季，當晚的星空格外明亮，老馬和酈健廉並肩在林間散步，隱約聽得山谷瀑布的**轟**鳴⋯⋯

自從被老馬提拔為第二花旦，扮演皇后被觀眾一通奚落之後，酈健廉就學乖了。

她終日纏着賞識自己的貴人、粵劇界的頂級大老，讓老馬教她唱曲背詞。

這就等於一位大導演，不惜花費大把大把的時間，只給一個小演員說戲。

老馬的肚子裏至少有一百齣粵劇，大多是他自己編寫，一天兩天怎麼能說得完呢，那就天天說唄。

她下意識地依偎在老馬的懷中，聲音細微、顫顫慄慄地說：「嚇壞我了！嚇壞我了！」

只聽「撲稜稜」、「撲稜稜」⋯⋯幾隻小鳥振翅騰空的響動，劃破山林的寂靜，嚇了鄺健廉一跳。

可她內心裏，真地非常感謝這些善解人意的飛鳥。

要不是牠們折騰出這樣的動靜，自己──一個十七歲的小姑娘，又怎麼好意思向一個四十二歲的中年男人投懷送抱?!

「有我在呢！有我在呢！」

──老馬顫抖着寬闊的胸膛，似乎是喘着粗氣在說話。

一個大男人怎麼經得住這般美麗動人的小女子的親暱舉動，而且還嬌滴滴地、嬌滴滴地⋯⋯

怪不得老馬的晚年最愛養鳥、餵鳥、逗鳥、遛鳥⋯⋯

他也和鄺健廉一樣的心情，非常感激這地球上最可人心意的飛禽。

不然，即使像十萬大山那樣有十萬個高聲的熱望和欲求，一個不惑之年的男人又怎麼可能向一位十五歲的少女悍然發動愛情攻勢?!

──可是，這一切都自自然然地發生了，實在在地出現了，鳥兒似乎知道了牠們自己想要的結果，

歡快地鳴叫示意；星星們也好像窺見了人類的秘密，相隔着億萬光年依然頑皮地眨動眼睛⋯⋯

嘴唇與嘴唇的對接，就像酒杯與酒杯相碰。

人們在開懷暢飲的時候，有些人喜歡閉上雙眸，作出一副陶醉的樣子；有些人則願意昏眩，甚至整個身子都癱軟下來，那就是真的不省人事的酩酊……

古人說「枕石漱玉」，大概的意思是說，石頭當枕而眠酣，泉流入口而甘甜。正好可以用來形容夜闌人靜時分，馬、廓遠離戲班眾人的半晌幽隱。

山岩，多麼有稜有角而堅硬；

泉水，多麼有彎有曲而柔軟。

每一個陰柔的生命都有她宇宙洪荒的時刻，那一刻既是無比神聖的，也是非常平凡的。

——因為它終歸是屬於人性的。

我們視其為人類慶典採集火種的莊嚴儀式，由太陽參與，通過一個凹面鏡來進行，像奧林匹亞山的聖女所做的事情一樣，當然可以。

但是，我們從中想到中華先民「燧人氏」的鑽木取火，也未嘗不可。

總之，它們都在講述一件開天闢地的大事，或者說，是一個亞當和夏娃被逐出伊甸園的故事。

二人歡會，有詩為證（七律《十萬大山行》）：

十萬大山千丈海，七夕銀漢五更天。花斑一馬遇溝壑，紅線雙蝶採蜜甜。

粵劇聲腔驚日月，港片影像動河川。百年過後幾人想，今此流芳億兆間。

——馬、紅青史留名，自不待言。然而，那是後話。

老馬的「抗戰粵劇團」，自雷州半島的廣州灣出發，經過遂溪、廉江、石角、陸川……千辛萬苦，終於到達鬱林（今玉林市）。

此時，老馬和戲班的當務之急是找到一揭保護傘。

一些地方官僚猛於虎，不少城鄉惡霸狠於狼。

這鬱林不算很大，卻自古享有「嶺南都會」的大名，城中幾家戲院經營的不錯，也有些「過山班（廣東方言，稱山鄉戲班）」在此唱戲。

他們向老馬透露實情，委屈地小聲嘀咕：此地生意不太好做，衙門設宴招妓也就罷了，還要戲班漂亮的女演員陪酒。貌美女伶總是先被點名，受盡侮辱、調戲，虐之尚不如娼妓，檜刺之下，極少幸免，且敢怒而不敢言。

老馬一聽，心驚肉跳，毛骨悚然。

馬上想到身邊仙女下凡一般的酈健廉，更萬萬想不到所謂「抗戰模範省」，竟然是這個樣子。一時間不知如何是好，五雷轟頂似的焦躁不安。

果不其然，戲班進城第二天，邀請老馬的李姓商人就提出要求，而且振振有詞：「入鄉要隨俗；進廟需拜神。」並且直說：「你們『抗戰粵劇團』初到此地，要按規矩辦事！宴請各個衙門的『大神』、『小鬼』，不得怠慢。如果席間，有甚麼軍長、師座、縣長之類，一高興，看中了戲班哪位女子，想要招她去

陪陪酒，可不能不開眼地推辭，那樣會惹出麻煩，不好收場。」

——好在老馬事先了解到這些情況，才不至於立刻火冒三丈。

但心裏仍然很不是滋味，這叫甚麼事?!

就連香港淪陷，召集伶人談話，那些日本鬼子，也不曾這樣威脅我老馬和戲班呀。

還是那句話，人在屋簷下，哪能不低頭，只能忍着。

光忍不行，總得想個辦法。

老馬拿定主意，大擺宴席。根據李姓商人開列的名單，請來了整個鬱林城百十號大大小小的文武官員，就連一個科長也不敢落下。

場面盛大，美酒佳餚，賓主盡歡的情景，轟動一座古老邊城。

席間，老馬特意向桂系老將、戰時軍管區司令（兼軍長）黎行恕敬酒。

黎司令是廣西陽朔人，只比老馬大六歲。將軍英氣勃勃，一身儒雅，畢業於保定軍校和陸軍大學，參加過北伐戰爭。

彼此一聊，相當投機。

將軍黎行恕與名伶馬師曾，全都有些舊學根底，詩酒之癖。

酒過三巡，老馬起身致辭：「我，一個普普通通的廣東廣府人，唱戲為生。馬師曾不才，雖身在梨園，但是愛國不甘為人後，故忝為『抗戰粵劇團』團長，帶領戲班一行光臨貴地。承蒙諸位盛情關照，實

在難表內心感激之情。我現在提議，大家一並恭請戰時軍官區黎司令，發表『抗戰形勢』講話，以發聾振聵，讓我輩受教！」

現場掌聲熱烈，黎司令不好推辭。

況且，親臨台兒莊戰役的黎將軍正好有許多話要說，非軍界人士，還真不清楚「二戰」之中中國戰場，中國軍隊抵抗日本侵略軍之戰略、策略和行之有效的步驟如何。

黎司令先喝了一口水，清清嗓子，然後侃侃而談，眾人受益匪淺。

「首先，我要為馬先生的『抗戰粵劇團』到此演出，表示歡迎！

這是為我們的抗日將士們鼓勁，鼓舞士氣！客氣話我不多說，你們戲班多演，我們軍人多看就是了！」

——老馬的戲班人鼓掌、叫好最為起勁兒。

接下來，大家聽得津津有味：

「抗日戰爭四五年了，今天我要說說『我們的勝利』。在日本方面，是一天天的走向徬徨、沒落、滅亡之路；在中國方面，已經從艱苦困難中奠定下民族復興的基礎。剛才，馬師曾所謂『抗戰形勢』，不過就是『敵我形勢』對比。『敵我形勢』主要指人力、物力、財力和作戰精神以及國際背景的比較，一項一項，執優執劣，將會決定最終勝利誰屬。第一，我們有孫中山先生，即孫總理全部遺教的指導，有中國國民黨抗戰建國的核心組織。第二，我們有全國一致擁戴的抗戰英明領袖蔣委員長。第三，我國全體民眾都在蔣委員長領導下團結起來，堅決抗戰，精神動員非常好。第四，我們有穩固的戰時經濟基礎。第

五，我們的軍隊和民眾的武裝組織，正在一天天的發展。第六，我們有四萬萬五千萬的人口，人力動用決不成問題。第七，我們有一千一百餘萬（平方）公里的廣闊地域，可以充份發展我們後方的戰時建設。第八，我們有悠久的民族歷史與堅韌不拔的民族精神，四千多年優秀的文化。——我們有豐富的物產，不怕物力的不足。——我們有以上九個方面的優長，和敵人無論打到甚麼時候，都一定會越打越團結，越打越堅強！

「隨着戰事深入，日本方面的弱點暴露無遺：第一，戰事越延長，其民眾對政府越不滿，反戰運動一天天強大。第二，因人民貧困，財政枯竭，戰費日增，其國內已呈竭澤而漁之態。第三，日本是地小、人少、原料缺乏的國家，打仗需用的鋼鐵、汽油、橡膠、棉花等都需仰仗外國進口，不能支持長期戰爭。第四，日本政府內部的元老、重臣、財閥、政客等，都是你爭我奪，裂痕日深。第五，因為戰線延長，來華作戰軍隊不夠分配，其所佔領的幾個重要城市時時遭我襲擊。第六，日本軍隊多無心作戰，且軍紀不良，有的思鄉自殺，有的姦淫搶掠，風紀蕩然。第七，日本的殖民地如台灣、朝鮮等，屢次發生革命行動，使日本後方一天天的動搖。」

——大家聽到黎司令條分縷析、「賬目」清楚的「敵我形勢」分析、認識和結論，個個興奮得手舞足蹈，此前對於抗戰的悲觀情緒一掃而空，感到自己國家民族的前景可期，有的拍桌拍椅子，有的乾脆把飯盆當鑼鼓敲響……

席間，大家又嚷嚷着要將軍做做軍事戰役方面的事實陳述和講解。

黎司令也說得興起，一發不可收……「說到軍事方面，我們就更加主動了，牽着小日本的鼻子走，讓他

進入我們的套路。

戰事初起，敵人擬把我們軍隊的主力引到華北去決戰，我們卻不上他的當，反把他的兵力引到淞滬來。他們便被動的跑到長江流域來了，有想在徐州在武漢和我們做一次決戰，以實現他們『速戰速決』的迷夢。但是，我們又不上他的圈套。我們只會戰不決戰，在每一據點只要達到爭取時間和消耗敵人的目的，就撤退到山嶽地帶，繼續英勇抗戰。日本全國所能動員的兵力，不過四百多萬，在過去的幾年作戰中，已經損傷了何止百萬。戰線延長幾千里，前面都是崇山峻嶺，機械化部隊不能行駛，因此便再沒有大的勝仗可打。敵人所宣稱佔領了我們七省七百九十六縣，就有四百八十九縣完全在我們手裏，實際上敵人所能控制的不過五十九縣……我們的軍隊比初開戰的時候大大地增加補充了，地勢也比以前沿海和交通要地的地方有利。死傷率在初開戰的時候，敵人死了一個，我們要死三個。後來在武漢會戰，我死一個，敵人也死一個……蔣委員長說：『中途妥協，便是滅亡！』抗戰到底，不勝不休，實在是最後勝利之最有力的保證。」

——現場群情激奮，齊聲高喊：「抗戰到底，不勝不休！」

「抗戰到底，不勝不休！」

「抗戰到底，不勝不休！」

老馬立時倡議，就地捐款給廣西黎司令所屬第四戰區的全體官兵，願他們繼續英勇抗戰，驅逐日寇於國門之外。

476
477

他吩咐「雜箱」把自己的行李箱拿來，開箱將用做盤纏的現款、細軟等一並奉獻勞軍。

十五歲的鄺健廉既無拿得出手的現金，也沒有自己的香奩首飾，睜着一雙大眼睛不知該做甚麼。老馬看在眼裏，當眾宣佈：「我所捐贈，算做『馬紅』捐贈！」

——眾人不解，都問：「馬紅」是誰？

誰是「馬紅」？——老馬應聲說道：「『馬』，是我老馬，馬師曾也；『紅』是紅線女，鄺健廉也。

你們都聽清楚了，『馬紅』就是我倆！」

——眾人，尤其是戲班演員，又是一陣熱烈掌聲。

紅線女（原名鄺健廉）滿眼淚花，晶瑩閃爍。

她的心裏湧動着少女最最美好的情感，好似十萬大山的瀑布奔騰，凌空飛舞，勢不可當，世界上再也沒有任何力量能夠將它阻擋……

戲班人一見班主馬大哥動了真格，也都紛紛解囊，誰也不甘落伍，國家是大家的國家，民族是自己的民族，那還有甚麼說的?!

這時，黎司令也被老馬和戲班的伶人所感動，當即宣佈：「馬師曾的『抗戰粵劇團』正式納入中國軍隊第四戰區政治部編制，身着正規軍軍裝，作為部隊文藝團體而執行演出任務。」

——萬萬想不到，這郁林城內一席盛宴，變成了以戲班唱主角的抗戰勞軍捐款大會，也變成了「抗戰粵劇團」集體入伍儀式。

老馬和紅線女的愛情，誕生在抗日戰爭的炮火硝煙中，而「紅線女」的藝名，也是在「抗戰粵劇團」的巡演過程中開始使用。

現在，我們有必要詳細地介紹一下紅線女。

馬師曾六十四載生命中，超過三分之一的時間，與紅線女（一九二五年十二月二十五日——二○一三年十二月八日）在一起度過。

紅線女，原名鄺健廉，出生於廣州西關（今荔灣區大部份地域）地區昌善北街二號，是家裏十六個（六子十女）孩子中最小的一個，十姐妹中的老么。

父親鄺奕漁開辦中藥舖——「鄺廣濟同仁堂」，一妻二妾；母親譚銀（又名「銀彩」），因家貧十四歲出嫁，是丈夫的二妾（「鳳彩」、「銀彩」）之一，即屬第三房侍妾，且只生下三個女兒，整天燒水、做飯、洗衣，地位甚至不如丫鬟。因此，其兒女從小在家中感到一種寂寞和無形的壓抑，並深切懂得母親的苦衷，被辱罵的語言很難讓一般人接受：「有仔為妾，無仔為奴。」

但是，母親高壽，活了一○四歲。她始終堅強、開朗、樂觀，能夠笑對苦難。這一點深刻影響了小女兒。

那時，母女倆最大的樂趣就是觀看廣東粵劇，常常光顧「太平戲院」、「樂善戲院」和「海珠戲院」，間來母親哼唱女兒跟隨，從中獲得無以言表的大快慰。

童年記憶，豈能忘懷？

是以，紅線女一生鍾情於粵劇藝術，並留下名言：「我的生命屬於藝術，我的藝術屬於大眾。」

——生前，她曾獲得首屆「中國戲劇終身成就獎」。

紅線女的舅舅靚少佳（一九〇七年至一九八二年），原名譚少佳，是一位粵劇演員，曾習小武，十二歲入「普長春戲班」，受靚元亨薰陶。自一九二七年起，在「人壽年戲班」、「勝壽年戲班」，擔任正印小武二十多年。

舅母何芙蓮，粵劇兼電影演員，作品有影片《富貴似浮雲》、《陳世美與秦香蓮》等。

——舅舅是紅線女的第一位粵劇引路人，舅母則所謂「師傅領進門」之師傅也。

▲ 右起何芙蓮、馬鼎昌、馬鼎盛、紅線女。

▲ 紅線女反串《搜書院》謝寶（中）表演馬派藝術，馬鼎昌（右）、馬鼎盛（左）賀演出成功。紅線女不但作育出一個個紅派藝術傳人，也為馬師曾「傳宗接代」。

曾伯祖父鄺明，是十九世紀初生人，屬於嘉慶、道光、咸豐年間的廣東粵劇藝人，大淨行當。他曾於一八五四年參加早期粵劇名伶李文茂，為響應太平天國領袖洪秀全的號召而組織的反清起義。

堂伯父鄺新華（一八五〇年至一九二三年），乃清朝同治年間的著名粵劇武生。他曾帶頭向兩廣總督瑞麟呈交文書，爭得粵劇的「自由」身份，並促成一八八二年（光緒八年）在廣州黃沙建立粵劇行業會館——「八和會館」。

一九三八年，十三歲的紅線女，因日軍侵華而失學。

她隨母親經過澳門，赴香港，拜舅母何芙蓮為師，正式學唱粵劇，取藝名「小燕紅」。

一九四〇年，隨舅母何芙蓮搭班於靚少鳳劇團「金星劇團」演出。一九四一年在上海演出，十四歲即為第三花旦。一九四二年，隨馬師曾主持的「抗戰粵劇團」在廣西、廣東巡演……

▲馬鼎盛在香港集會聲討日寇南京大屠殺（右），並為香港人追討日寇當年印發「軍票」洗劫淪陷區同胞的舊債。提醒中國人對日寇的舊恨新仇；日軍在中國東北投降時惡意遺棄幾十萬件毒氣彈，至今拖賴戰爭罪責。其後向日本駐香港總領事館遞交「抗日聯合會」抗議信。

▲ ▶ 馬師曾1938年在香港拍攝電影《最後關頭》為抗戰籌款，港滬數百演藝界名流總動員，還有薛覺先、唐雪卿、譚蘭卿、吳楚帆、伊秋水等主演。蔣中正、汪兆銘等政要現身銀幕。（昌提供）

# 馬鼎盛 識：父子抗日

馬師曾同日寇不共戴天。毀家紓難、顛沛流離的三年另八個月，一息尚存不忘宣傳抗戰，九死一生堅持奪取慘勝。之後，難得有機會聆聽父親教誨，大陸「三年饑荒」時期，我八歲上北京讀書之後，難得有機會聆聽父親教誨，大陸「三年饑荒」時期，我向爸爸訴苦說：在學校第一次嘗到飢寒交迫的滋味。一天七兩糧食，分開兩頓飯吃，真正是朝三暮四，主要是粗糧，棒子麵算是好的，水煮白薯吃得胃酸反嘔，一把蘇打片嚼碎嚥下，肚子裏酸鹹中和絲絲作響。宿舍火爐的煤不夠燒到半夜，滴水成冰的寒夜，「布衾多年冷似鐵」，我把棉大衣棉褲全部蓋上，熬到天亮雙腳還是冰涼。父親望着我說「千金難買少年貧」，年輕人吃一點苦，才不會忘記中華民族幾乎亡國滅種。馬師曾回顧抗日戰爭時期在廣西走難時，日寇轟炸劇團停演，賒借無門，幾乎餓死；幸有善心戲迷送來幾斗米，劇團幾十人及家屬才喝上清湯寡水照得見人的稀粥。有時無錢住店，男女老少露宿農家屋檐下。衣食住行，「路貧貧殺人」，劇團走水路，戲箱佔了大部份船艙，眷屬和女演員蜷縮在船篷下，強充壯丁的馬師曾蹲在船頭風餐露宿，病得吐血不止。國恨家仇令父親抗戰到底的意志更堅強，一有機會就唱抗日戲，一有錢就抗日捐款。我聽得義憤填膺，問「小日本怎麼能欺負幾萬萬中國人？」父親深入淺出分析說：日寇飛機大炮航空母艦輕易消滅英軍，偷襲美軍⋯⋯我國軍的艦船飛機很快就被打光，陸軍數量不少但是坦克大炮差得遠，聽張發奎將軍說連迫擊炮和炮彈的鋼鐵質量也差得多，敵寇迫擊炮彈能炸毀碉堡，彈片殺傷幾丈方圓的人馬，國軍炮彈打不穿堡壘，彈片消滅不了幾個鬼子。因為大片國土淪喪，中國的兵員和糧食缺乏，馬師曾眼見國軍也吃不飽飯，少年和老弱也被徵兵，難怪日本鬼子拼刺刀以少勝多。

馬鼎盛在紀念馬師曾冥壽的晚會獻唱父親抗日名曲「賽龍奪錦」：「男兒衛國家，齊心要為國。衛國、為國，為國家謀自振。應該要槍不怕，不退後才可自振。去啦、去啦，為國家謀自振。望人地咪（不

要）侵犯，都應該決心共拒（他）相爭；共拒（他）相爭、共拒（他）相爭，誓死、誓死我地難以被他侵！」我聲明此曲是幼時常聽爸爸唱，但是並非他教的。所以把馬派名曲唱得走板跑調是馬鼎盛粵劇外行，但是馬師曾的愛國情懷，我不甘人後。

我在大學期間發表第一篇論文扣緊中日戰爭，論證一八九四年黃海大戰的結果並非中國喪失制海權。

雖然北洋艦隊在九月十七日損失了致遠等五艘艦，但是也重創了日本吉野等四艘戰艦。日本竭盡全力也打不沉清軍「鎮遠」「定遠」兩艘鐵甲艦。如果北洋艦隊遵循進攻原則，主動出海攻擊日軍，可以避免龜縮港內，陷於敵寇海陸夾攻坐以待斃。一九八九年馬鼎盛定居香港即參加「抗日聯合會」抗議日寇侵奪釣魚島的活動，到日本駐香港總領事館聲討日寇侵華罪行。我更正香港媒體慣用「請願」一詞，中國人對於死不認罪的日本只能是義正詞嚴的抗議。為了深入了解日本侵華的深層背景，馬鼎盛在東京靖國神社尋找甲級戰犯的蹤影，看到轟炸珍珠港的敵酋山本五十六的像，旁邊是一個士官，無名之輩。在日本人眼中，元帥同士兵的「神位」並無等級之分。所以六百萬日本官兵都是戰爭罪犯。今天不僅僅日本首相參拜靖國神社，平民百姓帶着男女兒童，身穿漂亮的和服來靖國神社做三、五、七歲祭。每年八月六日、九日廣島、長崎大事紀念所謂「原子爆炸受難者」，日本妄圖化身為二戰被難者而非侵略者。我一貫澄清盟軍原子彈轟炸日本合法、合理、合情；因為世界人民反法西斯戰爭是一場總體戰，日本八千萬軍民都是合法的作戰對象。美國空軍用燃燒彈消滅東京二十幾萬軍民，比炸死廣島長崎人更多，東京不敢紀念。日本政府本來準備用「一億玉碎」在本土頑抗到底，兩顆原子彈炸醒了天皇裕仁，懂得美國不介意用原子彈把日本城市一個個抹掉，日本再死幾百萬也沒有人可憐，所以趕快投降。美軍也省得再打兩年，死傷百萬盟軍。有人以為侵華是日本軍國主義的罪行，不關日本人民的事，我看大謬不然。幾百萬日軍大多數是農民、工人及

知識分子出身，他們親手侵佔中國領土，殺戮中國軍民，掠奪中華財富，日本全體國民享受勝利果實。日寇攻陷南京、大屠殺的同時，日本全國上下歡慶若狂。「人民」的符號不能是免死金牌，人民擁護了參加了侵略戰爭，一樣要付代價，要挨轟炸。

提到馬紅的情感，在文化大革命，極左思潮氾濫當中，馬師曾被作為封資修代表人物橫遭批判，在一些無產階級革命派眼中，連馬師曾的姓氏都成為反動勢力壓迫戲班員工的符號，非要把它從粵劇史冊鏟除乾淨而後快。後來才知道，道貌岸然的老革命因為生活作風問題而行政降級處分，更被老婆四處告狀趕出京城流落山區。蘇聯著名反修小說《葉爾紹夫兄弟》大反派「阿爾連采夫」式的偽君子也有臉對馬師曾說三道四。

一九八六年，省、港、澳粵劇界紀念薛覺先逝世三十週年演出活動期間，紅線女聽到有香港薛派人士貶低馬師曾，說他身後「無聲無臭」，即感到文化大革命流毒在海外仍然有市場，痛感有必要還馬派藝術一個公道。此後，在馬師曾誕辰九十週年、一百週年和一百一十週年，紅線女都大力推動粵劇界紀念演出及研討會等等活動，讓粵劇後輩及廣大觀眾知道馬師曾在粵劇以至中華文化的卓越貢獻。

# 第十九章：抗戰粵劇巡演

一九四三年，與紅線女同居；一九四四年二月，參加桂林「西南第一屆戲劇展覽」，結識田漢；十月，與梁婉媞離婚；梧州，二女兒馬淑明出生，母親產後失憶；一九四八年二月二十九日，長子馬鼎昌於香港誕生；四月宣佈馬、紅結縭；一九四九年三月十二日，次子馬鼎盛出生。

在鬱林演出一個多月，老馬的「抗戰粵劇團」有了司令長官黎行恕的護持，日子過得安穩，衙門不好惹，地痞難對付，卻沒有人敢來欺伶人。黎司令一調防，老馬也不再久留，戲班巡演的下一站是容縣。

容縣，地處廣西東南部，隸屬壯族自治區，雖為邊疆小縣城，卻是晉代古城，擁有一千七百多年歷史，既是沙田柚的原產地，更是中國「四大美女」之一——唐玄宗的寵妃楊玉環的故里。

你能想像嗎？

戲班一行人徒步出發，個個穿着淺黃色軍裝，站沒個軍人的站相，走沒個士兵的走相，而且還是男女插着花行走，老少不居，那樣子要多滑稽有多滑稽。

軍官王侯翔，負責給戲班分發軍服。他是第四戰區政治部少將主任秘書，黃埔軍校畢業生，曾是柳州出版的報紙《中正日報》的發行人，與老馬也漸漸成了朋友。

到了容縣，才發現，這裏像楊貴妃一樣的國色天香只出了一個，而那些叫不出名字的惡少倒是冒出來不少。

黃氏家族的「黃二少爺」，就是這座古老縣城的一霸。

他把戲班接到自己的豪華宅第，安置在後花園的彩繪閣樓中。戲班人無緣無故地受此禮遇，心裏很是忐忑。一打聽，原來「黃二少爺」是當地一個色狼，凡是戲班漂亮花旦到此，都要被他佔有，蹂躪。

這小地方的縣城，可不比大城市，盡顯「天高皇帝遠」的叢林法則，典型的弱肉強食。

老馬可真是倒霉，他又被驚出一身冷汗。

這「抗戰粵劇團」雖然名曰抗戰，但是弱不禁風的花旦最多，且個個如花似玉，進了一個「色狼窩」，那可怎麼了得？！

最讓老馬擔心的，當然是紅線女。

原因不用我說，紅線女實在太美了。她剛到這容縣地界，當地的人們就再不談論楊貴妃了，都說戲班裏有一個絕色佳人。

古代美人傾城傾國算甚麼，當今的紅線女足以震撼宇宙、顛倒乾坤。

但是，沒有人知道「紅線女」這個藝名是甚麼意思，即使到今天，時間過去了一個甲子，也還是沒有一個確定的說法。

這是馬師曾和紅線女之間的一個小秘密，它是偉大愛情的結晶和奇妙隱喻，當然不會有人知道，已經被他們兩人帶進了墳墓。

——她笑而不答。

鄺健廉，為甚麼起藝名「紅線」？

紅線女本人在接受記者採訪時，也含糊其辭。

當她被姨甥鄧原詢問：是「紅線盜俠」的意思吧？

「紅線盜俠」指唐代袁郊傳奇小說《紅線》。其中，侍婢為節度使薛嵩竊得金盒寶物震懾對手，使得另一藩將田承嗣不再飛揚跋扈，悔過自新。從而使兩地保其城池，萬人全其性命。

這樣一個故事雖好，卻難以讓人信服「藝名」所繫。

而真正的原因，在她八十二歲的耄耋之年稍有透露。可見《紅線女從藝七十年訪談錄》一書。她被問：「你很喜歡紅線女這個名字，是因為它那個『線』字？」

紅線女笑答：「那只是我自己說着玩玩而已啦……『線』字，就是人跟白水泉啦，泉不就是水嘍。」

但是，世間萬事萬物總歸都需要有個確切定義，不能不明不白。

出處在此，看官且聽我細細道來。

讀者一定見過老馬的書法作品吧，我們應該稱之為墨寶。

有一條幅書是這樣寫的：「惟大英雄能好色·；是真名士自風流。」

一般人，都會寫「惟大英雄能『本色』」，決不會像老馬這樣說「好色」。

正可謂：一字之差，真性立現。千年華夏，誰吐心言?!

這就是為甚麼我們的書名稱叫做——《千年一遇馬師曾》。

——現在，我們再講藝名「紅線女」的由來，你就非常好理解了。

前面講過，再敍無妨。

是夜，十萬大山的山谷幽深。

家有妻小的老馬和十九歲的少女酈健廉，兩人幕天席地，就在澗水邊的草叢舒舒服服地躺下，香草的氣味撲鼻，泉水的聲音動聽。

兩心相許，兩情相悅，綢繆束薪，纏綿不已。

一個時辰，又一個時辰……

一個蜜蜂嗡嚶；一個花枝亂顫。

一個虎嘯山崗威風凜凜；一個鹿驚林莽怯怯生生。

一個紅船畫舫搖蕩江湖多年的魚鷹；一個瓊花會館初出茅廬不日的小燕。前者老辣，後者嬌羞；魚鷹敏捷，小燕輕盈。

自是「騰蛟起鳳」的陣仗，遑論「倒海翻江」的聲腔。

正是：三千弱水，得配十萬大山。

待那玉山轟然崩塌，瓊海狂瀾激蕩過後，天地之間，頓時安寧，一切又都恢復了往常的平靜。

老馬累了，喘息未定，一邊揩汗一邊從兜裏掏出香煙和打火機。

鄺健廉看到老馬要點煙，驚慌地說：「小心山火！」

老馬詭秘地一笑：「你沒見『山火』剛剛熄滅?!」

——老馬此時，正是神仙一般感覺。

一個男人在世上行走一遭，你說說，還有甚麼樣的美事，比這個更好?!

於是，他悠哉悠哉，無比愜意地點燃一支煙，美滋滋地大吸了一口，吐出的煙圈，又全都被鄺健廉張開嘴吸了進去。

等到老馬再次用打火機點燃第二支煙時，夜色裏，借助這一點點光亮，他發現一條紅線……

這一條細細、彎彎、曲曲的紅線，在那一雙修長、雪白、細嫩的玉腿……在午夜月光的映襯下，顯得鮮明耀眼……

老馬俯下身來心疼地問：「疼嗎？」

鄺健廉嬌嗔地反問：「你說呢？」

老馬掐滅了那支煙，兩個人緊緊地抱在一起。

我們完全可以從老馬的兩首贈詩中，解讀這一「初夜」的浪漫美好。

其一：《明月夜——題贈鄺健廉》：

十萬大山千千結，一條紅線明月夜。今生今世身相許，是疼是愛難分別。

其二：《紅線牽——贈鄺健廉》：

白月高懸十萬山，青蔥幽谷千丈岩。不是黃鶯啼夜半，哪有一條紅線牽。

——現在，在容縣「黃二少爺」的後花園，老馬可再沒有心情賦詩。色迷迷的惡少已經虎視眈眈，紅線女和戲班其他花旦都處在危險邊緣。

聞聽「黃二少爺」要給老母祝壽，老馬先封了一份厚禮，再多方詢問來賓身份，想從中疏通一二。

適逢廣西省高等法院院長朱朝森由桂林趕來祝壽，老馬及時與之攀談，說明自己戲班的難處和擔憂，表示萬望法官大人作主，保護幾位花旦不受欺凌。

未想，高高在上的法官也無可奈何，無法管束惡少的行為，只能設計釜底抽薪之策，提供交通工具

「送客」。

——這已經是好大的面子和恩德。

老馬立刻將紅線女和幾位女演員硬生生地塞進一輛小轎車，由弟弟馬師贄護送，連向柳州逃離，免遭一劫。

老馬與戲班幾位女花旦們會合於壺城，暫時居住在《陣中日報》報社的廠棚裏，比較安全。

這家《陣中日報》，來頭不小，是李宗仁指揮的第五戰區主辦的一家抗戰報紙。其副刊上發表過老舍、臧克家、姚雪垠、艾蕪、安娥等文學作品。劇作家、詩人、記者安娥，是一位傳奇女子，其丈夫是《義勇軍進行曲》（國歌）作者田漢。

而田漢馬上就將在桂林成為老馬的朋友。

一劫。

第二天，開鑼之時，台上皆鬍眉，不見一粉黛。

「黃二少爺」怒火攻心，想要發作，無奈老母大壽喜慶第一，他再蠻橫無禮，也還要講究個孝道，只好假意逢迎，不得不滿臉堆笑。

柳州，位於廣西壯族自治區中北部，地形「三江四合，抱城如壺」，又稱「壺城」、「龍城」、「奇石城」，也有二千一百多年歷史。

唐宋八大家之一柳宗元曾為「柳州刺史」，並且客死異鄉，留下千秋文章《柳州八記》和人生足跡於此。亦有詩句：「海畔尖山似劍鋩，秋來處處割愁腸。若為化得身千億，散上峰頭望故鄉（見《與浩初上人同看山寄京華故交》）。」

老馬的「抗戰粵劇團」，在這裏住了一個多月。

演員們常睡地鋪，生活簡樸，除了會唱戲以外，與躲避戰亂的難民別無二致。好在演戲還有觀眾，當地粵籍人士居多。

柳江岸邊有座官員廣東酒樓，最適合宴請四方賓客。

老馬在與當地官員應酬中，認識了第四戰區司令長官張發奎。他曾經是北伐戰爭中攻佔武昌的「鐵軍」——第四軍軍長，也是一位抗日名將。遺憾的是，與詩人田漢擦肩而過。在老馬停留前後，田漢多次到此為共產黨領導的抗戰文藝演劇隊（話劇團體）籌劃工作，安排後勤等。一九三九年造訪，與時任五十四軍軍長陳烈交際，同遊古城，詩酒唱和；一九四四年蒞臨，招集龍城文化界包括各個演劇隊開會，發表演說，勉勵戰時同仁「再為中原着一鞭」。

完全是戰爭原因，讓這座偏遠城池吸引來一千中國文化人。

與老馬前腳後腳到來的，就有小說家巴金、畫家徐悲鴻、戲劇家夏衍、音樂家馬思聰、科學家李約瑟……

其中，徐悲鴻即興揮毫，畫出一幅期盼和平的《松鶴圖》；馬思聰則在喀斯特溶岩地貌的大龍潭邊，為難民演奏了世界鋼琴名曲《聖母頌》和他自己創作的樂曲《綏遠組曲》。

同樣，老馬的戲班上演的抗戰粵劇名作《洪承疇》也得到強烈的反響。

劇情高潮，在於演員唱到：

忠臣義士，雖死猶生，熱血頭顱喚起同胞千百萬，你來看，四方好漢，奮起抵抗，組建師旅

保河山。我官威猛，我軍威猛，哪個哪個敢冒犯？父老鄉親呼聲震天，要嚴懲那賊漢奸……

—— 每每聽到激昂的時候，觀眾起立高呼：

「打倒漢奸賣國賊！」

「打倒漢奸賣國賊！」

在四萬萬同胞的抗日戰爭中，在九百六十萬平方公里的抗日戰爭中，在整整漫長的八年抗日戰爭中，偌大的中國戲劇界，惟有馬師曾和他的粵劇戲班始終與國家民族同命運，始終為爭取抗戰勝利而鼓與呼。

馬師曾本人抗戰捐款的時間、次數、款項最多；

他為抗戰籌款義演戲劇最多，所跨地域最大，持續時間最長；

他所組建的「抗戰粵劇團」最具個人色彩、最獨立支撐，也最艱難。

他不像有些人只是在敵佔區安逸度日、最多也只是蓄鬚明志而已。他是真地冒着死亡的危險逃離戰爭淪陷地，不做亡國奴的赤子之心彪炳千秋，且在隻身無助的情況下組建「抗戰粵劇團」，跋山涉水，歷盡千辛萬苦地奔走呼號，只圖一個「換我河山」的神州夢圓！

他在抗日戰爭這個中華民族生死存亡的重大歷史關頭所做的一切，值得我們向他脫帽致敬、深深鞠躬！

廣西桂林，這一世界級的風景勝地，也曾經被日本軍隊的鐵蹄踐踏。

馬師曾和他的粵劇團到來的時候，戰火還沒有蔓延至此。

一九四四年二月十五日至五月九日，田漢、歐陽予倩、熊佛西、瞿白音、丁西林等籌備、組織了「西南第一屆戲劇展覽會」。

這次戲劇展覽會的規格很高，廣西省政府主席黃旭初擔任大會會長，國民黨要員李濟深、李宗仁、白崇禧、陳誠、蔣經國等被任命為大會的名譽會長和指導長。

來自廣東、廣西、雲南、湖南、江西等省三十二個文藝團體，近千名戲劇人參與大會。整個劇展分為三個單元：「戲劇演出展覽」、「戲劇資料展覽」、「戲劇工作者大會」。展演戲劇種類豐富，包括粵劇、桂劇、京劇、話劇、歌劇、活報劇、傀儡戲、獨幕劇、雜技、馬戲等，真讓桂林人過足了戲癮。

盛大的「西南劇展」開幕式，在桂林剛剛落成的廣西省立藝術館舉行。

「桂林山水甲天下」，詩人心地甲桂林。

老馬在這次「戲劇展會」中最大的收穫，就是遇到一生的知己——詩人兼劇作家田漢。

田漢（一八九八年三月十二日至一九六八年十二月十日），本名田壽昌，筆名田漢、陳瑜、伯鴻等，湖南省長沙縣人，劇作家、電影編劇、詩人、文藝批評家、文藝活動家、中國現代戲劇三大奠基人之一、國歌《義勇軍進行曲》的歌詞作者。早年留學日本，曾自命為「中國未來的易卜生」。一九六八年，不幸死於「文革」的監獄之中。

馬師曾與田漢，兩位詩人契友、戲劇知音，不惑相交，一見如故。

田漢早在一九二八年就同歐陽予倩為推進「新戲劇運動」多次到南京、杭州和廣州等地演出，只是與馬師曾緣慳一面。但他知道粵劇名伶馬師曾在省、港、澳的影響，影壇、劇壇大放異彩，深感他拋棄多年積蓄的萬貫家產、洋房汽車、舒適優越的生活環境，一門心思以抗日演劇為先，歷險偷渡澳門，決意穿過廣州灣「寸金橋」，率領「抗戰粵劇團」跋涉廉江河與十萬大山……他誇讚老馬和他的戲班是粵劇伶人的「義勇軍」，也是「義勇軍」所上演的廣東大戲。老馬得到田漢的讚許，比他得到第四戰區的委任狀和獎章要興奮得多，可以說大受鼓舞。在此後的抗戰歲月中，即便是日軍飛機在桂林、柳州、梧州等城市不斷投擲炸彈，老馬戲班的戲棚也依然屹立不倒，頭頂炮彈也沒有懼色，躲進防空洞隱蔽一下，再出來要繼續演出……

二人都出席天南地北文化人的「灕江雅集」，一同吟詩唱和，填詞作對，不亦樂乎。田漢的詞作《念奴嬌》，記述了他在馬師曾的家鄉——羊城的親身經歷，讀來親切感人，令老馬連連讚嘆：

五羊城外，鬧元宵，十里燈紅酒美。尋到沙基橋畔路，姊妹相遲久矣。浩月不來，春風陣陣，吹皺珠江水。待作長夜清遊，疍家船裏，有人綽約無比。

雙槳沙基橋下去，遠遠歌聲未已。碧血川流，彈丸雷發，猶記當年恥。凝眸沙面，綠榕魆魆如鬼。

另一首詩《七律，悼陳烈》，直接歌頌抗日名將、第五十四軍軍長、參加過「淞滬戰役」的將軍陳烈

（一九〇二年至一九四〇年），偏巧老馬也與其有一面之交：

粵北方傳智勇名，將軍又向越邊行。豈因兒女治生產，常為人民作抗爭。清血奈何無藥石，埋忠猶幸有佳城。絡絲日夜驚雷走，絕似翁源殺賊聲。

——當田漢見到因病去世的石經（陳烈，字石經）遺孀時，聞聽夫人說：「石經一生不治生產，兒女撫育非易事」，故有「豈因兒女治生產」的喟嘆。「翁源」，即翁源縣，位於廣東韶關之東北部，有「粵北南大門」之稱。陳烈曾經在這裏與日寇激戰。

老馬則吟誦《國事感懷》（三首）：

之一

重陽過後又端陽，處處烽煙處處傷。借問九州何日靜，夢常殺敵到沙場。

之二

天心難問仰雲霄，錦繡山河肆燃燒。羽檄傳來多失地，何時收復我憂焦。

何堪回首望遼東，老恨櫻花跨海雄。試看殘冬飄雪後，梅開依舊傲北風。

之三

他們之間的深摯友情。

雖然老馬對政治並不熱心、敬而遠之，而田漢對政治卻介入多些、較為關注，但是這一點兒也不妨礙他們之間的深摯友情。

因為，兩個人的共同點實在太多，他們都是十九世紀和二十世紀之交生人，相差不過兩歲，田漢稍長；他們都對古典文學情有獨鍾，好弄章句，喜歡吟詩作賦；他們也都是性情中人、尋花聖手，東方「大鼻子情聖」，都曾覺得南洋大家閨秀，陷入愛河，巧得不能再巧的是，各自心上人居然還都是當地女老師；他們同樣在私生活中風騷浪漫，不時出格，即便身處婚姻之中卻依然與情人公開同居，如此這般，經年有日；他們在一生中同樣經歷了四度婚姻，也都曾辦理協議離婚；他們也都曾被警方拘捕，銀鐺入獄，成為失去人身自由的階下囚，田漢於一九三五年二月坐牢，馬師曾也曾在一九三三年入監；他們都於一九三七年「七七」事變後，為國家民族存亡而奮起，進行勞軍演出，田漢創作了五幕話劇《盧溝橋》，馬師曾則撰寫了粵劇《洪承疇》；他們都勇赴國難，籌辦戰時戲劇團體，田漢和洪深一起組建了十支抗敵演劇隊，馬師曾也先後成立了「抗戰粵劇團」、「勝利粵劇團」；他們都是中國電影事業的早期開拓者，田漢於一九二六年在上海與唐槐秋創辦「南國電影劇社」，馬師曾則於一九三四年在香港與朱基汝合股創建「全球影片公司」；他們也都以戲劇藝術為生命，浸淫期間，忘我陶醉，乃至「王者」味道十足，田漢早年留學日本，曾經自詡為「中國未來的易卜生」；馬師曾壯歲巡演美國，被譽為「中國舞台的卓別林」。

498
499

古今中外，大凡文學家、藝術家總是個性突出，性格孤傲，彼此不屑、相互抵悟的情形常見，難得像馬師曾和田漢這樣幸運地一見而成莫逆之交，多年不變金蘭契友，一世相重，披肝瀝膽。我們能夠例舉的文壇「雙星」、藝苑「雙璧」的確不多，所能想到的僅有中國詩人李白和杜甫、德國詩人歌德和席勒……

馬、田桂林一別，再見面已經是十一年之後。

二十世紀四十年代初的幾年間，老馬和他的抗戰戲班巡演於粵桂兩省，並於一九四四年十月二十八日至十一月十日，親眼見證了「保衛大桂林」的整場戰役，儘管最終桂林陷落，但是粵劇伶人的愛國抗日義舉卻載入史冊。

此時，老馬的戲班已經由早期的「抗戰粵劇團」更名為「勝利粵劇團」，他們由廣東肇慶來到廣西這座美麗山城，演員陣容可觀，除了大老倌老馬以外，有了著名小生新細倫的加盟，再加上擔綱花旦紅線女的風頭正盛，大大贏得了桂地觀眾的好評。

——「馬調紅腔」，已經遠近聞名。

很快，桂林城頭戰雲密佈，日本軍隊兵臨城下。

由於日本人「偷襲珍珠港」招致美國參戰，美軍在太平洋戰爭中使日本陸軍節節敗退，海戰中也令倭寇艦隊遭受滅頂之災。因此，困獸猶鬥狀態下的日軍就更加瘋狂地發動了「桂柳戰役」，以圖通過局部戰役的勝利來扭轉整個敗局。

攻打桂林是其「一號作戰計劃」中的一個關鍵內容，意在打通一條自華北通向越南的南北交通線，以

彌補其海上交通線的徹底斷裂。

日軍第六方面軍司令官岡村寧次下令，主攻桂林的第十一軍團軍團長橫山勇中將實施作戰行動。日軍投入兵力十五萬人，中國守軍不過兩萬人。在人數和裝備同處劣勢，且沒有坦克，沒有空中支援的情況下，桂林守軍打出了血性，巷戰中，數千名敢死隊隊員身上綁着手榴彈和炸藥包，決不後退，戰至最後一人。中國軍隊以傷亡九千人的代價，使日軍傷亡六千餘人。這一戰，被稱為「最令日軍膽寒的戰役」。

戰前，老馬一馬當先，先就熱血沸騰。

他喊出「不惜千金，買獻殺敵刀」口號，自告奮勇地登台義獻金，並與進步人士、愛國青年一起，在廣場上召開市民大會，進行全城總動員，組織救護隊、招募衛生員，大聲疾呼「團結抗戰，保衛大桂林！」

就在桂林城陷落前兩天，他還在演唱《鬥氣姑爺》和《野花香》，並與陸軍上將、軍委會桂林辦公廳主任李濟深同車遊行，開展「良心獻金救國一元運動」，沿街勸捐。

值此敵軍壓境、城池難保的危難時刻，粵劇伶人表現出大無畏的英雄氣概，直到日軍進逼到城市郊區，距離市區不過幾公里的地方，且炮聲隆隆，震耳欲聾，老馬和他的「勝利粵劇團」才迫不得已搬遷、撤離。

但是，為時已晚，河流的渡船早已經悉數滿載、超額，即便持有桂林第一官員李濟深親筆批寫的條子，上面寫明「勝利粵劇團舟車優先」也還是無效，難以籌措到任何交通工具。而此刻，步槍和機關槍「嗒嗒」、「嗒嗒」的聲音，也聽得真真。

情急之下，老馬只得使用「放血療法」，破費了八萬元現金才勉強包租到三隻小艇，用來裝載全體演員和服裝道具等一併開拔。

當錢已付，人也登船，忽然被告知超載，岸上餘下二十多個戲箱被必須割捨。這讓老馬急得差點兒昏厥過去，他只好又掏出五萬元追加錢款，才獲准解纜放行。

這三艘小艇，滿載百十號人，搖搖晃晃，欲傾將傾，就這樣慢慢騰騰地行駛，向着一個叫做「平樂」的縣城進發。只是船上的老馬怎麼也平靜、樂和不起來。

甲板上，已經是人滿為患，船體稍微一經晃動，就可能有人被擠到水裏去。老馬自恃年富力強、體格不錯，選擇了最靠邊的位置，用一根粗粗的繩索將自己的身子和船舷捆綁在一道。這可是風吹不怕，船搖不怕，但長久這樣一個姿勢，人腰板再硬也受不了。而且夜晚的江上濕氣太重，人體溫度也隨着晝夜溫差而不定，顯然對於健康有害，而此後上岸就出現嚴重症狀，肺部感染，咳血不止，驚呆了隨行的老母親，也嚇壞了姣美的紅線女。

到了梧州，至少十天半月，老馬一直面色蒼白，臥床不起。

台柱子一塌，大戲難唱。戲班人一天不唱戲，財源就一天枯竭，眼看坐吃山空，群龍無首，主要演員中的女小生甘燕鳴、謝婉蘭等脫班他投，自謀生計。大棚散架，各奔東西。惟有紅線女殷勤呵護左右，形影不離。路遙知馬力，患難見真情，古人所言，良有以也。

一九四四年十月，老馬與第二任妻子梁婉嫻離婚。

他們當時所在的廣西梧州八步鎮的《八步日報》，刊登了離婚啟事。

馬、梁的婚姻維持了十年。

兩人離婚原因只有一個，那就是妻子梁婉娟，不能忍受自己的丈夫馬師曾，和他的情人紅線女住在一起。而且，這個情人已經臨產，馬上就要生出個小寶寶。

這是一個月內發生的兩件大事：

月初，老馬的妻子梁婉娟憤而離開，獨自回了香港，月底（三十日），他的情人紅線女就生下次女馬淑明。

十九歲的紅線女，身體瘦弱，戰亂漂泊，居無定所，飢一頓，飽一頓，戲班裏的人，哪個不是形容枯槁，面容憔悴。為生這頭胎寶貝女兒，紅線女也是拼了，差點喪失了性命。

她產後高燒，連續數日不見好轉。

老馬也不年輕了，還要跑山路，到十幾里外去抓藥。幸虧他雅好鑽研古籍，讀過些《黃帝內經》（作者不詳）、《備急千金藥方》（作者唐代孫思邈）之類，還能知道點兒偏方。

他買了人參、當歸等常用中藥回來，再把豬腰子切成片，與糯米、蔥白一起煮湯，一口一口地餵給情人。紅線女燒得不省人事，說不出話，但是，怪了，只要老馬一抱她起身，用小勺把中藥和滋補羹湯送到她的嘴邊，她的明眸一閃，盡是晶瑩淚花。

最糟糕的是，紅線女患了失憶症。

她會微笑，也會流淚，卻偏偏不認人了。

這可急煞老馬，在屋子裏團團轉，不知道怎麼辦才好。

要是在香港也好呀，有大醫院，中醫、西醫都有，只要你肯花錢，不愁請不到高明的大夫。可這是在廣西梧州，在湘、粵、桂三省交界處，號稱是交通便利通道，但是，哪兒都不挨哪兒！而這八步鎮呢，更是在山谷之間，閉塞不說，還窮困得缺醫少藥。

沒轍，老馬想了想，自己別的不會，就會唱戲，那就唱曲子給紅妹妹聽吧。說是紅妹妹，可要論歲數，做人家爹都帶拐彎。他比紅線女整整大了二十七歲。

老馬俯身在病床前，一天到晚甚麼也不幹了，就幹這一件事，輕聲哼唱，唱的是他們倆人的「定情劇」──粵劇《刁蠻公主憨駙馬》。

老馬知道一個人會忘記些甚麼，但是他不相信一個人會忘記愛。

無論我們愛誰，或是被誰所愛，都不會輕易忘記。

生命，賴以存活的，不是營養學家所列舉的五大營養素──蛋白質、脂肪、維生素、碳水化合物和礦物質，而是一個常常被人們忽略的關鍵元素──愛。

一天又一天，老馬總在紅線女的耳邊哼唱，那是戲劇故事中「刁蠻公主」和「憨駙馬」之間的愛，也是現實生活裏他和紅線女之間的愛。

從古到今，人世間的一切事物都在變，唯一不變的宇宙法則和定律就是一個字──愛。

這些唱詞對於紅線女來說，不僅曾經熟記，而且刻骨銘心。其中，大段大段都是老馬專門為她的演唱

千年一遇馬師曾

而量身定做，而她的嗓音宛如其人——清、脆、騷、甜……

道：

他接着以「憨駙馬（即三關大元帥）」的口氣，滑稽而又戲謔，調皮而又溫厚地對「刁蠻公主」唱

——老馬一人，把他和紅線女兩個人的對唱全都包了。

他新婚當晚竟誤了春宵負氣走出去，他膽敢依勢倔強不甘拜跪太不識趣。男兒，他居然說身為主帥，他居然以夫君自視，將我虐待冷落太不是，要我伶仃孤苦守閨帷。滿腔恨怨向誰提，銀燭光輝空燦爛，菱花空照美人兒，冷落了鴛鴦被。偏偏將我當侍婢任難為，天呀天，可知我身似鳳鳥被困在藩籬。天呀天，你忍心……

我這個丈夫還不如你，得一床單秋被，一張摺席在房前來伴你。冷得直打乞兒噴嚏，凍得我毛管全「咸企」。可憐我張床兜正兜正北風尾。今晚娶親本好事，有誰情願放棄。說甚麼「白髮齊眉」，「魚水難離」，甚麼「連枝連理」，「雙宿雙棲」，我沒這福氣。耳邊更鼓卻在催，怕到漏時仍是掛名夫妻。你再錯過就誤喜事兩不相宜。

——人間確有奇蹟，只是你要心誠！

——老馬的多日苦心和強烈信念，終於有了回報。

只見紅線女的嘴唇輕輕蠕動，他輕輕地，微弱地，細細地，柔柔地叫了一聲「老馬」。

她問：「我在哪兒？」

老馬含着眼淚說：「你在我這裏，我們在八步！」

紅線女好像明白了，她說：

老馬從頭到尾，慢慢地把她生下女兒後高燒，昏迷，失憶，以及他天天唱戲想把她喚醒的過程，全都一五一十地數說了一遍……

紅線女邊聽邊拭淚，一串串淚珠，掉落在枕邊，那分明是愛的珍珠，一顆又一顆，玲瓏剔透，在心靈裏串成了一條紅線……

紅線女用她那雙青葱玉手，輕輕在老馬的嘴唇上滑動，弄得老馬的身子一陣精靈，感到癢癢的……只聽好不容易醒來的「刁蠻公主」，半是自嘲，半是撒嬌地對夫君說：「人家怎麼會總是失憶呢?!你不覺得我是有意多失憶幾天，為的是多享受你殷勤呵護我的感覺。哪裏是一個公主呢，簡直像皇后一樣的感覺！你不知道，你這時是多麼迷人，真是溫柔極了，體貼極了。可不像你平時發起火來，那副張飛──張翼德怒吼，李逵──李旋風詐屍的樣子！再說，我也聽不夠你唱戲呀，專門為我一個人唱，我要你為我一個人唱一輩子！」

於是，他連聲說：「那當然了，我一輩子只為你一個人唱！」

老馬見到愛人醒來，歡天喜地像個孩子，他得意忘形，無論這時候紅線女對他說甚麼，他都會一口答應。

紅線女夢裏更生，意猶未盡，把她平時不便對老馬說出的話，全都傾吐出來。畢竟，她的年齡比老馬小了整整二十四週歲！

有一張拍攝於一九四五年的珍貴照片（紅線女抱着女兒）和上面的親筆「題跋」：「四十五年，這是在廣西八步僅留下的一張照片，女兒（馬淑明）六個月，我十七歲多。」

一九九八年，在香港市政局主辦《紅線女從影50週年紀念展》時：「我怎能忘記，一九四七年，第一次走到水銀燈下，攝影棚裏的一切，對於剛滿二十歲的我都顯得那樣新奇。當時的導演蘇怡，是南方一位資深老導演，循循善誘地引導我入戲。而我第一次面對鏡頭，居然一點也不畏懼。」

許多成就一番事業的人，都屬於早熟。而我第一次面對鏡頭，居然一點也不畏懼。一個人一生的成就，是大是小，取決於他從幾歲開始為自己的事情作主。

這是因為她的母親譚銀，不是丈夫鄺亦漁的正妻，而是小妾之一，稱作「銀彩」（另有一妾，名為蘇慶，曰「鳳彩」）。紅線女則是這個大家族中，十六個兄弟姐妹中的老末，即老幺，也是十個姐妹中的第十妹子。父親鄺亦漁，經營一家同仁堂和一個酒莊，富有而見多識廣，不想讓她學戲，固執地認為——「成戲不成人」。家庭關係複雜，母親處境微妙，因此她從小見多了，地位不如人所受的眼色和顏色，因而十分乖巧、機警，有一種小鹿易受驚嚇，而又格外敏銳、靈動的特質。何況她天賦異稟，美麗絕倫，聰慧無比，各方面都勝人一籌，待人接物就優游自信，一個眼神就能征服世界，所以她處世就比別人，更加多一層人性的深刻體驗。

紅線女，何不想與老馬相伴終生，恩愛百年?!

老馬一生中閱人無數，採花萬千。這裏的「萬千」，當然是虛誇着說，卻也不算太誇張。

想到這一點，紅線女就進一步探問老馬的心思⋯

「今生，無論我們將來怎樣，我都會愛你，是你救了我的生命！現在，我好像懂了，怪不得你身邊

總是不缺女人，你不光會勾人，你還會疼人啊！人家是三妻四妾，你可好，『唔啱啦（廣東方言：你好啦）』！你就告訴我吧，你有過多少個女人？都是甚麼樣的？胖的，瘦的，高的，矮的，白的，黑的⋯⋯我都想知道⋯⋯」

老馬，對於這樣的問題，並不覺得陌生，問的人實在是太多啦！幾乎每遇到一個新歡，都會問同一個問題——「你有過多少女人？」女人，大多數學不太好，但是，卻偏偏就喜歡問這樣的數學題！

老馬略加思索，無奈地自言自語，還用自己的手不住地比劃⋯「多少？多少？好啦，我知道你爸爸生了十六個娃！六個小子，十個閨女！多福氣，多氣派呀！我老馬，比不上啊！我費了大勁，到現在，都往知天命數了，不也才落下兩個梳小辮兒的，一個七歲，一個才生下，連一個接替我家香火的人都沒有！你說說我，多少算多？多少算少呢？！」

——老馬，忽然間意識到自己走足嘴，怎麼表示出生男重生女呢？！

他趕快修改「台詞」：「我現在不發愁了！」

紅線女問：「為甚麼？」

老馬說：「不愁咱家冷清了，一想啊？三個女人一台戲，我有了兩個女兒，再加上一個剛剛睡醒的媽，不正好可以組一個戲班嗎？！」

紅線女幸福地笑了，笑得好開心，她早已經忘了剛才問了老馬甚麼問題，到底也沒有弄清老馬的「粉絲女軍團」編制如何，人數幾何。她攥起一雙白嫩光滑的小拳頭，使勁兒地捶老馬的前胸，如同戲班的鑼鼓手，敲打起來絕不惜力。

痛苦，總是來得很快；幸福，則會來得稍遲。

一九四五年，是中華民族元氣復甦的一年。

八月十五日，馬師曾、紅線女和他倆擔綱的「勝利粵劇團」在廣西八步，從電台裏聽到了「日本投降」的消息：「日本政府通過瑞士、瑞典轉中、美、英、蘇四國，表示願意接受《波茨坦宣言》（中、美、英三國聯合公告），無條件投降。」

前一晚，日本天皇在廣播中發表《終戰詔書》：「朕深鑒於世界大勢及帝國之現狀，欲採取非常之措施，收拾時局，茲告爾等臣民，朕已飭令帝國政府通告美、英、中、蘇四國，願接受其聯合公告。」值得玩味的是，日本天皇只宣佈「帝國之所以向美英兩國宣戰，實亦為希求帝國之自存於安定而出此」云云，並未提及對中國宣戰。

事實上，一開始中日兩國也的確只是開戰而並未宣戰，直到一九四一年十二月九日（十二月七日「珍珠港事件」後，八日美、英對日宣戰），中國才發佈《中華民國政府對日宣戰佈告》，但是，日本政府卻未應戰。

與老馬後來的命運息息相關的一件事，是母親王文昱帶着他和紅線女去八步西街，拜訪了廣東佛山同鄉、民主革命家、政治活動家何香凝（一八七八年至一九七二年）。

何女士是孫中山的追隨者、廖仲愷的夫人，廖承志的母親，也是一位著名書畫家。她生於香港，留學日本，領導婦女革命。而老馬的母親創辦女子師範學校、開展婦女教育，與何女士頗有共同語言，且兩人基本同齡（相差一歲）。一九四九年後，馬、紅二人成為中國共產黨的統戰對象，並爭取讓他們回到大陸

為國家文化建設，尤其是戲劇事業效力，在此鋪墊下一塊基石。

一九四七年，是當時馬師曾的妻子紅線女的電影元年。是年，馬師曾、紅線女作為台柱的「勝利劇團」，在「二戰」後的香港演出，但粵劇舞台的境況經過「淪陷時期」的蕭條，已經大不如前。

對他們二人的利好消息，是電影市場的相對火爆。

八月二十七日，他們倆人主演的影片《藕斷絲連》（Unforgettable love）公映，這是一部由老馬編撰的粵劇改編的影片，可謂典型地夫唱婦隨，也是紅線女的銀幕處女作。緊接着，同屬馬、紅「夫妻店」模式的電影《我為卿狂》（I'm crazy about you）上演，同樣引起轟動。

四十年代的香港，演藝界有一個有趣的定律：「伶而優則影。」

其粵劇行影劇「兩棲」的受惠者多多，最先是馬師曾、薛覺先、譚蘭卿、唐雪卿、伊秋水、子喉七、半日安、廖俠懷、鄧碧雲、葉弗弱、廖夢覺、劉克宣等等，後來又有了獨霸銀幕「花旦」的紅線女。

香港粵劇和影視的互補關係，是一種獨特的地域文化現象，正像達觀人士所分析：「香港影視史的時間軸再前推一點，粵劇界就是半個娛樂圈，粵劇泰斗無一不是紅極一時的巨星。毫不誇張地說，所謂港片風華，其實繼承了粵劇浩浩蕩蕩的戲寶遺產（阿柒·文）」。

一九九七年，正當香港回歸的喜慶歡歌中，香港市政局主辦了《銀幕艷影──紅線女從影五十週年紀念展》，不幸的是，此時老馬已經離世三十三年。古稀之年的紅線女曾深情回顧，往事依依：「我愛香港。香港是哺育我成長的搖籃，香港是我藝術的發祥地。幾十年來，我常常為其魂牽夢繞──這顆

東方明珠在我心中所佔據的位置，沒有任何東西可以代替。那裏，深深地留着我人生路上的一行行軌

跡……

「我怎能忘記一九四七年，第一次走到水銀燈下，攝影棚裏的一切，對於剛滿二十歲的我都顯得那樣新奇。當時的導演蘇怡是南方一位資深老導演，循循善誘地引導我入戲。而我第一次面對鏡頭，居然一點兒不畏懼。導演一聲『Camera』，我亦能按照他的要求，投入到規定情景中，化身於角色裏。

「第一次拍電影，就同時拍《我為卿狂》和《藕斷絲連》，兩部戲又都是叫好又叫座的粵劇劇目改編的。在舞台、在銀幕，都由馬師曾大哥和我擔綱主演。從此，我與電影結下不解之緣，成為舞台與銀幕的兩棲演員。從一九四七年至一九五五年，接連拍了過百部影片，其中給我印象較深的有《家家戶戶》、《秋》、《原野》、《人道》、《火》、《我是一個女人》、《五姊妹》、《一代名花》、《地久天長》、《玉梨魂》、《姐妹花》、《胭脂虎》、《慈母淚》……電影賦予我的絕不僅僅是名利，它最使我迷戀、珍惜的是，它就像一面鏡子，忠實地記錄下我的每一次表演，既可以看到何處有長進，又可以看到哪裏有不足，敦促我向更美的境界進取。電影教會我把握體驗和體現之間微妙的關係，潛移默化地滋潤、豐富了我的舞台表演藝術。」

——紅線女一生拍攝影片百部之多，從粵劇舞台到電影銀幕之間的牽線人，是夫君馬師曾。

一九四八年，是馬師曾和紅線女結縭之年。

同年，馬、紅兩人的第二個孩子、第一個兒子馬鼎昌，在香港的養和醫院出生。

老馬在香港西營盤石塘咀的一家廣州酒家設宴，既為兒子彌月誌慶，亦為自己和紅線女喜結連理而宴

客。豪華酒家的整個三層樓，坐滿了親朋好友和各界名流，包括粵劇伶人和電影明星。馬家上下幾輩人，皆聽從其母親王文昱的訓諭，大家都稱呼老馬的第三次婚姻中的妻子──紅線女為「福少奶」。

──馬、紅二人，同居六年，生了一雙兒女之後才正式宣告結婚。

這要不是兩個同等浪漫、豁達、非常之人，是絕對做不到的事情，甚至連想都想不到。藝術家異於常人，其距離何止十萬八千里，由此可見一斑。

愛情的果實，嚦裏啪啦地從樹上掉下來。

長子馬鼎昌落生還不到一年，十一個月後，次子馬鼎盛又呱呱墜地。

一九四九年三月十二日，馬、紅愛子，如今已經大名鼎鼎的香港軍事評論員、鳳凰衛視主播、中國近代軍事史學會會員、廣東省社會科學院客席研究員──馬鼎盛來到了世間。

馬鼎盛一出生，似乎就預示着國家要出大事、歷史的進程要發生巨變。僅僅半年後，十月一日，中華人民共和國成立。正像其生父的出生，曾經為我們活生生地帶來一個偉大的新世紀──二十世紀一樣。

你若問馬鼎盛，父親有何教誨？

他記得很清楚，父親對他說：「君子之澤，五世而斬；小人之澤，五世而斬。余未得為孔子徒也，予私淑諸人也」（見《孟子・離婁章句下》）。

馬、紅最小的兒子、中山大學歷史系畢業的馬鼎盛，深知「君子之澤，五世而斬」的含義。

他也懂得父親的良苦用心，不能讓一個品德高尚、卓犖人間的君子的偉業，腰斬於後世不肖子孫。

於是，他本人雖然經歷坎坷，不能讓一個品德高尚、卓犖人間的君子的偉業，腰斬於後世不肖子孫。

恢復後，他發奮努力進入高等學府深造，之後於電視媒體主持和軍事學術研究兩方面皆有收穫，出版《國共對峙50年軍備圖錄——台海戰線東移》、《馬眼兵書》、《馬鼎盛紙上談兵》、《軍情觀察系列》、《誰能打贏下一次戰爭》、《中國面臨8場戰爭》等書籍，著述等身，終於成就了自己的一番事業，延續了馬家書香門第的香火，足以告慰父母的在天之靈。

有詩為證，《馬師曾紅線女鼎盛相傳》（藏頭詩）：

馬腔聲震粵劇壇，師尊黎庶在人間。

曾仿挑夫檸檬喉，紅伶高蹈壯河山。

線條柔美歌嘹亮，女子掃眉九重天。

鼎鼎大名唯伉儷，盛世流芳醉梨園。

相逢緣分三生幸，傳奇撰就此詩篇。

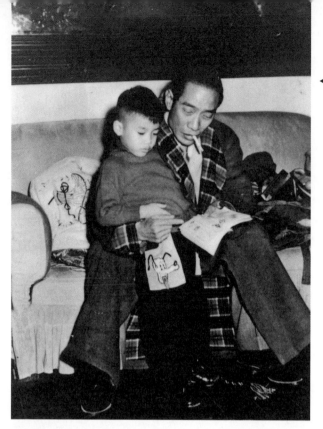

▶ 馬師曾給幼子馬
鼎盛講故事。既
有中華傳統的
「孔融讓梨」、
「曹沖稱象」，
也有西方的「國
王的新衣」和
「白雪公主」。
父親講得生動活
潑，要求我們能
講給祖母聽。

▼紅線女、馬師
曾、薛覺先
「真善美劇
團」開鑼。
（紅中心供）

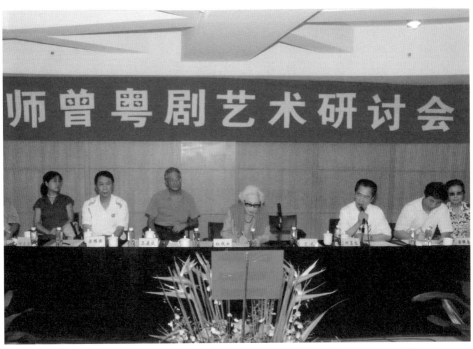

▲廣州紀念馬師曾百歲誕辰研討會，紅線女（中）、馬鼎盛（紅線女左），我發言主題是《愛國愛民文藝人馬師曾》，與眾不同的是把父親的文人身份擺在藝人之前。

▲馬師曾珍藏私章「學而優」，是他的連襟葉子修1944年贈。

# 馬鼎盛 識：老馬的戲功

一九五二年母親拍攝電影《鸞鳳和鳴》，她扮演鄉下妹，反抗大都市「道德協會會長」逼婚，在隆重的婚禮上連唱帶鬧，終於同張瑛扮演的情人結婚。在滿堂賓客中一個西服革履的小男孩坐在太師椅上，有兩三個鏡頭掃過，本來以為這是馬鼎盛三歲的銀屏處女作，最近才知道我早就和父母親拍過電影，而且是名正言順的男一號。

一九四九年四月十二日，父親母親大排宴席，遍請香港的南國影星，順手拍了電影《馬師曾紅線女公子彌月慶典》，也是借湯餅會聯誼親友的盛意。英文名稱 *One-month-old Celebration of Emoji Ma Sitsang and Hung Sin-nui's Baby* 的片中盡見當日星光熠熠。據香港電影數項934號介紹：該片首映日期一九四九年四月二十七日。剛滿月的馬鼎盛身邊圍繞粒粒都是天王巨星，不能盡數；跟着粵劇丑生李海泉隨喜的兒子李小龍才八歲半。香港電影資料館存有該影片的記錄，可惜沒有拷貝。母親後來對我說，生你姐姐那時兵荒馬亂沒有湯餅會，趁你滿月遍請高朋滿座等於補辦我們馬紅一場婚宴。確實，當年香港的大舞台、大屏幕正是馬師曾紅線女縱橫馳騁的小天地。

嚴父，父親馬師曾絕對是一個嚴父。七歲之前，我不記得父親對我笑過。他給我的問題永遠只有兩個：1、功課做好了嗎？2、今天做錯甚麼了？我的回答多數是負面的。父親怎麼笑得出來？

一九五六年春節，大年初二，那是孩子們最放肆的節日，不用做功課，也不用怕長輩責罵。當然還有一封「利是」買五花八門的炮竹，最便宜最好玩的是「金錢炮」。小朋友互相投擲，瘋狂地追逐打鬧，得意忘形的我繞過樓梯底，用力摔出一顆金錢炮，正中父親的褲襠。龍眼大小的金錢炮在筆挺的西褲紐扣處炸開，耀眼的火花爆出一團碎砂，在我眼中定格。

「衰仔，你唔想要細佬啊！」爸爸笑着説，他的眼裏都是笑，神一般的父親對我笑了，天下孩子都有一個爸爸。

抗日戰爭勝利後，馬師曾全家重返曾經淪陷日寇鐵蹄三年零八個月的香港。年近古稀的老母親同他一起熬過顛沛流離的一千個日日夜夜，父親一心要侍奉慈母安度晚年。老輩子有句話「五十不見孫，至死不松心」，馬師曾知天命前夕，三百八十天之內接連弄璋之喜，馬母王太夫人更是喜心翻倒。我記得阿嫲一手一個攬着哥哥和我的時刻，不是合影全家福，而是看電影。去電影院是不可能了，爸爸親自架設家庭小電影機，專場放映給祖母觀賞。我們最愛看《獅虎鬥》，放多少遍也樂此不疲。然後下「鬥獸棋」，如果能哄得嫲嫲下一盤，父親重重有賞——讓我們車馬炮殺一盤象棋——祖母最愜意的一刻。

517

# 第二十章：周總理譽馬紅回歸

一九五五年一月一日，提攜小老鄉李小龍，拍攝電影《愛》（上集）公映：三月二日，與紅線女協議離婚；十月一日，天安門觀禮：十一月，回廣州定居：一九五六年任廣東粵劇團團長，周總理讚譽：「現在，馬師曾回來了，氣象就更不同了，更提高了」。

在數千年中國歷史上，到了十九世紀和二十世紀之交，出現了一個由華夏精英構成的「廣東現象」。

近代廣東人，對中華民族在世界上崛起居功至偉。

先有康南海——康有為和梁任公——梁啟超發動「戊戌變法」，後有孫逸仙——孫中山三十年勵精圖治，創建現代國家共和體制，「起共和而終兩千年封建帝制」，成為臨時大總統。

我們只說這兩件影響中國社會進步歷程的事情，竟然都是嶺南人的傑作，粵海人的驕傲。

況且，還有「太平天國」之洪秀全、「甲午海戰」之鄧世昌、《盛世危言》之鄭觀應、《日本國志》之黃遵憲、「京張鐵路」之詹天佑、黃埔軍校之葉劍英、北伐戰爭之鄧銘樞、「抗日戰爭」之蔡廷鍇、「四庫洋行」之謝晉元、統戰工作之廖承志……

當然，也有我們下面要介紹的馬師曾的同鄉小老弟、世界級影壇武打巨星李小龍。

李小龍（一九四○年十一月二十七日至一九七三年七月二十日），原名李振藩，乃粵劇演員李海泉之子，師承武術家葉問，是中國武術技擊家、國際武打巨星，截拳道創始人。他出生於美國加州舊金山，祖籍中國廣東順德市均安鎮，曾獲得香港電影金像獎終生成就獎。——這其中就有馬師曾的提攜和幫助。

老馬在李小龍尚且稚嫩時，就帶着他和成年人一道拍電影。

十四歲的李小龍，榮幸地和大他整整四十歲的老先輩馬師曾一起演戲，拍攝了黑白影片《愛》（上集），並於一九五五年一月一日首映。

老馬在片中飾演一位武術家父親，他一招一式地親自教給扮演兒子的李小龍武藝。這麼說來，馬師曾還算是李小龍的功夫師傅呢。

有人統計，李小龍一共拍攝了二十二部粵劇電影，包括《精武門》、《猛龍過江》、《龍爭虎鬥》

等，被稱為世界「功夫電影」的至尊王者。然而，人們但知李小龍是東方傳奇式的武打巨星，卻不曉得他

還是畫家、詩人和智者。他自己獨創了一種拳法——「截拳道」，並且提出了自己的功夫學說：

「以無法為有法；以無限為有限。」

他也從拳法技擊聯想到一種水的哲學，可為世人的座右銘：「做水。水有自己的四個原則：堅如冰，

流如水，聚如露，散如霧。像水一樣，無體無形。如果你把水放在杯子裏，它變成杯子；如果你把水放在

瓶子裏，它變成瓶子；如果你把水放在茶壺裏，它變成茶壺。水可以流動，亦可衝擊。像水一樣吧，我的

朋友。」

一九五五年三月二日，馬師曾和紅線女在香港中環的關祖堯律師事務所協議離婚。

馬、紅離異，是一個永久之謎。

——像這樣知名的一對藝術家夫妻分道揚鑣，本該是多少新聞媒體，尤其是「狗仔隊」追蹤的爆料，

但是，至今沒有人能說清其中原委。

年初，紅線女拍愛情電影與英俊小生黃河搭檔，假戲真做，紅杏出牆的艷事，不算新聞，但是，此番

桃色事件，能否構成馬、紅解除婚姻的關鍵因素不得而知。

演員黃河，原名黃世傑。當時他正年輕，一身陽光，爽朗上進。二十八歲的紅線女對他一見鍾情，尤

其愛他體格強壯，坦克一般，性格卻文質彬彬，紳士派頭，沒有任何一般演員常見的習性和不良嗜好，既

不吸煙，也不賭錢，惟有沉迷電影藝術，且獨身一人，生活簡單，平時顯得很是孤寂。

黃河因拍攝粵語電影《富貴浮雲》而結識紅線女，卻因爽約令後者十分不滿，乃至一對激情情侶，漠然分手。

九月中秋，紅線女在廣東省長陶鑄的關照下，接到北京方面的國慶觀禮邀請時，叮囑黃河留在香港，哪也別去，等待自己返回，並且特別說到「不要去台灣」。黃河滿口答應，非常爽快。

可是，一個月後，當紅線女回到香港時，黃河卻到了台灣拍戲。——這讓前者大失所望。

紅線女熱愛大陸，她曾慨嘆：「我回來的太晚了！」

她參加了天安門國慶觀禮，受到周恩來總理接見，與廖仲愷夫人何香凝共進晚宴，且有副總理陳毅、廖承志作陪⋯⋯

——這讓她決意投入共和國的溫暖懷抱。

一切都是高規格的禮遇。

關鍵是，她得到省長陶鑄關於優厚待遇的許願：「回來後，生活待遇不變，政治待遇不低於薛覺先（即作為全國政協委員），從事粵劇，但每年可拍一部電影」。

再繼續說黃、紅之戀。

顯然，黃河不會是有意忤逆紅線女。

後者是香港影后，尊貴而高傲，誰能不感佩、欽敬？！更何況是一個熱戀中的男子。

而黃河身為電影明星，去台灣拍電影也是正差，好在不是去和別人約會。紅線女本不該揪住此事不放。礙於當時通訊不便，尤其是大陸和台灣通電不便，更不能怪黃河不打招呼。那麼，想必紅、黃二人最

終決絕分開，另有原因。──我們不去妄加揣測。

總之，黃河赴台，拍攝電影《日月潭之戀》，讓紅線女失落萬分，她那原本火熱的心頭被潑了一盆冷水，再也無法燃燒一星星火苗。紅線女說，這是背信棄義，並認為：「過去幾個月來所了解到的黃河，都只是一些非常表面的東西。」

而事實上，黃河那邊，實在放不下心目中燦若粵海雲霞、恍如崑崙玉女的紅線女。他也不顧政治信仰和價值觀念的差異或錯位，風風火火地買一張船票，甚至不顧個人安危（被誤認為美蔣特務抓起來），竟然膽大包天地隻身從香港跑到廣州，若有不甘、實為難棄地繼續追求紅線女。

無須多言，紅線女已經是異常冷靜，清醒無比，任憑黃河沸騰，咆哮發瘋……

演藝界的大明星，基本上沒有個人隱私，他們的情事被媒體渲染、放大，每每成為人們茶餘飯後的談資，有時還是藝術市場營銷的策略和行為。

可是，人們萬萬想不到，此事──紅、黃或黃、紅的戀情，還驚動了中南海，驚動了毛澤東主席。

古往今來，無問西東：美，是世界上最大的特權，可令千古帝王折腰，能讓萬里河山變色。

一九五六年的春夏之交，馬師曾、紅線女率領廣東省粵劇團晉京演出。

毛澤東主席前來觀看了由馬、紅主演的粵劇《搜書院》，尤其對紅線女的「紅腔」印象深刻，連連讚好。

更加另人意想不到的是，一九五八年十二月一日，毛澤東主席給紅線女寫了一封親筆信。其中，就直接點名，說到了這段「黃紅之戀」：「一九五七年，香港有一些人罵紅線女，我看了高興，其中有黃河。

他罵的是他自己，他説他要滅亡了。果然，已經在地球上被掃掉，不見了所謂黃河。而紅線女則活着，再活着，變成了勞動人民的紅線女。」

順便提及，毛澤東主席很欣賞紅線女，對這位「影劇兩棲皇后」很是看中，對她有「三請」之誼：請她吃飯，請她游泳，請她跳舞。更為特殊的待遇是，專門為她題贈兩幅墨寶。

偉大領袖毛澤東題字，一幅也就算了，兩幅實屬罕見。

其中，一幅字的內容是魯迅詩句——「橫眉冷對千夫指，俯首甘為孺子牛」。另一幅字，就是詩人領袖非常少見的大白話——「活着，再活着，更活着，變成了勞動人民的紅線女。」

世界之大，無奇不有。

馬師曾、紅線女的傳奇卻互古未遇。

他們兩人皆為天下名伶，已經讓人稱奇。更為奇絕的是，無論他們結繩解繩，依舊出雙入對，尤其在戲劇舞台上，仍然合作得天衣無縫。這讓人懷疑他們之間根本就沒有裂痕，無論是感情上還是心理上，都是一直彼此傾慕，欽悦。總之，他倆是彼此彼此，而非於是於是……

正像他們的愛情和婚姻，曾經讓世人艷羨一樣；他們的離婚和分手，也同樣堪為經典的範例。——這是因為，他們始終互相敬重，非但彼此之間不出齟齬和惡語，而且盡是由衷地讚美和褒獎。一對高尚、優雅的離異者的風度和修養，堪為舉世人倫的楷模。

於是，我們終於從他們的身上得到一種珍貴而感奮的啓迪：

兩位天才心心相印，非世俗可以望其項背。他們曾為伉儷，永遠伉儷，只會結合，不存在分離。因為

融為一體而無法分離；因為互為彼此而終生一體。上帝造就了一個人世界中的兩個人世界裏的一個人。還造就了屬於他和她，甚至分不出他和她的永恆之愛。

一生，掰着手指頭，數不出幾個優雅的人。優雅，是最大的奢侈。它需要的東西太多太多，至少需要足夠的財富，足夠的品德，足夠的知識和修養，更重要的是足夠的愛。而我們之中的大多數人，都顯出捉襟見肘的窘迫，我們有的是足夠多的不滿、牢騷、疑惑和抱怨。

無論如何，令人倍感驚奇、萬分詫異的是：

馬、紅兩人離而不棄，分而常聚，出雙入對，同台唱曲，攜手創作，越發親密。

三月剛剛離婚，五月就上映他們二人主演的影片《兩地相思》（The woman between），九月他們又一同從廣州出發，搭乘火車前往北京，參加十月一日將要舉行的國慶六週年觀禮活動。

此前，老馬接到老友田漢的親筆信，信函是由《大公報》報社社長費彝民轉交的。

大意是希望他回歸大陸懷抱，共同繁盛新中國文藝舞台，並稱這是周恩來總理親自過問的，點着名說「愛國藝人馬師曾」，是一位在特邀之列的嘉賓。

愛國藝人，確實不假，粵劇名伶馬師曾對中華民族一顆赤子之心，經歷過殘酷戰爭的考驗，精誠之至，蒼天可鑒。

九月三十日，正是首都北京秋高氣爽的時節，周恩來總理在位於長安街的北京飯店宴請國慶觀禮代表。老馬與田漢重逢分外歡喜，同時還見到了夏衍、茅盾、歐陽予倩、梅蘭芳、曹禺、程硯秋、馬連良等

諸多文化藝術界人士。廣東省省長、省委書記陶鑄也和老馬交談，表示希望他回到自己的家鄉廣州，繼續從事他一生熱愛的粵劇事業。

十二月，老馬租賃廣州市珠海北路倉前新街八號的兩層樓房（二、三層），安頓好自己的家人。

歲末，老馬和紅線女一同在廣州市嶺南文化宮（今文化公園）中心台演唱，表演的是粵劇《昭君出塞》中「出塞」一折，時隔五六年，共計三萬多觀眾再會一雙粵劇名伶，家鄉的新老戲迷為二人的風采叫好。

一九五六年，五月，馬師曾和紅線女率廣東粵劇團進北京，上演《搜書院》、《昭君出塞》（折子戲）等粵劇，劉少奇、周恩來等國家領導人觀看了演出，中國劇協專門召開作品研討會，夏衍、田漢、梅蘭芳、歐陽予倩、阿甲、葉恭綽、伊兵、張真、何為、龔和德等首都文藝界知名人士四十多人出席。

在報刊撰文讚揚馬、紅主演《搜書院》藝術成就的作者，個個都是中國戲劇界領袖、泰斗。這在現代戲劇史上實屬罕見，惟一合理的解釋，就是馬、紅二人是整個古今梨園的現象級人物。

梅蘭芳的文章題目是——〈動人的喜劇《搜書院》〉，他說：「（二十九歲）紅線女扮演的翠蓮，表現出一個剛烈而又靦覥可愛的少女形象，在體現劇本所揭示人物思想矛盾的發展，更是深刻。她在柴房一場的獨唱，表面上好像沒有一個身段，其實處處是身段，時時有『脆頭』。書房和最後一場兩人『合扇』的身段都很優美精煉。唱腔運用着正確的發音方法，並且也富有感情。」

歐陽予倩以〈談廣東粵劇團演出的《搜書院》〉為題；葉恭綽則直呼——〈粵劇改革的新成就〉；阿

甲（京劇《紅燈記》作者）寫了〈看廣東粵劇團演出的《搜書院》〉；伊兵讚嘆〈《搜書院》粵劇改革的

里程碑〉……

周恩來總理為廣東粵劇團題詞：「批判性地接受民族文化遺產，創造性地發展地方戲曲音樂，使祖國

的文化藝術放出新的光彩。」

年底，馬、紅還聯袂演出了一部粵劇影片《搜書院》，在廣東粵劇歷史上值得大書特書一筆。

這部彩色舞台藝術片用粵語對白，由上海電影製片廠拍攝，公映後在國內大大提高了粵劇的聲望。

故事情節誘人，取材於民間傳說，講的是重陽佳節時，瓊台書院學生張逸民與鎮台府丫鬟翠蓮相識、

相戀。鎮台夫人感到翠蓮有了私情，但被羞怯的丫鬟矢口否認。得知道台（清代官名，即省與府之間的長

官）要納自己為妾，翠蓮連夜逃出鎮台府。幸虧瓊台書院掌教謝寶，幫助翠蓮來到書院與張逸民相會。鎮

台聞訊帶兵包圍書院，謝寶拒絕鎮台搜查。最終，翠蓮與張逸民在謝寶成全下，遠走高飛。

片中，老馬的表演瀟灑飄逸，唱腔渾厚蒼涼；紅線女的身姿靚麗，聲線異常清新柔美，簡直迷倒了大

江南北的所有觀眾，尤其讓北方人看了如癡如醉。這其中包括許多文藝界的名流，如詩人、戲劇家田漢、

戲劇家歐陽予倩、京劇藝術家梅蘭芳、書畫家葉恭綽、戲劇教育家張庚、戲劇理論家劉厚生、戲劇評論家

郭漢城等，他們撰文題詞，不吝讚美。

馬、紅的好友田漢為之賦詩一首，主要是稱頌紅線女的演技，為已經掀起的一股「粵劇熱」而加溫。

此詩的標題是《看〈搜書院〉贈紅線女》，情致殷殷，款款道來：

五羊城看搜書院，故事來從五指山。暗把風箏寄漂泊，不因鐵甲屈貞嫺。

歌傾南國劉三妹，舞妙唐宮謝阿蠻。爭及摩登紅線女，佳章一出動人寰。

——

詩中，田漢特別提到歷史上著名的兩廣民歌皇后劉三姐，也說到唐代宮廷舞蹈家、善於跳「凌波舞」的謝阿蠻，最後，詩人說「摩登紅線女」，比之勝出不知多少，感天動地。

一九五六年，對老馬來說，最值得記憶的事情，就是在五月二十四日，國務院文化部和中國戲劇家協會組織召開的崑曲《十五貫》座談會上，國家總理對他舞台藝術的充份肯定與評價。

周恩來總理說：「一九五四年我看了粵劇，演得比較好，有很大進步。現在行家馬師曾回來了，氣象就更不同了，更提高了。崑曲是『江南蘭花』，粵劇是『南國紅豆』。」

同年六月，老馬和紅線女一同率領廣東粵劇團前往上海，演出粵劇《搜書院》。之後，又拍攝同名彩色粵劇藝術電影，由上海電影製片廠製作，徐韜導演。兩個兒子——八歲的馬鼎昌和七歲的馬鼎盛，以及十九歲的女兒馬淑述都到劇組探班，看望父母，一家人其樂融融。

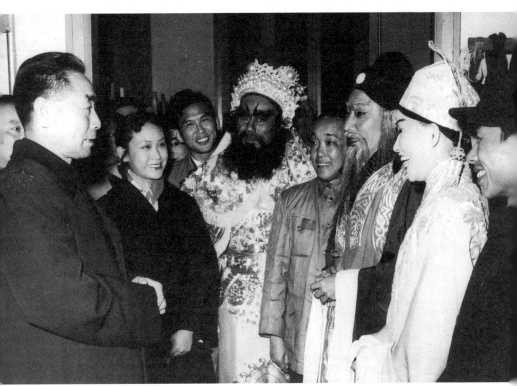

▲ 1956年，周恩來（左一）接見馬師曾（右三）紅線女（右二），廖承志（右一）陪同。
（紅中心供）

▶ 1955年，馬師
曾拍電影
《愛》上集，
當時14歲的李
小龍（右）飾
演兒子。（昌
提供）

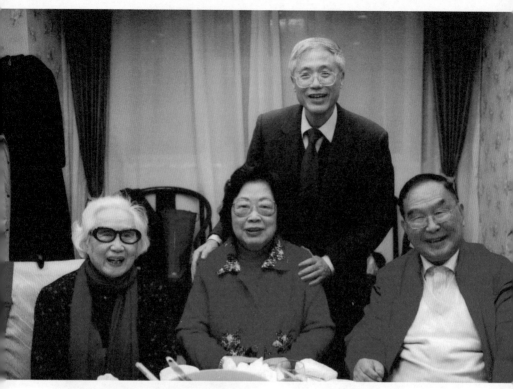

▲馬師曾、紅線女（左）回歸祖國，
周總理指示文化部藝術局周巍峙
（右）照顧他們在北京的工作、生
活。大家結為通家之好。馬鼎盛
（立）讀中小學十餘年常常麻煩周
叔叔、王崑阿姨（中）。

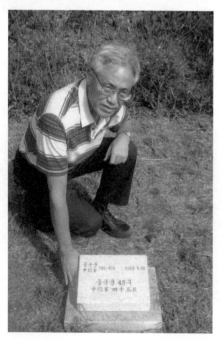

◀2013年，韓國軍方邀請馬鼎盛軍事
學術交流，馬鼎盛特地要求去坡州
韓戰無名軍人墳場，拜祭志願軍烈
士，其中一個墓穴掩埋45位「中國
軍人」骸骨。

# 馬鼎盛 識：粵劇縮水

一九五七年夏天，文化人士在我家廳開會，樓下客廳不算小，擺得下乒乓球台供我們母子揮拍。那天坐滿了大人，雖然前後玻璃門大開，穿堂風可以從小花園吹過天井，但是會場氣氛熱烈，人手一扇，煽得熱氣騰騰。

大人高談闊論不是我這個八歲頑童那杯茶，只是「百花齊放」四個字人人不離口。我不由得跟着嘟囔，卻看見一把摺扇上面四個龍飛鳳舞的草書，依稀認得是百花齊放，不過畫中大紅牡丹、小巧茉莉……五顏六色一大盤，數數不夠十個手指。我脫口而出「百花齊放，十花都無」。突然七嘴八舌鴉雀無聲。媽媽把客人送走後，清喝一聲「上樓」。盛夏的短褲亮出我兩條細腿，雞毛撣子一頓飽打。從小調皮搗蛋不計其數，我最難忘的教訓是百花齊放不能亂放。

沒幾天，放暑假了。婆婆帶我上北京，媽媽的兩個姐姐掃榻以待。七姨丈是北京礦業學院副教授，地質系副主任，女兒五歲、兒子三歲；我進門就稱大王，帶着小小的表弟表妹在學院的玉米地大鬧天宮。五姨丈是中國科學出版社的高級編輯、英文俄文翻譯。姨留學美國的好脾氣姨丈受不了我這頑童加少爺。家裏最小的表姐也是中學生，三表哥考高中，二表哥是北京四中高才生，大表哥上北京大學！我這個八歲小屁孩在四合院人地兩生，乖乖夾着尾巴伏小。

小有小的好處，逛北海、景山、故宮、頤和園半票，看電影早場才五分錢。客居總比家居管得寬鬆，入北京戶口可不是一句話的事，哪怕是紅線女馬師曾的面子。我不記得在這人生交叉點父親有甚麼表示，雖然他們分開時，我是跟媽媽的。半年後放寒假回廣州，去父親家，一頭撲進祖母懷裏撒嬌，一口裝腔作勢的北京話，逗得老太太樂不可支。爸爸也笑說：講普通話，了不起啦。我在嚴父面前有點陽光就燦爛，吃飯時吹

媽媽問「北京好玩嗎」馬上點頭雞啄米一般，輕輕一句應順民意，我就開始十二年的首都生活。

牛說能吃辣的才革命，拿起蒜瓣就嚼，硬着頭皮吞下，父親把整頭蒜夾過來，我傻眼了，只好狂吞白飯三大碗，還是辣得滿頭大汗。

當時是反右派運動熱潮，戲劇改革以階級鬥爭為綱，《搜書院》中丫鬟翠蓮唱詞本來是「難得有空閒，拋開針線放風箏」，被批評為階級調和論，都說賣身為奴的翠蓮居然有文娛活動？這同她悲嘆「磨難不斷」的唱詞自相矛盾。必須改作「夫人日夜催針黹，小姐偏要放風箏」。文藝創作為無產階級政治服務，在延安時期已經把《白毛女》的故事改得面目全非。我在家中看過劣質草紙《白毛女》原始油印本，寫地主少爺黃世仁誘姦小丫頭喜兒，懷孕的喜兒還希望能嫁給少東家。後來當然要改成喜兒奮起反抗衝出黃家魔窟。數十年來馬師曾推出的劇目汗牛充棟，回廣州後難免推陳出新，粵劇數百傳統劇目被批准演出不到十分之一。馬師曾名劇《審死官》在中外各地大行其道，我在廣州的省粵劇院看過父母親的排練，紅線女抱着娃娃當場抓住馬師曾偷進女人臥室，「宋世傑」有口難辯的一副窘態可掬。排練休息期間，父親深深吸一口煙，從衣袖摸出手絹抹去濃痰。懷叔捧上熱茶，父親潤潤嗓子。徒弟梁從風忙端櫈子上前打扇，外人可能以為是「大老倌」的排場，其實馬師曾的腿部被炸傷發作，幾十年來時有疼痛發作，一根手杖隨身備用，直到遺體告別，並非道具。馬師曾的休息時間同時現場教學，一班青年演員洗耳恭聽。記得當年有些著名演員對馬師曾的「豆沙喉」頗有腹誹，但是馬大哥嘆為觀止的表演藝術令他們心服口服。文覺非的丑生自成流派，一九三〇年代揚名東南亞，四十年代日寇佔領時期在香港結戲緣，文化大革命時墜樓斷腿。劫後重逢我欣賞「文七叔」的名劇《打銅鑼》，問候他起居，打趣道：先父看見你就會說「文老七，乜你又學我篤支棍吖」，文覺非正色道：「阿盛，馬大哥的戲功，我們學不到的」。

一九九〇年代周星馳學足馬師曾演繹《審死官》電影，那一場戲笑得我肚子疼。但是馬紅在舞台上表演得再出神入化，在我眼裏還是父親母親在拼命工作。做兒子的無論如何看不出來是戲。

# 第二十一章：「反右」田漢贈詩

一九五七年「反右運動」前夕，文化部文化局局長田漢苦心贈詩；一九五八年十一月任廣東粵劇院院長，與紅線女受命為中央八屆六中全會表演，出演根據田漢話劇改編的粵劇《關漢卿》；田漢再賦詩一首《觀馬、紅〈關漢卿〉》讚曰：「情種未妨兼俠種，柔腸真不愧剛腸」。

馬師曾的一生，堪稱一位生活和事業中的「福將」。

然而，人世間，鮮見無由而得福者。

有詩為證，君應記取，《福報人間》，確有道理：

福報人間豈無常，造化從來愛賢良。宅心仁厚多護佑，偽善狡詐必遭殃。

一九五七年，全國發動的大規模「反右運動」，讓幾十萬人慘遭不測，被迫勞動改造，失去自由。但是，運動並沒有波及老馬，可稱萬幸，也是必然。他在年初的早春二月，被增補中國人民政治協商會議第二屆全國委員會委員。

但是，在這樣一個政治立場上「站隊」、「表態」的非常時期，他也得到時任文化部戲曲改進局、藝術局局長田漢的提醒和關照。

田漢，偏偏在這個時候題詩一首——《七律·贈馬師曾》，其中暗含的苦心和深意，也只有他倆默契於心。

詩云：

明月長堤直到今，卅年兩接繞梁音。趙雲拔劍情懷烈，謝寶聽潮感慨深。詞裏慣驅備保語，詩成先使老嫗吟。香山佳句師曾劇，一例能抓大眾心。

——首聯：「明月長堤直到今，卅年兩接繞梁音」，說的是自己從廣州初聽老馬唱戲到桂林一晤，再到今日北京重逢，已經整整三十年過去。

頷聯：「趙雲拔劍情懷烈，謝寶聽潮感慨深」，是指老馬主演的粵劇《趙子龍》中的趙雲和《搜書院》中瓊台書院掌教謝寶。

頸聯：「詞裏慣備驅保語，詩成先使老嫗吟」，讚美老馬將生活用語，包括里巷俗語運用在戲劇曲詞中，通俗易懂，老嫗能解。例如，在老馬創作的粵劇《苦鳳鶯憐》中，乞丐余俠魂所吐詞句，皆標準俚語：「（罵酷吏貪官）好比街頭個隻狗，見左乞兒你就吠，見右有錢佬你就走……」

尾聯：「香山佳句師曾劇，一例能抓大眾心」，則是讚美老馬的劇作能和唐代白居易（號香山居士）的詩歌相媲美，稱其質樸平實、不染鉛華，贏得廣大觀眾的喜愛。

首都北京的文化部官員田漢《贈馬師曾》一詩，似乎在告訴世人，老馬是「站在」勞動人民群眾一邊的藝術家，並始終與工人、農民同呼吸、共命運，這個「調子」就這樣定下來了，確保了粵劇名伶的人身安全，免得無辜挨整，或發配異地。

其時，大背景是這樣的：

三月六日至十三日，在北京，中共中央組織召開了由許多黨外人士參加的「全國宣傳工作會議」。

大會閉幕的時候，毛澤東主席做了一個長篇報告，其主要的思想觀點不過是八個字：「百花齊放，百家爭鳴」。

馬師曾回國後，一直非常低調，他在各種文藝研討會上的表態，都是屈己揚人。他曾在前一年召開的

「廣東省文化先進工作者會議上」說：「參加這個會議已經使我覺得很慚愧，現在又接到要我在本會發言

的通知，我當時的狼狽情形正如廣東俗語所形容的：真是『發其大茅』、『倒瀉籮蟹』……講到我本人從

事舞台的工作，差不多四十年了，在以往無可否認，我行了不少彎路，不少錯路，由於我當時未曾認識清

楚從事舞台藝術的工作者，是屬於龐大的文化隊伍當中的一支強有力的部隊，對教育人民，是發揮很大作

用的，我以往雖然有不少所謂創作，但是目的呢，大部份係為自己家庭生活着想，為自己養老着想，為自

己享受着想，我雖然在抗戰時期，曾經編演過《洪承疇》、《秦檜》，反對國賊賣國求榮等愛國主義的

劇本，又編演過針對風俗的《野花香》、《鬥氣姑爺》、《審死官》等等劇本，但終於為遷就舊社會的觀

眾要求和為着票房收入，又常常粗製濫編，演過不少無聊的戲，現在回想起來，時時還內疚於心的。」

當然，他也不時發表一些意見和建議：「目前我們粵劇還沒有設立正規的訓練班和學校，我個人感覺

到不大滿意……聽說我們廣東文化部門已經準備辦一個戲曲學校了，我還希望快一些辦起來，最好明年春

天開始……」

老馬也有些關於粵劇傳統與創新的言論，倘若被人當作小辮子抓住，劃分成為「右派分子」亦有可

能。

譬如，他曾在發表於《戲劇藝術》（月刊）的文章中，說「開倒車」是不錯的，而今日的粵劇「翻

了車」：「戲劇為綜合的藝術。藝術的本質是真，是善，是美。戲劇做到了真、善、美的境地，它就有前

途；不然，就是滅亡。有人說：目前的粵劇，是開倒車。我卻以為開倒車若是開倒到以往的道路裏是不錯

的，以往的粵劇道路不是很可觀嗎？不是有過很長時間的興盛嗎？但可惜得很！今日的粵劇並不是開倒到

以往的舊路，而是出了軌，翻了車，開到悲慘的道路。且看今日演出的多數的粵劇，大家都不注重戲劇的

綜合藝術的完整性，使戲劇的藝術價值降低，既不真，也不善，亦不美。這樣子的粵劇長此下去怎可能演

得好呢？又怎可能有其前途呢？具體地說：組班者不以純粹的藝術的觀點去組班，只圖短暫的利之所在的

立場而去組班，那麼班裏必然是拉雜成軍的，陷於無組織無計劃的狀態。其次是劇本，多數的編劇家可以

不求甚解地編串歷史故事，但求寫出一個分幕分場的劇情去應付班政家作出噱頭的東西。

歪曲歷史事實，把握不住人物的性格，更談不上甚麼社會意義和人生意義了。再說到演員，因為時下很多

的大小老倌們沒有師承，不肯虛心和用功去訓練和學習，結果只有演成不倫不類，給觀眾看來沒有好的印

象。演員不去研究歷史人物的特點和個性，自然無法去創造典型的演出。有些大老倌還有一個不好的習

慣，就是不擔綱做奸戲的角色，他們不知道有忠奸的對照才能反映出一個事件的鬥爭，顯示出戲劇的主

題……」

直率的老馬，在這裏直言「今不如昔」，還說「以往的粵劇道路不是很可觀嗎」，當時有很多類似的

批評言論，就被指斥為「反對社會主義社會」、「反對黨的領導」，從而無端獲罪。

事實上，馬師曾真地是走在懸崖邊上，險些墜入萬丈深淵。在他的個人檔案裏存有這樣的記錄：「反

右政治運動中，政治態度中間偏右。」

看呀，「中間偏右」，要是再「右」一點點，那就是敵我矛盾了。

同樣作為共產黨的統戰對象、同時回國効力、同台演出粵劇的當代名伶——馬師曾和紅線女，在政

治態度和立場上，包括靠近黨組織這方面，兩人的反差巨大，簡直判若雲泥。當老馬在家中陪伴老母、蒔花養鳥，或與門房下象棋時，紅線女正在為演好劉胡蘭而下鄉體驗生活，繼而入黨——在黨旗下莊嚴宣誓。老馬雖然在舊社會十分善於交際，政治、軍事、商業、文化、藝術、戲劇——各行各業的朋友無數，但是，自從一九五五年回到大陸定居以後，他好像完完全全地變了一個人，很少與戲劇圈子以外的人打交道。

老馬似乎只有田漢這樣一位至交，而紅線女卻結交了毛澤東主席、周恩來總理、陳毅副總理、陶鑄省長、胡耀邦總書記、李嵐清副總理⋯⋯乃至後繼歷屆中央和地方數不清的高官政要⋯⋯

愛子馬鼎盛還清楚地記得，他小時候跟隨母親紅線女，在中南海周總理的家裏作客的情景。六十年代初，紅線女因身體不適而被中央領導安排，獨自居住在當年慈禧太后的園林——頤和園萬壽山介壽堂，一住就是半年。她的三個子女也沾了大光，暑假期間往返於頤和園和北戴河之間，常常是與周總理同車而行。

而位於廣州市區規模宏大的「紅線女藝術中心」，於一九八八年十二月二十日建成，一九九九年四月正式對外開放，乳白色的高大建築矗立在那裏，遠比北京的梅蘭芳紀念館要氣派得多，足以說明紅女士的藝術聲望和「政治地位」一併顯赫。

特別值得一提的是，黨和國家領導人習近平於二〇一八年十月二十九日，參觀了廣州粵劇藝術博物館。他特別觀看了馬、紅二人的展品，並與粵劇票友親切交談，尤其提到了紅線女，他說：「紅線女，我知道。周恩來總理說，粵劇是『南國紅豆』。我們要把粵劇藝術傳承好。」

如果說政治色彩可以用不同顏色作比喻，那麼我們不妨說馬、紅二人，是「一紅」、「一黃」，或是「一紅」、「一綠」，但總不至於「一紅」、「一黑」。——當然「一紅」說的是紅線女。

不難看出，馬師曾的「政治立場中間偏右」，正好對應着紅線女所走的紅色路線。

應該說，正是在一九五七年「反右運動」初期，在相當微妙的政治環境下，經過歷次黨內外鬥爭洗禮的人，僅憑直覺就能猜測一二，而具有着敏銳政治嗅覺的劇作家、詩人田漢，當然會把他的好友老馬掛念，乃至擔憂，於是他很巧妙地、用他擅長的方式——吟詩護佑。

一九五八年，「大躍進」的元年。

「大躍進」運動，是指一九五八年至一九六〇年間的極「左」路線運動，提出十五年內在工業規模和產量上超過英國，首年鋼產量要在原有的五百三十五萬噸基礎上翻一番，達一千零七千萬噸。同時，在全國農村普遍建立人民公社。

十一月二十八日至十二月十日，中國共產黨第八屆中央委員會第六次全體會議，由毛澤東在湖北武昌主持召開。廣東省粵劇院接到通知，馬師曾和紅線女受命為與會代表進行專場演出，劇目為根據田漢同名話劇改編的粵劇《關漢卿》。

該年，最先由法國、德國、意大利、波蘭等發起成立的「世界和平理事會」，將中國戲劇家關漢卿列為世界文化名人。有感於此，田漢創作了話劇《關漢卿》，劇本發表於《劇作》雜誌（五月號），首演於六月二十八日的北京人民藝術劇院，兩位大導演為焦菊隱和歐陽山尊，主演是刁光覃（飾關漢卿）與舒繡

文（飾朱簾秀）。

故事，以寫作和上演戲劇《竇娥冤》為線索展開，描述了劇作家關漢卿和歌伎朱簾秀的生死之戀，以及他們與黑暗社會勢力抗爭的品格和作為。

老馬看到劇本後，非常欣賞，他太理解元代雜劇作家關漢卿（約一二二○年至一三○○年）的悲辛，也太知道《竇娥冤》中朱簾秀的苦楚，很快與粵劇同仁將其改編成廣東大戲。

長久以來，人們紛紛讚譽馬師曾：戲劇舞台「活關漢卿」；「開創粵劇通俗化的巨匠」。又稱他的舞台表演風格最具有平民化、通俗化的特點，最接地氣。「他的唱腔，尤其是唱中板，自然活潑，滑稽突梯；他獨創的『乞兒喉』半唱半白，新穎奇特，頓挫分明，送音悠遠，成為深受觀眾歡迎的『馬喉』」。

如今已經九十九歲高齡的粵劇家林榆，曾經聆聽老馬親授，他說：「老馬在這部戲中完成了丑生向著老生的過渡和飛越，這對於演了幾十年丑生來說，非常不易。只因他和關漢卿有着許多共同點，時隔七百年，前後兩人，一北一南，都是『梨園領袖』、『雜劇班頭』，所以表演起來神形兼備。關漢卿為民請命，替竇娥打抱不平；馬師曾則保護女演員，不受惡霸欺凌。前者撰寫雜劇，給市井的平民百姓看；後者演唱大戲，讓那些販夫走卒歡喜雀躍……關、馬神交於曠渺時空，老馬在舞台上揮灑自如，奉獻給國內外的廣大觀眾一場精神盛宴！」

在這部剛剛「出爐」的粵劇版《關漢卿》演出前，毛澤東主席接見了主演馬師曾和紅線女。中央領導

人毛澤東、劉少奇、朱德、周恩來等觀看了演出。詩人、劇作家田漢，至少看了三五遍馬、紅表演的粵劇《關漢卿》，他興奮不已，一再賦詩填詞，一闋《菩薩蠻》，可稱玉質金相：

馬紅妙技真奇絕，惱人一曲雙飛蝶。顧曲盡周郎，周郎也斷腸。

盧溝波浪咽，似送南行客，何必惜分襟，千秋共此心。

顯然，馬、紅表演的情景和魅力，總在田漢的腦海中浮現，揮之不去，光是填詞還嫌不夠，他又賦詩一首《七律·觀馬·紅演「關漢卿」》：

生死同心彩蝶雙，纏綿慷慨離蒼涼。拼將眼底千行淚，化作人間六月霜。

情種未妨兼俠種，柔腸真不愧鋼腸。他年若寫梨園史，欲使關田共一章。

——詩中兩句：「情種未妨兼俠種，柔腸真不愧鋼腸」，猶如馬師曾的素畫像。無論是「情種」還是「俠種」，也不管是「柔腸」抑或「鋼腸」，其實，說的既是好友馬師曾，說的也是田漢自己。

▶ 1958年底中共中央8屆6中全會，
毛澤東（前）看馬師曾紅線女專
場演出《關漢卿》鼓掌。

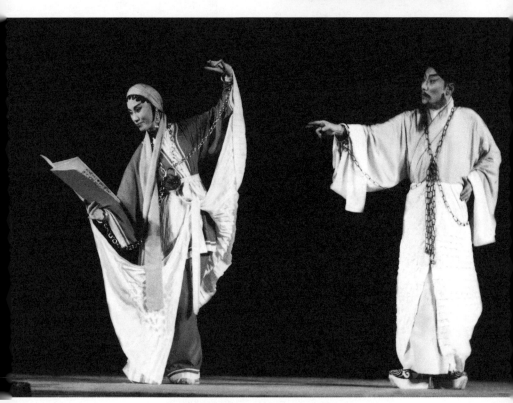

▲馬師曾紅線女拍攝粵劇電影《關漢卿》劇照。（紅中心供）

▲ 馬鼎盛（後左3）在香港電台主持「講東講西」節目20年，拍檔劉天賜（後右1）、岑逸飛（前右2）、陶傑（前右3）、馬恩賜（前左1）、文潔華（後左1）、盧偉力（前左3）。每逢星期日「老店」，我們講聽眾點播話題，也接收大眾電話互動，各種不同觀點百家爭鳴。例如講「老當益壯」，我會分析老年人不以筋骨為能，但是「烈士暮年，壯心不已」。中華民族歷史悠久，只要不斷接受新生事物，順應歷史潮流，就可以鳳凰涅槃，保持強大的生命力。每逢星期一是馬鼎盛主持的「講古講今」專題，我選主題並邀請嘉賓各抒己見，如「日本軍國主義」的話題富有爭議性，明治維新選擇了侵略擴張的道路，版圖狹小資源匱乏卻再三挑戰強大對手，發動日清戰爭、日俄戰爭、日美戰爭；依靠偷襲奪取戰略主動權，最終被最發達的美國、人口最多的中國和國土最大的蘇聯合力徹底打垮。「講東講西」是香港最受歡迎的電台節目之一。

◀ 1990年代，香港改編電影《審死官》，周星馳飾演宋世傑，模仿馬師曾的語調節奏，照搬一些詼諧細節。為了表達對於前輩的敬仰，「星仔」將馬師曾像當作電影中宋世傑的神主圖形，帶着老婆（梅艷芳飾演）在神主前做一場好戲。封建社會老百姓的口碑，由宋世傑輕蔑吐出「官喔—嘻嘻—官喔」；當宋世傑轉身彎腰時，嚇得大大小小四個官全都蹲了下去，十足馬師曾《審死官》版本。《審死官》4,990萬港幣是周星馳1990年代在香港的最高票房紀錄，《審死官》在台灣也拿下一億多台幣。可見馬師曾表演藝術在50年後強大的生命力。圖為馬師曾（右）、紅線女（中）演電影《審死官》。（昌提供）

◀ 電影《審死官》廣告。

# 馬鼎盛　識：為民請命

《關漢卿》是馬師曾舞台藝術扛鼎之作，也是廣東粵劇在共和國七十年來的一座豐碑。馬師曾在塑造關漢卿角色的過程中完成了從丑生華麗轉身到鬚生，我們還要知道背後強大的動力；包括全國文藝界高手推心置腹的諫言，甚至是毛主席親筆點睛。在《關漢卿》劇中演元朝高官「忽辛」的關國華叔叔最近跟我説：你爸這麼個大師，他的虛心無人能比。我跟他在上海拍《關漢卿》電影連排時，請周信芳、田漢來看戲，之後，主演京劇《宋世傑》的大師周信芳應該知道馬師曾的粵劇、電影《審死官》的別開生面演繹。他就說你們的《關漢卿》整個戲都不錯，後面很好，但是你前面不行，輕桃那一段，完全不是關漢卿這個人物，你可以自己考慮一下。馬鼎盛問：是說在阿合馬府上，說「金銀白璧皆不羨，只羨謝家堂上燕」，以求親營救被權臣衙內忽辛強搶民女這一段嗎？關國華說：總之周信芳說上半段不行，你重新再考慮考慮。馬師曾馬上就改。

馬師曾的關門徒弟梁從風回憶：我們拍電影的劇本是田漢也送給毛主席看過，毛主席改了一個字，「竹寧保節願焚身」，原來是「竹為保節寧焚身」，毛澤東說這個字不夠準確。早在延安時期，毛澤東就對戲劇改革十分重視，他在開國大典前夕當面對梅蘭芳戲言，說：「我毛某人的名聲可沒有你大啊！」父親書案立着一尊「石灣公仔」，好像愁容滿面。那是一九六二年初祖母過世這百日之內，他也老了很多，怎麼不擺開開心心的東西呢？看到我欲言又止，父親低聲問：知道是誰？「屈原。」我脫口而出。

「還有呢？」我難得現買現賣答道：「寫《離騷》的愛國大詩人。」父親嘴角微微一動，信口吟哦：「君不顧先王創業艱難，不辨賢愚忠奸，噬臍知晚。吾君是仁君應知返，為蒼生應納諫。」初一水平的我不懂裝懂地點頭，哪裏知道馬師曾曾在廣州中山紀念堂第一屆羊城音樂花會上演唱《天問》。不久他又在廣州交

際處禮堂為周恩來總理和賀龍、陳毅、聶榮臻副總理等演出《屈原》一劇的「天問」一場，這是他四十多

年登台的絕唱。屈原也是馬師曾塑造角色的大軸。馬師曾以廣東音樂《雨打芭蕉》唱《天問》，風中散

髮，思起狂瀾，悲憤沉鬱，淚蓄胸間。

多年之後我才知道在一九五八年，馬師曾根據郭沫若同名話劇，結合楊子靜、莫汝城編的《屈原》版

本，改編並演出粵劇《屈原》。馬師曾飾演屈原，紅線女飾演嬋娟。

從一九五八年構思到一九六二年獻演，那是中華大地風雲變幻的一千個日日夜夜。我們身歷其境的老

人，不妨重溫馬師曾《天問》的唱詞：

風啊，風發吼聲惹起愁來千萬，心思起狂瀾。惆悵不為榮譽，不因愁煩，惆悵國事如晦，似

此夜漫漫。任爾風狂，狂時逆溯黃河，倒青山。陰霾迷殿宇，風狂吹不散。烏雲滿楚宮廷，真真

堪浩嘆。鶋之奔奔，鵲之彊彊，更掩袖工讒，嘆江山不復挽。君不顧先王創業艱難，不辨賢愚忠

奸，噬臍知晚。吾君是仁君應知返，為蒼生應納諫。

大王，為蒼生為社稷，你應該回心轉意呀，夫復何言。忽然見電辦天空閃，光明瞬息時何暫，光明不永

大堪憐。嘆君心，如閃電明，明而復暗，夫復何言。

霹靂雷霆勢萬鈞，黃河倒瀉像天崩，雨箭風刀旋空舞，地慘天愁泣鬼神。

我問蒼天，更問鬼神，何故天愁地慘。莫非是，為我楚王蒙蔽，他聽信奸讒，枉天公，枉天發雷霆，

振作天威，難使君心有忌憚。任你黃河倒瀉，難洗宮廷污穢，只能搖撼江山。枉天公，有雨箭風

刀，難將群奸盡斬。試問蒼生何罪，社稷何罪，竟然受制於群奸。我屈原蒙冤是等閒，獨惜蒼生

社稷誰救挽。

空有心卻無力，共挽狂瀾，不聽忠言徒力諫，從今國步漸艱難。信張儀，行反間，棄合縱，

用連橫。楚國山河原有限，難填秦壑欲平難。我悲憤填胸徒傷嘆，呼天愴地，不禁熱淚縱橫。

對於五六十年代的中國缺乏感覺的青少年、包括中年人，應該在這段悲愴的唱詞體會從屈原到馬師曾

愛國憂君的千年一嘆。

戲劇評論家指出：馬師曾成功塑造了粵劇歷史上三個經典鬚生形象：善良睿智的書院老師謝寶、鐵骨

錚錚的劇作家關漢卿、激情澎湃的愛國詩人屈原。他從馬派丑生向馬派鬚生轉型，終於功德圓滿。

大躍進期間，毛澤東心繫屈原。一九五八年一月十二日晚，他在南寧致信江青「我今晚又讀了一遍

《離騷》，有所領會，心中喜悅。」他還作詩云「屈子當年賦離騷，手中握有殺人刀。」與馬師曾讀、

演屈原的角度不同，毛澤東是一國之君。但在國際舞台，老毛還是受美帝、蘇修的壓迫。所以毛澤東

一九五九年在廬山會議推崇屈原高居「騷體」的上游，對腐敗的統治者投以批判的匕首。

我在文化大革命當中看廣東文化局大字報，有人批判「漏網大右派」馬師曾。揭發老馬惡毒攻擊大躍

進，上書毛澤東報告農村饑荒，農民在餓死邊緣，是貨真價實的極右分子。而且馬師曾還在國民黨匪軍掛

上校軍銜，是不折不扣的歷史反革命。當時廣東省委書記陶鑄將馬師曾定為「中右」，保護過關。文化大

革命造反派在打倒「中國最大的保皇派」、中共中央政治局常委第四把手陶鑄時，「包庇馬師曾」的罪名

比起保劉少奇就是小菜一碟了。許多粵劇老人都說，馬師曾死得早，否則文革的批鬥肯定要他老命。

父親在演員履歷表的職業一欄，沒有寫「演員」，他一筆一劃填上「劇作家」。馬師曾一生編劇近

三百，傳世之作也有七八十部。但是在他生命最後十個年頭，公演的劇目不過十幾齣。粵劇幾百年流傳過

上千齣，解放後被批准上演的十中無一。馬師曾紅線女從香港運回的行頭真個是汗牛充棟，那種人拉肩扛

經過跋山涉水釘釘鐵頁大木頭箱，裝滿馬紅半生藝術精華的凝聚，捐獻給國家劇團的幾十大箱高級戲服，大多數因為是裝扮「帝王將相才子佳人」而蒙塵。今年九十九歲高齡的林榆叔叔是馬師曾老友，他的兒子回憶童年時見到馬師曾琳琅滿目的行頭好像童話世界。

# 第二十二章：《關漢卿》成絕唱

廣州，一九六一年一月，第四次婚姻，迎娶小自己三十歲的王鳳（又名「梅夢」）；二月，作為「中國粵劇團」藝術總指導訪問越南，演出《關漢卿》、《搜書院》等，胡志明主席觀看、接見；一九六二年一月，慈母王文昱駕鶴歸西，由於悲傷過度，身體健康一蹶不振。

一九六一年一月十六日，在廣州，馬師曾與王梅夢註冊結婚。

這是老馬走進他一生中的第四次婚姻，所娶嬌妻按照循序與他的年齡差越來越大，這次的新婚妻子比他小了整整三十歲。

他的新娘有一個美麗的名字「梅夢」，原名王鳳，一九三○年出生，上海人，畢業於中國戲曲學校，曾是香港鳳凰影業公司的演員，在演藝界雖然不甚知名，卻屬「美鳳奪鸞」般的一個大美人。

老馬最終抱得美人歸，是採取他一貫「速戰速決」的做法。

當時，王梅夢（自述）的追求者多多，大牌人物不少，其中就包括梅蘭芳的大公子──梅葆玖。說起來，這也非常自然，人性而已。天下尤物，誰不眷顧？

問題是，老馬這邊雖然「廉頗」未老，卻也「耳順」有餘，已是名副其實的舞台「老生」，再難稱潘安貌美，玉樹臨風。況且，他也承受着來自組織的巨大壓力，組織方面一直希望並撮合老馬和紅線女復婚。

正是在這種緊張、焦灼的情勢之下，老馬害怕夜長夢多，何況人家「梅夢」小姐的名字中就有一個「夢」字，便馬上決定首先發動快速攻擊，一舉搶佔「鳳凰嶺」山頭的制高點。

於是，他在作為藝術總指導率領「中國粵劇團（主要由廣東粵劇團成員組成）」出訪越南（二月九日至三月二十八日）之前，先把自己個人的大事辦了，就十分強勢地將梅夢──尚在暈暈糊糊狀態下的新人，硬從珠江電影製片廠忽悠到越秀區「廣州第一高樓（一九三七年至一九六七年間）」──愛群大酒店，一座典型的騎樓建築，開房為「洞房」，一騎絕塵地幸福飛奔。之後，一刻都不耽誤，立即拉着「新

娘」去東山區的農林街道派出所登記。日後，每每談及此浪漫經歷，梅夢都會笑容燦爛。

可嘆，梅夢幻夢長在，歡夢無多，她與老馬滿打滿算只過了三年零三個月的夫妻生活，耳順夫君就撒手人寰，只剩下她可憐一人，孤獨地度過餘生。據說她於一九八二年回到香港定居，清寒寂寞無人知曉，窘迫以至做些雜工度日，一間單身公寓棲身，始終自食其力。梅香為人，凜冽而馥郁，喜歡人們稱呼她「梅姨」。寒梅傲雪，真不虛也，她一生懷抱兩件寶物，惜之如命，不離不棄，直至八十八歲辭世，一為結婚證書，二為夫君所贈簽名的《千里壯遊集》。老馬的題文亦十分蘊藉、感人，含無盡意味於其中，且頗有味外之旨：「這本東西是舊社會的產品，本是不可以在新社會存在的。但為了新舊社會的對比起見，因此還保留下來以供自己警惕和參證而已。」

如此還俠義女子得配狹義「乞兒」，倘若千載「余俠魂」地下有知，定當淚灑黃泉。

正是《絕句·梅夢》：

雪梅夢遇可聞香，老馬識途細嗅忙。

伉儷何須常共枕，但憑魂繫九天長。

是年，值得記憶的事情，還有金秋季節時《羊城晚報》惠然求字。

自從老馬而立之年出道以來，數十年間，他與新聞界產生不解之緣。其中，包括一九三二年、一九三五年、一九四六年三度為《伶星》雜誌題詞，內容分別是——「紀載翔實」，「三聞主義，聞人新聞趣聞」，「願以伶星之真消息給讀者」；一九五九年為《戲劇研究》雜誌撰寫長文《我演謝寶和關漢卿》；一九六〇年在《戲劇報》發表文章《關於戲曲藝術革新的發言》；一九六一年為《南方日報》撰寫

文章《從曲折的道路走上寬廣的坦途》……

此番，老馬在《贈〈羊城晚報〉》一詩中，記載了伶人與報人交往的一段佳話：

索書還索句，卻之豈恭哉。字無鍾王妙，詩慚李杜才。

腸枯詞必漉，腕弱氣難魁。一鼓沖天勁，淋漓紙上來。

——詩中的第三句「字無鍾王妙」中，「鍾王」，特指鍾繇、王羲之二人。見蘇軾《書黃子思詩集後》：「予嘗論書，以謂鍾、王之跡消散簡遠，妙在筆畫之外。至唐顏、柳始集古今筆法而盡發之，極書之變，天下翕然以為宗師，而鍾、王之法益微。」第四句「詩慚李杜才」，則好理解，「李杜」，即指唐代詩仙李白、詩聖杜甫。

藝術家，是世界上最貪玩的人。

當一個藝術家玩得高興，忘了吃飯睡覺的時候，人們就說他刻苦。

事實上，只有壓抑着天性、背叛着興趣、被迫從事一種工作時，才稱得上是辛苦勞累。這與馬師曾這樣的藝術家無關，大多數人不知道藝術女神賜予她的忠僕，多少高出塵寰、直抵天界的幸福歡樂。

一九六一年，老馬的四個孩子——兩兒（馬鼎昌、馬鼎盛）兩女（馬淑逑、馬淑明），都相繼長大了。最大的女兒馬淑逑，一九三七年出生，二十四歲；就連最小的孩子、共和國同齡人——馬鼎盛也已經十二歲，就要上初中了。四十多年後，他成為著名電視節目主持人，中山大學歷史系客座研究員、台灣研

究所顧問，廣東社會科學院歷史研究所客座研究員。當伊拉克戰爭開啓，他作為香港衛視軍事評論員，頻頻出鏡，口才如浩浩珠江，一瀉千里，與乃父一樣名揚天下。

此時，二女兒紅虹（原名馬淑明），剛剛十七歲，參加了廣東粵劇院青年演員培訓班，她正在學習母親紅線女的「紅腔」。老馬看到愛女學唱粵劇，自然是歡喜不已，脫口說道：「玩一首聽聽。」他沒想到，二女兒紅虹回答：「唱（粵劇）不是玩。」老馬先是一怔，馬上對小女兒解釋：「我們中國漢語的『玩』，就是西方英語的『Play』。『Play』，是在說孩子們的遊戲，同時，也有戲劇表演、器樂演奏的意思。比如，『To act in a play（演戲）』『Play』；再比如，『Play the violin（演奏提琴）』。」

——不知道女兒紅虹聽懂了沒有，「玩」，的確是一個淺顯又高深的字詞！想必她能夠懂得，因其自幼隨父母在香港習習鋼琴、跳芭蕾，又在北京和上海的戲曲學校讀書……她是四個孩子中唯一「女承父業」的粵劇演員，「紅派」傳承人之一，曾主演《昭君出塞》、《刁蠻公主戇駙馬》、《焚香記》和《山鄉風雲》等。晚年，旅居加拿大。

老馬仔細聽了女兒紅虹唱的一曲《昭君出塞》後，告訴她一些最基本的演唱和表演的常識，包括運氣和吐字的竅門，還問她：

「好玩嗎？」

如今，在我們的生活語彙中，「玩」，簡直就不是一個好詞！

人們在談論藝術、談論學術的時候，也忌諱這個「玩」字，像是忌諱不務正業一樣，甚至談虎色變。

實不知，沒有一顆「玩」心，哪有一顆鑽研藝術和學術的苦心，又怎麼能苦中作樂，樂在其中?!正是因為大多數從事文藝創作和研究學術學問的人，沒有憑藉或基於天性熱愛的「玩」的快樂心態，沒有真正的個

人興趣和愛好，只是在那裏謀求衣食生計或完成上級分配的任務，才會產生出那麼多稀鬆平常或虛假做作的藝術作品，以及那麼多平庸呆板或枯燥乏味的學術理論。

顯然，馬師曾是一個貪玩的範例和典型。

他一生「玩」心不改，「玩」得癡迷，「玩」得高級，「玩」得精緻，「玩」到極至，他不僅為我們奉獻了經典的藝術，也留下了經典的人生。

作為從業三十多年的記者，我見過許多才高八斗的人，身懷絕技的人，富有創造力的人，成就自己事業的人，你若問我他們是些甚麼樣的人，我的回答是：他們無一不是貪玩的人。

人生，能經歷幾次花甲？

二十多歲的老馬，又重新回到他生命起始的原點——廣州。

比起他的前妻——紅線女「幽居」的一幢別墅（三層小洋樓），他和自己一大家人蜷縮的住宅也只能叫做「蝸居」。

位於越秀區華僑新村友愛路二十號的紅線女的住宅，今為紀念館性質的「紅線女舊居」，於二〇一六年十二月二十五日正式開放，供遊人參觀。

這個開放日的選擇——十二月二十五日，別有深意，它既是耶穌基督的誕辰，也是鄺健廉（紅線女）的生日。

開館儀式熱烈、隆重，文化部原副部長王文章，中國戲劇家協會分黨組書記、駐會副主席季國平，廣

州市原市長黎子流等剪彩，包括省、港、澳和東南亞的許多中外人士、嘉賓前來祝賀，馬、紅二子——馬鼎昌、馬鼎盛代父母盡地主之誼。

「紅線女故居」，是一座樓宇式庭院，但見月桂吐蕊，丁香馥郁，鳳凰木一片火紅……南國特有的奇葩異樹搖曳多姿。寬敞的大客廳，裝飾暗紅色的地毯，角落裏擺放着一架香港生產的莫里森牌鋼琴，請來一位鋼琴家，就可以在家中練唱；起居室內，一款體積不小的老式冰箱在當時屬於「奢侈」的享受；排練廳的一排衣櫥華麗，日常生活常用服裝和戲裝三百餘套；書畫室，則有廣東籍畫家關山月的字畫；最是溫馨的臥室中，牆壁玻璃鏡框鑲嵌毛澤東主席親筆題詞兩幅，這是任何一個中國人的居室所不可能有的「國寶」，而最耐人尋味的話，是主席一連說了三個「活着」：「活着，再活着，更活着。」

——這讓人想起在珠江的一艘遊艇上，紅線女和剛剛游完泳的毛澤東一起吃飯時，她對主席開的一個玩笑：「主席，我比你還大一天呢（因毛澤東是十二月二十六日生人，而紅線女是十二月二十五日出生）！」

——毛澤東聽了仰天大笑，連連說：「何止大一天，你是上帝（耶穌基督誕辰是十二月二十五日），我是凡人！」

之前，毛澤東讓紅線女陪他游泳，對她喊：「快，你也下來游泳吧！」

紅線女拒絕說：「我晚上還要演出，就不下水了！」

誰都知道作為湖南人的毛澤東，最愛吃辣椒，他問紅線女：「你不吃辣的，是不是怕影響歌喉呢？」

紅線女又頑皮又打趣地說：「這也不一定！我想，湘劇團的演員恐怕就離不開辣椒了！您愛吃辣的，可是誰有您的聲音更洪亮呢?!」

紅線女用自己的筷子，給毛澤東夾菜：「主席，給您吃一隻田雞！」

毛澤東也半開玩笑、半認真地婉拒：「田雞，是專門吃害蟲的，我不能吃田雞！」

席間，毛澤東讓她多讀《紅樓夢》，一年至少讀兩次，並認為曹雪芹塑造的王熙鳳生動、形象，但她人不好，殺人犯罪，但書中許多人物非常可愛，寶玉、黛玉、晴雯、寶釵、史湘雲……都寫得很好。

紅線女也樂得討教，連連表示：「我剛從香港（一九五五年回大陸定居）回來，還甚麼都不懂……」

鄧大姐無話不談。

當時，周恩來總理、夫人鄧穎超，陶鑄省長、夫人曾志，都曾是紅線女位於華僑新村宅第的座上賓。

周總理還特別愛吃紅線女母親做的家常飯，且談笑風生；當然，紅線女也常到中南海總理的家中作客，與

行文至此，老馬已經從一個一九〇〇年出生的世紀嬰孩，變成了一位生命處於倒計時的耆碩老人。

他與紅線女，誕下二兒一女（另有長女與第二位妻子所生），卻不知何故結縭解縭。然而，這對名伶夫妻，即使離異，也堪稱離異典範，一如他們二人首次合作演出的劇作《苦鳳鶯憐》，帶給世人的唏噓和美感絲毫不變。世事無常而人生有分，兩人始終相互尊重，彼此幫襯，分而不分者粵劇創作；離而未離者表演舞台。

老馬在生命的最後幾年，與紅線女共同主演了他們獻給年輕的共和國的粵劇三部曲——《搜書院》、《關漢卿》、《屈原》。

老馬和他的廣東老鄉——足球名宿李惠堂、首為乒乓球世界冠軍容國團、第一個打破世界記錄的舉重選手陳鏡開一樣，穿上了「國字號」隊服，三位運動員代表國家參賽，他和紅線女一起代表國家出國訪問演出，先後於一九五九年和一九六一年率領「中國粵劇團」出演朝鮮和越南，分別受到金日成元帥和胡志明主席的接見，履行了自己作為文化交流「使節」的使命。

一九六二年一月十日，耄耋之年的慈母王文昱突感不適，入醫院搶救不治，駕鶴西歸，享年八十三歲。多年陪伴、服侍母親的長子馬師曾，哀戚不已，元氣大傷，原本飽經風霜的身體再受打擊，從此一蹶不振。

在我數千年華夏古老文明之中，母親與兒子之間，是生命給與與家族傳序的關係，母無子不立於夫君祖宗世系家廟；子無母不知其日月乾坤所起所終。

臍帶雖斷，性命之源；哺乳半載，一世掛牽。

慈母亡故，天塌地陷；孝子悲慟，折損半生。

老馬的生命力在母親辭世那一天，不知陡然間被損傷了多少。他怎麼也想不明白一件事情，也總是在這樣問自己：

那給了自己生命的人已經不在人世了，自己生命的存在到底還有甚麼意義呢?!

我們雖然不是醫學家，卻可以憑藉人性而感知，那種鑽心徹骨的絕望和哀痛，完全可以引發一個人的不治之症。而前提是，他比任何人都更重感情，更懂得原始生命的賜予和人之為人的報答，他只認死理，而不善變通。

老馬，在他母親過世的第二年就被診斷出癌症，或許不是一種偶然。

以馬師曾那樣的性情人格，是絕對忍受不了至親離去的慘痛的。

你不能說他沒有一種懷抱蒼生的博大情懷，也不能要求他為了民族國家而忘卻個體的情感得失，在一般常人看來自然而然發生的一切，在他與眾不同的氣質和情志看來，卻絕對難以接受。

那麼，沒有任何別的辦法，只有在身心強悍到足以承受情感重創，除非超強的體格能夠抵抗命運的打擊，否則命運的魔爪就會顯示它的無比殘酷和殘忍……我們可以想一想，為甚麼醫院診斷出的所謂咽喉癌，在老馬身上從來也沒有跡象，更不曾發作呢?!

此刻，你能夠悲哀着老馬的悲哀嗎，或者，你能夠體驗着老馬的體驗，哪怕只是一種間接的、純屬想像中的痛楚嘆息、生之頹唐與絕望。

親生母親有這種本事，她在撒手人寰時能夠有意無意地抓住愛子之手，帶着你一同到另一個世界去巡禮或遊蕩……

你會覺得自己總是少一口氣，再也不能像往常一樣呼吸。

那是因為，在地下冥府感到空氣有些窒息的母親，從你的呼吸裏得到了一種補充。只要你很想念她，她就會呼吸暢快。她曾經無私地給了你全部的愛，此時她只是有些捨不得你，於是，你就變成她的「氧氣管（儘管你不讓醫生插管子）」。那麼，就讓她深呼吸一會兒吧，而你覺得短一口氣也是正常的。

一九六一年一月迎娶新娘；一九六二年一月母親去世。

——這樣一年之間強烈震撼的大喜大悲，恐怕是任何人也難以經受的「過山車」式的大起大落。

▲馬師曾和王鳳。（昌提供）

▼馬師曾尊稱「四哥」鍾元昭（前右）
的家庭；妻鄺健來（前左）、長子
鍾世舟（後右2）、次子鍾世航（後
左2）、三子鍾世舫（後右1）、幼
女鍾昆安（前排中）及馬鼎盛（後
左1）在1964年。（鍾世舟提供）

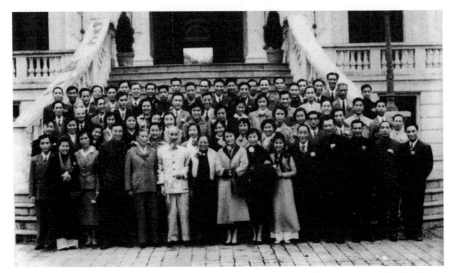

▲1961年，胡志明（前左6）邀請馬師曾（前右5）、紅線女（前右8）領中國粵劇團到越南，3月23日大合照。

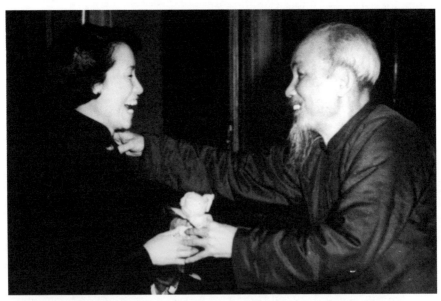

▲ 胡伯伯親切接見紅線女（紅中心提供）

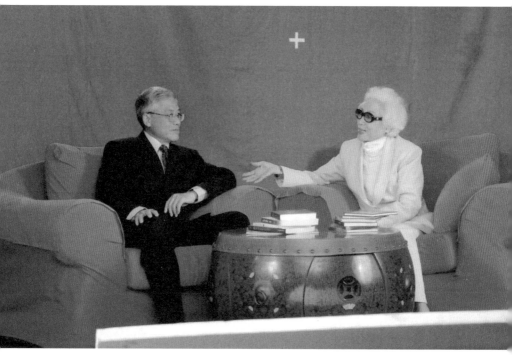

▲ 紅線女在生命最後半年同馬鼎盛拍攝大型藝術人生訪談專題紀錄片《永恆的舞台》。我們母子有過多次工作的經歷；上世紀最後一年，馬鼎盛在香港電台「普通話台」主持《大中華專訪系列——傑出華人成長之路》，紅線女是重頭戲之一，75歲高齡的女姐端坐「紅線女藝術中心」錄音室，一口氣講足75分鐘，突破我的微型錄音機上限。問她幾時退休，「不唱粵劇？」她厲聲反問：「我活着幹甚麼！」兩年後我在《文匯報》主編「讀書人語」專版，走進母親的書房，紅線女對《紅樓夢》回味無窮，她最欣賞林黛玉，文化大革命前夕排演《黛玉焚稿》折子戲，一句獨白「寶玉，你好」字字千鈞，其中兩人的酸甜苦辣盡在不言中。紅線女塑造黛玉的過程中不斷與曹雪芹神交。有人說女姐文化程度不高，那是她教育程度初中一年級就被日寇中斷。紅線女終身看書學習，腹有詩書氣（戲）自華。《風範大國民》是我在「鳳凰衛視」主持、主編的心愛節目，紅線女的心聲「我的生命屬於藝術，我的藝術屬於人民」，大哉此言，母親說到做到。毛澤東題白求恩為「高尚的人、純粹的人、有道德的人、脫離了低級趣味的人、有益於人民的人」，也是風範大國民的標準。紀錄片《永恆的舞台》則是我們母子心有靈犀的壓軸戲。它告訴紅線女的知音人：女姐70餘年的粵劇生涯絕對不是坦途，「探索、失敗、再探索、再失敗⋯⋯永遠不放棄」，因為舞台藝術面對電影、電視、電腦、手機的衝擊，且戰且退是不可抗拒的歷史發展規律，我們老年人、傳統的藝術形式，必須正視現實，接受「長江後浪」，她相信有生命力的文化會被承傳下去，君不見「打倒孔家店」百年後「孔子學院」春風吹又生？有心人會把握歷史機遇。

# 馬鼎盛 識：盡孝盡忠

馬師曾事母純孝，多年來巨萬收入聽老母安排家用，供三個弟弟留學、讀香港名校，納妾。父親返大陸享受超級工資待遇，但是接濟境外親屬經濟大不如前。六十年代經濟困難時期，祖母的娘家人常來吃飯，已經屬經濟大不如前。六十年代香港澳門居大不大。其後父親按照組織上「安居樂業」的政策，在廣州華僑新村買了花園小洋樓，一九五七年的二萬五千大元。雖然一千二百塊月薪比梅蘭芳高，但是幾十年傳統方面面開銷，使老馬沒有像紅線女那樣跟隨社會潮流一再自願減薪，從回歸大陸之初的一千元月薪減低到八百、六百元；聽說毛主席才拿六百，周總理只要四百多，紅線女趕快放棄特殊照顧，拿一級演員的工資，我幫她領過一次，刨去黨費、工會費等等大概是三百四十塊。父親一九六一年迎娶香港年輕藝員王鳳，前前後後是一筆開銷。馬鼎盛在北京讀書，經濟條件比一般市民同學稍好，在五六十年代的大氣候下，仍然難免凍餓之虞。組織上曾經希望馬紅復合，他們在藝術方面依然心有靈犀，在現實生活就有太多的負面因素，只有我們三姐弟令父母有共同語言。姐姐紅虹一九六一年學粵劇，得父母精心作育，哥哥鼎昌跟着父親耳濡目染，我可以唱「越遠越情濃，越近越朦朧」，實際上父親我遠去半個世紀後，才感到父子情深。

在我花甲重逢之後，常有人對我說「你都幾似馬師曾唱」，知道那是客氣話，馬師曾濃眉大眼，我這兒子瞇縫着單眼皮高度近視，哪怕有父親三分的賣相也心滿意足。説到性格頗有父風，倒是有目共睹，一條是「好犯上」。近年在廣東各地登台學唱馬師名曲「步月抒懷」，「附勢趨炎吾不慣，卑躬屈膝太無顏」，實實在在是由衷之言，我們父子心心相印。再一條是對於事業的執着，馬師曾一生致力於粵劇文化

的堅持與發展，哪怕被國民黨當局驅逐、被日寇破家流亡、被港英政府及走狗迫害，他至死是「叮叮噹噹的銅豌豆」。我敬佩、學習華歷史，只有日本計劃滅亡中國，而且已經控制了大半個中國。現在和將來的東亞，還是一山不容二虎，對於日本的國恨家仇馬師曾父子不敢遺忘。我發表的第一篇論文就是「論中日戰爭」，三十年來在香港媒體一貫揭露日本軍國主義復活，提醒中國人不忘國恥。我國正處於千載難逢的和平發展歷史機遇，國內外敵人妄圖以內戰打破我們民族復興的中國夢。

馬師曾在北京放射性治療，馬鼎盛經常探望，父親鼓勵我要立大志，讀好書。馬師曾春節在中央電台向台灣、港澳同胞、海外僑胞拜年，按照慣例唱粵曲，晚年病重實在難以開腔，他依然堅持以「題四句」口白表達心意。馬鼎盛充當現場觀眾，深感父親徹底的敬業精神。

的天敵是日本，百年列強侵華歷史，只有日本計劃滅亡中國，而且已經控制了大半個中國。現在和將來的東亞，還是一山不容二虎，對於日本的國恨家仇馬師曾父子不敢遺忘。我發表的第一篇論文就是「論中日戰爭」，三十年來在香港媒體一貫揭露日本軍國主義復活，提醒中國人不忘國恥。我國正處於千載難逢的和平發展歷史機遇，國內外敵人妄圖以內戰打破我們民族復興的中國夢。

# 第二十三章：粵劇魂　人千古

六十四歲（一九六四年）因咽喉癌不治在北京仙逝，曾自題楹聯：「我作舞台傀儡；誰非天地浮游」。中國戲劇家協會主席田漢撰寫輓詩《馬師曾》，國務院總理周恩來、副總理陳毅、朝鮮主席金日成以及文藝界人等送花圈，千餘粵劇愛好者自發前來送行。

藝術家屬於世界。

羅馬不是一天建成的，卻又是在這一天建立——四月二十一日（公元前七五三年）。

世人會像記住羅馬一樣的記住老馬嗎？

老馬和馬克·吐溫，兩位幽默大師，都不約而同地選擇在四月二十一日（分別於一九六四年和

一九一〇年）這一天仙逝。

我相信，羅馬和馬師曾、馬克·吐溫，「三馬」不朽，彪炳史冊。

馬師曾忠於祖國。

廣東——一片神奇的土地。

偉岸之人，生不相逢，死亦相遇。

「中國留學生之父」容閎（一八二二年十一月十七日至一九一二年四月二十一日）是廣東人，一點兒

不讓人驚奇，令我們驚奇的是，這位赴美第一位留學生，與第一位將中西戲劇融匯於粵劇舞台的馬師曾，

同在「四月二十一日」逝世。

——說是巧合，絕非偶然。二者同鄉，器宇軒昂，同為大陸赤子，跨海達人。

新華社發佈消息：「著名粵劇表演藝術家馬師曾，二十一日上午在北京病逝，享年六十四歲。馬師曾

生前對粵劇藝術的發展作出了很大的貢獻，他曾經被選為中國人民政治協商會議全國委員會委員、中國文

學藝術界聯合會全國委員會委員和中國戲劇家協會常務理事，並擔任廣東粵劇院院長。文化部副部長徐平羽、政協全國委員會副秘書長易禮容、辛志超、中國劇協主席田漢，以及在京的廣東省副省長李嘉人、廣州市副市長孫樂宜等有關方面負責人，今天去同仁醫院向馬師曾遺體告別，並向馬師曾家屬表示慰問。今天，向馬師曾遺體告別的，還有他的生前好友和首都戲劇界人士連貫、廖夢醒、張庚、馬彥祥、張東川、阿甲、張君秋、白雲生、李桂雲等。馬師曾治喪委員會已由區夢覺、齊燕銘、徐冰、田漢等組成。馬師曾遺體將在京火化後送回廣州，並定於四月二十七日在廣州舉行公祭。」

迪，僅舉三例：

中國自有貼春聯的習慣以來，少說也有千年歷史。千載文人騷客，不乏撰寫楹聯的高手。無論如何，老馬自己題寫的春貼，可以橫絕歲月時空，給人啓

其三：謳歌能易俗；詩禮以傳家。

其二：朝夕難克己；古今不讓人。

其一：我作舞台傀儡；誰非天地浮游。

馬師曾一篇遺文，可為演員座右銘。

他在《光明日報》（一九六二年四月十七日）發表文章，題目是〈古典文學與表演藝術〉，文中特別

談到了戲曲藝術家的修養問題，句句中肯：

中國有句老話：學而後知不足。這句話很好。我演了四十多年的戲了，年輕的時候，不學無術；有一個時期曾沾沾自喜，自以為有點小名氣，已經很夠了，不願意再學甚麼。這種自滿的心情，曾使我吃過不少苦頭。

對於一個戲曲表演藝術家來說……應該學習一點詩詞歌賦和文史知識……只有某些表演技能，不能成為優秀的藝術家。

……如果對關漢卿一無所知，就很難演好《竇娥冤》和《救風塵》，很難掌握竇娥和趙盼兒的性格，很難正確地通過舞台形象表現出關漢卿的獨特藝術風格。如果對王實甫的《西廂記》毫無研究，那就會把老夫人演成一個比妓院老鴇還壞的老虔婆，把紅娘演成一個扯皮條的壞女子，把張君瑞演成一個登徒浪子和色情狂的鄙夫。如果對湯顯祖的《牡丹亭》缺乏深刻的理解，那就很難通過有機的優美的舞蹈動作，精確地表達出杜麗娘對待愛情生活的高潔的精神狀態，很難完滿地表現出《牡丹亭》的浪漫主義精神。如果把杜麗娘的『遊園』演成一般的閨閣小姐遊花園，那就索然無味了。如果對歷史一知半解，連《三國志》或《三國演義》都未讀過，那就很難演好《桃園結義》、《三顧草廬》、《長板坡》、《水淹七軍》等戲。再說，如果對屈原的《離騷》和《天問》等作品一點也不了解，那就很難在舞台上表現出屈原的詩人氣質了。最近我編寫和演出了粵劇《屈原》，就便感到熟讀屈原的詩作的重要性……總之，我覺得要把戲演好，不豐富演員自己的文藝和歷史知識的修養，不下苦功多讀點文藝作品，是不行的。而學點詩詞歌賦，對戲曲演員來說，尤為重要。戲曲是一門綜合藝術，它綜合了小說、詩歌、詞曲、民謠、舞蹈、音樂、繪畫、雕塑、雜技、武術等藝術的精華結構而成，因此，要做一個優秀的戲曲演員，各種兄

千年一遇馬師會

弟藝術的修養都應該具備，知識要博，興趣要廣。如果對各種兄弟藝術都涉獵一下，使自己的藝術修養博大精深，則在舞台上自能得心應手，取之不竭，用之無窮。梅蘭芳、程硯秋、荀慧生、尚小雲諸前輩，都喜愛繪畫寫字，蓋叫天老先生愛養飛禽走獸，觀其神態動靜，作為設計舞蹈身段的啓發，這是很有道理的。我也愛臨帖練字，學習書法，這對我的藝術創造，有極大好處。

我覺得從古代許多書法大家的碑帖裏，能悟出不少道理來，蒼勁、雄渾、沉鬱、清秀、圓潤、豐腴、灑脫、矯捷等筆法，對我的表演藝術風格的創造，實有極大的啓示和補益。至於詩詞歌賦，與戲曲的關係尤深，作為戲曲演員，更不可不學。

戲劇劇本，無論念白或唱詞，應該都是能朗誦的韻文體，講究詩的意境，講究韻文的節奏，講究聲律的安排，講究字句鏗鏘，上口合拍，要求曲中生情，因情會意，虛中見實，聲情兼茂，始臻佳境。首先劇本文詞要好，才有創造的基礎；其次演員要有詩詞曲賦的修養，才能表達曲情。前人評論戲曲，甚為重視音律聲腔演唱方面的藝術技巧，未始無因。清代梁廷楠在《曲話》中說道：「樂以詩為本，詩以聲為用」。這兩句話，含義甚深。戲曲劇本中如果有詞無詩，不算佳詞；雖有詩而無美聲，不能上口，有聲無情，缺乏意境，不能達意，亦非佳作。因此，戲曲演員如果不懂詩詞，雖有佳句，但唱了出來，有詞無韻，亦屬白費功夫。因此，戲曲演員應努力提高自己的詩詞曲的修養，使自己懂得詩詞曲的奧妙之處，雖不必要求每個人都能寫詩填詞度曲賦歌，但起碼能深刻地通過自己的聲音和演技表達劇中詩詞的內容，引人進入詩詞的意境，這就不能算是苟求了。

……我國古代文學評論家劉勰曾在《文心雕龍》中「神思」篇裏說過，一個作家應該要「積

學以儲實，酌理以富才，研閱以窮照，馴致以繹辭」。這幾句話較難懂，我覺得是否可以這樣理

解：一個作家，應該積蓄廣博的學問和經驗，以便時左右逢源；應該注意培養正確地理解

事物客觀規律的能力，以資有效地發揮和運用他的藝術才能；應該對自然和人生有深刻的研究和具有豐

富的閱歷，使自己可以充份發揮和運用藝術想像；應該熟練地運用語言藝術，取得自己的藝術表

現形式。我想，我們作為一個戲曲演員，也應該有這樣的學習決心，不斷豐富自己各方面的修

養⋯⋯

他呼籲：「我國政府盡力栽培和扶助電影事業，並網開三面，格外開恩，使其有成，使其長進。」

今存《中國電影危機》一文，原載一九三五年五月《伶星》雜誌。

回顧中國電影史，馬師曾又是最早提出「中國電影危機」的有識之士。

馬師曾還是一位具有詩人氣質的戲劇家、浪漫的粵劇名伶。存有一首帶有自傳性的詩作《和我生

君》，可見其古典詩學素養：

忝生書香家，惜我未嘗學。讀史論連橫，亦知悲六國。我在十齡時，侍祖遊楚鄂。旦夕授詩

書，說論才初作。老城凋謝後，家道遂中落。孤身走南洋，往事憶如昨。學業既無成，轉而學弦

索。雖未負微名，撫躬猶自怍。不能繼書香，父母我怒譴。長跪涕霑衣，始得親稍諾。猶言彭澤

宰，五斗不屑搏。菽水可承歡，多金心未獲。世人輕優伶，子今不我薄！宣言六藝中，首要在禮

樂？何敢趨下流，端人自謏謏。

安逸。

作為書法家，他為廣東省粵劇院青年培訓班題字：

「無逸」——《尚書》記載：「周公曰：『嗚呼，君子所，其無逸。』」大概意思是說，君子不貪圖

這首輓歌《悼馬師曾》，寄託了詩人的哀思，也是戲劇家的蓋棺論定：

戲劇家、詩人田漢的一生，寫了一首國歌，還寫了一首詩——獻給馬師曾。

中國名伶馬師曾仙逝，最傷心的是劇作家田漢。

留得梨園一代名，海南天北遍歌聲。乘風破浪豪情在，忍向盧溝送漢卿。

在諸位看官面前，不敢說自己見多識廣，但記者一生閱人無數，卻沒有見過一個人能像傳主——馬師

曾這樣有趣！

老馬渾身都是趣味，走到哪裏就把趣味帶到哪裏。他所過的人生，真真印證了他的同鄉梁啟超所言

「趣味人生」。同時，也屬豐富多彩的「藝術人生」、「審美人生」、「學問人生」和「智慧人生」。

一方水土養一方人。也許是廣東面面海，嶺南溫暖，花城嫵媚的緣故，才讓這裏的人們具有一種獨特

的藝術氣質與浪漫性格。如同地中海畔古希臘人的開朗、文雅、曠達，又像古羅馬人一樣的火熱、勇

敢、赤誠。

總是高帆遠舉、胸襟浩蕩的粵海人士，距離印度洋、太平洋更近，他們是最早「睜開眼睛看世界」，具有國際視野，力圖打破東西文化壁壘，主張融入世界的華夏子孫。

馬師曾作為粵劇泰斗，創造了許多中國「第一」的歷史紀錄。屈指可數，先說六個項目（其餘留待好事諸君慢慢去數）：

**第一項**：五千年古國伶人無數，他是第一個身體力行，將西方戲劇植入本土傳統戲劇的開拓者，改編、主演時裝粵劇《蝴蝶夫人》（根據意大利普契尼歌劇改編），為香港「真善美劇團」改編作品《威尼斯商人》為粵劇《一磅肉》，在粵劇《璇宮艷史》中用英語入曲，在粵劇舞台使用西洋樂器伴奏。

**第二項**：二十世紀三十年代，傳統戲班男女授受不親的祖訓被打破，他是第一個粵劇男女合班禁忌的破除者，也是粵劇異性演員同台演出的創始人，於一九三三年創建了帥哥、美女搭配的粵劇「太平劇團」。其時，譚蘭卿、上海妹等一千靚女加盟，人稱「美女劇團」。

**第三項**：縱橫東西，熔鑄古今，他是第一個以伶人個體方式、毀家紓難，組建抵禦外侮的「戰時劇團」——「抗戰粵劇團」，千里跋涉，一路謳歌抗日英雄，募捐義演，勞軍助威，冒着炮火硝煙而登台

**第四項**：千載梨園，愛國不甘人後，他是第一個以伶人個體方式開辦國際電影公司，並通過製片、編劇、主演等方式，出產諸多暢銷（包括粵劇藝術）影片的「老總」。他出演的影片有《野花香》、《婦人心》、《鬥氣姑爺》、《龍城飛將》、《最後關頭》等多達五十六部。

演唱，為民族國家自由、獨立事業而捨生忘死的義士、俊傑。

第五項：值得我們欣喜的是，專為皇帝唱「堂會」的時代結束了，他是一九四九年後第一個率領「國字號」粵劇戲班——「中國粵劇團」出訪外國的文化藝術使者。他分別於一九五九年秋天，任粵劇團團長赴朝鮮演出《關漢卿》、《搜書院》等；一九六一年春天，前往越南訪問演出長達四十五天。

第六項：百代無匹，互古罕見，他是古往今來中國戲劇界惟一一位既是「文曲星」又是「大台柱」，既是「多產劇作家」又是「傑出表演藝術家」的奇人。元代劇作家關漢卿會寫，不會演；當代戲劇家梅蘭芳會演，不會寫。其餘，也大略如此。幸有一個馬師曾，讓我們得遇千載藝苑之奇崛，眼界大開。

我們因喜愛伶人馬師曾而愛上粵劇，也因為愛上粵劇而鍾情廣東文化，又因為鍾情文化而更加懂得中國幅員之廣大，數千年文明歷史寶藏之深邃、豐富，從而更加熱愛我們自己的祖國！

正是：古往今來望梨園，千年一遇馬師曾。

▶ 馬師曾遺體告別，馬鼎盛
肅立。現場是周恩來總理
送的花圈。

▶ 馬師曾墓修復，馬鼎盛
沉思。

▲▶ 馬師曾的骨灰存放證。

▲紅線女在「紅中心」小舞台令馬鼎盛學唱《苦鳳鶯憐》余俠魂之「廟遇」片段。兒子提議母親任馮彩鳳一角，帶他進入角色。演到「馮彩鳳」拜謝「余俠魂」仗義執言時，馬鼎盛緊接着唱「嚇得我，魂魄都唔齊，我焉能受得你咁大個禮！」我極力表現馬派特色，紅線女也七情上臉，感謝攝影師捕捉到我們母子同台的激情一刻。

廣東粵劇團

同恩來

一九五二

北斗性地接受民族文化遺產，創造出地方戲地方戲曲音樂，使祖國的文化藝術放出新的光彩

◀周總理為粵劇題詞。周恩來命名「南國紅豆」馳名中外。（紅中心供）

# 結束語：

傳記，寫到快要結束的時候，很是不捨，不捨得與傳主分手。

怎麼會這樣呢?!

因為，回望五千年故國悠久；展讀《二十四史》文字浩瀚，鮮見在其竭忠盡孝於家國、俠肝義膽於蒼生的同時，一生本色不變、一世率真無偽之人，而此傳主是也。

當時，在通訊不甚發達的二十世紀六十年代中期，馬師曾病逝，廣府一千餘人，包括許多粵劇戲迷自發地來為老馬送行，做最後的告別，那是一種惜別，我能夠理解可愛的廣東人的心情……

二〇一九年九月二十三日　於京華

## 馬鼎盛 識：人心豐碑

「馬師曾的墓碑被砸了！」家鄉的消息傳到北京，當時我沒有甚麼反應。「破四舊」是中共中央文件的規定，砸墓碑可是革命行動。當

一九六六年六月一日，人民日報社論《橫掃一切牛鬼蛇神》，提出「破除幾千年來一切剝削階級所造成的毒害人民的舊思想、舊文化、舊風俗、舊習慣」的「破四舊」口號；北京幾百間中學立即捲起紅衛兵運動的狂飆，「造反有理」是最革命、最時髦的口號，老師、校長首當其衝；被破壞的學校秩序由劉少奇、鄧小平派工作組恢復了一陣；到了八月中共八屆十一中全會，通過了《關於文化大革命的決定》（簡稱《十六條》），明確規定「破四舊」是文革的重要目標。十八日毛澤東率領黨政軍領袖上天安門接見百萬紅衛兵，號召革命小將「要武嘛！」紅五類出身的造反派越鬧越歡。紅衛兵大串聯運動把「破四舊」的紅色恐怖推向全國，北京街頭常見到剃陰陽頭的「牛鬼蛇神」推着血淋淋的屍體板車送去火葬場。至於拿反動派的屍骨遊街已經不夠刺激了，除非是中央文革點名的孔老二。我到處抄了大字報

中共中央政治局常委陳伯達批示「孔墳可以挖掉」，十一月二十八、二十九日連續兩天，數十萬人聚集曲阜，召開『徹底搗毀孔家店大會』。大會向偉大領袖發『致敬電』：『敬愛的毛主席：我們造反了！……

和紅衛兵小報給遠方的親友通報：「中央文革紅人戚本禹指使北京師範大學紅衛兵頭領譚厚蘭去山東曲阜『造孔家店的反』。十一月九日，譚厚蘭率領兩百餘紅衛兵來聯合曲阜師範學院紅衛兵，要砸爛孔墳。中

「此外被破四舊的還有，杭州岳廟、岳飛墳焚骨揚灰。合肥『包青天』墓、河南湯陰縣岳飛銅像、阿拉騰甘得利草原上的成吉思汗陵園、海南島海瑞墳被砸，遺骨被挖出遊街示眾。晚清改革派張之洞墳被刨

孔老二的墳墓挖掘鏟平了，「大成至聖先師文宣王」的大碑被砸得粉碎！孔子塑像搗毀。」

開，遺骸吊在樹上。蔣介石母墓被掘開，屍骨丟棄。抗日名將張自忠衣冠塚和三個紀念亭均被破壞。楊虎城將軍墓及墓碑都砸毀。山西運城關帝廟砸碎。江青點名齊白石墓被挖，逼子鑿父碑。」原來中華五千年文化全部是反動，馬師曾的戲當然五毒俱全。我輩黑七類子女只能老老實實接受思想改造。

廣州的親友後來告訴我：馬師曾墓、碑被毀，那是廣州華師附中初一初二學生夥同北京101中學生，他們挖出骨灰盒揚灰。倒不是父親名氣大，他所葬的廣州銀河公墓是革命公墓，紅衛兵認為凡是革命公墓的無產階級正氣。數年後落實政策，組織上修復馬師曾墓，廣東粵劇院把墓園證件轉交給馬鼎盛，我一次交足五十年的管理費。孔子墓砸爛了，馬師曾墓算得了甚麼？徹底的唯物主義不搞偶像崇拜，五千年中華文化的豐碑自在人心，「破四舊」及其始作俑者，其無後乎。

# 跋：父親馬師曾給我的遺產

馬鼎盛

一九五五年，在香港上小學二年級的我隨父母回到祖國生活；三十四年後，我隻身返回出生地「第二次插隊」【註二】。身兼三份工作熬了四年後置業，再幹十年還清房貸。香港金融界聞人詹培忠說我是拿到遺產買的房子。身為名人之後，被世俗之見誤解，在所難免。何況父親馬師曾給我的精神遺產令小子受用終身？

父親是粵劇名演員，卻不是科班出身。在一九二○年代成名的大老倌多數沒有讀過甚麼書，像父親那樣能夠自編自演的是個異數。他珍玩的私章「學而優」，雖然「名優」不忘學人的本色。他對兒子的教育抓得很早，在我三歲那年請來一位老夫子，是母親的姐夫老爺吧？給我們兄弟發蒙。也不管你肚子裏有幾兩墨汁，就得死記硬背《孟子見梁惠王》，乳臭小兒不知所云沒有關係，只要能字正腔圓背誦二三百字就得免受父親的責罰。鬼使神差在六十年後，我遞交廣東省政協提案就派上用場──「王曰：『叟，不遠千里而來，亦將有以利吾國乎？』孟子對曰：『王何必曰利？亦有仁義而已矣。』王曰：『何以利吾國？』大夫曰：『何以利吾家？』庶人曰：『何以利吾身？』上下交徵利，而國危矣！」欣然命筆後查書核對，居然沒有甚麼錯。歷年廣東省政府工作報告絕大部份是講經濟發展，人民生活的改善。政協委員大會小會發言也離不開「掙錢」和「花錢」這四字真經。我引用胡錦濤「居安思危」的警句，接連四年在大會自由發言中「搶咪」，發表盛世危言。兩千多年前中華大地百家爭鳴的開放氣象，是我從父親的啟蒙教育承傳

下來的無價寶。

幾年前我在政協的提案和發言都倡議加強中國島嶼和海疆的主權維護和光復，如今中央政府部署在釣魚島的常態海空巡邏，以及南海島礁的關注，使我初嘗政協議政的欣喜。當年父親任全國政協時，為反映一九五〇年代後期「農民在餓死邊緣」上書毛主席。經歷過國破家亡的父親很知道挨餓的痛苦，在抗日戰爭走難廣西八步的時候，全家老小幾乎斷粒。他為民請命同時也是向黨和國家領導人報知遇之恩。在舊社會「戲子」地位低下，隨便一個土豪地棍都可以欺凌戲班子。父親長期為抗日義演，在當時主政廣西的張發奎上將那裏弄了個上校頭銜，他以為方便行走江湖。豈料鄉下一個土霸王要調戲女演員，劇團的護身符一錢不值，這土匪叫囂「張發奎第九」【註三】！解放後父親到了北京，周恩來總理稱呼他「馬老」。父親連連不敢當說「最多是叫老馬」已經太客氣了。周總理笑道「那你叫我老周」。那是父親回到香港對我們津津樂道的偉人逸事。父親在一九五七年是秉承「士為知己而死」的中華傳統犯顏直諫，上書九重。今年開春，習近平代表中共中央，向各民主黨派、工商聯和無黨派人士表示：執政黨要容得下尖銳批評；黨外人士要敢於講逆耳之言，真實反映群眾心聲。我作為溝通上下信息的政協委員，應該知無不言，言無不盡。

父親為反映「農民在餓死邊緣」上書毛主席，差點被打成右派，經當時廣東省委書記陶鑄緩頰，內部定性為「中右」。一九六四年初，父親患癌症晚期，在北京同仁醫院救治。他讓我看《老殘遊記》第十四回「大縣若蛙半浮水面，小船如蟻分送饅頭」，這是父親推薦給我唯一的名著；初中三年級的我正是愛看《哈克貝利芬歷險記》、《基度山恩仇記》、《斯巴達克斯》、《李自成》、《唐吉訶德》和《水滸傳》的水平，沒有把剛剛過去的三年饑荒同《老殘遊記》描述晚清大水災聯繫在一起的思維。父親的書房，我們小孩子輕易不敢進去，也看不懂書櫃裏那一套線裝書二十四史。他晚年演出《關漢卿》和《屈

原》，重溫少年時代在武昌兩湖書院經學館攻讀的國學經典，結合他大半生生顛沛流離，引發對中華民族多

災多難的思考。父親在生命最後十年由賴以起家的丑生行當華麗轉身為老生，成功塑造關漢卿和屈原這等

中華傳統文化人的光輝形象，在舞台上呈現民間教育家謝寶、民族戲劇家關漢卿和「居廟堂之高則憂其

民，涉江湖之遠則憂其君」的屈原那一種氣質和風骨。

余生也晚，少年時代看父親的戲，似懂非懂。成年後不斷被中外媒體追問「為甚麼沒有子承父業？」

我直覺的答案是「大樹底下不長草」，名人之後的巨大壓力如影隨形。即使我不在戲行，離開廣州，到花

甲之年還摘不掉「某某、某某的小兒子」這頂「桂冠」，如果我從小被帶進粵劇界，唱得再努力也只能是

狗尾續貂。不過父母給我的DNA與生俱來，表演欲在我的血液中脈動，我十三歲進中南海在周恩來總理家

中說相聲，觀眾是總理和鄧大姐【註三】，還有「報幕」的紅線女。我學侯寶林的《關公戰秦瓊》，完全是跟

他的電台播音練的，我媽還以為是侯先生親自教的呐。小毛孩不知天高地厚就給總理比劃上一段，人來

瘋的還自作主張「安哥」另一段。後來經歷文化大革命的四年農村插隊、六年山區工廠，同中華民族一道

熬過十年浩劫，對父親的唱詞有了共鳴。在中山大學粉墨登場，我特地到廣州粵劇團借戲服，自編自導自

演一段小品《官氣》，請學弟鄧原幫襯。後來我到廣東省社會科學院的「春晚」，應眾要求學唱父親的名

曲《步月抒懷》，自然知道在行家聽來，我唱得荒腔走板，但起碼能擲地有聲的唱詞能夠聲聲入耳；「吏

惡官貪真堪嘆，刑清政簡再見難。附勢趨炎吾不慣，卑躬屈膝太無顏。甘願粗茶和淡飯，榮華富貴視等

間。非是老夫脾性硬，應留正氣在人間。願得天下英才而教育之，雖窮何患。」這段唱詞在一九八〇年代

中，同五十年代中父親改編上演《搜書院》「一體能抓大眾心。」【註四】

我在二〇一〇年廣州中山紀念堂舉辦《紀念粵劇藝術大師馬師曾一百一十週年》演出晚會也獻唱父親

的《步月抒懷》，充其量是卡拉OK水平，也獲得滿場掌聲，當然是粵劇大眾對馬師曾的感情深厚，所以我當場先致申明，學唱父親的名曲我是荒腔走板，但是學習他的愛國憂民思想則不敢後人。

我在香港二十餘年的媒體工作，大半游走於電視台、電台之間，算是「娛樂圈」範圍，同父親的演藝生涯沾親帶故。十幾年前在香港電台做「夜來風」閒談節目主持人，同一位美女嘉賓談笑風生，已經帶有表演成份；後來在《鳳凰衛視》做「風範大國民」、「往事如煙」和「開卷8分鐘」等節目，夾敍夾議也運用了說書人的表現形式，摺扇要得繪聲繪色。在《亞洲電視台》開「讀知天下」的個人節目，因為編、導、演集於一身，又能在電視螢屏盡情發揮嗜書如命的讀書人本色，漸漸對父親在舞台上敬業樂業的演出有所感應。中華文化歷來信奉「惟有讀書高」，現代社會拜金、拜權之風吹得人心不古。父親「學而優」的自況，其實是警戒自己身在「娛樂圈」不要忘記讀書人的根本。隨着步入盛年，我對父親的認識，開始有了由表及裏的領會。

父親的名劇《搜書院》，飾演老生有兩句台詞：「文有文職權，武有武官佐」，「謝某雖不才（掌教）也是朝廷器脈，書院雖小有助於舉士開科」。中華文明五千年的豐富遺產，在「厚今薄古」的邪氣蕭殺之下，十億神州的中青年面臨數典忘祖的危機。所謂GDP上天，斯文掃地。父親「好讀書，讀好書」的遺志，我念茲在茲，努力讓新一代承傳下去。文化遺產、國家的軟實力必須有足夠的重視。

古人有云：「艱難困苦，玉汝於成」，父親一生吃盡百般艱辛。在青年時期，他賣身到新加坡當奴工，下礦井當苦力。一九三○年代初，他到美國作文化遊歷，被奸商詐騙，長時間羈留，被迫籌巨款贖身。一九四一年日本鬼子轟炸香港，強迫他為日寇歌舞昇平，父親毅然毀家紓難，忍痛放棄苦心經營十年、事業有大成的香港舞台陣地，冒着生命危險，帶頭偷渡回歸祖國抗戰大後方。中華民族到了危險的時

候，也是父親在廣西貧病交加，吐血絕粒之時。一九五○年朝鮮戰爭爆發，父親帶頭回廣州為中國志願軍義演籌款，因此被香港殖民當局的政治部傳訊，父親理直氣壯回應「我是個中國人」。一些同行趁機落井下石，在《八和會館》圍攻杯葛父親。正如名劇《關漢卿》的名句「我是個蒸不爛煮不熟搥不匾炒不爆響瑲瑲一粒銅豌豆。」父親連洋鬼子也不怕，還會在乎曾經在維持會卵翼下覷覷粉飾太平的個別同行嗎？

凡是讀書人，都崇敬孟子的風骨：「富貴不能淫，貧賤不能移，威武不能屈。」我們的父輩經歷戰亂的銼磨，有幸避過戰火茶毒的我輩，只是略略嘗到貧賤的苦澀。在不堪回首的三年大饑荒，每天八兩口糧，百分之七十五是粗糧，包括發霉的倉底雜和麵，副食品奇缺；學校一天開伙兩頓，下午四點吞下那幾口配給品，仍然肚子空空，心裏慌慌，人人都盼着明天上午九點的早午飯。當然比起斷炊的幾億農民，比起逃難餓飯的父親，我這點點辛酸不值一提。但是也有資格教訓下一代「千金難買少年貧」。一九六八年我同千千萬萬失學的中國青年一樣，被趕出大城小鎮的家園，到陌生的農村、邊疆、荒原「去接受再教育」。目睹一些「為求溫飽偷渡香港的知青朋友被五花大綁從監獄押回公社接受批判鬥爭。四年後，我被調到粵北山區的三線工廠，從月薪十八元學徒工幹起。十年浩劫，政治壓倒一切的方針導致我們工廠連年虧損，工人伙食不要說魚肉腥味，有時連椰菜、苦麥菜也沒有，十天半個月用腐乳或醬油撈飯。這種長期營養不良的經歷在我們老三屆是司空見慣，對下一代八十後、九十後，講給他們聽也難以置信。真是說了也白說，白說也得說。

稍微值得一提的是我第二次的「洋插隊」，住在唐樓，板間房，沒有衛生間，冬天想洗熱水澡要去公共廁所同貧民一起排隊。半尺長的家鼠能啃穿塑料桶偷我的米吃，每天下班回家都看到枕頭有老鼠屎尿。

一九八九年我回香港定居，第一份工作是在鞋廠做時薪七港元的散工，兩週後被金庸的《明報》錄用為資

料員，開始月薪四千大元。為了做房奴，我打三份工攢錢，四年後貸款買三十平方米的蝸居。家庭過半入息歸還房貸。多年在社會底層生活，令我深知民間疾苦。至今歷歷在目。

父親在香港演出前後近二十年，當年那一代名演員買幾處房產稀鬆平常，按照父親的經濟條件，買下整整一棟大廈也不是新聞。但是他就是家無恆產，該花錢時一擲萬金。抗日戰爭時期，父親積極編、導、演宣揚民族氣節的劇目。帶頭長期為抗日捐款。他的愛國情懷對下一代身教言傳，使我從小對歷史對戰爭興趣濃厚。

我在大學時期第一篇歷史學術論文《中日甲午海戰的勝負問題》，參加在遼寧召開的第一屆「中日關係史國際學術研討會」作為唯一的學生會員。在廣東社會科學院工作時發表《香港戰役十八天》。回香港

▲ 彭俐（左）為本書書名題字，並與馬鼎盛合照。

定居後曾參加「紀念抗日受難同胞聯合會」，作為代表向日本駐香港總領事館遞交抗議書，並發表演說。我反覆對媒體同行解釋，反日遊行絕不是「請願」，而是代表中華民族向日寇示威！敵我關係，漢賊不兩立，怎麼能和日本駐香港總領事館的官員握手?!

三國劉備臨終說，「人年五十，不稱夭壽。朕六十有餘，死復何恨」。先父馬師曾得壽六十四歲，以他關漢卿的脾性，怕是熬不過十年浩劫，親朋好友都說他一九六四年病逝可謂不幸中的大幸。在他最後一次上中央人民廣播電台向台灣、香港、澳門同胞和海外僑胞拜年時已經是喉癌晚期，實在唱不成聲。我在北京的錄音室親眼看着父親以「題四句」詩文的方式履行全國政協委員的職責。他忍着放射性治療的劇痛，一字一句向全球聽眾和觀眾謝幕，父親以「莘莘學子，學序其志」與天下讀書人共勉。我終生享用。

【註一】第二次插隊，又稱洋插隊。指知青後來出國出境打工吃二遍苦。
【註二】廣東話是貶義，是無名之輩，算老幾。
【註三】我們習慣跟着父輩叫。
【註四】這是田漢寫給父親的詩句。

# 附錄：

## 馬師曾年表

一九〇〇年（光緒二十六年）四月二日，出生廣東省順德。

一九〇七年（光緒三十三年），隨父母到湖北武昌，師從曾叔祖馬楨榆。

一九一一年，辛亥革命，由武昌返回廣州。

一九一三年，進入廣州市清平路小學讀書。

一九一六年，考入廣州市業勤中學。

一九一七年，輟學，在香港安泰銅鐵店學徒。

一九一八年，起藝名「關始昌」，簽署「頭尾名（師徒契約）」，從廣州赴南洋表演粵劇，在新加坡「慶維新劇團」初登戲台，扮演花旦。

一九二三年，到馬來西亞，在「平天彩劇團」任第三小生，初獲成功。

一九二四年，在馬來西亞的新埠，拜靚元亨為師。

一九二五年，在廣州「人壽年劇團」擔任正印武生，編演《苦鳳鶯憐》，創立「檸檬喉（又名『乞兒喉』）」唱法，一舉成名；第一次婚姻，根據父母之命、媒妁之言，與王氏結合。

一九二六年，在其組建的「大羅天劇團」創建「編劇部」，每週上演一部新戲。

一九二七年，與第一任妻子王氏分手。

一九二八年，其創建的「大羅天劇團」連演四十多場，創造粵劇演出市場旺台紀錄。

一九二九年，在廣州珠海大戲院門前，因在「大舉寨」結識風塵女子而遭遇歹徒炸彈襲擊，腳受傷。

一九三〇年，在香港「高陞戲院」主演粵劇《賊王子》，結交美國電影明星道格拉斯‧范朋克；在越南為其水災受害者賑災義演。作為粵劇、電影「雙棲」明星每年進項十萬大洋，足夠侍候母親、供養二弟留學日本所需費用。

一九三一年，赴美國舊金山演出，所攝書冊《壯遊千里集》被當作政治宣傳品扣押，開辦「明星電影公司」受騙被訛詐二萬美元。

一九三二年，遊歷墨西哥、巴拿馬運河等地，到荷里活拜訪美國影星范朋克不遇（遠赴歐洲國家），遇小范朋克，參觀片廠。

一九三三年，由美國舊金山回到香港，組建「太平劇團」，「九一八事變」後國難當頭，建立「獻金救國」制度，自己每月捐獻五百元港幣，其他員工捐獻工薪百分之一；建立歷史上第一個男女合班粵戲班。

一九三四年，組建「太平劇團」，與「覺先聲劇團」競爭；與金山華僑朱基汝合股，創建「全球電影公司」；第二次婚姻，迎娶「馬迷」十六歲梁婉嫻。

一九三五年，與譚蘭卿主演的電影《野花香》（其根據德國影片《藍天使》改編）在香港公演；在《伶星》雜誌五月號「四週年專刊」，發文章《中國電影的危機》。

一九三六年，與譚蘭卿主演、由蘇怡導演、全球影片公司拍攝製作的電影《婦人心》上映。

一九三七年，在香港，為抗戰軍隊捐款；編演抗戰粵劇《愛國是農夫》、《漢奸的結果》、《還我漢江山》等；與第二任妻子梁婉嫦生一長女馬淑逑。

一九三八年，南洋影片公司出品、其根據《深閨夢裏人》改編並主演的影片《龍城飛將》上映；為抗日救亡而捐款一萬元港幣。

一九三九年，其主演並根據其同名粵劇改編的電影《賊王子》公演。

一九四〇年，其主演的喜劇片《虎嘯枇杷巷》上映。

一九四一年，香港於「黑色聖誕節」被日軍佔領，次年乘漁船偷渡至澳門；在廣州灣（今湛江）義演，組建「抗戰粵劇團」，初逢紅線女（原名鄺健廉），墜入愛河。

一九四二年，率領「抗戰粵劇團」一百多人，從廣州灣開始跋涉，到郁林、容縣、柳州等地演出，被列入第四戰區政治部編制。

一九四三年，率領「抗戰粵劇團」到廣西壯族自治區梧州；與紅線女同居。

一九四四年，參加桂林「西南第一屆戲劇展覽」，結識田漢；與梁婉嫦離婚；與紅線女所生二女兒馬淑明出生。

一九四五年，率領「勝利劇團」返回廣州演出。

一九四六年，春節，在廣州海珠大戲院主演粵劇《還我漢江山》；出任廣東省八和粵劇協進會理事長。

一九四七年，根據其撰寫的粵劇改編、與紅線女主演電影《藕斷絲連》上演。

一九四八年，長子馬鼎昌出生。在香港的廣州酒家設宴，公告社會各界與紅線女結縭，是第三次婚

姻。

一九四九年，二兒子馬鼎盛出生。擺滿月酒遍請粵劇、電影界友好，拍攝紀錄片在香港各戲院公開放映。（香港電影館保存紀錄）

一九五〇年，與紅線女率「紅星劇團」赴廣州演出；劇目有新編粵劇《天女散花》、《珠江淚》；與紅線女主演影片《野花香》、《豪門蕩婦》首映。

一九五一年，與紅線女赴廣州，參加「抗美援朝粵劇大集會匯演」，捐款十萬元購買戰鬥機。

一九五二年，與紅線女主演的電影《姊妹花》、《紅白牡丹花》、《玉女凡心》等與觀眾見面；通過母親王文昱撥款購買一百套禦寒棉被，發放給無家可歸的街頭流浪者。

一九五三年，與紅線女主演其由意大利同名歌劇改編而成的粵劇《蝴蝶夫人》；率「真善美劇團」赴越南堤岸演出《昭君怨》。

一九五四年，與紅線女主演由「真善美劇團」推出的粵劇《一磅肉》（其根據莎士比亞戲劇《威尼斯商人》改編）；與紅線女主演的影片《雙鳳迎龍》、《流水行雲》上演。

一九五五年，與紅線女協議離婚；參加「國慶節」天安門觀禮；回廣州定居。

一九五六年，任廣東粵劇團團長，當選中國政治協商會議全國委員會委員、中國文聯全國委員會委員；周總理讚譽：「現在，馬師曾回來了，氣象就更不同了，更提高了。」

一九五七年，「反右運動」前夕，文化部文化局局長田漢贈詩一首，詩云：「香山佳句師曾劇，一例能抓大眾心」；《羊城晚報》（十一月十四日至十二月三日）連載其長文〈漫談粵劇〉。

一九五八年，任廣東粵劇院院長，受命為中央八屆六中全會專場表演，出演根據田漢話劇改編的粵劇

《關漢卿》；田漢賦詩《觀馬、紅〈關漢卿〉》讚曰:「情種未妨兼俠種，柔腸真不愧剛腸。」

一九五九年，率中國粵劇團出訪朝鮮，演出粵劇《關漢卿》，受到金日成主席接見；親筆上書國家領袖，直陳「農民處於餓死邊緣」，幸得陶鑄力保才未劃成「右派」；《戲劇研究》雜誌（第四期），發表其長文《我演謝寶和關漢卿》（林涵表記錄整理）。

一九六〇年，應邀赴京擔任「戲曲表演藝術研究班」授課教師，梅蘭芳任班主任，同任教師還有荀慧生、俞振飛、蕭長華、張庚等，學員有紅線女、常香玉、袁雪芬、王秀蘭、張伯華、彭俐儂等。

一九六一年，作為「中國粵劇團」藝術總指導訪問越南，演出《關漢卿》、《搜書院》等，胡志明主席觀看。第四次婚姻，娶王梅夢。

一九六二年，母親王文昱，在廣州病逝享年八十四歲；在《光明日報》（四月十七日）發表具有理論性和指導性的長篇文章〈古典文學與表演藝術〉；在廣州交際處禮堂為周恩來總理、陳毅副總理等演出粵劇《屈原》中「天問」一場，此為絕唱。

一九六三年，被診斷出咽喉癌，入廣州中山醫院治療。

一九六四年，因咽喉癌不治，在北京同仁醫院仙逝。